민중들의 이미지

민중들의 이미지

노출된 민중들, 형상화하는 민중들

조르주 디디-위베르만 지음

여문주 옮김

●●●●A

목차

일러두기

— 이 책은 Georges Didi-Huberman, Peuples exposés, peuples
figurants (Les Éditions de Minuit, 2012)을 옮긴 것이다.

— 본문의 []는 인용문의 이해를 돕기 위해 저자가 보충한 내용이며,
〔 〕은 옮긴이가 보충한 내용이다.

— 원서의 (제목 표기가 아닌) 이탤릭체 표기는 강조체로 표시했다.

— 지은이가 본문에서 인용하는 책의 경우 국역본이 있으면 최대한 그
서지사항을 달아주었다.

— 외국 인명/지명 등의 표기는 국립국어원에서 펴낸 외래어표기법을
원칙으로 하되, 국내에서 널리 사용되는 것은 관행을 따르기도 했다.
프랑스 인명에 하이픈(-)이 들어가는 경우, 국립국어원 외래어표기법
용례에 나와 있는 것은 하이픈 없이 그대로 따랐으며, 나머지는
우리말에서도 하이픈을 사용했다.

— 본문에 나오는 작품의 원어 제목은 우리말 제목에 병기하지 않고
'작품 색인'을 따로 두어 원어 제목을 병기했다.

"내가 소설, 희곡과 같은 것에서 조연들의 삶을 읽을 때 그들을
추적하게 되는 이 습관. 내가 그들과 같은 세계에 속해
있다는 이 감정!『비쇼프스베르크의 처녀들』(이것이 맞는
제목이었던가?)에서 극중의 한 신부를 위해 바느질을 하고
있는 두 재봉사가 나온다. 이 두 처녀의 삶이란 무엇인가?
그들은 어디에서 살고 있을까? 무엇을 했기에 그들은 다른
이들처럼 극 안으로 들어서지 못하고 바깥에서만 머물
수밖에 없었던 것일까? 그리고 그들은 왜 폭우 속 노아의 방주
앞에서 익사하면서 뒷좌석의 관객이 어느 한순간 희미한
무엇인가를 얼핏 볼 수 있도록 배의 창문에 마지막으로
자신의 얼굴을 기댈 수밖에 없었던 것일까?"
— 프란츠 카프카, 『일기』(1910년 12월 16일)

"유명한 사람보다 이름 없는 이를 기리는 것이 훨씬 어렵다
[삭제된 대목: 사람들이 기리는 시인과 사상가도
예외는 아니다]. 이름 없는 이의 기억을 역사적으로 구축하기
위해 바친다."
— 발터 벤야민, 「역사의 개념에 대하여」의 '관련 노트들'

"공동체는 … 노출되면서 노출하는 것이다. 공동체는 공동체를
배제하는 존재의 외재성을 포함한다. 사유가 제어하지
못하는 외재성을 …."
— 모리스 블랑쇼, 『밝힐 수 없는 공동체』

I. 휴머니티의 편린

민중들이 **노출된**(exposés)①다. 우리는 이 구절이, 오늘날 민중들은 '미디어의 시대'로 인해 그 어느 때보다 서로가 서로에게 더욱더 가시적이라는 뜻으로 해석되기를 바랄 것이다. 민중들이 상상 가능하고 실현 가능한 모든 다큐멘터리, 관광 산업, 상업 시장, 리얼리티 TV 쇼의 대상이 되지 않았는가? 우리는 또한 이 문장으로 오늘날 민중들이 '민주주의의 승리'로 인해 과거보다 훨씬 잘 '대표된'(représentés)다고 의미할 수 있기를 바랄 것이다. 하지만 실상은 더도 덜도 아니고 정확히 그 반대이다. 왜냐하면 민중들은 바로 그들의—정치적, 미적—재현(représentation)②이 위협받고 있다는 점에서, 혹은 너무나 빈

① exposés는 동사 exposer의 형용사형 과거분사로, 이 책 전반에 걸쳐 가장 많이 등장하는 단어 가운데 하나이다. exposer에서 가장 먼저 떠올릴 수 있는 의미는, 대부분 그렇게 번역되고 있는 것처럼, 미술 작품의 소통 방식인 '전시하다'일 것이다. 그러나 이 책에 쓰인 exposer와 그 활용형들의 경우 미술에서의 '전시하다'라는 제한적 의미를 넘어선, 보다 포괄적 의미의 '노출하다'로 해석될 필요가 있다. 탁월한 문장가이기도 한 디디-위베르만은 단어의 문학적 리듬뿐만 아니라 그 의미의 복합성, 중의성을 동시에 살림으로써 자신의 글에 힘을 싣는 글쓰기로 유명하다. 이 exposer라는 단어 역시 전시라는 의미를 포함하고 있을 뿐만 아니라, 그 자신이 문제의식을 갖고 지속적으로 질문하고 있는 현대 사회의 다양한 위기의 징후 가운데 민중들의 미적/정치적 재현의 위기, 그들의 존재

자체가 소멸될 위기와 그 위기에 '노출된'(exposés) 민중들을 이야기하기 위해 사용된 단어이다. 특히 이 장에서 디디-위베르만은 민중들의 '노출' 문제를, 아렌트의 '외양'의 사유로부터 벤야민의 '전시가치'에 이르기까지, 민중들의 노출과 공명하는 다른 사상가들이 전개하는 사유에서, 그것이 미학적 차원을 넘어서 어떻게 정치적 차원으로 연결되는지 검토하고 있다. 따라서 본 역서에서 이 단어는 벤야민의 「기술복제 시대의 예술작품」에서 예술작품의 '제의가치'를 대체한 '전시가치'라는 개념과 관련된 경우를 제외하고 모두 '노출(하다)'로 번역했다.—옮긴이

② représentation은 '위임'(대표)과 '형상화'(재현, 표상)라는 두 가지 의미를 동시에 지니는 개념이다. 이 문장에서 représentation은 '재현'이란 미학적 의미로 사용되었지만, 바로 앞의 문장의 피동사형

13

번히 일어나고 있듯이 그들의 존재 자체가 위협받고 있다는 점에서 [위험에] 노출되어 있기 때문이다. 민중들은 항상 **사라질 위험에 노출된다**. 이 끝없는 위협의 상태에서 무엇을 해야 하고 무엇을 생각해야 하는가? 민중들이 사라질 위험에 노출되는 것이 아니라, 그들 자신에게 노출되도록 하려면 어떻게 해야 하는가? 민중들이 나타나 형상을 갖추도록 하기 위해서는?

나타나다. 다시 말해, 타인의 시선 속에 존재하다—태어나다 또는 다시 태어나다. 프리모 레비(Primo Levi)가 자신의 아우슈비츠 이야기에서 가장 마지막으로 내비쳤던 "한 사람으로 존재하다"라는 이 말은 아마도 그저 **한 사람을**, 또 다른 한 사람을, 한 친구를 **보길 희망할** 수 있음으로 귀결될 것이다. 그가 어느 날, 그리고 또 다른 어느 날 다시 나타날 수 있도록, 그를 '언젠가 다시 보길' 희망하기. "… 그리고 나는 언젠가 그를 다시 보길 바란다."[1] 마치 이 **기대**의 극단에 민중을 만들 가능성 자체가 포함되어 있고 압축되어 있다는 듯 말이다. 민중들이 사라질 위험에 노출되어 있고, 그럼에도 다시 나타나고 다시 형상을 만들려는 의지가 그들에게서 버티고 있으며, 그 의지가 꺾이지 않고 있다는 사실—익사할 위험에 처한 사람은 다시 정신을 차린다고 말하지 않는가—, 이것이야말로 모리스 블

représentés는 '대표된'이라는 정치적 의미로 사용되었다. 이 장의 중간 부분에서 언급된 것처럼, 벤야민이 민주주의의 위기를 곧 민중들의 재현의 위기로 보고 있다는 점에서, 이렇게 연이은 두 문장에서 이 단어의 동시적 사용은 단지 언어의 유희에 국한되지 않고, 재현(이미지)의 문제와 민주주의(정치)의 문제가, 이 용어 자체에 동시에 함축되어 있듯이, 서로 긴밀하게 연결되어 있다는 점을 암시한다. 유사한 내용이 『인민이란 무엇인가』(현실문화연구, 2014)라는 제목으로 번역된 앤솔로지에서 디디-위베르만이 쓴 「감각할 수 있게 만들기」라는 글에서도 나온다.—옮긴이

민중들의 이미지

랑쇼(Maurice Blanchot)가 전 인류의 처참한 역사성과 싸워야 하는 인간 각자의 '가혹한 책임'이라 명명하길 원했던 것이리라. "인간이 파괴될 수 있다는 사실, 그것은 정말이지 마음이 놓이지 않는다. 그러한 사실에도, 또한 그러한 사실로 인해, 바로 이 움직임에서 인간은 파괴 불가능한 존재로 남아 있는데, 이것이야말로 진실로 가혹한 것이다. 우리가 더는 우리 자신에게서, 그리고 우리 책임에서 결코 벗어날 수 없기 때문이다."[2]

민중들이 사라질 위험에 노출된다 하더라도, 우리가 역사 앞에서 "인간 말살에 제한이 없다"[3]는 사실을 깨닫게 된다 하더라도, 우리는 한 사람을 보길 희망하기 위한—[그 사람을] **다시 알아볼** 수 있기 위한—우리의 기대를 조직해내는 이 단순한 책임을 무슨 일이 있어도 끝까지 포기해서는 안 될 것이다. 역사가 우리를 끝없이 비관주의에 빠지게 할지라도 말이다. 로베르 앙텔므(Robert Antelme)의 『인류』라는 위대한 책에 이 비극의 전형적인 순간이 나온다. 이 책의 내레이터는 수용소 가건물 안에서 자신의 친구 K를 찾고 있지만 그를 발견하지 못한다. 친구는 거기, 그의 눈 아래 웅크리고 있으나, 그는 더는 친구를 알아볼 도리가 없다. 집단 수용소의 말살 기계가 친구들이 지켜보는 앞에서 K를 사라져버리게 했기 때문이다. 이 기계장치는 그에게서—실제로 익사한 누군가에 대해, 그가 발디딜 곳을 잃어버렸다고 말하듯이—**형상을 잃어버리게 하는**, 얼굴을 잃어버리게 하는 궁극의 방식으로 K를 사라지게 만들었다.[4]

장피에르 파이으(Jean-Pierre Faye)는 이 일화를 언급하면서 앙텔므의 이야기 중 극단의 순간, 아마도 "SS제국이 증

I. 휴머니티의 편린

오의 악순환 위에 건설했던 거대한 말살 기계의 묘사가 절정에 달하는"[5] 순간을 보았을 것이다. 그러나 이 이야기의 존재 자체는, 이 이야기로 인해 생겨나 계속해서 다시 형성되고 있는 독자 공동체와 함께 '귀에서 입으로'의 끝없는 접촉을 통해 그 일화가 이처럼 이야기되어, 끝내는 K를 끔찍한 사라짐에서 다시 불러내고야 말 것임을 보여주고 있기도 하다. 타자, 우리라는 타자, 우리 모두의 눈앞에서 다시금 K에게 형상—기술(記述)된 형상—을 부여함으로써 말이다. 그리하여 결국에는 '인류'라는 민중들 안에 그를 다시 편입시킴으로써 말이다. 여기에는—삶의 저편에서, 죽음의 저편에서—되찾은 존엄성, "무시무시한 그 어떤 권력조차도 그것을 제거하는 것 말고는 도달할 수 없는 현존성이 있다. 그리고 이 현존성은 그 자체로 그리고 최후의 표명처럼, 로베르 앙텔므가 [인류라는] **종**(種)**에 귀속된 궁극의 감정**이라 부른 것을 품고 있다."[6]

그렇다면 민중들이 사라질 위험에 노출되었을 때, **한 사람을 보길 희망하기** 위한 우리의 기대를 어떻게 조직해야 하는가? 모리스 블랑쇼는 앙텔므의 증언을 토대로, 하나가 다른 하나 없이는 나아갈 수가 없다는 점에서 서로 응답하고 있는 두 가지 답을 하고 있다. 첫째, "불가능한 것에서 시작하는 말하기-역량"이라는 막중함의 측면에서 "발언의 권리를 인정하기."[7] 둘째, 사라짐 그 자체에서 건진 인간의 유사성이라는 막중함의 측면에서 시선의 권리를 인정하기, 그리하여 "모든 것이 진실되기를 그칠 때, '인간형태론'(anthropomorphisme)이 진실의 마지막 메아리가 될 것이다."[8] 한 사람을 보길 희망하기, 따라서 그것은 **타자 인식**의 필요성을 다시금 작동시키

16

민중들의 이미지

는 것과 같다. 이것은 타자를 유사한 자로서, 그리고 동시에 말하는 자로서 알아본다는 것을 전제한다.

이런 상황에서 앙텔므 자신이—1947년 직후, **나**가 아닌 **우리**, 저자가 아닌 민중이란 바로 그 기호를 통해—숨막힘을 거쳐 획득한 **발언**의 필요성과, 상상 불가능한 것의 감정을 거쳐 획득한 **상상력**의 필요성을 연결하면서 자신의 이야기를 시작했다는 사실에 어찌 놀랄 수 있겠는가? 앙텔므는 여기서 다음과 같이 쓰고 있다. "우리의 귀환 이후 처음 며칠 동안, 내 생각에 우리 모두는 말 그대로 광기에 사로잡혀 있었다. 우리는 말하고 싶었고 그 말이 들려지길 원했다. 사람들은 우리 모습 자체가 그 어떤 말보다 더욱 웅변적이었다고 말한다. 그러나 우리는 가까스로 살아 돌아왔고, 우리의 기억, 우리가 겪었던 생생한 체험을 함께 가져왔으며, 그것을 사실 그대로 말하고 싶은 미칠 듯한 욕구를 느꼈다. 하지만 처음부터 우리는 우리에게 주어진 언어와 대부분 아직도 우리 몸속에서 떠나지 않고 남아 있던 그 체험 사이 간극을 발견했고, 그 간극을 메울 수 없을 것만 같았다. 우리가 어떻게 그 지경에 이르게 되었는지를 설명하려는 시도를 어찌 포기할 수 있단 말인가? 우리는 여전히 그곳에 있었다. 그럼에도 불가능했다. 말문을 열자마자 숨이 턱 막혔다. 우리가 말해야만 했던 것이 우리 자신에게 조차 **상상 불가능한** 것처럼 비춰지기 시작했다. 우리가 겪었던 체험과 그에 대해 할 수 있었던 이야기 사이 불균형은 이후 더욱 확고해졌을 뿐이다. 우리는 그러니까 상상을 초월하는 것처럼 보이는 이 현실 가운데 하나와 맞닥뜨렸다. 따라서 우리가 무언가를 말하려고 시도할 수 있었다면 그것은 오직 선

17

택에 의해서, 다시 말해 **여전히 상상에 의해서**였다는 것이 분명했다."[9]

얼마 지나지 않아 조르주 바타유(Georges Bataille)는 1952년의 「인류」라는 동일한 제목의 글에서 '인간에게 고유한 존엄성'과 자신의 동류를 말살하게 하는 비열함 사이에서 결국 우리에게 두 가지 과제가 주어졌다는 것을 마침내 암시하게—이를테면 루스 베네딕트(Ruth Benedict)의 저서 『문화의 패턴』에 대한 반향으로 쓰인 한 인종주의 인류학 개론에서처럼—되었을 것이다. 타자가 우리에게 가장 이상하고 가장 이질적으로 보일 때조차도 타자에게서 유사성을 알아보기, 동시에 그것이 무엇이든 어떤 경계 안에 포함시킬 수 없는 '부정의 존재 안의 완강함'처럼 우리 자신에게서 상이성을 알아보기.[10] '한 사람을 보길 희망하기'가 마치 역사 속에서 '인간이 인간에게 행한' 비인간성에 대한 잔혹한 질문 없이는 나아갈 수 없다는 듯 말이다.[11] 그것은 자신의 항상적인 연약함에서, 하지만 **모든 것을 무릅쓰고** 매 순간의 자신의 필연성에서 '희망의 원리'[12]를 생각하는 역사이다.

과잉 노출된, 그리고 결핍 노출된

민중들이 사라질 위험에 노출되어 있다. 왜냐하면 그들은 검열에 처한 어두운 그늘 아래에서 **결핍 노출되어**(sous-exposés)—그 모호성에도 불구하고 오늘날 너무나 명백하고 견딜 수 없을 정도로 기세 등등한 현상—있거나, 그에 대응하는 결과로서 상황에 따라 스펙터클의 빛을 받아 **과잉 노출되**

민중들의 이미지

어(sur-exposés) 있기 때문이다.[3] 결핍 노출은 문제시될 수 있는 것을 볼 수 있는 방법을 우리에게서 그저 박탈해버린다. 예를 들어, 파리의 거리가 됐든 세계 반대편이 됐든 불의가 벌어지고 있는 현장에 사진기자나 TV 취재팀을 파견하지 않으면 그만이다. 이때 불의는 처벌받지 않고, 자신의 목적을 달성할 수 있는 모든 기회를 부여받게 된다. 그렇다고 과잉 노출이 더 나을 것은 전혀 없다. 너무 강한 빛은 눈을 멀게 하기 때문이다. 틀에 박힌 이미지들의 반복에 노출된 민중들 또한 사라질 위험에 노출되어 있다. 예를 들어 '리얼리티 TV 쇼'에서 낄낄대는 한심한 소시민은 진심으로 자신이 빛난다고 믿지만, 이들은―[방송국과의] 계약에 따라 미리 계획된 낙오자로―스펙터클의 쓰레기통 속으로 사라져버리기 전에 자기 연민으로 눈물을 흘리게 될 것이다.

아마도 미래의 역사가들은 현대의 민중이라는 동일한 이미지에서 과잉 노출과 결핍 노출이 나란히 공존하고 있는 사태에 놀랄지도 모른다. '사람들'이 수없이 많은 사진과 텔레비전 화면에서 분명 노출되고 있지만, 이른바 '모자이크 처리되어' 노출된다. 서로 반대라고 주장하는 정치 시스템에서 비롯된 검열을 멀리서 보면 통합하고 있는 듯한 대칭성에 관해 언젠가는 질문해야 할 것이다. 한편에서는 가려진 얼굴이, 다

[3] sous-exposé와 sur-exposé는 사진의 필름이나 건판에 빛의 노출량, 혹은 노출 시간이 부족할 때와 과다할 때의 상태를 가리키는 표현이다. 우리말에서 보통 전자는 '노출 부족', 후자는 '노출 과다'로 번역된다. 그러나 디디-위베르만은 이 두 용어를 사진에서 노출의 정도를 지칭하기 위해서가 아니라, 민중들의 모습이 제대로 드러나지 못하게 하는 빛의 '결핍' 혹은 빛의 '과잉' 상태를 표현하기 위해 사용하고 있다.―옮긴이

I. 휴머니티의 편린

른 한편에서는 흐릿해진 얼굴이 있다. 한편에서는 외파(explosion)와 화염이 약속된 성스러운 전쟁의 얼굴이, 다른 한편에서는 내파(implosion)와 픽셀 또는 전자 눈의 재가 약속된 성스러운 무기력의 얼굴이 있다.④

흐릿해진 민중들. 사람들은 당당히 **초상권**을 말한다─조소적이거나 무의식적인 반어법일까? 이미지가 시민권, 공공장소, 공적 재현에 관한 질문과 매우 오랜 인류학적 관계를 유지해왔다는 것은 자명하다.¹³ 그러나 이 권리─로마 시대의 이마고(imago)로 공화국의 존엄성(dignitas)과 떼려야 뗄 수 없는 특권을 만들었던¹⁴─는 그 어느 때보다도 오늘날에는 사적 소유권에 대한 질문이 되어버렸다. 따라서 이것은 그 어떤 주체도 이론적으로 자기 자신을 소유할 권리가 없으며, 판매할 권리는 더더욱 없다는 공화국의 존엄성과 상반된다. 자크 랑시에르(Jacques Rancière)는 이 문제에 대한 간결하고 예리한 성찰을 통해 **이미지를 박탈당한 공동체**가 군사 공포정치의 지배하에서 유령처럼 사라질 위험에 노출되어 있을 때 어떻게 '초상권'

④ 여기서 디디-위베르만은 자본주의와 사회주의, 또는 민주주의와 전체주의처럼 서로 상반된 정치체제이지만, 양자 모두 민중들의 노출에 검열을 가하고 있으며, 그로 인해 상반된 두 체제의 검열 양상이 멀리서는 대칭을 이루는 것처럼 보일 만큼 유사하다고 말한다. 모두 '성스러운' 희생이란 명목 아래 잔혹하게 손상된 민중의 얼굴이 검열 대상으로 모자이크 처리되어 가려지거나 흐릿해진 상태로 노출되고 있기 때문이다. 한편, '전자 눈'(electronic snow)은 아날로그 수신 방식의 TV가 방송국에서 송출하는 전파를 수신하지 못할 때 브라운관에 나타나는, 하얀 눈이 촘촘히 내리는 듯한 화상을 가리킨다. 일반적으로는 이때 생기는 소리 때문에 '백색 소음'(white noise)이라고 불린다. 따라서 디디-위베르만이 사용한 "픽셀 또는 전자 눈의 재"라는 표현은, 디지털 또는 아날로그 미디어의 영상 시스템 내부에서 일어난 폭발, 즉 내파에 의해 재가 되어 이미지를 만들지 못하고 흐릿해진 상태에 있는 민중을 비유적으로 암시한다.─옮긴이

민중들의 이미지

을 매개로 모색됐던 존엄성이 현재의 맥락에서 **이미지의 사유재산**이라는 질문으로 급격히 전환되었는지 밝힌 바 있다. "집단 학살과 인종 청소가 부정하는 것은 사실은 개인의 '자기' 이미지에 대한 모든 소유권 이전의 최초의 '초상권'이다. 공통의 인류라는 이미지에 포함될 권리 말이다. … 우리는 코소보의 희생자들이 자신들의 이미지가 프랑스 언론에 실렸다는 이유로 보상금을 요구하러 오지는 않는다는 사실을 잘 알고 있다."[15]

　　내일, 민중들은 어떻게 보일 것인가? 오늘, 이들은 어떠한가? 예를 들어 바이마르 공화국 민중들의 얼굴(아우구스트 잔더August Sander), 가난한 미국 민중들의 얼굴(워커 에반스Walker Evans), 야밤의 파리(브라사이Brassaï)나 혁명기 멕시코(마누엘 알바레스 브라보Manuel Alvarez Bravo) 민중들의 얼굴에 접근할 수 있게 했던 것과 같은 '다큐멘터리' 사진의 전통은 어떻게 되었나?[16] 도대체 오늘날 우리 민중들은 어떤 이미지의 저주 탓에 얼굴 없는 민중들이 되었단 말인가?

말의 위험

말(mots)의 습관에 따라 죽음(morts)의 위험이 싹트고, 조짐을 보이거나 들끓는다. 만약 민중들이 사라질 위험에 노출되어 있다면, 그것은 또한 더는 아무것도 보지 않으면서도 모든 것이 우리에게 접근 가능한 상태에 있으며, 모든 것이 가시적이고 소위 '통제 아래' 있다고 우리가 여전히 믿게 만드는 담론이 형성되었다는 뜻이기도 하다. 발터 벤야민(Walter Benjamin)은 「사진의 작은 역사」라는 자신의 글에서 **이미지의 가독성**에

21

I. 휴머니티의 편린

관한 질문을 훌륭하게 이끌어냈다. 결정적인 말을 부여하는 것이 목적인 판독에 이미지를 종속시키지 않고, 오히려 그 반대로 이미지와 말을 상호 동요(動搖)의 관계에, 즉 늘 재작동되는 오고감에 의한 문제 제기의 관계에 위치시키기 위해서 말이다. 요컨대 그것은 **비판적 관계**이다. 이런 관계가 구축되지 않고 이미지가 그에 어울리는 말을 '당연히' 소환할 때, 아니면 말이 그에 상응할 만한 이미지를 '저절로' 소환할 때, 이미지─말 자체 역시─가 거의 아무런 가치가 없는 것으로, 다시 말해 스테레오타입으로 축소되었다고 할 수 있다.

이렇게 "시각적 클리세가 그것을 보는 이의 언어적 상투어와의 결합을 통해 불러일으키는 것 말고는 다른 효과를 내지 않을 때," 이미지 차원에서뿐만 아니라 언어와 사유 차원에서도 이미 승부는 끝났다고 벤야민은 쓰고 있다.[17] 베르톨트 브레히트(Bertolt Brecht)─벤야민이 이 글에서 자신과의 친밀감을 드러내고 있는─의 경우, 그는 "크루프 또는 아에게 공장 사진이 이 기업체들에 관해 드러내는 것은 거의 아무것도 없다"[18]라고 쓴 바 있다. 이는 이미지의 시각성 자체가 이미지를 동요시키면서, 항상 스스로를 재구성하고 다시 문제 삼을 것을 이미지에 요청하면서 언어와의 **관계를 끌어들일** 때에만, 이미지가 자신의 **주제**를 정확하게 **노출시킬** 수 있다는 것을 분명히 하기 위한 말이다. 그리고 벤야민은 다음과 같이 결론 내린다. "자기 자신의 이미지를 읽을 줄 모르는 사진가는 문맹보다 나을 게 없지 않은가? 표제(Beschriftung)가 사진의 필수적 요소가 되지 않겠는가?"[19]

모든 것이 이 변증법 속에서 모든 방향으로 엄밀하게

민중들의 이미지

개진된다. **이미지의 가독성**을 말한다는 것은 물론 이미지가 묘사(Beschreibung), 표제, 의미(Bedeutung)를 요구한다는 것만을 뜻하지는 않는다. 그것은 또한 이미지가 자신의 드러나지 않은 가독성을 말 자체에 부여할 수 있다는 것을 뜻하기도 한다. 1926년, 사람들이 '전쟁의 처참함'에 대한 모든 언어적 진부함에―자신을 즉각 위안하기 위해, 누군가 그것을 말했다는 것 자체를 **상상하지 않기** 위해, 그것을 이야기하는 자신의 모든 능력을 실제로 **빈약하게 만들기** 위해 최선을 다하면서[20]―사로잡혀 있었을 때, 베르톨트 브레히트는 이전의 그의 제안과 모순됨 없이, 증거가 되는 사진 자료들을 더욱 가까이 가서 볼 것을 조언했다. 그는 '올해의 우수한 책'이라는 문학 앙케트에 대한 화답으로 다음과 같이 선언하게 될 것이다. "우리는 우리 아이들에게 크리스마스 캐럴 음반 한 장 가격으로 『전쟁과의 전쟁!』이라는 이 끔찍한 사진집을 선물할 수도 있다. 이것은 휴머니티[5]의 한 성공적 초상을 보여주는 사진 자료이다."[21](도판1-1)

　　여기서 우리는 "휴머니티의 한 성공적 초상"이라는 표현이 보병들의 '깨진 얼굴', 참호 속의 프롤레타리아, 전쟁으로

[5] 휴머니티(humanité)는 우리말로 보통 '인간성'이라는 의미가 강한 외래어로 사용되고 있다. 그러나 이 책에서 디디-위베르만은 이 단어를 이러한 의미뿐만 아니라 인간이라는 종(種)의 연속성과 보편성을 함축하는 '인류'라는 의미로도 사용하고 있다. 특히 민중들의 휴머니티는 연속성, 대체 가능성을 구성하는 종(espèce)과 인간성의 파편, 초상이 나타나도록 만드는 얼굴의 연약한 유일성이 교차하는 지점, 그 사이의 긴장 속에서 거론될 수 있는 것으로 나타난다. 본 역서에서는 이 이중적 의미를 모두 함축할 경우 '휴머니티'라는 외래어 그대로 표기하되, 문장에서 사용된 맥락에 따라 그 의미가 분명히 구분될 경우, 해당 의미의 우리말 번역어인 '인간성' 또는 '인류'라고 표기했다.―옮긴이

I. 휴머니티의 편린

얼굴이 훼손된 이 민중들과 정확하게 상응하고 있다는 것을 깨닫는다. 브레히트가 선택한 표현에는 불길한 아이러니만 있는 것이 아니다. 그것은 또한 당시의 민족주의(그리고 특히 같은 시기 에른스트 윙거Ernst Jünger가 출간했던 책들에서 발견되는 '총동원'의 광신적 기세氣勢[22])가 무슨 수를 써서든 그림자와 침묵의 장막으로 덮어버리고 싶어 했던 진실의 한 부분을 복원하는 것과 관련된 문제이기도 하다. 에른스트 프리드리히(Ernst Friedrich)가 『전쟁과의 전쟁!』에서 서로 난폭하게 충돌하고 있는 이미지들의 몽타주(예를 들어 참모부의 명령과 그 명령의 결과가 빚은 참호들 속 수많은 시체를 나란히 보여줄 때처럼[23])뿐만 아니라, 맞은편의 인쇄된 말과 난폭하게 모순되는 이미지들의 몽타주(예를 들어 전쟁에서 상해를 입은 사람들의 사진이 '투쟁하는 민중'의 영광을 불러일으키면서 그에 선행했던 민족주의적이고 승리에 찬 담화를 동반할 때처럼[24]) 역시 제시하고 있다는 것에 놀라서는 안 된다.

　　그러므로 우리 민중들의 노출에 동반되는 말을 경계하자. 의미를 그저 과장하려고만 하는 말들이 있는데, 우리는 그런 사실을 외면하고 싶어 한다. 예를 들어 **선택**(sélection)이란 말이 그러한데, 『인간적 질문』이라는 제목의 프랑수아 에마뉘엘(François Emmanuel)의 이야기 전체, 그리고 니콜라스 클로츠(Nicolas Klotz)와 엘리자베스 페르스발(Élisabeth Perceval)의 동명의 근작 영화가 그 말에 집중하고 있는 것처럼 보인다.[25] 여기서 우리는 (나치가 "최종 해결책"Endlösung이라고 명명했던 정치적 결정이 원활히 작동되도록) 민중들 전체를 사라지게 하기 위한—몸에 대해 대단히 효과적인—'선

24

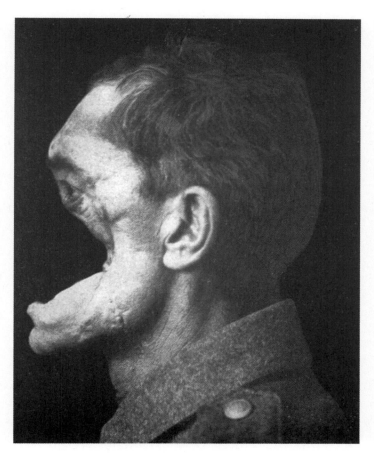

도판1-1. 익명의 사진가, 1914-1918년 전쟁에서 '깨진 입'. E. 프리드리히,
『전쟁과의 전쟁!』(1924), 217쪽에서 발췌

택'으로부터 산업과 '자유' 시장의 호조에 맞춰 민중들 전체를 일하게 하기 위한 '선택'에 이르기까지의, 말하자면 언어적 여정을 따라가게 된다. 하지만 그것이 실제로 의미하는 것과 정확히 반대되는 것을 의미하는 척하고 있다는 것을 우리가 외면하고 싶어 하는 그런 말이 확실히 훨씬 더 많다. 예를 들어 **민중**이란 말이 딱 그러하다. 이 말은 오늘날, 특히 '피플'로 영어화된 단어로 인해 진짜 민중을 노골적으로 제외한 나머지 모든 것을 지시하는 경향이 있다. 말하자면 부자나 유명인사와 같이 '이미지가 있는' 사람들이 이미지를 소유하고, 상징 시장과 명성의 목적에 가장 잘 부합하게 이미지를 관리한다.

우리의 미디어들은 피플(people)만을 보여줌으로써 **민중**(peuple)의 모든 합법적 재현과 모든 **가시성**을 가장 효과적으로 검열한다. 우리 현대인은 '상표 이미지'라든가 '자기 이미지'를 말하기 위해 **이미지**라는 단어를 사용하면서, 이 단어에서 그 본질적 의미를 가장 효과적으로 지워버리는 데 성공한다. 그런데 이미지는 **타자의 이미지**로 주어질 때에만 흥미로워지기 시작하지 않는가? 그리고 이미지는 단지 그렇게 시작되지 않는가?

언어 안에서 저항하기

이미지는, 말이 그러하듯, 무기처럼 휘둘리고 전쟁터처럼 배치된다. 그것을 인지하고, 그것을 비평하고, 가능한 한 정확하게 그것을 이해하려는 시도야말로 역사학자, 철학자 또는 예술가가 위험을 감수하고 인내심을 가져야 할 첫 번째 정치

26

민중들의 이미지

적 책무가 아니겠는가? 빅토르 클렘페레(Victor Klemperer)가 2차 세계대전 당시 수행했던 철학적 과업—위험천만하고 끈질겼던—의 귀감이 될 만한 가치가 여기에 있다. 그가 LTI⑥—"제3제국의 언어"(Lingua Tertii Imperi)—라고 명명했던, 비밀리에 진행된 이 분석이 그에게는 "합법적 저항의 한 방법이자 자기 자신에게 보낸 SOS"였다고 한다.[26] 오늘 그것을 읽고 있는 우리에게 이 분석은 전체주의의 언어일 수 있는 것에 대한 귀중한 설명처럼 보인다. 다른 무엇보다 특정 접두사가 증가하고 있는 언어,[27] 예컨대 수많은 강요된 표현법이 침투하는, 결국 희생자들 자신은 거기서 퇴화되고 마는 학대자들의 언어 말이다.

클렘페레는 다음과 같이 쓰고 있다. "가장 강력한 효과는 개별 연설로도, 기사나 전단지로도, 포스터나 깃발로도 얻어지지 않았다. 그것은 사유나 지각을 통해 받아들여야만 하는 그 무엇으로도 획득되지 않았다. 나치즘은 수백만의 용례들에 새겨지고, 기계적이고 무의식적인 방식으로 적용되었던 낱말, 관용어, 문형을 통해 대중의 살과 피 속에 스며들었다.

⑥ LTI는 독일의 작가이자 문헌학자인 빅토르 클렘페레가 1947년 출판한 책의 제목이자 '제3제국의 언어'를 의미하는 Lingua Tertii Imperi의 이니셜이다. 이 책은 클렘페레가 1919년부터 쓰기 시작한 일기에서 출발한 것으로, 특히 나치 정권이 집권했던 1933년부터 1945년 사이에 집중적으로 쓰인 글을 중심으로 재구성된 것이다. 개인적 글쓰기인 일기는 유태인 지식인으로서 클렘페레가 나치의 감시를 피해 할 수 있었던 유일한 지적 활동이었다. 여기서 클렘페레는 일상에서 그가 진정한 '독일성'(germanité)이라고 생각했던 것과 나치즘을 구별하는 모든 것들을 관찰하고 기록했다. 그는 나치 관료, 일반 시민뿐만 아니라 유대인들 자신이 사용한 독일어에서 언어 상대성(사용 언어의 형식이 사용자의 사고나 관점에 영향을 미친다는, 독일 언어철학자 훔볼트W. v. Humboldt가 제기한 이론)을 찾아내 제3제국 시기 독일어가 어떻게 나치의 프로파간다를 위해 변질되어갔는지 연구했다.—옮긴이

I. 휴머니티의 편린

… 나는 공장의 노동자들과 게슈타포의 짐승 같은 인간들이 말하는 방식을, 그리고 동물원 안의 동물처럼 우리에 갇힌 우리 유대인이 스스로를 어떻게 표현하는지를 더욱더 면밀히 관찰했다. 거기에는 눈에 띌 만한 차이가 없었다. 아니, 사실을 말하자면 아무런 차이도 없었다. 당원과 적, 모리배와 희생자 모두가 이론의 여지 없이 동일한 모델에 따라 조정당하고 있었다.”[28] 그렇다면 오늘 이 말들을 읽고 있는 우리들, 사소한 표현법이나 어조의 변화에도 영향을 받기 쉬운 말들의 비틀림과 타락을 이미 숙지하고 있는 우리야말로 오늘의 말에 귀를 기울여야 하지 않을까? 착취자가 피착취자에게 자신의 어휘를 강요할 때, 불법 체류자가 관할 구청 공무원이 선택한 단어만으로 자신의 신분을 밝힐 수밖에 없을 때 무슨 일이 벌어지는 걸까?

그러므로 이러한 언어에 저항해야만 한다—언어의 이러한 습관에 대해 언어 안에서 저항해야 한다.[29] 의도했건 의도치 않았건 그 의미를 더럽히면서 가로채려고 시도하는 적에게 말을—다시 말해 생각, 영토, 가능성을—내어주지 않기. 따라서 **민중**이란 말에서 우리에게 염증을 느끼게 하는 것은 포퓰리즘이 아니다. **민주주의**라는 말을 우리와 갈라놓는 것도 사이비 민주주의자들의 비열한 짓이 아니다. 스스로를 존중하는 모든 **이미지**에서 비롯되는 배려를 우리한테 포기하도록 하는 것 또한 우리 매스미디어 이미지들의 해로운 체제가 아니다.

이렇게 질 들뢰즈(Gilles Deleuze)와 펠릭스 가타리(Félix Guattari)는 **사건**이라든가 **개념**과 같이 이미 상업화된 어휘에—자신들의 철학적인 엄밀함을 전혀 느슨하게 하지 않

28

고서—응답할 수 있었다. "철학이 파렴치하고 어리석은 적과 부딪힐수록, 철학이 자신의 중심에서 그 적을 만나게 될수록, 철학은 상품이 아닌 운석(隕石)이랄 수 있는 임무를 완수하고 개념을 창조하기 위해 더욱 활력을 느끼게 된다. 철학에는 자신의 눈물을 거둬낼 광적인 웃음이 있다. 그러므로 이렇게 철학의 문제는 개념과 창조가 서로 관계되는 특이점이다."[30] 좀 더 최근에는 에릭 아잔(Éric Hazan)이 매 순간 우리를 둘러싸고 조건 짓는 언어 사용에서 LQR(Lingua Quintae Respublicae), 즉 '제5공화국의 언어'가 말에 변화를 일으킬 수 있는 '완곡어법', '전도된 부정', 또는 '의미론적 탈수'를 분석하면서,[⑦] LTI의 한 현대적 버전을 진단한 바 있다[31](안타깝게도 **민중**과 **이미지**는 그의 의미론 목록에 포함되어 있지 않았다). 이미지의 습관에서처럼 말의 습관에서도 민중들이 사라질 위험에 처

⑦ 프랑스의 의사이자, 번역자, 저술가, 편집인이기도 한 에릭 아잔은 클렘페레의 *LTI*를 암시하는 *LQR: la propagande du quotidien*(『제5공화국의 언어: 일상의 프로파간다』)이라는 책에서 제5공화국의 신자유주의적 자본주의 근대화가 조장한 언어의 프로파간다를 폭로한다. 그는 매스미디어와 지배적 엘리트 계층에 의해 확산된 다양한 언어 사용의 용례를 통해, 특히 '완곡어법', '전도된 부정', '의미론적 탈수' 등의 세 가지 방식이 어떻게 특수한 담화에서뿐만 아니라 일상적 언어에서 정치적, 사회적 갈등을 은폐하기 위해 활용되고 있는지 분석한다. 그는 이러한 언어 사용의 방식이 민주주의를 가장함으로써 정치권력, 행정 권력의 전체주의적 면모를 은폐한다고 보았다. 여기서 '완곡어법'은 사회적 이해관계의 투쟁을 가리키는 정치적 용어나 상황을 우회하거나 회피하는 방식을 가리키며, '전도된 부정'은 억압된 욕망을 거부하는 것을 의미하는 정신분석학적 용어인 '부정'과는 거꾸로 결핍을 풍요로 가장하는 등의 기만적 언어 사용을 가리킨다. '의미론적 탈수'는 단어가 갖고 있는 본래의 의미를 빼어버린 채 피상적 의미만으로 그 단어의 사용을 제한하는 방식을 가리킨다. 예를 들어 '저항'이라든가 '해방' 등과 같은 단어를 부적절한 상황 따위에 남용함으로써 기존 사회 질서를 전복한다는 이 단어의 정치적 함의를 제거하고 무력화시키는 것을 말한다.—옮긴이

I. 휴머니티의 편린

해 있기 때문에, 우리는 '언어 안에서 저항해야' 하며, 경계를 늦추지 않고 우리 세계의 스펙터클 속에서 민중들이 다시 나타날 조건을 재구성해야 한다.

얼굴, 다양성, 차이, 간극

나타남(apparition)이라는 이 질문을 제기하면서, 우리는 훨씬 더 근본적이고 훨씬 덜 환영적인 무엇, 경우에 따라서는 민중들의 **본질**을 규정하게 될 무엇과는 달리 그들의 **외양**(apparence)—그들의 '이미지'—을 우선시하도록 (플라톤 이래로 철학자들이 본질과 외양 사이의 규범적 대립을 흔들려는 습성을 사실상 취해왔기 때문에) 유도되고 있는 것은 아닐까? 그에 대한 답은, 이와 같은 질문이 아무리 유서 깊다 할지라도 확실히 잘못 제기됐음이 드러나고 있다는 것이다. '민중들'과 같은 표현은 다양하고, 감각적이고, 인위적인 외양과 완벽하게 구별되는, 이해 가능하고 참다운 형식을 논의할 수 있을 본질의 통일성, 개체의 통일성과 조금도 관련이 없다. 민중들은, 소크라테스가 『파르메니데스』에서 '자신들을 위한 이데아'를 가졌을지 의심했던 그 '비루한 대상'—체모, 진흙, 때—과 같지 않을까?[32] 우리가 '민중들', '대중', 또는 '군중'이라고 부르는, 이처럼 인간적인 너무나 인간적인 것을 관념론 철학의 구별 방식과 공리로 설명하기엔 역부족이다. 평생을 인위적 외양이나 정치적 거짓을 그냥 지나치지 않으려 했던 한나 아렌트(Hannah Arendt)는[33] 자신이 "정신의 삶"—또한 정치적 삶이기도 한—이라고 명명했던 것에 진정한 **외양의 사유**를 주저하지 않고 포

30

민중들의 이미지

함시켰다.[34] 그녀는 "존재함과 나타남이 일치한다"라고 말할 필요가 있을 만큼, 인간적인 것은 "모두 **나타난다**(paraître)[8]는 공통점이 있으며, 그리고 바로 그 때문에 [그것을] 보고, 듣고, 만지고, 맛보고, 냄새 맡는다"는 공통점이 있다고 단언한다.[35]

매우 일반적인 이 출발점은, 에티엔느 타생(Étienne Tassin)이 잘 언급하고 있는 것처럼, 정치적 경험 측면에서 직접적이고 구체적인 결과를 야기한다. "공공장소는 발언과 행위를 위한 출현 영역으로 정의[되어야 한다]. ··· 우리는 외양에 **속박되**

[8] 여기서 paraître라는 동사는 '나타나다'라는 뜻의 영어 단어 appear에 상응하는 불어 단어이다. '나타나다'를 말할 때 디디-위베르만이 이 책 전반에 걸쳐 사용하고 있는 단어는 apparaître이지만, 이 구절에서는 그가 직접 인용하고 있는 아렌트의 프랑스어 번역본 *La Vie de l'esprit* (『정신의 삶』)에 의거해 paraître라는 단어로 대신하고 있다. 아렌트가 자신의 책에서 사용하고 있는 appear라는 동사는 자연적/인위적, 살아있는/죽은, 일시적/영속적 사물을 포함하는 세계에서의 이 모든 것에 공통된 속성으로서의 '나타나다'라는 보다 포괄적 상황을 아우른다. (따라서 단순히 시각적으로 보이는 것뿐만 아니라 인간의 모든 지각기관이 감각할 수 있는 나타남을 말한다.) 일단 불어의 apparaître와 paraître 두 동사는 모두 영어의 appear처럼 '나타나다'를 뜻한다. 그러나 전자의 경우 예고 없이 갑자기 나타난다는 의미가 함축되어 있다는 점에서 미묘한 차이가 있고, 바로 그 때문에 디디-위베르만은 그가 주목하는 민중의 출현 방식과 관련하여 apparaître라는 동사를 선택한 것으로 보인다. 그런데 우리말로는 불어에서의 apparaître와 paraître 사이의 이러한 미묘한 차이를 함축하는 마땅한 동사가 따로 없기 때문에 모두 '나타나다'라는 말로 번역하고, 대신 구분이 필요한 경우 불어 원어를 괄호 안에 병기했다. 반면, 번역에서 보다 정확성을 기하는 것은 영어 동사 appear의 명사형인 appearance이다. 디디-위베르만은 이것을 apparence라고 번역된 불어 단어로 사용하고 있다. 우리말 번역서에서 이 단어는, 역자의 설명에 따르면, 현상의 주요한 특징을 '드러냄'이라는 점에서 phenomenon이란 단어와 공히 '현상'으로 번역되었다 (아렌트, 『정신의 삶—사유와 의지』, 홍원표 옮김, 푸른숲, 2019). 현상(現象)의 사전적 의미가 인간이 지각할 수 있는 사물의 겉으로 드러난 모양과 상태를 가리키며, 실제로 아렌트는 『정신의 삶』에서 이 단어를 신학과 같이 전통적인 철학, 형이상학에서 신이나 이데아의 하위 범주로 경시됐던 인간의 감각기관이 지각하는 것들의 현상적 측면을 지칭하기 위해 사용하고 있다. 그러나 본 역서에서는 디디-위베르만이 apparence(appearance)를 민중들의 노출, 출현, 그리고 이미지와 관련하여 인용하고 있으며, 이 단어가 차후 논의하게 될 '인간적 양상'과도 직결되고 있다는 점을 고려하여 '외양'으로 번역했다.—옮긴이

I. 휴머니티의 편린

어 있지 않으며, 소위 말하는 **진정성**(절대적 진리)이라는 것에
도 속박되어 있지 않다. 존재와 외양은 **실로** 같은 하나이다. 오직
외양만큼 정치적인 것이 있을 따름이며, 거기에 그것의 고귀함
이 있다. 존재가 외양과 맺는 관계가 모방적 관계로 이해되어서
는 안 되지만, 또한 감춰진 것과 현시된 것, 은닉된 것과 노출된
것의 대립으로 이해되어서도 안 된다. 정치는 … 항상 현시되는
것의 편에 있다. 이 현시는 [고전적인 의미의] 재현 문제와 관계
가 없는 만큼이나, 현시될 수 없는 것의 문제와도 관계가 없다."[36]

　　그렇다면 이 **정치적으로 나타나기**, 이 민중들의 나타나
기를 어떻게 이해해야 할까? 한나 아렌트는 얼굴, 다양성, 차이,
간극 등 네 개의 패러다임을 환기시키면서 다음과 같이 응답했
다. **얼굴**. 민중들은 추상이 아니다. 그들은 말하고 행동하는 몸
으로 만들어진다. 그들은 자신의 얼굴을 제시하고 노출한다. **다
양성**. 물론 이 모든 것은 그 어떤 개념도 그것을 종합할 수 없는
유일성[9]—유일한 운동, 유일한 욕망, 유일한 발화, 유일한 행위

[9] singularité는 근현대 철학에서 매우 중
요한 사유의 대상으로 부상한 주체, 개인,
인간과 관련해 그 존재론적 특성을 가리키
는 개념에 해당한다. 특히 들뢰즈를 위시한
이른바 비인격주의 계열의 철학자들이 논
했던 맥락에 따라 그간 이 단어는 '단일성',
'단수성', '특이성' 등, 의미상 미묘한 차이를
보이는 여러 말들로 해석되어왔다. 본 역서
의 경우, 디디-위베르만이 '민중'을 수식하
고 개념화하기 위해 사용된 전체 맥락을 고
려해, singularité는 '유일성'(唯一性)으로,
그 형용사형인 singulier는 '유일한'으로 옮
겼다. 디디-위베르만에게서 singularité는
민중을 구성하는 개개의 사람, 또는 인류를

구성하는 개개의 사람을 존재론적으로 특
징짓는 가장 근본적인 개념 가운데 하나로,
다른 번역어와 비교했을 때 '오직 그 하나만
있는 성질'을 뜻하는 우리말 '유일성'과 가
장 가깝다고 판단했기 때문이다. 예를 들어
'단일성'(單一性)은 '단 하나로 되어 있는 성
질', 또는 '다른 것이 섞여 있지 않음'을 뜻한
다. 이 단어는 '유일성'과 거의 같은 뜻을 갖
고 있는 것처럼 보이나, '단일화', '단일 규
격', '단일 품종' 등의 일상적 쓰임에서 알 수
있듯이, 어떤 하나의 모델에 그대로 맞춰진
일정한 성질, 상태를 가리키기도 한다. 디
디-위베르만은 이 책에서 민중을 구성하는
사람들 각자의 인간적 양상과 관련된 유일

민중들의 이미지

—으로 이루어진 무한한 군중을 만든다. 이 때문에 우리는 '인간' 또는 '민중'이라고 말해서는 안 되고, '인간들', '민중들'이라고 말해야 한다. 한나 아렌트는 "정치는 인간의 복수성이란 사실 위에 정초한다"라고 쓰고 있다. 신은 **인간**을 만들었지만, **인간들**은 지상의 인간적 산물, 즉 인간성의 산물이다. 철학과 신학은 항상 [단수로서의] **인간**만을 다뤄왔기 때문에 … 정치는 무엇인가라는 질문에 철학적으로 유효한 답을 전혀 찾아내지 못했다."[37]

따라서 정치적으로 나타나기는 **차이**의 나타남이다. "정치는 … 상이한 존재들의 공동체와 그들의 상호성을 다룬다. 우리가 [단수로서의] **인간**을 다루는 한에서는 [복수로서의] 모든 **인간들**의 본질적 평등이 파괴되는 것과 마찬가지로, 본래의 다양성은 더욱 효과적으로 소멸된다."[38] 그러므로 상이한 이 존재들의 공동체와 상호성을 생각한다는 것은 결국 정치적 공간을 그것들 사이의 차이를 맞붙이는 **간극들**의 망으로 생각하는 것이 된다. "정치는 인간들 **사이** 공간에서, 그러니까 근본적으로 **인간의 바깥**에 있는 어떤 것에서 생겨난다. 따라서 참으로 정치적인 실체란 존재하지 않는다. 정치는 매개하는

성을 말할 때에는 항상 singulier라는 단어를 사용하고 있는 반면, 단 하나의 의견, 단 하나의 진리와 같은 전체주의적 측면을 내포한 '유일성'의 경우에는 unique라는 단어를 대립적으로 사용해, 두 단어의 쓰임을 구분하고 있다. 본 역서 역시 이런 구분법을 반영해서 unique가 전체주의적 측면을 내포한 경우, 전체주의적 측면을 같이 드러내는 단어인 '단일한'으로 옮겼다. 한편, 우리말 '특이성'(特異性)은 보통의 것과 비교하여 '두드러지게 다른 성질' 혹은 '월등한 성질'을 뜻한다. 따라서 '특이성' 역시 '단일성'과 마찬가지로, 디디-위베르만이 말하는 민중 각자의 저마다 고유한 인간적 양상을 지시하는 개념과는 충돌하는 측면이 있다. 민중의 모든 개인은 각자가 유일한 존재이고, 따라서 서로 다를 수밖에 없으며, 그 다름이 바로 민중 전체의 '다양성'(multiplicité)를 만들어낸다. 하지만 이때 개인들 사이의 차이는 어떤 상대적 위계를 내포하는 차이가 아니라 평등한 상태에서의 차이라는 점에서 그러하다.—옮긴이

I. 휴머니티의 편린

공간에서 탄생하고 관계로서 구축된다. … 정치는 절대적으로 상이한 존재들을 그들의 **상대적인** 동등성을 고려하고, 그들의 **상대적인** 다양성을 배제하면서 조직한다."[39]

　　이제 **민중들의 노출**에 대해—또는 정치적 패러다임으로서의 노출에 대해—질문하기는, 아비 바르부르크(Aby Warburg)가 **간극의 도상학**(iconologie des intervalles)이라고 매우 잘 명명했던, 이 '사이 공간'(Zwischenraum)을 탐험하게 될 것이다. 그런데 이 공간은 **몬스트라**(monstra)와 **아스트라**(astra),[⑩] 또는 발터 벤야민이 말했던 '야만'과 '문명'의 끊임없는 충돌 속에서 차이들 사이의 관계가 흘러가고 만들어지는 곳이다. 공간과 시간의 영원한 재몽타주(remontage)[⑪]처럼, 민중들의 노출의 모든 비극적 역사를 이야기하는 곳에서의 충돌.

⑩ '몬스트라'와 '아스트라'는, 바르부르크가 "Per aspera ad astra"(고난을 통과해 별들에게로)라는 라틴어 표현을 전용해 "per monstra ad astra"(괴물들을 통과해 별들에게로)라고 쓴 그의 노트에 등장하는 용어이다. 바르부르크의 관점에서 이미지들의 역사는, 디디-위베르만에 의하면, '몬스트라'(괴물, 카오스)와 '아스트라'(별, 명료성)가 영원히 반복되는 역사로 나타난다. 모든 문화는, 한편에서는 비극을 통해 자기 자신의 카오스(monstra)를 드러내며, 다른 한편에서는 지식을 통해 사유(astra)의 영역에서 동일한 괴물들을 설명하고, 만회하거나 해소한다(Alberto Toscano, "The Civil War of Images Political Tragedies, Political Iconographies", *Filozofski vestnik* 39(2), 2018, p. 20 참고).—옮긴이

⑪ 몽타주는 디디-위베르만의 이미지 사유에서 가장 중요한 개념 가운데 하나이다. 그 구체적 내용은 이 책의 해제를 참고하기 바라며, 다만 여기서 montage에 접두어 're'를 붙인 remontage는 몽타주의 반복으로서 '재몽타주'를 의미함과 동시에, '거슬러 올라가다'라는 뜻의 remonter라는 동사에서 파생된 명사이기도 하다는 점에서 반복적으로 공간과 시간의 일정한 방향성을 거슬러 올라간다는 회귀적 역행성의 의미 또한 중의적으로 함축하고 있다. 이는 바르부르크의 '므네모시네'(Mnemosyne)가 명시적으로 보여주고 있는 것처럼, 그가 서구 문명을 이해하기 위해 선택했던 방법으로서, 기존의 질서, 체계에 맞춰 분류되고 배치된 이미지의 세계를 분해, 즉 '탈몽타주'한 다음, 다른 관점의 세계로 거듭 재구성, 즉 '재몽타주'하는 것과도 일맥상통한다.—옮긴이

34

민중들의 이미지

1959년 9월 28일, 한나 아렌트는 함부르크 자유도시가 수여하는 레싱상 수상을 겸해 발표한 유명한 담화에서 베르톨트 브레히트를 참조해 "어두운 시대"라 명명했던 정치적 탄압의 시대에도 사라지지 않길 바라는바 그대로의 휴머니티에 관해 질문하기로 결심했다[40]—여기서 휴머니티는 후마니타스(humanitas)의 인류라는 뜻과 인간적 사려 또는 인식의 시학이라는 모호한 이중적 의미로 사용됐다.

그렇다면 '어두운 시대'란 무엇인가? 아렌트는 무엇보다 전쟁—세계대전 또는 냉전—의 시대를 말하고자 했으나, 우리는 또한 우리와 동시대, 적어도 서구에서 전쟁의 시대가 종식됐을 것이라는 거짓으로 조직된 시뮬라크르 안에서 역시 그 시간들을 생각해야 한다. 공표된 불길한 전쟁 또는 불길한 사이비 평화인 어두운 시대(finsteren Zeiten)는 한나 아렌트의 눈에는 무엇보다 "공공 영역이 [거기에서] 빛을 발할 수 있는 힘을 상실했다"[41]는 사실로 특징지어진다. 그리고 인간의 '단일한 진리라는 개념'을 중심으로—'공산주의' 체제에서 명백히 그러했던 것처럼, 그리고 지금 우리 '자유주의' 체제에서는 은연중에 항상 그러한 것처럼—공공의 삶, 민중들의 삶이 조직될 때 그에 못지 않게 어두운 시간들이 그 모습을 드러낸다.

인간들 또는 **민중들**을 희생하고 이렇게 **인간**과 **민중**을 앞세울 수 있는 사회에 귀착되는 것은 사실은 비인간성 그 자체이다.[42] 차이의 공간으로서의 인간적 정치, "이 공간 밖에 있는 모든 진리는, 그것이 인간들에게 좋은 영향을 미치든 나쁜

35

영향을 미치든 문자 그대로 비인간적인데, 이는 그것이 인간들을 서로 대립시키고 갈라놓아서가 아니다. 오히려 정반대로 모든 인간들이 갑자기 단일한 하나의 의견에 일치를 보게 되고, 그리하여 수많은 의견들 가운데 하나의 의견이 부상함으로써, 무한한 복수로서의 인간들이 아니라 단수로서의 인간, 즉 하나의 종(種)과 그 전형들만이 이 지상에 살아야 한다는 결과를 초래할 수 있기 때문이다. 만약 이런 일이 일어난다면, 모든 인간들의 다양성 사이 간극에서만 형성될 수 있는 세계가 지구상에서 사라져버리게 될지도 모른다."[43]

 어떤 이들은 그들 고유의 인간성(humanitas)에 대한 관심으로—예술, 사유, 역사 또는 정치의 실천에서—얼굴, 다양성, 차이, 간극을 만들어낼 때 유별나게 행동한다. 그들은 "정치적 삶의 세계와 투쟁에 들어설지 모를" 위험을 무릅쓰고라도, 이 정치적 삶이 단일한 진리라는 비인간성(inhumanitas)을 토대로 조직될 때, 그들 자신을 차이 속에 또는 간극 속에 위치시킨다.[44] 아렌트의 담화에서 "세상 밖으로의 후퇴가 세상에 여전히 유익[했던]" 저술가, 극작가, 사상가인 레싱(Gotthold Ephraim Lessing)에 대한 찬사가 바로 이 지점에서 온전한 의미를 갖는다. '근본적으로 비판적이거나' 혁명적이었던 그의 태도는 모든 편견에 대한 일관되고 끈질긴 대응으로 **시**와 **행위**를 결합시켰다.[45] 레싱은 아렌트가 개시한 전망 속에서 **민중들에게** 말을 건넨다. "레싱은 자신의 자아 속에 고립됨 없이 사유 속으로 후퇴했다. 그리고 만약 행위와 사유 사이에 어떤 비밀스러운 연관성이 그에게 있었다고 한다면 … 이 연관성은 행위와 사유 둘 다 운동의 형식으로 일어나며, 그리

36

민중들의 이미지

고 그 둘 모두 바로 운동의 자유에 따라 구축된다는 사실에 있었다. … 레싱의 사유하기는 자기 자신과의 [침묵의] 대화가 아니라, **타자들과의 예견된 대화**이다."[46]

그런데 오늘날 이 예견은 재앙을 배경으로 해야만 의미가 있다. 아렌트는 "우리 자신이 진실로 잔해들 한가운데 놓여 있음을 확인하기 위해서는 그저 주변을 둘러보기만 하면 된다"[47]라고 쓰고 있다. 그러므로 그것은 비록 초라하다 할지라도 유일한 형태가, '휴머니티의 편린'이 폐허 또는 억압의 한가운데서 **모든 것을 무릅쓰고 나타나**게 하는 일에 관한 것이다. 그것은 예를 들어 프랑스의 18세기, 19세기 저술가들이 '억압받는' 민중들, '박해받는 사람들', '이용당하는 사람들', '모욕당하는 사람들', '비참한 사람들'의 운명에 점점 더 명확하게 애착을 가졌을 때의 일이다.[48] 또는 시인들이 **이야기할 수 있는 역사**로부터 '행동하기를 위한 의미'를 짚어내기 위해 '어렴풋한 기억에서 올라오는 탄식'을 만들어낼 때의 일이다—괴테 (Johann Wolfgang von Goethe)는 "고통은 새로워지고 탄식은 되풀이된다 / 삶의 미로와 같은 방랑"이라고 썼다. "매우 보편적 의미의 시인, 그리고 매우 특수한 의미의 역사가는 이 이야기하기를 촉발하고, 우리를 거기로 이끌 임무가 있다."[49]

바로 이 지점에서 우리는 한나 아렌트가 특히 장-자크 루소(Jean-Jacques Rousseau)의 작품에서, 그리고 베르톨트 브레히트와 발터 벤야민, 또는 프란츠 카프카(Franz Kafka)에 이르기까지 그 여정을 빠짐없이 이어나가면서 매우 잘 분석하고 있는 이 '연민의 정치학', 그리고 무엇보다 우정(philia)의 정치학으로 되돌아와야 한다.[50] "그 당시 이와 같은 우정이 성공하고

37

있었던 모든 곳 … 그 우정이 자신의 순수성으로, 다시 말해 한 편으론 그릇된 죄의식 없이, 또 다른 한편으론 그릇된 우월감이나 열등감 없이 유지되었던 모든 곳에서, 비인간적으로 되어버린 세상에 휴머니티의 한 편린이 정말로 완성되었다."[51]

이름 없는 자를 노출하기

'휴머니티의 편린'을 완성하기. 이것은 예술작품으로 '역사를 이야기할 수' 있게 될 때, '타자들과의 예견된 대화'를 생산하게 될 때 가능해질 수 있을 것이다. 한나 아렌트가 휴머니티로서의 예술의 이 능력을 환기했을 때, 그녀는 무엇보다 몇몇 위대한 시적 작품을 생각했을 것이다. 아이스킬로스(Eschyle)에서 베르톨트 브레히트까지, 레싱에서 카프카까지, 또는 셰익스피어(William Shakespeare)에서 르네 샤르(René Char)까지. 그런데 우리는 이와 동일한 조건에 부합하는 시각예술 작품의 생산에 대해서도 질문할 수 있을 것이다. 이미지를 만들면서 '휴머니티의 편린'을 완성한다고? 고야(Francisco Goya)의 〈전쟁의 재앙〉 또는 피카소(Pablo Picasso)의 〈게르니카〉조차 그렇게 멀게만 느껴지는 우리 시대에 어떻게 그것이 가능할 수 있을까?

　　지그프리트 크라카우어(Siegfried Kracauer)는 그의 책 『칼리가리에서 히틀러까지』의 서두에서 영화 작품이—이는 물론 회화, 조각 또는 사진 작품에도 똑같이 적용되는데—그 시각적 특성, 즉 모든 사람에게 노출되는 그 형식에도 불구하고, 그가 말한 '민중의 내적 경향'이 변화를 겪으며 표현되는

38

민중들의 이미지

'비밀스러운 역사', **증후적 역사**에 속한다는 것을 독자에게 알리고 싶어 했다. "경제적 변화, 사회적 요청, 정치적 술책의 명시적 역사 너머에, 독일 민중의 내적 경향을 내포하고 있는 비밀스러운 역사가 있다. 독일 영화를 매개로 한 이 경향들의 폭로는 히틀러의 부상과 그의 영향력에 대한 이해에 도움이 될 수 있다."[52] 그 증상, 다시 말해 **노출과 신비를 동시에 드러내**는 것에 대해 말하지도 설명하지도 않는 **시각적 역사**의 역설이다.[12]

[12] 프로이트의 정신분석학 개념인 '증상'(symptôme)은 바르부르크의 '잔존'과 함께 디디-위베르만 이미지론의 중추를 이루는 개념이다. 디디-위베르만은 『잔존하는 이미지』의 제3부 「증상으로서의 이미지: 움직이는 화석과 기억의 몽타주」에서 이 개념을 집중적으로 다루고 있다. 그 내용을 요약하면, 잔존은 이미지가 오랜 시간이 지나도 소멸하지 않고 살아남는 시대착오적 존재 방식을 가리키며, 증상은 그렇게 잔존하는 이미지가 자신의 존재를 드러내 출현하는 현상—"이미지에서 억압된 것의 회귀"—을 말한다. 그런데 그러한 증상의 출현은, 프로이트가 지적한 것처럼, 무의식 속에 잠재하는 성적 욕망과 그 욕망을 억압하는 의식이 충돌할 때, 혹은 그 사이에서 상호작용하면서 타협점을 찾아낼 때 이루어진다. 말하자면 증상은 기존의 의식적이고 시간적이며 시각적인 질서 체계에 균열을 가져오는 사건이라고 할 수 있다. 이질적, 불연속적 시간을 거슬러 의식의 지층을 뚫고 나오는 증상은 격렬하고 역동적인 움직임 속에서 대칭적 양극을 오가는, '안티테제'를 동반한 '전치'(déplacement)를 통해 만들어지는 만큼 모호하고, 변화무쌍하고, 변이적인 양상으로 나타난다(특히 G. Didi-Huberman, *L'image survivante. Histoire de l'art et temps des fantômes selon Aby Warburg*, Paris, Les Editions de Minuit, 2002, pp. 273-283 참고할 것). 한편 이 symptôme이란 단어는 우리말 '증상'(症狀) 외에 '징후'(症狀)로도 번역될 수 있다(『프라임 불한사전』). 실제로 일상생활에서뿐만 아니라 전문적 학술 영역에서도 이 두 번역어가 혼용되어 사용되는 경우가 빈번하다. 다만 한국 의학계에서는 symptôme을 '증상'으로 번역하여 '징후'(sign)와 명확히 구분하려는 경향이 있다. 본 역서는, '이미지'(image)를 '상상력'(imagination)을 통해 무의식적, 원초적, 근원적 깊이까지 내려가 그 의미를 '해석'해야 하는 것으로 보았던 디디-위베르만의 이미지에 대한 사유가 무엇보다 프로이트의 정신분석학에서 직접적으로 영향을 받았다는 점을 고려해, 국내 프로이트의 기존 번역서에서 일반적으로 채택하고 있는 번역어 '증상'으로 옮겼다.—옮긴이

I. 휴머니티의 편린

크라카우어는 이 역설을 통해 이미 다른 역사학자, 인류학자 혹은 사회학자가 모든 사회 현실의 '미적' 차원에 관해 지적했던 바를 우리로 하여금 영화사의 맥락에서 되뇌게 하고 있을 따름이다. 형상적 형태에서—그리고 장식적 형태에서조차—가장 심오한 종교적, 정치적, 문화적 충돌의 증후적 출현을 찾고 있던 아비 바르부르크.[53] 주어진 문화의 모든 인류학적 분석을 잘 이끌어내는 데 필요한 또 다른 거대 패러다임—기술, 경제, 법, 윤리, 종교—가운데 미학적 현상을 두었던 마르셀 모스(Marcel Mauss).[54] 모든 사회 현실은 운명적으로 **형태를 취할** 수밖에 없음을, 다시 말해 그것이 어느 한순간 사람들에게 그것들의 출현 방식이나 노출 방식을 자문하도록 요구한다는 것을 발견했던 게오르크 짐멜(Georg Simmel).[55] 더구나 이 세 저자는 자신들의 '사회 연구'가 얼굴, 마스크 또는 초상의 전시가치를 통해 개인, 주체 또는 사람이라는 개념을 중점적으로 질문해야 할 필요가 있다고 판단했는데, 이는 우연이 아니다.[56]

발터 벤야민이 이미지의 정치적 문제를 결정적으로 제기했던 것은 바로 이와 같은 사유의 영향권 안에서이다. 1920-30년대 유럽의 파시즘이 체계적으로 실행했던 '정치의 예술화'에 대항하는 **예술의 정치화**에 대한 그의 요청을 누구나 알고 있고 또 알아야 할 것이다.[57] 그러나 사실 전반적 문제는 이 슬로건 형식의 지시가 암시하는 것보다 훨씬 복잡하다. 사실상 같은 텍스트—그러니까 1935년에 쓰고 1938년에 수정한 그 유명한 「기술적 복제 가능성 시대의 예술작품」—에서 벤야민은 지난 시대의 종교적 이용과는 다른, 이미지의 근

40

대적이며 세속적인 이용에 결정적 획을 긋게 될 하나의 역사적 전환을 공식적으로 확인하는 것으로 시작한다. "여러 예술활동이 [종교적] 제의에서 해방됨에 따라 … [특히] 전시가치(Ausstellungswert)가 제의가치(Kultwert)를 완전히 밀어내기 시작하는 사진[에서는] … 예술 활동의 산물이 전시[노출]되는 기회가 훨씬 빈번해지고 있다."[58]

　　제의가치와 **전시가치**의 구별은 예술의 일반적인 진화에 대한 훨씬 더 일반적인 성찰—우리가 신헤겔적이라고 특징지을 수 있는—에서 나타난다. 그것은, 벤야민에 의하면, "미술의 역사를 예술작품 자체의 내부에서 [이] 두 극단의 대결로 묘사하는"[59] 것에 해당한다. 벤야민은 사진과 영화의 시대에는 예술작품이 "[종교적] 제의를 토대로 존립하는 대신, 이제 … 정치에 기초한다"[60]라고 단언하면서, 일방적 방식이 아닌 변증법적 방식으로 문제를 제기한다. 만약 찰리 채플린(Charlie Chaplin)이 〈모던 타임즈〉에서 사회 현실로 영화를 만들었다면, 그리고 만약 예이젠시테인(Sergei Mikhailovich Eisenstein)이 〈10월〉에서 역사적 사건으로 영화를 만들었다면, 그것은 작가가 이제 **민중들을 노출하기**로 선택했다는 것만을 뜻하지 않는다. 그것은 또한 1914-1918년의 경우가 이미 그랬듯이, 사라질 위험에 노출되어 있는 **민중들**이 보다 극단적이고 결정적인 방식으로, 예를 들어 19세기의 혁명적 제스처를 부활시키면서, 요컨대 우리가 '시위'(물론 예이젠시테인과 채플린이 매우 다른 두 가지 방식으로 구체화하고 있는)라 부르는 것을 위해 거리로 나오면서 정치적으로 **그들 자신을 노출하기로 선택했음**을 의미한다.

41

이런 이유로 벤야민은 나타나는 역량, 즉 **전시**(exposition) **능력**을 잣대로 근대 민주주의를 **정치적으로** 평가하길 주저하지 않는다. 그는 "민주주의의 위기는 정치인의 전시 조건의 위기로 이해될 수 있다"[61]라고 쓰고 있다. 이 전시 조건이 전체주의적 경제학에서는 폭력적인 '선택', 즉 "[스포츠] 챔피언, 스타, 독재자가 승리자로 나오는"[62] 선택으로 이미 결정되어버린다. 그런데 또 다른 한편, 민주주의적 요청은 "오늘날 누구나 촬영될 권리를 합법적으로 요구할 수 있다"[63]는 것을 의미한다. 이는 물론 정당한 요구이긴 하지만, 민중들이 한 리더가 무대에 올린 단순한 **장난감**이냐(레니 리펜슈탈Leni Riefenstahl의 〈의지의 승리〉의 노동자 무리를 생각해보자), 스스로를 노출하는 데 있어 진정한 **배우**이냐(〈10월〉이나 〈파업〉의 군중들을 생각해보자)의 여하에 따라서, 우리는 그 요구의 행사가 최선에 이를 수 있는 만큼 최악에 이를 수도 있음을 확인하게 될 것이다.

　　어찌 됐든 민중들의 노출은 현대의 공적이고 정치적인 삶에서―그러니까 단지 예술적인 삶에서만이 아닌―근본적인 쟁점이 되었다. 벤야민이 1940년에 자신의 철학적 유작에 해당하는 「역사의 개념에 대하여」라는 글을 썼을 때, 그는 전체주의적 '선택'에서 정치적 전시를 위한 이 투쟁의 성공적 심급(審級)을―프리모 레비가 '익사자'와 '생존자'에 대해 말할 수 있었던 것처럼, 사라진 사람들과 나타난 사람들 사이에서―가려내야 한다는 절망적인 상황에 직면했다. 당시는 저항 세력들이 지하에 몸을 숨기고, 전단지들이 은밀히 유통되고, 희망이 '라디오-런던'의 주파수를 타고 희미한 통로에서만 유지되던 시대였다.

민중들의 이미지

이러한 상황에서 명료하게 드러나는 절망—벤야민이 그저 "슬픔"이라고 말했던 '비관주의'—이 의미하는 것은, 정복자들이, 이 "승승장구하고 있던 적"이 절대다수가 읽기 쉬운 역사를 먼저 글로 쓰고, 그 "전리품"과 "우리가 문화적 자산이라고 부르는" 모든 것을 매우 신속하게 동일시해버릴 위험에 처해 있다는 사실을 인정하는 것이었다.[64] 그러나 벤야민은 우리에게 거짓말하고 있는 이 "정복자들의 전통"에 맞서, 또는 그 바깥에서, 조금 덜 눈에 띄는 "억압받는 사람들의 전통"[65]이 저항하고, 잔존하고, 지속되고 있다는 사실을 잘 알고 있었다—이는 또한 우리 자신의 현재성과 관련된 것이기에, 오늘날 우리 역시 잘 알고 있는 것이기도 하다. 그것은 작가뿐만 아니라 역사가와 사상가가 '결을 거슬러' **그 요구를 다시 노출할** 책무가 있는, 민중들의 전통을 말한다. 나에게는 벤야민이 이 글귀들을 썼을 때 처해 있던 역사적 절망의 상황이 이러한 요구에 대한 그의 진술상의 중대한 패러독스를 상당 부분 결정지었던 것처럼 보인다.

한편에서 벤야민은 실제로 모든 것을 요청하는 것처럼 보이는데, 이는 불가능한 것을 요구하는 방식이다. 그로 인해 그의 문장 가운데 어떤 메시아적 어조가 나오고, "일어났던 그 무엇도 역사에서 상실되어서는 안 된다"라는 사유가 나오는데, 그 결과 우리는 "과거의 매 순간순간이 인용 가능한 것이 [된다]"라는 역사적 실천을 상상할 수 있게 될 것이다.[66] 이것은 민중들의 전시[노출]에서 한 사람도 잊지 않으려는 유일한 방법처럼 보인다. 이것이 어쩌면 「역사의 개념에 대하여」라는 테제의 편집광적 측면이라고 할 수 있다(하지만 여기서 그것은 절망적

43

으로 편집광적인데, 벤야민이 자신의 글에서 말하는 "메시아적 힘"은 오직 "허약함"의 관점에서 규정되기 때문이다).

무기력하거나 침울한 또 다른 측면은 더는 거의 아무것도 요청하지 않으며, 가장 엷은 순간(kaïros), 즉 재앙의 한가운데서 솟아오르는 본의 아닌 기억의 단순한 조각에 만족한다. "역사가의 작업을 한다는 것은 … 위험의 순간에 솟아오르는바 그대로의 기억을 붙잡는다는 것을 의미한다."[67] [13] 따라서 우리는 다음과 같이 질문할 수 있을 것이다. 아무것도 잊지 않고 전부를 언급하고, 역사의 모든 민중, 승자와 함께 패자 모두를 형상화**해야만 하는가**? 그렇지 않다면 휴머니티의 눈에 띄지 않는 파편을 포착하고, 그 한 조각을 복구하고, 단지 그 잔해를 노출하는 것으로 **충분한가**? 만약 "역사적 인식의 주체가 [정말로] 억압받는 계급이라면,"[68] 다시 말해 사라질 위험에 노출된 계급이거나, 적어도 역사적 합의로 성립된 재현에서 '결핍 노출된' 채 존재하는 계급이라면, 그의 저주받은 방대한 몫을 이제 어떻게 가시적이고 독해 가능한 것으로 만들 것인가? 어떻게 민중들의 역사를 만들 것인가? 어디에서 이름 없는 자의 말을, 불법 체류자의 글쓰기를, 집 없는 자의 장소를, 권리 없는 자의 요구를, 이미지 없는 자의 존엄을 찾아낼 것인가?

[13] 벤야민의 「역사의 개념에 대하여」라는 텍스트에 나오는 이 유명한 구절은 디디-위베르만이 여기서 인용하고 있는 프랑스어 번역본보다 나중에 출간된 올리비에 마노니(Olivier Mannoni)의 번역본(Éditions Payot & Rivages, 2013)에서는 독일어 원문의 뜻에 더 가깝게 번역되었는데, 이를 우리말로 다시 옮기면 다음과 같다. "과거를 역사적으로 표현한다는 것은 … 위험의 순간에 섬광처럼 나타나는바 그대로의 기억을 붙잡는다는 것을 의미한다 (Exprimer le passé en termes historiques ne signifie pas le reconnaître « tel qu'il a réellement été ». Cela revient à s'emparer d'un souvenir tel qu'il apparaît en un éclair à l'instant d'un danger)."—옮긴이

민중들의 이미지

어디에서 누군가 아무것도 기록하고 싶어 하지 않는 자들, 때로는 그 기억 자체를 죽여버리고 싶어 하는 자들의 아카이브를 찾아낼 것인가?[69]

벤야민의 패러독스는 명백해 보이지만, 그것을 철학적 또는 실천적 모순으로 축소할 수는 없을 것이다. 패러독스는 문제와는 달리 '풀리지' 않는다. 대신 그것은 '잘린다.'[14] 그것은 그 모든 정치적 의미작용—자신의 책임—을 수용하는 절단 행위를 내포한다. 철학적 관점에서 보았을 때, 벤야민은 역사주의와 실증주의의 불명료한 귀결처럼 간주되는 모든 '보편적 역사'와 민중들의 거대하고 필연적 역사를 구별하면서, 역사성의 개념에서 단호히 잘라 말한다. "보편적 역사는 이론적으로 무장하고 있지 않다. 그것은 가산(加算)적 방식으로 전개된다. 그것은 균질적이며 비어있는 시간을 채우기 위해 사실들의 덩어리를 동원한다." 이와 반대로 벤야민은, 프루스트(Marcel Proust)와 조이스(James Joyce)로부터 베르토프(Dziga Vertov) 또는 에이젠시테인에 이르기까지 근대 예술이 **몽타주**의 형식으로 그 모델을 제시했을 '구성 원칙'을 갖춰야 한다고 결론짓는다.[70]

[14] 하나의 문제는 논리적이고 합리적인 방식으로 풀릴(se résoudre) 수 있으나, 패러독스는 그것을 야기한 것과 대립적, 모순적 관계를 이루고 있다는 점에서, 디디-위베르만은 '자르다'라는 뜻의 동사 trancher의 대명동사형인 se trancher를 사용해 '잘린다'라고 표현하고 있다. 어원학적으로 일반적 상식, 견해, 의견, 즉 '독사'(doxa)에 '반하는'(para), 패러독스(paradoxe)는 얼핏 논리적으로 모순된 추론처럼 보이지만, 복잡하게 얽힌 실타래의 실마리를 찾아 '풀어낼' 때와는 달리, 단숨에 단호하게 '잘라낼' 때처럼, 예상치 못한 측면을 '선명하게' 드러냄으로써 논리적 사고로는 해결하기 어려운 어떤 난제에 대한 새로운 관점의 사유를 효과적으로 제시하고 자극한다고 할 수 있다.—옮긴이

이는, 그것[잃어버린 시간]이 '위험의 순간 솟아오르는'바 그대로, **잃어버린 시간의 재몽타주**를 실행함으로써 모든 것을 다시 노출할 때에만 역사의 패러독스—'완전한' 역사의 불가능성과 '보편적' 역사의 공허함 사이—에서 우리가 단호해질 수 있음을 실질적으로 의미한다. 이것이야말로 정확하게 벤야민이 그 자체의 고유한 역사적 물질의 운동을 말하거나 논증하지 않고 보여주고 **노출하는** '문학적 몽타주'에 기초한 그의 거대한 『아케이드 프로젝트』에서 제안했었던 것이 아닌가?[71] 이것이야말로 그 이후 클로드 시몽(Claude Simon) 또는 제발트(W. G. Sebald)가 자신들의 '다큐멘터리적' 소설에서, 그리고 또한 아르타바즈드 펠레시안(Artavazd Pelechian)이 영화 〈우리의 세기〉에서, 바실리오 마르틴 파티노(Basilio Martín Patino)가 〈전쟁 다음을 위한 노래〉에서, 장뤼크 고다르(Jean-Luc Godard)가 〈영화의 역사(들)〉에서, 예르반트 자니키안(Yervant Gianikian)과 안젤라 리치 루치(Angela Ricci Lucchi)가 그들의 몽타주 〈극에서 적도까지〉에서, 또는 하룬 파로키(Harun Farocki)가 〈세계의 이미지와 전쟁의 비명〉에서 시도했던 것이 아닌가? 오늘날의 작가—알프레도 하르(Alfredo Jaar)에서 파스칼 콩베르(Pascal Convert)까지, 제프 월(Jeff Wall)에서 소피 리스텔위에베르(Sophie Ristelhueber)까지—는 이름 없는 자를 노출시키기 위해서 이 다큐멘터리적 몽타주의 수단에 끌리고 있지 않은가?

오래 전부터 증언과 아카이브의 조건 및 난제에 대해 질문해왔던 수전 힐러(Susan Hiller)의 최근작 〈마지막 무성영화〉는[72] 이름 없는 자들의 이 역설적인 노출과 관련해 간결하

46

고 놀라운 장치를 제시한다. 이 영화에는 우리 귀에 매우 이상한 억양의 이해 불가능한 말을 번역하고 있는 자막 이외에 다른 이미지는 나오지 않는다. 이 영화는 이미 사라졌거나 사라지고 있는 스물다섯 개의 언어를 각각 구사하는 스물다섯 명의 화자가 자신들을 자유롭게 표현하고 있는—설명하고, 읊조리고, 이야기하고, 웃고, 한탄하는—몽타주이다.[73] 동티모르의 와이모아(waimoa), 튀르키예의 조클렝(xokleng), 러시아의 콜리마 유카기르(kolyma Yukaghir) …. 특히나 우리는 그렇게 많은 기념관, 박물관, 대학 도서관이 넘쳐나는 미합중국과 같은 바로 그 영토에서 사라지고 있는 언어—델라웨어어(lenape), 포타와토미어(potawatomi), 왕파노아그어(wampanoag), 클라롬어(klallom), 블랙풋어(blackfoot), 케이즌어(cajun), 코만치어(comanche)—의 상당한 숫자를 확인하고 전율하게 된다. 발터 벤야민은 우리에게 문화의 모든 아카이브를 야만의 아카이브에 연루시키는 끔찍한 관계를 예고하지 않았던가?

인간적 양상의 '불결한 영역'

비관주의를 조직하기, 모든 것을 무릅쓰고 민중들을 노출하기. 여기서 나는 선택을 의미하기 위해 **모든 것을 무릅쓰고**(malgré tout)[15]라고 말하고 있다. 그 선택이란 저항 행위로, 비관주의를 자극하는 바로 그 조건들에서 수행할 필요가 있

[15] 우리말로 '그럼에도 불구하고' 또는 '모든 것을 무릅쓰고'라고 번역되는 malgré tout라는 표현은 이 책에 자주 등장하고 있을 뿐만 아니라, 『모든 것을 무릅쓴 이미지들』(Images malgré tout)이라는 다른 책의 제목에도 사용된 것에서 짐작할 수 있

다. 왜냐하면 우리는 우선은 결핍 노출, 즉 검열, 포기, 무시를 받는 것에서, 그다음엔 과잉 노출, 즉 스펙터클, 잘못 이해된 동정심, 파렴치하게 꾸며진 인도주의적인 것에서, **우리의 의지와 상관 없이**(malgré nous) 사라질 위험에 노출된 민중들을 목도하고 있기 때문이다.[74] 그렇다면 망가지고 사라져가는 민중들의 이러한 노출 상태 자체를 노출하는 것인 이 어려운 작업을 실행에 옮겨야 하지 않을까? 사진가 필리프 바쟁(Philippe Bazin)이 프레이밍한, 가로세로 27cm의 정사각형 표면 위에서, 예측할 수는 없지만 아마도 죽음의 문턱에 있는 노인의 얼굴이 우리 앞에 갑작스레 나타날 때, 나는 그의 작품에서 그러한 작업을 상상한다(도판1-2). 이 작품에서 우리가 주목해야 하는 것은 그와 같은 이미지의 주제가 아니다. 노인들의 얼굴은 고대 로마의 흉상에서 기를란다요(Domenico Ghirlandaio)에 이르기까지, 그리고 티치아노(Vecellio Tiziano)에서 리처드 애버던(Richard Avedon)에 이르기까지 가장 고전적인 초상화의 역사에서 항상 빠지지 않고 등장한다. 대신 우리는 비관주의의 조직에 대한 이해까진 아

듯이, 디디-위베르만의 이미지에 대한 사유에서 매우 중요한 의미를 갖는다. 그가 이 장 전체에 걸쳐 피력하고 있는, 휴머니티가 사라지고 있는 시대적, 역사적 위기의 순간조차 인류가 결코 포기해서는 안 되는 '희망'(espérance)이라는 단어와 연결되는 표현이기도 하다. 이와 관련하여 디디-위베르만이 어느 인터뷰에서 설명한 바에 따르면, 저항은, 휴머니티의 소멸에 대한 저항마저 소용없다고 여겨질 만큼 매우 절망적이고 비관적인 상황에서조차, 오히려 소멸 자체를 노출함으로써 소멸의 존재를 드러내는 역설적 선택으로 나타난다. 이 선택은 소멸을 획책하는 '모든 것'(tout)을 '넘어서고자'(malgré) 하는, 이 모든 것 앞에서 너무나 작고 연약하지만 그런 만큼 더욱 절박하고 절실한 의지를 함축하고 있는 '모든 것을 무릅쓴' 선택이라고 할 수 있다(G. Didi-Huberman, "Imaginer pour comprendre", *Spriale* 205, 2010, p. 37).— 옮긴이

민중들의 이미지

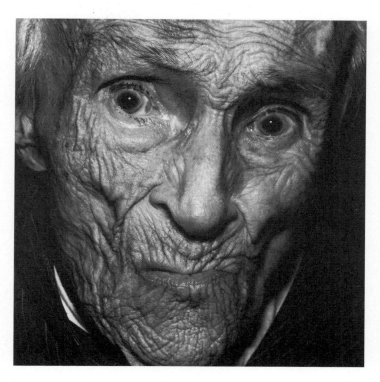

도판1-2. 필리프 바쟁, 〈노인〉, 1985-1986,
사진(은염 인화), 27x27cm. 작가 소장

니더라도, 바쟁이 적어도 사라질 위험에 노출된 40여 명의 노인 얼굴을 공공연히 노출하는 선택을 하게 한 그의 작업의 조직 방식을 이해할 필요가 있을 것이다.

바쟁이 〈얼굴〉이라 부른 이 시리즈 작업은 1985년에서 1986년 사이에 제작됐다. 매우 특별한 경험에서 비롯된 이 작업은 사실상 초상화 장르나 사진업, 혹은 여하한 '예술의지'와도 아무런 상관없이 이루어진 것이라는 점에서 더욱 의미심장하다. 필리프 바쟁은 1980년 의과대학 학업이 끝나갈 즈음 인턴 실습을 위해, 그가 차후 "X"라고 명명하게 될 병원에서 '장기 요양' 업무를 수행했다. 여기서 그는 「장기 요양원에서의 삶의 인간적, 심리사회적 양상」[75]이란 제목의 의과대학 박사 논문을 쓰기로 결심했다. 우리는 우선 노인 병리학 공익 사업의 가장 완벽한—다시 말해 가장 비개인적인—묘사와 대면하고 있다고 생각할 수 있을 것이다. 그러나 이 의학적 저술의 의례적 문체는, 마치 어휘의 떨림처럼 무언가에 의해 이미 미세하게 어긋나 있고 불안하게 구성되어 있다. [논문 제목에서] "심리사회적"이라는 용어는 '인간적 양상'이라는 이미 덜 제한적인 질문과 대립하고 있는 것처럼 보이고, "장기 요양원"은 그 촉진(觸診) 불가능한 "삶"의 측면에서 검토되고 있으며, '인턴 실습'은 [의사라는] 직업의 실험이 아니라 상호주관성의 '경험'으로 간주되고 있다.

그런데 필리프 바쟁이 검토하고자 결심한 이 '인간적 양상'이란 정확히 무엇인가? 아마도 그 양상은 무엇보다 '죽음을 맞이하러 입원했을' 것이라 속단하지 않고 소위 '삶을 위해 입원한' 일군의 사람들에게서 일어나는 모든 것으로 구성될 것

민중들의 이미지

이다. 이것이야말로 이 젊은 의사가 앞으로 전념하게 될, 극도로 정확한 묘사를 요청하는 간극 그 자체이다. 아침 여섯 시 반경, "각자의 첫 번째 관심사가" 수면제 효과를 가능한 한 최대한 떨쳐내기 위해, "그렇다고 몸을 움직이지는 않으면서 침을 삼킬" 때, 우리는 "무언가를 기다리는 사람이 있고, 더는 아무것도 기다리지 않는 사람이 있으며 … 무언가를 쳐다보는 사람이 있고, 더는 아무것도 보지 않는 사람도 있다"는 사실을 확인한다.[76] 이 대수롭지 않은 대학 과제의 독자는 이와 같은 인간성의 '양상 검토'가 일방적으로 사실에 근거한다거나 임상 또는 진단에 관한 것만은 아니라는 점을 발견한다. 그것은 돌연 **현상학적인** 것이 될 것이다. 사물의 묘사, 하지만 또한 상태(états)와 존재자(étants)의 묘사이기도 한 몸의 묘사, 하지만 관찰자가 결코 영향을 받지 않을 수 없는 몸짓과 감정의 묘사.

그것은 예를 들어 복도에서 아침식사 시간을 알리는 매우 정확한 소리이다. 그것은 세면에 동반되는 몸짓이다—"우리는 침대보와 이불, 잠옷을 광적으로 부여잡고 있는 손, 떨고 있는 손을 본다."[77] 그것은 아마도 기능적 배열일 테지만, 불안과 고독감의 공간성이기도 한 요양실의 묘사이다. 그것은 '쇠잔해지는' 이 모든 시간 한가운데서 하루를 구획 짓는 식사 시간이다. 여기서 제도 분석—'장기 요양의 시작'에 대한 실용적 양식, 소아과와 비교되는 노인병학적 진료 시스템, 늘 죽음이 연루되어 있는 경제학적 관계의 상대적인 복잡성[78]—은 매우 순간적인 신체 접촉, 진료 차트, 모욕 혹은 폭력의 분석과 짝을 이루어 진행된다.[79] **회진**은 그 근본적인 **현존성**의 결핍을 보여준다. 그리고 이 젊은 의사는 이 현존성의 결핍에서 그 자신 역

51

시 결국엔, 사라질 위험에 노출된 환자 주위에 존재하는 사실상의 **인간성의 부정**과 유사한 '시스템의 톱니바퀴'에 지나지 않음을 알아차린다.

이 요양원의 삶에서 '인간적, 심리사회적 양상'은 의료인 자신의 경험에 하나의 틈을 열어놓는다. 거기에서 어떻게 **회진**—혹은 전문적 **인턴쉽**—을 통해 **현존성**의 관계를 만들 것인가? 답은 물론 시간에 있다. **시간을 보내기**, 각각의 사람과 함께 말하기, 듣는 시간을 갖기, 농담하기, 기억을 상기시키기, 욕망을 자극하기.[80] 하지만 필리프 바쟁은 무언가를 변화시키길 갈망했던 젊은 의사로서 노력을 기울였음에도, 타자에 대한 망각 또는 타자에 대한 무시에서 시작되는 비인간성이 늘 다시금 자리하게 됨을 이야기한다. **셔터 소리**라고 의미심장하게 불리는 경험이 도래하기 전까지 말이다. "한 환자의 서류를 분류하면서, 나는 그가 사망한 지 15일이 지난 어느날 그의 얼굴을 완전히 잊어버렸다는 사실을 깨달았다. 나는 이 행정 서류에서 내가 마주하고 있는 이 이름의 얼굴을 다시 되살릴 수 없었다."[81]

그렇게 **조금 더 잘 바라보는 데**에는, 그 자신을 위해 타자의 얼굴을 살피고 알아보는 데에는 **시간을 가져야** 할 필요가 있다. 다시 말해 **회진**을 바쟁이 이제 **상연**이라고 호명하게 될 무엇으로 변형시키기 위한 시간 말이다. "나는 노인 모두의 얼굴을 사진으로 찍기 위해, 단지 그들의 얼굴을 기억하기 위해, 그 얼굴을 잊지 않고 그의 이름 앞에 가져다 놓을 수 있기 위해 사진기를 들고 모든 병실을 다니기로 결심했다. … 그렇게 내 작업이 시작되었다. 내가 처음 이 사진들을 보았을 때,

민중들의 이미지

나는 완전히 충격에 빠졌다. 몇 주가 지나는 동안, 내 눈앞에 있었지만 내가 보지 못했던 것들을 거기서 발견했기 때문이다. 이 작업은 아홉 달 동안 지속된 탐구였다. 아침에 나는 환자들을 돌봤고, 의사로서 나의 역할을 다했다. 오후에 나는 노인들과 이야기를 나누기 위해 사진기를 들고 다시 와 그들을 촬영했고, 그사이에 일어나는 모든 것을 관찰했다."[82]

셔터 소리. 그러므로 그것은 시선의 사진적 장치를 사용해 임상적 눈과 그에 필요한 기술적 관리를 듣는 눈으로 변형시키기 위해 고안한 실험이라 말할 수 있을 것이다. 바쟁은 이 실천을 말하기와 바라보기가 동일한 시간성으로 결합되는 곳에서 **타자들을 인식하기 위한**, 그리고 자기 자신을 인식하기 위한 **입문**—정확히 말하자면 "입문적 여행"—이라고 묘사한다. "그들의 눈에서, 그들의 얼굴에서, 나는 나 자신을 인식하는 법을 배웠다."[83] 이것이 바로 그의 의학 논문이 60여 페이지를 넘어설 즈음, "근접 촬영한 얼굴과 르포르타주, 사회적 다큐멘터리, 시적 리얼리즘의 상황이 섞인"[84] 진정한 사진 에세이로 변모하는 이유가 될 것이다. 방 한 켠에서 무너져 있는 몸(도판 1-3), 노인들의 수척함, 보잘것없는 가구, 복도의 냉기, 간호사의 제스처, 그리고 슬픔, 품위, 심술궂음, 또는 피로 사이에서 포착한 손과 주름, 시선을 가까이서 클로즈업한 사진들.[85]

이 지방 병원에서 처음 찍은 노인들의 사진이 상당히 이질적인 사진 장르들 사이 불안정한 실험에 속한 것이라면, 내가 보기에 그것은 바쟁이 자신의 경험에서 비롯된 서로 상반되는 두 개의 차원을 가시적인 것으로 만들고자 했었기 때문이다. 그 하나는 제도적 공간의 딱딱함에 부합하는 **장소의**

53

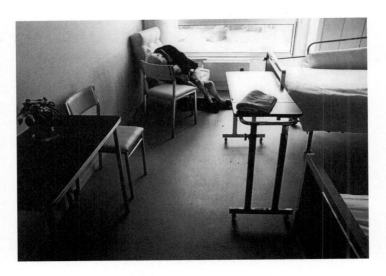

도판1-3. 필리프 바쟁, 〈방〉, 1983, 사진(은염 인화),
27x18.3cm. 작가 소장

상태이고, 다른 하나는 피부의 연약함, 주름의 선, 손의 수축, 피로 또는 시선의 강렬함에 부합하는 **시간의 상태**이다. 장소의 상태는 바쟁이 병원의 "청결한 영역"이라고 부른 것과 몸이 고통 속에 구겨 넣어진 듯한 "불결한 영역"이라 부른 것 사이의 충돌을 암시한다. "노인들은 청결함으로 둘러싸인 불결한 영역 안에 자리해 있다. 이 청결함은 어떤 경우에서건 더럽혀져서는 안 된다. 불결한 영역은 침대를 넘어서지 않는, 가능한 한 가장 작은 크기여야 한다."[86] "청결한 영역"은 예를 들면 복도 혹은 매일 아침 청소하는 침실 자체이지만, 바쟁에 의하면 "이것은 살 수 있게 만들어진 방이라고 할 수는 없다."[87]

　　　시간의 상태에 대해 말하자면, 그것은 사진가에게 여전히 매우 결정적인 딜레마를 암시한다. 노인의 잠을 어떻게 노출할 것인가? 노인이 더는 거의 볼 수 없다는 것을 어떻게 보여줄 것인가? 휴머니티의 편린처럼 보일지 모르지만, 사실은 단 하나의 얼굴에 휴머니티 전체가 집결되어 있다는 것을 어떻게 포착할 것인가? 여기서 나는 일반적 휴머니티 또는 보편적 휴머니티를 말하고 있지 않다. 그것은 전적으로 타자를 향해 눈을 치켜뜨는 데 유효한 휴머니티, 그리고 단 한순간 단 한 번의 노력으로 강렬하게 작동하는 휴머니티를 말한다(도판 1-2).

발가벗은 얼굴, 태어난 얼굴, 강조된 얼굴

그런데 '편린'과 같은 휴머니티를 사라질 위험에 노출된 **잔재**로, 동시에 모든 것을 무릅쓰고 자신의 생생한 프로젝트를 지

탱하기 위해 받친 **저항** 또는 **생존**으로 드러내는 데는 적어도 두 가지 다른 방식이 있을 것이다. 이 두 개의 길 가운데 첫 번째는 대차대조표에 기초하는데, 따라서 일종의 몽타주를 허용하는 **확장된 프레임**으로 전개된다. 사실상 이 길은 '편린'으로서의 휴머니티와 [그에 맞서] 움직임을 축소하는 데 쓰이는, 우리가 적절하게 '제도적 프레임'이라고 부르게 될 것 사이의 충돌을 보여준다. 그것은 여기서 환자의 오그라 붙은 몸, 즉 '장기 요양'실의 의료(hospitalier) 공간에서 불구가 된 삶의 진정한 잔재에 해당한다—따라서 우리는 그 공간이 견디기 힘들다는(inhospitalier) 것을 확실히 목도하게 된다(도판1-3).

두 번째 방법은 (24x36mm의 익숙한 포맷으로) 수평화된 시각에서 정사각형 포맷으로의 이동, 즉 방위의 엄격한 균형 회복을 허용하는 **수축된 프레임**을 요구한다. 따라서 여기서 드러나는 것은 저항의 잔재이다. 그러나 그것은 또한 저항의 힘—그것이 아무리 고갈되었다고 할지라도—으로서 휴머니티에 내재하는 충돌이다. 그것은 격동하는 가운데 보인 얼굴, 자신의 육체의 드라마, 대지의 드라마라 할 수 있는 것에서 보인 얼굴, **아직** 살고자 하는 힘과 **이미** 죽고자 하는 힘이 타인을 향한 생명의 긴장과 자신을 향한 죽음의 침잠 속에서 사방으로 싸우고 있는 얼굴이다(도판1-2). 여기서 우리는 두 운동 사이 내밀한 투쟁의 극단적 근접성—극단적이라고 하는 이유는 이미지의 프레임이 머리 전체조차 잡아내고 있지 않기 때문이며, 또한 그 실제 포맷[88]이 그것을 바라보는 우리 자신의 얼굴보다 크기 때문이다—에 이르게 된다. 그것은 한편에선 우리가 쓰레기통에 구겨서 버리는 한 장의 종이로

56

이 얼굴을 결국엔 단순화시키고 말았던, 흐르는 시간의 운동(chronos)이며, 다른 한편에선 자신의 질문, 청원, 분노, 거부, 생존 에너지를 끈질기게 호소하고 있는, 저항하는 시간의 운동(aiôn)이다.

좁혀진 프레임은 물론 시야를 축소한다. 그러나 그것은 대면의 힘을 부여한다. 우리는 에마뉘엘 레비나스(Emmanuel Levinas)가 '대면 상황'을 '시간의 완결 그 자체'로 묘사했음을 알고 있다.[89] 그런데 그것은 정확히 어떤 시간을 말한 것일까? 베르나르 라마르슈-바델(Bernard Lamarche-Vadel)이 암시하고 있는 것처럼, "정면에서 바라본 죽음"의 시간인가? 아니면 크리스티안느 볼레르(Christiane Vollaire)가 제안하는 것처럼, "정면에서 [본]", 그리고 "각각의 얼굴이 제도적 비인간화에 [맞서고 있는], 완강한 유일성 안에서의 삶 그 자체"인가?[90] 들뢰즈식으로 표현하자면, 확장된 프레임(장소의 상태)은, 역사(chronos)가 "어떤 상황에서 하나의 실행"이 이루어질 수 있는 공간의 "조건들 전체를 가리킨다"는 점에서 "그 조건들이 아무리 최근의 것이라 할지라도," 역사의 시간을 노출한다고 말할 수 있으며, 반면 수축된 프레임(아마도 레비나스가 참조했을 시간의 상태)은 **도래의 시간**, '사건'의 시간(aiôn), 니체(Friedrich Wilhelm Nietzsche)가 "시의적절치 않은"이라고 표현했던 시간, 그리고 들뢰즈가 "견딜 수 없는 것에 응답하기 [위한] 사람들의 유일한 기회"를 지칭하고자 자기 방식으로 전유했던 시간을 노출한다고 말할 수 있을 것이다.[91]

늙은 여자의 몸(도판1-3)은 '장기 요양'실에서 **홀로**이자 **보조받고** 있다. 필리프 바쟁의 이미지는 여기서 '관리', 다시 말

57

해 보호와 통제뿐만 아니라 사회적 결핍 노출 또는 소멸과 동시에 싸우고 있는 명멸하는 삶을 보여준다. 반대로, 놀란 순간의 얼굴을 밀착해 담은 프레임 속에서 또 다른 노인의 몸(도판 1-2)은 **벌거벗고** 있으며 동시에 **강조되고** 있다. 노인은 그의 비극적 도래를 클로즈업으로, 그러나 바쟁이 매우 큰 의미를 부여한 그의 시선—그 시선이 텅 빈 것처럼 보일지라도—과 그의 수직적 방향성의 강렬함이 잘 나타나고 있는, 타인을 향한 긴장감 속에서 노출하고 있다. 그러므로 한편에서는 이 얼굴의 벌거벗음이 있다. 이 때문에 베르나르 라마르슈-바델은 바쟁의 〈얼굴〉을 초상화라기보다는 나체화라고 말했다.[92] 그로 인해 이 이미지들과 대면한 우리들은 '벌거벗은 삶'—이 "비인격적인, 그럼에도 유일한 삶, 자신의 순수한 사건을 방출하고 있는 삶"—에, 그리고 있는 그대로의 내재성에 갑작스레 다가서게 된다.[93]

그러나 또 다른 한편에선 얼굴의 수직적 밀도가, 거의 비석(碑石)에 가까운 얼굴의 본성이 존재한다. 쇠잔함에 대한 저항이 마치 돌로 굳어버린 것처럼. 이 사진 작업에서 사그라드는, 오그라드는 삶이 마치 우리에게 삶의 정면성, 삶의 정확성, 삶의 차원을 강하게 드러내는, 재건된 삶이 되고 있는 것처럼. 그리고 필리프 바쟁은 이 형식적 선택에서 자신의 작업 전체에 내재된 윤리적 차원을 주장한다. "사진의 윤리란, 내가 촬영하고 있는 각각의 사람에 대해 내가 갖고 있는 책임을 말한다. 나는 사람들이 다시 몸을 곧추세울 수 있도록 시도한다. 병원 침대 위에서든, 그들을 억누르는 제도 속에서든, 사람들은 육체적으로나 상징적으로 어떤 방식으로든 누워 있다. 나의 욕망은 내가 사진 찍는 얼굴 각각의 사람에게 수직화된 인

민중들의 이미지

간 존재의 존엄성을 되돌려주고자 하는 데 있다."[94] 지탱할 수 있는 시선의 존엄성을.

　　이런 의미에서 이미 필리프 바쟁의 〈얼굴〉은 발터 벤야민이 표명했던 요청, **이름 없는 자들을 노출하라**는 요청을 실행에 옮기고 있다. 물론 사진이 사진 찍힌 주체에게 발언 기회를 부여하지는 않는다. 더구나 우리에게 시리즈 형식으로 보여주는 바쟁의 이 이미지들은 얼굴이 노출되고 있는 사람들에게 그들의 고유한 이름을 되돌려주고 있지도 않다. 바쟁의 시도는 회상록이나 사회학적 조사 영역에 속하지 않는다. 그러나 얼굴을 다시 일으켜 세우고, 얼굴에 **대면할 수 있는 힘**을 되돌려주는 것, 이것은 이미 발언 가능성의 차원으로 그들을 노출하는 것이 아닐까? 피에르 페디다(Pierre Fédida)는 그 자신이 "이방인의 터"라 명명했던 것을 그 어떤 요소도 다른 것과 분리되어서는 안 되는 복합적인 시공간의 결합이라고 정의하면서—정신분석학적 상황의 메타심리학적 구상의 틀로—이 모든 테마를 다음과 같이 탁월하게 엮어낸 바 있다. "동시에 뒤[로], [그리고] 앞으로" 지탱하기. 근접성의 내부에서조차 "친숙한 것의 거부"를, 만남(rencontre)의 내부에서조차 "맞섬"(contre)을 감당하기. "언어 활동(langage)의 유일한 존재를 담보하는 비의사소통적 조건에 [따라] 가능한 유일한 공동체—언어(langue)—"에 호소하기. "발화를 통해 언어 활동의 기억을 만들어내는 이 수직적인 것의 운동으로" 스스로를 구축하기. 끝으로, 한 주체에게서 발산되는 숨과 타인의 시선에 노출되는 얼굴 사이의 "공기에서 형성되는 표면의 순간"처럼 이미지를 수용하기.[95]

59

I. 휴머니티의 편린

이름 없는 자를 노출하기, 타인을 환영하기. 베르나르 라마르슈-바델은 바쟁의 행위에서 겸허하고 지엽적이면서도 단호한 정치적 결단을 매우 정확하게 간파해냈다. "자신의 오랜 환자들 머리맡에 자리 잡고서 그들에게 말을 걸기 위해, 그들을 살펴보기 위해, 그들을 사진 찍기 위해 자신의 행정 업무를 중단한다는 것은 한 젊은 의사의 전대미문의 행위, 유일한 행위, 진짜 인간적인 행위이다. 그것은 진짜 인간적인 정치의 정치적 행위, 다시 말해 각자의 가시성을 보호하는 행위, 특히 [그들 자신이] 고려될 수 있기 위해서는 그들 고유의 얼굴에 이르는 방법을, 또한 고려되고 재현될 수 있는 가능성에 이르는 방법을, 그들 자신의 바깥에서 그리고 거의 우연히 찾아내야만 하는 사람들의 가시성을 보호하는 행위이다."[96]

그렇다면 필리프 바쟁이 보다 드넓은 영역을 탐험하고, 그의 대면 작업인 **강조된 나체화** 작업을 또 다른 장소(또 다른 제도적 맥락)와 또 다른 시간성(또 다른 인간적 삶의 연령)을 매개로 갱신하기로 결심했다는 사실에 어찌 놀랄 수 있겠는가? 바쟁은 죽어가는 사람들, 더는 이미 말하지 않는 사람들에 대한 작업 이후에—그들의 삶을 관리하는 바로 그 시설, 즉 병원의 산부인과 구역에서—이제 막 세상에 나온 아이, 벌거벗은 삶에 내맡겨진 존재, 말하기와는 아직 거리가 먼 존재들을 사진으로 찍게 된다.[97] 이것은 1988년에 진행된 영아와 산모(육체적 고통으로 말문이 막혀버린 여자들)의 얼굴 사진 시리즈이다. 이 시리즈는 결국 청소년에 대한 작업, 그리고 젊은 정신질환자(정신적 고통으로 말을 하지 못하는 사람들)의 얼굴에 대한 또 다른 작업과 연장선을 이루게 된다.[98]

60

민중들의 이미지

〈신생아〉 시리즈는 〈노인〉 시리즈만큼이나 감동적이고, 여러 측면에서 푸가의 제2주제처럼 〈노인〉에 응답하고 있다(도판1-2와 1-4). 이 두 경우 모두 바로 **인류**에의 귀속이라는, 모든 '초상' 프로젝트에서 가장 중요한 문제가 부각되고 있는 것처럼 보인다. 때때로 바쟁은 "인간 각자의 얼굴에 존재하는 동물성을 보여"[99]줘야 한다고 주장한다. 그런데 이토록 근접한 얼굴들에서 우리에게 제시하고 있는 것은 바로 조르주 바타유가 표명한 바 있으며 피에르 페디다가 되풀이했던, "인간의 몸은 어디에서 시작되는가"[100]를 이해하는 문제에 관한 것처럼 보인다. 따라서 두 경우—신생아 또는 노인—에서 그것은 형태, 보다 정확히 말하자면 **이행**(移行)**의 형태**를 통해 인간되기를 고찰하는 문제에 해당한다.

이렇게 노인(도판1-2)은 자신의 얼굴에 지난날의 상흔을, 깊은 주름들이 그 상흔의 가장 강렬한 표시로 나타나는 그의 삶 전체의 시간을 품고 있다. 그것은 흘러간 시간의 상흔이지만, 동시에 몰락해버릴 시간, 최후의 후퇴이자 고갈의 전조적 기호이기도 하다. 신생아(도판1-4) 또한 이행의 자국을 지니고 있다. 엄마의 체액이 아직 거기, 그의 피부에 그대로 남아 있다(이 시리즈에서 또 다른 신생아는 여전히 피로 얼룩져 있거나 양수막으로 덮여 있다). 또한 그의 이마는 고된 출생—노화가 아닌 탄생의 주름—으로 아직 일그러져 있다. 얼굴 전체가 건조함 때문이 아니라, 아직은 무른 물질의 조형성 자체 탓에 일그러진 형태처럼 보인다. 이 두 경우 변화하고 있는 이 형태들을 이끌어내는 것은 **작업**(travail)이다. 여기엔 **아직** 출생의 작업이, 저기엔 **이미** 임종의 작업이.

61

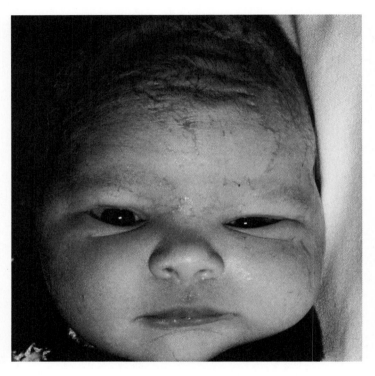

도판1-4. 필리프 바쟁, 〈신생아〉, 1998, 사진(은염 인화),
45x45cm. 작가 소장

결국 이 이미지들에서 우리를 사로잡는 것은 이와 같은 근접성을 통해 **시선을 지탱할 수 있게** 만드는 역설적 위상이다. 필리프 바쟁이 선택한 인간적 시간성은 모든 심리학, 모든 소통을 단숨에 배제해버린다. 시선은 교환되지 않고 지탱되어야 한다. 그러나 이 시선은 우리―관객인 우리―를 가장 완전한 고독 속에 남겨둔다. 왜냐하면 신생아는 이 세상의 그 무엇도 볼 시간이 없었던, 그렇지만 어렴풋이 삶을 향하고 있다고 느껴지는, 이미 강렬하고, 이미 집중하고 있으며, 이미 호소력 있고, 이미 주의 깊은 눈을 뜨고 있는 존재로, **아직** 바라보고 있지는 **않기** 때문이다. 노인의 경우, 삶을 이미 전부 또는 너무 보았던 그는 아마도 **더는 진짜로** 바라보지 않을 것이다. 바쟁이 "동물성"이라고 명명하는 것은 아마도 일종의 최저 생명선에 집결된 이 인간성에 다름없는데, 여기서 각각의 강렬함은 무정형과 맞서, 그리고 각각의 몸짓은 바로 그 몸짓 실행의 불가능성과 맞서 싸운다. 베르나르 라마르슈-바델은 이것에서 이 이미지들의 **추잡함**, 외설을 추론해냈지만, 반대로 크리스티안느 볼레르는 "모든 외설이 폐지된"[101] 태도의 **존엄성**―그러나 여기서 이 어휘의 어려운 선택을 대립의 관점으로 판단해서는 물론 안 될 일이다―그 자체를 보고 있다.

외설적 존엄성이라고? 우리는 미학적이거나 도덕적인 판단의 통상적 범주에 대한 이 도전을 앞에 두고서 아마도 앙토냉 아르토(Antonin Artaud)의 표현, 다시 말해 몸에 관한 모든 이미지와 모든 연극을 위한 가혹한 요구처럼 이해되는 **잔혹성**에 대한 그의 표명으로 되돌아가야 할 것이다. 필리프 바쟁은 그 이미지들이 벌거벗은 삶의 초라한 편린으로, '텅

63

빈 힘[들]' 또는 '죽음의 장[들]'이기도 한 유일한 얼굴로 축약
된 휴머니티를 보여주고 있다는 점에서 '잔혹한' 이미지를 생
산했을 것이다.[102] 이것은 극도로 연약한 얼굴—이따금 성인의
손이 받치고 있는 신생아의 얼굴—이며, 거기에는 **파토스**가,
그러나 심리학적 표현의 의미가 아니라, 모든 세계-내-존재에
근본적인, 시간과 고통(괴로움을 겪기, 인내)과의 싸움에서 보
이는 매우 오랜, 정말로 매우 비극적인 의미의 몸의 파토스가
지배한다. 그러나 동시에 이것은 **냉정하게** 노출된, 다시 말해
프레이밍으로, 정확성 자체로, 빛의 조건으로(바쟁의 이미지
들에는 사소한 그림자조차 거의 찾아볼 수 없다) 거리를 둔 얼
굴이기도 하다. 그 얼굴들의 '외설적인' 근접성에도 불구하고
말이다. 따라서 우리는 이 이미지들이 파토스와 냉정함 사이
에서 총칭적이며 계보학적인, 사회적이며 역사적인 자신의 고
유한 운명, 즉 **인류**라는 자신의 운명에 노출된 **'인간적 양상'**의
한 정치적 비전으로서의 무엇을 어떻게 건설하기에 이르는지
자문하게 된다.

민중들의 이미지

II. 그룹 초상

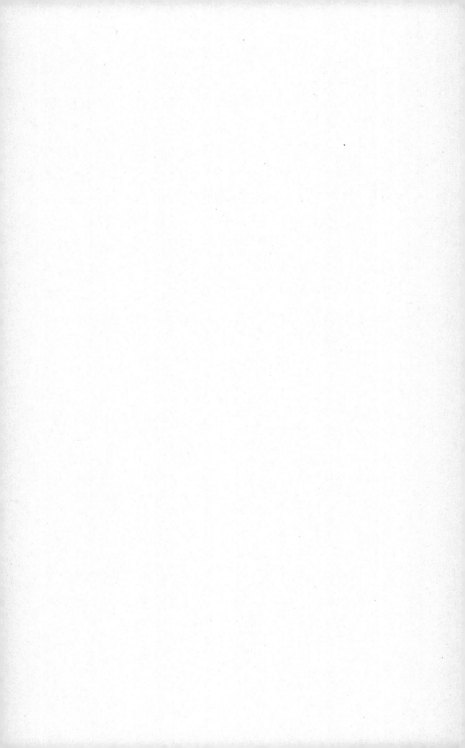

얼굴의 파토스 또는 장치의 로고스

베르톨트 브레히트는 1926년에 『전쟁과의 전쟁!』이라는 강렬한 사진 도해집(도판1-1)을 "휴머니티의 성공적 초상"이라고 말하면서, 휴머니티가 그것의 역사적, 사회적, 집단적, 정치적 차원—그리고 너무나 자주 그 폭력적 차원—을 드러내는 것으로만 파악되고 있음을 분명히 강조하고자 했다.[1] 에른스트 프리드리히의 몽타주가 잘 보여주고 있는 것처럼,[2] 우리는 연이어 배열된 수많은 유일성을 함께 모으는 식으로만 '휴머니티의 초상'을 만든다.[①] 각각의 유일성에 그 양상의 **명확성**을 회복시키기, 이렇게 노출된 '휴머니티의 편린'을 **시리즈**로 모으기. 여기서 우리는 필리프 바쟁의 작업이 어떤 측면에서는 그

① 에른스트 프리드리히의 『전쟁과의 전쟁!』에 적용된 사진 이미지의 편집 방식을 염두에 둔 말이다. 이 책은 평화주의자였던 프리드리히가 용기, 명예, 영광, 애국, 민족 따위의 수사들에 의해 은폐된 전쟁의 참상을 드러내고, "전쟁의 진짜 얼굴"을 폭로함으로써 전쟁에 대한 경각심을 일깨우기 위한 목적으로 1924년 출판한 사진집이다. 여기서 그는 전쟁을 일으킨 장본인들, 그러나 그들 자신은 늘 전쟁과 멀리 떨어져 보호받고 있는 지배계층과 전쟁터에서 처참하게 다치고 죽어간 민중-군인들의 사진을 대조적으로 배치하는 몽타주 기법의 편집 방식을 통해 이 지배계층이 내세우는 전쟁의 명분과 선전의 기만성을 독자 스스로 느끼고 생각하게 하고 있다. 그는 또한 참호전에서 희생된 수많은 익명의 군인들의 시체를 찍은 사진을 연속적으로 보여주

는 편집 방식을 통해 각자의 죽음으로 모인 공동체를 형성하게 함으로써 '인류'와 '인간성' 모두를 함축하는 의미로서 휴머니티의 초상을 완성하고 있다. 특히 이 책의 후반부에는 전쟁터에서 찢기고 으깨지고 부서진 군인들을 찍은 수십 장의 사진을 얼굴 부분만 프레이밍해 연속적으로 보여준다. '전쟁의 얼굴'이라는 타이틀 아래 시리즈로 나열된 이 사진 속 군인들의 얼굴은 이 책의 중간 부분에 배치되어 있는, 전쟁터에서 아무렇게나 쌓여 부패해가고 있는 시체들처럼 알아보기 힘들 만큼 매우 심하게 훼손되어 있다. 그러나 프리드리히는 각각의 사진 아래에 각자의 이름과 나이와 직업, 부상을 당한 날짜와 경위 등, 이들의 존재를 알릴 수 있는 가능한 정보를 캡션으로 달아놓았다.—옮긴이

II. 그룹 초상

직접적 유산처럼 나타나고 있는 위대한 '다큐멘터리 스타일'[3]
―아우구스트 잔더에서 워커 에반스와 그 너머에 이르기까지
―의 이 두 가지 근본 원칙을 되뇌게 하고 있을 뿐이다.

그러므로 이와 같은 작업에서 '휴머니티 초상'의 가능성
에 관련될 수 있는 것은 얼굴 자체가 아니라 **얼굴들의 공동체**
이다(도판2-1). 이 휴머니티의 초상은 결국 **그룹 초상**이라는
구성 방식으로만 존재한다. 이제 바쟁은 프리드리히가 전면전
―'총알받이' 이용과 모든 비영웅적 가시성에 수반되는 검열
―의 견딜 수 없는 정치적 관리를 드러냈던 그 지점에서 몸을
이용하고 그 몸 고유의 **파토스**로 인해 주변화된 특정한 삶의
상태의 가시성을 검열하는, 통제하의 사회적 평화의 양면적인
제도적 관리, 즉 출산의 관리, '삶의 끝'의 관리, '정신박약'이나
'비정상성' 일반의 관리를 우리에게 보여준다. 이는 주지하다
시피 이와 같은 통제 아래 두기―규범적 **로고스**와 구체적 재
량권―의 담론적, 치안 유지적 메커니즘을 분석했던 미셸 푸
코(Michel Foucault)와 관련된다.[4]

그러나 한 '장기 요양' 병동의 제도적 메커니즘을 분석하
는 것과 한 노인―두 눈을 여전히 치켜세운 채 사진기에 자기
자신이 노출되는 기회 자체를 간청하고 있거나 신경 쓰고 있는
―의 '인간적 양상'을 가로세로 27cm 사진에 노출하는 것은 별
개의 일이다. 사회학적 의미의 **그룹**이라는 용어가 시리즈로 구
성된 **초상**과 잘 어울릴 수 있는 것일까? 바쟁의 모든 작업은 이
러한 긴장의 한복판에서 움직이는 것처럼 보인다. 바쟁의 이미
지가 롤랑 바르트(Roland Barthes)가 사진에서 항상 먼저 찾아
냈던 그 거침없는 접착(adhésion), 다시 말해 **"바로 그거야, 바**

68

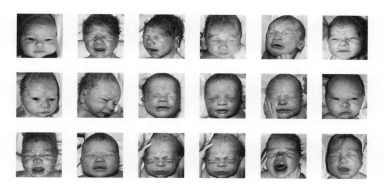

도판2-1. 필리프 바쟁, 〈신생아〉, 1998-1999
(37개로 구성된 시리즈 가운데 18개 이미지), 사진(은염 인화),
45x45cm. 작가 소장

로 그거지!"를 결코 불러일으키지 않는 이유가 아마도 여기에 있을 것이다.[5] 바쟁의 벌거벗은 얼굴은, 얼굴의 **파토스**가 프레임과 빛의 차가움에 항상 대립되는 한, 접착을 추구하지도 발견하지도 않는다. 프레임의 차가움은 인간적인 몸과의 근접성에 대립되며, 근접성은 항상 시리즈의 익명성에, 익명성은 항상 얼굴 각각의 이목구비, 각각의 주름, 각각의 시선, 각각의 매무새에 내재된 드라마에 대립된다. 이하 마찬가지이다.[②]

바로 이 때문에 이 이미지들을 통상의 미학적, 철학적 분할선에 따라 위치시키기 어렵다. 크리스티안느 볼레르는 필리프 바쟁의 사진 작업을 특징짓기 위해 **세계의 첨예화**(radicalisation)[③]라는 멋진 표현을 제안한 바 있다.[6] 그런데 이 '첨

[②] 롤랑 바르트(1915-1980)가 세상을 떠나기 전 마지막으로 출판한 책 『밝은 방』(La Chambre claire)은, 그 이전까지의 '기표'(signifiant)와 '기의'(signifié)의 관계를 통한 사진의 이데올로기적 의미작용을 다룬 기호학적 연구로부터 '사진은 무엇인가'라는 사진의 존재론, 즉 사진 고유의 본성에 관한 사유로의 전환을 보여줬던 텍스트로 잘 알려져 있다. 여기서 그는 사진 이미지가 지시대상과의 물리적, 광학적 접촉에 의해 만들어지며, 따라서 사진 이미지의 그러한 생성 원리는 그것을 있게 한 원인인 구체적 지시대상을 항상 가리키고, 불러낸다고 보았다. 하지만 디디-위베르만은 필리프 바쟁의 초상 사진들에서는 이 사진가가 사용한 특수한 사진적 형식(태도) 때문에, 이를테면 바르트의 존재론적 사유를 촉발시켰던 바르트 자신의 어머니 사진에서와는 달리, 사진 속 특별한 누군가(지시대상)가 실제 '거기 있었다'—바르트

가 말한 "ça-a-été"—는 사실이 불러일으킬 수 있는 것과 같은 맥락에서의 특별한 정념(파토스)은 부재한다고 보았다. 만약 바쟁의 사진들에서 파토스를 말할 수 있다면, 그것은 사진 속 얼굴들 자체가 모든 인간 존재에 고유한, 시간과 고통과의 싸움에서 드러내는 파토스이며, 그것은 사진 외적으로는 병원, 국가 등 제도적 장치의 로고스와 대립할 뿐만 아니라, 사진 내적으로도 바쟁 자신이 사용한 차가운 프레임 또는 빛과 같은 사진의 형식적 로고스와도 이중적으로 대립하고 있는 파토스이다.—옮긴이
[③] 이 radicalisation이라는 단어는 우리말로 흔히 '급진화', '과격화'로도 번역된다. 그러나 이 두 번역어는 크리스티안느 볼레르가 필리프 바쟁의 〈노인〉과 〈신생아〉 시리즈 작업을 중점적으로 다루고 있는 『세계의 첨예화』(La Radicalisation du monde)라는 카탈로그에서 사용한 단어의 복잡성을 충분히 반영하지는 못하고 있

민중들의 이미지

예화'는 **인간적 양상의 근원**(racines)을 노출하는 것을 말하는 것일까? 그리고 그것은 '휴머니즘'—물론 "금기를 강화하는 너그러운 박애"가 아닌—을, "세계의 폭력에 대한 우리의 구성적, 자연적, 문화적 태도에 관해 끈질기게 문제를 제기하는," 가장 엄격한 의미의 휴머니즘을 전제하는 것일까?[7] 그렇지 않다면 이 '첨예성'은, 티에리 드 뒤브(Thierry de Duve)가 제시했었던 바와 같이, **휴머니티가 미치지 못하는 곳에서만**, 다시 말해 모든 휴머니즘을 단정적으로 거부하는 곳에서만 얼굴이 부상하도록 만드는 것일까?[8]

　　필리프 바쟁은 이 명백한 딜레마에 대해, 감히 말하자면, 마치 그가 항상 두 개의 타블로를 동시에 작업하는 방식을 모색하고 있다는 듯이 대응한다. 그의 가장 일반적인 기획은 **시리즈와 유일성**의 표방을 통해 이미 정식화된 바 있다. "나는 출생부터 죽음까지, 우리 사회, 우리 세계의 상태라 할 수 있는 것을 사람들의 얼굴을 통해 보여주려는 야망을 갖고 있다. 나는 항상 시리즈로 작업하는데, 다수의 사람을 사진 찍을 때 그들의 피할 수 없는 유일성이 저절로 드러나기 때문이다. … 우

다. 여기서 우선 그녀는 엄격한 규칙을 적용하고 있는 바쟁 작업의 방법론적 측면에서 '극단성'(radicalité)을 언급하고 있다. 그녀는 바쟁이 그러한 방식을 적용해 찍은 노인과 신생아 사진이 두 '극단'의 시간성을 노출하고 있다는 것에 주목하고, 이러한 사진 작업을, 전선줄의 피복을 벗겨내듯이, 실재의 본질을 추적하여 그것에 형태를 부여하는 미학적 시도라고 보았다. 바쟁의 작업은 이처럼 환영이나 미혹과 같은, 실체를 가리는 그 무엇에 대한 '극단적인'(radical)

거부를 통해 세계의 '근원'(racine)을 '첨예하게 드러냄으로써'(radicaliser) 인간 존재의 전적인 내재성에 닿으려는 시도로 해석되고 있다. 이렇게 복잡한 맥락 속에서 사용된 단어의 의미를 고려할 때, 본 역서에서는 '급진화'나 '과격화'보다는, 이 두 단어의 의미를 함께 내포하고 있으면서도, 볼레르가 언급했던 세계와 인간 존재에 대한 바쟁의 미학적 태도 또한 어느 정도 반영하고 있다고 여겨지는 우리말인 '첨예화'로 번역했다.—옮긴이

II. 그룹 초상

리 앞으로 나오고 있는, 우리를 쳐다보고 있는 이 모든 얼굴, 그 살갗이 극단적으로 제시되고 있는 얼굴 덕택에 한 민중의 감정이 마음속에서 재구성된다."[9] 하지만 바쟁은 그 자신이 수용하고 있는 것조차 매번 비판해야 한다는 듯, 시리즈에는 개념적인 무엇도 갖고 있지 않으며, 얼굴은 결코 초상화가의 방식으로 다뤄지지 않는다는 것을 분명히 하고 있다.[10]

　　한편으로 바쟁은 드레위에르(Carl Theodor Dreyer), 예이젠시테인, 또는 문학적 차원에서 『인간 희극』과 고골(Nikolai Vasilievich Gogol)을 참조할 때는 얼굴의 **파토스**를 앞세우며, 다른 한편으로 아우구스트 잔더나 워커 에반스에 대한 자신의 존경심을 토로할 때는 모든 상황에 대한 냉정함과 통찰력을 앞세운다. 그는 제도 비평의 **로고스**까지 앞세우는데, 그 까닭은 그가 미셸 푸코의 작업을 소환하고 있기 때문이다.[11] 그렇다면 그의 최초의 '학술' 작업—그의 의학 논문—이 놀랍게도 장 디외자이드(Jean Dieuzaide)라고 하는 탁월한 '휴머니스트' 사진가에게 헌정됐다는 사실이 의미심장하지 않은가?[12] 이는 그러한 종류의 작업과 요구에 필요한 이중 관점이 될 것이다. 우리는 사적 공간의 위험에 놓여 있는 얼굴의 **파토스**에 가까이 다가서지 않고서는, 서로를 가까이서 바라보며 대면한 몸—삶의 막바지에 다다른 노인의 얼굴과 대면한 나자신의 늙어가는 얼굴—과 공감하는 위험을 무릅쓰지 않고서는 **인간적 양상**(aspect humain)을 다룰 수 없다. 하지만 이때 정반대로 냉정함, 비인간성, 혹은 객관적 잔인함이라는 분석적 거리를 취하지 않는다면, 우리는 **인류**(espèce humaine)를 다룰 수도 없다.

72

민중들의 이미지

여기서 걸림돌은 있는 그대로의 휴머니티가 아니라, 사태의 지나친 개인화이다. 있는 그대로의 **파토스**가 아니라—헤겔(Georg Wilhelm Friedrich Hegel)은 "살아 있는 것은 생명이 없는 것과 달리 고통을 누릴 특권이 있다"[13]라고 일반적 방식으로 쓰지 않았던가—, 비장미, 감상주의, 세상은 오직 '나'로부터 고려될 수 있을 것이라고 믿게 하는 환상이다. 노출해야 하는 것은 민중들이지 복수형의 '나'가 아니다. 그렇지만 타인에게 넘겨질 운명에 처한 **그들의 얼굴을 지탱할** 수 있는 구성—시리즈, 몽타주—에서 소외의 불행을 또는 만남의 행복을 누리는 민중들을 노출하기 위해서는 유일한 몸에 접근해야 한다.

휴머니즘에 관하여, 또는 주권적 인물

우리는 **휴머니즘**이라는 단어에 관해 흔히 두 가지 대칭적 오류를 범한다. 그 첫 번째 오류는 이 단어를 모든 '의식 있는 과학'의 패러다임이라고, 그리고 현재 우리 역사에 이르기까지의 도덕적 자산을 담보하는 것으로 간주되는 전통적 가치의 전수라고 편파적으로 주장하는 것이다.[14] 두 번째 오류는, 이른바 '인문' 과학의 역사에 대한 조사를 통해 결론을 이끌어냈던 미셸 푸코의 유명한 제안에 근거해 이 단어를 편파적으로 거부하는 것이다. "인간은 우리 사유의 고고학이 쉽사리 보여주듯이 최근의, 그리고 아마도 그 종말이 임박한 하나의 발명품이다."[15] 만약 우리가 프리모 레비와 로베르 앙텔므, 조르주 바타유와 모리스 블랑쇼에 의거해 '인류'를 읽는다면, 우리는 이 이론적 딜레마에 멈춰 있을 수 없다. 다른 한편, 정

73

치적 공포―'어두운 시대'―의 문맥에서 전개한 **후마니타스** (humanitas)라는 관점의 필요성에 대한 한나 아렌트의 성찰은 **휴머니즘**이나 **휴머니티**라는 단어의 사용과 연결된 정신적 순수주의와 견유주의(犬儒主義), 순진한 매혹과 극단적 환멸 양쪽 모두의 함정을 피하는 데 충분해 보인다.[16]

　　바로 필리프 바쟁의 야망―"출생부터 죽음까지, 우리 사회, 우리 세계의 상태라 할 수 있는 것을 사람들의 얼굴을 통해 보여주기"―은 바로 이 사회, 이 '세계'가 얼굴과 **휴머니티**의 재현에 부여하고자 한 인류학적, 사회적 위상 때문에 부과된 제한과 분명 충돌하고 있지 않은가? 확실히 바쟁은 자신이 초상화가로 간주되는 것을 원치 않는다. 그는 장 디외자이드에 대한 애초 자신의 레퍼런스를 뛰어넘어, 끝내는 프랑스에서 '사진적 휴머니즘'[17]④이라 불리는 흐름과 모든 지점에서 단절했다. 하지만 그는 서구에서 오래 전부터 초상이라는 장르 자체에 들러붙어 있던 가치의 완강함을 피할 수는 없다. 그런데 이 가치는 우리가 고대와 르네상스 사이의 **휴머니즘**이라고 부르는 것과 근본적으로 연결되어 있다.

　　이와 같은 관점에서 보자면, 우리 자신의 것이기도 한 문

④ 1930년대 프랑스에서 에두아르 부바(Édouard Boubat), 브라사이(Brassaï), 윌리 로니스(Willy Ronis), 로베르 두아노(Robert Doisneau), 앙리 카르티에-브레송(Henri Cartier-Bresson), 장 디외자이드 등 많은 사진가들을 중심으로 형성되어 1960년대까지 크게 유행했던 '휴머니스트 사진' 운동을 말한다. 사진가 겸 편집자인 클로드 노리(Claude Nori)가 이 휴머니스트 사진을 '시적 리얼리즘'(réalisme poétique)이라고 명명했듯이, 휴머니스트 사진가들은 주로 파리와 파리 근교, 평범한 사람들의 일상적 삶의 실제 모습과 풍경을 특유의 따뜻하고 부드러운 시선으로 렌즈에 담았다. 이들의 사진에는 인간과 인류의 미래에 대한 긍정적 신념을 바탕으로 한, 전쟁으로 피폐해진 프랑스 재건의 의지가 반영되어 있다.―옮긴이

민중들의 이미지

제, 즉 어떻게 민중들이, 사회가, '세계'가 노출되거나 형상화되는지를 알아내기 위한 문제를 '해결하기'란 거의 불가능해진다. 왜냐하면 초상—고대와 인문주의의 초상—은 민중들을 형상화하는 것을 두 번 거부하기 때문이다. 첫 번째는, 그것이 권력을 가진 사람들만 이미지로 존재할 수 있는 사회적 위계와 정치적 분할선에 기반하고 있다는 점에서 그러하다(그런 맥락에서 오늘날 '대중' 잡지에서 피플people의 재현은 이 분할선의 잔존처럼 나타난다. 여기에서 재현은 온전한 주체로서의 재현에 대한 권리가 없는 현혹된 수신자인 민중들에게 전달된다).

예를 들어 로마 공화국의 경우, 사후 '조상'(祖上)이 될 자격이 있는 귀족만 이마고라고 불리는 매우 분명한 합법적 지위를 획득할 수 있었다.[18] 거대한 크기이건, 흉상이나 각인된 동전의 형태이건, 로마의 초상은 권력과 혈통이 필연적으로 쌍을 이루는 정치적 재현의 지위 없이는 결코 제작되지 않는다.[19] 일련의 평민, 노예, 이름 없는 자 자신을 위해 그들의 행렬을 모아 '구성된' 고대의 컬렉션에 감탄할 기회는 분명 없을 것이다. 중세에는 오직 성인(그들의 성유물-흉상을 통해서)과 교회의 고위 성직자(그들의 무덤 조각을 통해서)만이 초상의 권리를 가졌다.[20] 프레데릭 2세(Frédéric II), 또는 보니파티우스 8세(Boniface VIII)가 살아 생전에 그들 자신의 거대한 초상화를 이교도의 황제들과 같은 방식으로 전시함에 따라 금기가—정치적으로—난폭하게 깨진다.[21] 영국의 중세 군주로부터 루이 14세(Louis XIV)에 이르기까지 초상은 에른스트 칸토로비츠(Ernst Kantorowicz)가 그 근본적 변증법을 천명하게 될, 그리고 루이 마랭(Louis Marin)이 그리스 고전기에서

II. 그룹 초상

까지 그 구성 요소들을 재발견하게 될 정치신학적 전제(前提)에 의거한 **군주 얼굴**의 전시와 일치한다.[22]

상황이 분명하고 지속적인 방식으로 재정비된 것은 물론 인문주의 시대에 와서이다. 피렌체에서처럼 플랑드르에서도 초상이 표면적으로는 '민주화되'는데, 부르주아, 상인, 은행가의 초상이 제단의 기부자로, 그런 다음 개인 자격으로 교회와 궁정 벽면을 차지했기 때문이다.[23] 하지만 확실히 초상의 기능은 그렇게 근본적으로 변하지는 않았다. 왜냐하면 피렌체의 상인이 이렇게 자신의 개인적 재현의 지배력을 획득하게 된 것은 그가 정치권력을 얻었기 때문—그리고 초상을 통해 그 권력을 보여주고, 모든 사람의 눈과 그 자신의 눈앞에 그것을 전시하길 원했기 때문—이다. 따라서 **인물** 숭배로서 무언가를 강조하기 위해서만 얼굴의 특징에 초점이 맞춰진다.[24] 이것은 인문주의로부터 형성됐을, 많은 역사가의 지성에 의해 **개체성**(individualité)이라는 지배적 범주로 이해된 **휴머니티**의 부상을 의미한다.[25]

이렇게 로렌초 데메디치(Lorenzo de Medici)는 정치적으로 강력했던 만큼 많은 초상으로 제작됐다. 그에게서 가장 연약한 측면을 보여주는 이미지(도판2-2)—그의 가장 준엄하고 가혹한 인간성, 장례식의 데스마스크 속에 말라붙어버린 그의 얼굴—조차 인간 공통의 강렬한 고독을, 다시 말해 민중들과, 심하게는 '그' 자신의 민중과도 유리된 채 자기 자신에게 갇힌 얼굴인 **독자적 주체**를 유지하고 있다.[26] 따라서 인문주의의 초상은 처음에는 오직 정치권력을 가진—'주요 인사'라고 일컬어지는—인물만 추종하면서, 그다음에는 오직 개인적 존재

76

민중들의 이미지

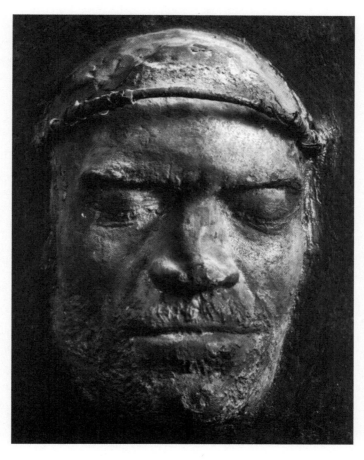

도판2-2. 익명의 피렌체인, 〈로렌초 데메디치의 데스마스크〉,
1492, 석고. 피렌체, 콜롬바리아 협회. 사진: G. D.-H.

의 심리적 내면성에만 집중하면서, 민중에게는 얼굴의 주권을 허용하지 않았을 것이다. 이런 이유로 화가들 자신 역시 아카데미를 통해 '자유 예술'의 특권에 접근하게 됨과 동시에 체계적으로 자화상을 그릴 수 있는 특권을 획득하게 된다.[27] 한편으로, 종교화에서 이미 실험되었던 모델, 즉 '클로즈업에 의한 극적 과장'[28]의 모델에 따라 **프레임이 얼굴에 밀착한다**. 다른 한편으로는, 예를 들어 피렌체에서 우피치 미술관의 연장 공간인 '바사리(Giorgio Vasari)의 복도' 안에 만들어졌던 매력적인 자화상 갤러리에 이르기까지 **연작이 넘쳐난다**(도판2-3).

시민주의에 관하여, 또는 그룹 초상

일련의 개인 초상화가 공통된 명확성의 원칙을 토대로 구성될 때, **그룹 초상화**와 같은 무엇이 생겨나고 있는 것처럼 보인다. 예를 들어 비잔틴 교회 벽면에 정면으로 나란히―그리고 거의 매번, 그리스도나 군주, 십자가나 경전과 같은 중심 인물이나 절대 권력의 알레고리를 양쪽에 둘러싸고―전시되는 황궁의 성인(聖人)과 저명인사의 행렬이 그런 경우이다. 이들은 중세 시대의 프레스코화에 등장하는 신학자들이다.[29] 이들은 교회 제단화에서 수호성인과 박해자의 (천상) 그룹 가운데 (인간) 그룹으로 삽입된 기부자들이다. 그룹 초상화의 세속화는 고대 도서관 내부에 정렬된 모습으로 배치되어 있는 철학자의 흉상을 모방한 인문주의의 유명 인사(uomini famosi)와 함께, 그리고 정치권력과 가계 혈통 사이 관계의 오랜 시간을 재연(再演)하는 일련의 왕조 초상화와 함께 시작된다.[30]

78

민중들의 이미지

도판2-3. 스테파노 가에타노 네리, 〈우피치 미술관의 자화상의 방〉,
1760년경(부분), 데생. 비엔나, 오스트리아 국립도서관. 사진: DR

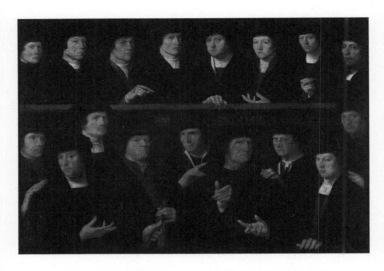

도판2-4. 디르크 야콥스, 〈시민군 조직〉, 1592(부분), 패널 위 유화.
암스테르담, 국립미술관. 사진: DR

알로이스 리글(Alois Riegl)이 16세기와 17세기의 플랑드르와 네덜란드의 맥락에서 온전한 장르로서의 그룹 초상에 관한 체계적 역사를 구상하게 된 것은 20세기 초—보다 정확히는, 아비 바르부르크가 피렌체 부르주아 초상화에 관한 훌륭한 연구를 발표했던 것과 같은 해—에 이르러서야 가능했을 것이다.[31] 그것은 형식 문제—공간과 프레이밍, 거리와 근접성—를 사회적 쟁점, 즉 하나의 장르로서 초상화의 윤리적, 정치적 쟁점과 연결시키려는 시도였다는 점에서 중요한 연구에 해당한다. 각자의 얼굴에 봉헌 이미지의 분위기가 감돌게 그려져 있는 한 평신도회 소속 멤버들, 특히 예루살렘 순례 멤버들을 나열한 초상화에서 먼저 종교적 차원이 발견된다.[32] 이내 시민적 차원이 동일한 조합, 동일한 길드, 동일한 민병대를 대표하는 멤버들을 결집해놓은 초상화에서 나타난다.[33](도판2-4)

　　우리는 **장르**로서의 그룹 초상화의 등장과 동시에 **종**으로서의 휴머니티가 이상하게도 후면으로 물러나게 되었다고 말할 수 있을 것 같다. (위엄 있는 배너나 기호로 이루어진 검정색 또는 건축적 구성) 배경이 (같은 검정색의, 그러나 칼라와 주름장식으로 확실하게 구분 지어진) 의복과 함께 공간 전체를 차지한다. 이 얼굴들은 시선을 우리를 향해 두면서 분명 거기에 있지만, 우리를 보다 직접적으로, 보다 노골적으로 바라보고 있는 이 얼굴들의 적나라함에서 지시되고 있는 것은 아무것도 없다. 모두가 의상을 입고서 태세(과시란 의미의 태세)를 갖춘 상태이다. 모든 것이 권력과 위력의 전제 속에, 정치나 치안(治安)을 위한 표지(標識) 속에 있다. 1630년대, 렘브란트(Rembrandt van Rijn)에 와서야 (살, 빛, 그림자 사이에서 포착된 얼굴의 질

81

감을 가까이 가져오는 매우 독창적인 방식으로) 얼굴이 그 연약함, 그 적나라함, 소요(騷擾)에의 그 성향에서 무언가를 회복할수 있게 된다. 더불어 그룹 초상(튈프 박사와 그의 학생들)이 마침내 살의 노골적 유일성(해부된 시체)에 노출되고 그것과 맞닥뜨리게 된 것 역시 렘브란트에 와서야 가능했다.[34](도판2-5)

우리는 이제야 비로소 하나의 같은 공간에서 서로가 서로에게 질문하고 있는, 윤리적인 삶과 벌거벗은 삶—혹은 알레고리화되어 있지 않은 날것으로서의 죽음—을 응시할 수 있다. 여기서 비로소 타블로의 광학적 구성이 모든 화가에게서오직 회화적 방법만으로 선홍색, 피부, 접촉을 형상화하는 도전과 관련된—리글이 "햅틱"(haptique)이라고 말했던[35]—촉각적 차원을 창출해낸다. 따라서 우리는 더는 얼굴을 '유명 인사'의 권력이라고 과장되고 일방적인 방식으로 칭송하는 데 머물지 않고, 얼굴의 혼(psyché)과 그 벌거벗음의 몸(sôma) 사이의 항상 문제적인 만남이라는 보다 불안한 영역에 놓이게 된다. 한편에서(도판2-4) 네덜란드의 그룹 초상은 정치권력, 사회적 특권, 가문의 명부가 지닌 가치를 영속화한다.[36] 또 다른한편에서(도판2-5) 역사의 눈은 질문하는 눈, 유일한 얼굴의고립과 그룹 속 그 얼굴의 용해 사이 끝없는 긴장 속에서 포착된 눈이 된다. 리글은 '주의'(Aufmerksamkeit)의 미학[5]을 통

⑤ 리글은 예술작품의 감상과 같은 특별한 문화적 경험에는 '주의'가 요구되며, 주의를 기울이는 과정을 통해 인간의 인지 능력이 확장되고 발전한다고 보았다. 그에 따르면, 작가는 보통 관객의 주의를 끌기 위해 다양한 기술, 기법을 사용해 작품 속 특정 요소를 부각시킨다. 관객은 그림을 감상할 때 작가가 중요하게 부과한, 이를테면 그림의 특정 색채, 형태, 구성 혹은 세부 묘사 따위를 유심히 관찰하게 되고, 그것이 결국 예술작품의 의미를 결정하는 데 중요한 역할을 한다는 것이다. 이러한 예술

민중들의 이미지

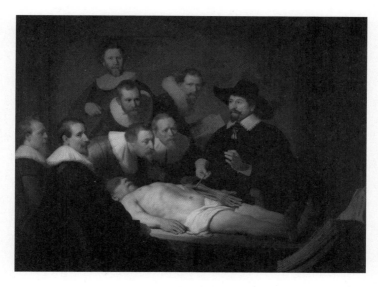

도판2-5. 렘브란트 판레인, 〈니콜라스 튈프 박사의 해부학 강의〉, 1632,
캔버스에 유화. 헤이그, 마우리츠하위스 미술관. 사진: DR

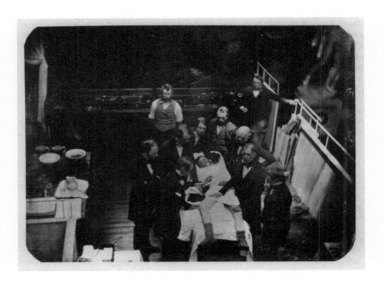

도판2-6. 익명의 사진가, 〈마취 상태의 외과 수술〉, 1852년경, 다게레오타입.
보스턴, 매사추세츠주 종합병원. 사진: DR

해, 그 자체가 자만심(그 자신의 눈, 그의 제자들의 눈, 관객의 눈에 게임의 지배자로 재현된 튈프 박사)과 죽음(**여전히 살아 있는** 의사의 손이 **이미 죽은** 그 자신의 모습이라고 할 수 있는, 누워 있는 시체의 몸에 거의 닿아 있다) 속에 놓인 동류의 이타성(異他性)에 대한 반성으로 이루어진 윤리적 차원을 가정하면서 이 모든 것에 도달했다.

리글은 초상화 역사를, 그 전제가 '의지'(Wille)와 '감각'(Empfindung)이라고 명명되었던 정신의 발달사 안에 두는데, 이때 그가 이 '주의의 이론'을 통해 그 개념적 수단을 발견했다는 사실을 확인하는 일은 무익하지 않다. 이제 '주의'와 함께 윤리적이고 역사적인 모든 영역이, 그려진 얼굴과 관객의 시선 사이 관계에 대한 진정한 고려를 통해 초상의 대상이 된다.[37] 1632년과 1659년에 렘브란트가 그린 〈튈프 박사의 해부학 수업〉의 전략적 입장은 이런 맥락에서 **예술적 시선**이 여기서 **임상적 시선**과 긴밀하게 결합된다는 사실과 관련될 수 있는데, 이를 통해 우리는 유일성이자 동시에 종으로 이해되는 휴머니티에 관한 질문을 제기할 수 있다. 우리는 의사들이 수술대 앞에서 그들의 조수 팀과 함께 사진 찍히기 전에(도판2-6) 이미 인간의 종[인류]에 인간적 양상을, 그리고 개별적 주체의 유일한 몸의 **파토스**(pathos)에 그룹의 **에토스**(éthos)를 포함시키려는 것과 같은 배려를 고야의 미치광이, 제리코(Théodore Géricault)의 시체, 멘젤(Adolph Menzel)의 부상

작품의 감상 방식과 그것이 인간의 인지 능력에 미치는 효과는, 리글에 의하면, 예술 작품을 벗어난 일상의 경험에도 확장되며, 우리가 삶 자체를 대하는 태도 전반에도 영향을 미친다.—옮긴이

II. 그룹 초상

당한 병사, 또는 토머스 에이킨스(Thomas Eakins)의 외과수술 [장면을 그린 그림]에서 재발견한다.

군국주의에 관하여, 또는 패거리의 초상

그런데 고야나 제리코의 고민에 내재되어 있는 휴머니즘, 이 이단의 휴머니즘은 지배적인 사회적 규칙, 이 경우 그룹 초상이라는 [사회적] 규칙에 대해서는 예외적이다. 규칙이란 바로 하나밖에 없는 것을 말한다. 사회적 위계에서의 생산적 **규율**, 초상 프로토콜에서의 **규칙성**, 그로부터 만들어지는 미적 형식에서의 **규제**처럼 말이다. 이를 위해 그룹은 비정형적 무리(치안당국의 시선으로 볼 때 예측 불가능한 민중들을 의미하는 주요 위험 요소)여서도 안 되고, 지나치게 섬세하고 지나치게 복잡한 유일성으로 이루어진 전체여서도 안 된다. 이상적인 것은 그룹을 동일자(le Même)나 단일자(l'Un)의 구속력 아래 포섭시키는 것이다. 그것은 단 하나의 사회 전체를 만들기 위한 각자의 동일성이자 각자를 모두와 함께 사회적으로 통합하는 규칙의 통일성이다. 이와 같은 관점에서 그룹은 최악의 경우엔 **떼**(troupeau)로, 최선의 경우엔 **패**(troupe)로 간주된다.

 19세기에 군중은 특별히 두려운 존재였다(프랑스 혁명이 있었다는 사실을 잊지 말자). 이때 귀스타브 르봉(Gustave Le Bon)은 영혼을 문제 삼고 있는데, 그가 여기서 말하고자 한 것은 '혈통의 영혼'이다. "혈통은 옛 이상을 결정적으로 상실하면서 자신의 영혼 또한 잃어버리고 말았다. 그것은 이제 수많은 고립된 개인에 지나지 않으며, 다시 그 출발점이었던 군중

86

이 되어버린다. [...] 문명은 더는 아무런 불변성도 없으며, 모든 우연에 의해 좌지우지된다. 평민이 여왕이 되면, 야만인이 전진한다."[38] 이렇게 19세기에 공모(共謀)의 법률적 이론과 '폭한의 조직'에 관한 사법적 감시가 '사악한 군중'이라는 본격적인 사회 이론으로 완성된다.[39]

마녀 혹은 검은 페스트 전파자(untori)에 대한 중세적 편집증에 이어, 이제 군중 안에 은닉된, 군중에 의해 익명으로 야기된 범죄(오늘날 우리가 말하는 '테러리즘')에 대한 편집증이 자리한다. 그리하여 사람들은 이 편집증에 대한 장치를 준비하게 될 것이다. 군중을 조사하고, 의심스러운 **용모**(facies)를 축출하고, 재범자의 얼굴을 가려내도록 고안된 그룹 초상의 기술(오늘날 우리가 '비디오 카메라 감시'라고 부르는)을 발명할 것이다. **임상의학적** 초상과 **인상기록적**(signalétiques) 초상이 더는 구별되지 않는 거대한 사진 파일을 만들어낼 것이다.[40] 이 두 경우 모두 얼굴이 범죄를 증상이라 명명할 수 있고 증상을 치료하는 방식으로 범죄를 박멸할 수 있다는 진단적, 예후적 가치를 보장해야 한다. 알퐁스 베르티옹(Alphonse Bertillon)이 개발한 인상기록적 초상의 프로토콜은 얼굴의 프레이밍, 입술, 귀, 턱, 또는 코와 같은 세부 묘사와 함께, 이와 같은 통제 의지의 시작을 알리면서 쾌거를 거둔다.[41](도판2-7)

이미지의 치안은 타자(l'Autre)를 떼로 규정하면서 극도로 혐오하고, 동일자(le Même)를 패로 조직하면서 총애한다. 이 치안 때문에 반대 진영의 그룹은 도살장으로 끌고 가 몰아넣는 것이 관건인 짐승 떼로 여겨진다. 충격적인 『아우슈

87

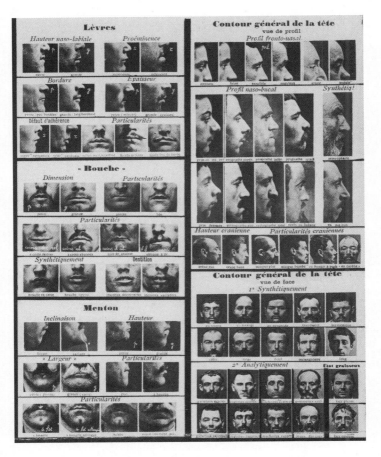

도판2-7. 알퐁스 베르티옹, 〈'범인 몽타주' 연구에 활용하기 위한 인상학적 특징 일람표〉,
1890, 포토몽타주. 파리, 경찰청

비츠의 앨범』—또한 독일군과 SS가 우크라이나와 다른 곳에서 자행한 대량 학살을 기록하고 있는 모든 사진처럼—은 그것을 제작했던, 당연히 나치 관점에서는 이내 죽음으로 내몰렸던 **떼거리의 초상**처럼 기획된 그룹 초상에 지나지 않았다.[42] 나치의 문화 정책 차원에서조차 적의 예술—특히 표현주의—은 1937년의 그 유명한 전시 «퇴폐 미술»에서 게오르게 그로츠(George Grosz), 오토 딕스(Otto Dix), 또는 파울 클레(Paul Klee)의 미학적 선택에 직접적으로 기입된 인종적 변이의 야만적, 비정형적, 퇴보적 시점으로만 제시되었을 뿐이다.[43]

인종 또는 계급의 전체주의는 인간적 종[인류]을 항상 인간적 양상의 규칙에 종속시키고 만다. 떼와는 정반대로 패는 자신의 이상을 대표하고, 항상 '태세를 갖추고', 항상 승리 또는 영광의 의지로 고무되어 있는 상태로 나타난다. 따라서 패는, 레니 리펜슈탈의 〈의지의 승리〉라는 유명한 영화나 그 영화의 카메라맨이었던 발터 프렌츠(Walter Frentz)가 찍은 사진들의 구도에서처럼 매우 강한 인상을 주는, 예를 들어 대각선이나 상향 촬영과 같은 방향에 따라 자신의 모습을 본다.[44] 패는 단일 정당의 활동가 집단이나 다스 라이히(Das Reich)의 군사 집단이기도 하지만, 또한 1932년부터 에른스트 윙거(Ernst Jünger)가 새로운 국가를 위한 민중 '총동원'에 가담했던 전투 조직으로 등장시켜 노출했던 단순한 노동자 집단이기도 하다.[45] 예를 들어—레니 리펜슈탈이나 화가 페르디난트 슈테거(Ferdinand Staeger)의 이미지에서—총을 들고 있는 군인들처럼 삽을 들고 있는 다스 라이히의 노동자 집단과, 다른 한편 1941년 토폴라(Topola)에서 처형당하기 직전 삽으

89

로 자신들의 무덤을 파야 했던, 냉정하게 사진 찍힌 유고슬라비아의 유대인 그룹을 비교하는 것은 충격적이다.[46]

에른스트 윙거는 "노동자의 형상은 부분들의 합 이상을 포괄하는 전체"[47]에 속한다고 노골적으로 말하곤 했는데, 이는 궁극적이고 절대적이며 완벽하게 위계 지어진 예외 없는 전체, 또는 그 예외가 척출되어야 하는 전체를 뜻하는 말이었다. 그러니 이와 같은 '형상'(Gestalt)이 자신의 잉여물을 '노동의 총체적인 특징'에 좌지우지되는 '피구렌'(Figuren)[작은 상들]의 위상으로 축소한다는 사실에 놀라지 말자.[48] 또한 '유형'(Typus)을 위한 '얼굴'(Gesicht)의 돌이킬 수 없는 퇴화에도 놀라지 말자. 윙거는 다음과 같이 쓰고 있다. "철모나 조종사의 모자 아래에서 관찰자를 응시하는 얼굴 역시 변형되었다. 예를 들어 우리가 집회나 그룹 사진에서 관찰할 수 있는 것과 같은 일련의 다양한 버전에서 얼굴은 다양성 측면에서, 또한 그 결과 개성 측면에서 그 표현의 폭이 줄어든 반면, 개별적 인상의 강도와 명확성 측면에서는 넓어졌다. 얼굴은 말하자면 표면을 아연 도금한 것처럼 한층 더한 금속성으로 변했고, 그 골질의 구조가 선명하게 드러났으며, 그 특징은 단순화되고 긴장감을 유지했다. 시선은 침착하고 고정적이며, 빠른 속도로 포착해야 하는 대상을 응시하도록 훈련되어 있다. 그것은 새로운 시대적 상황이 요구하는 특별한 조건에 따라 발전하기 시작하는 한 인종의 얼굴이며, 이 얼굴에서 '개인'은 사람이나 개인으로서가 아니라 유형으로서 재현된다. … 개인적인 특징은 고등한 적법성의 특징을 위해 점점 더 퇴보한다."[49]

이 '고등한 적법성'은 무엇보다도 독재자의 얼굴과 몸

민중들의 이미지

에서 구현된다. 무솔리니(Benito Moussolini)는 1934년에 자신의 수많은 전투경찰대로 구성된 하나의 몸—상반신 실루엣에 따라 재단된 군중을 원거리에서 찍은 군중 사진—으로 구현되었는데, 이것은 토머스 홉스(Thomas Hobbes)가 자신의 책 『리바이어던』의 속표지에서 절대군주를 신민들의 익명적 전체성으로 구성된 하나의 몸으로 재현했던 것과 정확히 동일한 방식이다.[50] 스탈린주의적 도상학에서는 포토몽타주가 넘쳐나는데, 여기서 유아적으로 묘사된 스탈린 집단의 익명의 다수가 '민중들의 아버지'라는 기념비적 얼굴을 중심으로 집결되어 있다.[51] 노동자나 간부의 얼굴은 이들이 '공로가 있는' 경우에, 그마저도 이들이 충실한 복무의 문장(紋章), 예를 들어 이들이 받았던 훈장과 병렬되는 조건하에서나 개별화된다(도판2-8).

　　미국의 군국주의 도상학도 이와 다소간 동일한 시각적 전략을 사용한다. 유진 골드벡(Eugene O. Goldbeck)이라는 사진가의 작업이 그런 측면에서 대표적인 경우에 해당한다. 미 공군의 '교화 사단'에 배속됐던 그는 놀라운 **패거리의 초상**을 제작하는데, 그것은—뉘른베르크 올림픽 경기, 파시스트들의 시위 행렬, 스탈린주의자나 모택동주의자들의 퍼레이드에서처럼—미세한 구성원 각자의 전체적 배치에 의해 이 기관의 문장(紋章)의 형태로 재현되었다(도판2-9, 2-10). 골드벡은 지게차와 파노라마 카메라를 고안해 만든 자신의 장비로 사업가, 공장, 군대, 스포츠 행사, 미인 대회, 또는 큐클럭스클랜(Ku Klux Klan)과 같은 그룹을 가리지 않고 작업했다. 이것이 바로 전체주의 퍼레이드와 버스비 버클리(Busby Berkeley)식

91

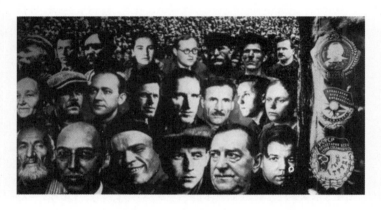

도판2-8. 솔로몬 텔린가테르, 〈소비에트 훈장 수훈자들과 사회주의 노동 영웅들〉,
1933년경, 포토몽타주. 쾰른, 알렉스 라흐만 갤러리 © Adagp, 파리, 2012

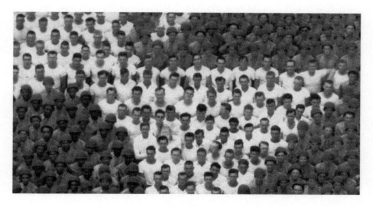

도판2-9. 유진 O. 골드벡, 〈기지의 문장 형태를 만들고 있는 텍사스 샌안토니오 렉랜드 공군기지의 21,763명의 군인〉, 1947, 사진(부분)

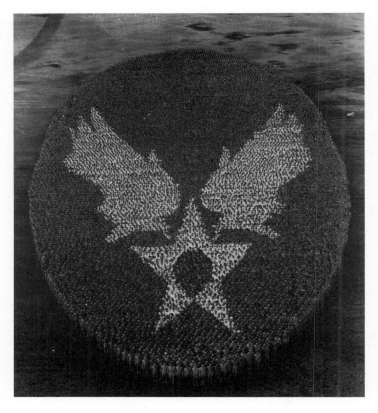

도판2-10. 유진 O. 골드벡, 〈기지의 문장 형태를 만들고 있는 텍사스 샌안토니오 렉랜드
공군기지의 21,763명의 군인〉, 1947, 사진(은염 인화)

의 매력적인—또는 소름 돋는—할리우드 안무 사이 중간 지점에 위치하는, 초상 사진작가로서 그의 집요한 기획의 사회적 논리에 관해 우리에게 시사하는 바이다.[52]

임상의학에 관하여, 또는 관리 권력

이미지가 기술적 매개 없이, '장치'(appareil)[53] 없이 존재하지 않는다는 것은 자명하다. 그런데 기술적 장치 갖추기 자체는 **권력 장치**가 조건을 결정지으며, 마찬가지로 우리가 이미지를 통해 사물에 대해 갖고 있는 **시각**(la vue) 역시 **시각들**(les vues)이, 다시 말해 욕망의 게임, 그리고 '볼 것을 요구하는' 모든 것들, 가시적인 것을 자극하거나 이미지를 사용하는 모든 것들의 정치적 쟁점이 그 조건을 결정짓는다. 이렇게 골드벡의 장치는 베르티옹의 장치가 될 수는 없었는데, 그것은 이 두 사람이 생산한 이미지들의 방향이 동일한 '시각'을 위해 결정되지도 구상되지도 않았기 때문이다. 골드벡은 이미 매우 잘 훈련받은 패거리—군대, 스포츠 클럽 또는 큐클럭스클랜—의 초상사진에서 군중의 움직임에 신경 쓰거나, 소수자, 반역자, 테러리스트를 찾아내기 위해 각 얼굴을 유심히 살펴볼 필요가 없었다. 따라서 그는 편안하게 비계(飛計) 위에 올라가, 몸이 오랫동안 포즈를 취하도록 한 다음 그 정렬이 만들어낼 형상의 파노라마 차원에 맞춰 프레임을 확장할 수 있었고, 그렇게 그들의 사회적 응집력의 상징적 형상을 만들어냈다(도판 2-10). 반대로 베르티옹은 당연히 훈련받지 않았던 인간의 떼—대도시의 군중—로 초상사진을 제작했다(그것은 항상 경찰

95

이 체포한 사람들을 대상으로 한 사진이었다). 따라서 그는 신속하고 능숙하게 작업해야 했고, 잠재적 재범자를 찾아 각각의 얼굴을 하나하나 검토해야 했으며, 따라서 그것을 '입술', '입', '코', '턱', '귀' 등등으로 근접해 재프레이밍하면서 각각의 가능한 항목 아래에서 상세하게 관찰해야 했다(도판2-7).

프레임(cadre)이라는 단어는 **장치**라는 단어처럼 이미지의 존재에 내재하는 형식적 필연성과, 권력 수행에 내재하는 제도적 구속을 동시에 의미한다. '가치 있는 민중'이라는 스탈린주의적 이미지들에서, 예를 들어(도판2-8) 익명의 군중으로 이루어진 광경, 노동자들의 초상, 그리고 이들이 받은 훈장이 공존하고 있는 **프레임**(le cadre) 안의 이 모든 것들은 반드시 당의 **간부들**(les cadres)이 일방적으로 정한 결정에 의거해 이루어진다. 제도적 장치 없이 광학적 장치가 불가능한 것처럼, 정치적 프레임 없이 미학적 프레임 역시 불가능하다. 그러나 역사가나 사회학자는 이것들이 서로 적절하게 응답하고 있거나 반영되고 있다고 믿는 오류를 너무나 자주 범한다.

분명 권력은, 특히 미셸 푸코가 '생명권력'[54]에 관해 매우 잘 말했던 것처럼, 긴밀하게 결합되어 있는 '제도'와 '기술' 없이는 불가능하다. 1976년에 푸코는 "내가 보기에 19세기의 중요한 현상 가운데 하나는 권력에 의한 삶의 통제라고 부를 수 있는 것, 말하자면 살아 있는 존재인 인간에 대한 권력의 장악, 내가 인류의 '생명정치'라고 부르게 될 일종의 생명 현상의 국가 관리이다"[55]라고 확언했다. 그런데 감옥, 병원, 또는 정신병동과 같은 제도적 장치나 프레임 안에서 푸코가 분석한 모든 현상은 바로 사진이라는, 가시적인 것을 프레이밍하는 장

96

치와 정확히 동시대적이다. 다른 그래픽 방식, 다른 초상화 장르—특히 라바터(Johann Kaspar Lavater)[6]가 체계화한 관상학적 초상화[56]—를 계승한 사진은 이 '인류의 생명정치'의 시각적 장치, 우리가 **인간적 양상의 생명정치학**이라 명명할 수 있는 장치 가운데 가장 중요한 역할을 담당했다.

아마도 바로 여기에 필리프 바쟁의 가장 중요한 문제제기 가운데 하나가 자리한다. 실제로 바쟁은 그의 의과대학 논문에 기술된 '장기 요양' 병동 경험을 통해 사진적 장치와 정신의료 기관이나 과학 수사와 관계 있는 이 권력 장치 사이의 관계를 자문했다.[57] 그는 파리의 에콜 데 보자르(École des Beaux-Arts de Paris)가 보관하고 있던 '원주민의 석고본'을 꺼내 화면에 꽉 차게 사진으로 찍은 다음, 그 사진 이미지들을 코모로 연방 출신의 서른 명의 됭케르크 주민에게서 청취한—일상적이며, 제도적인—인종차별주의에 관한 비디오 촬영 증언과 마주보게 했다.[58](도판2-11) 여기서 기인하는 위태로운 괴리감은 얼굴을 틀 지우고 영향력 아래 두려는 '생명정치적' 장치에 대한 인간 얼굴의 저항을 생생하게 만들고 엄중히 수용하게 만들 뿐이다.

[6] 18세기 스위스에서 활동했던 시인이자 신학자이며, 특히 관상학자로 더욱 유명한 요한 카스퍼 라바터(1741-1801)를 가리킨다. 1775년부터 1778년 사이에 저술된 그의 관상학 모음집(*Physiognomischen Fragmente, zur Beförderung der Menschenkenntniß und Menschenliebe*)은 개인의 얼굴 생김새로 그 사람의 성격을 파악할 수 있다는 이론을 펼쳐 당대 대중의 흥미를 자극했고, 스위스뿐만 아니라 프랑스, 영국, 독일 등 여러 나라에서 번역됐을 만큼 큰 인기를 끌었다. 라바터의 관상학은 특히 사람의 얼굴 선을 관상학의 핵심적 요소로 간주했는데, 이로 인해 사진의 발명 이전의 대중적 초상화 기술 가운데 하나인 '실루엣'(silhouette)의 유행을 더욱 촉진시켰다.—옮긴이

II. 그룹 초상

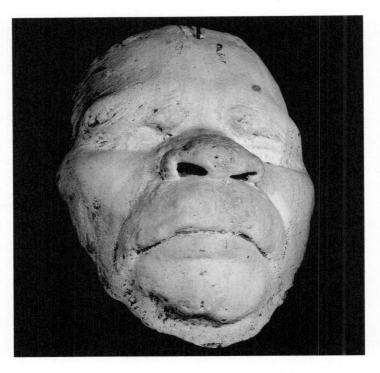

도판2-11. 필리프 바쟁, 〈석고본〉, 2003, 사진(은염 인화),
49.5x49.5cm. 작가 소장

19세기의 제작자는 이러한 '원주민의 석고본'을 제작하기 위해 자신의 실험 대상자를 침대나 수술대 위에 강제로 눕혀야 했을 것이다. 그런 측면에서 이들은 이미 임상의학, 미셸 푸코가 부여했던 정의에 따르면, **임상의학적 시선**(regard clinique)의 지배를 받는다. "임상의학적 시선에는 그 시선이 하나의 **광경을 지각하는** 순간에 하나의 **언어를 듣는다**는 역설적 속성이 있다. ⋯ 듣는 시선과 말하는 시선이라는 [이 임상의학적 시선의] 경험은 언설과 광경 사이 균형의 순간을 표상한다. [그 균형은] 불안한 균형인데, 그것이 놀라운 가설, 즉 모든 **가시적인 것은 발화될 수 있고**, 모조리 발화될 수 있기 때문에 **모조리** 가시적이라는 가설 위에 기반하고 있기 때문이다. 그러나 발화될 수 있는 것에서 가시적인 것을 잔여물 없이 원상태로 되돌릴 가능성은, 임상의학에서는 본래의 원칙이라기보다는 오히려 하나의 요구이자 한계였다. 완전한 **묘사 가능성**은 현재의, 그리고 지연된 지평이다. 그것은 기초적 개념 구조라기보다는 이를 훨씬 넘어서는 하나의 관념의 꿈이다."[59]

　　그러나 완전한 묘사 가능성의 이 꿈—그것의 파생 명제와 같이, 가시화의 장치에 맞춰진 절대적 힘의 꿈을 전제하는—은 푸코가 명명했던 것처럼, **인식론적 신화**로 짜여 있음이 드러난다. 증상의 '알파벳 구조'라는 신화, '유명론적 환원'에 의해 작동하는 순수한 시선이라는 신화, '화학적 유형의 환원'에 의해 확실하게 처리되는 실험이라는 신화 ⋯.[60] 이 신화들의 마지막—또한 눈여겨 살펴봐야 될—은 기이하게도 **미술**(beaux-arts)**의 모델**에 따라 결정된다. "분석의 모든 차원이 오직 미학적 수준에서 전개된다. 그런데 이 미학은 모든 진리

99

의 본래적 형태만을 정의하는 것은 아니다. 그것은 동시에 실행 규칙을 규정하기도 한다. 그것이 그렇게 예술의 규범을 규정한다는 의미의 2차적 수준에서 그것은 미학적인 것이 된다. 감각적 **진리**는 감각 자체에 열려 있는 것 이상으로 이제 **아름다운** 감성에 열려 있다. 임상의학의 복잡한 모든 구조가 예술의 고귀한 신속성으로 요약되고 완성된다."[61]

그렇다면 이제 사진에서 이러한 '고귀한 신속성'의 모범적 장치를 어찌 알아보지 못할 수 있겠는가? 사진의 가장 진지한 임상의학적 쓰임에서 어떻게 예술적 모델—여기서는 바로크적이고, 저기서는 고전주의적인—또한 어찌 알아보지 못하겠는가?[62] 그러나 푸코가 『임상의학의 탄생』에서 개입시켰던 것과 같은 의미의 예술적 모델에는 우리가 그로부터 어쨌든 기대하게 되는 규칙성이 없다. 물론 아카데미 담론을 **거친**, 미의 '규칙'(바사리에 의하면 레골라regola라고 하는)에 관한 진술이 있기는 하다. 그렇지만 형식, 재료, 절차에 관한 실천과 경험으로서의 예술은 또한 '파격'(바사리에 의하면 리첸차licenza라고 하는)의 장처럼 전개된다. 요컨대 그것은 규칙과 탈규칙 사이 영속적인 근사치, 항상 갱신되는 변주들의 훈련이다. 예를 들어 19세기에 히스테리의 임상의학적 '초상'이 어떻게 제작되었는지 관찰할 때, 우리는 **규범**이 제아무리 강력하게 작동됐다 할지라도 이 규범이 사진적 장치에 내재된 기술적 현상학이 허용했던 **유희**를 결코 억제하지는 못했다는 것을 확인하게 된다. 선의 유희와 포즈의 유희, 기입 표면의 우연과 사진 찍는 제스처의 완강한 예측 불허의 유희, 표정과 증상의 유희. 이것이 사진적 장치와 제도적 장치가 보통은 서로가 서로를 반영해야 했음

민중들의 이미지

에도 왜 결코 그것에 이르지 못했는지를 방증한다.[63]

　사진적 장치가 제도적 장치를 위기에 처하도록 만들었던 유희 가운데 가장 단순한 것은 물론 **프레임의 유희**이다. 시스템 안에서 시스템의 과잉이 일어나도록 하기 위해서는, 의도적으로든 그렇지 않든, 살짝 비켜서거나 **조금 더** 멀어지거나 가까워지는 것만으로도 충분하다. 상징적인 **프레이밍** 안에서 상상력이 발휘될 여지를 남겨두는 **탈프레이밍**을 만들기 위해서도 마찬가지이다. 내가 보기에 그것은 정확히 바쟁이 자신의 사진적 프로세스에서 실험하고 싶어 했던 것이다. 한편으로 그의 모든 작업은 임상의학적 시선의 '차갑고' 표준화된 공증 기록적 절차를 적용하는 방식인 빛과 프레이밍의 동일한 규칙에 종속된 것처럼 나타난다. "동일한 형태의 변형들을 비교하는 것은 의사라는 임상 경험에서 병을 진단하고 이해하고 규정하기 위해 필수적이다. 나는 이 용어를 차용한다. 나의 사진들은 임상의학적이다. 실제로 이 모든 얼굴은 동일한 형태로 배치되었다"[64]라고 바쟁은 말한다.

　그러나 또 다른 한편, 필리프 바쟁은 그의 이미지를 그것이 (죽음의 관리를 위한) '장기 요양'과 관계 있건 (출산의 관리를 위한) 조산원과 관계 있건, 병원의 제도적 프레이밍 안에서의 저항의 틈새로 간주한다. "우리 존재의 대부분의 순간은 점점 더 틀 지어지고 있는데, [그런 까닭에] 나는 제도를 관찰한다. 왜냐하면 나는 나의 목적에 맞게 그 제도의 실증주의적 힘을 이용할 필요가 있으며, 그 제도 안에서 내가 사진 찍는 사람들을 통해 존재 각각의 유일성을 재발견할 수 있기 때문이다. 사실 나는 모두와 대면해, 개인적이고 유일한 가시성을 존

101

재들에게 되돌려주기 위해, 제도가 행사하는 사람들에 대한 익명성의 권력을 사용한다."[65]

프레임의 정치학: 다가서기의 몸짓

그 자신 과거에 의사였던 필리프 바쟁은 의사로서 그러했듯이 눈앞에 있는 모든 것을 가까이서 관찰하고 싶어 한다. 물론 〈얼굴〉은 고통받는 몸의 도구화에 대한, 정확히 그 비판적 후퇴로부터 비롯되었기 때문에 의학적 사진과는 아무런 관계가 없다. "나의 사진은 … 의학적인 것을 제외한 모든 것이다. 그럼에도 내가 나의 태도를 보다 잘 이해하게 됐을 때, 나는 그 사진들이 사람들과의 거리와 가까움의 관계를 동시에 허용했던 … 나의 의학 수업에서 비롯된 것임을 알아차렸다."[66] **가까움(근접성)**은 정확성에 필요한 것인데, 그것은 정확성이 인간의 몸과 관련되기 때문이다. **거리**는 객관성에 필요한 것인데, 그것은 객관성이 인간의 몸과 관련해 눈짓에 의해, 유혹 혹은 반대로 원망의 심리학적 관계에 의해 지속적으로 위협을 받기 때문이다.

　　만약 거기에 동요가 있다면, 어떤 경우에도 그 동요의 표출은 바쟁의 눈에 촬영 시의 놀람, 새로운 상황, 머리의 흔들림, 몸짓, 예상치 못한 빛, 또는 의미심장한 그림자—카르티에-브레송(Henri Cartier-Bresson)의 방식으로 르포르타주 사진의 매력을 만드는 모든 것—의 결과일 수는 없다. 동요는 방법론에 있어야 하고, 그리고 그 방법론은 촬영 시 **주어진 규칙**에 집중해야 한다. 50cm 이하의 거의 동일한 거리 유지, 이미지의 선명도에 분명 영향을 끼칠, 습기로 가득 찬 공기에서 비

102

민중들의 이미지

롯되는 '대기의 베일'을 거둬내려는 고민, 임의적이지 않은 체계적 명료함을 얻기 위한 플래시 사용, 현상액 속에서 과립화를 만들어내는 용액들의 작용을 없애기 위해 필요한 모든 것이 수행되는 암실 작업.[67]

바쟁은 이것을 "현존의 형식화"라고 명명하는데, 그의 이미지들의 정사각형 포맷이 그 형식화에 상당 부분 기여하고 있다. "정사각형 포맷은 … 내 눈에 지엽적으로 보이는 모든 것을 제거한다. 모든 사진은 24x36의 직사각형 포맷으로 촬영되는데, 나는 인화 과정에서 그 포맷의 가장자리가 정사각형으로 잘려지게 될 것을 예측한다. 이 때문에 나는 얼굴과 시선 자체에 최대한 집중할 수 있다. 시선, 그리고 얼굴에서의 특정 요소가 중심성의 조건이 된다. 나는 직사각형 포맷이 이미지의 한쪽 가치와 다른 쪽 가치를 훨씬 잘 대립시킨다고 생각한다. 반대로 정사각형의 포맷 안에서 하나의 긴장이 이미지의 가장자리로부터 중심을 향해 작용하는데, 그 중심은 포맷의 기하학적 중심과 함께 진동하고, 박동하는 상태에 있다."[68] 요컨대 촬영 규칙이 극단적으로 축약되는데, 이는 삶을 단순화시키기 위해서가 아니라, 파인더 속에 보이는 얼굴의 이 '떨림의 중심'에 모든 관심을 집중시키기 위해서이다. 프레이밍에 대해 말하자면, 그것은 매우 중요하며 결정적인 문제인데, 그것은 오직 암실에서의 사색적 시간, 잠재적으로 무한한 시간 속에서만 결정―그것의 가장 최소한의 떨림이 모색되고 시험―된다.

레이몽 드파르동(Raymond Depardon)은―비록 아주 다른 사진적 실천에서 비롯된 것이긴 하지만―"프레임은 정

103

치적인 것이다"라고 확언한다.[69] 만약 필리프 바쟁의 **재프레이밍**과 얼굴에 대한 집중이 제도적 **프레이밍**과 그것이 가정하는 몸의 익명성에 이의를 제기하는 이미지를 생산하는 데 성공했다면, 우리는 그의 프레임 선택을 정치적 선택이라 말할 수 있을 것이다. 그가 관심을 갖는 것은 더는 의학적 **증상**, 다시 말해 지엽적 기호, 환자 몸의 어딘가에 있는 보다 추상적이고 보다 총괄적인 질병에 관한 것이 아니다. 그것은 자신의 '떨림의 지점'에, 머리를 들어 우리를 쳐다볼 수 있는 자신의 능력에 집중하고 있는 얼굴의 온전한 **실존자**에 관한 것이다. 이런 의미에서 바쟁의 이미지는 **임상적인**(clinique) 지식이 아니라, 진실로 **비판적인**(critique) 이미지의 몸짓에 속한다.

　　이는 정해진 규칙을 넘어서—그리고 그에 수반될 수 있는 일정함 혹은 평온함을 넘어서—내가 **가벼운 과잉의 규칙**이라 부르게 될 것을 수용할 때만 가능하다. 확인된 증상으로부터 고찰된 실존자로 이동한다는 것, 그것은 사실 일종의 위반의 제스처와 같은 무엇을 요청한다. 타자의 몸을 가까이서 보는 것만으론 충분하지 않다. 관찰자 자신의 몸에 타자를 있는 그대로 인식하는 행위를 표시하는 방식인 다가서기의 제스처를 취해야만 한다. 얼굴이 우리 앞에 **타자로서 나타나게** 하려면, 그 얼굴을 포착하는 것만으론 충분하지 않다. 얼굴은 또한 부상해야 하며, 재현의 표면 자체와 재현의 공간을 문제 삼아야 한다. "내게 중요한 것은 타자의 얼굴이 다시 부상하도록 하는 것, 그 얼굴을 통해 타자의 존재 의미를 되찾는 것이다. … 나는 관객 각자가 완전히 낯설고 완전히 이방인인 누군가와 대면하고 있는 나와 동일한 상황에 놓이길 원한다. 그리고 그

104

민중들의 이미지

가 누가 됐든 타자는 우리에게 언제나 이방인이며, 따라서 없어서는 안 될 존재라는 감정이 우러나오길 바란다."[70]

이것은 특히 이미지의 최종 포맷—27cm의 〈노인〉, 45cm의 〈신생아〉—덕택에 가능해지는데, 우리 앞에 있는 이 얼굴들은 그것을 바라보는 우리의 얼굴보다 훨씬 크기 때문이다. 따라서 노인을 위아래로 훑어보거나 신생아를 향해 몸을 기울이는 것은 불가능하다. 오히려 그들이 통상적인 프레임을 찢어버리고, 오직 그들 육체의 밀도로부터 우리에게 불쑥 튀어나온다. 때때로 그들에게는 저부조에서와 같은 확고함, 또는 프레임으로부터 벗어나 우리를 향해 팽팽해지고 거세지고자—폭풍우가 거세진다고 말할 때와 같이—하는 무언가에서의 확고함이 있는 것만 같다.

촉각으로 바라보기

이 이미지들의 놀라운 엄격함. 〈얼굴〉에서 이 냉혹한 적나라함을 이끌어내기 위해서는 가시적인 제스처도 심리적인 표현도, 소품도 배경 장막도 필요 없다. 바쟁은 자신의 프레임을 프레임과 대립시키고, 삶의 시작과 마지막을 관리하는 제도에 의한 몸의 규율적 프레이밍을 보다 잘 부각시키기 위해 얼굴 앞에 그 자신만의 형식적 규율을 부과한다. 크리스티안느 볼레르는 『세계의 첨예화』에서 그녀가 "인명 구출"[71]의 힘이라고 말한 진정한 정치적 힘—물론 역설적이며, 슬로건으로 표현하기엔 불가능한—을 매우 엄격하게 프레이밍된 이 이미지들에서 결국 간파하게 된다.

105

바쟁은 어떤 문제를 해결하는 척하지 않는다. 그는 더는 의사가 아니며, 그것이 무엇이든 그 고통을 덜어주고 치료해줘야 될 사람도 없다. 그러나 그는 이론적 지식으로서가 아니라 실천적인 노하우, 또는 이른바 '예술'로서의 의학이 고대로부터 요구하고 있는 근본적인 덕목을 계속해서 수행한다. 그것은 **촉각**에 관한 것으로, 상호주관적 경험에 속하며 현상학에서 기인하는 것이기에 물론 정의 내리기 어려운 자질이지만, 우리는 그것을 **청진**에 비교할 수 있을 것이다. 청진한다는 것은 우선 타인의 몸에 귀를 기울이는 것이다. 분명 근대 의학에는 중세적인 의미의 청진에 내포된 신중함이 없다. 그러나 '청진하다'는 **촉각으로 만지다, 들으면서 바라보다**를, 즉 타인의 내밀한 고통을 거칠게 다루지도 파헤치지도 침범하지도 않고 맥박을 재는 것을 의미한다.

　　이와 같은 조건에서 필리프 바쟁이 요청한 근접성이 의사가 그의 작은 기구를 환자의 몸 여기저기에 섬세하게 내려놓는 청진기 검진의 구체적인 상황과 직접적으로 관련된다는 사실은 그다지 놀랍지 않다. "내가 사람들과 가까운 관점을 취한다는 것은 명백한 사실이다. 나는 결코 사람들을 멀리서 망원렌즈로 촬영하지 않는다. 나는 육체적으로 그들과 (50cm도 안 되는 거리에서) 매우 가까이 있다. 이 거리는 이론적 결정에서 나온 것이 아니라, 나의 의학적 경험에서 비롯된 것이다. 누워 있는 사람들을 청진기로 검진하면서, 나는 나와 환자 사이 우리 얼굴이 서로 매우 가까이 있었고, 서로를 보지 않고서도 바라보고 있었고, 서로를 관통하고 있었으며, 의욕 없는 시선이 허공에서 교환되고 있다는 것을 실감했다. 환자는 나를

민중들의 이미지

바라볼 필요가 없었고, 나 역시 그를 바라볼 필요 없이 귀를 기울이고 있었기 때문이다. 그러나 동시에 우리는 다른 곳이 아니라 서로를 바라보았는데, 상대의 얼굴 말고 다른 것을 보기에는 우리가 서로 너무 가까이 있었기 때문이다. 이 거리는 바로 청진기의 길이에서 나온 것이다. 이 길이는 매우 내밀하고, 거의 퇴폐적인 근접성의 관계를 끌어들인다. 일상적 삶에서 사랑하는 사람들과 함께하는 것이 아니라면 결코 가질 수 없는 관계 말이다."[72]

 내가 보기에 이 경험은 필리프 바쟁의 이미지 자체에 직접적인 영향을 준 것 같다(그것은 다른 사진적 실천—예를 들어 토마스 루프(Thomas Ruff)와 같은 작가의 기념비적이고 과도하게 규정적인 초상—과의 차이에서 그러하다는 뜻이다). 이것은 사진가가 우리를 위해 고찰하기로 선택했던 얼굴에 대해 표현한 **촉각적 특성**의 문제에 해당한다. 그리하여 이미지 위에 화면 바깥으로의—성가시고, 곤란한—출구 효과를 만들어내는 질감의 불규칙성, 피부의 꺼끌꺼끌함, 주름, 체모가 상당한 중요성을 갖게 된다. 다른 한편, 바쟁이 종종 촉각과 접촉이라는 용어로 자신의 사진적 실천을 이야기한다는 사실은 의미심장하다. 타자를 바라본다는 것은, 예를 들어 한 얼굴의 광학적 형태를 포착한다는 의미가 아니라, 그 자신의 얼굴—"내가 실제로는 절대로 볼 수 없는 단 하나의 얼굴"—과 타자의 얼굴과의 접촉을 느껴보는 것이라고 그는 말한다.[73] 또한 이 작가가 기술의 관점과 촉각적 현존성의 관점을 필름 선택에까지 연결시키고 있다는 것 역시 놀랍다. "나는 적외선에 민감한 필름, 그러니까 열에 민감한 필름을 사용한다. 그들을 사

II. 그룹 초상

진 찍을 때 나의 몸은 그들과 매우 가까이 있기 때문에, 나는 나의 열기와 그들의 열기가 이 필름을 인화하고 있다고 생각하곤 한다."[74]

촉각은 동일한 몸짓에 이른바 '육체적인 것'과 '도덕적인 것'을 통합한다. 이는 '손놀림', 즉 섬세함의 문제이다. 그것은 **타인에게 상처를 입히지 않으면서도** 그에게 닿기 위한 덕목이다. 그것은 의학 윤리에서처럼 기술에도 적용되며, 양상과 종(種) 사이 접합부 바로 그 지점에서 **인간의 얼굴에 영향을 미치는 어떤 정치적 결정**에도 적용될 수 있다. 그러나 이 지점은 관념적인 실체가 아니다. 그것은 접촉됨의—물론 복합적인—공간이다.

바쟁이 찍은 사진 각각의 얼굴에서 특히 제도적 공간이 현존하며 동시에 제거된다. 현존한다는 것은, 바쟁이 노인이나 신생아에게 가까이 다가가기 위해 병원이나 조산원으로부터 그들을 분리하지 않았기 때문에 가능하다. 그들을 현장에서 찍기 때문에, 제도적 공간이 **각** 이미지의 구체적인 장외 영역을 형성하게 된다. 그런데 이와 같은 공간은 얼굴의 피부가 우리 시야의 모든 영역을 차지하게 되는 육체적 접근의 제스처에 의해 제거되고 또한 의문시된다. 여기서 프레임, 접근, 접촉에 의한 **인명 구출**이 일어난다. 그러나 동시에 시리즈로 촬영된 **모든** 이미지의 장외 영역은 공통 공간, 다시 말해 바쟁이 "우리 세계의 상태"[75]라고 부르고 싶어 하는, 인류라고 하는 비제도적이지만 늘 역사적인 이 공간 안에 개별적으로 사진 찍힌 얼굴을 **재포함한다는 것**을 결국 암시하게 된다.

민중들의 이미지

양상과 공간, 종이 조화를 이루며 유희하는 이 복합적 운동은
그 기저에서 우리에게 정치적인 것으로 나타난다. 그것이 다
시 세상에 끄집어내는 것, 그것이 우리에게 깨닫게 하는 것은
비단 크리스티안느 볼레르가 필리프 바쟁의 사진에 관해 롤랑
바르트가 언급했던 것을 참조하고 있는 현상학적 '비타협성'
만이 아니다.[76] 그것은 또한 제도적 '취급'의 모든 것에 맞선 인
간적 양상—보다 근본적으로는 인류—의 저항에 해당하는 **정
치적 비타협성**이기도 하다. 이것은, 미구엘 아방수르(Miguel
Abensour)가 제공한 분석에 따르면, 장프랑수아 리오타르
(Jean-François Lyotard)가 자신의 비판 철학에서 중요한 패
러다임을 만들었던 것이기도 하다.[77] 이런 맥락에서 필리프 바
쟁이 1985년과 1986년 사이의 노인, 1990년과 1993년 사이의
정신병자, 1996년의 수감자와 같은 제도의 **격리자**들을 다룬
작업 이후, 1999년에 그들 자신이 끔찍한 '취급' 대상이었음에
도 복종하기를 거부했던 여성들의 얼굴에 비타협성의 의지를
부여하는 방식으로 발칸반도의 '여성 군인'에 대한 사진 시리
즈에 집중했다는 사실은 놀랍지 않다.[78]

　　필리프 바쟁의 이미지에는 너무나 흔히 얘기되고 있는
정치적인 것에 대한 환멸도, 역사로부터 우리를 구원할 공현
(公現, épiphanie)으로서의 얼굴에 대한 환희—또는 신비—
도 없다. 보드리야르(Jean Baudrillard)식의 거친 탈미몽(脫迷
夢)(이미지는 시뮬라크르에 지나지 않기에 이미지로부터 얻
을 수 있는 교훈이란 부정적인 것밖에 없는)도, 레비나스식의

109

II. 그룹 초상

부드러운 희망(모든 윤리가 구원받기 위해서는 오직 하나의 얼굴을 알아보는 것만으로 충분하리라는)도 없다. 바쟁의 말—"나는 출생부터 죽음까지, 우리 사회의 상태에 해당하는 것을 사람들의 얼굴을 통해 보여주고 싶은 바람이 있다"[79]—에 귀를 기울인다면, 우리는 그것이 매 순간의 작업, 끝이 없을 것 같은 작업에 관한 것임을 간단히 이해하게 된다. 그것은 자기 존재의 역사적 조건을 대면한 인간적 양상을 다루는 영원한 **작업장**이다.

민중들을 노출하기, 그러므로 그것은 끝이 없는 일이다. 우리는 바쟁의 기획이, 그들 역시 현대적 휴머니티의 아틀라스와 같은 무언가를 구축하려는 혹은 구축하고자 했던 또 다른 사진가들의 기획과 무관하지 않다는 것을 확인한다. 나는 한편 워커 에반스—특히 그가 1938년에서 1941년 사이 뉴욕의 지하철에서 만들었던 경탄할 만한 시리즈[80]—, 폴 스트랜드(Paul Strand), 위지(Weegee), 또는 다이앤 애버스(Diane Arbus)를 생각하고, 다른 한편 토마스 루프, 토마스 스투르스(Thomas Struth), 안드레아스 구르스키(Andreas Gursky), 또는 파트리크 파이겐바움(Patrick Faigenbaum)을 생각한다. 하지만 나는 그 누구보다 먼저 아우구스트 잔더를 생각한다. 거리 또는 프레이밍 선택에서 매우 극명한 차이가 있음에도 말이다. 잔더 역시 민중들의 몸을 통해 '사회의 상태'를 보여주고, **그 인간적 양상으로 역사적 세계를 고찰하고자** 하지 않았는가?

우리는 아우구스트 잔더의 **신조**—"보고, 관찰하고, 생각하기"[81]—가 바이마르 시기에 **역사적으로** 관찰된 독일 사회의 인간적 양상에 대한 체계적이며 **형태학적인** 접근에 기초하

민중들의 이미지

고 있었음을 알고 있다. 잔더는 괴테의 영향을 받았으며, 이후 발터 벤야민은 "대상과 매우 밀접하게 동일시되고, 그 결과 하나의 진정한 이론이 되는, 촉각으로 가득 찬 경험론"[82]이라는 괴테의 표현을 빌어 잔더의 작업을 탁월하게 묘사했을 것이다. 나치는 왜 잔더의 사진적 아틀라스를 불구덩이에 내던져 버렸던가? 그는 배제를 거부하는 프레이밍을 시도했기 때문이다. 그는 인간적 양상에서—고로 인류로부터—사회의 배제된 자들을 배제하지 않길 원했기 때문이다. '낙오자', '작가', 정형을 벗어난 성적 선택을 하는 사람, 정치의 '핍박을 당하는 자'까지도.[83]

가족 앨범의 표준—각자가 보통 '좋은 인상을 주기' 위해서만 포즈를 취하는—과는 거리가 먼, 우리가 부르주아 '상류사회'만을 인정하기 위해 '사회 초상'이라 부르는 그것과도 거리가 먼,[84] 게오르게 그로츠의 끔찍한 군상이나 조르주 바타유가 수집한 자극적인 자료집으로부터 게르하르트 리히터(Gerhard Richter)가 그린—리히터 자신이 사용한 표현에 따르면—"불길한" 초상 시리즈나 크리스티앙 볼탕스키(Christian Boltanski)의 우울한 회상록에 이르기까지, 20세기의 작가들은 종종 그룹 초상에서 인간의 '좋은 표정'에 대한 반박을, 사회적 이미지에 대한 비판을 모색했을 것이다.[85]

필리프 바쟁의 경우, 이제 그의 이미지는 보편성(단일화시키는 권력의 자격으로 승격된 그룹)뿐만 아니라 특수화(독자적 역능의 자격으로 선정된 얼굴) 역시 멀리하고 있음이 자명해 보인다. 그것은 오히려 양상과 함께 종을, 다시 말해 상이한 특징들의 유일성과 함께 총칭적 특징들의 반복을 지속적

111

으로 검토하는 문제에 관한 것인데, 이 모든 것은 주어진 정치적 공간의 분명한 맥락에서 이루어진다. 티에리 드 뒤브는 바쟁이 모든 '동일성의 사진'(photo d'identité)⑦과는 거리가 먼, 그와 반대로 우리가 '이타성의 사진'(photos d'altérité)이라 부를 수 있는 사진을, 제도적 장소에서 그것들을 맥락화하는 하나의 시리즈 내부에 만들어냈다고 잘 지적한 바 있다.[86] 따라서 항상 다르게 펼쳐지는 **역사적 공간** 속에서 인간적 양상의 **복수형 단수**라고 명명될 수 있는 것이 한 시리즈에서 다른 시리즈로 [넘어갈 때] 종과 얼굴 사이에서 변화를 일으킨다.[87] 이제 우리는 사회적 몸과 육체적 몸 사이의 추상적 충돌이라는 관점에서 본 '동일성'과 '이타성' 사이의 모든 일방적 대립과는 멀리 떨어져 있다.[88]

양상이 종을 만나고 육체적 몸이 사회적 몸을 만나는 곳은 항상 분명한 공간—억압 규칙을 부과하는, 혹은 그 반대로 탈고립의 잠재력을 부과하는 공간—안에서이다. 바쟁이 병원

⑦ 사진'(photo)과 '정체성'(identité)이라는 두 단어의 조합으로 만들어진 이 photo d'identité라는 단어는, 말 그대로 사진 속 누군가의 정체를 증명하는 '증명사진'을 가리키지만, 여기서는 맥락상 '동일성의 사진'으로 바꿔 번역했다. 주지하다시피 증명사진은 우리 사회의 모든 영역에서 인간의 삶을 출생부터 사망에 이르기까지 제도적으로 통제, 관리하는 데 가장 효율적인 도구로 활용된다. 따라서 디디-위베르만이 앞서 언급했던 '동일자'(le Même)와 일치하는 '동일성'(mêmeté)을 권위적으로, 때론 폭력적으로 유지시키는 역할을 한다고 볼 수 있다. 증명사진의 그러한 사회적 쓰임의 양상과 목적에 비추어 보았을 때, 티에리 드 뒤브가 필립 바쟁의 사진 작업과 관련하여, 왜 '정체성'과 함께 '동일성'을 의미하기도 하는 identité를, 그것과 상반되는 altérité, 즉 '이타성'이란 단어로 대체하고 있는지 이해할 수 있을 것이다. 티에리 드 뒤브는 바쟁의 〈얼굴〉 시리즈 작업이 비록 증명사진과 유사한 형태를 취하고 있지만, 사진 속 인물을 동일한 존재로 증명해주는 통상의 증명사진과는 달리, 오히려 다름을 드러내는 사진이라는 의미에서 "이타성의 사진"이라고 불렀다.—옮긴이

112

에서 장기 체류하며 찍은 최초의 사진들에서 공간은 이렇게 모든 제약에 노출되어 있다. 장식 없는 방(도판1-3), 창틀, 침대 둘레로 크롬 도금된 빗장들, 균일한 바닥, 텅 빈 칸막이, 싸늘한 복도, 정원에 굴러다니는 철제 의자들 ….[89] 그리고 그 공간은 **얼굴 시리즈**의 보편화된 장외 영역이 된다. 그렇다고 필리프 바쟁은 육체적 양상의 문제와 사회적 공간의 문제를 분리시키지는 않았다. 그가 **공간 시리즈**에 지속적으로 공을 들였다는 사실은 우연이 아닌데, 무엇보다 우리는 이 시리즈 덕택에 〈얼굴〉에서처럼 시간의 작업 또는 작업으로서의 시간을 이해하게 된다. 예를 들어, 1999년의 〈작업장〉에서 제도적 공간—이 경우 박물관에 해당하는—은 건설하면서 파괴하기도 하는 작업의 잔해, 결락, 우연에 내맡겨진 채 조각난 상태를 드러낸다.[90]

이렇게 바쟁의 사진적 작업—또는 그 끝없는 작업장—은 정해진 **한 공간에서의 시간과 양상의 작업**이라는 관점으로 그 세계를 이해하는 한, 그의 작품의 주요 테마 가운데 하나를 형성하는 것이 바로 이 '작업의 세계'라는 인상을 주게 된다. 나는 2001년에 작업한 [포르투갈의 북부 항구 도시] 포르투(Porto)에 관한 이미지들, 또는 그가 〈한 시간의 작업〉이란 제목을 붙인 보다 최근의 비디오로 촬영된 초상들을 생각하고 있다. 스코틀랜드 전쟁터의 이미지들에서 확장된 풍경의 고고학에 관한 성찰 역시 잊지 않으면서 말이다(여기서 '시간의 작업'은 각 이미지의 제목에 촬영 날짜와 6-7세기 전쯤 있었던 전쟁 날짜 사이의 간극으로 지시된다[91]).

사진 찍힌 얼굴이 작업 중인 시간의 공간처럼 늘 탁월하게 나타나고 있는 것과 마찬가지로, 사진 찍힌 공간은 시간

113

II. 그룹 초상

의 얼굴이 된다. 결국 필리프 바쟁에게 예술의 문제는 '양상의 아름다움'이 아니라, 오직 인간적 양상—항상 변모하고 있는—의 영원한 작업장 또는 아틀리에로서 제기될 것이다. 1986년 어느 날 바쟁이 아를르의 레아튀 미술관(Musée Réattu d'Arles)에서 피카소가 그린 얼굴 시리즈를 발견했을 때, 그는 불현듯 무언가를 깨달은 사람처럼 한참을 거기에 머물러 있었을 것이다. "그것은 충격이었다. 그 그림들에서 주제(익살 광대)를 발견할 수 없었던 나는 온갖 종류의 종이와 판지 위에 그려진 작은 얼굴들을 정면으로 받아들였다. 끌로 새긴 듯한, 두텁거나 섬세한 선들로 그려진 그 얼굴들은 내가 막 사진 촬영을 끝냈던 노인들의 얼굴을 상기시켰다."[92] 그런데 왜 그토록 상이한 이미지가 서로 연결되었던 것일까? 그것은 아마도 바쟁이—'주제'를 초월해, 또한 포맷, 프레이밍, 재료 역시 초월해—피카소의 매체와 노인들의 피부에 새겨진 각자의 세월의 흔적 사이에서 하나의 당혹스러운 관계를 보았기 때문일 것이다. 왜냐하면 이 두 시리즈 모두가 **선**—데생의 선, 얼굴의 선—을 인간적 양상에 대한 **시간의 작업**이자 종의 작업으로 생각하려 했기 때문이다.

십 년쯤 지나 칼레 지역의 학교 공간에서 사진 찍은 〈청소년〉이란 제목의 시리즈는 로댕(Auguste Rodin)이 〈칼레의 시민〉(도판2-12)을 위해 조각했던 두상들을 집중적으로 다룬, 경이로운—그리고 경탄할 만한—병행적 시리즈를 제작하는 계기가 됐다. 바쟁은 "나는 나의 작업이 이 모든 여정을 관통해, 시대착오적일 수 있다는 것을 알고 있다. 그러나 나는 그것을, 나에게 다가왔던, 그리고 내가 지금도 생생하게 간직

114

민중들의 이미지

도판2-12. 필리프 바쟁, 〈칼레의 시민〉, 1995,
사진(은염 인화), 45x45cm. 작가 소장

하려 애쓰고 있는 이 모든 시간의 응결이자 응축처럼 체험하고 있고 또 느끼고 있다. … 나의 작업의 휴머니즘은 거기에 있다"[93]라고 쓰고 있다. 매 순간의 양상에 모여 있는, 이질적인 혹은 대립적인 시간의 휴머니즘. 따라서 그것은 인간적인 균형과 영속의 휴머니즘과는 정반대이다. 〈청소년〉에는 도래할 민중의 모든 잠재력—힘이자 동시에 덧없음이기도 한—이 있다. 과거와 현재 사이, 그러나 또한 노출된 민중들과 그들의 재현 사이 특정한 관계의 모든 문제적 역사성이 〈칼레의 시민〉의 물리적 변질에 놓여 있는 것처럼 말이다(우리 모두는 〈칼레의 시민〉이 점령군의 무력에 맞서 동포들을 구하기 위해 스스로의 목숨을 바쳤다는 사실을 배웠다).

인간적 양상에서 [나타나는] 작업 중인 시간의 휴머니즘. 그려지고 조각되거나 사진 찍히는 매 순간 얼굴은 결국 **형상**을 만드는 역사적 조건과, '소란'과 '문법' 사이에서 늘 유보된 채 **물질**만 노출하는 육체적 조건 사이의 충돌이, 시간적이고 기동(起動)적인 혹은 변질된 조건과 역사적 조건, 언어를 감당할 수 있는 능력 사이의 충돌이 비영속적으로 정지하고 있는 상태만을 보여준다.[94] [8] 따라서 우리는 필리프 바쟁이 우연치 않게 작가 에리크 디에트만(Eric Dietman)의 〈철학자〉

[8] 상당히 복잡한 구조로 쓰인 이 문장의 의미는, 얼굴은 그림, 조각, 사진 등으로 형상화될 때 매번 그것이 놓여 있는 역사적 조건과 물질로서 존재하는 그것의 육체적 조건 사이에서 불안정한 상태를 드러낸다는 것이다. 역사적 조건이란 얼굴을 표상하는 특정한 정치적, 사회적, 문화적 맥락에 해당하지만, 얼굴은 오로지 이러한 역사적 조건에 의해서만 형상화되는 것이 아니라, 그 자체로 항상 '소란'과 '문법' 사이를 오가는 '물질'(matière)인 육체적 조건에 의해서 역시 영향을 받는다. 여기서 '소란'(chahut)과 '문법'(grammaire)이란 표현은 디디-위베르만이 자신이 쓴 「문법, 소란, 침묵. 얼굴의 인류학을 위하여」(La grammaire, le chahut, le silence. Pour

민중들의 이미지

도판2-13. 필리프 바쟁, 〈철학자〉, 1993, 사진(은염 인화),
8.2x8.2cm. 작가 소장

의 형상을 집중적으로 다뤘던 사진들 속에 바쟁의 작업에 내재된 인간적 양상에 관한 철학이 꽤 잘 요약되어 있다고 상상할 수 있을 것이다(도판2-13). 그것은 **물질-되기**(devenir-matière)와 **형상-되기**(devenir-figure)가 그 결집된 이질성을 끊임없이 연주하고 있는 이미지들이다. 인간적 양상을 받아들이기도 전에 우리를 바라보는 덩어리들, 좋은 인상을 만들기도 전에 무너져버리는 얼굴들. 그래서 우리는 얼굴이 항상 너무 일찍 또는 항상 너무 늦게 우리에게 나타난다고 생각한다. 〈신생아〉에서는 아직 너무 일찍, 〈노인〉에서는 이미 너무 늦게. 사실 얼굴은 매 순간 자신이 지나왔던 비정형을 기억하며, 매 순간 자신이 가게 될 비정형을 기다린다. 우리 인간적 양상의 공동체는 이 공간적, 시간적 조건의 덧없음에 집착하고 있는 것은 아닐까?

une anthropologie du visage)라는 글에서 인용한 것으로, '문법'은 언어 규칙이나 구조를 따르는 것을, '소란'은 불규칙적이며 일정한 구조가 없는 무질서하고 혼란스러운 상황을 가리킨다. 그림, 조각, 사진 등으로 그려진 얼굴은 물론 정지 상태에 있지만, 이 두 상이한 조건 사이의 충돌로 그 형상이 만들어지기 때문에 그 정지는 그 안에 불안정성을 내포한다. 디디-위베르만은 이러한 충돌이, 같은 문장에서 언급된 '시간적, 기동적 혹은 변질된 조건'과 '역사적 조건' 또는 언어 활용의 능력 사이에서도 일어난다고 말하고 있다.—옮긴이

민중들의 이미지

III. 공동체의 나눔

민중들을 노출하기. 그것은 우리가 인간 존재의 (공통된) 종과 (유일한) 양상 사이의 관계에 대한 가설을 세울 수 있는 끝없는 작업장과도 같다. 그것은 끝의 끝도 없는 작업에 얼굴을 부여하기 위한, 우리의 내재적 한계의 무한성을 야기하기 위한 이미지들의 끝없는 작업장이다. 우리는 이 모든 작업장의 공통 공간을 **문화**라고 부를 수 있을 것이다. 그런데 이미지가 권리의 회로 속으로, 권력 게임과 정치적인 것이 충돌하는 장으로 진입하기 위해서는 그것이 공개되어 **공공의 것—공화국** (res publica)의 것—이 되기만 하면 충분하다. 지크프리트 크라카우어와 테오도르 아도르노(Theodor Adorno)로부터 기 드보르(Guy Debord)까지, 그리고 그 이후에도 비판적 분석은 말과 이미지의 이러한 공적 관리, 우리가 바로 **문화**라고 부르는 이러한 집단적 가치의 생산을 어김없이 비난했다.[1] 여기서 문화란 그것이 노출되는 결정적 순간—즉 문화가 의미화되는 순간—에 정부(문화) 부처의 실행까진 아니더라도 문화 '산업'의 실행을 전제하는 것으로서의 문화를 말한다. 대체로 그것은 방향이 매우 잘 잡힌 목표의 실행, 그리고 종종 자유를 침해하는 수단을 이용한 정책의 실행을 의미한다.

조르주 바타유는 1956년에 그러한 사회적, 경제적, 정치적 맥락—『저주받은 몫』에서는 보다 일반적인 이론을 시도하게 될—에서 '문화'라는 단어가 의미할 수 있는 것에 관해 질문했다. 바타유는 "시작부터 통상적 관점에서 벗어난 질문을 설정하고 있음에 양해를 구하는" 척하면서도 강력하게 **민중**

들만의 문화가 존재한다고 단언했다.[2] 그에 앞서 아비 바르부르크나 마르셀 모스가 그렇게 할 수 있었던 것처럼, 이것은 인류학자의 말하는 방식이다. 이것은 부르주아적 시각에서 고려되지 않는 한 늘 경시되고 있는, 문화의 도구적 의미를 전복하는 방식이다. 이것은 다음과 같은 정치적 결과를 초래하는 생각하기의 방식이다. [문화의] 장인 또는 주요 수신자에 해당하는 민중들처럼, 문화의 대상은 권력관계에 연루되며, 그 즉시 권력관계는 예를 들어 '군사적 관심사'나 '생산력'에 우위를 부여하면서 "문화의 자율성을 방해하려" 한다고 바타유는 쓰고 있다.[3]

따라서 바타유의 분석은 매우 간명하게 제시된다. 우리가 자본주의나 자유주의의 맥락에서 산업화를 겪든, (사회주의 맥락에서) 집산주의 방식으로 주도권을 잡든, 이 두 경우 모두 문화가 "공리주의의 방향에", 다시 말해 그 본질적 자유를 치명적으로 축소하는 방향에 있을 수 있기 때문에 "문화의 행복한 약동을 기대할 수 없다."[4] 『저주받은 몫』에서 바타유는 이미 예술과 문화를 **불가능한 것을 겨냥한 요구**라는 관점에서—모든 **권력**에 대항해—고려된 **주권**(主權) 자체의 장소로 생각했다. 그는 "이 세계에서 이 불가능한 것이 제자리를 갖게 되는 장소가 있을 수 있는가?"라고 물었다. 그리고 이내 다음과 같이 답했다. "소비에트 사회에서 저자나 작가는 지배자에게 복무한다. … 결정적 주권에 폐쇄적인 공산주의보다 근본적으로는 훨씬 더한 부르주아 세계는 물론 주권적인 저자나 작가를 환영하지만, 그들을 그러한 존재로 인식하지 않는다는 전제에서 그렇다."[5]①

민중들의 이미지

바타유는 이러한 조건 아래에서 "문화 정치"는 바로 국가나 자본의 권력 게임에 연루됨으로써 "문화의 모호성을 드러내기"만 시도할 수 있을 뿐이라고 쓰고 있다. 한편에서 문화는 주권적임을 스스로 표명하는 것으로, 다시 말해 "목적으로서의 인간을 표명하는 것"으로 지지받을 때에만 문화로 존재하며, 다른 한편에서 문화는 대체로 "국가 권력이 그 목적인 수단"으로 종속되고 축소되는 상황에 놓이게 될 때에만 존재한다는 것이다.[6] 바타유는 "[문화의] 모호성은 도덕에 그 뿌리를 두고 있는데, 도덕은 휴머니티를 지속 가능하게 만드는 수단을 고려하기 [때문에], 도덕의 목적은 오직 형식적으로만 수단과 분리된다"[7]라고 덧붙인다. 요컨대 문화의 모든 대상이 **목적으로서의 휴머니티**의 폭에 따라 표명되어야 함에도, 국가, 산업, 도덕은 문화의 모든 대상을 거꾸로 **자신의** [목적 달성을 위한] **수단에 따른 휴머니티**의 폭으로 축소하도록 협업한다. "도덕을 넘어서는 문화만이 유일하게 목적을 고려할 수 있는 여유가 있다."[8]

이런 의미에서 이미지는 인간의 "목적을 고려할 수 있는 여유", 즉 **인간의 목적에 또는 인간을 위해 얼굴을 부여할 수 있는 여유**—자유와 기쁨 모두—를 누릴 수 있게 될 것이다. 바로 이런 의미에서, 바타유에 의하면, "문화는 주권적이거나 그렇지 않거나가 되는데, [그런 만큼] 인간의 존엄성이 관건이다."[9] [또한] 그런 만큼 바타유가 '보다 온전한 휴머니즘'이라고 부르고 싶어 한 것이 관건인데, "이 온전한 휴머니즘은, 먼저 개

① 참고로, 미주 5에 제시된 국역본의 경우 애초에 삼부작으로 구상된 『저주의 몫』의 1부만을 번역한 것이며, 여기서 디디-위베르만이 인용하고 있는 대목은 미완성의 3부 『주권』에 실린 것으로 아직 국내에 번역되지 않았다.―옮긴이

III. 공동체의 나눔

인의 문화로서의 휴머니즘을 불가능하게 만들었던 것의 보완물이자, 그것에 대립해 필연적으로 일어설 수밖에 없었던, 고대 그리스 이래로 자신의 비약적 발전 속에서 고찰된 휴머니즘의 보완물임을 자처한다."[10] 『저주받은 몫』의 저자는 늘 그렇듯 자신이 사용하는 용어에 자연스럽게 연결된 가치를 체계적으로 전복한다. '보다 온전한 휴머니즘'에 관해 말한다는 것이 바타유에게는 **상처 입고** 구멍 난 **휴머니즘**, 다시 말해 인간을 그의 불완전성 자체와 함께, 사유를 그의 광기 자체와 함께 고려할 수 있는 휴머니즘에 호소하는 것이다. 이러한 휴머니즘은 그것의 가장 잔혹한 유한성 바로 그 한가운데서 불가능한 것과 무한성—'여유', 주권—을 요구하면서 '목적을 고려한다.'

　　이것이 바로 바타유가 여기서 문화를, 다시 말해 예술, 글쓰기 또는 사유를 모든 역설의 경제학으로 바라보는 이유이다. 즉 문화는 권력을 가질 때 노예가 된다(왜냐하면 문화는 자신의 고유한 권력보다 훨씬 유효한 다른 권력을 섬길 때만 권력을 갖게 되기 때문이다). 반면 문화는 고독(孤獨)과 무권력(impouvoir) 상태로 민중들에게 되돌려질 때 **주권적이** 된다. 문화는 아주 잘 팔릴 때는 소수에 의해 관리되지만, 계산하지 않고 모든 것을 줄 때는 **평가할 수 없을 만큼 귀한** 것이다(바타유는 "계산하지도, 평가하지도 않고 주는 그것이 주권적이다"[11]라고 쓰고 있다). 문화는 유용할 때는 부정되지만, 그 자체를 위해 자유롭게 주어질 때는 **무용해질 수** 있다. 우리가 문화를 자격증을 수여하는 아카데미 제도를 통해 생각한다면, 그것은 소유하기 위해 획득하는 하나의 재화이다. 그러나 문화는 그 근본적 열림을 수용하는 사람 누구라도 **움켜쥘 수 없**

124

는 무엇이다("우리가 문화라고 부르는 것은 우리가 움켜쥐고 싶어 하는 것의 반대이다"[12]). 따라서 문화는 그런 점에서 **자기 것으로 삼을 수 없으며**, "문화의 재화는 사실상 어떤 개인적 소유의 대상일 수 없다"[13]고 바타유는 강조한다. 결론을 내리자면, 문화는 더는 '물질적 유용성을 위해' 존재하지 않고, 더는 노동과 노예근성을 함께 관리하는 사회관계에 일방적으로 종속되지 않는다는 점에서 **탕진**에 속한다. 여기서 바타유가 제시한 이집트 피라미드의 사례에 대해, 자신의 '주권적 목적'을 강력하게 주장하면서 유용한 작품으로서의 자신을 파괴한다는 점에서 역설적 문화물인 '불타버린 마천루'라는 반례가 대응한다.[14]②

② 이 내용은 바타유의 「문화의 모호성」(L'équivoque de la culture)이라는 글에 나오는 대목을 인용한 것이다. 바타유는 다른 어떤 목적에 수단으로 종속되지 않는, 그 자체가 목적인 '주권적 문화'(culture souveraine)를 진정한 문화로 간주한다. 이 글에서 그는 문화가 여하한 권력에 복종하거나 상업적, 경제적 목적 등에 종속될 때 어떻게 원래의 주권적 가치를 잃어버리고 '모호한'(équivoque) 것이 되는지를 살피고 있다. 여기서 그는 이집트의 피라미드를 문화의 고유한 목적을 위해 만들어진 문화의 사례로 언급한다. 물론 피라미드 역시 역사적으로 권력관계에 의해 조성된 건축물로, 여러 측면에서 문화의 모호성을 내재하고 있지만, 바타유에게는 그것이 결국 문화 이외의 다른 목적으로부터 자유로워짐으로써 문화 고유의 주권적 모습, 그 신성성을 되찾은 것으로 나타난다. 그가 피라미드에 대응시키고 있는 "이유 없이 불태워진 마천루"(gratte-ciel suivie de son incendie voulu sans raison)는, 현세에 대한 초월적 욕망을 응축하고 있는 현대의 고층빌딩조차 자본의 굴레에 종속시키는 자본주의 사회의 비천함을 비판적으로 상징하는 역설적 이미지로 보아야 할 것이다. 그러나 그것이 무용하게 불타버림으로써 그러한 굴레로부터 벗어나 문화 고유의 자율성과 주권성을 획득한다는 점에서 '역설적 문화물'로 제시된다. 바타유는 궁극적으로 막을 수 없는 이 소모의 충동이, 생산과 보존, 유용성이라는 타산적 가치에 갇힌 현대 사회에서 어떻게 기이한 재앙과 같은 현상으로 발현되고 있는지에 대해, 모스의 연구에 기초한 「소모의 개념」에서 압축적으로 묘파하고 있다 (G. Bataille, "La notion de dépense", *La Critique sociale* 7, 1933, pp. 7-15).

III. 공동체의 나눔

따라서 바타유의 '보다 온전한 휴머니즘'은 전통적 휴머니즘—고대 그리스에서부터 르네상스를 거쳐 계몽주의에 이르기까지의—이 두려움을 떨쳐내기 위해 거리를 유지해야만 했던 것조차 자신의 품 안으로 받아들일 능력이 있는 휴머니즘이다. 그것은 (니체를 빌어 말하자면) 아폴로적인 형식 한가운데에서 디오니소스적인 힘을 받아들일 수 있는 휴머니즘이다. 그것은 (바르부르크를 빌어 말하자면) 아스트라(astra)의 모든 아름다움을 통해 몬스트라(monstra)의 모든 위협을 알아볼 수 있는 휴머니즘이다. 그리고 그것은 (프로이트Sigmund Freud를 빌어 말하자면) 모든 것을 '승화시키지' 않고서도 받아들일 줄 아는 휴머니즘이다. 그것은 계몽사상[밝은 빛]이 아닌 희미한 빛의 휴머니즘이다. 그것은 이성과, 고야에게 소중한 괴물들 사이에서 태어난다. 이와 관련해 바타유는 다큐멘터리적 리얼리즘의 극단(〈전쟁의 재앙〉)과 상상적 자유의 극단(〈변덕〉)이 조우할 수 있었으며, 민중의 역사적, 정치적 상황에 대한 분석(〈1808년 5월 3일의 학살〉)에서조차 이 모든 것이 민중에게 되돌려지게 될, 유럽 문화에서 이 중요한 순간을 고야가 각인시켰다는 점을 잊지 않고 지적한 바 있다.[15]

바타유의 '보다 온전한 휴머니즘'은 **무한한 목적**—진정한 목적, 또 다른 목적에 종속되는 수단으로 축소되지 않을 목적—의 휴머니즘이지만, 바로 그런 사실 덕택에 가장 근본적인 **미완**의 휴머니즘이 될 것이다. 따라서 조르주 바타유가 (아마도 부주의한 독자들의 예상과는 달리) 여기서 요청했던 '인간의 존엄성'이란, **유한성에 얼굴을 부여하는** 그 소명의 리듬 또는 주름에 따라 **무한성에 얼굴을 부여하는** 데 있을 것이다. 이

126

것이 바로 필요한 책략을 발휘할 수 있는 문화의 과제일 것이다. 여기서 필요한 책략이란 함은, '자신의' 문화에 대해 국가가 품고 있는 온화함으로부터—비록 한순간이라 할지라도—벗어나는 것으로,[16] 이 온화함은 이미지가 조건부의 자유나 감시 아래 있는 자유의 상태에서 구세대 학교 선생들이 쓰는 표현인 '이미지[그림]처럼 온순하기'[③]가 요구될 때의 가부장적인 온화함을 말한다. 이러한 온화함으로부터 벗어나기, 바타유는 이것을 **전복**, 말하자면(단어 하나하나에 귀를 기울여보자), "가치의 뒤바뀜 … 언어의 고요한 응집으로 표출된 난폭한 운동"[17]이라고 명명한다. 이 응집은 사회적 폭력에 대한 모든 비판—아무리 폭력적이라 할지라도—에 불가결한 것이다.

공통의 밝힐 수 없는 장소

민중들을 노출하기: 공동체의 끝없는 탐구. 오늘날 이미지의 사회적 운명에 대해 질문하는 사람 누구에게나 민중들의 노출은 우선 불가능한 탐구로 나타나게 될 것이다. **공통의 장소**(lieu du commun)는 사실은 **상투어**(lieu commun)와 너무나 유사하다. 이미지가 지각된 순간의 파편적 유일성을 통해 노출되고 기록될 수 있었던 모든 것을 스테레오타입이 무디게 만드는 일—사물의 질서를 재프레이밍하고 재몽타주할지라도—은 매우 흔하게 일어난다. 그러나 우리의 시선—지크프리

③ 'sage comme des images'라는 관용구는 프랑스에서 17세기에 사용되기 시작했다. 당시 유행했던 그림, 특히 장르화에서 실제와는 다소 거리가 멀게 아이들을 항상 온순하고 순종적인 모습으로 재현한 이미지에서 유래한 표현이다.—옮긴이

III. 공동체의 나눔

트 크라카우어가 당대 영화의 당면 과제를 두고 말했던 것과 같은 우리들 자신의 '보기의 힘'(Schaukraft)[18]—은 공통의 장소가 쇠락해지거나, 혹은 공통의 형상이 파괴되도록 방치해서는 안 된다. 열린 질문으로서의 **공통의 장소**가 저절로 생겨난 해결책으로서의 **상투어**로 쇠퇴하도록 내버려 두지 않겠다는 이 기본적인 정치적 책임을 우리 시선에, 우리 **시선의 의지**에 부과해야 한다.[19]

우리는, 예를 들어 1871년의 총살당한 사람들의 유명한 사진(도판3-1) 앞에서 죽음의 상투어—수많은 역사적 이미지와 공통되는—에 만족하고, 열두 구의 시체를 '역사'와 정치적 폭력에 '희생'된 죽음으로 이루어진 막연한 공동체 속에 내던져버릴 수도 있을 것이다. 그러나 우리는 또한 이 이미지 앞에서, 살해당한 이 파리코뮌 가담자들의 공동체 자체를 생각해볼 수도 있다. 우리는 그들의 선택에 대해, 그들의 투쟁에 대해, [그리고] 아돌프-외젠 디스데리(Adolf-Eugène Disdéri)의, 혹은 그의 동업자 가운데 한 사람의 카메라 렌즈에 공통으로 노출된 그들의 죽음에 대해, 왜 그리고 어떻게를 질문할 수 있을 것이며, 또 질문해야 할 것이다. 우리는 이 열두 명의 총살당한 사람들이 보다 큰 공동체의 일원임을 알아야 한다. 2만 5천여 명의 파리코뮌 가담자들이 1871년 5월 '피의 일주일'과 그 이후 탄압이 자행되던 날 베르사이유 군대에 죽임을 당했기 때문이다.[20] 만약 이러한 질문들이 앞의 질문들처럼 나타난다면, 그것은 **코뮌**(Commune)에 대한 앎이 우리에게 아마도 우리 자신의 역사적 공동체의 현상태에 대해 새로운 무엇인가를 가르쳐줄지도 모를 바로 그 지점에서, 동일한 어근 cum—'함께'—이 바로 **앎**(connais-

민중들의 이미지

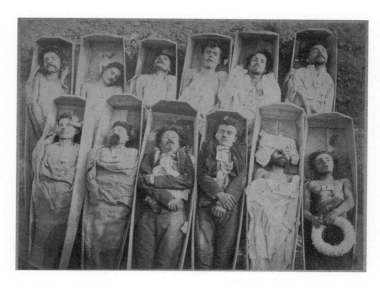

도판3-1. 아돌프-외젠 디스데리(추정), 〈파리 코뮌의 피의 일주일간 살해된 폭도들〉, 1871, 사진. 파리, 프랑스국립도서관–판화사진부

sance)이라는 단어와 **공동체**(communauté)라는 단어를 연결하고 있다는 사실을 기억한다는 조건에서 그러할 것이다.

로베르토 에스포지토(Roberto Esposito)는 **코뮤니타스**(communitas)라는 개념에 관한 그의 훌륭한 철학적 연구에서 모든 공동체의 기초가 되는 상호 증여로서의 무누스(munus)의 이환율(罹患率)을 상기시킨 바 있다.[21] 코뮌의 총살당한 사람들의 사진 앞에서 마치 시선과 이미지의 상호 증여가 기도되고 있는 것처럼, 이미지가 시선에 역사적 재료의 소중한 단편을 제공하고, 시선이 이미지에 카메라가 포착한 인간적 양상의 소중한 가독성을 제공한다. 무누스가 '스펙타클'뿐만 아니라 우리를 함께 연결하고 있는 '역할'이나 '의무' 또한 의미한다는 것을 기억하자. 이 옛 개념은, 관객에게 제시된 각각의 이미지 앞에서, 그 이미지가 이른바 감각적 형태를 구성하게 될 공동체의 가능성 자체를 끌어들이는 정치적 의무의 문제와 다르지 않다는 것을 암시한다.

이러한 조건 아래에서 모리스 블랑쇼가 역사와 정치의 공간에서 인간의 공동체를 다음과 같이 정의 내릴 수 있었다는 사실에 놀라지 말자. "노출되면서 노출하는 것."[22] 실제로, 그리고 동사가 가정하는 모든 의미에서 **공동체는 노출된다.** 그러나 오늘날 "**공산주의**(communisme), **공동체**(communauté)라는 단어[들]에 내포되어 있는 것처럼 보이는 어법의 결핍" 너머에서, 열광적으로 또는 도구적으로 사용된 **민중**이란 단어가 그렇듯, "이 호의적인 단어에 의존하는 데서 나타나는 오용" 너머에서, 모리스 블랑쇼는 공동체, 민중을 "특별한 정치적 결정을 내릴 준비가 되어 있는 사회 세력의 총체로서

130

가 아니라, 자신[공동체, 민중]이 그 어떤 권력도 떠맡지 않으려고 본능적으로 거부하는 데서, 스스로에게 위임되었을지 모를 권력과 혼동되는 것을 절대적으로 불신하는 데서, 그러니까 자신의 **무력함을 선언하는 데서**" 이해할 것을 제안했다.[23] 그런데 이것은 민중들의 무력함을 이해하는 것에 그치는 문제가 아니라, 그들의 **권력** 획득이 실패할 때조차 그들의 **힘**은 멈추지 않는다는 것을 확인하는 문제로 보인다. 이것은 1871년 파리코뮌 가담자들의 죽음에서 일어난 일이다. 물론 그들의 혁명은 실패했지만, 그들의 공동체는 사진가가 프레임 안에 포착한 이 열두 관의 모임—우리 기억 속에서 사라지지 않는—에서조차 강하게 표명되어 남아 있다.

어찌됐든 블랑쇼는 바타유가 문화에 관해 이미 진술했었던 것을 공동체에 관해 표명했을 것이다. 이것은 힘과 얽혀 있는 무권력, 유한성의 원리와 무한성을 함께 요구하는 것이다.[24] 이 모든 것은, 덧붙여 말하자면, 우리가 『변증법적 이성 비판』에서 볼 수 있었던 묘사처럼, 공동체-연속과 공동체-융합이라는 사르트르적 대안과 대립해 수용되었다.[25] 연속적이지도 융합적이지도 않은 민중은 "자신을 안정화시킬 수 있는 구조를 무시한다." 바로 그런 까닭에 민중은 자신의 힘을 생생히 지탱한다. "바로 그런 까닭에 민중은 자신을 알아보지 못하는 집권자들에게 두려운 존재가 된다. 사회적 사실의 해체이자, 법이 제약할 수 없는 주권을 통해 그것[사회적 사실]을 재발명하려는 고집스러운 완강함을 의미하기도 하는 민중은 자신이 포착되도록 방임하지 않는다."[26] 따라서 공동체는, 모리스 블랑쇼가 요약한 바에 의하면, 비록 **확증되진 않았다** 할지라도 그

III. 공동체의 나눔

것의 힘이 현존하고 있는 바로 그곳에서 **밝힐 수 없는** 상태로 드러나게 될 것이다. 그것은 1871년에 한데 모인 열두 구 시체들의 이미지가 노출하는 절대적 무권력 상태로 현존한다. 그것은 경찰력으로 구성된 잔인한 사냥의 전리품(당시로선 이례적인 이 이미지는 군대, 다시 말해 사형 집행인들의 지원 없이는 결코 촬영되지 못했을 것이다)이 우리의 정치적 성찰과 기억의 감각적 매체로 전환될 수 있는 가능성으로 현존한다. 이 이미지가 우리의 기억 속에 살아 있게 될 만큼이나 오랫동안, 이 죽은 자들의 몸이 역사를 위해 완전히 죽은 글자나 상투어로 남지 않게 하는 항의, 혁명, 욕망이 계속되도록 말이다.

나눠진 노출

디스데리가 서명한 이미지에서 열두 구의 파리코뮌 가담자들의 시체가 우리 눈앞에 **출현한다.** 그들은 함께 있는 것처럼 보인다. 그들의 **노출**은 그들의 **나눔**을 표시한다. 그들은 이제 그 무엇도 그들을 분리할 수 없을 공동체를 형성한다. 그런데 죽음만큼 유일한 것은 없다. 나무판으로 된 각각의 관이 이루는 좁은 틀 안에 각자가 공간적으로 홀로 있는 것처럼, 여기서 각자는 자기 삶이 유기(遺棄)된 가운데 시간적으로 홀로이다. "공동체는 **로고스**의 나눔에 의거해 생각할 필요가 있다"라고 장뤼크 낭시(Jean-Luc Nancy)는 쓰고 있다.[27] 공동체를 인간의 종과 인간적 양상이 결합된 문제로 생각하기 위해서는, 아마도 여기에 아이스테시스(aïsthèsis)의 나눔 역시 필요하게 될 것이라는 점을 덧붙여야 할 것이다.

132

민중들의 이미지

나눔이란 무엇인가? "결합도 분리도 아니며, 귀속도 분산도 아닌" 것이라고 장뤼크 낭시는 대답한다.[28] 그것은 타자가 라캉적 상상계의 '소(小)타자' 저편 너머에서, 상징계의 '대(大)타자' 저편 너머에서 연루되어 나타나는 관계를 말한다. 그것은 철학적으로 "타자가 (결코 '일반적으로'가 아니고 항상 유일성의 차원에서) 다르다는 것의 알림, 그리고 이 이타성으로부터, 그리고 매번 유일하며 유한한 이 이타성을 통해 소통되는 것은 말이 아니라는 것의 알림"[29]으로 이해할 수 있을 것이다. 이는 장뤼크 낭시가 그 논거를 제시하고 있듯이, **목소리**에 대해서도 마찬가지이다. 우리가 그것을 우리 질문의 특별한 맥락에서 가정하고자 하는 의미의 **시선**에 대해서도 마찬가지일 수 있는 것처럼 말이다. 시선의 나눔은, 목소리의 나눔과 같이, 비록 그에 대한 이해가 실제로는—의미의, 양상의—**변질**, 즉 **탈동일시**라는 불가피한 시험을 거쳐야 함에도, 그것은 우리가 공동체 자체의 의미를 이해하게 할 것이다. 그러나 이 시험, 이 나눔은 또한 귀중한 증여이기도 하다. **타자의 증여**, 이것을 통해 공동체가 **나**들의 총합이 아니라, **우리**의 나눔으로 창출된다.[30]

장뤼크 낭시의 모든 철학적 탐구는 사실상 이 나눔에 대한 끈질긴 질문으로 관통되고 있는 것으로 보인다. 『무위의 공동체』는 나눔을 상실이라는 각도에서 접근한다. "공동체에서 '상실된' 것—공동의 내재성과 내밀성—은 이러한 상실이 오직 공동체 자체를 구성하는 요소라는 의미에서만 상실된 것일 뿐이다."[31] 바타유에게서도, 블랑쇼에게서도, 이것은 나눔의 역설을 해결하게 될 과잉과 유한성의 게임이다.[32] 이 게임은 또한 **상투어**와 **공통의 장소**의 관계에 섞여 있는 명증성과

133

불확실성의 게임이기도 하다. "존재한다는 것보다 더 공통된 것은 없다. 그것이 실존의 명백함이다. 존재만큼 공통되지 않은 것도 없다. 그것이 공동체의 명백함이다"[33]

그런데 노출이야말로 명증성과 불확실성의 이 매듭을, 양상의 명증성과 종의 불확실성, 또는 종의 명증성과 양상의 불확실성이라고 명명할 수가 있다. 공동체가 노출된다는 것은 그 실행의 보다 '실제적인' 위상에 앞선 순간을 결코 지시하지 않는다. 노출은 그 실행**이다**. 말하자면 이 나눔 자체의 나눔("노출된 공동체 …")이자 **위기**에 처함(" … 즉 [무엇]에 노출된")의 동시적 **나타나기**를 의미한다. 장뤼크 낭시는 "공동체는 자신이 노출하는 유한성을 계승하지 않는다. 공동체 자체는 요컨대 이 노출일 뿐이다"[34]라고 쓰고 있다. 우리는 즉**자**(en-soi)와 **대자**(pour-soi), 말하자면 **오불관언**(吾不關焉)**의 태도**(quant-à-soi)라고 할 수 있는 모든 존재론의 진부한 생각을 깨버리는 듯한 근본적인 반성의 영역에 있다. "자신이다는 자신에게 존재한다, 자신에게 노출되어―존재한다이지만, 자신은 자기 자신으로서의 **노출일 뿐이다**. 자신에게 존재한다, 즉 [자신이] 노출되는 데서 존재한다는 … 타인과 대면한 자신에게서 존재한다이다."[35] 이 노출로 무엇을 할 것인가와, 그것[노출]에 **과시** 또는 **적나라함**, 사회적 몸의 스펙터클과 방어막 혹은 공동체의 나타나기와 위기 가운데 어떤 형태를 부여할 것인가를 아는 것에 대한―윤리적, 미학적, 정치적―모든 질문. 이러한 노출에 내재되어 있는 증여 역량과 연약함을 알아보는 것에 대한 정치적 사유의 첫 번째 과업.[36]

장뤼크 낭시는 『복수형 단수의 존재』에서 마르크스

민중들의 이미지

(Karl Marx)에 의거한 **계급**과, 하이데거(Martin Heidegger)에 의거한 **공동존재**(Mitsein)—아마도 대칭을 이루는—라는 관념적인 것 너머에서, '공존'[37]으로서의 공동체의 존재에 관한 사유를 시도한다. 공존은 포섭적인 조직이나 융합적인 경험으로 축소되지 않는다. 그것을 사유하기 위해서는, 인간의 몸을 오직 그 몸의 인접성을 통해 출현하게 만들 때에만 공동체가 존재하고 노출된다는 방식을 거쳐, **접촉**이라는 근본적인 질문으로 되돌아가야 한다. 하지만 접촉은 위계도 융합도 아니다. "유일한 것에서 다른 유일한 것에로는 인접성이 있지만, 연속성은 없다. 근접성이 있지만, 그것은 근접한 것의 극단이 벌려 놓은 간격을 드러내 보이는 한에서 그러하다."[38] 이것은 정확히 파리코뮌 가담자들의 죽음의 이미지에서(뿐만 아니라 아우구스트 잔더의 아틀라스, 또는 필리프 바쟁의 사진 시리즈에서도) 일어나는 일이다. 몸은 서로를 건드리거나 건드렸고, 죽음으로 연결된 진정한 공동체—그들은 같이, 그리고 같은 이유로 총살당했다—를 형성한다. 그런데 그들은 그룹이나 미분화된 무리가 아닌, 하나하나 셀 수 있는 죽음으로 분리되어 있기도 하다. 장뤼크 낭시는 이러한 상태를 "애타심도 동일시도 아닌", "폭력적인 인접성의 동요"라고 표현한다.[39]④

④ 디디-위베르만이 여기서 인용하고 있는 『복수형 단수의 존재』(Être singulier pluriel)에서 낭시는, 우리의 세계를 가득 채우고 있는 피비린내 나는 비극의 목록을 열거하면서, 지금 우리가 살고 있는 세계를, '세계를 구성하지 못하는 세계', '세계 없는 세계', '세계성이 결여된 세계'로 규정한다. 낭시는, 이 세계 속에서 고통받는 민중들에게 '연민'(compassion)은 혼란스러우며 접촉할 수밖에 없는 '인접성'(contiguïté) 속에서 발생하는 '전염'(contagion)과도 같은 것이라 말하고 있다. 그리고 이때의 연민은 '이타심'도 아니고 '동일시'도 아닌, 말하자면 거칠고 폭력적인 인접관계 속에서 발생하는 모종의 동요, 흔들림, 교란과도 같은 것이라고 덧붙인다.—옮긴이

III. 공동체의 나눔

파리코뮌 가담자들의 열두 구 시체가 우리 눈앞에 **출현한다**(comparaissent). 그러나 "이 출현은 주체들이 단순히 다 함께 나오는 것을 의미하지 않는다. [출현은] **나타나기**(paraître)가, 다시 말해 세계로의 도래, 세계 속의 존재가, 그러한 실존이, 자신의 장소(son lieu)와 자신의 발생(son avoir-lieu)뿐만 아니라 … 자신의 근본적인 존재론적 구조도 갖고 있는 **컴**(cum), 즉 **함께**와 엄밀히 분리될 수도 구별될 수도 없다는 것을 의미해야—이제 이것이 쟁점이 된다—한다. … 공동 현존(co-présence)으로서의 현존(présence)이 아니라면 현존은 불가능하다."[40] 이런 점에서 "**존재**는 분명한 동시에 불분명하게 단수이자 복수이다. 이런 점에서 그것은 "단수형으로 복수이고 복수형으로 단수이다." 이런 점에서 그것은 "존재 자체의 하나이자 실체적인 본질 전부를 결과적으로 해체하거나 분해한다." 이런 점에서 "제1의 심급에 있는 존재도, 함께의 부가물[단지 '함께' 추가된 것]도 아닌, 존재의 중심에 놓여있는 함께"를 생각해야 한다.[41]

출현(comparution)—또는 공동체의 나눠진 노출—은 이처럼 우리에게 존재를 다시금 그리고 낱낱이 생각할 것을 요구한다. 이제 더는 나는 존재한다(ego sum)가 아니라 나는 함께한다(ego cum)라고 말해야 한다.[42] 이것이 개별적인 **나**(아직 그 누구도 아닌)와 집단적인 **사람들**(이미 더는 그 누구도 아닌)을 넘어서 공통의 존재를 생각하는 유일한 방법이다. 이것이 근접성, 상호 행위, '상호간의 노출'로 구성된 '공존의 철학'을 구축하는 유일한 방법이다.[43] 이 철학은 **사이**(entre)와 함께 **함께**(avec)를, **시선**(regard)과 함께 **존중**(égard)을, 특히 '중간'(milieu)을 형성하는 모든 것, 다시 말해 **타자에게 스스**

136

로를 기꺼이 **열겠다**는 것인 우리 '실존의 세계'를 이루는 모든 것을 사유하고자 한다.[44] **함께**는 우리에게 공동체를 말하며, **사이**는 우리에게 공동체를 일종의 단순한 단체나 실체적 통일성으로 생각하는 것을 금한다. 이것이 공동체와 공동체 자체의 이러한 내밀한 대면, 그것이 바로 **나눔**인 대면을 통해 집합을 넘어선 존재-모두를 생각해야 하는 이유이다.[45] 관들의 테두리, 코뮌 가담자들 사진 프레임 안의 프레임[관]을 포함한 모든 것이 우리에게 그토록 선명하면서도 충격적인 이미지를 주고 있다.[46]

형태를 갖춘 나눔

사회적 상상력은 단순한 반사 작용으로—모든 것을 혼동해버리거나 모든 것을 거부해버릴 위험을 무릅쓰고—축소될 수 없다.[47] 이 작용은 각각의 이미지를 동일시라는 재현적 투명성의 실증론적 신화 안에, 또는 소외라는 거짓과도 같은 감각적인 것의 관념론적 신화 안에 가둬버린다. 반면 사회적 상상력은 가능한 것을 쉼 없이 열어두고 제한 없이 실험하며, 교의적인 아포리아가 요동치도록 만들고, 새로운 조합을 제안한다. 상상력은 자신의 공동체 바로 그 공간에서 끝없이 **인간적 형상을 변형시키고 재발견한다**. 이는 『도큐망』이라는 잡지의 사진 몽타주에서 모범적인 방식으로 나타나고 있는 것으로, 여기서 부르주아적 상투어였던 그룹 초상이 미학적 비판의 확대된 변형을 겪게 되는데, 그 비판의 토대 자체가 조르주 바타유에게 사회적인 비판과 재상상력의 시도로 받아들여졌다.[48]

137

오늘날 이미지에 대한 사유는 미학과 정치가 교차된 이런 유형의 쟁점에 그 어느 때보다 더 많이 직면하고 있다. 자크 랑시에르는 예로부터 언제나 "정치는 원칙상 미학적이다"라는 단순한—그리고 적절한—이유로 '정치의 미학화'가 근대에 발생했다는 것에 이의를 제기했다.[49] 장뤼크 낭시 이후, 자크 랑시에르는 **나눔**—몫 또는 부분, 아니면 진영으로 구분되는, 그러나 또한 공유 상태로 만드는 것이기도 한—이라는 단어의 이중적 의미를 재수용하면서, '몫이 없는 자의 몫'(다시 말해 민중들의 몫)과 '감각적인 것의 나눔'[5](다시 말해 전시의 나눔)이라는 관점에서 정치적 공간을 미적 공간으로 명확하게 재편성하는 데 전념했다.[50] 만약 이 두 공간이 결국에는 오직 하나가 된다고 한다면, 그것은 한편에서는 "정치는 우리가

[5] 랑시에르의 대표작 가운데 하나인 *Le Partage du sensible*(2000)은 우리나라에서는 『감성의 분할』이란 제목으로 번역, 출간되었다(『감성의 분할』, 오윤성 옮김, 도서출판 b, 2008). 이 제목 안의 두 단어에 대한 우리말 번역에 관해 그간 여러 연구자들의 상반된 의견이 제기된 바 있는데, 본 역서에서는 '감각적인 것의 나눔'이라고 고쳐 번역했다. 그 이유는 첫째, 불어의 partage라는 단어가, 여기서 디디-위베르만이 지적하고 있는 것처럼, 또한 랑시에르 자신이 그의 책에서 그 점을 분명히 명시하고 그 중요성을 강조했던 것처럼 '함께 한다'는 공유의 의미와, '쪼개어 나눈다'는 분할의 이중적 의미를 동시에 함축하고 있기 때문이다. 따라서 이를 단순히 분할이라는 말로 번역할 때 전자의 의미를 충분히 살리지 못하게 된다. 반면, '나눔'이란 우리말은 불어의 partage처럼 '하나를 둘 이상으로 가르다', 또는 '몫을 분배하다'라는 뜻과 '어떤 것을 함께하다'라는 뜻을 모두 포함하고 있다. 둘째, le sensible의 경우, 기존 번역서에서는 '감성'으로 옮겼으나, 본서에서는 '감각(지각) 능력이 있는'이라는 뜻의 형용사 sensible에 정관사 le를 붙여 명사로 만든 단어의 형태를 그대로 살리면서도, 랑시에르가 미학과 정치, 그리고 이 둘 사이 관계에 대한 자신의 사유를 전개하는 데 있어 우리말 '감성'에 해당하는 sensibilité 대신, 감각/지각 능력(faculté)으로서의 감성뿐만 아니라 그것과 연관된 대상, 방식, 상황, 상태까지도 포괄적으로 표현하는 le sensible을 사용한 의도에 보다 부합할 수 있는 말인 '감각적인 것'으로 고쳐 번역했다.—옮긴이

민중들의 이미지

보는 것과 우리가 그것을 말할 수 있는 것에 관한 것이고, 누가 볼 수 있는 역량과 말할 수 있는 자질을 가졌는가에 관한 것이며," 다른 한편에서는, 특히 그룹 초상이 그 의미심장한 사례에 해당하는, "미학적 나눔의 주요 형식에 즉시 부여되는 감각적 정치성이 있다"는 것을 의미한다.[51]

따라서 우리는 이미지와 관련된 정치적 질의를 통해 **스펙터클 사회**의 모든 상투어를 **민중들의 노출**에 대한 사유로 전환시키는 데 집중할 수 있다는 것을 이해하게 된다. 그러한 사유에서 '관객'은 더는 소비자 운동의 용어가 다시 한 번 그 의미를 왜곡하게 될 '공중'(public)이 되지는 않을 것이다.[52] '스펙터클 사회'란 그 안에서—과다 노출되거나 결핍 노출되는—사실상 이미지의 독해 불가능성이 가정하는 **금기**에 이르기까지 이미지가 끝없이 통제되는 사회를 말한다. 마리 조제 몽쟁(Marie José Mondzain)은 다음과 같이 쓰고 있다. "사유하기를 허용하는 것보다 보기를 금지하는 것이 훨씬 수월하다. 사람들은 사유를 확고하게 막아버리기 위해 이미지를 통제하는 결정을 내리고, 사유의 당위성이 상실되면 이미지의 통제 불가능성을 구실 삼아 이미지를 모든 악으로 규정한다. 이미지에 가해지는 폭력, 바로 그것이 문제이다. 우리는 가시적인 것에 관한 모든 논쟁의 폭력을 통해, 가시적인 것에 대한 폭력이 사유를 야기하는 싸움과 관계가 있다는 것을 잘 이해해야 한다. … 이미지를 사유하기, 그것은 폭력의 운명에 대해 책임을 지는 것이다. 가시적인 것의 시장이 자유에 반하는 효과를 발휘할 때 이미지를 폭력이라고 비난하는 것은 … '함께 보기'의 구축에서 타자의 자리를 무너뜨리는 것이다."[53]

139

III. 공동체의 나눔

타자의 자리를 무너뜨리기. 이것은 정확히 사악한 몫, 다시 말해 배제, 분열, 위계를 유지하려는 몫으로서의 나눔을 전제하는 것이며, 그리하여 모든 공유하기를 포기하는 것이다. 따라서 이것은 민중들을 고전적 재현의 프레임 바깥에, 장외 영역에 있게 만든다. 물론 혁명적이거나 유사-혁명적인 구호에서 영웅시되고, 이상화되고, 통합되고 있는 **민중**을 볼 수도 있다. 이 민중은 최선의 경우엔 투쟁하고 있거나, 최악의 경우엔 복종당하고 있는 민중-집합체이다(괴벨스Paul Joseph Goebbels에게 소중했던 "하나의 민족, 하나의 총통"이라는 표현을 기억하자). 그러나 **민중들**, 파괴된 민중들, 파편, 잔해는 어떠한가? 이것은 흥미롭게도, "정치 철학이 결국엔 무엇을 해야 할지 알지 못한다"[54]고 할 때의 어떤 것이다. 민중이 사회적 몸의 구성 단위─그리스어로 데모스(dèmos), 로마어로 포풀루스(populus)─를 의미할 때, 그리고 국가라는 관념의 토대가 될 때, 그것의 재현은 모두에게 이의 없는 것으로 강요되기까지 한다. 그러나 그것이 최하층민─그리스어로 폴로이(polloï), 라틴어로 물티투도(multitudo), 투르바(turba) 또는 플레브(plebs)─의 끓어오르는 다양성을 함축할 때 그것의 형상화는 누그러뜨릴 수 없는 싸움의 장소가 된다.

그것은 틀림없는 **정치적** 싸움이다. 그것은 예를 들어 카를 마르크스가 1842년에 거대 지주들의 갈수록 커지는 특권에 대항해 가장 가난한 자들이 숲 속의 잡목을 주울 수 있도록 하는 관습법을 옹호하기 위해 참여했던 싸움이기도 하다.[55] 그것은 프롤레타리아 하층의 평민(plèbe)[6]을, 프롤레타리아 민중의 외곽에서 역사적으로 억압돼왔던 자들의 진정한

민중들의 이미지

귀환, 동시에 '이질적인 것의 분출'로 호명한다.[56] 민중들을 노출하기, 따라서 그것은 마틴 브레오(Martin Breaugh)가 마키아벨리(Niccolò Machiavelli)와 비코(Giambattista Vico)로부터 푸코와 랑시에르에 이르기까지 그 철학적 기원을 되짚어보고자 시도했던, **몫이 없는 자**와 이름 없는 자가 온전한 정치적 주체의 위상으로 **형상화되게 하는** 것이다.[57] 브레오는 다음과 같이 쓰고 있다. "평민은 경험의 이름이며, 인간이 정치적 존엄성을 획득하는 것의 이름이다. 사회적 범주도 정체성의 표명도 아닌 평민은, 다른 무엇보다도 정치하부적 위상에서 완전한 정치적 주체의 위상으로의 이행이라 할 수 있는 정치적 사건을 가리킨다. [평민은] 정치의 근간이 되는 싸움을 예시하는데, 그것은 공동의 정치 무대의 존재에 관한 싸움이며, 또한 지위와 직무의 치안적 분배에 의해 정립된 지배 질서를 거부하는 싸움이다. 평민은 이 분배의 과오를 들춰내면서, 모두의 평등을 확인할 수 있는 공동의 무대를 세운다."[58]

⑥ '평민'으로 번역된 '플레브'에는 상이한 역사적 의미가 상충하고 있다. 이 단어는 먼저, 민중이 처음으로 정치적 존엄성을 획득한 사건의 역사적 의미를 담고 있다. 랑시에르는 특권층이 아닌 민중 전체를 의미했던 고대 로마 플레브의 반란 사건을, '감각적인 것의 나눔'이 '공유'와 '분할'의 의미를 동시에 함축하고 있는 사례로 언급한다. 협상가로 투입된 아그리파(Menenius Agrippa)는 플레브를 설득하면서 그들을 말하는 존재로 전제함으로써 정치적으로 인정하게 된다. 랑시에르는 이 단어를 통해 민중이 어떻게 정치적 주체로 그 위상을 형성하게 되는지를 보여준다 (J. Rancière, *La Mésentente. Politique et philosophie*, Paris, Galilée, 1995, p. 45). 우리말 평민의 의미는 고대 로마의 플레브의 의미와 부합한다고 할 수 있다. 그러나 이 단어에는 우리말 평민에 없는, 민중의 비천한 자리에 놓인 하층민을 비하하는 또 다른 용법이 고대적 의미와 상충하며 혼재하고 있다. 디디-위베르만은 역사 속에서 플레브가 호명되는 자리를, 이름 없는 자가 정치적 주체로 형상화되는 역동적 싸움의 자리로 조명하고 있다. —옮긴이

III. 공동체의 나눔

 평민은 분명 '이질적인 것의 분출'에 자리를 내어주기 때문에, 그리고 이 분출은 각자의 몸, 몸짓, 정동(情動)을 변형시키기 때문에, 민중들의 노출은 **정신적**, 리비도적 차원의 싸움을 끌어들인다. 마르틴 루터(Martin Luther)는 훌륭한 종교 지도자로서 미분화된 하층민, 반란에 이끌렸던 격정의 대중을 "아무나 씨"(Herr Omnes)라는 표현으로 비난했고—그에 따르면 오직 신만이 복수를 부를 수 있었기에—, 그의 작은 민중을 다음과 같은 말로 설득했다. "아무것도 시도하지 마십시오! … 신께서는 폭동을 금하십니다."[59] 평민을 인정하지 않는 최상의 방법은, 언제나 그들을 잘해야 무책임한 유아적 대중으로 취급하거나, 아니면 위험한 짐승 무리로 취급하는 것이리라. 3세기가 지나 귀스타브 르봉은 "평민이 여왕이 되면 … 혈통은 결국 영혼을 잃는다"[60]라고 말할 수 있게 될 것이다.

 이제 군중이 신경증의 피조물로 취급될 시대이다. 그리고 욕망의 표현이 정치적 건강 문제로 취급될 시대이기도 하다.[61] 군중은 히스테리 환자처럼 변덕스럽고, 성난 미치광이처럼 파괴적이며, 사악한 여자처럼 매정하고, 어쨌든 비합리적이며 나쁜 것이 된다. 이 신경증은 프로이트에 와서야 사회의 타락이 아닌, 매우 일반적인 '문화에서의 불편함', 즉 오랜 세월의 인류학적 사실, 그리고 사회 전체의 정신적 갈등으로 간주될 것이다.[62] 프로이트가 말한 바대로, 군중은 "이미지로 생각한다"(denkt in Bildern)라고 말하는 것은 모든 정신적 삶에서 환상(Phantasie)의 근본적 역할을 재확인하는 것에 지나지 않았으며, '정동의 고조화 메커니즘'(Mechanismus der Affektsteigerung)을 거론하는 것은 정동과 재현의 근본적 연관

142

민중들의 이미지

성을 소환하는 것에 지나지 않았고, '사랑의 상태'와 '동일시'에 대해 말하는 것은 결국 모두의 '리비도적 구축 양식'을 부여하는 것에 지나지 않았다.[63]

일반적인 정치적 질문(예를 들어, '굶주린 사람 대다수는 왜 도둑질하지 않고, 착취당하는 사람 대다수는 왜 파업에 가담하지 않는가'와 같은)과 디테일의 임상의학적 관찰(예를 들어, "히틀러Adolf Hitler가 아리안과 비아리안 사이 성관계를 특징 짓기 위해 '피의 치욕'Blutschande이란 표현을 사용하지만, 일상 독일어에서 이 표현은 근친상간, 다시 말해 가까운 친족 사이 성관계를 가리킨다는 사실을 확인하는 것은 신기한 일이다"[64]와 같은)이 더욱 분명하게 유기적으로 연결될 수 있기까지는 빌헬름 라이히(Wilhelm Reich)의 연구 『파시즘의 대중심리』를 기다려야 할 것이다.

따라서 민중들에 관한 질문의 이론적 개발은 언어의 기표와 경험의 형태에 주의를 기울이지 않고서는—이것이 바로 우리가 앞의 두 사례를 조합해서 도출해낼 수 있는 방향이다—이루어지지 않는다. 게오르크 짐멜이 수행했던 사회화 형태에 대한 연구는 의심의 여지 없이 모든 사회학의 더없이 귀중한 방법론적 가르침으로 남아 있다.[65] 엘리아스 카네티(Elias Canetti)는 그 가르침을 진지하게 수용했기 때문에, '열린 대중'과 '닫힌 대중', '결집된 대중'과 '분산된 대중', '거부하는 대중'과 '축제하는 대중', 그리고 '대중의 분출', '대중의 결정체'라는 용어로 설명을 요하는 **변형 과정**으로서의 대중, '형태의 운명'으로서의 **대중**을 이야기할 수 있었던 것은 아닐까?[66] 결국 민중들의 노출을 그들의 형태화 측면에서 진지하게 받아들여야 하지 않을까?

143

III. 공동체의 나눔

우리는 오랜 기간에 걸친 이 노출에 관한 역사적 도식―어쩔 수 없이 암시적이고 불분명하며 공백이 있는―을 개괄적으로 그려낼 수도 있을 것이다. 민중의 전적인 형상으로서 **호모 사케르**(homo sacer)가 있지 않겠는가?[67] 사실 민중은, 그들이 순결하고 귀하고 제거 불가능하며 부활이 약속된 만큼이나, 학살 가능한 것으로 생각되었다. 한편에서 그들의 빈곤함, 그들의 순결함, 그들의 굴욕은 종교적으로 **그리스도의 형상**으로 이해되었을 것이다. 바로 이 때문에 서구 중세에서 **가난**과 모든 구호 제도의 토대를 이루는 카리타스(caritas), 즉 자선이라는 시민적, 종교적 덕목이 강하게 연결된다.[68] 이렇게 환대의 정치학(타자의 수용)의 실현과 통제의 정치학의 실행(타자의 감금 또는 도구화)을 동시에 생각할 수 있는 사회의 중요한 장이 형성된다. 이렇게 조토(Giotto)에서 프라 안젤리코(Fra Angelico)에 이르는 종교 화가들이 성 마틴과 성 아시시의 프란시스코의 가난과 나눔의 자질을 찬양한다. 이렇게 교회는 자신의 민중 전체가 순교자의 전쟁에, 우리가 카르파초(Vittore Carpaccio)의 〈우르술라 성녀의 전설〉)의 학살당한 숫처녀의 무리에서 또는 〈수만 명의 크리스천의 학살〉에서 확인할 수 있는 것처럼, 십자가형의 그리스도가 비상식적으로 확산되는 이 양상, 이 변태적 대중화에 동원될 수 있기를 기대한다.[69]

또 다른 한편으로, 십자가의 길 위에서 그리스도의 성스러운 굴욕을 위협적으로 둘러싸고 있는 이들 또한 여전히―그러나 이제 흉측하고, 더럽고, 그로테스크한―하층민이다. 여

144

기서 그것은 **악마의 형상**으로 나타나고 있는 평민, 하층-민중이다. 예를 들어 히에로니무스 보스(Hieronymus Bosch)가 그린 〈십자가를 진 그리스도〉의 그림을 가득 채우고 있는 끔찍한 얼굴들을 떠올리는 것만으로 충분하다.[70] 물론 이 무리의 우글거림은, 모든 사회적 주변성이 변별적 기호로 **표시되어야** 하는, 다시 말해 중세와 르네상스 시대에 이 무리를 모든 '선한' 사회 바깥으로 **배제하려는 목적으로 노출되어야** 하는, 하나의 패러다임으로 제공된 유대인 민중의 우글거림이기도 하다.[71] '사람'(에케 호모Ecce homo로서의 그리스도) 앞에서 (유대인) '민중'의 재현이 이렇게 더는 편파적으로 악마처럼 묘사되지 않으려면, 렘브란트의 인문주의까지 기다려야 할 것이다.[72]

그사이 인문주의는 정치적이고 도덕적인 모든 분할선을 재배치했을 것이다. 한편에선 종교적 **추함**이 **사회적 일탈**에 해당하는 세속적 등가물로 대체된다.[73] 예를 들어 로제 샤르티에(Roger Chartier)는 다음과 같이 쓰고 있다. "중세적, 민중적 전통에서 주변인은 말하자면 주변인이 아니다. 그리스도의 살아 있는 이미지로서의 가난한 자는, 걸인이 보통의 민중에 의해 자신들의 일부로 인식되는 것처럼, 기독교 사회에서 자신의 지위와 역할을 갖는다. 민중적 연대와 같은 영적인 담화는 아무것도 갖지 않는 사람들이 여유 없고 폐쇄적인 세계에 수용될 수 있도록 기여한다. 그러나 16세기와 17세기에 감금의 몽상과 그 작업의 바탕이 되는 또 다른 정신이 생성된다. 자연의 경계를 넘어서, 시민적이고 종교적인 사회의 문명화된 세계 바깥에, 진짜건 가짜건 간에 구걸하는 사람들이, 거지건 아니건 간에 가난한 사람들이 주변의 자리에 배치된

145

다."[74] 구걸 행위는 이렇게 16세기와 18세기 사이, 잇달아 (후안 루이스 비베스Juan Luis Vives의 조약인 『빈민 구제에 관하여』라는 개설서에서 이론화된) '보조금', (브뤼주시의 경우에는) 금지, (이노센트 12세 교황의 재위 기간 로마에서 결정된) 구금 또는 (노동에 의한) 규격화라는 정치적 범주로서 이해될 것이다.[75]

이 배치도의 또 다른 극단에서는 **일탈** 자체에 대한 **축복**이 인문주의자들의 담화 안에 자리한다. 가치의 이러한 세속적 전복을 다룬 기원적 텍스트는—프랑수아 비용(François Villon)의 경탈할 만한 시(詩) 이전에, 라블레(François Rabelais), 그리고 에라스무스(Desiderius Erasmus)의 『우신예찬』 이전에—1447년경에 레온 바티스타 알베르티(Leon Battista Alberti)가 저술한 『모무스』이다. 여기서 우리는 교회 신학자의 엄격함뿐만 아니라, 플라톤의 개념적 귀족주의나 아리스토텔레스의 공감적 지혜 또한 잊게 만드는, 비범한 불손함에 대한 정치적 어조, **주권적 가난**에 대한 찬양을 발견한다.

대은행가들이 플로렌스 르네상스의 지배자였고 후원자였던, 시민적 여유로움이 충만하던 시기, 알베르티가 쓴 **부랑에 대한 찬양**은 확실히 디오게네스의 관점에서 접근해야 할 것이다. 알베르티는 다음과 같이 반어적으로 쓰고 있다. "부랑자는 다른 사람들의 노동과 철야 덕에 먹고 살고, 자기 시간을 제멋대로 보내며, 자유롭게 요구하고, 자유롭게 싫다고 말하고, 모든 사람들의 것을 빼앗는다. 가난한 사람들은 자발적으로 베풀고, 부유한 사람들은 거절하지 않기 때문이다. 그들의 자유, 그들의 전적인 독립성에 관해 말할 필요가 있단 말인가?

146

민중들의 이미지

어떤 처벌도 받지 않고, 술에 만취해 웃고 원망하고 비판하고 지껄일 자유. 다른 사람들은 부랑자와 말싸움에 연루되는 것을 수치스럽게 여기고, 자신보다 훨씬 약한 사람에게 손찌검하는 짓을 파렴치하게 여긴다는 사실이 바로 그들에게 왕과 같은 위치, 위상을 부여하는 것이다. 그들은 그들이 원하는 것을 할 수 있으며, 누구도 그들의 말이나 행동을 비난하지 않는데, 이것이야말로 그들의 패권을 승인하고 지지하는 것을 대변해준다. 나는 왕에게서조차 이보다 더 큰 풍요로움의 기쁨을 인정할 수는 없을 것이다. 극장이나 회랑과 같은 모든 공공장소가 그들의 것이다."[76]

따라서 가난은 더는 겸허의 덕목, 그리스도의 굴욕의 이미지가 아니라, 설령 역설적으로 들릴 수 있을지라도 자유의 공간을 위해서 가치를 부여받는다. **가장자리**는 이렇게 철학적으로 자유의 여백, 다시 말해 비판적 배치와 **주권**의 공간이 된다. 체사레 리파(Cesare Ripa)는 자신의 『이코놀로지아』에서 철학을 "경탄할 만한 솜씨로 직조한 매우 섬세한 천으로 만든 의복"을 입고, "고귀한 경의와 존경에 적합한 외양을 보여주고 있는" 여인의 모습으로 의인화하고자 했을 테지만, 그가 "가난하고 헐벗은 철학"이라고 말한 페트라르카(Francesco Petrarca) 시구의 '평민적' 권위를 참조함으로써 자신의 알레고리를 위태롭게 만들고 만다.[77]

진정한 휴머니즘, 다시 말해 실험적 철학이자, 정치적 영역에 이르기까지 사유되지 않은 가능성의 열림으로서의 휴머니즘은 이렇다. 그것은―16세기의 브뤼헐(Pieter Bruegel)과 홀바인(Hans Holbein), 라블레 또는 울리히 폰 후텐(Ulrich

147

III. 공동체의 나눔

von Hutten)에게서의─'아무나'(Nemo, Niemand)[78]의 도상학까지도 중요시하는 휴머니즘이다. 그것은 철학자들 사이에서 오랫동안 유대인이나 집시의 영락(零落)에 귀속돼 있었던 방랑과 가난이라는 운명을 주장하는 휴머니즘이다.[79] 그것은 비참함과 구걸의 가장자리에 이르기까지 사회 현실의 전체 지평에서 인간의 유형을 관찰한다는 철학적 결정이다. 그리하여 프랑스와 이탈리아에서, 플랑드르의 지역들이나 스페인에서, 이름 없는 자, 몫이 없는 자가 갑작스레 무대 전면을 차지하게 될 '저속한 장르화'(genere basso)⑦라는 그럴 듯한 이름의 회화가 부상한다. 이 회화는 1590년경 지오반니 안토니오 드파올리(Giovanni Antonio de' Pauli)가 인쇄한 『세상의 야만』이라는 제목의 문집으로부터 안니발레 카라치(Annibale Carracci)의 '시민적 진실주의'에 이르기까지, 히에로니무스 보스나 브뤼헐이 그린 '심술 사나운 빈자'로부터 렘브란트가 위엄을 부여한 걸인(도판3-2)에 이르기까지, 자크 칼로(Jacques Callot)가 망라한 스물다섯 개의 개별 삽화로 이루어진 〈거지〉 시리즈로부터 르냉(Le Nain) 형제가 관찰한 '샌들을 신은 사람들'과 조르주 드 라투르(Georges de La Tour)가 여왕처럼 조명한 민중의 평범한 여인, 그리고 잊을 수 없는 카라바조(Michelangelo da Caravaggio)의 생명의 소년(ragazzi di vita)과 벨라스케스

⑦ 장르화는 평범하고 일상적이며 친근한 소재들을 그린 회화의 한 유형을 말한다. 유럽의 아카데미 회화의 전통에 따르면, 회화에는 그 유형에 따라 위계가 정해지는데, 장르화는 역사화와 초상화보다 낮은 위계를 차지한다. 중요한 역사적 사건들을 그린 역사화, 왕족이나 귀족처럼 높은 신분의 사람들을 그린 초상화와는 달리, '속된' 주제를 그린 '낮은' 위계의 회화라는 뜻으로 흔히 '저속한' 장르화라고 불렸다.─옮긴이

148

민중들의 이미지

도판3-2. 렘브란트 판 레인, 〈서 있는 거지〉, 1629년경, 동판화. 파리, 프랑스국립도서관–판화사진부

(Diego Velázquez)의 푸에블로 인디언(pueblo bajo)의 외모가 흉측한 사람들에 이르기까지 전개된다.[80]

　　이제 우리는 인문주의적 대전환—그 자체가 공화국 로마의 정치적 가치와 고대의 전(前)소크라테스적, 견유학파적 또는 유물론적 전통에서 가장 불손한 사상가들의 철학적 레퍼런스를 통한 대우회를 전제하고 있는—을 거쳐 **세속적** 차원으로 표현된 민중들의 양상이, 전시가치라는 새로운 나눔 없이는, "신성하거나 종교적인 것을 인간의 관습과 속성으로 환원시키는"[81] 운동이라고 이해할 수 있는 진정한 **신성모독** 없이는 나아갈 수 없었다는 사실을 깨닫게 된다. **민중들의 이미지가** 항상 ~들의라고 하는 이 작은 말 속에 담겨 있는, 목적어 속격이자 동시에 주격적 속격으로서의 두 가지 의미를 더욱 긴밀하게 엮어내기 위한 운동 말이다. 이는 결국 민중들이 자신들의 노출 조건에 조금 덜 예속되도록 하기 위한 것이다.

온 힘을 다하여

이 세속적 전환에서 **온몸으로 강렬하게** 노출되는 민중들을, 말하자면 그들의 고유한 운동, 기쁨과 고통, 종종 노예 상태에 가까운 삶의 조건에 놓여 있는 민중들을 보는 것이 가능할 것이다. 도시의 빈곤은, 카를 마르크스가 그것을 경제적으로, 정치적으로 분석하기 이전인 17세기 말 영국에서는 마르셀뤼스 라룬(Marcellus Laroon)의 도상학 모음에서, 그리고 18세기에는 자코포 아미고니(Jacopo Amigoni)와 폴 샌드비(Paul Sandby), 그리고 당연히 윌리엄 호가스(William Hogarth)에

150

의해 면밀하게 묘사되었을 것이다.[82] 그리고 결정적인 순간이 다가온다. 민중들의 형상화와 관련해서 고야가 가장 근본적이고, 가장 엄격하고, 가장 다채로우며, 가장 감동적인 화가—판화가, 소묘가—가 될 것이기 때문이다. 동시대 역사의 기록적, 시적 해설자였던 고야는 고전적 인문주의를 넘어, 계몽주의(세상의 불의 앞에서 이성을 옹호했던 시대)와 낭만주의(최후의 에너지를 위해 비이성과 함께 몸을 옹호했던 시대)의 정확한 접점에로의 근대적 전환을 훌륭히 구현한다.

고야는 한 사회를 만드는 그 무엇이든, 다양성에 대한 그의 호기심, 그의 열정을 배반하지 않았다는 점에서 특히나 민중들의 화가임에 틀림 없다. 고야는 자신의 주변 사람, 작가, 그를 자극했던 자신의 물주, 권력자의 초상을 정초한다. 그러나 또한 그는 다른 모든 사람, 몫이 없는 자, 이름 없는 자, 아이와 노인, 기쁨에 찬 소녀, 걷고 있거나 말을 타고 있는 투우사, 가면을 쓴 산적, 이가 빠진 플라멩코 가수, 꽃장수, 청과 상인, 눈먼 기타리스트, 석공, 아낙네, 발코니의 젊은 여자, 꼭두각시 조종사, 화가 난 광인, 환속 사제, 구마사, 무기력한 군인에게도 형상을 부여한다. 그는 '장르의 무대'를 18세기의 모든 회화적 전통과 풍속화의 전통 너머로 옮겨놓는다. 그는 아이들이 어떻게 개들과 노는지, 빈곤한 사람들이 어떻게 추위와 싸우는지, 민중이 사회에서 어떻게 작동하는지, 군중이 어떻게 광적인 공포에 사로잡히는지, 페스트 환자가 어떻게 병원 안마당에서 주저앉는지, 편달(鞭撻) 고행자가 어떻게 순례길에서 행렬하는지, 잔치나 장례식이 어떻게 열리는지, 가난한 사람이 가까운 거리에서 어떻게 총살당하는지, 노동자가 (건

151

축) 비계에서 어떻게 떨어지는지, 투우사가 어떻게 소뿔을 피하는지, 산적이 어떻게 사람을 죽이는지, 비열한 작자가 어떻게 강간하는지, 시민들이 어떻게 즐거워하고, 춤을 추고, 산책하고, 축제에 가고, 술에 취하고, 노래 부르고, 박장대소하고, 카드놀이를 하고, 보물 따먹기 기둥에 오르고, 소란스러운 난투극을 벌이는지, 아이들이 어떻게 주먹질로 싸우고, 그네와 말 뛰기, 죽마 또는 술래잡기 놀이를 하는지, 어떻게 하층민이 무거운 짐을 지고 허리를 굽히거나, 아니면 소용없이—그러나 자유롭게, 하나의 아우성의 공간처럼—무정부주의적 격한 분노를 터뜨리는지 주의 깊게 바라본다.[83](도판3-3, 3-4)

이 시기, 혁명기 프랑스에서는 〈프랑스 민중의 승리〉가 —차후 여러 개의 그림으로 분해되지만⑧—우의적으로 재현된다.[84] 1830년, 외젠 들라크루아(Eugène Delacroix)가 공화주의의 아이콘인 〈민중을 이끄는 자유의 여신〉을 위해 놀라운 관찰력과 몽타주 작업에 기초해 구성한 다큐멘터리적 알레고리의 유형에서 민중이 새롭게 자신의 투쟁을 노출한다.[85] 이때는 민중의 형상화와 이미지의 대중화—대량생산과 보급—가 병행하던 시대로, 여기서 대중이 관중, 즉 그들에 대한 재현을 살롱전의 프레임 안에서 수용하거나 거부할 수 있는 하나의 정치체가 되었다는 것을 의미한다.[86] 이때는 또한 샤르코

⑧ 자크루이 다비드(Jacques-Louis David)의 아틀리에에서 수학하기도 했던 프랑스의 화가 필리프오귀스트 엔느캥(Philippe-Auguste Hennequin)이 그린 그림을 말한다. 혁명에 가담하기도 했던 그는 1792년 8월 10일 파리 시민들이 일으킨 봉기를 다룬 이 대형 작품으로 1799년 살롱전에서 최우수상을 수상했다. 그러나 이 그림은 여러 개로 나뉘어 1820년 루앙, 앙제, 맹스, 칸 등의 미술관들에 분산, 소장된다.—옮긴이

민중들의 이미지

도판3-3. 프란시스코 고야, 〈짐꾼〉, 1812-1823, 종이에 잉크 데생.
파리, 루브르 박물관. 사진: DR

도판3-4. 프란시스코 고야, 〈고함쳐봐야 아무 소용 없다〉, 1803-1812, 종이에 잉크 데생.
케임브리지(Mass.), 필립 호퍼 컬렉션. 사진: DR

(Jean-Martin Charcot)와 리셰르(Paul Richer)가 여전히 병리학적 **기형**의 범주 아래로 이입하고자 했던 민중들의 **영락**(零落)이[87] 정치적 악처럼, 실업자와 하층 프롤레타리아가 겪는 방랑에서부터 프롤레타리아에게 내던져진 노동 조건의 끔찍함에 이르기까지 인간이 인간에게 강요할 수 있는 **역경**처럼 이해되던 시대이기도 하다.[88]

따라서 이때는 '근대적 삶의 회화'가 **역사**의 외재적 관계에서뿐만 아니라 **예술**의 내재적 관계에서도, 그리고 **민중**들의 움직임에 대한 자신의 시선에서뿐만 아니라 그들―그리고 그 자신―의 **노출**에 대한 특별한 방법을 성찰하는 데 있어서도 **혁명적**이라 간주되던 시대이기도 하다. 그리하여 T. J. 클라크(T. J. Clark)가 제시했던 것처럼, "바리케이드 회화"가 부상한다.[89] 이러한 조건하에서 쿠르베(Gustave Courbet)의 이름이 1850년 〈돌 깨는 사람들〉을 재현하고 있는 그림 하단에, 그리고 1871년 파리코뮌의 선거 포스터 한가운데에 나타날 수 있게 될 것이다.[90]

마이클 프리드(Michael Fried)는 〈돌 깨는 사람들〉을 "화폭 위에서 작업하고 있는 화가-관객의 오른손과 왼손의 행위에 대한 메타포"로 해석하면서, 그리고 쿠르베의 리얼리즘을 일반적인 방식으로 "화가를 타블로에 가두려는" 의지로 간주하면서, **역사**와 **예술**의 관계 문제를 상당히 단순화시킨 바 있는데, 그 결과 **민중**들과 그들을 **노출**하는 것 간의 관계에 관한 문제의 궤도를 탈선해버리고 말았다.[91] '반연극적'이라는 신조(credo)를 요구하는 프리드의 '자기 몰입'이라는 개념은 '강제적 시각성'으로서의 판옵티컬한 것에 대한 푸코식 비평을

155

통해 헛되이 자신의 정당성을 찾으려 했지만, 이 개념은—'근대 회화'의 단일화된 개념을 향해 일방적으로 집중되는 그의 미학적 독단론에 의해—쿠르베의 리얼리즘에 내재하는 **정치적 노출**을 사유하는 데 실패하며, 푸코 자신이 상기시키고 있는 바와 같이 모든 예술작품에 내재하는 "바깥의 사유"를 고려하는 데도 실패한다.[92] 프리드의 방식대로라면, 쿠르베의 작품에서 "충돌에 대한 거의 완전한 거부"[93]—모든 이미지를, 특히나 사회 현실의 모든 이미지를 탈변증법으로 전개시키는 방식—라는 환상을 품는 수밖에 없으며, 예를 들어 필리프 라쿠-라바르트(Philippe Lacoue-Labarthe), 장뤼크 낭시, 또는 보다 최근에 루트거 슈바르트(Ludger Schwarte)가 보여줬던, 모든 **정치사가 자신의 무대를**, 자신의 전시 극장을 어떻게 **구축하는지**를 무시하는 수밖에 없다.[94]

마이어 샤피로(Meyer Schapiro)가 1941년 직후 제안한, 쿠르베의 위대한 예술과 민중적—그리 나이브하지 않다면, 삽화의, 풍자화의—'바깥'과의 관계 맺기는 [프리드보다] 훨씬 더 풍부해 보인다. 그것은 쿠르베에게서 "한 공동체에 소속될 의식, 1848년 혁명으로 일깨워진 이 의식이, 어떻게 처음으로 기념비적인 그림 안에서, 그 모든 암시적 풍성함", 그 미학적 새로움, 그리고 틀림없이 그 역사적 한계와 함께 나타나는지를 설명해준다.[95] 이로부터 우리는 **민중의 몸짓**, 그 몸의 이미지, 그 '파토스의 양식'이 '근대적 삶의 화가'의 미학적 관심과 결정적으로 조우하게 될 때, 한편에선 도미에(Honoré Daumier)나 툴루즈-로트렉(Henri de Toulouse-Lautrec)과 같은 작가의 풍자적 리얼리즘이, 다른 한편에선 에두아르 마네(Édouard Ma-

156

net)나 에드가 드가(Edgar Degas)의 민중에 대한 시화(詩化)된 관찰이 어떻게 전개되는지를 이해할 수 있게 될 것이다.[96]

"자유로운 인간은 그 누구라도 대리석보다 더 아름답다"

사람들은 '근대적 삶'—특히 보들레르(Charles Pierre Baudelaire)의 시간, 파리에서의 삶—에 관해 말했는데, 그것은 필연적으로 도시 '군중들의 시대'였다.[97] 프랑스 혁명 이후 이제 민중들은 더는 눈먼, 불분명한, 부역에 처해지거나 공포에 사로잡힌 대중이 아니라, **활동적인 군중**으로 노출된다. 제임스 엔소르(James Ensor)에서 에른스트 루트비히 키르히너(Ernst Ludwig Kirchner) 또는 게오르게 그로츠에 이르기까지, 도처를 이동하며 확산하는 '융합적 에로티시즘'과 교착의 육체적 억압⑨ 사이에서 **사회적 몸**은[98] 세계대전과 그 이후의 정치적 사건들이 고조시켰을 현상학을 통해 자신의 힘을, 그리고 매우 빈번히 자신의 언캐니(uncanny)를 표출한다.[99] 전쟁 그리고 파시즘과 대면한 예술적 아방가르드를 만나게 될 문화계 안에서, 미래주의적 군중의 소요에서부터 포트리에(Jean Fautrier)의 〈인질〉에 나타난 비정형의 부동성에 이르기까지, 출현하기 또는 소멸하기에 번갈아 난폭하게 노출되는 민중들 안에서 군중과 광기가 싫든 좋든 서로 결합한다.[100]

⑨ 엔소르, 키르히너, 그로츠의 도시 군중을 그린 그림을 보면 짐작할 수 있듯이, 디디-위베르만은 그 군중의 사회적 몸이 서로 섞이고 녹아들어가는 듯한 에로티즘의 상태와 육체적으로 서로 **빽빽히** 들러붙어 있는 억압적 상태 사이에서 포착된다고 보았던 것 같다.—옮긴이

III. 공동체의 나눔

그런데 민중들은, 내가 위에서⑩ "신성모독" 또는 세속화 운동이라고 불렀던, **발언하려는** 의지와 행위 없이는 불가능한 이 근원적 문화운동, 정치운동에서 반드시 **형상을 취해야** 한다. 쥘 미슐레(Jules Michelet)는 민중들 속으로 깊숙이 들어가지 않고서는 세계를 아무것도 이해할 수 없다는 사실을 이해한 최초의 위대한 역사학자 가운데 한 사람이었다. 그리하여 그는 1846년, 『민중』이라는 제목의 책을 출판했고, 여기서 그는 '노예 상태'에서 '증오'에로의, 그리고 이 증오에서 진정한 자유—그가 "사랑을 통한 초월"이라 명명하길 원했던, 자신의 동포들을 향한 우정에서부터 보다 넓은 '조국의 사랑'에 이르는 감정—에로의 위대한 변증법적 운동에 관해 이야기하고자 했다. "친구여, 감히 말하건대, [민중], 그것은 나이고, 그것은 당신입니다. … 내가 이 세상에서 갖고 있는 것 … 나는 그것을 위대한 우정의 제단에 바칩니다."[101]

동시에 미슐레는 어찌됐든 자신이 민중의 역사를 이야기했고 민중의 내면성을 거의 묘사했음에도, 자신의 책이 민중에게 **발언권을 되돌려주는** 데 실패했다는 것을 무력한 멜랑콜리의 감정으로 인정했다. "나는 민중으로 태어났고, 나의 심장은 민중을 품고 있었다. … 나는 [18]46년, 그 누구보다 더 많이 민중의 권리를 주장할 수 있었다. … 그러나 그들의 언어, 그들의 언어, 나는 그것에 다가갈 수 없었다. 나는 그들에게 말하게 할 수가 없었다."[102] 그렇다면 이러한 언어 사용의 어려움을 앞에 둔 그가 무엇을 해야 했을까? 서로 배타적이지 않은

⑩ '가난하고 헐벗은 철학'이란 장의 마 　—옮긴이
지막 단락에서 언급한 내용을 가리킨다.

민중들의 이미지

두 가지 형식의 양식적 참여가 가능했다. 첫 번째는, 알랭 포르(Alain Faure)와 자크 랑시에르가 선집으로 만들었던, 프랑스에서 1830년에서 1851년에 이르는 시기의 '노동자의 말'을 **인용하고**, 그것이 반향되게 하는 것으로 이루어져 있는 다큐멘터리적 태도이다.[103] 두 번째는, 위험을 무릅쓰고 민중의 시학을 **발명할** 때의 서정적 태도이다. 이것은 빅토르 위고(Victor Hugo)의 선택으로, 그 힘은 정치를 단순히 시화하는 것이 아니라, **자신의 시를 정치화하는** 것에서 비롯되었을 것이다. 왜냐하면 일단 출판되어 널리 보급된 『레미제라블』은 실질적인 독자층 인구를 훨씬 초월한 민중에 의해 수용되는, 그 자체로 완전한 정치적 대상, 발언과 같은 무엇이 될 것이기 때문이다(이렇게 가브로슈 또는 코제트는 허구적 인물의 이름을 넘어서 진정한 사회적 유형이 된다).

이것이 시적 서정주의의 핵심적인 정치적 기능일 것이다. 그것은 민중들이 어느 한순간, 그 안에서 서로를 알아보기로 결심하게―또는 그렇지 않게―될 **민중의 아름다움**을 발명해낸다. 이것은 예를 들어 빅토르 위고가 길거리에서의 소요의 탄생을, 우주적 요소들의 사슬을 풀어주는 숭고한 폭풍처럼 묘사할 때 일어나는 것이다. "폭동의 최초의 들끓음만큼이나 경이로운 것은 없다. 모든 것이 동시에 도처에서 터져 나온다. 예정되었던 것인가? 그렇다. 준비되었던 것인가? 아니다. 그것은 어디에서 나온 것일까? 포석(鋪石)에서. 그것은 어디에서 떨어진 것일까? 하늘에서. 여기서 반란은 음모의 성격을, 저기선 즉흥의 성격을 띤다. 가장 먼저 온 사람이 군중의 흐름을 재빨리 붙잡아 자신이 원하는 곳으로 이끈다. 일종의 기막

159

힌 명랑함이 섞인 공포로 가득찬 시작. 먼저 함성이 일고, 상점이 문을 닫고, 상인들의 진열대가 자취를 감춘다. 그런 다음 어딘가에서 발포된 총성. 사람들이 도망친다. 개머리판으로 대문을 두드리고, 하녀들이 안마당에서 낄낄대는 소리가 들린다. … 여기서 우리가 천천히, 그리고 연이어 이야기하고 있는 이 모든 것은, 단 한 번의 천둥소리에 뒤이은 번갯불의 무리처럼, 거대한 소동 한가운데 도시 곳곳에서 동시에 일어났다."[104]

　　이는 또한 우리가 보들레르에게서 관찰한 것이기도 하다. 1848년 혁명 당시―정확히 말하자면 2월 24일 저녁에―쥘 뷔송(Jules Buisson)이란 화가는 부치 대로에서 손에 총을 들고 후렴구처럼 "오피크 장군을 총살하러 가야 한다!"라고 외치고 있던 이 서정시인을 만난다. 그리고 보들레르는 며칠이 지나 2월 27일과 3월 2일 사이, 쿠르베가 삽화 작업을 맡았던 단명한 잡지 『르 살뤼 퓌블릭』에 여러 차례 글을 기고할 것이다.[105] 이 짧은 글들 가운데 하나에 「민중의 아름다움」이라는 제목이 붙는다. "사흘 전부터 파리시민들은 그 육체적인 아름다움으로 찬탄할 만하다. 철야와 피로가 그들의 몸을 피폐하게 만든다. 그러나 되찾은 권리가 그들을 곧추세우고 머리를 당당히 들어올린다. 그 모습은 공화국의 열광과 자부심으로 빛난다. 비열한 그들은 민중이 배고픔에 시름하는 동안 부르주아지를―내장 깊숙이―그들의 이미지로 만들고 싶어 했었다. 민중과 부르주아지가 부패와 배덕의 이 기생충과 같은 프랑스의 몸을 뒤집어놓았다! 누가 키가 6척인 이 아름다운 사람들이 프랑스에 도래하길 원하는가! 자유로운 인간은 그 누구라도 대리석보다 아름답고, 모든 난쟁이는 그가 머리를 당당히 들고 심장 깊

민중들의 이미지

숙히 시민의 권리에 대한 감정을 지닐 때 거인과 같아진다.”[106]

　　보들레르는 1855년에 에드거 포(Edgar Poe)의 『군중 속의 남자』를 번역하게 될 것이다.[107] 그리고 1857년과 1861년에 『악의 꽃』이 출판되지만, 독자는 그보다 몇 년 전에 쓰인 시 한 편에서 길거리 걸인의 굶주린 몸을 앞에 두고 **아름다움**이란 단어와 **가난**이란 단어를 결합하는 데 더는 주저하지 않는 탁월한 근대적 시구를 발견할 수 있게 될 것이다.

> “붉은 머리카락의 순백의 처녀
> 그녀의 헤진 옷이 가난을 드러낸다
> 그리고 그 아름다움은 …
> 그 어떤 장식 없이도
> 향수, 진주, 다이아몬드에 버금간다
> 너의 가냘픈 벌거벗음
> 오 나의 아름다움이여!”[108]

　　이름 없는 자들의 침묵과 고통을 노래하기, 비참함에 그 진정한 아름다움을 되돌려주기, 하층민의 목소리를 드높이기. 이것은 이제 「작은 할멈들」, 「장님」, 「넝마주이의 포도주」, 「빈자들의 죽음」, 「군중」, 「늙은 곡예사」, 「빈자의 장남감」 또는 「빈자들의 눈」과 같은 시에서[109] 보들레르의 서정적 취향이 될 것이다. 알다시피 발터 벤야민은 “자본주의가 절정에 다다른 시기의” 그러한 ‘서정주의’의 시적이고 정치적인 쟁점에 관해 탁월하게 언급한 바 있다.[110] 보들레르는 빅토르 위고가 속해 있던 ‘인도주의적 휴머니즘’과는 거리가 매우 먼, 유예도, 희망도,

161

발전도 없는 모더니티의 시인이 될 것이다.[111] 근대적 잔혹성의 시인이라고도 할 수 있을 것이다. 그러나 또한 산보자의 유형, 파사주와 파노라마의 공간, 몽유병, 서커스 또는 매춘의 시간을 통해 **구경꾼 대중**으로서, 아니면 보헤미안 유형이나 폭동에의 성향을 통해 **봉기한 대중**으로서 근대적 민중들이 수용하고자 결심했던 **전시가치**의 시인―그리고 정치 분석가―이기도 할 것이다.[112]

여기서 개시되고, 아폴리네르(Guillaume Apollinaire)의 『구역』이나 앙드레 브르통(André Breton)의 『나자』와 같은 20세기 작품에서 확산하게 될 것은 바로 정치적 공간으로서의 도시에 관한 근대시의 보고(報告)라 할 것이다.[113] 그 사이, 제라르 드 네르발(Gérard de Nerval)은 프랑스 7월 혁명에서 영감을 받아 민중의 아름다움에 관한 자신의 시를 짓게 될 것이다.

"너무나 오랫동안 우리는 작품을 위한 이야기에서
존경받는 왕이란 주제만을 보았다
예술은 금술로 장식된 의상이 없는
이야기를 멸시해왔다 …
민중의 찢긴 옷과 민중의 언어는
뮤즈의 얼굴을 붉게 만들었고 펜을 적시게 했다
얼마나 이 편견이 지워지고 있는지!
우리는 민중과 궁정이 맞서고 있는 것을 보았다
궁정, 자신의 붉은 전투부대를 불러모으면서
민중, 그들의 가혹한 횃불 아래, 튈르리 궁전을

민중들의 이미지

전진하면서

궁정, 자신의 비단 옷과 함께 휘청거리고 비열한

민중, 자신의 누더기 옷과 함께 숭고한!"[114]

1871년, 랭보(Arthur Rimbaud)는 파리코뮌 '노동자들의'
임박한 '죽음'에 대한 '견자(見者)의 작업'을 마침내 매듭짓게 될
것이다.[115] 그리고 그 작업에서 도시가 마침내 '다시 끓어오르게'
될 '난무'처럼, 폭동에 휩싸인 파리를 노래하게 될 것이다.

"폭풍우는 너에게 최고의 시를 축성했다

거대한 힘들의 움직임이 너를 뒤흔든다

너의 작품이 끓어오르고, 죽음이 으르렁거리고,

선택된 도시!

귀머거리 나팔수의 심장에 날카로운 소리를 쌓아

올려라

시인은 비열한 자의 흐느낌과

고통받는 자의 증오, 저주받은 자의 아우성을 취하리라

그리고 그의 사랑의 광선이 여인을 채찍질하리라

그의 노래의 절(節)들이 솟아오르리라, 오! 오!

산적들!"[116]

살아남은 몸짓, 정치적 몸

그리고 이렇게 정치는 시적으로 고찰되기를, 다시 말해 아무
리 '하찮은'[117] 형식이라 할지라도 그 형식의 전개를 통해 고찰

163

되기를 요구한다. 이렇게 **시는 민중들의 아름다움을 발명하면서**—눈에 띄지 않고, 잊히고, 묻힌 객관적 요소들의 발굴이자 재발견이라는 고고학적 의미에서뿐만 아니라 예술적 의미에서도—**스스로 정치화한다.** 20세기에 가장 기상천외하고, 가장 서정적이고, 정신의 심층에 가장 자유롭게 부합된 것처럼 보이는 초현실주의의 시가, 세계에 대한 자신의 시선의 기본적인 매체를 사진에서 발견했다—발터 벤야민이 아제(Eugène Atget)의 지형학적 객관성을 브르통의 도시적 도정(道程)의 에로스화와 연결하는 과정에서 잘 보여줬던 것처럼[118]—는 사실은, 우리에게 시와 진실, 또는 **스타일과 도큐먼트**를 기필코 대립시키고자 했던 미학적 토론이 얼마나 공허한지를 가르쳐주고 있다.

따라서 민중들의 형상화가 전후 '휴머니스트 사진'에 의해 애정과 섬세함을 갖고서 다뤄졌다는 사실을 확인하는 것만으로는 충분치 않다.[119] 이제 보들레르적 서정주의와 양차 세계대전 간 발전했던 사진적 관찰 사이에서, 그리고 유럽 아방가르드의 가장 극단적인 형식 실험에서처럼 우리가 '다큐멘터리 스타일'이라 부르는 것에서도 역시 오랜 세월의, 그리고 불안스러운 연속성의 패러독스—뚜렷한 패러독스—를 가려내야만 한다.[120] 그것은 1933년 제르맨 크룰(Germaine Krull)이 찍은 부랑녀가 보들레르의 러시아 여자 거지를 곧이곧대로 받아들이는 것과 같으며, 그리고 이 시인이 노래한 '비열한 화냥년'[121]이 엘리 로타르(Eli Lotar)가 1929년에 잡지 『도큐망』의 기사 「도살장」을 위해 찍은 사진들에서 자신의 시각적 구현을 발견하는 것과도 같다.[122]

민중들의 이미지

또 다른 한편으로, 시각적 프로세스의 위대한 실험가인 라슬로 모호이너지(László Moholy-Nagy)가 이런 점에서 지가 베르토프나 다른 이들과 유사한데, 그가 대도시에 대한 놀라운 형식적 접근 방식—물론 나는 1921년과 1922년에 〈대도시의 동력〉이라는 '타이포포토'(typophoto)로 구성한 시나리오를 염두에 두고 있다—을 발명했다는 사실을 상기하도록 하자.[123] 여기서 그는 마르세이유의 하층민이나 베를린의 집시에 대한 자신의 영화적 접근에서 '휴머니스트' 가운데 가장 감각적이고 가장 충격적인 측면을 드러낼 수 있었다. 사진과 영화 기술을 기록과 기계장치로 포착한 관점에서 고려하는 것은 확실히 타당하다. 이처럼 우리는 영화로 촬영된 민중들, 사진으로 찍힌 군중을[124] **가시적 현재를 확인하는 데** 적합한 프레이밍으로도 볼 수 있다.

그런데 뷰카메라와 촬영기가 시간의 두께를 탐색하는, 그리고 그로부터 **현재에 대한 미(未)사유(un impensé)를 불러일으키는** 기계장치처럼 사용될 수도 있다는 사실 또한 인정해야 한다. 그 미사유는 가시적인 연대기 안에서의 순수한 동요, 증상, 시대착오적 제스처, 잔존하는 형상, 성좌를 통과하고 형성하는 기억, 끓어오르고 솟아오르는 새로움—원천(Ursprung)의 운동—, 요컨대 발터 벤야민이 그의 「사진의 작은 역사」에서 "시각적 무의식"[125]이라는 표현으로 가리키고 싶어 했던 모든 것이다. 이러한 중대한 사건에서, 이미지와 그것의 물질 그대로, 형상과 그것의 현시(顯示) 그대로, **시간의 시학**—보다 정확히는 갈등으로 뒤얽힌 시간들의 시학—이 **현재의 정치학**에서 상기(想起)의 효과를 생산해낼 수 있다.

III. 공동체의 나눔

상황이 이렇다면, 시간의 유형적(有形的) 매개 수단으로서의 이미지—잔존(Nachleben)과 파토스포르멜(Pathos-formel)[11]이라는 결정적 개념들을 통해 구상된 모든 것—에 대

[11] 국내 연구자들에 의해 '파토스 공식', '파토스 정형', 혹은 디디-위베르만의 가장 최근 번역서인 『잔존하는 이미지』에서는 '파토스 형성'으로 상이하게 번역되었다. 이 책에서 디디-위베르만은 프랑스어 formules pathétiques, 즉 '파토스적 공식(양식)'으로 풀어 썼지만, 바르부르크에 대한 그의 본격적 연구서인 『잔존하는 이미지』에서는 pathosformel이라고 원어를 그대로 살려 표기했다. 본 역서 역시 이 용어가 함축하고 있는 복잡한 의미를 최대한 훼손하지 않기 위해 '파토스포르멜'로 표기했다. 바르부르크에 의해 「뒤러와 이탈리아의 고대」(1905)라는 글에서 본격적으로 개진된 파토스포르멜은 디디-위베르만에 의하면 '잔존'과 함께 바르부르크의 인류학적, 문화사적 미술사 연구에서 가장 중요한 개념에 해당한다. 파토스포르멜은 격렬하고 일시적이며 감정적인 요소인 '파토스'(pathos)와 일정하고 반복적이며 이성적인 요소인 '포르멜'(formel)이 조합된 역설적 개념이다. 파토스가 반복적으로 어떤 특별한 포르멜(공식) 속에 침전될 때 파토스포르멜이 부상한다고 할 수 있다. 일견 모순적으로 보이는 용어들의 조합으로 만들어진 이 개념은 일차적으로는 격정이나 정념의 격동하는 감정 상태인 파토스를 표현하고 있는 일정한 형식을 뜻할 것이다. 그런데 그것은 또한 파토스의 일시적 감정의 상태가 한 번 나타나 사라지는 것이 아니라, 강렬한 신체적 자세(몸짓)나 바르부르크 자신이 "동적 부속물"(bewegtes Beiwerk)이라 부른, 휘날리는 머리카락, 펄럭이는 옷자락과 같은 부수적인 요소들에 나타나는 '역동적인' 표현 방식을 통해 하나의 공식이나 도식처럼 반복적으로, 그러나 항상 그 시대와 지역에 따라 세부적으로 변형을 겪으면서 지속되는 현상을 가리키기도 할 것이다. 바르부르크는 예를 들어 보티첼리나 필리피노 리피 등 초기 르네상스 시대의 화가들의 작품들에 (유령처럼) 잔존하는 고대 미술의 요소에 주목하고, 이러한 고대의 죽은 줄 알았던 시각적 요소의 '시대착오적' 잔존과 귀환의 본질적 의미를 이해하고자 했다. 디디-위베르만은 바르부르크의 파토스포르멜을 단순한 의미론적 또는 기호학적 관점이 아니라, '정신적 증후학'(symptomatologie psychique)의 관점에서 해석할 것 요청한다. 왜냐하면 그것은 어떤 한 개인의 일시적인 감정의 표현에 그치지 않고, 궁극적으로는 오랜 시간을 거쳐 억압된 것, 바르부르크가 "원시적 인간의 정체성 혹은 불멸성"이라고 부른 것이 잔존하면서 몸, 몸짓, 형상을 통해 언제나 다시 가시화되는 '증상'을 표현하는 개념이기 때문이다. 디디-위베르만은 『잔존하는 이미지』에서 이렇게 바르부르크의 개념에 내재된, 프로이트의 정신분석학적 맥락에서의 억압된 원초적, 근원적 '기억'(mémoire)이 갖는 중요성을 부각시킴으로써, 기존 미술사학의 미적, 형식적, 양식적 틀을 초월한 인류학적, 문화사적 차원으로 확장된 역사 개념을 펼쳐내고 있다. G. Didi-Huberman, *L'image survivante, Histoire de l'art et temps des fantômes selon Aby Warburg*, Paris, Les Éditions de Minuit, 2002. 참고할 것.—옮긴이

166

민중들의 이미지

한 위대한 사상가 아비 바르부르크가 결국엔 에드가르 빈트 (Edgar Wind)를 제외한 그의 직계 제자들이 분명 그 모든 영향력을 이해하지 못했던 **정치적 도상학**의 발명가였다는 사실에 놀라지 말아야 할 것이다.[126] 우리가 흔히 '예술사회학'이라고 부르는 것에서 지나치게 단순화된, 이미지와 역사 사이의 관계에 대한 이 구상은 이미지의 도상학적 반영이 아니라, 전자[이미지]로 후자[역사]의 '다이나모그램'(dynamogrammes)을 만든 것인데,⑫ 바르부르크는 이것을 통해 역사학을 내러티브적이라기보다는 훨씬 구조적인 활동으로, 사건에 대한 이야기라기보다는 진정한 **시간의 지진계**로 간주했다.[127]

⑫ '다이나모그램'은 디디-위베르만이 『잔존하는 이미지』에서 자세히 다루고 있는 개념이다. 그는 시대를 거슬러 반복되는 미술의 특정한 요소들 내에서, 바르부르크와 같은 이미지 역사학자의 이른바 '지진계적' 감수성이 감지해내는, 잔존하는 사건들의 충동을 도식 형태로 가시화한 그림, 혹은 화석처럼 각인된 고대 에너지의 역동적이고 불안정한 형식을 다이나모그램이라고 설명하고 있다. 이 역설적 운동의 형식은 디디-위베르만의 표현을 빌자면 "기억의 고대적 에너지"가 서로 다른 시간들이 퇴적된 지층을 관통하여 "몸짓의 현재적 에너지"와 결합할 때 만들어진다. 요컨대 다이나모그램은 파노프스키(Erwin Panofsky)에 의해 축소된 도상해석학적 차원에서의 '상징적 의미'를 넘어선, 무엇보다 형태 그 자체, 그리고 그 안에 내재된 변화와 변형을 가능케 하는 에너지와 관련되는 개념이다. 디디-위베르만은 이러한 다이나모그램으로부터 바르부르크의 시간성에 대한 사유가 "리드미컬하고, 박동적

이고, 멈춰서고 번갈아드는 혹은 숨가쁜 어떤 가설들의 주위에서 구축"된다고 보았다. 지진계적 감수성을 지니고 있는 역사학자는 지진계가 지표면 저 아래 보이지 않는 심연의 운동을 감지하고 이를 파동의 형태로 그려내듯, 실증주의적 시간 개념의 확실성과는 구별되는 시간의 "변화무쌍하고 불안정하며 변이적인" 증상들, 그 충격의 진동을 자신만의 '지침(指針)'—지진계의 '바늘'이자 미학적 차원에서의 '양식'을 동시에 의미하는 '스타일'—으로 기록하고 전달한다. 이렇게 "비밀스럽고, 포착하기 어려우며 두려운" 시간의 진동은 기존의 역사적 지식의 기반에 지각 변동을 가져오게 되는데, 그런 맥락에서 디디-위베르만은 그 진동을 지진계의 지침을 통해 전달받은 수용자뿐만 아니라 지진계의 내부, 다시 말해 그러한 진동에 민감한 역사학자 자신의 근원을 뒤흔들 만큼 위협적일 수 있다고 보았다(G. Didi-Huberman, *L'Image survivante, op. cit.*, pp 122-125; 175-180; 339 참고).—옮긴이

167

III. 공동체의 나눔

"이질적인 요소들의 혼합, 이성주의와 신화의 혼합"―특히 요한 볼프(Johann Wolf)의 기괴하게 구성된 판화 작품 〈당나귀 교황〉이나 〈송아지 수도승〉에서 당시의 종교적 선동의 이미지를 특징지었던―을 통해 아비 바르부르크가 우선 종교개혁의 정치적 혼란을 면밀히 조사하게 되었던 것은 전쟁과 광기―전쟁에 내재된 광기와 전쟁이 촉발시켰던 광기―사이에서이다.[128] 여기서 바르부르크는, 그 자신이 말했던 것처럼, 암흑과 빛이, 몬스트라와 아스트라가 싸우는, 그리고 그가 "문화의 비극"이라 명명했던 모든 것이 결정되는, 서구의 거대한 영혼 전쟁과 자신의 '정신분열증'을 예시적으로 관찰했을 것이다. 현학적인 만큼이나 열광적이었던 이 연구는 참호전에서의 수백만의 죽음의 공표와 그 저자를 뒤흔들었던 격심한 정신적 위기 사이에서 추진되었던 것으로,[129] 역설적으로 들릴지는 몰라도 우리에게 하나의 방법론적 지침을 제공해준다. 바르부르크가 **현재의 정치학**을 이해하려―또는 그것에 응답하려―시도했던 것은 바로 **시간의 도상학**, 즉 이미지와 증상이 그 프리즘, 그 결정체를 제공했을 역사의 접근을 통해서였다는 것이다

그리고 이것은 그의 삶의 최후의 프로젝트에서, 그가 '문화의 비극'에 관한 그의 구상―그의 철학적 불안이라고 말하는 것이 더 적절할―의 고정 불가능한 [변증법적] 합을 시도했던 므네모시네(Mnemosyne)라는 이름의 이 매혹적인 '이미지의 아틀라스'(Bilderatlas)에서 매우 선명하게 발현된다. 그것은 끝없이 다시 작업되는, 구성과 해체가 늘 반복되는 거대한 몽타주로, 여기서 바르부르크는 자신의 사진 자료실에서 모은 천여 장의 이미지들이 서로 충돌하고, 서로 응답하고, 서로 해석

민중들의 이미지

하고, 서로 예견하도록 만들었다. 거의 동시에 발터 벤야민이 '변증법적 이미지'(dialektisches Bild)라는 개념을 중심으로 역사성에 관한 그의 모든 유물론적 구상에 몰두하고 있었을 때, 바르부르크는 자신의 아틀라스 패널 작업에서 이미지의 프리즘에 노출된 정치적, 문화적 역사에 관한, 그 또한 변증법적인—덜 긴장되지도, 덜 충돌적이지도 않은, 그리고 그것이 무엇이든 어떤 종합이나 화해로 축소할 수 없는—비전을 제공했다.

그런데 이 시간의 변증법은 항상 인간의 몸에 의해, 바로 그 몸짓과 그 증상을 통해 수행된다. 아비 바르부르크는 발전 모델이라는 새로움에 대한 모든 숭배에 대항해, 혁명 모델이라는 백지화에 대한 모든 숭배에 대항해, 민중들의 역사를 그들의 위기, 제스처, 노출 방식의 시대착오적인 재몽타주를 실행하는 방식으로 연구했다. 그러므로 **민중들**은 종종 두 가지 상이한 의미로, 하지만 매우 상보적인 의미로 **살아남**는다는 것을 이해해야 한다. 그들은 자신들의 **생존**(survie)으로, 다시 말해 자신들의 조형성과 자신들을 줄기차게 위협하는 파괴에 대한 저항력으로 살아남는다. 또한 그들은, 이른바 자신들 기억의 내재적—물질적이고 신체적인—힘을 형성하는 자신들의 **잔존**(survivances)으로 살아남는다. 잔존의 이 두 가지어의 사이에, 아마도 아비 바르부르크가 자신의 위대한 이미지 아틀라스에 스케치해놓은 정치적 인류학의 궁극적 의미가 숨어 있는지도 모른다.

예를 들어 패널 56(도판3-5)은 우리에게 이 땅의 민중들을 운동 중에 무리지어 들러붙어 있는 수많은 몸으로 보여준다. 여기서 우리는 이미지의 정치신학적 체제 속에 있으며, 따

169

라서 모든 것이 굴욕의 체험과 영광의 약속 사이에서 이루어진다. 이렇게 필리피노 리피(Filippino Lippi)가 그린 매우 잔혹한 순교의 재현, 즉 능지처참처럼 보이는 무엇인가로 인해 복잡해진 십자가형의 재현으로부터 멀지 않은 왼편 상단에 아우구스트 황제의 신격화가 [자리하고], 이렇게 마르틴 숀가우어(Martin Schongauer)가 그린 성 안토니우스의 **유혹**[의 형상] 바로 옆에 재현된 **긴장**이 [자리한다]. 이 긴장 체제는 또한 —그리고 무엇보다—천국과 지옥의 그것이기도 하다. 이렇게 천상의 비전과 미켈란젤로(Michelangelo Buonarroti)가 시스틴 성당 벽에 고안한 환상의 카오스가 함께한다. 같은 미켈란젤로가 그린 데생 〈파에톤의 추락〉은 상승과 파국적 추락이라는 변증법을 완성한다. 그런 맥락에서 바르부르크가 바티칸만큼이나 강력한 몇몇 이데올로기적 건축물 내벽과 궁륭, 이를테면 권력이 몰락할 **묵시록적 가능성**—모든 기대를 거슬러 미켈란젤로가 발명한 몽타주와 무질서의 감각에서—을 암시하면서도 권력의 장소를 과장하는 내벽과 궁륭의 기능에 관해 정식으로 성찰했었다는 점을 분명히 하도록 하자.[130]

아틀라스의 관객은 승리와 학살, 우주 생성과 몰락, 바로크적 **파토스**와 공식 예술, 출산과 내장 적출의 변증법에 관한 몇몇 패널과, 바르부르크의 눈에 특히나 '인간적인 너무나 인간적인' 작가로 비쳤던 렘브란트가 이 모든 테마를 재연한 패널을 지나, 77번 패널에서 [들라크루아의] 〈키오스 섬의 학살〉, 우표, 고대의 동전, 스포츠 사진이 공존하고 있는 강력한 시대착오와 갑작스럽게 맞닥뜨리게 된다. 그리고 아틀라스의 마지막에 해당하는 78번과 79번 패널에서는, 전체가 1929년

민중들의 이미지

도판3-5. 아비 바르부르크, 〈므네모시네 도감〉, 1927-1929, 패널 56, 검은 천으로 된
스크린 위에 고정된 사진들. 사진: 런던, 바르부르크 연구소

도판3-6. 아비 바르부르크, 〈므네모시네 도감〉, 1927-1929, 패널 79, 검은 천으로 된
스크린 위에 고정된 사진들. 사진: 런던, 바르부르크 연구소

의 화친조약에 할애된 시리즈―권력의 연대기 속에 모인 무솔리니와 교황 XI세―와 함께, 성체(聖體)를 모티프로 한 라파엘로의 프레스코화, 유태인 배척을 다룬 목판화,『함부르크 프렘덴블라트』신문 몇 장, 그리고 발터 벤야민이 자기 방식대로 의미심장하게 언급하기를 좋아했던 희망의 중세적 재현―여기서는 조토가 그린―이 등장한다.[131](도판3-6)

　　미켈란젤로가 강렬하게 연출한 **지옥의 민중들**(도판3-5)이, 이제 유럽에서 파시즘의 전개―또한 바르부르크가 전망했던, 러시아에서 볼셰비즘의 전개―가 가장 끔찍한 방식으로 구체화하게 될 **민중들의 지옥**(도판3-6)으로 대체되었다는 것 말고, 이 시대착오, 이 몽타주에서 도대체 무엇을 이해할 수 있단 말인가? 1929년, 이 노쇠한 도상학자가 자신의 아틀라스의 검은 장막 위에 화친조약과 관련된 최후의 사진들을 붙이고 있었던 시기에『나의 투쟁』은 이미 4년 전부터 함부르크의 서점에서 판매되고 있었다. 1933년, 바르부르크 연구소의 문화예술도서관은 나치가 금서 소각을 명령했던 바로 그 순간, 은밀하게 런던으로 자리를 옮겨야 했다.[132] 벤야민이 1940년, 즉 "적이 승승장구하던" 순간에 쓰게 될 것이 마치 미리 증명되기라도 했던 것처럼 말이다. 그것은 첫째, 역사학자의 작업은 "위험의 순간에 솟아오르는바 그대로의 기억을 붙잡는" 것으로 이루어져 있다는 점에서 정치적이며, 둘째, 그 어느 때보다 민중들을 더욱 위협하고 있는 이 '어두운 시대' 위에―그리고 그 시대에 맞서―빛을 비출 수 있는 방법으로서 바로 시대착오―현재와 기억의 이 만남―만이 유일하게 '희망의 불씨'를 만들어낼 수 있다는 것이다.[133]

III. 공동체의 나눔

IV. 민중들의 시

공장 밖으로, 화면 안으로

잘 알려져 있다시피 역사상 처음으로 상영된 영화 제목은 〈뤼미에르 공장의 출구〉이다. 1895년 3월 22일, 파리의 렌느가(街)에서 오귀스트와 루이 뤼미에르(Auguste et Louis Lumière)는 200여 명의 관람객이 지켜보는 가운데, 움직이고 있는 작은 민중을 최초로 영사막 위에 노출시켰다(도판4-1). 뤼미에르 형제 자신의 노동자들이 몽플레지르 공장 정문 앞에서 정오 무렵 오전 업무를 마치고 휴식을 취하기 위해 작업장을 나오는 모습이 프레임 안에 잡혔다. 말하자면 영화의 시대에 민중들이 자신들이 일하는 공장을 나오면서 영화 화면 안으로 들어선 셈이다. 이렇게 민중들은 전시(exposition)라는 새로운 가치의 덕을 보게 될 참이었다. 이 모든 것은 아주 단순하지만, 보다시피 매우 모순적이기도 하다.

사실상 이 **기원**은 **기습**적으로 출몰한다는 점에서만 기원이었다. 아마도 뤼미에르 형제에게는 피고용인으로 이루어진 그들의 '작은 민중'을 전면에 내세우려는 의도는 전혀 없었을 것이다. 그들은 무엇보다 '오토크롬'(autochrome)이라 불리는 독창적인 천연색 사진 프로세스를 파리에 소개하는 데 자부심이 있었다. 그러나 영화 상영의 맨 끝에 보여준 "키네토스코프의 상영"이 뜻밖에도 관객에게 경이로운 놀라움을 선사했다. "루이 뤼미에르는 자신의 발명품 키네토스코프 덕분에 가장 신기한 장면 가운데 하나를 상영했다. 점심 시간 작업장을 나오는 직원들의 모습이 그것이다. 이 살아 있는 풍경은 거리로 쏟아져 나오는 모든 사람의 움직이는 모습을 보여주면서 매

177

IV. 민중들의 시

우 강렬한 효과를 만들어냈다."[1] 몇 초 만에 관람객들은 마치 이 '이미지의 민중'(리옹의 노동자들)이 상영회에 온 산업기술자와 산업개발자(파리의 관람객)의 상류사회를 갑자기 침범하기라도 하듯, 백여 명의 사람들이 출몰하는 것을 보았다.

또 다른 한편으로 이 **기원**은 재현된 주체와 그들의 전시 방식 사이에 만들어진 차이를 통해 출몰한다는 점에서만 기원이었다. 사실 이것은 자신들의 작업장을 떠나는 행위 자체를 보여주는 노동자들이다. 물론 이 외출에는 뭔가를 요구하는 폭력성은 없다. 노동자들은 그저 정오 휴식 시간을 이용해 바깥 바람을 쐬려 하고 있을 뿐이며, 그들의 고용주는 자신의 영화를 기술적으로 실현하는 데 필요한 일조 시간을 활용하고 있을 뿐이다. 하지만 차이는 바로 여기에, 그리고 여러 층위에 걸쳐 있다. (공장) 노동자들이 사진 재료 제작자라는 근로자에서 갑자기 이 최초 영화의 **연기자**가 된다. 그들 가운데 자전거를 타고 지나가는 한 사람은 프란시스 두블리에(Francis Doublier)라고 불린다. 얼마 지나지 않아 그는 이번에는 영화 촬영기사라는 새로운 사회적 신분으로 카메라 앞을 지나가게 될 것이다.[2]

세 번째 역설은, 이 **기원**이 오직 **반복**된 요소를 통해 온전히 펼쳐진다는 점에서만 기원이었다는 사실을 우리가 발견할 때 나타난다. 1895년 3월의 셀룰로이드 필름은 사실 1894년 여름에 종이—그러니까 [스크린에] 투사되지 못하는—지지체 위에서 먼저 리허설(반복)되었다. 그것은 19세기 말까지 같은 장면의 다른 '반복' 또는 버전으로 이어졌다.[3] 17미터밖에 안 되는 테이프—당시 사람들의 말하는 방식을 빌자면, 전체 800여 개의 포토그램 또는 '장면'—로 이루어진 이 영화는 겨

민중들의 이미지

도판4-1. 오귀스트와 루이 뤼미에르, 〈뤼미에르 공장의 출구〉,
1895, 영화 포토그램

우 일 분을 넘기지 않았고, "감동을 받은 관중 모두가 이 상영의 반복을 요청했다"[4]는 사실을 덧붙이도록 하자.

결국 이 **기원**에는 기이하게도 출발'점'이라고 할 만한 것이 없다. 그것은 오히려 아직 불명확한 하나의 영토, 새로운 기술 매체에 내재된 가치가 아니라, 조금씩 부여될 필요가 있었던 다양한 사용가치에 개방적이고 상대적인 가능성의 **장**처럼 나타난다. 이 영화가 민중들의 노출에 관한 역사에 기여하고 있는 중요한 의미를 이해하기 위해서는 우선 '뤼미에르의 사진' 도록을 훑어보는 것으로 충분하다. 그것은 19세기 말, 움직이고 있는 세계의 이 새로운 아틀라스의 주요 대상이 되는, 모든 영역에 걸친 사회적 몸 전체를 보여준다. 황소들의 경주와 우량아 선발대회, 정치 시위와 종교 행렬, 도시의 분주함, 청과 시장, 항만 노동자, 어부, 농부들의 노동, 아이들의 오락과 놀이, 선박의 진수, 스포츠 팀과 서커스 극단, 아샨티족의 빨래하는 여자들과 무희들, 런던의 호사스러운 부르주아와 사이공의 비참한 인부들 등등.[5]

결국 문제의 핵심은 **어떤 방식으로 그리고 무엇을 위해 이 '광경'이 노출되었는가**를 아는 데 있다. 우리는 〈뤼미에르 공장의 출구〉 이후―또는 그로부터―민중들의 형상화가 모든 '초창기'와 '근대' 영화에서 매우 중요한 쟁점을 제시했다는 사실을 알고 있다.[6] 그것은 그리피스(D. W. Griffith)에서 예이젠시테인, 아벨 강스(Abel Gance)에서 킹 비도르(King Vidor)까지 아우른다. 또한 〈메트로폴리스〉에서 조종당하는 군중―몇 년 후 레니 리펜슈탈은 이들을 〈의지의 승리〉에서 한 악랄한 독재자[히틀러]와 함께 예찬하게 된다―을 염려했던 프리츠 랑(Fritz Lang)

민중들의 이미지

도 잊지 말아야 할 것이다.[7] 우리는 이러한 상황에서 크라카우어, 브레히트, 벤야민 또는 아도르노와 같은 사상가들이, 승승장구하는 전체주의 시대의 이 '미디어적' 현상들을 분석하면서 보인 정치적 절박함—그리고 개념적 어려움—을 잘 이해하고 있다.[8] 따라서 민중들이 **일반적으로** 노출되고 있다는 것만으론 충분치 않다. 이러한 노출 형식—프레임, 몽타주, 리듬, 내레이션 등—이 **각각의 경우에** 그들을 가두는지(다시 말해 그들을 소외시키고, 결국에는 그들을 사라질 위험에 처하게 하는지), 또는 그들을 고립되지 않게 하는지(그들이 출현하게 함으로써, 다시 말해 그들에게 나타남apparition의 고유한 힘을 제공함으로써 그들을 해방시키고 있는지)를 계속 질문해야 한다.

상상의 민중

에드가 모랭(Edgar Morin)은 명확한 한 지점에서, 전환의 중개 역할을 하는 변증법적 접점의 한 화면에서, "영화 덕택에 우리는 인간이 세상 속으로 침투하는 과정을, 세상이 인간 속으로 불가분하게 침투하는 과정을 본다"라고 쓴 바 있다. 그러나 이 화면은 **이미지** 자체, 즉 "현실계와 상상계 사이 회전판으로서의 이미지일뿐만 아니라, [또한] 현실계와 상상계의 근본적이고 동시적인 구성 행위로서의 이미지이기도 하다."[9] 영화의 인간이 에드가 모랭이 암시하는바 그대로의 **상상적 인간**라고 했을 때,①

① 여기서 디디-위베르만은 프랑스의 철학자 에드가 모랭이 1956년에 출간한 『영화 또는 상상적 인간』(Le Cinéma ou l'Homme imaginaire)에서 다룬 '상상적 인간'이라는 개념을 인용하고 있다. 그가 모랭의 '상상적 인간'을 통해 얘기하고 있

IV. 민중들의 시

그것은 결코 도피와 환영의 인간, 비현실과 무지의 인간, 정치와 세상에 무관심한 인간만을 진단하기 위한 것이 아님을 분명히 할 필요가 있다. 뤼미에르의 노동자들이 한낮에 그들의 작업장에서 나와, 아연실색한 렌느가의 부르주아 관객들로 이루어진 그룹 앞의, 실물보다 더 큰 영화 스크린 위에서 분주히 움직이고 있을 때, 그것은 아마도 이미 **정치적 만남**, 이미지에 의해 촉발되고 실재로부터 잘려지지 않은 만남에 관한 것이었을 텐데, 그 만남이 노동자와 동종의 신생 산업 간부 또는 고객과의 관계를—그리고 영화의 오랜 사회적 발전을 위해—형성하고 있었기 때문이다.

　　장 루이 셰퍼(Jean Louis Schefer)는 아마도 가장 아름답다고 여겨지는 그의 책에서 거의 메타심리학에 가까운 이 '상상적 인간'에 **보통의 인간**, 영화의 '특성 없는 인간'이란 이름을 부여하면서 그 인간에 관한 시학을 그려낸 바 있다. **이미지 앞에서** 우리의 **고독**이 사회적 몸의 응집력이—셰퍼에 따르

는 '영화의 인간'(l'homme du cinéma)은 우리가 흔히 '영화인'이라고 부르는, 배우나 감독 등 영화 제작에 직접 관련된 사람들만이 아니라 영화를 관람하는 사람들을 포함하는 포괄적 의미로 사용되고 있다. 모랭이 자신의 책 제목에 '사회인류학 시론'이라는 부제를 달고 있는 것에서 알 수 있듯이, 그는 영화를 인류학적 차원으로 확장된 예술로 접근한다. 이 책에서 그는 영화를, 그 자체로 사실상 명확히 구분될 수 없는 '현실계'(le réel)와 '상상계'(l'imaginaire) 사이에 존재하는 이미지로 파악한다. 말하자면 영화는 그 존재 방식이, 이성과 합리성의 이면에서 배제되고

억눌려왔던 광기, 마술, 환상, 신화 등과 같은 상상적 요소들을 소환하고 현실이 이 요소들과 교환하고 융합하고 변형을 일으키는 과정 자체를 재현하고 있다는 점에서, 오히려 현실의 '복잡성'(complexité)을 그대로 드러내는 이미지로 나타난다. 이런 맥락에서 '영화의 인간'은 영화 〈뤼미에르 공장의 출구〉에서 명시적으로 드러나고 있는 것처럼, 이 영화에 출연했던 최초의 '배우'이면서 동시에 이 영화 스크린을 통해, 그리고 실제 현실에서 역시 당대 영화 산업의 고용주 또는 고객과 대면했던 '노동자'로서 사회적, 정치적 차원을 갖는 존재이다.—옮긴이

민중들의 이미지

면 두려움을 통해—되는 바로 그 지점에서 우리의 고독 자체는 그것과의 관계 속에서 완전히 다공질이거나 흡수하는 상태일 것이다. "[스크린에] 투사돼 움직이는 것이 우리 자신은 아니지만, 우리는 어쨌든 거기서 우리 자신을 (마치 인간의 몸의 확장이라는 기이한 욕망이 … 여기서 작동될 수 있다는 듯이) 알아본다. … 나의 영화 경험은 전적으로 고독한 것이 될 수 없다. 그것 자체가, 영화가 움직임과 대상에 결부된 운동성을 통해 우리에게 부여하는 환영 이상으로, 영화에 고유한 환영이기 때문이다. … 우리 자신의 한 부분이 우리 언어로 결코 의미화되지 못한 채, 이러한 인위적 고독을 통해 의미 효과에 구멍이 숭숭 뚫려 있는 것만 같다. … 영화는 고독한 존재에게 작용하는 것처럼, 모든 사회적 존재에게도 작용한다."[10]

영화의 인간은, 그가 인류라는 자신의 동류와 함께 상영실 전체의 미광 속에 침잠해 있는 **모 씨**(某氏)라는 자기 자신의 상황에서 인간적 양상의 움직임을 응시하고 있는 한, '평범한'—고고학이나 조형예술에서처럼 '전문가'가 아닌—주체라고 할 수 있을 것이다. 그것은 또한 이 "인간적 몸의 확장에 대한 기이한 욕망"이 어두운 실내 영사기 빔 속의 먼지 알갱이처럼, 그림자의 부동의 몸(관람객)과 빛의 움직이는 몸(배우) 사이에서 동요하는 한 그러하다. 그렇다면 이러한 만남에서 기인하는 집단적 존재, 영화의 **사회적 존재**는 과연 무엇인가? 물론 그에 대한 생각을 단지 **관중**(우리가 흔히 생각하지 못하는 이 '공중'public, 그리고 공동체와 고독)으로부터, 마찬가지로 단지 **캐스팅**(스크린 위로 유인된 배우들)으로부터 추론해낼 수는 없다. 이러한 생각의 잠재적 구축을 가능케 할 수 있는 것은 오히려 **만남**—한편의

183

'재현'만도, 또 다른 한편의 '수용'만도 아닌—이다.

그런데 이 만남은 항상 시학과 정치 사이 관계의 특정한 역사적 상태로부터 생겨난다. 자크 랑시에르는 귀스타브 플로베르(Gustave Flaubert)까지 거슬러 올라감으로써 전형적으로 근대적인 생각을 하게 만드는데, 그에 의하면 "예술의 문제에서 ⋯ 더는 아름다운 주제도 비열한 주제도 없다. 이브토는 콘스탄티노플과 동일한 가치가 있으며, 농장 소녀는 사교계 여인과 동일한 가치가 있다."[11] 이 형상화의 경제학은 카라바조의 〈마부〉, 칼로의 〈가난뱅이〉, 렘브란트의 〈걸인〉, 또는 그 이후 고야의 〈재앙〉까지 거슬러 올라갈 수 있을 것이다. 자크 랑시에르는 '민중 극장'이 펼쳐지는 이 긴 역사의 토대 위에서, "한 시기, 한 지식층의 지배적 관념, 즉 사람들이 민중에 관해 [오늘날] 너무나 충분히 그리고 지나치게 많이 할애했다고 생각하는 관념"에 대해 매우 탁월하게 질문했다. 말하자면 이러한 질문은 브뤼노 뒤몽(Bruno Dumont)의 〈휴머니티〉나 다르덴(Dardenne) 형제의 〈로제타〉와 같은 최근 영화의 증후적 가치를 강조하기 위한 것이었다.[12]

자크 랑시에르의 진단은 대칭적인 두 방향에서 분명해질 수 있다. 첫째는 민중들이 **국민**이라는 관념으로, 즉 훨씬 더 폭넓은 동시에 훨씬 더 합의에 기초한 개체로 실체화될— 그리고 무엇보다 축소될—위험에 처해진 채 노출돼 있는 것처럼 보인다.[13] 그것은 버스비 버클리로부터 〈인디펜던스 데이〉의 호의적이고 영예로운 영웅들에 이르기까지 집단적 동일시와 군사 행렬, 애국적 공덕 이야기를 야기한다. 그것은 스스로를 과시하는 '집단'과 그 집단을 평가하는 '공중'을 가공

민중들의 이미지

적으로 결합한다.[14] 그것은 디지털 기술을 이용한 〈매트릭스〉나 〈반지의 제왕〉 유형의 단순한 클로닝(clonage) 알고리즘에 기초해 군대를, 사회 전체를 창조할 수 있게 한다. 이에 맞서 조지 로메로(George A. Romero)가 연출한 일련의 영화에서 고풍스런 좀비 무리가, 우리 시트콤 스크린 위에서 완전히 대체 가능하고 소외된 방식으로 활개치고 있는, 살아있는-너무나-살아있는 자들의 한심한 포퓰리즘에 대한 정치적 대안으로 나타난다.[15]

또 다른 한편으로는, 그 광고를 보면 알 수 있듯이, 민중들이 연예 산업 뉴스, 유명인 사진, 박스 오피스에 특화된 매우 쉬크한 잡지 『버라이어티』가 부여하는 정의에 따라 우리가 픽 피플(pic people)—더는 **이미지**가 아닌 **픽처**—이라 부르는 것, 다시 말해 '이미지 속의 민중'이라는 것의 협애한 개체로 실체화될 위험에 처해진 채 노출된다. 그런데 『버라이어티』지가 가리키는 **픽 피플**은 보잘것없는 기술자부터 영화관 주인에 이르기까지, "한 영화의 존재에 참여하고 있는 모든 이들"을 포함한다.[16] 필리프-알랭 미쇼(Philippe-Alain Michaud)는 '민중'이란 용어가 오늘날 불행히도 스펙터클과 현대미술계가 열광하고 있는 스타들의 피플(people)과 해피 퓨(happy few)로 결국엔 대체되고 마는 궤적의 맥락에서 이 정의를 인용하고 있다. 이렇게 〈아카토네〉의 거지는 '아이돌'이 될 것이고, 순교자—혹은 여전히 미국식 어휘로 패션 빅팀(fashion victim)에 해당하는 고대의 수도자(stylite)—는 '모드'(mode)의 한 범주인 '스타일리스트'의 연출에 의거해 조명될 것이다.[17]

픽 피플은 조지프 맹키위츠(Joseph Mankiewicz)가

185

〈이브〉 또는 〈맨발의 공작부인〉과 같은 영화에서 잘 연출했던 것처럼, 동일시의 실현 방식에 해당하는, 전형적인 자본주의적 경쟁에 의해 분명하게 특징지어진다. 픽 피플은 항상 다른 스타와 견주어 더 잘난 **스타**이며, 딱히 분명치 않은 욕망의 **명품 이미지**(image de marque)—물론 인류학적 의미의 이미지도, 자국이란 의미의 표시도 아닌—로 실체화된 몸 앞에서 느끼는 영원한 경탄이기도 하다.[2] 영화 애호가의 열정은 그 열정을 종종 특징지우는 오불관언의 태도로 '가장 아름다운 얼굴, 가장 위대한 배우'에 몰두하길 좋아한다. 그가 '배우들의 정치'에 관해 성찰할 때조차도 그는 저자의 개념을, 그러니까 게리 쿠퍼(Gary Cooper), 존 웨인(John Wayne) 또는 제임스 스튜어트(James Stuart) 등과 같은 우상들의 사랑이 엮이는 파르나스의 상징 권력으로서 고유명사의 권위를 모세관 현상을 통해 이끌어낼 뿐이다.[18]

[2] image de marque는 보통 '상품 이미지', '기업 이미지'라는 뜻으로 사용되지만, 소비자본주의 사회에서 유명인사를 내세워 그가 소유하는 것과 동일한 혹은 유사한 상품을 대중이 소비할 때 그들이 선망의 대상과 같아질 수 있다는 허위의식을 심어주는 이미지로 간주되기도 한다. 그러한 소비를 통해 자신의 신분을 겉으로 드러내 보인다는 점에서 일종의 '표시'(marque)라고도 할 수 있다. 그러나 여기서 디디-위베르만은 이 marque라는 단어가, 그 자신이 '변증법적 이미지'로 접근했던 '자국'(empreinte)과는 다른 차원의 '표시'를 의미하는 단어임을 밝히고 있다. 디디-위베르만은 『접촉에 의한 유사성』이라는 책에서 이 '자국'이란 개념을, 원시시대 동굴 벽화에 찍힌 손자국 프린트로부터 로마시대의 데스마스크를 거쳐 오늘날의 사진, 영화에 이르기까지 실재와의 직접적 접촉에 의해 만들어진 다양한 인류학적 사례들을 통해 집중적으로 다루고 있다. 그에 의하면 이러한 '자국'은 image de marque와는 달리, 그것을 만든 기원과의 '접촉'이자 또한 기원의 '상실'이기도 하며, 현존성의 증거이자 유일성의 상실이기도 한, 즉 원본과 복제 사이를 오가는 변증법적 이미지를 가리킨다. 보다 자세한 내용은 Didi-Huberman, *La ressemblance par contact*, Paris, Les Éditions de Minuit, 2008 참고할 것.—옮긴이

186

재조명된 아카이브 영화의 위대한 정치적 덕목 가운데 하나는 에스터 슈브(Esther Choub), 미하일 롬(Mikhail Romm), 아르타바즈드 펠레시안, 바실리오 마르틴 파티노(Basilio Martín Patino), 장뤼크 고다르, 하룬 파로키 또는 예르반트 자니키안과 안젤라 리치 루치가 실천하고 있듯이, **잃어버린 얼굴들을 찾아 역사를 거슬러 올라가는** 것에 있다. 이 얼굴들은 말하자면 아마도 오늘날 자신의 이름을 잃어버린 얼굴, 무권력과 무언중으로 제시되는 얼굴이지만, 우리가 시간이 지나 마모된 필름의 떨리는 빛 속에서 움직이고 있는 그들을 바라볼 때 자신의 힘을 전혀 잃어버리지 않은 얼굴이기도 하다. 그것은 '초창기' 영화에서 본질적인 덕목을 재발견하는 방법으로, 앙드레 라바르트(André S. Labarthe)는 드레이어가 촬영한 팔코네티(Renée Jeanne Falconetti)의 독특한 얼굴만큼이나[3] 에이젠시테인이 촬영한 수많은 이름 없는 자의 얼굴에서 그가 '다큐멘터리적 영웅'이라 불렀던 이들을 주시할 수 있었다.[19] 뤼미에르의 노동자들의 최초의 몸짓이 가장 현대적인 정치적 위기 상황에서도 우리에게 신호를 보내기 위해 빛을 분사시켰던, **공장들의 출구**로 이루어진 경이로운 컬렉션에서 하룬 파로키가 찾게 됐던 것 역시 얼마간은 그들의 흔적이다.[20]

[3] 칼 테오도르 드레이어(Carl Theodor Dreyer)의 유명한 무성영화 〈잔다르크의 수난〉(La Passion de Jeanne d'Arc)에서 잔다르크 역할을 맡았던 프랑스의 여배우 르네 잔느 팔코네티를 가리킨다. 1928년 코펜하겐에서 처음 개봉된 이 영화에서

드레이어는 잔다르크의 재판 과정에서 팔코네티의 얼굴을 근접 촬영하는 사실주의적 방식으로 그녀의 얼굴에 나타난 고통과 열정의 섬세하고 복합적인 표정을 담아냈다.—옮긴이

IV. 민중들의 시

단역

우선 영화는 민중들을 단지 '단역'이라는 애매한 위상에 의거해서만 노출하고 있는 것처럼 보인다. **단역**(figurants)은 연출, 산업, '인적자원'의 쇼 비지니스 경영에서 '특성 없는 인간들'을 지칭하기 위한 평범한 단어이다. 그러나 또한 그 안에 모든 형상(figure)을 은닉하고 있는 미로의 단어라는 점에서 심오한 단어이기도 하다. 단역은 무엇보다 영화경제학에서 영웅, 스토리의 진짜 배우, 흔히 통칭되는 주역의 중심 연기를 지탱하기 위한 틀을 구성한다. 이들은 무엇인가를 이야기하는 역사에 얼굴, 몸, 몸짓으로 이루어진 그림의 배경처럼 존재한다. 따라서 이들은 인간이지만, 단순한 무대장식에 지나지 않는다는 모순을 낳는다. 우리는 이들을 영어 또는 스페인어로는 엑스트라(extras)—이탈리아어로는 콤파르시(comparsi), 독일어로는 스타티슈텐(Statisten)—라고 부르는데, 한결같이 영화의 극적 사건, 역동성에 얼마나 불필요한지를 보여주는 말들이다. 어두운 덩어리인 이들 앞에서 '주연배우'(보여줄 가치가 있는 사람들)나 '스타'(하늘 위에서 홀로 찬연히 빛나는 점으로, 아직도 고대 신들의 이름을 갖고 있는 별에 비유되는 사람들)가 반짝거린다. 영화가 자신의 별이 반짝이도록 만드는 예술이 되고자 할 때, 단역은 영화의 밤이 된다. '레미제라블'[비참한 사람들]이 빅토르 위고 시대의 산업 사회를 살았다면, 이들은 스펙터클 사회를 살고 있다.

따라서 단역은 영화라는 위대한 예술—위대한 산업—의 저주받은 몫과 같은 무언가를 재현한다고 할 수 있다. 이들

188

민중들의 이미지

은 '자율적 인물', '대역 배우', 조연 배우가 우위를 점하고 있는 예술적, 사회적 위계에서 가장 하부에 위치한다.[21] 『카이에 뒤 시네마』와 같은 잡지조차 '조연급'은 그저 간략하게 신경 쓸 뿐이다. 이는 단역이 말하자면 시적으로든 정치적으로든 그야말로 존재조차 하지 않는다는 것을 시인하는 것이다. 따라서 이들은 '제3의 인물'이나 '하찮은 역할'을 구성하는 마지막 위계 아래로 사라져버린다.[22] 자클린 나카슈(Jacqueline Nacache)는 『영화배우』라는 자신의 총론서에서 단역배우를 "인간-가구, 익명의 행인, 그림자를 삼킨 실루엣, 영화의 소시민"이라고 적절하게 말한다.[23]

단역은 아무것도 아닌 배우이다. 기호학적, 제도적 정의가 이들에 대해 가정하는 것처럼, 이들은 말하자면 비(非)배우라고 할 수 있다. 기호학적 정의에 따르면, "모든 [영화 속 인물]이 전부 '연기적 인물'일 필요는 없다. 우선 단역들의 집단이 있다. 개인적 차원에서 이들은 아무런 연기적 가치도 없다. 이들은 '비배우들'이다. 이들은 스토리를 움직이는 힘을 구성하고 있지 않기 때문이다. 반대로 이들은 집단적 차원에서 (〈지상 최대의 작전〉이라는 영화에서 노르망디 해안가에 정박하는 군대와 같은) 역할을 맡을 수 있다."[24] 제도적 정의에 따르면, "단역은 그가 입고 있는 의상을 위해서만, 그가 무대에 만들고 있는 움직이는 색의 얼룩을 위해서만 거기에 있을 뿐이다. … 영화 연출은 고함치는 지시와 군대식 규율에 복종하는 순응적인 노예 상태에 그를 몰아놓는다. 자신이 속한 대열에서 나오게 되면, 그는 영화 무대를 위험에 빠뜨리게 된다(〈심부름하는 소년〉의 개그 중에서 제리 루이스처럼 말이다). … 각 단

189

역은 '비배우'라는 자신의 위상에 근거해 제작진에게 고용되고 돈을 받는다."[25] 영화 동업조합의 직업 매뉴얼을 읽어보면, '단역 선택'은 영화감독의 예술적 요구사항과 영화제작자의 경제적 요구사항을 조합해 "배경에 필요한 단역의 수"를 결정하는 어시스턴트가 담당하고 있다는 것을 알 수 있다.[26]

단역은 복수형이다. 만약 우리가 단수형으로 한 명의 단역을 말하고 싶다면, 우리는 오히려 '단순한 단역 하나'라고 말하게 될 것이다. 단순하다고 했을 때 그것은, 그가 캐릭터, 인물, 연기자, 즉 행위의 주체가 갖는 열정적인 복잡성을 만드는 개체화를 결여하고 있기 때문이다. 단역(figurants)은 모습을 보일(figurent) 뿐 행동하지 않는다. 그들이 움직일 때, 그들은 거대한 운동 중에 있다. 단편, 모자이크 조각, 때론 점에 지나지 않는 각각의 단역은 전체 소묘 속에 그들을 몰아넣는 매스[덩어리] 효과에 따라 움직일 따름이다. **단역**이라는 복수형의 단어는 1740년 프랑스어에서 공식화되었다. 그것은 발레의 개막에서 집단적 배열로 다양한 인물을 묘사했던 무희 그룹을 지칭하는 단어였다. 이 단어는 1800년경, 무대에서 '부수적 역할'밖에 맡지 않았던, 다시 말해 무대 위에 있긴 해도 대사가 전혀 없었던 연극의 배역을 언급하기 위해 사용되었다. 그들은 대부분 그들의 숫자, 그들의 매스, 그들의 무언의 미분화로만 존재할 뿐이다. 1907년경에 이 단어는, 그 역할이 사회에서든 역사적 상황에서든 효력도 의미도 없는 사람들의 그룹, 그래서 '사라진 역할' 또는 '순전히 장식적 역할'이라는 표현에 딱 어울렸던 사람들의 그룹을 상기시키기 위한 가장 일반적인 의미로 사용되기 시작했다. 단역이 되기, [그것은] 비교하지

190

민중들의 이미지

않기 위해서, 매스 속에 녹아 있기 위해서, 역사와 드라마와 연기에 배경이 되는 것 말고는 아무것도 하지 않기 위해 거기에 있기[를 의미한다].

단역은 각자가 이름이 있음에도 항상 영향력 있는 인물 뒤에서 '배경을 만들기' 때문에 대부분 사라지고 '형상을 만들지' 않기 마련이다. 그들이 만들어내는 소리는 웅성거림에 불과하다. 그들의 이름은 집단적이다. 만약 단역의 이름이 어쩌다 영화 엔딩에 자막으로 나온다고 하더라도, 그 글자들은 너무 작고 너무 빨리 우리 눈앞을 지나쳐버리기 때문에 그저 단순한 행렬로, 각자가 불분명하게 '표시될' 수밖에 없는 독해 불가능한 리스트로 대체되어 재빨리 사라져버린다. 단역은 자신의 '이름을 알리지' 못했던 사람들이고, 그 때문에 그렇게 싼값으로 고용된다. 그들은 자신들에게 지시되는, 대개는 대수롭지 않은 것을 수행하기 위해 촬영 현장에서 몇 시간이고 대기한다. 그들의 의상은 가능하면 전체적으로 동일한 단색톤을 이루도록 선택된다. 단역의 전형은 의심할 여지 없이 자신과 같은 처지에 있는 수백 또는 수천의 동료 가운데서 전쟁을 형상화하기 위해 거기에 있는 하찮은 보병이다. 그러한 전쟁에서 영웅은 정복자로 나타나거나 영웅적으로 상처 입은 모습으로 나타나지만, 단역은 그저 총검을 매고 앞장 서서 행진하거나 어느 순간 쓰러져 죽는 척할 뿐이다.

이렇게 단역은 상업 영화에서의 익명의 수많은 군인과 같다. 이들은 개처럼 죽고 잊혀진다. 단역이 시체 안치소에 유기되어 인지되고 호명되길—하지만 이런 일은 매우 드물다—기다리고 있는 익명의 시체를 가리키는 은어로 사용된다는 사

191

IV. 민중들의 시

실은 우연이 아니다. 아리스티드 브뤼앙(Aristide Bruant)은 1901년에 출판된 『프랑스 은어 사전』에서 다음과 같은 애가를 인용한 바 있다. "자네 사람이 사흘 전부터 돌아오지 않고 있네. … 시체 안치소에 가서 살펴보게. … 아마 그가 단역들 사이에 있을지도 모르니." 만약 한 친구가 당신에게 그가 영화에서 단역 배우를 맡았다고 말하고 영화를 보러 가자고 당신을 초대한다면, 당신의 눈은 영사막에서 그의 존재를 잡아내지 못하기 십상일 것이다. 왜냐하면 그것이 단역의 역설이기 때문이다. 그들은 얼굴, 몸, 고유한 몸짓을 갖고 있지만, 그들을 필요로 했던 영화 연출은 그들이 얼굴도, 몸도, 고유한 몸짓도 없기를 바란다.

　　그런데 우리는 단역이 그저 배경을 이루고 있는 바로 그 이야기 자체에 대한 무관심(indifference)—은밀하긴 하지만 가끔은 손쉽게 지각될 수 있는—을 통해, 그들에게 강요된 미분화(indifférenciation)에 복수하고 있는 듯한 인상을 종종 받는다. 모든 배우에게는 영화에서 자신이 나타나길 기대할 자격이 주어진 반면, 우리는 단역들이 영화에서 더는 아무것도 기대하지 않으면서 죽도록 지루해하는 것을 본다. 그런 이유 때문에 단역들의 연기가 그렇게 부자연스럽게 서툰 것일까? 아니면 감독에게는 그저 자신의 '진짜' 배우들을 위한 눈밖에 없어서 그들을 제대로 보지 못하기 때문일까? 사정은, 예를 들어 〈홀로코스트〉라든가 〈쉰들러 리스트〉와 같은 유형의 할리우드식 재현에서 단역이 주인공과 동일한 비극적 운명에 종속되는 일군의 사람으로 분하게 될 때 끔찍해진다. 이런 경우 영화의 인물들이 그들에게 닥친 동일한 운명 앞에서 평등하지 않다는 사실을 본다는 것은 고통스러운 일이다. 이에 반해 우리는 클로드 란츠만

민중들의 이미지

(Claude Lanzmann)④이 나치에 의해 수용소에서 피구렌이라 불렸던 사람들에게 그들 고유의 얼굴, 말, 몸짓을 돌려주기 위해 공을 들였다는 것을 알고 있다. 그런데 각자에게 그의 차이, 유일성, 말하는 자라는 그의 환원 불가능성을 되돌려준다는 것은 애초에 불가능하거나 끝이 없는 일이 아닐까?

우리는 이러한 조건하에서 단역이 서로 분리할 수 없는 미학적이고 윤리적이며 정치적인 결정적 질문을 영화감독에게 제기하고 있다는 것을 깨닫게 된다. 단역을 어떻게 촬영할 것인가? 이들이 살아 있는 어렴풋한 그림자처럼 보이게 하는 수준에서 만족하지 않고, 어떻게 역사의 배우/당사자(acteurs)로 나타나게 할 것인가? 이것은 영화에서 일화와 역사, 지엽적 스토리(story)와 히스토리(history) 사이에 세워진 관계에 대

④ 2001년, 파리에서 열렸던 전시 «수용소의 기억»(Mémoire des camps: Photographies des camps de concentration et d'extermination nazis, 1933-1999)의 카탈로그에 실린 디디-위베르만의 글, 「모든 것을 무릅쓴 이미지들」(Images malgré tout)이 촉발시킨 논쟁을 통해 드러난, 역사와 이미지 사이의 관계에 대한 디디-위베르만의 관점은 클로드 란츠만의 그것과 극명히 대립한다. 고등학생 때 레지스탕스에 가담하기도 했던 란츠만은 1950년대에 영향력이 상당했던 잡지 『현대』(Les Temps modernes)에 저널리스트로 일하기 시작했으며, 1986년에는 시몬 드 보부아르(Simone de Beauvoir)를 이어 이 잡지사의 디렉터를 역임했다. 5년이 넘는 제작 기간을 거쳐 1985년에 개봉한 란츠만의 다큐멘터리 영화 〈쇼아〉(Shoah)는 강제수용소 생존자들과 과거 나치 가담자들, 그리고 수용소 근처에서 살았던 폴란드인들과의 9시간 30분 간의 인터뷰로 이루어져 있다. 여기에는 홀로코스트와 같은 휴머니티를 저버린 인간의 끔찍한 역사에는 그것을 설명할 수 있는 가능한 이미지는 존재하지 않는다는 란츠만의 생각이 반영된 것으로, 실제로 그는 영화를 순수한 언어로 간주했다. 디디-위베르만의 이미지에 대한 입장은 사진과 같은 단편적 이미지가 역사의 증언자료로서 갖는 한계에 매우 비판적이었던 란츠만과는 상반된다. 하지만 그렇다고 해서 디디-위베르만이 란츠만의 영화 작업까지 부정하고 있는 것은 아니다. 여기서 그는 특히 란츠만의 〈쇼아〉를 염두에 두면서 이 작품을 통해 란츠만이 홀로코스트의 희생자들과의 인터뷰를 통해 이들 각자의 목소리가 관객에 직접 전달될 수 있게 만들었던 점을 높이 사고 있다.—옮긴이

IV. 민중들의 시

한 질문 전체에 해당한다. 예이젠시테인은 알다시피 할리우드 영화에서 스토리상의 극적 전환과 역사적 현실 사이에 기존에 세워진 관계를 역전시키는 데 주력했다. 할리우드 영화는 남편, 아내, 정부(情夫)로 구성된 불가피한 트리오를 근경에 배치하고, 그다음엔 그들 뒤로 로마 제국이든 아프리카의 사파리든, 또는 30년대 시카고든 상관 없이 배경과 들러리를—마치 집의 벽지를 고를 때처럼—선택한다고 그는 말한다.[27] 이와 반대로 문제는, 민중과 역사의 관계에서처럼, 영화에서 단역들에게 그들의 얼굴, 몸짓, 말, 그리고 그들의 행동 능력을 되돌려주는 데 있다. 단역을 **대중**(masse)으로서가 아니라 **공동체**(communauté)로서, 능동적이든 수동적이든, 실제 역사의 주역으로 촬영한다는 것이다.

　　예를 들어 〈전함 포템킨〉에서 예이젠시테인은 바쿨린추크(Vakoulintchouk)의 죽음이 개인적인 고통(통곡의 종교적 몸짓)에서 집단적인 분노(모든 것이 근접 촬영된 저주의 정치적 몸짓과 복수에의 요청으)로, 그리고 곧 혁명적인 다짐으로 이어질 때의 주권적 변형을 불러일으키는 방식을 포착하기 위해 그의 단역들의 얼굴과 몸을 오랜 시간 촬영했다. 영화 〈10월〉의 경우에는 촬영팀이 길거리, 선술집, 무료 숙박소에서 단역을 집요하게 찾아다니기도 했다. 이렇게 해서 찾아낸 만 천 명의 사람 가운데 상당수는 네프스키 대로에서의 총격전이나 겨울궁 점령과 같은 실제 역사의 주동자였고, 이들은 영화를 위해 스스로를 진짜 무기로 제공하기로 결심했다.[28] 물론 예이젠시테인은 이들의 숏을 멀리서 크게 잡았지만, 예를 들어 물 웅덩이에 굴러떨어진 병사 한 명을 찍기 위해서는 그

민중들의 이미지

를 땅바닥에 밀착한 숏으로―대조적 몽타주의 숨가쁜 리듬으로―잡아내기도 했다.

예이젠시테인은 마침내 〈파업〉에서 결박된 몸, 노동과 사회적 고통으로 짓눌린, 그들을 소외시키는 착취와 싸우는 **민중의 몸**을 최대한 강렬하게 노출한다(도판4-2, 4-3). 그는 영화의 마지막 시퀀스를 위해 대량학살의 '피로 물든 공포'를 재현하는 문제에 직면한다. 그의 눈에는 최소한의 기교조차 긴장감을, 이와 같은 장면의 필연성을 망치는 것으로 보였다. 그는 군인들의 공포탄 속에서 다소 진지하게 쓰러지는 단역들을 촬영해야 하는 난관을 우회하기 위해 단역들이 산비탈 아래로 미친 듯이 뛰어가게 하는 구체적인 상황을 선택했을 것이고, 그렇게 각자의 신체적 절박함은 매우 사실적이었다. 그들 자신의 질주 운동에 따라 실제로 떠밀린 몸이 환각을 불러일으키는 듯한―그러나 거의 다큐멘터리적인―광경을 만들어냈다(도판4-4). 그다음, 우리는 그들이 여전히 거기서 특별히 아무것도 '연기하지' 않고 땅바닥을 뒤덮고 있는 장면을 본다(도판4-5). 예이젠시테인은 클로즈업으로 찍은 도살장의 목이 잘린 소가 **다큐멘터리적 알레고리**를 제공하는 이 훌륭한 대위법을 고안한 것이다(도판4-6). "나는 노동조합의 단역들이 연기하고 있다는 느낌을 없애기 위해 …, 그리고 무엇보다 스크린에 나타나는, 가장 빛나는 '최후'[의 장면]에서조차 피하기 어려운 기교 효과를 제거하기 위해 … 피로 물든 공포 효과를 최대한 유도해낼 수 있는 다음과 같은 프로세스를 사용했다. 총살과 도살장의 결합적 교체가 그것이다. 롱 숏과 미디엄 숏으로 '연출된' [총살 장면에서는] 1,500명의 노동자가 산

195

도판4-2. S. M. 예이젠시테인, 〈파업〉, 1924, 영화 포토그램

도판4-3. S. M. 예이젠시테인, 〈파업〉, 1924, 영화 포토그램

도판4-4. S. M. 예이젠시테인, 〈파업〉, 1924, 영화 포토그램

도판4-5. S. M. 예이젠시테인, 〈파업〉, 1924, 영화 포토그램

도판4-6. S. M. 예이젠시테인, 〈파업〉, 1924, 영화 포토그램

비탈에서 추락하는 장면, 군중의 도주, 발포 등등을 … 동시에 모든 클로즈업 숏에서는 짐승의 목이 잘리고 가죽이 벗겨지는 도살장에서의 사실 그대로의 공포를 보여준다."[29]

예이젠시테인은 이 형식적 선택을 통해 분명 **대중에게 그들의 힘을**, 다시 말해 역사의 주역이라는 그들의 역할뿐만 아니라, 그들의 몸짓, 목소리(그들의 아우성, 말)의 특별함을 **되돌려**주고 싶어 했다. 바로 그 때문에 단역이 그의 눈에 중요한 미학적 쟁점으로 비춰졌다. 다음과 같은 질문이 오늘날에도 여전히 제기된다. 이름을 갖지 않은 자, 자신의 고통이나 저항의 외침만이 본디 그들의 목소리인 자를 어떻게 의연하게 촬영할 것인가? 어떻게 비(非)배우들에게 접근하고, 어떻게 그들의 눈을 바라보고, 그들의 말을 듣고, 그들의 몸짓을 존중할 것인가?

이러한 종류의 시도가, 몇몇 예만 열거하자면, 루이스 부뉴엘(Luis Buñuel)과 요리스 이벤스(Joris Ivens)의 영화(1932년의 〈빵 없는 세상〉과 1933년의 〈보리나주의 빈곤〉에서 노출된 가난)에서, 그리고 글라우버 호샤(Glauber Rocha)와 피에르 파올로 파솔리니(Pier Paolo Pasolini)부터 아키 카우리스마키(Aki Kaurismäki)에 이르는 감독의 영화(우리는 각 장면마다 가장 하찮은 단역에 대한 그들의 애정, 존중, 존경까지도 확인할 수 있다)에서, 장 루슈(Jean Rouch)와 프레더릭 와이즈먼(Frederick Wiseman)을 포함해 요한 판데르쾨켄(Johan Van der Keuken)의 〈마스크〉(1989), 미카엘 글라보거(Michael Glawogger)의 〈워킹맨스 데스〉(2005), 또는 왕빙(王兵)의 감탄할 만한 영화 〈철서구〉에서 발견된다.[30] 몇몇 현대 미술가들 역시 단역의 위상에 관해 질문하는 것을 소홀히

199

IV. 민중들의 시

하지 않았다. 파벨 살라(Pawel Sala)는 2002년 로만 폴란스키 (Roman Polanski)의 영화 〈피아니스트〉의 단역에 관련된 다 큐멘터리에 몰두했고, 오메르 패스트(Omer Fast)는 2003년 스티븐 스필버그(Steven Spielberg)의 〈쉰들러 리스트〉의 단 역과 관련된 놀라운 설치 작품을 제작했으며, 크라시미르 테르지에프(Krassimir Terziev)는 한 시리즈의 작업 전제를, 트로이 전쟁을 소재로 한 고대 사극영화를 제작하기 위해 할리우드에서 '모집된' 불가리아 단역들에 할애하기도 했다.[31]

모흐센 마흐말바프(Mohsen Makhmalbaf)는 바로 단역들에게 헌정된 영화를 통해 〈뤼미에르 공장의 출구〉 백 주년을 기념하기로 결심하고, 5천 명이 지원했던 〈헬로 시네마〉의 캐스팅 광고에 기초해 복잡한 장치를 발명했다. '영화를 하고 싶어 했던 사람들에 대한' 배우 없는 영화. 영화의 욕망에 관한, 그리고 그러한 욕망에 고무되어 삶이 우리에게 던지는 윤리적 질문의 바로 그 중심에 서게 된 사람들에 관한 영화가 바로 그것이다. 형상을 만들거나 사라지게 하기, 침묵하거나 발언하기, 질서에 복종하거나 그것에 반역하기, 심판받거나 심판관이 되기, 거짓으로 픽션을, 삶으로 예술을, 실제 정서로 꾸민 감정을, 눈물로 웃음을, 공유된 역사로 사적인 비밀을 평가하기. 그가 실행한, 가혹하지만 소크라테스적인 이 프로세스에서 마흐말바프는 자신의 영화가 헌정하고 있는 단역들에게 그들이 의당 받아 마땅한 것을 마침내 되돌려주게 된다. "당신들 모두는 연기를 했습니다. 모두를 위한 자리가 있었죠. 영화는 모두의 일입니다. 만약 영화가 삶에 대해 말한다면, 그렇다면 그 자리는 충분히 있습니다."[32] 여기서 영화가 이름 없는 자,

200

민중들의 이미지

통상적인 사회적 재현에서 몫이 없는 자에게 그들의 자리와 그들의 얼굴을 되돌려줄 때에만 정치적인 올바름을 갖게 된다는 것을 이해하도록 하자. 그것은 요컨대 민중의 이미지라는 상투어(lieu commun)가 지배하는 그곳에서 **이미지로 공통의 장소**(lieu du commun)**를 만드는** 것이다.

형상화, 리얼리즘, 정념

영화에서 민중들의 형상화가 지닌 심오한 본성을 평가할 수 있다면, 그것은 대개 단역의 위상과 관련된 미학적이고 정치적인―또는 경제적인―선택을 통해서이다. 이 영역의 위대한 영화인들이 우리가 역사적, 정치적, 다큐멘터리적 **서정시**라 부를 수 있을 만한 무엇인가를 야기할 가능성이 있는 형식적 모델을 서사시에서 찾았다는 사실은 우연이 아니다. 우리는 예이젠시테인이 스스로를 서사적 영화인으로 간주했다는 것을 알고 있는데, 그런 점에서 그는 그와 동시대인이었던 근대 서사극의 창시자이자 이론가인 베르톨트 브레히트와 유사하다. 에밀 슈타이거(Emil Staiger)가 고대의 모델을 통해 이해했듯이, 서사적 언어는 오직 시적 형식을 통해서만 파악할 수 있는 **역사적 현실을 눈앞에 제시하는** 방식으로 구축된다.[33] 그렇기 때문에 '정치적' 영화인들이―호메로스와 비용에서부터 보들레르와 브레히트에 이르는 시적 요청을 계승하면서― 그처럼 빈번히 진정한 **민중들의 시**를 구축하게 된다.

　　이것은 예이젠시테인뿐만 아니라 푸도프킨(Vsevolod Poudovkine)과 도브첸코(Alexandre Dovjenko), 프리츠 랑

과 카를 그루네(Karl Grune), 아벨 강스와 장 르누아르(Jean Renoir)에게서도—물론 가능한 모든 변이와 함께—관찰된다. '시인'의 경우만 얘기하자면 그렇다는 뜻이다. 거꾸로 우리는 루이 델뤽(Louis Delluc)이 20년대 초에 분석한 『영화의 정글』에서 〈뤼미에르 공장의 출구〉의 작은 민중들이 몇 년 뒤, 문자 그대로 '공장으로 돌아가도록' 요구받았던 반면, 로제 바양(Roger Vailland)은 고되고 낮은 보수의 영화 촬영에서 돌아와 파리의 거리에서 새벽녘을 헤매는 비참한 노동자처럼 말하게 될 것이라는 사실을 확인한다.[34] 민중들의 형상화의 경우, 그 무엇도 세실 드밀(Cecil B. DeMille)식의 제도적 또는 산업적 리얼리즘과, 자신들의 기획에서 정치적 차원을 가장 공개적으로 드러냈던 영화인들의 **정치적 리얼리즘**을 더는 거칠게 구분할 수 없다. 이런 상황에서 모흐센 마흐말바프와 그의 딸 사미라(Samira Makhmalbaf), 또는 아바스 키아로스타미(Abbas Kiarostami)의 영화가 섬세한 다큐멘터리적 에세이일뿐만 아니라 순수한 시처럼 보인다는 것은 그리 놀랄 일은 아니다(이러한 유형에서 걸작은 아마도 여성 시인 포루그 파로흐자드 Forough Farrokhzad의 유일한 영화인 이란의 나병환자 수용소에 관한 냉혹하면서도 서정적인 다큐멘터리가 될 것이다[35]).

그런데 어떻게 시적 형식의 자유와 사실주의적 기획의 제약을 같이 생각할 수 있을까?[36] 이 질문을 위해 우리는 시인의 명랑한 기이함과 역사학자 또는 이를테면 다큐멘터리스트의 까다로운 엄격함을 대립시키려 했던 고정관념을 마땅히 버려야 한다. 기이함과 엄격함, 제약과 자유는 그것이 무엇이 됐든 각각의 영역, 실천, 노동의 순간에 훨씬 섬세하게 분배된다.

민중들의 이미지

이 이론적 재분배에 관해 생각하기 위해서는 에리히 아우어바흐(Erich Auerbach)의, 정확히는 리얼리즘과 형상화의 개념과 관련된 기초적 제안을 재검토하는 것으로 충분하지 않을까?

알다시피 아우어바흐는 이를테면 서구 문학의 오랜 기간에 걸친 **실재의 형상화**, 혹은 **형상의 실재**라는 상호적 위상에 관해 고찰했다. 한편으로 미메시스에 관한 그의 위대한 연구는 호메로스(Hómēros)에서부터 단테의 시학—결정적인 순간—을 거쳐 마르셀 푸르스트와 버지니아 울프(Virginia Woolf)에 이르기까지 '현실 재현'(dargestellte Wirklichkeit)의 다양한 형태들을 총망라했다.[37] 또 다른 한편으로 우리는 피구라(figura)⑤라는 개념에 관한 그의 훌륭한 에세이에서 직접성과 매개성, 신체적 제스처와 어법의 구축, 행위와 우회를 동시에 노리고 있는 한 작용소(operateur)의 구성적 패러독스 또는 변증법을 이해할 수 있다. 그것이 고대적 수사의 비유 혹은 교부(敎父)들이 보았던 '실행되고 있는 예언'이든, 중세의 텍스트 해석 규칙 혹은 르네상스의 자연 재현 원칙이든, 형상은 서정주의와 리얼리즘, 비유사성과 유사성의 양극단을 끊임없이 상호적으로 변형시킨다.[38]

특정한 방식을 통해 선행하는 두 개념을 구체적으로 유지시키는 아우어바흐의 세 번째 개념의 도입을 확인하게 될 때 사태는 한층 더 복잡해지는 듯하다. 그것은 인간의 몸이 주어진 현실에 응답하도록 요구될 때마다, 주어진 형상을 실현

⑤ 아우어바흐의 이 '피구라'(figura) 개념은, 디디-위베르만 자신이 이 책에서 사용하고 있는 프랑스어 figure(형상)와 구별하기 위해 번역 없이 figura라고 그대로 표기하고 있는 만큼, 우리말로도 '피구라'라고 표기하였다.—옮긴이

IV. 민중들의 시

하도록 요구받을 때마다, 정신적으로 또한 육체적으로, 정서적으로 또한 몸짓으로 도달하게 되는 모든 것을 가리키는 파시오(passio) 혹은 격정(Leidenschaft)에 관한 것이다.[39] 리얼리즘과 형상화, 정념 사이에 분리될 수 없는, '파토스포르멜'이라는 바르부르크의 인류학에 가까운 이 연결은 우리를 모든 시각 문화, 특히 영화 문화에서 본질적인 구성요소로 이끈다. 그것은 얼굴 또는 몸이 공간과 시간 속에서, 그리고 얼굴과 몸에 **형상을 부여하는** 프레임과 몽타주 속에서 **형상을 만드는** 방법에 관한 문제이다.

따라서 이러한 관점하에서는 동일한 영화에서 '배우'의 몸과 '단역'의 몸 사이 우열을 정하는 위계가—내러티브적이거나 제도적인 것 말고는—더는 존재하지 않는다. 영화적 재현에서 인간의 몸의 운명에 관해 생각해본 사람이라면 누구에게나 단역은 "엑스트라라는 할리우드 스튜디오 용어에서처럼 더는 피상적이거나 일시적이지 않으며, [그들은] 배우로서의 임무의 본질인 **출연하기**(figurer)⑥를 완수한다."[40] 이것이 니콜 브레네즈(Nicole Brenez)의 '영화에서의 형상적(figura-

⑥ 불어의 figurer라는 동사는 일차적으로는 데생, 회화, 조각 등의 조형적 방식을 통해, 혹은 언어적 기호를 통해 어떤 것의 '형상을 재현하다'라는 의미로 사용되지만, 연극이나 영화에서 부수적이고 하찮은 인물들, 즉 '단역의 역할을 맡는다'는 의미로도 사용된다. 디디-위베르만은 이 장에서 영화 속 '단역'을 통해 민중들의 형상과 형상화의 문제에 접근하고 있는데, 단역(figurant)은 불어에서 그 이름이 지시하는 바 그대로 '출연하기'(figurer)라는 역할을 수행하는 존재이다. 다시 말해 기호학적으로나 제도적으로 대수롭지 않은 영화적 위상을 갖지만, 다른 한편에서는 존재론적(ontological) 차원에서 그 이름 자체에 내포된 것과 같은 본연의 역할을 온전히 수행하는 존재이기도 하다. 디디-위베르만은 단역의 존엄성이 이렇게 스스로의 형상을 만들어냄으로써, 즉 '형상화함'(figurer)으로써 영화에 '출연하는'(figurer) 존재인 단역 자체의 존재론에서 기인하고 있다는 것을 역설하고 있다.—옮긴이

민중들의 이미지

tive) 창안'에 관한 작업—여기서 비록 우리가 단역의 위상과 관련된 아무런 특별한 발전을 발견하지 못한다 할지라도—이 왜 각 영화의 빛의 입자 속에서 가시화된 정념의 매개체, 몸의 운동, 영혼의 움직임인 바로 그 몸짓을 통해 실재를 형상으로 변환하는 자인 **배우의 몸** 주위를 논리적으로 선회하고 있는지 설명해준다.[41]

고증된 몸, 서정적 몸

우리는 배우와 단역 사이 구별이 더는 유효하지 않다고—적어도 그것이 우리의 질문에 해당하는 민중들의 형상화라는 질문인 한에서—가정하면서, 역사적으로 로베르 브레송(Robert Bresson)이나 장뤼크 고다르 이전에 20년대 러시아 영화와 40년대 이탈리아 영화 사이 연결고리를 만들게 했던 '사회적 리얼리즘'의 틀 안에서 그러한 가정이 결정적으로 선택되었다는 사실을 알게 된다. 요컨대 예이젠시테인과 로셀리니(Roberto Rossellini) 사이의 연결고리를 말한다. 앙드레 바쟁(André Bazin)은 **연기자들의 혼합**에 관해 언급하면서 이 형상적 선택을 다음과 같이 분명히 밝힌 바 있다. "[우리는] 로셀리니가 바로 액션 현장에서 채택된 임시 단역 배우와 함께 촬영하곤 했다는 사실, 예를 들어 〈파이자〉에서 첫 번째 이야기의 여주인공은 강둑에서 만난 문맹의 소녀였다는 사실을 [알고 있다]. 안나 마냐니(Anna Magnani)로 말하자면, 그녀는 물론 전문 배우이긴 했지만 카페 콩세르 출신이었다. 마리아 미치(Maria Michi)로 말하자면, 그녀는 영화관의 어린 좌석 안내원에 지

205

나지 않았다. […] 우리는 또한 예전에 러시아 영화에서 비전문 배우들을 고용해 자신들의 일상적 삶에서의 역할을 스크린에서도 계속하게 했던 그의 결의를 칭송하기도 했다."⁴²

마침내 바쟁은 다음과 같이 분명히 했다. "현재의 이탈리아 학파에서와 마찬가지로 영화에서 사회적 리얼리즘을 역사적으로 특징지을 수 있는 것은 전문 배우의 부재가 아니라, 매우 정확히 말하자면 스타 배우라는 원칙의 거부, 그리고 직업 배우와 임시 배우의 차별 없는 활용에 있다. 문제는 전문 배우를 관습적 배역 안에 가두어서는 안 된다는 것이다. 이 전문 배우가 자신이 맡은 배역과 맺는 관계가 관객에게 어떤 선험적 생각을 각인시켜서는 안 된다. … 혼합이 성공했을 때—그러나 경험에 의하면 시나리오의 특정 조건, 일종의 '도덕적' 조건이 모아져야 성공할 수 있다—, 우리는 현재 이탈리아 영화의 진실성에 대한 놀라운 인상을 분명하게 얻게 된다."⁴³ 예컨대 이미지들의 진정한 폭발을 일으켰던 〈로마, 무방비 도시〉나 〈스트롬볼리〉의 가장 유명한 장면들에서처럼 말이다. 그것은 이 영화들의 각 장면마다 그 시대에 유례 없었던 미학적 순간, 오늘날에도 여전히 감동적인 '형상적 섬광'을 만들어냈다.

더구나 내가 암시하고 있는 두 개의 장면—〈로마, 무방비 도시〉에서의 피나의 죽음과 〈스트롬볼리〉에서의 참치 낚시—은 '실재를 표현하기' 위해서라기보다는, 이른바 실재를 의심스럽고, 불안하고, 더욱 근본적으로는 **충돌하는 것으로** 만들기 위해 이루어진 것처럼 보이는, 그러한 리얼리즘의 시적 구성과 복잡성을 확실히 더 잘 이해할 수 있게 하는 몇몇 구조적인 유사성을 내포하고 있다. 우리는 우선 **세속적인 몸과**

206

민중들의 이미지

종교적인 몸의 충돌을 목도한다. 전자는 가장 단순하고, 가장 일상적이며, 가장 범속한 인간의 몸짓(예를 들어 안나 마냐니가 〈로마, 무방비 도시〉에서 독일 병사의 더듬는 손을 내려치는)이나 가장 기술적인 인간의 몸짓(〈스트롬볼리〉에서 어부들이 물에서 그물을 거둬들이거나(도판4-7) 거대한 짐승의 지느러미를 일제히 잡는)이 가깝게 포착된 경우이다. 그런데 후자는 마치 제의적 몸짓이 세속적 인간의 노동과 나날에서 인류학적 프레임이나 기억의 후경 역할을 하고 있다는 듯 항상 전자에 근접해 있는 것처럼 보인다. 그것은 〈로마, 무방비 도시〉 속의 피에타의 통곡 소리와 몸짓에 해당한다. 그것은 또한 (영화의 전체 제목을 말하자면) 〈스트롬볼리, 디오의 땅〉에서 낚시 장면의 마지막에 나오는 종교적 노래들이기도 하다.

　　충돌을 불러일으키는 두 번째 형상화는 **인간의 몸**을 거대한 **세계의 몸**과 같은 무엇과 대결시키는데, 이 세계의 몸은 이야기되는 모든 돌발적 사건들에서 운명처럼 간주된 일시적인 소재를 통해 제시되지만, 인간은 그 운명에 대항해 자신의 역사의 유일성을─그의 노동, 그의 사랑의 선택, 그의 정치적 의지에 의해─구축한다. 이 '소재'는 〈스트롬볼리〉에서는 바다─그리고 또한 화산─이며, 〈로마, 무방비 도시〉에서는 전쟁이기도 하다. 두 경우 모두 인간은, 〈스트롬볼리〉(도판4-7)에서는 파괴의 운동, 파도와 물보라가 지배하는 흐름의 분출, 요소들의 소용돌이와, 〈로마, 무방비 도시〉에서는 폐허, 폭발과 대적하고 있다. 인간은 공동체와 사생활 사이 관계를 끌어들이기 때문에 세 번째 충돌이 연출되는데, 이때 **사회적 몸**이 **성적인 몸**과 대적하게 된다.

207

도판4-7. 로베르토 로셀리니, 〈스트롬볼리[스트롬볼리, 디오의 땅]〉,
1949, 영화 포토그램.

그러므로 한편에서는 집단의 역사가 있다. 그 역사는 독일군이 약탈한 로마 민중의 역사이거나, 물론 보다 알레고리적으로는 어부들이 포획한 거대한 바다 동물들—그 또한 거대하지만 무력한—에 대한 민중의 역사이다. 그리고 또 다른 한편에서는 엄밀한 서사적 내레이션이 없어도 좋을 그런 것이 있다. 그것은 말하자면 욕망의 제스처와 기호에 의해 관통되고, 포위되고, 점유되는 몸이다. 그것은 피나의 사랑의 외침, 군인들이 끌고 온 프란체스코를 볼 때 그녀의 정신이 나간 듯한 행동, 그리고 트럭 뒤를 쫓는 유명한 그녀의 질주, 마지막으로 거리의 아스팔트 위로 떨어지는 잊을 수 없는 그녀의 추락이다. 만약 피나의 생명 없는 몸이 이렇게 잊을 수 없는 상태로 남아있다면, 그것은 분명 부분적으로는 육체적 사랑의 기호들—검은 나이롱 스타킹, 안나 마냐니의 드러난 허벅지—이 역사적 드라마 자체로 전환되고 있는 것처럼 보이는 한에서, 이를테면 배우의 죽음 뒤에도 로셀리니가 제공한 장면에서 한순간 잔존하고 있는 것처럼 보이는 한에서 그러하다. 아마도 이 장면은 무덤처럼, 예컨대 그 내부 벽면에는 시신이 안치되어 있고, 그 외부 벽면에는 조각된 바쿠스 신의 무녀들이 추는 춤이 노출되어 있는 고대 석관의 벽면처럼 이해해야 할 것이다.[7]

〈스트롬볼리〉에서 어부들이 전념하고 있는 죽음의 작업은, 그것을 응시하고 있는 잉그리드 버그먼(Ingrid Bergman)

[7] 고대 석관의 벽면에 대한 내용은 디디-위베르만의 『잔존하는 이미지』에 이미 언급된 바 있다. 이 책에서 그는 문화에 잔존하는 것은 그 문화에서 가장 억압받는 것, 가장 어둡고, 가장 멀리 떨어져 있으며, 가 장 끈질긴 것이라고 말한다. 잔존에 대한 이러한 묘사에는 죽음의 뉘앙스가 깔려 있는데, 디디-위베르만은 그러나 이렇게 유령적인 잔존은 또한 역설적으로 가장 살아 있는 것이기도 하다고 주장한다. 그것

IV. 민중들의 시

의 얼굴에서 전반적인 분위기로 형상화된—탁월한 시적 행위로 **우회적인** 만큼이나 강력하게 **제시된**—진정한 성폭력의 의미가 있는 것처럼 보인다. 따라서 파도와 하얀 거품의 물보라는, 만약 우리가 헤시오도스(Hēsiodos)가 이야기한 우라노스의 거세 직후와 아프로디테의 탄생 직전의 거품의 난폭함을 생각한다면, 거의 '신통계보학적'(théogonique)이랄 수 있는 근본적 폭력의 매개체가 된다.[44] 따라서 그것은 바다에서 생성된 정액의 습격에 카린이란 인물이 아마도 그렇게 느꼈을, 용어의 정확한 의미 그대로의 강간 그 자체이다(도판4-8, 4-9). 이 시간 동안 오르페우스가 바쿠스 신의 무녀들에 의해, 또는 10월 혁명의 젊은 혁명가가 흥분에 날뛰는 부르주아들이 휘두른 우산의 타격으로 살해된 것과 같은 방식으로, 반짝이는 거대한 물고기들이 어부들에 의해 계속해서 죽음에 처한다(도판4-10).

따라서 우리는 로셀리니의 리얼리즘이 **고증된 몸**과 **서정적 몸**이 그 몸짓과 정동을 끝없이 교환하고 대립시키는, 본질적으로 변증법적인 상상력 없이는 전개될 수 없다는 사실을 이해하게 된다. 우리는 로셀리니의 두 장면을, 약탈이 어떻게 조직되는지(트럭들의 도착, 패거리의 위치, 공간의 조직, 여성 통역가의 역할에 이르기까지), 또는 참치잡이가 어떻게 집단적으로 이루어지는지(그물, 갈고리, 공간 안에서 배들의 배치, 그리고 배 위에서 사람들의 배치), 그 장면들이 정확하게 고증

은 여기서 디디-위베르만이 예를 들고 있는 고대 석관 외벽에 조각된 무녀들의 춤처럼, 그 석관 내부에 안치된 죽음과 가장 가까이 있으면서도 격렬하게 살아 움직이는 모습으로 나타난다. G. Didi-Huberman, *L'image survivante*, op.cit., p. 154.— 옮긴이

민중들의 이미지

도판4-8, 도판4-9. 로베르토 로셀리니,
〈스트롬볼리[스트롬볼리, 디오의 땅]〉, 1949, 영화 포토그램

도판4-10. 로베르토 로셀리니, 〈스트롬볼리[스트롬볼리, 디오의 땅]〉,
1949, 영화 포토그램

하는 것으로서의 **작업의 운동**—엄밀하게 연출된—이라는 엄밀한 시각에서 바라볼 수 있다. 그러나 우리는 또한 그 두 장면을 **파토스의 운동**이라는 시적 시각에서도 바라봐야만 하는데, 그 운동 때문에 사랑과 죽음이 고대 비극들의 긴 시간을 재연하고 있는 몸짓의 침울한 파반(pavane)에 따라 춤추고 있기 때문이다.

'형상적 섬광'

분명 어느 누구도 이 변증법—다큐멘터리적이고 서정적이며, 동시에 정치적이고 시적인 비전—에 관해 피에르 파올로 파솔리니만큼 잘 이해하지 못했다. 그리고 어느 누구도 그만큼 이 변증법을 불순하다 싶을 정도로, 그가 어느 날 **저주받은 미메시스**라 부르고 싶어 했던 것의 이단에 이르기까지 지속시키지는 않았다. 1966년에 쓰인 동일한 제목의 텍스트가 단테의 시학과 에리히 아우어바흐의 시 분석학을 이중으로 참조했다는 것은 우연이 아니다.[45] 그리고 만약 영화에 할애한 그의 초기 텍스트 가운데 하나—〈카비리아의 밤〉과 같은 시기에 해당하는 1957년, 그와 페데리코 펠리니(Federico Fellini)와의 만남에 관한 글을 말한다—에서 파솔리니가 스스로를 "아우어바흐를 훤히 꿰고 있는"[46] 시인으로 묘사하고 있다면 그 또한 우연이 아니다. 왜 아우어바흐인가? 물론 단테를 위해서이다. 파솔리니는 1929년, 이 문헌학자가 『지상의 시인 단테』에 전념했었던 작업을 면밀히 연구했던 것으로 보인다.[47] 그렇다면 왜 단테인가? 그의 시를 위해서, 그의 인간적 리얼리즘을 위해서,

213

그의 정념의 그림을 위해서. 혼합된 피구라와 미메시스와 파시오를 위해서.

아무튼 파솔리니에게서 시인과 영화인을 구별하는 것은 불가능하다. "영화사에서 시인이자 영화감독인 또 다른 예는 없다"라고 에르베 주베르-로랭상(Hervé Joubert-Laurencin)은 쓰고 있다.[48] 알베르토 모라비아(Alberto Moravia)는 그를 무엇보다 "시민적 시인", 즉 근대 유럽의 위대한 전통—브레히트 혹은 만델스탐(Osip Mandelstam)에 앞선 1848년의 보들레르나 1871년의 랭보의 전통—뿐만 아니라, 그 이전의 단테와 페트라르카, 포스콜로(Ugo Foscolo), 또는 레오파르디(Giacomo Leopardi)의 이탈리아 인문주의 전통에서도 **시적이고 정치적인** 차원이 결코 분리되지 않았던 작가이자 사상가로 규정했다.[49] 파솔리니는 자신이 청년이었을 때부터 시에 요청했던 것을 이제 영화에서 요청하게 될 것이다. 그것은 그가 『이단의 경험』에서 요청한 것이기도 한, "언어의 개념을 확장하고 변화시키는"[50] 것이다.

파솔리니가 단테에게서 감탄했던 것은 훌륭하게 구성된 언어의 창안이라기보다는, [그의 시를] 구축하는 "언어, [그리고] 은어, 전문어, 엘리트 언어 사용의 특수성, 외국어의 반입과 인용 등과 같은 다른 하부 언어 사용의 발견"이었다. 그런데 파솔리니가 이른바 "언어적 확장"이라 명명한 것은 "어휘적이고 표현적인 지평뿐만 아니라, 사회적 지평 또한" 깊이 변화시키는 효과를 갖는다.[51] 언어를 확장하기. 의미의 모든 지평을 향해 언어의 다양성과 이동을 견인하기. 마침내 언어를 탈영토화하기. 파솔리니가 유년기부터 구체적으로 겪었던

민중들의 이미지

방언적 요소는 언어의 이러한 '권력분산적'(décentralisée) 혹은 탈중심적 경험에서 근원적 양상을 형성하게 될 것이다. 이것이 젊은 시인—제임스 조이스나 그와 동시대를 살았던 중요한 작가 카를로 에밀리오 가다(Carlo Emilio Gadda)가 그러했던 것처럼—에게서 그 자신의 고유한 '민중적'[52] 방언을 통한 이탈리아어의 집요한 오염을 정당화한다.

민중들—복수형으로—에 대한 질문은 파솔리니의 가장 오래된 시적 프로젝트에 잘 기입되어 있다. 그것은 제정 언어(플로렌스의 최고 권위의 시대에 고착됐던 이탈리아어)를 방언의 방향으로 이동시키면서 **민중들에게 그들의 말을 되돌려주는 것**, 다시 말해 그들의 단어, 통사, 그들 언어의 다양성과 복잡성을 되돌려주는 것이었다. 파솔리니가 영화 영역에 뛰어들 때, 그는 카메라와 녹음기를 이용해 이러한 구어(口語)를 직접 기록으로 담아낼 것이다. 바로 이것이 "영화에서 이미지와 말이 하나이자 같은 것이다"라는 파솔리니의 생각을 해명해준다—그런데 여기에 그는 "토포스(topos)"[53]라는 말을 덧붙인다. 여기서 토포스란 퀸틸리아누스(Marcus Fabius Quintilianus)에서부터 아우어바흐에 이르기까지 우리가 읽어낼 수 있는 의미의 **형상을 말한다**. 따라서 파솔리니가 카메라에 요구한 것은, "구전시(口傳詩)를 [그러나] 하나의 새로운 기술로서 부활시키는" 것, 다시 말해 그 자신의 고유한 현재에 정치적으로 관심을 가지면서도 미학적으로 수용되는 기술로서 부활시키는 것으로 귀결된다.[54]

파솔리니는 '산문 영화'와 '시 영화' 사이의 탄탄한 이론적 구별을 통해 "나는 [나의] 모든 영화를 **시로** 촬영했다"라고

215

단언할 수 있을 것이다.[55] 그러나 그가 "동시대의 문학적 수업보다는, 사실상 샤를로(Charlot),⑧ 드레이어, 예이젠시테인이 내 취향과 스타일에 훨씬 많은 영향을 미쳤다"고 말할 때, 그것은 채플린의 몸짓, 드레이어의 얼굴 또는 예이젠시테인의 파토스—아울러 그가 다른 곳에서 말한, 미조구치(溝口健二)의 침묵 또는 부뉴엘의 욕망의 표지 역시—가 그에게서 **형상적 시**와 동일한 가치가 있다는 것을 분명히 밝히고 있다.[56] 요컨대 '시 영화'는 근대성(고전적 규범의 위반)과 은폐된 그 자신의 고유한 전통(예를 들어 나폴리의 하층 프롤레타리아의 '공동 유산') 사이 변증법으로, 또한 "영화의 깊은 몽환적 특성과 영화의 이른바 대상적 본성, 다시 말해 절대적이고 필연적으로 구체적인 그것의 본성"[57]이 함께 작동하고 있는 변증법으로 이해해야 한다.

이것이 파솔리니가 로마 하층민의 **고증된 몸짓**을 촬영하기 위해 〈맘마 로마〉의 촬영 현실 속에 놓여 있던 바로 그 순간, 그에게 진정한 **서정적 몸짓**을 불러일으킬 수 있었던 것이다. "나는 한밤중에(한밤중이라는 의식 속에서) 태양을, 그것이 눈부셨던 것 이상으로 불길한, 눈부시고 찬란한 태양을 꿈꾸곤 했다. … 결국 영화를 만든다는 것은 태양의 문제이다."[58] 이 문장은 우리에게 기술적 **현실성**—필름 입자, 렌즈의 선택, 촬영 장소의 빛의 질[59]—에 대해서만큼이나 거의 랭보적인 영감처럼 체험된 **꿈**에 대해 말한다. 또한 파솔리니는 〈아카토

⑧ 샤를로는 찰리 채플린이 그의 트레이드마크인 검은 중절모를 쓰고 지팡이를 든 모습으로 연기한 극중 인물을 부르는 프랑스식 애칭이다. 여기서는 찰리 채플린 자신을 가리킨다.—옮긴이

민중들의 이미지

네〉의 촬영에서 교환과 충돌을, 그가 꿈과 밤샘의 '싸움'이라고 말한 것을 환기시킬 것이다. "나는 촬영 중 사흘 밤 내내 잠을 설쳤다. 나는 5분마다 한 번씩 나를 갑자기 흔들어 깨우는, 일종의 꿈속에서 영화를 줄곧 생각하고 있었다. 그것은 짧지만 달콤한 내출혈처럼, 그 속에서 내가 다음날 촬영해야 했던 숏 또는 장면의 숏이 연속해서 나타났다. 그렇지 않으면 잠결에 장면들이 조금씩 떠올랐다. 나는 의연하고 오랜 기쁨으로 삶의 모든 규칙을 파괴하는 장난꾸러기처럼 눈가에 주름을 잡고 웃었던 알프레디노(Alfredino)와 루치아노(Luciano)의 얼굴과 함께, 산탄젤로 성 아래 테베레강의 다리 사이로 보이는 태양이 까맣게 태워버린 밤을 꼬박 새웠다."[60]

우리는 이 문장을 읽으면서 파솔리니에게서 **방언적 요소**는 **몸짓의 요소** 없이는 나아가지 않는다는 것을, 또한 몸—입술, 얼굴, 또한 손, 몸 전체—없이는 그것을 타인에게 발음하고, 전달하고, 표현하기 위한 말이 결코 존재하지 않는다는 것을 쉽게 이해하게 된다. 바로 이 지점에서 피구라의 역량에 대한 시적 레퍼런스(단테, 아우어바흐)가, 미메시스의 역량에 부여된 우월성을 선험적으로 전제하는 영화 고유의 레퍼런스와 연결될 수 있다. 만약 파솔리니가 영화에서 "현실의 기술된 언어" 자체, 혹은 인류의 "살아 있는 도상적 기호"를 찾으면서 그의 시대의 기호학적 작업—그가 끊임없이 읽었고, 사용했고, 전용했던—과 그렇게 분투했었다면,[61] 그것은 단지 그가 피구라를 미메시스와 함께, 또는 달리 말하자면 단테에서부터 방언과 현대문학에 이르는 자신의 전통적인 시 문화를 사실주의적 방법—영화가 루이 뤼미에르 이래로 기술적으로, 그리고

217

로베르토 로셀리니 이래로 양식적으로 제시할 수 있었던—과 함께 유지하려고 노력했다는 것을 의미한다.

그가 단테적인 '확장'을 기점으로 시적인 모든 질문을 재개했어야 했던 것과 마찬가지로, 그는 곧 로셀리니적인 '혼합'을 기점으로 영화적인 모든 질문을 재개해야 했을 것이다. 파솔리니는 〈우리 시대의 영화인〉이라는 텔레비전 시리즈를 위해 1966년에 취재차 방문했던 장-앙드레 피에시(Jean-André Fieschi)에게 "나는 네오리얼리즘이 끝나지 않았다고 생각한다"라고—프랑스어로—속내를 털어놓게 될 것이다. "네오리얼리즘의 진화가 있지요. 나는 프랑스의 누벨바그, 그리고 영국의 프리 시네마도 네오리얼리즘의 진화이자 혁명적인 지속이라고 생각해요. 이탈리아에서도 네오리얼리즘은 완전히 끝나지 않았습니다. 또한 많은 차이가 있지요."[62] 우리는 여기서 다시 한 번 더 변증법적 태도를 확인하게 된다. 그는 [나오다partir라는] 동사가 허용하는 두 가지 의미에서, 즉 탄생의 요소라는 의미와 떠나야 하는 세계라는 의미에서 **네오리얼리즘으로부터 나와야**만 했을 것이다.

"로셀리니는 네오리얼리즘**이다**"라고 파솔리니는 1960년에 쓰고 있다. "그에게서 현실의 '재발견'은, 이를테면 최근의 수사(修辭) 때문에 사장된 일상적 이탈리아의 재발견은 직관의 결과이자, 동시에 상황과 밀접하게 연결된 행위였다. 로셀리니는 어리석음이 그 민낯을 드러냈을 때 몸소 그 현장에 있었다. 그리고 그는 진짜 이탈리아의 가난한 얼굴을 본 최초의 사람 가운데 하나였다."[63] 파솔리니는 이미 1957년에 페데리코 펠리니를 다룬 자신의 글—네오리얼리즘에서 미메시스

218

민중들의 이미지

의 정확한 다큐멘터리적인 영향력, 그리고 피구라의 과도하거나 서정적인 영향력을 동시적으로 인정하는 것으로 읽히는—에서 여전히 다음과 같이 쓴 바 있다. "그[펠리니]에게 리얼리티에 대한 사랑이 아마도 리얼리티보다 훨씬 강하다는 생각을 전달했던 이는 로셀리니이다. 그들의 시각적 인식의 기관(器官)은 보고 알아보는 기능의 과잉 활동 때문에 어마어마하게 팽창되어 있고, 로셀리니와 펠리니 영화에서 현실 세계는 그들이 리얼리티에 대해 갖고 있는 사랑의 과잉 때문에 변형된다. 두 사람 모두 천 배로 확장된 순수하고 강박적인 카메라의 눈이 포착한 세계에 대한 매우 강렬한 애정을 재현 속에, 프레이밍 속에 위치시키는데, 이들은 이렇게 공기조차 사진으로 찍힐 것 같은 경이로운 방식으로 종종 3차원의 공간감을 … 창조한다."[64] 그리고 파솔리니는 고귀한(sublimis) 스타일의 고전적 영화에, 미적 영역에서 진정한 '정치적 재부흥'[65]을 주도하는 이 비천한(humilis) 네오리얼리즘을 대립시킴으로써 아우어바흐의 방식으로 끝을 맺는다.

그 결과는 파솔리니에 의하면, "변형적 팽창"을 통해, 또는 인간 세계를 위한 "사랑의 무한한 창고"인, 이 근원적 파시오에서 기인하는 "스타일의 과잉"을 통해 끝없이 변위되는 다큐멘터리적 형식이다.[66] 파솔리니는 이와 동일한 맥락에서 에르마노 올미(Ermanno Olmi)에게서의 '서정적 다큐멘터리의 단편', 또는 미켈란젤로 안토니오니(Michelangelo Antonioni)에게서의 '서술적 객관성'과 '서정적 주관성' 사이 변증법에 대해 성찰하게 될 것이다.[67] 그러나 이제 〈매와 참새〉에 등장하는 까마귀-철학자가 그렇게 말하듯, "브레히트와 로

IV. 민중들의 시

셀리니의 시간은 끝났다"는 것을 확인할 수 있기 위해서는 이 '서정적인 것과 다큐멘타리적인 것'의 거대한 대조를 감당하 거나, 그렇지 않으면 과장해야—특히 파솔리니가 펠리니의 영 화뿐만 아니라 가다의 시에서 언어적 관습에 가해진 '진실되 고' 동시에 '그로테스크한' 폭력성을 존경한다고 말할 때[68]—할 것이다.[69]

파솔리니가 브레히트와 로셀리니에게서 발견하지 못한 —또는 더는 찾을 수 없는—**파시오**에 대한 요청, 그것을 명확 히 할 수 있기 위해서는 새로운 우회, 새로운 **피구라**가 필요할 것이다. 우선 일종의 분열을 도입해야 할 것이고, 제3자에게 자기 자신을 이야기하는 영화감독인 "파솔리니가 현실은 사랑 하지만 … 진실은—완전하고 깊은 마음으로는—사랑하지 않 는다"라는 것을 고려한다면, "그가 자기 자신의 정신분열적 상 황을 모르지 않았다"는 것을 확인해야 할 것이다.[70] 이로부터 이 영화감독이 열어놓은 가능성, 즉 **사실이 아닌** 사건—예를 들어 외디푸스의 신화—에 관한 **사실주의적** 영화를 만들 수 있는 가능성이 나온다. 그런 연후에, 파솔리니가 그의 최초의 '형상적 섬광'[9]을 인식했음을 확인하게 되는 위대한 영역으로 돌아가야 할 것이다. 그것은 '사실주의적'일 수는 있으나, 적어

⑨ 디디-위베르만이 '근대성'과 '고대성', 영화의 '몽환적 특성'과 영화의 '대상적, 구체적 본성'의 변증법으로 설명하고 있는 '시 영화'(cinéma de poésie)로서의 파솔리니 영화의 특징은, 파솔리니 자신이 "형상적 섬광"(fulgurations figuratives)이라고 표현한 매우 특별한 경험에서 기인한다. 파솔리니가 학창 시절 수강했던 로베르토 롱기(Roberto Longhi)의 미술사 수업은 서로 다른 시기에 제작된 서로 다른 양식의 작품을 동시에 제시하는 시대착오적 비교 분석의 방식으로 진행됐는데, 이러한 시간적, 시각적 몽타주 방식이 차후 파솔리니의 영화에서 미메시스와 피구라, 다큐멘터리인 것과 서정적인 것, 정치적인 것과 시적인 것의 변증법적 몽타주 방식

민중들의 이미지

도 파솔리니가 이 단어에 부여하고자 했던 이념적 의미에서는 결코 '사실'이라고 특징지을 수 없는 회화의 영역이다.

파솔리니는 "나의 영화적 취향은 영화가 아니라 회화에서 기인한 것이다"라고 말하길 좋아했다. "나는 조형성을, 무엇보다 마사초(Masaccio)의 결코 잊힌 적 없는 길을 따라가면서 이미지의 조형성을 추구한다."[71] 〈맘마 로마〉의 '네오리얼리스트적' 촬영의 바로 그 순간에, **휴머니즘**의 모든 **양상**에서 본질적인 의미는 바사리적 아카데미즘이 아닌, 조토에서 카라바조까지 구체적으로 작동되고 있는 것과 같은 회화적 '경험주의'의 측면에서 해석해야 하는 문제임을 분명히 하면서, 거의 단어 하나하나를 재확인해야 할 것이다. "나의 영화적 취향은 영화가 아니라 회화에서 기인한다. 나의 머릿속에 있는 것, 나의 비전, 나의 비전의 장(場)은 마사초와 조토―(예를 들어 폰토르모Jacopo da Pontormo와 같은) 몇몇 매너리스트 화가와 함께 내가 가장 좋아하는 화가들에 해당하는―의 프레스코화이다. 그리고 인간 이외의 다른 전망을 갖고 있지 않았던 나의 최초의 회화적, 중세적 열정 없이는, 나는 그 어떤 이미지도, 풍경도, 형상의 구성도 생각할 수 없다."[72]

파솔리니가 여기서 시민적 휴머니즘―우리가 이미 **낮은 휴머니즘**(bas-humanisme)이라고 말할 수 있는―의 이름으로 요청하고 있는 '최초의 회화적 [그리고] 중세적 열정'은

으로 연장된다. '형상적 섬광'은 말하자면 롱기의 수업에서 제시됐던 조토나 마사초(Masaccio) 등의 그림들에서처럼, 대상성과 구체성을 가진 영화의 '형상적' 요소의 대립과 충돌이 마치 화학 반응처럼 매우 강렬하고 유동적인 변이와 운동의 불꽃을 만들어내는 것이다. 따라서 '형상적 섬광'이란 표현 자체에는 이미 '구체성'과 '추상성', '대상성'과 '몽환성' 사이의 그러한 변증법적 충돌을 내포하고 있다.―옮긴이

IV. 민중들의 시

사실상 두 스승에게서 온 것이다. 한 사람은 **지상의 시인 단테**에 대한 에세이를 쓴 에리히 아우어바흐이다. 또 다른 사람은 세계대전이 한참이던 시기, 파솔리니가 볼로냐에서 훌륭한 미술사 강의를 열심히 수강했던 로베르토 롱기(Roberto Longhi)이다.[73] 20년 뒤에 쓴 영화 〈맘마 로마〉의 시나리오는 "내[그]가 '형상적 섬광'에 빚을 진 로베르토 롱기에게" 헌정된다.[74] 그런데 왜 미술사가인가? 그것은 틀림없이 파솔리니가 그의 곁에서 (꿈을 잊지 않게 할 수 있었던 리얼리즘을 따라) 모방하는 열정과 (형식의 엄격함을 잊지 않게 할 수 있었던 비장미를 따라) 열정의 모방을 분리할 수 없게 하는 것을 이해하기 시작했기 때문일 것이다.

따라서 파솔리니에게서 롱기는 "그가 학자연하는 면이 전혀 없었다는 점에서", 그리고 그가 이미지를 "그 누구도 하지 않았던 방식으로" 말했다는 점에서 '스승'이었다.[75] 롱기는 그림자와 가난한 인간의 삶의 관계를 상기시키는 단테의 감탄할 만한 시구들을 회상하면서 마사초에 관해 썼다.[76] 그는 어떤 **비천함의 리얼리즘**에 대해 말하면서, 이 카르민의 화가[⑩]의 조형성을 다음과 같이 분석했다. "변조하지 않으면서 형상을 만드는 빛, 미끄러지지 않으면서 포착하는 손, 장식하지 않으면서 조이는 허리띠, 들러붙거나 녹아내리지 않으면서 퍼지는 색."[77] 그는 조토와 피에로 델라 프란체스카(Piero della

⑩ 카르민(Carmin)은 14세기에 건축된 플로렌스의 산타 마리아 델 카르민 교회(Santa Maria del Carmine)를 말하며, 여기서 카르민의 화가란, 마솔리노(Masolino da Panicale)와 함께 이 교회의 프레스코화를 그렸던 화가 마사초를 가리킨다.—옮긴이

민중들의 이미지

Francesca)—파솔리니의 영화에서 매우 중요한 두 화가—의 관계를 성 프란체스코의 비천함과 지상에 내재하는 그의 기쁨을 통해 조명했다.[78] 그리고 훗날 가다의 글과 비교될 자신의 글에서 그는 카라바조 예술에서의 **불순함의 리얼리즘**과 대면하는 것을 두려워하지 않았다.[79]

파솔리니는 틀림없이 로베르토 롱기가 노정한 이탈리아 미술사의 거대한 시간의 활[弓]로부터[80] 오랜 기간 지속되는 현상에 대해, 그리고 온갖 이미지가 엮인 시대착오에 대해 특별한 관심을 갖게 됐을 것이다. **충돌의 리얼리즘** 없이는, 즉 사실주의적 선택 자체에 내재된 충돌 없이는 가치 있는 리얼리즘이란 존재하지 않는다(그렇지 않다면 자연주의적이거나 포퓰리즘적인 스테레오타입의 일방적 안락함에 빠지게 될 것이다). 이렇게 파솔리니는 예를 들어 로마니노(Girolamo Romanino)를, '자신의 시간 속에서' 그리고 동시에 '자신의 시간에 역행해', 모순된 문화와 양식 전체를 다루고, 고대의 무당들에게 근대적 '악녀의 손'을 만들어주고, 모순적 대응에 해당하는 불안의 공간과 희극적 몸짓의 공간을 동시에 창조한 화가로 본다.[81] 마치 각각의 흥미로운 이미지가 전대미문의 **시각적이고 시간적인 몽타주**를 창조하면서, 역사적 '활'의 모든 폭과 모든 긴장을 다룰 수 있는 그의 시대착오적 능력을 파솔리니의 눈에 매 순간 드러내 보여줄 수 있다는 듯.

이것이 형식의—회화적이거나 영화적인—실천을 역사적 앎 자체의 형식과 독특하게 연결한다. 이것은 어찌됐든 로베르토 롱기를, 그가 배웠던 화가들에 대한, 문자 그대로 '해설자'—응창자, 공인된 대화자—로 만들게 했다. 롱기는 '프리랜

223

IV. 민중들의 시

서' 역사학자였고, 알로이스 리글이나 아비 바르부르크와 같은 유럽의 위대한 선학들의 그 어떤 인류학적 야망도 물론 주장하지 않았다. 그러나 그의 모든 관심사의 결합은 그의 예술작품—특히 마솔리노(Masolino da Panicale)와 마사초의 작품—의 비교 분석 방법에서처럼, 파솔리니가 미술사와 영화 자체에서 결국 공통된 과제로 인식하게 될 몽타주 형식을 똑같이 취하고 있었다. "실제로 스크린 위에 슬라이드가 투사되었다. 그것은 마솔리노와 마사초의, 같은 장소에서 제작된 동시대 작업들의 세부 또는 전체 이미지였다. 영화는 바로 사진의 이러한 단순한 투사 방식으로 **작용했다**. 나아가 영화는 마솔리노적인 세계의 한 표본(標本)을 재현하는 '화면'이 이번에는 마사초의 세계의 한 표본을 재현하는 '화면'에 극적으로 대립하는 것과 같은—영화에 특별히 고유한 연속성에 의해—방식으로 작용했다. 한 성처녀의 외투는 또 다른 성처녀의 외투와 … 한 성인(聖人) 또는 바라보는 인물의 클로즈업은 또 다른 성인 또는 또 다른 바라보는 인물의 클로즈업과 … 한 형식적 세계의 한 부분이 이렇게 물리적으로, 물질적으로 또 다른 형식적 세계의 한 부분과 대립했다. 하나의 '형식'이 또 다른 '형식'과."[82]

미술사로부터 발원한 이러한 '형상적 섬광'이—때론 포화 상태에 이르기까지—관통한 파솔리니의 영화 작품을 이러한 조건하에서 보는 것이 당연할 수밖에 없을 것이다. 위대한 마르크시스트 역사학자 줄리오 카를로 아르간(Giulio Carlo Argan)은 〈아카토네〉의 리얼리즘에서 중세, 르네상스, 바로크 시대의 오랜 회화적 전통에 뿌리 내린 인물들의 도상학적 '유형학'을 마침내 알아보았다.[83] 파솔리니는 장뤼크 고다르

224

민중들의 이미지

의 영화 〈열정〉 속의 타블로 비방⑪보다 이십 년 앞선 〈백색 치즈〉에서 전형적인 모더니티의 실천가—이 영화에서 스스로를 '모든 현대인보다 더욱 현대적'이라고 규정했던, 그러나 자신의 동시대인들에게는 '과거의 힘'으로 비춰졌던 영화감독인 오손 웰스(Orson Welles)—와 조형적으로뿐만 아니라 정치적으로도 **다시 형상화하도록** 운명지어진 민중들인 단역들의 인간적인 구성을, 그리고 폰토르모가 그린 유명한 〈피에타〉와 로소 피오렌티노(Rosso Fiorentino)가 그린 〈십자가에서 내려지는 그리스도〉를 대면시킬 수 있었다.[84]

왜 정치적으로인가? 왜냐하면 〈백색 치즈〉는 **단역 가운데 가장 하찮은 자**, 가장 가난한 자를 주인공으로 내세우고 있기 때문이다. 점심 휴식 시간, 자신의 급식 봉지를 촬영장 근처에 있는 굶주린 아내와 네 아이들에게 가져다주는 자, 그래서 자신의 먹을거리는 도둑질하게 되지만, 주연 여배우, 신인 여배우의 개한테 그것을 다시 빼앗겨 그 자신은 항상 배가 고픈 자. 로마의 교외 변두리, 황무지 위에 다시 올려진 이 회화적 십자가형의 장면에서, [예수 옆의] 십자가에 묶인 강도 역

⑪ 살아 있는 그림이란 의미의 '타블로 비방'(tableaux vivants)은 19세기 전반기 프랑스, 독일, 영국 등 유럽의 여러 나라에서 유행했던 일종의 스펙터클 혹은 문화 이벤트라고 할 수 있다. 주로 야회나 무도회를 기해 수행됐는데, 그림, 문학작품, 신화 등의 유명한 장면을 똑같이 재현하기 위해, 사람들이 해당 장면에 등장하는 인물들처럼 분장을 하고 미리 준비된 무대를 배경으로 한참 동안 움직이지 않고 포즈를 취하는 것으로 구성된다. 유명한 건축가나 화가들이 의상, 무대장치 등을 제작하기 위해 동원되기도 했고, 전문 기획자가 있었을 만큼 당대 유럽 상류사회에서 큰 인기를 끌었다(Quentin Bajac, in *Tableaux vivants: fantaisies photographiques victoriennes (1840-1880)*, Paris: Éditions de la Réunion des musées nationaux, 1999, p. 7 참고).—옮긴이

IV. 민중들의 시

할을 맡은 이 하층 프롤레타리아는, 결국엔 신약성서의 그리스도보다 더욱 모욕적으로, 더욱 순수하고 더욱 비극적으로, 끝내는 '정말로' 죽게 될 것이다. "불쌍한 스트라치. 죽는 것 말고는, 그 또한 살아 있었다는 사실을 우리에게 상기시킬 수 있는 다른 방법이 그에게는 없었구나"라고 오손 웰즈는 말하게 될 것이다.

　　따라서 파솔리니의 영화에서 회화적 문화의 집중적인 활용은, **형상화하다**가 말하는 정치적 의미로서 이해되어야 한다.[85] 실제로 이 영화감독은 자신의 영화에서, 그리고 다소 능숙하게 그려진 많은 그의 데생에서도 대가들을 '베끼는' 것만으로 만족하지 않았다.[86] 만약 조토와 피에로 델라 프란체스카가 1964년의 〈마태복음〉 속에 있다면, 그것은 적어도 단테가 노래한 '지상의 세계'에서의 미천한 자들의 아름다움을 위해서일 것이다. 만약 벨라스케스가 1967년의 〈구름이란 무엇인가〉 속에 있다면, 그것은 적어도 인간 꼭두각시에 대한 재현 능력을 위해서일 것이다. 만약 프란시스 베이컨(Francis Bacon)이 1968년의 〈테오레마〉 속에 있다면, 그것은 적어도 성적 욕망에서까지 몸을 대결시키는 충돌의 맹렬함을 위해서일 것이다. 만약 브뤼헐이 1975년의 〈살로 소돔의 120일〉 속에 있다면, 그것은 적어도 파시즘과 문화적 아방가르드 사이의 복잡한 관계를 위해서일 것이다. 만약 카라바조가 파솔리니의 모든 작업을 관통하고 있다면, 그것은 적어도 가장 보잘 것없는 실재를 밝히고, 알아보기 쉬운 모든 은유와 도상학을 통해 운명적이며 '섬광을 발하는' 민중들의 아름다움을 재발견하려는 그의 방법을 위해서일 것이다.

226

민중들의 이미지

파솔리니의 영화에서 '형상적 섬광'은 발터 벤야민적 의미의 **변증법적 이미지**처럼 나타난다. 그것은 눈부신 또는 은근한 충돌의 결정체이다. 그것은 무엇보다 〈백색 치즈〉에서(또한 파솔리니의 다른 모든 영화에서도) 회화적 장면이 완벽하게 재구성된 **타블로 위에서의 멈춤**처럼 순간적이고 깨지기 쉬운 서스펜스이다. 따라서 움직임은 얼어붙고 영화는 회화로 되돌아가는 것만 같다. 그러나 많은 일이 인물들 사이에서 계속해서 일어나기에—다시 말해 변조, 요동 또는 충돌을 계속해서 만들어내기에—우리는 조각적 구성에 더 가깝다고 느낀다. 파솔리니는 예를 들어 귀도 마초니(Guido Mazzoni)의 군상처럼 실물 크기로 조각된 르네상스의 다채색 군상을 모르지 않았다. 더구나 인물들 자체는 설령 포즈를 취하고 있다 하더라도 결코 움직임을 멈추지 않는다. 최악은 그로 인해 그들이 어쨌든 구성하고 있는 타블로 전반이 끊임없이 훼손된다는 것이다. 예컨대 그것은 의심할 여지 없이 니고데모(Nicodemus)—그 이름이 정확하게 의미하는 것은 '민중의 승리'이다—를 형상화하고 있는 십자가 뒷편의 노인으로, 그는 코를 상스럽게 비벼대는 바람에 포즈를 잃고 만다. 또한 그것은 촬영이 한창일 때 미친 듯한 집단적 웃음으로 들썩거리고 있는, 성스러운 역사의 다른 인물들이다.

　　동시에 이 '타블로들'은 영화의 이야기에서 단절로, 더 나아가 **시간 속의** 진정한 **구멍**으로 나타난다. 예를 들어 로소 피오렌티노의 [회화의] 재구성은 흑백으로 촬영된 동시대의

이야기 공간을 조형적으로—그리고 넓은 천자락으로 배치된 요란스러운 색과 함께 색채 면에서—단절시킨다. 따라서 (색이 가해진) 마리아의 몸이 라우라 베티(Laura Betti)의 (흑백으로 나오는) 몸과 충돌 국면에 들어선다. 이것이 파솔리니의 시나리오 글쓰기에서 **시적 계시**의 진정한 순간이 솟아나게 하는 것으로, 이 계시의 순간은 전쟁 중이던 이탈리아의 중심에서 로베르토 롱기의 슬라이드 앞에서 경험했던 최초의 '형상적 섬광'이 자신의 방식으로 다시 재연된 것이다.

　　이렇게 우리는 〈백색 치즈〉의 시나리오를 **물질적**, 신체적, 감각적 **분출**뿐만 아니라, 사유되고 노출된 **시간 속의 구멍**이라는 묘사로도 읽을 수 있다. "그리고 돌연(pan)!—'컷'으로—우리 앞에, 더는 흑백이 아닌 색채로, 우리 가슴 한복판에 와 닿는 색채와 함께. 폰토르모의 〈가시 면류관을 쓴 그리스도〉가 그것이다. 저수지의 물처럼 창백한 초록 바탕, 금발머리 병사의 굵고 강한 허리 옆에서 펄럭이는 붉은 옷자락들(pans). … 액션! 그리고 이처럼 서너 차례, 이 투명한 광채에, 이 황금빛 허리에, 이 시든 딸기색 가슴에 … 묘지의 숨막히는 열기 속에서 아무도 말하지 않을 때("왜냐하면 어느 여인도 오후 3시에는 결코 노래하지 않기에"), 만약 당신이 우울한 오후 태양빛 아래에서 버려진 야생의 양귀비꽃을 발견한다면, 만약 당신이 그것을 쥐고 짖이긴다면, 곧 날아가버릴 액즙이 나온다. 그러면 그 액즙을 아주 깨끗한 하얀 천 위에 조금 적셔 어린아이에게 젖은 손가락으로 만지게 해보라. 그러면 손자국 중심에 매우 창백한, 장밋빛에 가까운, 그렇지만 아래 놓인 깨끗한 린네르 천의 순백 덕분에 반짝거리는 붉은색이 떠오를 것이

228

다. 그리고 그 자국의 가장자리에 거의 탈색되지 않은, 강렬하고 섬세한, 미량의 붉은색이 모일 것이다. 그것은 석회암의 윗면에서처럼 곧바로 말라버려 불투명해질 것이다. … 하지만 그것은 말 그대로 종이의 탈색 과정을 거쳐, 비록 생명을 잃었지만 자신의 생기 있는 붉은색을 보존하게 될 것이다."87⑫

이 텍스트에 내포되어 있는 시적 차원은 직접적인 영화 연출에 필요한 모든 가능성뿐만 아니라, 폰토르모의 이미지에 적확한 모든 레퍼런스에서 분명 빛나가 있는 것처럼 보인다(비록 빨은 꽃, 하얀 린네르 천, 축축한 자국의 이와 같은 색소의 내밀함이 파라자노프(Serguei Paradjanov)의 영화⑬에서 정확히 나타나고 있다 할지라도 말이다). 그것은 이 문장들을 써내려가고 있는 파솔리니에게서 그림을 묘사하는 것과도,

⑫ 파솔리니는 영화감독이면서 시인으로 알려져 있지만, 그림에 관해 글을 쓰기도 하고 직접 그림을 그리기도 했을 만큼 그의 삶과 예술, 특히 영화의 조형적 측면에서 미술이 상당히 중요한 부분을 차지한다. 디디-위베르만은 이 책에서 상대적으로 주목받지 못했던 파솔리니의 미술과의 연관성을 드러내고 있는데, 이 인용문은 파솔리니가 쓴 자신의 영화 〈백색 치즈〉(1963)의 시나리오에서 발췌한 글 가운데 일부를 옮긴 것이다. 디디-위베르만이 앞서 언급한 것처럼 파솔리니는 이탈리아의 매너리스트 화가 야코포 다 폰토르모의 회화에 깊이 매료되었으며, 〈백색 치즈〉라는 그의 영화에 실제로 이 화가의 그림이 '타블로 비방'의 형식으로 재연되기도 했다. 디디-위베르만이 인용한, 섬세한 시적 감수성으로 쓰인 이 글은 내용상 1525-1528년에 폰토르모가 그린 〈십자가에서 내려

지는 그리스도〉(Deposizione)를 묘사하고 있는 것으로 보인다.—옮긴이
⑬ 세르게이 파라자노프는 파솔리니처럼 영화감독이면서 시인이자 화가로서 다방면에 걸쳐 활동했던 아르메니아 출신의 작가이다. 여기서 디디-위베르만이 암시하고 있는 영화는 1969년에 제작됐지만, 사회주의 리얼리즘이라는 당시 소비에트 연방의 기조에 반하는 특유의 전위적이고 자유분방한 터치 탓에 제재를 받아 1971년에야 상영될 수 있었던 〈석류의 빛깔〉(The Color of Pomegranates)이다. 이 영화는 18세기 아르메니아의 음유시인 사야트-노바(Sayat-Nova)의 유년기부터 죽음에 이르기까지 전 생애를 강렬한 색채가 인상적인 '타블로 비방'을 사용해 묘사함으로써 매우 시각적이고 조형적인 측면을 부각시켰다.—옮긴이

IV. 민중들의 시

촬영을 예상하는 것과도 상관이 없었다. 반면 그것은 그의 영화가 단순한 시선이나 어린아이의 몸짓이라 할지라도 또 다른 장면으로의 변조(變調)를 모색하는 **행위시**(poème d'action)의 시각적 조건을 제공하는 것과 관련된다. 파솔리니는 『이단의 경험』에서 인간의 몸짓과 '도구적 실천'에 긴밀하게 다가서는 것으로서의 영화의 시적 본질을 강력하게 주장하게 될 것이다. 이런 의미에서 영화는 그것이 아무리 사소한 것이라 하더라도 "위대한 행위시"처럼 여겨져야 할 것이다.[88]

그런데 이런 관점에서 고려된 '행위'란 도대체 무엇인가? 파솔리니에 의하면, 이 질문에 대한 답은 이제 있는 그대로의 모든 인간적 몸짓을 전제하는 은밀한 충돌 속으로 들어설 것을 요구한다. '행위'는 포괄적이면서 동시에 지엽적이다. 행위의 포괄적 장은 **맞선 민중**들의 장이며—바로 이 때문에 "위대한 행위시"라는 표현 자체가 혁명과 관련된 레닌(Vladimir Il'ich Lenin)의 보편적인 공식을 즉각적으로 되풀이한다—, 지엽적 장은 **맞선 몸**과 그 몸의 한결같은 유일한 욕망의 장이다. 만약 파솔리니가 예이젠시테인을 그토록 예찬했고 추종했음에도 "포템킨의 선원들은 '긍정적인' 꼭두각시처럼 움직이는, 영혼도 몸도 성별도 없는 존재이다"[89]라고 말하면서 결국엔 그에 대한 반감을 토로하게 됐다면, 그것은 무엇보다 자신의 시간을 계급 충돌을 연출하는 데 투자했던 이 러시아의 영화감독이 그 계급 충돌을 구성하는 민중들과 몸의 재현에서 지엽적인 것과 포괄적인 것의 충돌을 간과했기 때문이다.

영화의 다른 단역들의 '계급'으로 적절히 들어가는 것조차도 실패하고 마는 〈백색 치즈〉의 하층 프롤레타리아 출

230

신의 주인공인 이 남자는 **유일한 몸**과 **사회적 몸**의 이러한 충돌, 다시 말해 각자의 몸이 긴밀히 결합된 '민중'의 프레임 속에서 노출될 때의 이러한 어려움을 잘 나타내고 있다. 스트라치(Stracci)는 어찌됐든 **공통의 이름**일 뿐이다. 그것은 '넝마, 누더기, 허접쓰레기', 그리고 그것의 형용사형으로는 '사용할 수 없는' 모든 것을 의미한다. 그리하여 굶주림에 고통받고 있는 '가난한 스트라치'는 자신보다 덜 가난한 자들 때문에 도덕적으로 상처를 받는다. 땅바닥 위의 십자가에 묶인 그는, 그에게 음식을 주고 빼앗기를 반복하고 있는 한 영화 기술자의 가학적 잔혹성에 어느 순간 굴복당하고 만다(도판4-11, 4-12). 파솔리니 자신의 경제학이기도 한 신성모독의 경제학에서 이 시퀀스는 자신이 즐겨 그렇게 말했던 것처럼 어쩌면 가장 진실되게 '신성한' 것으로 간주될 수 있을 것이다. 왜냐하면 여기서 순교자의 형상을 만드는 것은 그리스도가 아니라 바로 가난한 도둑, 겉멋만 부릴줄 알았지 바보스럽고 보잘것없는 한 젊은 단역이기 때문이다—무엇보다 기독교가 일곱 가지 큰 죄 가운데 하나로 간주하는, 식탐과 식욕이 혼합된 골로시타(golosità)로 인해 스트라치가 수난을 당하고 있음을 기억하자(스트라치는 배가 너무 고파 죽을 지경이지만, 결국 사람들이 그에게 베푸는 카라바조적인 잔치에서 너무 많이 먹어 죽을 지경이 된다).

따라서 우리는 왜 파솔리니가 스스로를 "불순한 행위"[90]의 시인이라고 말할 수 있었는지 이해하게 된다. 예를 들어 그는 〈마태복음〉을 위한 자신의 프로젝트를 '무신론자 또는 마르크시스트의 눈을 통해' 보이고 그처럼 노출된, 그리고 마침

IV. 민중들의 시

도판4-11. 피에르 파올로 파솔리니, 〈백색 치즈〉, 1962, 영화 포토그램

도판4-12. 피에르 파올로 파솔리니, 〈백색 치즈〉, 1962, 영화 포토그램

내 내적 충돌과 '양식적 오염'의 원칙에 따라 구성된 종교적 이야기로 규정한 바 있다.[91] **장르의 혼합**과 '비천한 형식'의 찬양이 불순하고 전복적인 '신성성'에 대한 이론(理論) 없이는 전개되지 않았던 조르주 바타유와 얼마간 유사하게,[92] 파솔리니에게서의 신성성 또한 그 정치적 쟁점이 바로 **충돌의 형식화**—민중들이 무대이자 동시에 배우로서 포괄적이면서 동시에 지엽적으로 연루되는—에 다름없는 **형식의 충돌화** 없이는 전개되지 않는다.

바로 이런 것이 파솔리니의 리얼리즘일 것이다. 주세페 지가이나(Giuseppe Zigaina)가 이 시인의 영화를 "현실의 심장에서"[93][⑭] 볼 때, 우리는 그의 이미지를 끝까지 이해해야 하고, 만약 그 심장이 우리의 몸을 살아 있게 만든다면 이는 심장이 리드미컬하게 **뛰고** 있기 때문이며, 그 심장에서 확장과 수축이, 박동의 힘과 침묵의 긴장이 **서로 싸우고** 있기 때문이라는 것을 잊지 말아야 한다. 파솔리니의 리얼리즘이 '상호텍스트성' 때문에 복합적이며, '유토피아' 때문에 시적이라거나, '페티시즘' 때문에 과장되어 있다고 말하는 것은 적절할지 모르지만 충분치는 않다.[94] 더불어 왜 이 리얼리즘이 세상을 그토록 불안하게 만들거나, 또는 왜 그것이 우리에게 출혈의 꿈과 전

⑭ 지가이나는 파솔리니의 책들에 쓰일 삽화를 그렸을 뿐만 아니라, 파솔리니의 영화에 배우로 출연하거나 시나리오 작업을 같이 하는 등, 파솔리니와 지속적으로 탄탄한 예술적 협업관계를 형성했다. 그는 1975년 파솔리니의 비극적 죽음 이후, 파솔리니의 예술에 관한 여러 편의 책을 저술하기도 했다. "현실의 심장에서"라는 파솔리니 영화에 대한 표현 역시, 그가 1987년부터 1993년 사이 출간한 세 권의 책들을 모아 1995년에 출판한 파솔리니의 삶과 죽음, 예술을 다룬 모음집에서 디디-위베르만이 인용한 것이다.—옮긴이

민중들의 이미지

체주의의 악몽 사이에서 몸을 관찰하게 만드는지 이해해야 한다.[95] 알랭 베르갈라(Alain Bergala)가 파솔리니의 영화를 "두 번 불순한" 것이라고 한 말은 확실히 옳았다. 한 번은 "영화에서 나온 영화"가 아니라는 점에서 불순하고(고다르의 영화처럼), 또 한 번은 끝까지 "사실을 기입한 [기록] 영화"가 아니라는 점에서 불순하다[96](앙드레 바쟁이 희망했던 바처럼).

그러나 우리는 작품의 이단성에 대한 독자적 거부나 자발적 표방에 의거해 작품을 규정하지는 않는다.[97] 제기되는 질문은 무엇보다 파솔리니가 자신의 '불순하거나' 또는 '오염된' 구성들의 충돌적 생동감과 근원적 활기—결함이 아니라—속에서 무엇에 '예스'라고 대답하길 원했는가를 아는 것이다.[98] 장-앙드레 피에시가 언뜻 기술적 문제처럼 보이는 이 질문을 던졌을 때, 파솔리니는 우선 실험적인 프랑스어로 "단순화를 연습했습니다—연습했다, 시도했다, 시험했다라고 하나요?—"라고, 요컨대 '단순성을 갖고서' 촬영하기 위해 매우 노력했다고 답한다. … 그 이유는 "신성성, 그것은 매우 단순하기"[99] 때문이다. 사실주의적이며 동시에 '신성한' 이 요청, 단순성에 대한 이 '연습' 또는 '시험'이 전제하는 복잡성 자체를 되짚어보지 않더라도, 파솔리니가 당시 클로즈업에 대한 예찬에 본능적으로 몰입하고 있었다는 점을 알아차리는 것만으로 충분하다.[100] 이탈리아의 시나리오 글쓰기에서 '클로즈업'의 이니셜은 바로 프리미시

⑮ 프리미시모 피아노(primissimo piano)는 음악 연주에서 셈여림의 정도 가운데 가장 약한 정도를 지시하는 단어이다. 피아니시시모(piamissisimo)라고도 하며, PPP로 줄여서 표기한다. 공교롭게도 이것은 피에르 파올로 파졸리니(Pier Paolo Pasolini)의 이니셜과 일치하고 있다.—옮긴이

IV. 민중들의 시

모 피아노(primissimo piano)의 PPP와 같다.⑮ 따라서 클로즈
업은 내가 바라보는 것에 나 자신을 완전히 끌어들이고—몸과
마음 모두를 순응시키고—있는 것을 내가 매우 가까이서 바라
보는 것을 의미한다. 말하자면 나는 **타자가 형상을 취하고**, 나
를 내려다보고, 결국 **나 자신으로** 환생하는 것을 매우 가까이서
바라보는 것이다. 그 결과 논리적으로 "장(場)-대-장(場)의 활
용"이 전염처럼 "아무런 고정된 규칙 없이 [이루어지게 될 것이
다]."¹⁰¹ 영화의 이러한 실천에서 정면 충돌과 사랑스러운 융합,
또는 대결과 공감을 더는 분리하지 않기 위한 것처럼 말이다.

　　　이제 정면적이고 동시에 융합적인 이 '형상화'에서 무엇
이 파토스 또는 근원적 파시오가 될 것인가? 파솔리니는 장-앙
드레 피에시와의 같은 인터뷰에서 분명하고 아름다우며 절대
적으로 특유한 명사 하나를 선사한다. 아브조이아(abgioia)라
는 단어가 그것이다. 그는 다음과 같이 말한다. 이것은 "기쁨
(gioia)과 고통을 표현하는 단어입니다. 동시에 말이죠. 나의
유년기에서부터, 프리울(Frioul)의 사투리로 쓴 나의 최초의
시에서부터 이탈리아어로 쓴 나의 마지막 시에 이르기까지,
나는 지역의 시, '시골의' [또는 '프로방스'의] 시에서 가져온 아
브조이(abjoy), 아브조이아라는 표현을 사용했습니다. 나이팅
게일은 아브-조이아(ab-gioia)라고 기쁨을, 기쁨으로 노래합
니다. … 그런데 조이아(gioia)는 당시의 언어에서 시적인 **발
작**, 열광, 시적인 도취라는 특별한 의미를 갖고 있었습니다. 이
단어는 아마도 나의 작업 전체를 표현하는 키워드일 겁니다.
… 나의 모든 작업을 지배했던 기호는 삶의 이러한 종류의 노
스탤지어였고, 삶의 사랑을 없애는 것이 아니라 증폭시키는

민중들의 이미지

의미로서의 축출이었습니다."[102]

이탈리아어에처럼 프리울어에서, 그리고 라틴어에서처럼 프로방스어에서 접두사 'ab'는 **기원**이자 **거리**를 동시에 의미한다. 그것은 부착점(附着點)과 소실선(消失線), 그로부터 모든 것이 오지만 또한 그로부터 떠나거나 되돌아가는 것이기도 하다. 따라서 아브조이아는 자신의 토대나 일시적으로 좌절된 자신의 운명을 형성하는 고통을 감당하기 위해 필연적으로 자기 자신으로부터 나와야만 하는 근원적인 기쁨일 것이다. 그것은 우리가 그것을 떠난 다음에(예를 들어 번민 속에서) 되찾게 되는 기쁨이다. 그것은 **모든 것을 무릅쓴 기쁨**, 편재하고 있는 대결에 대해 알고 있지만, 거기서 욕망의, 접근의, 접촉의 원칙 자체까지 찾아내고자 하는 사람이 체험한 기쁨이다. 그것은 아무리 남용된다 할지라도 깊이를 알 수 없는 기쁨이며, 아무리 꺾어버린다 할지라도 풍요로운 기쁨이다. 양식에서 벗어난 기쁨, 그리고 아마도 때로는 비루하기까지 한 기쁨. 아브조이아는 이렇게 파솔리니에게서 신성모독의 삶으로 '신성화된' 삶 자체의 원칙이었을 것이다. 화해를 통해 사유된 것처럼 분쟁을 통해 사유된 모든 만남의 동력. "스캔들을 통해, 그리고 분노를 통해 저항해야 한다"라고 파솔리니는 『재의 시인』에서 쓰고 있다.[103] 그러나 그의 작업 전체는 아브조이아의 '고통스러운 기쁨'에 대한 그의 저항할 수 없는 소명을 통해서도 저항하고 있다.

그리고 이 기쁨은 항상 몸의 운동—공간 전체의 변화를 초래하는[104]—을 경유하기 때문에, 파솔리니에게서 '행위시'의 작업은 대결의 형상과 애착의 형상을 다같이 노출하는 것에

237

다름없을 것이다. 만약 영화를 만드는 것이 행위시를 만드는 것과 다르지 않다면, 그렇다면 **충돌이 춤추게 하는 것**, 다시 말해 대결을 욕망의 변증법으로, 그리고 아름다움의 궁극적 형식으로 노출하는 것 말고 무엇을 더 할 수 있단 말인가? [이와 관련하여] 파솔리니 영화에서 난투극 장면—유일한 싸움들, 가까운 존재들의 대결—이 갖는 중요성에 주목하는 것으로 충분하다. 가장 유명한 장면은 1961년의 〈아카토네〉, 1962년의 〈맘마 로마〉, 1965년의 〈매와 참새〉, 1967년의 〈오이디푸스 왕〉, 그 이후 1971년의 〈켄터베리 이야기〉, 또한 1973년의 〈아라비안 나이트〉에서 등장한다.[105]

예를 들어 〈아카토네〉의 시나리오는 대결하고 있는 두 인물의 대면—이것은 분명 영화에서 정면으로 프레이밍된 두 얼굴의 장-대-장일 것이다—이 그들을 거친 난투극으로 치닫게 만들고 있어 민중 전체 또는 두 인물 주변에 모인 '일당'이 그들을 분리시킬 수 없다는 것을 확인해준다. "사람들이 아카토네를 그의 매형에게서 떼어놓지 못하니, 그는 매형에게 묶여 있는 것만 같다." 이렇게 "둘은 이웃 사람들이 그들을 떼어놓으려는 분리 시도에 저항하면서 짐승처럼 울부짖으며, … 마치 하나의 몸을 만들고 있는 것처럼 달라붙어 있다."[106]

영화 자체에서 강한 인상을 주는 것은(도판4-13, 4-14) 우선 이 시퀀스의 길이이다. 파솔리니는 정확하고 냉철하게—그러나 그의 시선에서 이토록 놀라운 부드러움을 어찌 보지 않을 수 있단 말인가?—두 몸이 얽힌 대결에 들어선다. 승자의 모습이 지체 없이 부각되는 미국식의 모든 싸움과는 거리가 먼 〈아카토네〉의 장면은 결투가 특유의 동결을 만들어내

238

도판4-13. 피에르 파올로 파솔리니, 〈아카토네〉, 1961, 영화 포토그램

도판4-14. 피에르 파올로 파솔리니, 〈아카토네〉, 1961, 영화 포토그램

는 바로 그 순간에(덧붙여 말하자면 짐승의 포식에 관한 다큐멘터리에서나 볼 수 있는 순간처럼) 시간을 끌고 있다. 확실히 그것은 리더들의 결투가 아니라 오히려 **비참한 결투**, 하나같이 힘없고 가난한 두 사람의 결투이다. 그런데 이 모든 것에서 또한 기막힌 안무의 우아함이 솟아나온다. 이제 두 몸은 하나의 몸에 지나지 않으며 몽환적이고 멋지고 사랑스럽다. 이 모든 신체적 난폭함 위로—드레이어에서처럼 강력하게 우아함을 부여하면서—⟨마태 수난곡⟩의 합창대가 선회하고 있는 동안에, 요한 제바스티안 바흐(Johann Sebastian Bach)가 인간의 아들에 대한 깊은 애도, 그의 지복을 간청하는 영혼의 진정한 아브조이아의 상태에서 민중이 그리스도의 무덤 앞에서 흐느끼도록 만드는 이 최후의 순간에.

대결과 애착의 이러한 혼합은 파솔리니가 자신의 시퀀스에서 전념했던 몽타주 없이는 분명 불가능했을 것이다. 먼저 장면을 이끄는 연기의 지시에서 나타나는 **몸의 몽타주**(서로 놓지 않고 싸우기, 서로 때리지 않고 난폭하기), 그리고 민중의 거리—파솔리니가 자신의 시나리오에서 연출 장소를 "스피아조 미제라빌레"(spiazzo miserabile), 즉 '비참한 거리'라고 명명한[107]—와 이 난투를 하나의 심포니처럼 노래하게 만드는 오케스트라의 층위 사이 강력한 대조에서 나타나는 **공간의 몽타주**, 끝으로 ⟨백색 치즈⟩의 단역이 그리스도의 형상을 도상학의 과거 속에서 제시하면서 촬영의 현재 속에서 죽어가는 것과 똑같이, 현시점에서 싸우고 있는 거지[아카토네]가 싸움의 음악[⟨마태 수난곡⟩]으로 인해 '신성화된' 과거의 형상이 되는 **시간의 몽타주**.

민중들의 이미지

이제 우리는 주세페 지가이나가 "현실의 심장"에 놓인 파솔리니의 영화를 이야기했을 때 제안했던 그 이미지로 되돌아올 수 있다. 우리는 **몽타주**—이 탁월한 형식적 작동—를 **심장 자체**라고 간주할 수 있는데, 이 심장은 '행위시'처럼 모든 '살아 있는' 영화를 뛰게 만든다. 영화가 스스로를 '현실의 몽타주'라고 자처하면서 심장에 도달한다는 것은 파솔리니가 '표현적인' 것을 겨냥한 **리드미컬한 몽타주**—영화를 단순한 시청각적 '담론'으로 구성하려는 경향이 있는 '외시적인 몽타주'(montage dénotatif)와는 매우 다른—를 통해 구축하고자 했던 개념에서 분명히 나타나는 것이다.[108] 파솔리니의 말에 따르면, '리드미컬한 몽타주'는 장면에서의 대결의 힘 그 자체이기도 한, '현상학적' 질서의 진정한 힘을 실행하기 위해 엄격히 기호학적인 모든 작동을 초월한다.[109]

이러한 몽타주 형식이 왜 다른 것보다 더 풍부하고 더 필연적인 것일까? 왜냐하면 그것은 미메시스(현실의 기록으로서의 영화), 피구라(형식적 의미작용을 하는 작동으로서의 영화), 파시오(인간의 몸짓과 정동의 실행으로서의 영화)가 모두 함께 작용하게 하기 때문이다. 이런 의미에서 파솔리니는 몽타주를 **구축**의 한 방식이란 관점에서뿐만 아니라, **전파**, 즉 "무언가가 일어날 수 있도록,"[110] 다시 말해 무언가가 돌발하고 도래하고, 대결하고 유대하고, **발생하고 이행하게** 만들기 위해 한 요소에서 다른 요소로의, 또는 한 표현적 차원에서 다른 표현적 차원으로의 일종의 전염 과정이란 관점에서 간주하기도 한다.

그런데 파솔리니에 의하면 그것은 **정념** 없는 이행에서 오지 않는다. 이행 없는 정념에서, 다시 말해 간극, 분할 또

241

는 분열이 없는, 요컨대 모든 정동과 모든 표현적 제스처를 전제하는 내적 대결이 없는 정념에서 오지 않는 것처럼 말이다. "나는 행위를 여러 개의 짧은 시퀀스, 클로즈업 숏, 웨스트 숏, 풀 숏으로 분할한다. 다시 말해 나는 각각의 표현과 각각의 몸짓을, 말하자면 단 하나의 장면에 모은다."[111] 하지만 이 장면 자체는 이완과 수축이 심장을 뛰게 만드는 것처럼, 뒤섞인 기쁨과 고통이 시인의 아브조이아를 살아 숨쉬게 만드는 것처럼, 그것을 지탱하는 충돌, 분열, 이행에서 만들어지게 될 것이다. 따라서 그것은 파솔리니가 몽타주를, 그러니까 영화 전체를 실재와의 유대와 대결의 "시원적 힘"으로 간주할 수 있게 될 근본적인―어떤 면에서는 인류학적인―장면에 관한 것이다.[112]

이러한 인류학적 맥락에서 파솔리니가 몽타주를 죽음 자체와의 어떤 '생명' 관계라고 말했다는 점은 의미심장하다. 요약하자면 리드미컬한 몽타주는 **죽음에 대한 우리의 대결을 음악화하며**, 마찬가지로 파솔리니가 상상한 것과 같은 죽음은 "우리 삶의 섬광을 발하는 몽타주를 [스스로]"[113] 완성한다. 이렇게 생각한다는 것은, 영화로 아브조이아의 작품뿐만 아니라, 잔존의 작품을 만드는 것이다. "영화는 실천 측면에서 죽음 이후의 삶과 같다. [그리고] 그와 같은 방식으로 하나의 삶이 역사가 된다."[114] 그것은 우리가 〈아카토네〉에서 두 하층민의 대결에 붙여진 리듬 소리를 들을 때 우리를 요한 제바스티안 바흐의 슬픔으로 인도하는 것이다. 그러므로 '행위시'의 모델은 결국 망자의 삶을 시적이고 음악적인 재몽타주로 구상한, 고대의 애가나 추도사일 것이다. "누군가가 죽자마자, 막

민중들의 이미지

종결된 그의 삶의 신속한 종합이 실현된다. 수십억 개의 행위, 표현, 소리, 목소리, 말이 허공 속에 떨어지고, 수십 또는 수백 개가 잔존하며, [그리고] 이 문장 가운데 몇 개가 기적처럼 지속되어 기억 속에 명구처럼 새겨지고, 어느 아침의 햇살 속에서, 어느 저녁의 부드러운 어둠 속에서 정지된 채 남아 있다. 여인과 친구들이 그것을 기억하며 눈물을 흘린다. 영화에서 남게 되는 것은 이 문장들이다."[115]

영화적 우화인 1967년 작 〈구름이란 무엇인가?〉부터 미완의 글쓰기 프로젝트인 『페트롤리오』에까지 이르는 파솔리니의 작품에서[116] 결국 스스로를 애도하게 될 이 '아브조이아'의 화신들을 찾아내기 위해서는 특별한 작업이 필요할 것이다. 아무튼 그의 이야기—그의 우화와 시, 그의 자서전적 또는 신화적 희곡—와 역사 그 자체 사이, 즉 이 우화들이 대결하고 있으며 불가분 유대하고 있는 민중들의 역사 사이에서 파솔리니가 구축한 관계가 이러한 변증법에 기초하고 있다는 것은 자명하다. 파솔리니는 1963년의 〈분노〉와 같은 아카이브적 '몽타주 영화'에서조차 매릴린 먼로(Marilyn Monroe)의 개인적 이야기—그녀의 미소, 현대적 요정이랄 수 있는 그녀의 아름다움, 할리우드 자본화에 대한 그녀의 "복종에 따른 외설"[117]—를 핵폭발, 탄광 속에서 죽은 노동자들의 비탄에 빠진 아내들과 대면시키고, 조르조 바사니(Giorgio Bassani)가 비가적 음색으로, 시의 목소리(voce in poesia)로 독해한, 의도적으로 시처럼 쓰인 텍스트에 대한 모든 것을, 그리고 파솔리니가 재연한 알비노니(Tomaso Giovanni Albinoni)의 유명한 음악에 대한 모든 것을 드레이어의 〈잔다르크〉와 대면시킨다(도판4-15, 4-16).

243

IV. 민중들의 시

〈종이꽃 시퀀스〉라는 제목이 붙은 1968년의 경탄할 만한 단편영화는 보다 더 분명하게 민중들의 미세한 일화와 민중들의 거대한 역사의 안무적이고 시각적인 대위법을 리드미컬하게 구성하고 있다. 이 일화는 로마의 나치오날레가(街)에서 도시의 차, 도로 건설 현장, 지나가는 사람들, 일터로 가는 노동자들 … 가운데 니네토 다볼리(Ninetto Davoli)의 걸음을 단순히 쫓아가는 것으로 이루어져 있다. '신성화된' 요소는 파솔리니의 눈에 모조리 니네토의 몸, 웃음, 매력, 근본적인 기쁨에 집중되어 있다. 그는 걷지 않고 춤을 춘다. 그는 자신의 일거리 따위엔 관심이 없으며, 자신의 주위에 열려 있는 세상을 향해 목청껏 웃어제낀다. 그는 거리를, 도시의 한 지점에서 다른 지점으로 잇는 교통의 축으로서가 아니라, 청년의 일탈과 아름다운 무위(無爲)의 도구로 이용한다. 일어날 수 있는 만남의 장으로서, 도로 공사장의 노동자들, 또는 그가 이유 없이 작은 입맞춤을 나누게 될 소녀처럼 그를 둘러싼 주민들에 대한 **애착**의 장소로서 말이다. 그의 여정에서 어느 한순간 나타나는 붉은색의 거대한 종이꽃이 순수한 한 성인(聖人)의 키치적 후광처럼—또한 순교자의 상징처럼—그와 함께한다(도판4-17).

그런데 천연색으로 촬영된 도시의 평범한 풍경이란 소재 자체가 흑백으로 촬영된 현대의 전쟁과 정치적 대립의 이미지에 의해—점점 더 난폭하게—오염되고 만다. 그렇게 나치오날레가는 다수의 이중 인화 속에서, 만연해진 **대결**의 장소, 즉 폭탄 투하, 권력 시위 또는 억압된 항의의 장소라는 비전만을 제공하는 수많은 역사적인 세상 사람들로 넘쳐난다(도판4-18). 따라서 니네토의 순수한 조이아는 리드미컬한 몽타

민중들의 이미지

도판4-15. 피에르 파올로 파솔리니, 〈분노〉, 1963, 영화 포토그램

도판4-16. 피에르 파올로 파솔리니, 〈분노〉, 1963, 영화 포토그램

도판4-17. 피에르 파올로 파솔리니, 〈종이꽃 시퀀스〉,
1968, 영화 포토그램

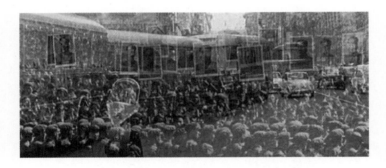

도판4-18. 피에르 파올로 파솔리니, 〈종이꽃 시퀀스〉,
1968, 영화 포토그램

주와 함께 또 다른 시각적 전염 방식을 **거쳐**, 파솔리니의 시적 아브조이아와 정치적 번민에 의해 감염된다. 그다음에 신과의 —버스 노선의 전기줄 덕분에 통신하게 되는—놀라운 대화가 잇따르는데, 거기서 문제는 독재의 억압에 맞서 자신의 정치적 의지를 반드시 표현할 필요가 있는 세계에서 어떻게 순수할 수 있는가이다. 그러나 신은 다음과 같이 말함으로써 그 자신이 논리적 궁지에 처해 있음을 인정하고 만다. "나는 그것이 모순적이라는 것을, 아마도 해결 불가능할지도 모른다는 것을 안다. 왜냐하면 만약 네가 순수하다면 … 너는 의식도 의지도 가질 수 없기 때문이다."[118]

마태복음을 약싹빠르고 냉정하게 패러디하고 있는 이 대화에는 이제 순수한 자를 그의 순수함 때문에 벌하는 일만 남았다. 미메시스와 파시오의 행위를 생산하기. 미메시스와 파시오의 행위에서 니네토는 결국 그 자신이 **분리**의 장소가 되기 위해 퇴행하게 될 것이다. 즉, 아스팔트 위로 쓰러진 춤꾼이 한 베트남 아이의 시체를 정확하게 모방하는 가운데 정지되는 그 순간, 아브조이아로 탈락된 그의 조이아, 죽음으로 실현된 그의 아브조이아(도판4-19, 4-20). "순수함은 하나의 과오야. 순수함은 하나의 과오라고. 알아듣겠니? 그리고 순수한 자들은 벌을 받게 될 거야. 왜냐하면 그들은 더는 그렇게 될 권리가 없기 때문이지. 나는 불의와 전쟁의 한복판에서, 공포와 피의 한복판에서 순수한 자가 행복한 시선으로 지나치는 것을 더는 용납할 수가 없어."[119]

247

도판4-19. 피에르 파올로 파솔리니, 〈종이꽃 시퀀스〉,
1968, 영화 포토그램

도판4-20. 피에르 파올로 파솔리니, 〈종이꽃 시퀀스〉,
1968, 영화 포토그램

이러한 질문들이 끌어들이는 것은 바로 **예술가의 태도**, 즉 그의 정치적 태도, 그리고 무엇보다 권력에 맞선 **민중들에 대한** 그의 태도와 다름없다. 파솔리니가 '불순하고' 동시에 '민중적인' 영화를 주장했다면, 그것은 그와 동시대였던 영화의 상황에 대해 자신의 생각을 정치적으로, 논쟁적으로 표현한 것이다. 그는 영화를 영화사의 특수한 맥락에서만 정당화시키는 모더니스트적 태도를 반박한다. "영화를 통해 영화를 설명하는" 것은 예술을 위한 예술—혹은 산업을 위한 산업—의 인위적 순수성을 고안해냄으로써 "모호한 존재론을 만드는" 것이라고 파솔리니는 쓰고 있다.[120] 때문에 파솔리니의 눈에 "자신의 알파 로메오 운전대를 잡고 있는" 고다르의 배우는 '나르시시즘적'이며, 전형적으로 부르주아적인 '몽타주의 논리에서'만 나타날 뿐이다.[121] 때문에 고다르의 미학은 "스스로를 대상으로 간주하는 … 전문화된 영화", 스스로에게 닫힌 '메타언어'로 영원히 기능하는, 그리하여 운명적으로 '규범적인', '영화에 대한 영화'로 축소된다.[122]

비록 이 논쟁의 언어적 거칢에 대해 그 미묘한 뉘앙스를 살필 필요가 있겠으나—파솔리니는 또 다른 경우 고다르를 옹호했으며, 그리고 어떤 측면에서는 두 사람 모두 같은 진영에 있다는 사실을 이해했는데,[123] 〈경멸〉의 작가[고다르]의 훌륭한 '투쟁적' 영화들이 이를 잘 증명하고 있다—, 그 거칢 때문에 우리는 민중들의 노출이라는 질문에 대한 현대 영화의 입장에 관해 어떤 분수령을 이해하게 된다. 파솔리니는 〈분노〉 또는

249

〈종이꽃 시퀀스〉와 함께 **민중들의 역사**와 대면하기 위한 영화를 만든다. 그 이후에 고다르는, 잘 알려진 것처럼, **영화의 역사**와 역사 그 자체의 관계로 한 편의 진정한 심포니를 구성하게 될 것이다.⑯ 니네토의 몸이 움직이는 영역은 결국 나치오날레가에 지나지 않는다. 반면 고다르를 매혹시켰던 위대한 배우들의 몸이 움직이는 영역은 영화라는 예술의 영역 혹은 그 총체성 안에서의 예술사 영역이다. 파솔리니가 이질적인 목소리—어린아이들의 목소리—로 분할된 모순적 '신'(神)이 오프 상태에서 아이러니하게 말하게 될 때, 고다르는 독자적이고 위엄 있으며 멜랑콜리한 자기 자신의 목소리로 그의 모든 **영화의 역사**(들) 위로 솟아오를 것이다.

　　이러한 조건하에서 파솔리니의 **시대착오적인 태도**—그가 〈백색 치즈〉에서 오손 웰즈를 빌어 "모든 현대인보다 더욱 현대적인 … 나는 [위대한] 과거의 힘이다"¹²⁴라고 했던 말을 기억하자—가 마침내 **일방적 모더니티**에 대한 비판, 그리고 그 모더니티의 "좌파-아방가르드적 협박"¹²⁵의 성향을 비판하게 된다는 사실에 놀랄 수는 없을 것이다. 요컨대 그것은 민중들의 노출을 희생시킨 채, 오직 **자기 자신이 노출되는** 것만 추구할 때의 예술적 위반에 대한 비판이다. "그들[언더그라운드 영화인]은 규범(다시 말해 그것을 사용하는 세상)에 도발하는 힘으로, 스스로를 노출하는 힘으로, 위반의 전선(戰線) 너머로 전진한다. 그들은 포화의 전선을 통과해, 다른 편, 적의 영토에

─────────────

⑯ 알베르토 모라비아의 동명의 소설 (1954)을 바탕으로, 제작자, 감독, 극작가, 배우 등 영화 제작의 주요 참여자들 사이 의 미묘하고 복잡한 관계를 소재로 다룬 고다르의 1963년 작 〈경멸〉을 염두에 둔 말이다.─옮긴이

민중들의 이미지

선다. 그곳에서 그들은 자동적으로 고립 지대에 갇히거나 …
캠프 안에 밀집되고, 그런 다음 그들 역시 자동적으로 게토로
변형된다. 모든 것이 위반이 되어버리는 그곳에서 더는 위험이
없다. 투쟁의 순간, 우리가 죽는 그 순간이 목전에 있다.”[126]

민중들을 노출하기는 스스로를 이타성(異他性)에 노출
하기를, 다시 말해―우리가 시인이거나 영화인일 때―우리가
그 안에서 전혀 보호받지 못하게 될 '게토'와 스스로 대적하기
를 전제한다. 파솔리니의 '주관성'을 오로지 나르시시즘의 관
점과 외디푸스의 관점만으로 고려하는 것은 아무런 의미가 없
다.[127] 왜냐하면 만약 파솔리니가 **민중들을 노출한다**는 기획
을 갖고 있다면, 그는 욕망과 위험이 뒤섞인 **스스로를 그들에**
게 노출해야만 하기 때문이다(우리는 이 욕망과 위험이 결국
그의 목숨을 댓가로 치르게 했다는 것을 알고 있다). 뤼미에르
형제가 그들의 〈공장의 출구〉를 촬영한 이래로 하층민을 촬영
하는 일은 대수롭지 않게 됐다. 문제의 핵심은 어떻게 할 것인
가를 아는 데 있다. 파솔리니는 상황을 이렇게 요약한다. 대체
로 사람들은 민중들을 그들에게서 말을 제거하기 위해 찍는다
("훌륭하게 사진 찍힌 말 없는 짐꾼"). 그래서 고다르와 같은
아방가르드 영화인은 자신의 생각을 민중들의 몸에 투사하길
원했을 것이다("이제, 이 짐꾼은 헤겔처럼 말할 것이다"). 그리
고 파솔리니는 다음과 같이 결론을 내린다. "말 없는 짐꾼, 순
수한 이미지, 그런데 그것은 무엇인가? 그것은 부르주아가 짐
꾼에게서 그 짐꾼과는 아무 상관도 없는 것으로 만든 미학적
관념이다. 반대로, 사투리로 말하는 짐꾼은 미심쩍으며 핑계
거리를 제공한다. 그 또한 짐꾼과는 아무 상관도 없는 부르주

251

아의 명분에 해당한다. ··· 그러나 나라면, 나는 짐꾼이 그저 짐꾼이길 바란다. 다시 말해 나는 그가 내 마음에 드는 이미지도, 나의 철학의 대변인도 아니길 바란다."[128]

따라서 민중들을 노출하기는 촬영 장소에서 그들의 모습이 나타나도록 그들을 '참여시키는' 것만을 의미하지 않을 것이다. 그것은 무엇보다 그들 자신이 '스스로 참여하는' 것이고, 그들을 향해 움직이는 것이고, 형상을 만드는 그들의 방식과 대면하는 것이고, 발언하는 그들의 방식에 집중하는 것이고, 삶과 대결하는 것이다. 이런 의미에서 파솔리니의 영화에서 사투리 사용은 네오리얼리즘적 미학보다 훨씬 더 정치적인 위상을 갖는다. 파솔리니는 엘리트의 문화적 고립에 반(反)해 방언으로 돌아온다. 특히나 그는 그 자신 '교양을 쌓은' 작가로서, 이제 스스로를 "한편에선 사투리에 의해, 그리고 다른 한편에선 전통적, 문화적 ··· 이탈리아에 의해 심연이 형성된 가파른 줄 위를 걷고 있는 사람"으로 규정하게 될 것이다. "나의 소설 [마찬가지로 나의 영화] 언어는 두 언어 사이의 매우 불안하고 매우 어려운 하나의 균형이다."[129] 〈아카토네〉의 저자는 이탈리아 파시즘이 사투리에 부과했던 검열, 즉 국가중심주의에 대한 이 지역적 저항의 형식에 부과했던 검열에 무지하지 않았다.[130]

그러므로 민중들에게 그들의 말을 돌려주기, 그것은 파솔리니가 끔찍하게 여겼던 일반대중주의(qualunquismo)라는 이 이탈리아식 푸자드주의(poujadisme)에 맞선 태도를 취하는 방법이다. 그런 이유로 그는 예를 들어 카가(cagà)가 로마의 은어로 단지 '똥을 누다'만을 뜻하는 것이 아니라 '고백

민중들의 이미지

하다' 또는 훨씬 아브조이아적인 방식으로 '노래하다'를 뜻한다는 사실을 이해하기 위해 가난한 시골마을, 도시 주변 지역을—러시아의 시인들과 위대한 형식주의 언어학자들이 그들 시대에 그렇게 했던 것처럼—실제로 돌아다녀야 했다.[131] 이런 점에서 파솔리니와 세르조 치티(Sergio Citti)—〈오이디푸스 왕〉 이전에 〈아카토네〉를 연기했던 프랑코(Franco Citti)의 형—가 구축한 협업이 결정적이었다는 사실이 드러나게 될 터인데, 이 시인[파솔리니]은 로마 사람들의 진정한 '살아 있는 사전'인 그의 친구의 도움으로 시나리오 글쓰기를 위한 어휘를 보여주는 데 그치지 않고, "모든 것, 이를테면 공기조차도 양식인" 로마 하층 무산계급의 이 비참함 속에서 하나의 '존재양식'에 접근할 수 있었다.[132]

이 때문에 〈아카토네〉의 거리, 그 테베레강의 연안과 그 비참한 광장은 더는 줄거리상의 필요를 위해 인물들이 그 안에서 움직이는 '장식'이 아니라, 투쟁의 장, 그 고유한 발언, 몸짓, 사회관계의 조건을 생성할 수 있는 **정치적 장소**로 우리에게 나타난다.[133] 파솔리니는, 그가 요리스 이벤스의—1959년 작으로 추정되는 〈이탈리아는 가난한 나라가 아니다〉라는 제목의—다큐멘터리에서 구체적이고 탈관념화되었다는 점에서 '경이로운 이탈리아'를 찬미했던 것과 동일한 방식으로,[134] 다큐멘터리스트처럼 자신의 사회적 재료로 진정한 사진적 아틀라스를 제작하면서 로마의 판자촌을 누비고 다녔을 것이다. "나는 이렇게 나의 생애 가장 아름다운 나날을 보냈다. 나는 머릿속에 모든 인물을 그리고 있었다. 나는 우선 사진, 수십 장의 사진으로 시작했다. 나의 열정의 순수함에 이끌린 든

253

든한 사진가 한 명과 그에 못지 않은 베르톨루치(Attilio Ber-
tolucci)의 아들 베르나르도(Bernardo Bertolucci)와 함께 말
이다. 얼굴, 몸, 거리, 광장, 너절한 집들, 대형 건물들의 파편,
고층빌딩의 검은 벽면, 진창, 울타리, 벽돌과 오물이 널려 있는
도시 외곽의 들판, 이 모든 것이 새롭고 황홀한 ⋯ 빛 아래에서
움직이고 살아날 때까지 줄지어 늘어선, 그러나 절대 도식적
이지는 않은 '정면적' 재료로서 그 모습을 드러냈다."[135]

　　파솔리니는 이렇게 민중들이 다시 형상을 취하는 모습
을 보기 위해 그들을 노출시키고 싶었을 것이다. 더구나 그가
다른 사람들의 영화에서 주목한 것은, 예를 들어 니코 날디니
(Nico Naldini)의 〈파시스트〉에서 '멍청이들의 낯짝'이나 '배
를 곯은 사람들의 얼굴', 릴리아나 카바니(Liliana Cavani)의
아시시의 프란치스코 성인에 관한 텔레비전 영화에서 '영화관
직원[이나] 전문가'의 한심한 얼굴처럼,[136] 특히 얼굴과 몸이었
는데, 왜냐하면 그에게서 얼굴과 몸은 한 영화의 전체 윤리가
집약된 것이기 때문이다. 그러므로 파솔리니에게는, 특히 에
르베 주베르-로랭상과 피에르 베이로(Pierre Beylot)가 언급한
바 있었던 진정한 **배우의 정치학**이 있었을 것이다. 이 정치학
은 비전문 배우의 경우에는 존재하기(essere)─거기 있기, 자
신을 제시하기, 연기하지 않기─와, 전문 배우(〈맘마 로마〉에
서 안나 마냐니, 〈오이디푸스 왕〉에서 실바나 만가노Silvana
Mangano, 또는 〈메데아〉에서 마리아 칼라스Maria Callas)의
경우에는 연기하기(recitare), 마지막으로 '외우지' 않고 연기
하기, 즉 놀이와 기쁨의 순수한 행복(파솔리니가 열광적인 상
태에서 니네토 다볼리의 에너지를 통해 발견했던 그 행복)을

민중들의 이미지

위한 놀기를 의미하는 유희하기(giocare)라는 섬세한 조율 단
계를 거친다.[137]

파솔리니에게 얼굴은 알몸과 같다. 그것은 특히 존재의
'비참함'―존재의 본질적 가난―이 출현, 즉 '계시적 힘'이 되
는 장소이다.[138] 이 때문에 그의 영화에서 '단역'은 결코 '배우'
뒤에 있지 않다. 이 때문에 그는 각자를, 특히 그의 단역을 매
순간 단순성 또는 '신성성'의 기적처럼 바라본다. "나는 그들을
있는 그대로, 그들의 능숙함에 대한 고려 없이 촬영한다. 한 비
전문가의 경우로 말하자면, 나는 그를 그가 그저 그이도록 찍
는다. 예를 들어 니네토 다볼리가 그렇다. 그가 토토(Totò)와
함께 연기를 시작했을 때 그는 배우가 아니었고, 나는 그를 또
다른 인물로 만들려는 생각 없이 있는 그대로의 그를 찍었다.
… 표현적인 산물이란 결국 전문 배우가 그의 직업을 통해 가
져오는 것, 이 배우가 오직 배우라는 자격으로 이해되는 것만
을 고려하지 않는다. … 나의 토토는 어린 새처럼 매우 부드러
우며 방어적이지 않다. 그는 항상 부드러움으로, 내가 육체적
초라함이라 말할 수 있는 것으로 가득 차 있다."[139]

가난함에 대한 이 예찬―그리고 이 열렬한 감탄―에서
널리 알려진 복음주의적 가치의 잔존, 또는 아마도 보다 정확
히는 성프란체스코회의 위대한 범례(우리가 단테와 조토에게
서 발견하는 것과 같은)를 보는 것은 물론 옳을지는 몰라도 충
분치는 않다. 필리프 라쿠-라바르트는 파솔리니적 윤리를 규
정짓기 위해, 한편 "아브젝트(abject)의 경험"을 연루시키고,
다른 한편 "기독교적 의미를 제거한다"는 조건 아래에서 '신성
성'이라는 단어를 제안한 바 있다.[140] 그러나 파솔리니에게 가

255

난은 도덕적 의미의 '덕'(vertu)이 아니다. 그것은 오히려 잠재적 힘이라는 의미의 덕(virtus), 즉 그가 본 비참한 사람들의 말과 몸짓에서 내비치고 있던 **혁명적 힘**이다. "우리가 하층 무산계급을 말할 때, 거기에는 우리가 **비참한 사람**이라고 부르는 사람들에 수동적으로 뒤따르는 불행이 즉각적으로 환기되는데", 이것은 그들에게 있는 투쟁의 능동적 힘을 빼앗아버리는 방식이다.[141] 파솔리니의 영화는 바로 이 능동적 힘에 형상을 다시 부여하고자 시도한다.

그런데 이탈리아어로 '비참한 사람들'은 바로 '가난한 그리스도들'(i poveri cristi)이라고 일컬어진다. 이 말은 분명 우리가 파솔리니의 눈에 비친 민중들의 영적 힘을 이해하는 데 도움을 줄 수 있다. 그런데 이 말은 또한 〈마태복음〉과 같은 영화가 정치적 영화, 다시 말해 기원후 첫 세기의 팔레스타인에서가 아니라, 바로 1964년 이탈리아에 고유한 사회적 복잡성 속에서 민중들의 몸에 관한 다큐멘터리로도 보일 수 있다는 것을 우리가 이해하도록 자극하고 있음에 틀림없다. 이 정치적—파솔리니가 자신의 영화에 관해 그렇게 요구하는 바처럼 마르크스주의적이고 그람시주의적인[142]—가치는 특히 가장 하찮은 단역을 촬영하는 방식에서 나타난다. 자크 오몽(Jacques Aumont)이 시사했듯이, 〈마태복음〉은 예수 그리스도에 관한 영화일 뿐만 아니라, '배우들의 초상'—파솔리니가 예브게니 예브투첸코(Evgueni Evtouchenko), 앨런 긴즈버그(Allen Ginsberg), 잭 케루악(Jack Kerouac), 루이스 고이티솔로(Luis Goytisolo)와 같은 시인을 생각한 후에 선택한, 배우로서 전문적 경험이 전혀 없었던 학생 엔리케 이라조키(En-

민중들의 이미지

rique Irazoqui)로부터 시작되는—이기도 하다.[143]

　　사실상 복음 이야기에 관한 파솔리니의 성찰은 1964년의 '동굴 거주인의 이탈리아'—마테라(Matera)의 이탈리아, 즉 예루살렘을 형상화하고, 요리스 이벤스가 그에 대해 이미 정치적 성찰을 제공한 바 있는 돌로 지어진 집들의 도시(sassi)—를 가시화하고자 했던 의지 없이는, 이탈리아 사회가 해체하려고 시도했으며 여전히 그렇게 하고 있는, **민중을 결집하는** 능력 없이는, 결코 자신의 극작법의 타당성을 담보할 수 없었을 것이다. 이런 점에서 열두 사도의 캐스팅은 의미심장하다(도판4-21). 캐스팅은 모두가 화가, 시인 또는 지식인—조르조 아감벤(Giorgio Agamben), 알폰소 가토(Alfonso Gatto), 페루초 누초(Ferruccio Nuzzo), 엔초 시칠리아노(Enzo Siciliano), 그리고 멋진 사도 요한 역으로 엘사 모란테(Elsa Morante)의 조카—인 파솔리니의 친구 몇 명 외에, 칼라브리아 출신의 젊은 농부 한 사람, 로마 게토의 아이 둘, 그리고 "문맹에 가까운"[144] 이탈리아 남부 지역 출신의 세 사람으로 구성됐다. 아름다움, 엄중함, '진실성'에 대한 동일한 배려—〈살로 소돔의 120일〉의 젊은 파시스트들의 캐스팅을 예측하는 하나의 성찰로서—가 '죄없는 사람을 학살하는' 역할을 맡았던 배우의 선택에서까지 발견된다(도판4-22).

　　파솔리니에게 이 선택은 직관에 의해 이끌린 것으로, 이야기는 몸 자체에 새겨지고, 그 결과 유동적 새김, 즉 "표현"[145]을 펼쳐내고 노출하거나 재구성하는 것은 영화의 몫으로 돌아온다. 이 직관적 소여는 너무나 강해서 확실성의 형태를 취하게 될 것이다. 한편 파솔리니는 결코 감상적인 요소, 이른

257

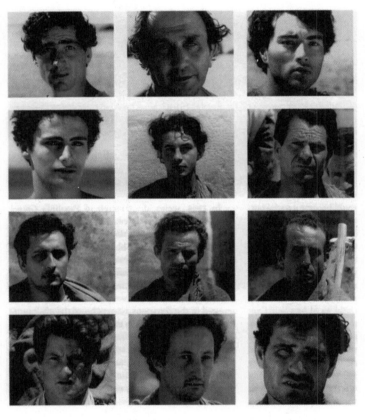

도판4-21. 피에르 파올로 파솔리니, 〈마태복음〉, 1964,
영화 포토그램(열두 사도)

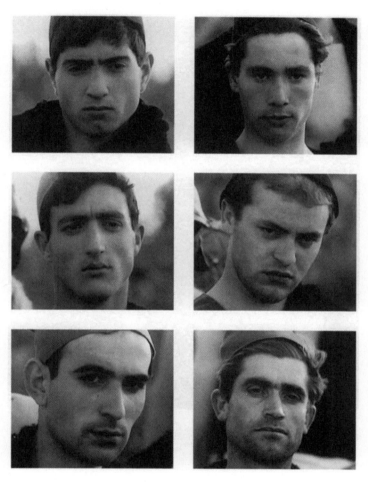

도판4-22. 피에르 파올로 파솔리니, 〈마태복음〉, 1964,
영화 포토그램(헤로데의 군인들)

바 자신의 배우를 '선출하게' 하는 **욕망**에 현혹되지 않는다. 또 다른 한편으로 그는 이 태도를 **진실** 자체와의—확실히 관능적이고 정동적인—관계로서 수용한다. "당신은 나의 〈복음〉을, 나의 〈복음〉의 얼굴을 보셨습니다. 나는 나 자신을 속일 수가 없었습니다. 왜냐하면 … 나는 결코 얼굴에 관해 잘못 판단한 적이 없었기 때문이고, 나의 욕정과 소심함이 나로 하여금 나의 동포들을 반드시 잘 알아보게 만들었기 때문입니다."[146]

잃어버린 민중들을 찾아서

파솔리니의 시적, 소설적 또는 영화적 활동이 그의 모든 개인적 신화, 그의 모든 **픽션**이 의존하고 있는 '지배적인 열정'에 의해 유지된다는 것은 자명하다. 이 열정은 동포라는 **타자에 대한 사랑**으로, 그것은 그 자신이 비개인적인 관계, 요컨대 역사적, 사회적, 정치적인 관계의 조직에 어찌됐든 닻을 내리고 있다는 것을 알고 있는 사랑이다. 파솔리니는 이 사랑을, 그리고 이 정박을 노출하길 원하기 때문에 자신을 초월한 진실을, 그리고 자신의 다큐멘터리적 관심과 현실 앞에서의 겸손함, **타자에 대한 인식**의 지칠 줄 모르는 의지가 드러내는 **진실**을 겨냥한다. 이 때문에 예를 들어 그에게서 〈아카토네〉의 헌팅 작업은 "[그의] 삶의 가장 아름다운 나날"처럼, 로마 외곽 도시에서 모은 사진적 소재의 그 어떤 '진실성'을 덜어내지 않으면서도, 의심의 여지없이 욕망이 야기한 것처럼 나타난다.

 바로 이 때문에 파솔리니의 '네오리얼리즘'과 그의 '신화적' 성향 사이에는 본질적으로 아무런 모순이 없다.[147] 〈아

민중들의 이미지

카토네〉는 1967년의 〈오이디푸스 왕〉에서의 신화적 연출만큼이나 1963년의 〈사랑의 집회〉에서의 사회학적 조사와 가깝다.[148] 이 영화감독은 거의 정신분석학적 방식으로 **민중들에 대한** 자신의 깊은 **존경**을 자주 설명했다. "나는 하층 무산계급에 대한 나의 사랑, 그들에 대한 나의 처신 방식을 두 가지 이유로 설명할 수 있다고 생각한다. 그 이유 중 하나는 심리적인 것이다. 나는 한 개인과 또 다른 개인 사이에 차별을 만들어내지 못한다—이는 내가 육체적으로 차별을 만들어내길 원했을 때조차도 그랬다는 말이다. 만약 내가 경찰서장 앞에, 또는 한 노동자나 청소부 앞에 서 있다고 가정한다면, 나에겐 심리학적 관점에서 이들이 모두 다 똑같다. 이는 일종의 유아적 소심함 때문이다. 나는 때론 개에게 반말을 하는 데 어려움을 겪기도 한다. 한 인간 존재 앞에서뿐만 아니라 한 동물 앞에서조차 나는 이 같은 일종의 소심함을 느낀다. 그 소심함은 내가 내 앞의 사람에게 부여하는 커다란 위엄에서 나온다. 내 앞에 있는 모든 사람이 내게는 거의 항상 아버지이고 어머니이다."[149]

또 다른 이유는 정치적인 것이다. 그것은 이 본능적인 존중을 분석적인 관심으로, 민중들의 역사 앞에서 취할 태도의 표명으로 변형시키는 데 있다. 따라서 이는, 피에트로 치타티(Pietro Citati)가 시인-아이의 "고통스러운 부드러움"[150]이라고 명명했던 것이 이성(理性)의 분노로, 그리고 '타자처럼 다를' 수 있다는 요구로 변하는 것을 말한다.[151] 파솔리니가 로마로 이주했었을 때 어린아이였던 그는 자신이 "불명예, 실업, 가난"이라 불렀던 것을 경험했다. "나의 어머니는 얼마간 하녀 신세가 되었다. 그리고 나는 모든 것을 극적으로 만드는 경향

261

이 있기 때문에, [그러나 무엇보다 나는] 내가 살았던 바로 그곳 사람들과 같[았기 때문에] 이 아픔에서 회복되지 못할 것이다. 그런 점에서 우리는 진실로 형제였고, 적어도 동포였다. 이 때문에 나는 그들을 정말로 이해할 수 있었다고 생각한다."[152] 이 때문에 작가로서—다시 말해 부르주아로서—파솔리니는, 〈살로 소돔의 120일〉—현대적 '지옥의 민중'에 관한 영화—의 구성 자체가 그의 작품에서 이를테면 그 궁극적 형상을 제공하고 있는 산업 시대의 단테처럼, **비참함의 순환 속으로 들어갈** 필요성을 지속적으로 느끼게 될 것이다.[153]

그런데 파솔리니가 발견한 것은 욕망과 아름다움—근원적 생명력의 증거—이 비참함 속에서도 생존할 수 있거나 비참함에 저항할 수 있다는 것이다. 파솔리니가 사회적 지옥의 한가운데서 경험한 편력(遍歷)에는 세상의 어떤 질서에 대한 행복한 신성모독처럼 나타나는, 비존재에 맞선 존재와 복종에 맞선 자유의—비록 덧없는 것이라 할지라도—항거처럼 나타나는 계시의 순간이 있다. 이렇게 파솔리니는 1959년의 모래사장의 긴 길(La Lunga Strada di Sabbia)⑰ 위에서 부드러움과 날카로움의 시선으로 바라본 한 작은 현대의 님프(Ninfa moderna)를 만난다. "비참한 사람들, 그들은 스스로를 애무하는 즐거움을 경험한다. 이 난잡함 가운데 홀로 바위 위에 앉아 있는 **고혹적인 자태의 애띤 소녀.** 그녀는 이제 갓 솟아난 가슴과 어깨를 제외하고 그녀의 몸을 감추고 있는, 조금은 더러운,

⑰ 파솔리니가 『성공』(Successo)이라는 이탈리아의 대중 월간지의 의뢰로 르포르타주를 작성하기 위해 이탈리아의 전 해안을 완주하면서 쓴 글들을 출간한 실제 여행기의 제목을 저자가 인용한 표현이다.—옮긴이

민중들의 이미지

아니면 어쨌든 햇빛에 탈색된 묘한 금속성의 잿빛 수영복을 입고 있다. 그것은 할머니의 수용복이라 해도 좋을 것 같다. 그런데 그것이 허접하고 유행 지난 모양임에도 극도의 우아함이 있다. 그녀는, 민중의 소녀이다. 그리고 조숙한 그녀의 열네 살 나이는 거의 경외감을 느끼게 할 정도이다. 한 마농(Manon)[⑱]이 이렇게 그녀의 첫 청소년기를 보낸다. 이제 막 솟아난 그녀의 가슴 안에, 아직 어린아이의 것인 금발의 머리카락 속에, 도발적이고 민중적이며 순진한, 그리고 이미 간사하고, 이미 선이 아닌 악을 의식하고 있는 자신을 노출하고 있다."[154]

이것은 분명 로마에서 좀도둑질, 하찮은 잡일, 또는 커다란 위험을 감수하는 일로 생존하고 있는 거리의 소년—『베니스에서의 죽음』에서의 어린 소년-님프와 사회적으로 유사한 버전으로[155]—에 해당할 것이다. "가리발디 다리 끝에서 밤을 팔고 있는 소년이 일을 막 시작했다. 그는 자기 다리 사이에

⑱ 아베 프레보(Antoine François Prévost)가 1731년에 발표한, 명문가 출신의 귀족 청년 그리외와 열여섯의 매혹적인 소녀 마농과의 사랑을 다루고 있는 소설 『마농 레스코』(Histoire du chevalier des Grieux et de Manon Lescaut)에 등장하는 여주인공 마농을 환기시키는 말이다. 이 소설은 도박, 사기, 살인, 추방, 탈옥 등의 파격적이고 자극적인 스토리로 두 차례나 금서가 됐지만, 엄청난 대중적 인기를 얻기도 했다. 이러한 대중적 인기에 대해 당대 몽테스키외(Montesquieu)는 고귀한 신분의 그리외와 미천한 마농이 사랑에 빠지면서 파렴치하고 퇴폐적인 삶을 살고 감화원 신세를 지지만, 그러한 비열한 행동이 결코 그들 사랑의 고귀함을 경감시키지는 않았기 때문이라고 평했다. 특히 이 소설 재판본의 서문에서 모파상(Guy de Maupassant)이, 그리외를 사랑하지만 사치와 향락을 위해 그를 쉽게 배신하는 마농을 "어떤 여성도 마농만큼 여성스러울 수 없다"라고 했던 말처럼, 프레보는 마농을 통해 여성의 모순되고 복잡한 심리를 매우 사실적으로 그려내고 있다. 파솔리니는 자신이 이탈리아 여행길에서 우연히 만난 한 민중의 소녀에게서 프레보의 소설 속 마농처럼 상반된 것들이 충돌하고 있는 강렬한 모습을 발견하고 이를 마농에 빗대어 표현하고 있다.—옮긴이

IV. 민중들의 시

화로를 붙들고, 마치 인간과의 모든 관계를 포기했다는 듯, 또는 그 관계란 단순한 손짓으로 축소됐다는 듯이 앞에 있는 사람들을 쳐다보지도 않고 난간의 홈 위에 앉아 있었다. … 게다가 오직 트라스테베레의 소년들만이 그럴 수 있는 것처럼 제비꽃처럼 침울한 이 아이는 손님이 무심코 기대하는 양보다 적게 담으려 애를 쓸 것이다. … 그의 뒤로 펼쳐진 테베레강은 독피지(犢皮紙) 위에 그려진 하나의 심연이다. … 나는 이야기의 주변에서만 맴돌 뿐 [이야기 안으론] 들어가지 않는다. 지나간 소년의 심장이 내 시계가 가리키지 않는 시간에, 예정된 나날에, 가난 속에 깊이 매몰되어 살아간다. 골목길의 발코니에 널어놓은 빨래, 테베레강으로 내려가는 보도 위 인간의 배설물, 봄에 미지근해진 포장도로에서 악취가 풍긴다. 그러나 ST 또는 129번 노선 트램의 완충기에 조여진 이 심장은 너무나 멀리서 나타나고 사라져 가난과 아름다움은 같은 것이 되어버린다."[156]

그러므로 현대 민중들의 시를 창작한다는 것은 보들레르—우리는 "모든 모더니티는 고대가 될 자격이 있으며," 이를 위해 "인간의 삶이 의도치 않게 거기에 생겨나게 한 신비로운 아름다움이" 비록 진창에서 추출된 것이라 할지라도 "추출되어"야 했다고 그가 한 말을 기억하고 있다[157]—처럼, 파솔리니에게서도 사회적 지옥에서 지점, 구역, 시선, 몸, **아름다움이 잔존하고 있는 몸짓**을 바라보는 것이다. 우리는 **그럼에도 불구하고** 이 아름다움을 우리가 가장 기대치 않을 바로 그곳에서 본능적으로 (혹은 오히려 문화적으로) 만날 줄 알아야 한다. 이미 하인리히 하이네(Heinrich Heine)로부터 바르부르크에 이르기까지, 잔존하는 고대 신들의 강력한 모티브가 흐

264

르고 있으며, 그 가운데 님프라는 계열적 형상—이것은 기를
란다요의 작은 하녀들처럼 베로키오(Andrea del Verrochio)
또는 다빈치(Leonardo da Vinci)의 곱슬머리 소년들을 통해
서도 구현되고 있기 때문에, 장르와는 상관없는 형상임에 주
의하자—이 특별한 작동자(opérateur)처럼 나타나고 있다.[158]

그러나 감히 말하건대, 보들레르에서 파솔리니까지, 가
장 미천한 거리에서 님프가 불쑥 솟아오르는 광경을 목격하
는 새로운 선회—시선의 새로운 날카로움 또는 타락—가 갑
자기 나타난다.[159] 파솔리니는 〈테오레마〉의 매력적인 주인공
을, 토마스 만(Thomas Mann)과 루키노 비스콘티(Luchino
Visconti)의 영웅과 흡사하게 "고대 청년의 신분으로 상승된
소년"[160]처럼 구상했을 것이다. 신화란 이교도에 대한 찬양이
다. 그런데 우리는 이 '이교도 신들에로의 회귀'라는 진정한 위
반의 역량을 로마나 나폴리 판자촌의 진창까지 내려가는—카
라바조의 그림과 볼로냐의 저속한 장르화(genere basso)를 거
쳐, 로셀리니와 펠리니를 거쳐—그의 능력을 통해 가늠한다.
파솔리니가 "환각적이며 공상적인 무엇이 있는 이 시대착오
를, 가장 순수한 집시들, 종족들의 삶의 방식과 조금 닮아 있고
(이 점은 현대 로마의 부르주아로서는 짐작조차 하지 못하는
것임을 강조할 필요가 있다. …), [또한] 트라스테베레의 도시
내부에서보다는 외곽 지역에서 더욱 두드러진, 법을 벗어난
이러한 삶의 방식"[161]을 실제로 알아차리게 된 것은 판자촌을
거닐면서부터이다.

정말 신화가 존재한다면 그것을 그 환상적 연약함만이
아닌, 그것의 발견적 역량에서 이해해야 한다. 시적 **건설**로서,

IV. 민중들의 시

우화로서, 그리고 클로드 레비스트로스(Claude Lévi-Strauss)가 신화를 진정한 "구체적인 것의 과학"[162]이라고 했던 의미에서의 현실의 진실된 **관찰**로서 이해해야 한다. 이 관찰은 예술의 도식성이 종종 그 존재를 무시하고 싶어 하는 사회적 **장**뿐만 아니라 이질적 **시간**을 대상으로 하고 있는데, 이때 그것은 동일한 현실, 이 경우 60년대 이탈리아의 현실 속에서 작동하고 있는 이질적 시간을 발견해내는 문제와 관련된다. 〈맘마 로마〉의 영화감독은 자신과 가장 가까운 여배우인 안나 마냐니를 바라보고 있을 때조차, 그녀에게서 생동하고 있지만 그녀가 알아차리지 못하고 있는 예전(autrefois)의 잔존을, 그녀의 세속성 자체에서, 그녀의 옷차림에서, 그녀의 몸짓이나 태도에서 극도로 주의 깊게 탐색하게 될 것이다. 이 여인에게 수용된 현재의 은밀한 요소라는 본성 그 자체만으로도 감동적인—그리고 아름다운—옛 모습을 말이다. "나는 저 아래, 깊숙히, 살롱의 우아한 긴 의자 위에 앉아 있는 안나 마냐니를 관찰한다. … 그녀는 침묵하고 있지만, 그녀의 할머니가 1세기 전 자신의 집 문지방에서 그렇게 했을 것처럼 상체를 곧게 세우고 있다. 그녀의 침묵은 어쨌든 불안해 보인다. 그녀의 검은 두 눈 뒤로 중단됐다 계속되는 어렴풋한 형체가, 때론 작은 트림처럼 억눌린, 때론 터진 웃음처럼 자유분방한 형체가 드리운다. 그녀를 둘러싸고 있는 사람들이, 마치 꽃병에서 흘러 넘쳐 바닥에 쏟아졌다가 소리없이 고여 있는 물처럼, 그녀를 숨막히게 하고 그녀를 꼼짝하지 못하게 하고 있음이 분명하다. 손님용 샴페인을 마시는 그녀는 지고지순하다. 그리고 그녀는 자신의 몸을 다시 바로잡는다. 몇 분이 지나자 그녀는 자리에서

266

민중들의 이미지

일어나 화장실에 간다고 외치고, 되돌아와서는 방 한가운데 커다란 초록색 카페트 중앙에 있는 작은 의자에 앉는다. 그녀는 무대 위에 있는 것만 같다. 그녀는 가슴이 도드라지게 늘 상체를 편 채로 … 늘 그녀의 할머니처럼, 신만이 아실진대, 치오치아리아(Ciociaria)의 시골 아낙네의 변치않는 옷차림과 최신 유행을 섞어놓은 듯한 옷을 입고서, [이렇게] 도전적 자세로 앉아 있다."[163]

그리하여 이 여인의 모든 아름다움은 백 년의 도전(민중적 기원에 속하는)이 일어나는 동안, 이 현대적 세련됨(사교계의 유형에 속하는)이 붕괴하는 가운데 집결되어 있는 것처럼 보인다. 그것은 시골 여인―단 한 번의 자세를 통해 결합된 안나 마냐니와 그녀의 할머니―이 그녀를 무시하려고 하는 부르주아 세계에 던지는 도전이다. 따라서 파솔리니의 눈에 민중들의 아름다움은 **저항**의 아름다움, 다시 말해 **생존**과 동시에 **잔존**의 아름다움이라는 것을 이해해야 한다. 그런데 이 열렬한 탐색은 근대사에서 민중들의 **사형 집행**에 대한 동시적 관찰이나 냉혹한 진단 없이는 일어나지 않았을 것이다. 파솔리니에게서 민중들을 노출하기―그들에게 형상과 말과 아름다움을 되돌려주기―는 민중들이 특히나 사라질 위험에 노출되어 있다는 생생한 의식 없이는 가능하지 않다. "영화를 만든다는 것, 그것은 불타고 있는 종이 위에 글을 쓰는 것이다."[164] 파솔리니는 민중들을 촬영한다는 결정이 현재 소멸이 진행되고 있는 가운데 무언가를 구출해내야 한다는 자신의 필연성에서 기인한 것임을 이런 방식으로 말하고자 했을 것이다.

이렇게 파솔리니적 영화는, 게오르크 짐멜이나 아비 바

267

르부르크가 이미 정식화한 "문화의 비극"이란 표현이 잘 요약하고 있는, 위험 앞에서의 경고로 고찰해야 할 것이다. "나는 단지 당신이 당신 주변을 바라보는 것에, 그리고 당신이 비극을 의식하고 있다는 것에 관심이 있다. 그런데 무엇이 비극이란 말인가? 비극, 그것은 인간 존재가 더는 존재하지 않는 것이다. 우리는 이제 서로를 향해 투신하는 기이한 기계들만 보고 있을 뿐이다."[165] 모든 **민중들의 아름다움**이 그 출현을 통해 여전히 저항하고 있는 상황, 이 상황은 **민중들의 죽음**에 다름 없다. 그것은 적어도 파솔리니가 살았던 이탈리아의 두 시대를 요약하고 있는 두 단어로 굴절된다. 첫 번째 단어는 파시즘이다. 그러나 이 첫 번째 단어는 이 영화감독이 보기엔 이탈리아가 그저 "한 파시즘에서 또 다른 파시즘으로"[166] 이동하게 했을 뿐인 역사적 과정의 두 번째 단어이기도 할 것이다.

'또 다른 파시즘'—또는 제2의 시대—은 우리 시대 **신자본주의**와 다름없다. '첫 번째 파시즘'이 그 폭력성에도 불구하고, 말하자면 다른 **민중적 문화들**의 다양성을 쫓아낼 수 없었다면, '두 번째 파시즘'은 이것을 텔레비전 덕택에[167] 완수할 수 있게 될 것이다. **평준화된 문화**를 부과하면서 말이다. 단일한, 그리고 더는 다양하지 않은, 통일된, 그리고 더는 이질적이지 않은, '통속적인', '평균적인', 요컨대 추잡한 문화를.[168] 이를 두고 파솔리니는 민중적 문화의 "학살"이라고 말하게 되었을 것이다.[169] "어떤 파시스트적 중앙집권 제도도 소비 사회의 중앙집권주의가 했던 것을 하지는 못했다. 파시즘은 보수적이며 기념비적인 모델을 제시했지만, 그 모델은 죽은 문자처럼 남았다. 다른 특수한 (농부들의, 하층 무산계급의, 노동자들의)

민중들의 이미지

문화는 흔들림 없이 그들의 모델과 계속해서 동화되었는데, 이는 억압이 단지 말을 통해서만 그들의 동조를 획득하고자 했기 때문이다. 반대로 우리 시대에는 중앙에 의해 부과된 모델과의 동조가 전면적이고 무조건적이다. 사람들은 진정한 문화의 모델을 부인한다. 개종이 완수됐다. … 의심의 여지없이 텔레비전이 세상에 존재했던 그 어떤 정보 전달의 방법보다 훨씬 더 권위적이며 억압적이다(결과가 그것을 증명한다)."[170]

파솔리니의 주석가 가운데 다수가 그의 태도 표명에서 **묵시록적** 특징을 지적했다. 한편에서 우리는 '세계 종말'의 분위기를, 혹은 적어도 니체가 한 세기 전에 비관적 진단을 내렸던 것처럼, 부패한 시대 앞에서 날 선 불안의 분위기를 띠고 있는, 모더니티에 대한 비판이 표현되고 있음을 목도한다.[171] 또 다른 한편으로 민중은 '신성화'되고 **의고적인** 것이 된다. 이것은 단순한 정치회고주의적 신화와 관련된 것일까?[172] 물론 그렇지 않다. 그러나 파솔리니가 시에서 소설로, 그리고 영화에서 정치적 에세이로 "잃어버린 민중들을 찾아"[173] 떠돌고 있다는 사실은 경이롭지 아니한가? 이것은 명백한 사실이다. 그렇지만 파솔리니는 '황금시대'에 대한 그 어떤 향수도 갖고 있지 않았다. 그의 태도는 그가 자신의 주변에서 일반적으로 보고 있는 것(균질화)에 대해 비판적이며, 동시에 그가 이 일반적인 균질화에 저항하는 몸짓의 유일성에서 얼핏 본—그리고 시구들로, 영화의 장면들로 붙잡아두고 싶어 한—것에 대해 애정을 품고 있다. 따라서 카메라는 **보기**(voir)보다는 확인된 것들 사이 간극, 즉 미사유(impensé), '시각의 무의식'이 나타날 수 있는 이 **얼핏 보기**(entrevoir)의 도구일 것이다.

269

그러므로 이와 같은 태도에서 **문화정치학**의 정립과 같은, 또는 샤를로트 쇼엘-글라스(Charlotte Schoell-Glass)가 바르부르크와 관련해 "정신정치학"(Geistespolitik)[174]이라 말했던 것과 같은 무엇을 알아봐야만 한다. 르네 쉐레(René Schérer)는 파솔리니의 이 '의고와 혁명의 동맹'에 관해 언급하면서, 그의 탁월하면서 보편적인 '탈신화적 신화화'—말할 것도 없이 적용 범위가 넓은—의 패러독스를 잘 위치시킨 바 있다.[175] 루치아노 칸포라(Luciano Canfora)의 경우, 그는 파솔리니에게서 "모더니티를 신화화하지 않고 그것을 관찰한 사람, 그렇다고 과거 속에 도피하길 바랐다는 의미와는 다른"[176] 사람을 본다. 「역사의 개념에 대하여」라는 자신의 논문에서 고고학적 필연성, 다시 말해 "전통을 제압하려는 순응주의로부터 다시금 그 전통을 쟁취해야 한다는"[177] 고고학적 필연성에서 출발해 혁명적 태도(gestus)에 이르렀을 때의 발터 벤야민을 여기서 어찌 한 번 더 생각하지 않을 수 있겠는가?

파솔리니가 〈아카토네〉를 촬영했던 같은 해—그는 몇 달 후 〈분노〉라는 이 격렬한 시적-묵시록적 몽타주를 제작하게 되는데—, 이탈리아의 위대한 민족학자 에르네스토 데마르티노(Ernesto De Martino)는 결국 죽을 때까지 완성하지 못했지만 '문화적 묵시록'(apocalissi culturali)[178]에 관한 기념비적 작업을 수행했다. 시인의 작품과 인류학자의 작업 사이에 유사점, 대응 관계, 일치점을 정확하게 분석하는 일이 아마도 매우 유익할 것이다. 파솔리니가 평생에 걸쳐 그렇게 했던 것처럼, 에르네스토 데마르티노는 탈식민화, 혁명적 투쟁, 또는 예를 들어 핵 위협과 연결된 문화적—혹은 정신병리학적—문

270

제와 같은 특정한 역사적 현상에서 가차없이 '세계의 종말'을 진단한다.[179]

　　그런데 에르네스토 데마르티노가 자신의 분석을 위한 기초 재료를 찾아낸 것은 **몸**에 대한 현상학적 관찰—이런 점에서 그는 아비 바르부르크나 마르셀 모스 작업의 계승자라고 볼 수 있다—을 통해서이다. 그 재료란 인사, 놀이, 춤, 또는 종교 행렬에서 수행된 몸짓, 정동, 신체적 기술을 말하며, 이 모두가 유일한 매 순간, **세계**에 대한 보편적 관계의 매개체를 형성한다.[180] 그리고 이 관계는 항상—파솔리니에게서처럼—비판으로, 즉 **위기**의식으로 정식화된다. 에르네스토 데마르티노는 이 '현존의 위기'를 마법의 실천, 최면 상태, 타란티즘의 춤, 제의적 통곡 등과 같은 기독교의 '이단적 잔존'에 대한 자신의 모든 민족학적 접근에서 중심 개념으로 삼았을 것이다.[181] 그의 작품 『분노, 상징, 가치』는 파솔리니의 시 가운데 하나의 제목—내용까지도—이 될 수도 있을 것이다.[182] 역사와 '메타역사' 사이 관계에 대한 그의 가설은 그 가설이 민족지학적 관찰에서 어떤 인식론적 입장을 승인한다는 점에서, 〈오이디푸스 왕〉의 감독의 것과 동일한 미학을 정당화할 수 있을 것이다.[183]

　　파솔리니는 1959년, 정확히 말하자면 11월 6일, 에르네스토 데마르티노를 만나게 될 것이다. 그들은 둘 다 크로토네시에서 수여하는 문학상을, 한 사람은 그의 소설(récit)『폭력적인 삶』으로,[184] 다른 한 사람은 그의 현장조사서(enquête)『남부와 마술』로 공동 수상했다[185](그러나 우리는 전자의 소설 역시 하나의 현장조사서이며, 후자의 현장조사서 또한 하나의 소설이라고 말할 수 있을 것이다). 만약 이 영화감독이 〈마태

271

복음〉(도판4-23)을 위해 촬영했던 비탄의 성모—파솔리니 자신의 어머니인 수잔나(Susanna)가 연기한 역할—가, 이 민족학자가 사진 찍은 이탈리아의 시골 여인과, 보다 정확히 말하자면 마리아의 통곡과 흡사한 상태에 있는 그의 조력자 프랑코 피나(Franco Pinna)(도판4-24)와 깊은 유사성이 없지 않다면, 그것은 단지 공통된 시각문화가 이 두 사람을 30년대 사진적 리얼리즘과 50년대 영화적 네오리얼리즘을 **통해** 연결하고 있기 때문만은 아니다.[186] 그것은 또한 파솔리니의 시각예술이 **다큐멘터리적** 사유 없이 나아가지 않았던 것처럼, 데마르티노의 민족지학 역시 시각적 **서정주의**와 같은 무엇 없이는 나아가지 않았기 때문이다.

익히 알려진 바대로, 에르네스토 데마르티노는 자신의 조사 현장에서 메모를 하고 대책을 세우는 것으로 만족하지 않았다. 그는 자신의 기초 연구 대상인, '현존의 위기'를 위한 사진 아틀라스와 소리 아카이브를 (특히 그의 조수 디에고 카르피텔라Diego Carpitella의 도움을 받아) 구성했다. 이 '시청각적' 차원이 예를 들어 〈타란타〉라는 다큐멘터리 예술의 걸작으로 결실을 맺게 되었다는 것은 놀랄 일이 아닌데, 이 작품은 카르피텔라가 수집한 음성 테이프를 토대로 잔프랑코 민고치(Gianfranco Mingozzi)가 1961년 풀리아주에서 촬영한 영화이자, 에르네스토 데마르티노가 그의 책 『회한의 땅』에서 발표한 타란티즘(tarantisme)[⑲]에 대한 연구에서 직접적으로 영감을 받았던 시인 살바토레 콰지모도(Salvatore Quasimo-

⑲ 타란티즘은 중세부터 이탈리아 남부와 스페인 지역에 전해져온 일종의 문화적 혹은 상상적 질병을 가리키는 이름이다. 이 지역에서는 '타란툴라'(tarantula)라고 불

민중들의 이미지

도판4-23. 피에르 파올로 파솔리니, 〈마태복음〉, 1964,
영화 포토그램(마리아의 통곡)

도판4-24. 프랑코 피나, 〈인위적인 곡성으로 조정된, 절정에
달한 (감정의) 분출〉, 피스티치(루카니아), 1954, 에르네스토 데마르티노,
『제의적 죽음과 눈물』(토리노, 1958) 도판 2에 의거

do)의 해설이기도 하다.[187] 우리는 이에 상응하는 방식으로 파솔리니의 **서정주의**의, 본질적으로 **다큐멘터리적인** 차원에 강한 인상을 받을 수밖에 없다. 이것은 그의 다큐멘터리 영화—나는 특히 1968년의 인도, 또는 1969년의 아프리카에 관한 상이한 〈비망록〉을 염두에 두고 있다—가 시적 형식을 결코 포기하지 않아서만이 아니라, 〈아카토네〉나 〈맘마 로마〉에서 시작하는 그의 픽션 영화가 장면들의 디테일에서 지엽적으로 민중들의 몸에 관한 민족지학적 관찰처럼 보일 수 있기 때문에 더욱 그러하다.

　　이런 점에서 파솔리니의 예술은 할 포스터(Hal Foster)가 암시했던 것으로서의 '실재의 귀환'을 지속적으로 소환하는, 그리고 로버트 스미스슨(Robert Smithson)부터 앨런 세쿨

리는 독거미에 물리면 피로감, 근육통, 구토 등을 동반한 우울증, 무기력, 망상 등의 정신병적 증상을 일으킨다고 여겨져왔다. 민고치가 풀리아주에 속하는 살렌토(Salento)라는 지역에서 촬영한 다큐멘터리 필름이 보여주는 것처럼, 이 지역 사람들은 이 질병에 걸렸다고 간주되는 환자를 매우 빠른 템포의 음악에 맞춰 거미의 동작을 흉내낸, 격렬하게 몸을 움직이는 일종의 광란의 춤, 타란텔라(tarantella)로 치유할 수 있다고 믿었다. 민고치의 이 다큐멘터리는 데마르티노가 1961년에 출판한 『회환의 땅』이라는 책에서 영향을 받아 제작됐는데, 이 책은 데마르티노가 이탈리아 남부 지역에서의 장례, 애도, 주술 등의 의식을 연구한 세 권의 연구서 가운데 타란티즘을 다룬 것이다. 신경정신과학자,

독물학자 등의 도움을 받아 진행했던 그의 연구에 따르면, 타란티즘은 독거미에 물려 나타나는 증상과는 직접적인 연관성이 없는 것으로 확인됐다. 데마르티노는 타란티즘의 기원을 고대 그리스의 지중해 지역에서 행해졌던 제의적 춤에서 찾았고, 이것이 이후 기독교 문화에 의해 수용되었다고 보았다. 그는 타란티즘이 낙후된 지역에서 주로 여성들에 의해 이루어졌다는 점에 주목하고, 그것을 권력관계에서 소외되고 억압받는 사람들이 겪었던 일종의 '문화적 질병'으로 간주했으며, 병을 치유하는 의식을 통해 이들이 자신의 존재를 표출할 수 있었다고 보았다. 최화선, 「타란텔라: 거미에 물린, 거미가 된 이들의 춤」(한국종교문화연구소 뉴스레터 363호, 2015) 참고.—옮긴이

IV. 민중들의 시

라(Allan Sekula)—그러나 그 영역은 사실상 할 포스터의 매우 '미국 중심적' 비전이 제시하는 것보다 훨씬 광대하다—에 이르기까지 작가를 **이타성의 민족학자**로 만들게 될 미학적 유형학에 속한다고 할 수 있다.[188] 민족지학적 영화가 파솔리니의 모든 작품을 관통하고 있는 것은 바로 이 때문이다. 이처럼 〈매와 참새〉에서조차 로버트 플래허티(Robert Flaherty)적인 면이 있고, 물론 더욱 가시적으로는 〈오이디푸스 왕〉에는 장 루슈적인 면이 있다. 그것은 사실 매 순간 인간의 몸짓에, 근본적 태도에 다가가기에 관한 것이다. 매 순간 그것은 순수한 날것의 상태와 근접성을 통해, 그리고 결국 모든 불안한 가치를 통해 이타성—예를 들어 동양—을 되돌려주는 것에 관한 것이다.[189]

각각의 현재 몸짓과 **거의 같은 수준으로** 유지하기, 그렇다고 그것의 역사적 현재성에 결코 축소되지 않는, 복합적인 시간의 불안한 근접성에 형태를 부여하기, 그것이 쟁점이다. 〈마태복음〉의 통곡 장면들에서 마리아의 몸짓은 역설적으로 그녀를 우리와 더욱 가까운, 더욱 친근한, 더욱 현재적인, 더욱 다큐멘터리적인 '실재'에 근접시키면서, 수잔나의 몸에서 **드러나는**(도판4-23) 가상적 차원 때문에 이야기의 현재성이 혼란에 빠져버리는 방식으로 촬영되었다. 그런데 반대로 60년대 이탈리아에서 촬영된 이 여인의 몸짓에는 또한 그녀의 각각의 움직임에서 드러나는 고대성의 차원이 관통하고 있다. 예를 들어 고통과 도전이, 즉 **고통의 도전**이 이 여인의 몸의 현재를 변형시키는 방식에서 그러하다. 마치 일단 제시된 각각의 시간성이 부수적이고 변질을 일으키며 불안한 시간성

276

의 증상으로 인해―매 순간 만들어지는 변증법적 이미지에서
―깨지고, 뒤집히고, 열리는 것처럼 모든 것이 진행된다.

따라서 파솔리니에게 수잔나의 몸짓은 가장 먼 **옛날**과
가장 가까운 **지금**의 이중적 거리에서 나타날 수 있었다는 것
을 상상해야 한다. 그 무엇도 그에게 보다 가까울 수 없었고(그
것은 그의 어머니 몸이었고, 그 자신의 몸이 그로부터 태어났
다), 그에게 더 멀 수도 없었다(그 몸은 그 자신의 것이 아니었
던 시간성의 몸짓으로 움직였다). 이것이 파솔리니가 **구조주
의적 인류학** 너머 민중들에 대한 질문을 생각해야 했으며, **잔
존의 인류학**과 같은 무엇을 향해―특히 데마르티노를 경유해
―나아가지 않을 수 없었던 까닭이다. 그는 공시적으로 배열된
순수한 기호 체계로서의 "언어를 초월한 **기억장치**를 가져와야
할 것이다"라고 말하는데, 이는 예를 들어 왜 니네토가 우리와
동시대인이며 동시에 '전(前) 고대 그리스인'이기도 한지를 이
해하기 위한 것이리라.[190] 이것이 왜 '언어학적 아틀라스'를 구
축해야 하는지, 지방어의 심층을 파헤쳐야 하는지, '몸짓 기호'
의 형식으로 우리와 동시대인의 몸속에서 역사를 관통하고 있
는 이 '기호의 공동 유산'을 관찰해야 하는지의 이유이다.[191]

그리하여 파솔리니는 그가 안나 마냐니에게서 근대의
여인과 그녀의 할머니, 즉 '백살의' 촌부와의 혼합을 보았던 것
과 같은 방식으로 〈마태복음〉에서 자신의 어머니를 촬영했
을 것이다. 우리는 가장 근본적인 인간의 몸짓에서―에르네스
토 데마르티노나 디에고 카르피텔라가 바로 그러했었던 것처
럼―이를테면 **시간적 광대함**이기도 한 '촌부 세계의 광대함'
을 관찰할 때 '역사의 편협성'을 깨닫는다.[192] 민중들의 비참이

277

고통의 도전이라는 것은 바로 이런 의미에서이다. 오늘날 민중들의 비참은 그 비참에 강요된 사태에 항의한다. 이때 그것은 몸짓을 통해 항의하는데, 그 몸짓은 문제의 사태가 구태의연하게 만들고 소멸시키고자 했던 그들 고유의 문화의 몸짓을 말한다. 따라서 이런 것이 **고대성의 비판적 몸짓**, 그 진단적, 정치적 가치일 것이다. 이런 것이 고고학적 관점에서 취해진 혁명적 필연성일 것이다. "비참은 중층을 형성한다. 버려진 오래된 집에서처럼, 숨막히는 먼지 구름을 거둬내기 위해서는 거기에 그저 발을 들여놓기만 하면 된다."[193]

기억은 그 자체로 좋은 것도 나쁜 것도 아니다. 내재적으로 혁명적이지도, 내재적으로 회고적이지도 않다. 모든 문제는 그것의 사용가치에 달려 있다. 그것은 여기에선 욕망의 운동을 질식시킬 수 있지만, 저기에선 현재의 무기력을 전복할 수도 있다. 왜냐하면 몸이 자신을 소외시키는 역사에 저항하는 것 역시 자신의 기억을 통해서이기 때문이다. "나는 네가 나폴리인이길 바랐어"라고 파솔리니는 『루터교도의 편지』에서 제나리엘로라는 가상의 젊은 청자에게 편지를 쓴다. 그런데 왜 나폴리 사람인가? 그의 **젊음**―그에게 저항할 수 있는 에너지, 새로운 것을 발명할 수 있는 에너지를 부여하는―에 더해, 나폴리인은 **고대성**의 특별한 힘을 갖고 있기 때문이다. 파솔리니는 자신이 취한 선택의 타당성을 밝히기 위해 "나폴리인은 나에게 바로 … 거의 변하지 않은 사람들의 범주를 대변한다"라고 적고 있다.[194]

이미 19세기에 안드레아 데요리오(Andrea de Jorio)가 나폴리 빈민 구역의 민중적 몸짓에서 고대 몸짓의 존속에 관

278

해 수행한 관찰 덕택에,[195] 우리는 전체주의적 평준화와 부차적으로는 역사의 구조주의적 단순화에 대한 저항으로 이해된 **시간의 비순수성**이라는 정치적 의미를 정초하기 위한 새로운 사용가치를 여기서 발견한다. "나폴리의 대중적 문화의 '구조'에 나타나는 비순수성은 그 역사와 그 혼란을 당연히 좋아하지 않는 구조주의자를 낙담시키기에 충분했다. … 은어, 타투, 침묵의 법칙, 몸짓, 뒷골목의 구조, 권력관계의 모든 체계가 변질되지 않은 채 남아 있었다. 소비 혁명의 시대—그것이 권력의 중앙집권주의 문화와 대중문화 사이 관계를 뿌리채 바꿔놓았던—조차 나폴리 민중의 세계를 약간 더 '고립시키기'만 했을 뿐이다."[196] 이렇게 한 단역의 얼굴이나 몸짓을 담은 각각의 근접 촬영은 사라질 위험에 노출된 민중들의 몸의—자유롭지만 '고립된', 강하지만 지엽적인—도전과도 같은 것이다.

경계하는 이미지

내가 보기에 민중들의 시적이고 영화적인 노출에 내재된 파솔리니의 제안은 조르조 아감벤이 최근에 전개한 특정한 철학적 모티브들에서 재발견되고 명확해지는 것 같다. 『목적 없는 수단』과 같은 저작의 「정치에 관한 노트」에서 우리가 민중들과 은어에 관한 질문, 몸짓의 힘, 나폴리라는 무대를 재발견할 수 있다는 사실은 놀랍다. 우선 아감벤은 **민중**이란 동일한 단어가 "정치로부터 사실상 또는 법적으로 배제된 계급뿐만 아니라, 구성적인 정치 주체라는 의미 또한 포함하는"[197] 단어임을 힘 있고 간결하게 상기시킨다. 그것은 아마도 '서구의 정치' 전체

279

가 자신의 긴 역사의 시간 속에서 모호한 어법을 토대로 해서, 즉 "대립된 두 극단 사이 변증법적 진동"을 토대로 해서 조직되고 있음을 시사한다. "한편에서는 완전한 정치적 몸으로서의 [위대한] **민중** 전체가, 또 다른 한편에서는 궁핍하고 배제된 몸의 파편적 다수성으로서의 ['하층민'(le petit peuple)을 지칭하기 위해 소문자 p로 시작되는] 부분집합 **민중**이, 여기에선 나머지 없음을 주장하는 포함이, 저기에선 희망 없음을 자각하는 배제가 [존재한다]."[198] 이것은 로마 사회에서 포풀루스와 평민 사이 구분을 통해, 그다음 중세 이탈리아 사회에서는 포폴로 그라소(popolo grasso)와 포폴로 미누토(popolo minuto) 사이 구별을 통해 우리가 이미 관찰했던 것이다.

그러나 '하층민'은 자신들의 주권을, '완전한 정치적 몸' —그들을 소외시키고자 하는—에 대한 자신들의 저항 능력을 유산, 지식, 기량, 특히 언어의 시학과 몸의 기술과 관련된 전통을 통해 주장한다. 하층민은 지역어, 방언 또는 **은어**를 실천하면서 언어 활동으로 저항한다. "어두운 무엇(민중의 개념)을 그보다 더 어두운 무엇(언어의 개념)을 통해 밝히고자" 하는 제도적 정치 이론과는 반대로, 민중들—여기서 알리스 베커-호(Alice Becker-Ho)가 진행한 사회언어학적 연구를 통해 보헤미아의 민중으로 그 패러다임이 제시되고 있는—은 동시에 그들의 유일한 환원 불가능성의 근거가 되는 배제의 언어를 떠맡는다.[199]

또 다른 저항 형식이 **몸짓**의 유산과 신체의 기술에서 명확히 드러난다. 이로부터 민중적 동작의 상이한 형식에 대한 아감벤의 관심이 촉발되는데, 그중 가장 흥미로운 것 중 하

민중들의 이미지

나는 나폴리 사람에게서 나타나는 기술적 몸짓의 양상에 관한 것이다. "1924년과 1926년 사이, [알프레드] 존-레텔([Alfred] Sohn-Rethel)이란 철학자가 나폴리 경계에서 살았다. 그는 모터 보트를 잡고 있던 어부들, 또는 오래된 자동차에 시동을 걸어보려 애쓰고 있던 운전수들을 관찰하면서, 아이러니하게도 '파손된 것의 철학'(Philosophie des Kaputten)이라 불린 기술 이론을 만들게 된다. 존-레텔에 의하면, 나폴리 사람에게서 물건은 그것들이 파손되었을 때에만 작동하기 시작한다는 것이다. 이는 기술적 물건이 더는 작동하지 않는 순간에야 비로서 그가 그 물건을 진짜로 다루기 시작한다는 뜻이다. 제 값어치에 맞게 잘 작동하고 있는 망가지지 않은 물건은 그를 성가시게 하고 그에게 불쾌감을 준다. 그것이 무엇이 됐든, 그는 적당한 위치에 나무조각 하나를 쑤셔박거나 적당한 순간 발길질을 하면서 자신이 원하는바 정확히 그대로 물건이 기능하게 만든다. 이 철학자에 따르면, 이러한 태도는 보다 고양된 기술학적 패러다임을 내포한다. 진정한 기술은, 나폴리 거리에서 경오토바이 모터 하나를 크림 믹서기로 변형시켰던 소년처럼, 인간이 기계를 예상치 못한 영역에 옮겨놓음으로써 기계의 적대적이고 맹목적인 자동기술에 대적할 수 있게 될 때 시작된다."[200]

그런데 파솔리니의 경우에도 종종 그런 것처럼, 조르조 아감벤의 글쓰기는 묵시록적 파토스로 몰려드는 불안이 관통한다. 이 철학자의 관점에 따르면, 예를 들어 "현대인은 … 자신의 경험을 박탈당한 상태에 처해 있다. 아마도 경험을 실행하고 전수하는 무능력 자체가 그 자신의 고유한 조건에서 그가 소유하고 있는 몇 안 되는 확실한 소여 가운데 하나일 것이

281

다."[201] 아마도 이런 이유 때문에 "19세기 말 서구의 부르주아
지는 결정적으로 자신의 몸짓을 상실하게 된"[202] 것처럼 보인
다. 그런데 **그 상실을 기록하는** 방법으로서 사회가 잃어버렸
던 **이 몸짓을 노출하는** 것은 영화의 몫일 것이다.[203] 파솔리니
가 "민족 학살"이라고—과장해—말하면서 이탈리아 사회를
바라볼 때처럼, 아감벤은 과장되고 지나치게 극단적인 방식으
로 '몸짓의 상실'을 확증함으로써, 안나 마냐니의 도전의 몸짓
이나 나이를 초월한 웃음은 애초부터 결코 존재하지 않았다는
듯이 그릇되게 철회되고 만다.

　　만약 시골의 한 할머니 몸짓이 60년대 어느 부르주아
여배우에게서 잔존할 수 있다면, 그것은 경험과 몸짓이 완전
히 사라지지 않았기 때문이다. 의심할 여지없이—벤야민, 아
도르노 또는 기 드보르를 **경유하여**—파솔리니와 아감벤이 연
이어 분석했던 문화적 평준화가 이제는 무법적, 비정상적, 정
신병리학적, 또는 더 단순하게는 시대착오적으로 간주되는 몸
짓의 유산을 쇠퇴시키는 결과를 초래했다. 그러나 쇠퇴는 소
멸이 아니다(일반적으로 주장되고 있는 발터 벤야민의 아우라
에 관한 담론 역시 동일한 고찰을 적용할 필요가 있다[204]). 파솔
리니의 영화가 니네토 다볼리의 아득한, 그러나 매우 현대적
이기도 한 **몸짓을 노출할** 때, 그것은 그렇다고 상실을 시인하
는 것이 아니다. 그것은 오히려 정반대로 이 몸짓에—영화의
모든 관객을 위해서—새로운 현재성, 새로운 사용가치, 새로
운 필연성을 부여하면서, **그 몸짓을** 다시 한 번 **가능케 한다.**

　　내가 여기서 말하고 있는 것은, 아감벤이 '생산하기'와
'행동하기'를 넘어선 몸짓을 사유할 때 보인 탁월한 분석의 타

민중들의 이미지

당성을 하나도 손상시키지 않는다. 이를테면 그가 그 몸짓에서 도덕을 마비시키는, 목적과 수단 사이의 "가짜 대안을 파기할 수 있고", 수단의 지배에서 그렇게 벗어나는 수단, 그렇다고 목적이 되지는 않는 수단을 제시할 수 있는 방식을 보게 될 때, 그 결과 그가 몸짓과 '윤리적 차원'의 공외연성(共外延性, coextensivité)을 찾아낼 때, 그리고 마침내 몸짓이 그 자체로서 정치적 영역에 속하는 것으로 생각될 때처럼 말이다.[205] 그러나 만약 영화의 실천이 진정한 경험—특히 자신들의 촬영을 모든 의미의 **경험**으로 정당하게 주장했던 로셀리니나 파솔리니를 내가 **다큐멘터리적 서정주의**라고 명명한 것—으로 구축된다면, 거기서 몸짓은 상실된 것이 아니라, 우리의 현 상황에서 정치적 차원을 포함해 효과적인 또 다른 방식으로 **잔존한다는** 것을 인정해야 한다.

따라서 파솔리니의 영화—우리에게 강력하게 요구할 때의 그런 영화, 우리를 깊이 바라볼 때의 그런 영혼의 작품—는 민중들의 상실을 기록하지 않는다. 그것이 기록하는 것, 그리고 실행하는 것은 거꾸로 조르조 아감벤이 바로 자신의 또 다른 저작에 바친 이 **도래하는 공동체**가 될 것이다.[206] 만약 내가 그와 같은 일종의 몽타주에 몰두하고 있다면, 그것은 무엇보다 사라질 위험에 노출된 것은 완전히 사라진 것이 아님을 암시하기 위해서이다. 그리고 그와 같은 과정에서 살아남는 것은 과거의 전적인 복원—불가능하며, 게다가 무용하고, 거의 바람직하지 않은—보다 훨씬 더 우리의 미래와 관련된 것임을 암시하기 위해서이다. 아감벤의 경우, 그는 이 '도래하는 공동체'를 보편적인 것과 유일한(특수한) 것의 형이상학적 이

283

원론에서 벗어날 수 있는 형상을 통해 고려한다. **예**(exemple) 또한 마찬가지인데, 왜냐하면 그것은 "다른 유일성들 가운데 하나의 유일성을 구성하면서도, [그 자신은] 항상 곁자리에서, 모든 것들에 적용되기 [때문에] 다른 유일성들 각각을 대신할 수 있다"는 점에서 그러하다.[207]

　　이런 측면에서 우리는 파솔리니가 촬영한, 어느 한순간의 소박한 주인공인 단역 각자(도판4-21, 4-22, 4-23)가 비타협적으로 유일한 인류의 한 '예', 그럼에도 그 한 사람이 자신의 동포를 완벽하게 대체할 수 있는 인류의 한 '예'로서 나타난다고 말할 수 있을 것이다. 따라서 **인간의 얼굴**은 통합된 본질의 자격이 아니라, 분산된 존재의 자격으로 공통적인 것을 형상화할 수 있다. "인간의 얼굴은 **유형적 용모**의 개체화도, 유일한 생김새의 보편화도 아니다. 그것은 공통적인 것의 본성에 속하는 것과 고유한 것이 절대적으로 중립적인 **어떤**(임의적) **얼굴**이다."[208] 그러나 이 '중립성'은 결코 회색 지대가 아니다. 그것은 오히려 각 순간의 관습이, 각 결정의 균형이, 요컨대 그 자체로서의 **윤리**가 결정되는 하나의 칼날, 하나의 '능선'이다. "공통적인 것과 고유한 것, 종(種)과 개인은 임의적인 것의 능선에서 떨어지는 두 개의 비탈과 같다. … 이 선 위에서 발생하는 존재는 임의적 존재이며, 공통적인 것에서 고유한 것으로, 고유한 것에서 공통적인 것으로 넘어가는 방법은 **관습**(usage)—다시 말해 에토스(ethos)라고 불린다."[209]

　　이러한 상황에서 파솔리니의 영화에 내재된 실존적이고 형식적인 선택이, 아감벤이 '임의적 얼굴'에서 기대하고 있는 모든 것에, 다시 말해 **노출된**(따라서 열린), **벌거벗은**(따라

284

민중들의 이미지

서 예측 불가능한), **사랑스러운**(따라서 중요한) 특징에 정확하게 화답하고 있다는 게 놀랄 만한 일일까? 노출된, 따라서 **열려 있다**는 것은 "임의적인 것이 유일성이자 나아가 텅 빈 공간, 즉 완결된 유일성이면서도 동시에 개념에 의해 확정될 수 없는 것이기도 하기 때문이다."[210] 벌거벗은, 따라서 **예측 불가능하**다는 것은 아감벤이 지칭한 "그러한-존재"가 "그의 자질 전후에 놓인 하나의 전제가 아니기" 때문이다.[211] 사랑스러운, 따라서 **중요하**다는 것은 임의적 존재가 "어찌 됐든 욕망과의 본원적 관계를 이입하[고] 유지하는 그러한 존재"[212]이기 때문이다. 파솔리니에게서 최소한의 단역—예를 들어 스물둘의 나이에 열두 제자 가운데 한 모습으로 나타날 때의 조르조 아감벤 자신(도판4-21)—은 "그 자체로, [그리고] 임의적인 것[으로] 노출된 유일성, 달리 말해 [만약 사랑이 정말로] 대상을, 오직 그[대상 그 자체]로서 ⋯ 있는 그대로의 그의 존재를 **자신의 모든 술어와 더불어** 원하는 것이 사실이라면, **사랑스러운 것**으로 노출된 유일성"에 속할 것이다. 그리고 아감벤은 이것이 자신의 "특별한 페티시즘"을 허용하는 것이라고 매우 파솔리니적인 단어로 결론짓는다.[213]

아마도 이 모든 상호 접근을 통해 겨냥하고 있는 것은 결국 **단 하나의 얼굴의 비전 속에서 민중들을 기다리**는 확실한 방법에 다름없을진대, 이 얼굴이 조르조 아감벤이 그것에 부여하고 싶어 한 의미의 '임의의 얼굴', 다시 말해 '그대로'—유일성처럼 환원 불가능한—의 얼굴이자 동시에 그의 동류 공동체에 열려 있는 얼굴이라면 말이다. 그러므로 민중들을 노출하기, 그것은 우리를 **관객**(spectateurs)으로 만드는 것과

285

는 관계가 없는데, 이는 어찌됐든 불가능한 일이다. 그것은 오히려 우리를 **기대하는 사람**(expectateurs)으로 만든다. 그 순간 이미지는 가능한 것을 예견하고, 예고하고, 구축하는 역할을 한다. 그것을 **경계하는 이미지**, '파수-이미지'(image-guet)라고 부르도록 하자. 그것은 자기 안에 갇혀 있을 수 없는 이미지이다. 점유되고, 규정되고, 획득되고, 달성되는 대상이 없는 이미지이다. 그러한 이미지 앞에서 우리는 우리가 붙잡아두지 않은 것만 바라볼 뿐이다. 그러한 이미지 앞에서 기다리기와 바라보기는 동일한 운동에 참여한다. **여기서 바라보기는 기다리기이다.**

그런데 우리 시선에 주어지는 것에서 우리가 기다리고 있는 민중들이, 만약 스스로를 그 자체로 보지 않고, 스스로를 그 자체로 결코 제시하지 않는다 하더라도, 그들은 적어도 **자신들의 증상**, 다시 말해 매 순간 그들 고유의 몸짓에서 재형성된 양상, 얼굴, 몸이 겪는 익숙치 않게 변형된 어떤 것**에서 서로를 얼핏 보게 된다.** 그것은, 질 들뢰즈에 따르면, 예이젠시테인 이후 양상의 '왜곡, 변형, 또는 변이' 과정으로서의 **형상** 작업을 주도했던 로셀리니와 파솔리니의 네오리얼리즘 작품이다.[214] 이런 이유로 **단역**은 그가 출연하는 이야기와 민중에 대해 사람들이 만들었던 기존의 재현을 변형시킨다는 점—복무하는 것이 아니라—에서만 촬영의 의미를 갖는다. 따라서 영화는 다만 "하나의 이미지에서 모든 클리셰를 거둬내고, 그 클리셰에 맞선 이미지를 세울 수 있는 기회"—들뢰즈가 이미 '정치적'이라고 평가했던 작업—를 허용한다.[215] 영화가 단순한 연대기를 넘어서 기억의 공간을 열어내고, 그로써 '증상'을 자

민중들의 이미지

유롭게 하면서, "실제의 장소와 태고의 세계를 중첩시킬"[216] 수 있었기 때문에—예를 들어 〈스트롬볼리〉의 어부들 장면에서 강렬하게 나타났던 것처럼—, 네오리얼리즘은, 기대하는 바의 "부유하는 사건"을 회복시키고, "그 기대하는 바를 사유와 관계 맺게 하기 위해 행위로 연장되며," 그 결과 동일시된 가시적인 것의 영화가 아니라, 파솔리니의 예술을 매우 잘 특징지을 수 있는 것이기도 한 "진정한 예언자의 영화"로 구성되기에 이르렀을 것이다.[217]

질 들뢰즈는 영화에 대한 자신의 저작에서 규칙적으로 파솔리니에게로 되돌아온다. 예를 들어 그는 '변조'(modulation)의 과정과 '코드화'의 절차를 더 잘 구별하기 위해 파솔리니를 움베르토 에코(Umberto Eco)와 대립시킨다.[218] 또한 그는 파솔리니를 길게 설명하면서 "자유로운 간접적 비전"[219]이라고 명명했던 것의 용법을 더 잘 밝히기 위해 파솔리니를 장뤼크 고다르와 연결한다. 그는, 재능 또는 우연이랄 수 있을 "저자의 힘은 그[저자]가 불확실하지만 그렇다고 자의적이지는 않은 이 문제적 지점을 부과할 수 있는 방식으로 가늠된다"고 확언하면서, "사유에 미사유를 기입하고 [있는] 문제적 추론"을 〈테오레마〉에서 발견한다.[220] 우리는 여기서—비록 들뢰즈가 동일한 방식으로 그것을 정식화하지는 않았을지라도—조르주 바타유가 '문화'의 모든 작업에서 기대했던 **주권**을 재발견한다. 그것은 분출의 재능 또는 우연 속에서 **무한성에 얼굴을 부여하고**, 스스로에게 부과하기 위해 선택한 한계 또는 틀 속에서 **유한성에 얼굴을 부여하는** 것으로서의 주권이다.

287

IV. 민중들의 시

이것은 영화감독이 군중을 촬영할 때 항상 일어나는 일이다. 푸도프킨이 말했던 것처럼, 군중의 거대한 움직임을 쫓아가기 위해서는 지붕 위에 올라가야 하고, 그다음 시위대의 플래카드를 보다 잘 읽기 위해서는 이층으로 내려와야 하며, 마지막으로 사람들 속에서 그들을 쫓아가기 위해서는 그들과 뒤섞여야 한다.[221] 그러므로 우리는 **내재성**과 **단절**, 침몰의 운동과 프레이밍의 작동 사이에서 균형을—리드미컬하게—잡는 이중적 거리의 변증법적 이미지를 생산할 때에만 민중들을 노출시키고 있다고 가정할 수 있을 것이다. 우리는 **잔존하는 몸짓과 도래하는 공동체가 결핍된 민중**—결핍된 민중이란 모티프는 질 들뢰즈가 자신의 저작에서, 스트로브(Straub) 부부와 레네(Alain Resnais)가 "민중이 어떻게 결핍되고, 거기에 있지 않은지"[222]를 보여주는가의 맥락에서 자신들의 정치적 영화를 말할 때 결국 지배적으로 나타난다—을 다함께 드러내는 방식으로만 민중들을 노출한다

그리하여 모든 '일체주의'—그 지배적인 버전들이 한편으론 러시아에서, 또 다른 한편으론 북아메리카에서 발견되는데, 이는 우연이 아니다—와는 거리가 먼 민중들의 노출이 욕망 속에서, 다시 말해 결핍되어 있는 무언가의 비장하고 응축적이며 투쟁적인 표현을 통해 실현된다. 이것은 들뢰즈가 예를 들어 글라우버 호샤라든가, 또 다른 관점에서는 장 루슈와 같은 제3세계 영화들에서 잘 수행되고 있다고 본 것이다.[223] 이것은 파솔리니가 서구적 기억의 **여기**—단테나 조토와 같은 최초 인문주의자들의 이탈리아에서 집약된—와, 〈분노〉가 가장 중요한 주제로 삼은 탈식민화의 수많은 투쟁으로 그의 시대

288

에 모범적으로 지지받은 해방의 욕망의 **거기** 사이에서 지속적으로 구축된 관계를 통해 형성했던 것이다. 또한 〈아카토네〉가 정확히 『대지의 저주받은 자들』과 동시대 작품임을 상기하자.[224] 만약 스트로브 부부가 특히 〈화해 불가〉에서 민중들의 부재를 우리에게 잘 보여주었다면, 루슈, 호샤 또는 파솔리니의 영화는 그들이 생존한다는 사실과 그들의 잔존 형식을 통해 우리에게 그들을, 그 욕망을 보여주고 있다고 말할 수 있을 것이다. 이것은 발터 벤야민의 말처럼, 그러한 사실과 그러한 형식의 '폭발적' 가치를 잊지 않기 위한 방법일 것이다.

왜 폭발적인가? 촬영된 몸짓, 잔존의 한 특징은 민중들의 역사라는 견지에서 미세하지—국부적이고 빗나가 있으며 적응성을 잃은 것이지—않은가? 물론 그렇다. 하지만 파솔리니의 경우와 같은 영화는 우리에게 잔존의 특징이 어떻게 저항의 사실로 구축될 수 있는가를 보여준다. 아비 바르부르크는 잔존하는 것들이 스스로를 '파토스의 양식'으로 가시화하고 있다는 것을 보여준 바 있는데, 일반적으로 이 양식들 자체는 증상, 즉 감내하고 고통받은 몸짓일 따름이다. 그 결과, 『므네모시네』의 저자에게서 모든 문화적 역사는 광대한 '고통의 보고(寶庫)'(Leidschatz)로 나타났다. 우리는 이 비극적 소여로부터 **잔존**(증상)이 **저항**(쟁점)이 되는 바로 그 순간, 민중들의 노출에 관련된 모든 정치적 결정이 이루어진다고 말할 수 있을 것이다. 고통이 **고통의 도전**이 된다는 것—우리가 파솔리니의 작품, 특히 〈살로 소돔의 120일〉에서 벌거벗은 청년이 들어올린 주먹에서처럼 그렇게 자주 목도하는 것—을 보여주는 순간에 말이다.

289

IV. 민중들의 시

질 들뢰즈와 펠릭스 가타리가 제안했듯이, 그것은 "사건을 육화하는 끈질긴 감각을 미래의 귀에 전달할 수 있는 이미지를 생산하는 문제일 것이다. 늘 되살아나는 인간들의 고통, 재창조되는 그들의 항거, 늘 되풀이되는 그들의 투쟁[과 같은 사건을 말이다]."²²⁵ 그렇다면 프란츠 카프카가 문학에 대해 말했던 것이 이미지의 생산, 즉 "문학사[나 미술사의] 문제라기보다는, 민중들의 문제"²²⁶에 해당하는 이 활동에 어떻게 똑같이 적용되지 않겠는가? 들뢰즈와 가타리가 주요 작용소를 "언어의 탈영토화, 개별자의 직접적-정치적인 것에 대한 접속(branchement), 언표 행위의 집합적 배치"라는 표현으로 규정했던 것, 이 모든 것이 그들의 눈에는 "모든 문학의 혁명적 조건"이자,²²⁷ 일반적인 모든 예술에도 분명 적용되는 조건으로 비춰진다. 실제로 우리는 그러한 조건을, 각각의 개별적 몸짓을 직접적인 동시에 정치적인 '고통의 도전'으로 촬영하는 파솔리니의 방식인 방언의 용법에서, 요컨대 이 몸짓이 불시에 나타나는 공동체에 대한, 항상 개별자로부터 표명되는 접속에서 작동되고 있음을 재발견한다.

예술은 [보편적] '인생'이 아니라, 이른바 **하나의 생명**과 접촉하고 있다는 것을 마무리를 위해 강조하고자 한다. 질 들뢰즈가—바로 자기 생의 마지막 순간에—그 '내재성의 결의'를 모색했던, 이 "비인격적인, 그럼에도 유일한 생명."²²⁸ 그러나 들뢰즈에게서 이 생명의 가장 '생명적'(vital) 요소, 항거와 창조의 그 아름다운 에너지, 그 덕(virtus) 자체는 우리가 바르부르크로부터 파솔리니에 이르기까지 **고통의 도전**으로서 정확하게 인지했던 것에 있다. "상처는 사물의 상태에서, 그리

290

고 체험에서 구현되거나 구체화된다. 그러나 상처 자체는, 우리를 생명으로 이끄는 내재성의 차원에서는 순수한 가상이다. 나의 상처는 나에 … 앞서 존재했었다."229 그리하여 우리는 우리의 선행 상처와 함께 우리의 현재 상처를 견디며, 우리의 모든 시간에 걸친 상처에서 살아남는다. 그런데 생명의 도전을 만드는 것은 오직 우리에게 달려 있으며, 이것은 **이 도전을 위한 형식의 발견**을 전제한다.

그렇다면 파솔리니 역시 상처(잔존하는 고통)와 도전(시간성을 거스르는 욕망)과 형식, 이 모든 것을 이미지, 운동, 얼굴, 말하는 몸으로 형상화하기 위해 발견했을 것이다. 물론 그만이 유일하게 그랬던 것은 아니었다. '직접적-정치적인 것'에 대한 개별적 몸짓의 '탈영토화'와 '접속'을 관찰하기 위해서는 새로운 조사를 시도해야 할 것이다. 이런 질문의 잣대로 모든 영화의 역사를 재조명해야 할 것이다. 예를 들어 이름 없는 자에게 형상을 되돌려주는 능력이라는 측면에서 찰리 채플린, 미조구치, 스트로브 부부 또는 글라우버 호샤의 모든 영화를 다시 봐야 할 것이다. 이것을 대략적으로 기술하고 있는 동안, 이 도전이 형식을 갖출 수 있었을 것처럼 보이는, 촬영된 몸짓의 몇몇 특별한 파편이 내 기억 속에서 연상되어 되살아난다.

나는 지가 베르토프의 〈카메라를 든 남자〉에서 거지, 어린아이, 또는 젊은 여인이 잠에서 깨어날 때의 내밀한 몸짓이 도시의 삶 전체를 춤추게 만든 몽타주로 만개하고 있는 방식을 생각한다. 나는 라디오가 오늘의 운세를 지껄이고 있는 동안, 그 역시 잠에서 깨어나는 순간에, 그러나 삶이 부과했을 모든 충돌과 불행에 지쳐 있는 그를 보여주는 색다른 리듬으로 촬

291

영된 그 남자를 생각한다(아닉 불로Annick Bouleau의 〈사생활〉). 나는 요한 판데르쾨켄이 촬영한 맹인 청년 헤르만 슬로브가 동시대의 소용돌이 운동과 소리에 문자 그대로 자신의 고독을 '접속하는' 방식을 생각한다. 나는 1968년 6월에 IDHEC의 학생들이 촬영한 〈원더 공장에서 노동의 재개〉에서 더는 공장으로 되돌아가고 싶어 하지 않는, 이 노동자의 가슴을 에는 듯한 항거를 생각한다. 나는 〈우리들〉(아르타바즈드 펠레시안) 또는 〈데스트〉(샹탈 아케르만Chantal Akerman)에게서 형상을 취하고 있는, 고독하지만 서로 굳게 결속된 존재들을 생각한다. 나는 프레더릭 와이즈먼의 〈병원〉에서 제도에 의해 망가진 인간성을, 〈산 클레멘테〉에서 레이몽 드파르동이 유심히 살핀 잊을 수 없는 몸짓을 생각한다. 나는 벨라 타르(Béla Tarr)가 촬영한 굶주린 사람들의 딸을, 혹은 왕빙의 〈철서구〉에서 모든 것을 잃은 사람들의 존엄성을 생각한다. 이렇게 소멸의 위협과 모든 것을 무릅쓰고 나타나고자 하는 생명의 필연성 사이에서 민중들의 노출이 끝없이 이어진다.

민중들의 이미지

에필로그: 이름 없는 남자

거의 하얗다 싶은 하늘 아래. 중국 어딘가, 우리로선 정확히 알 수 없는 곳. 이름 없이 주어진 장소. 눈 내린 폐허의 풍경이다. 버려진 작은 집 한 채가 있다. 그리고 허물어진 몇몇 벽면, 죽은 듯 보이는 나무들, 얼어붙은 식물. 아무런 소리도 숨쉬는 생명도 없다. 첫눈엔 이곳에서 민중들이 나타날 것 같지는 않다. 하지만 갑자기 한 사람, 오로지 한 사람이 홀로 나타난다. 그러나 그는 작은 집에서 나오는 것도 아니고, 폐허 뒤 또는 눈 덮인 길 위에서 모습을 드러내는 것도 아니다. 그는 구멍, 아니 땅 자체로부터 나오고 있다. 그는 울퉁불퉁한 구멍 깊숙한 곳에서 남루한 의류 따위로 가리고, 여기저기서 주어 모은 천, 침낭과 해진 이불로 대충 쌓아 만든 입구에서 나타난다(도판5-1, 5-2). 그는 왕빙의 영화 제목이기도 한 〈이름 없는 남자〉이다.[1]

<center>★</center>

물론 '이름 없는 남자'에겐 이름이 있다. 모든 사람처럼 말이다. 그 역시 부모가 있었고, 어딘가에서 왔다. 그러나 그는 여기, 아무런 역사도 과거도 없는 사람처럼 제시될 것이다. 그는 자신의 동포들에게 들려줄 아무런 이야기가 없다. 이것은 아마도 시작의 선택—이 선택 탓에 그는 폐허 한가운데, 아무것도 아닌 곳 이 한복판에서 살고 있는 것일까?—때문이거나, 또는 하루하루 그 자신의 생존에 급급한 나머지 다른 일에는 신경을 쓸 만한 여유가 없기 때문인지도 모른다. 왕빙은 자신의 영화에서 이 침묵을 끝까지 존중할 것이다. 이 침묵은 존재론적 공허가 아니다. 그것은 매 순간의 노동이다. 그렇게 〈이름

295

도판5-1, 도판5-2. 왕빙, 〈이름 없는 남자〉,
2009, 영화 비디오그램(남자가 구멍으로부터 나온다)

없는 남자〉는 (한두 순간 아무도 이해하지 못할 몇 마디 중얼거림을 제외하곤) 단 한마디도 내뱉지 않고, 다른 사람과 말을 주고받지도 않고 한 시간 반이 넘는 [상영] 시간을 채운다. 그는 자신의 이름을 말하지 않고, 왕빙은 그의 이름을 묻지 않는다. 그러나 이 둘은 이처럼 이름이 주어지지 않은 사람이라 하더라도 인간이고자 하는 그 사람의 명예까지 박탈하는 것은 아니라는 사실에 암묵적으로 동의하고 있다.

★

나는 '이름 없는 남자'가 자신의 구멍을 나오며, 매일 아침 땅 자체로부터 [다시] 태어나는 것 같다고 상상한다. 어떤 면에서 그는 매일 아침 다시 태어나야 하지만, 이미 늙은—계절을 지나며 거칠어지고, 노동으로 허리가 굽고, 나이가 들어 행동이 느려진—사람이다. 그는 자리에서 일어나 폐허 한가운데 얼어붙은 길을 따라 천천히 멀어진다.

　　왕빙은 섬세하고 집요하게 그를 뒤따른다. 여기에 바로 이 영화감독의 가장 놀라운 미덕이 있다. 우리는 이 미덕을 〈철서구〉라는 그의 대작에서 9시간 내내 이미 경험한 바 있다. 이 작품에서 그의 카메라는—다시 말해 카메라를 자신의 어깨에 맨 감독 자신은—촬영되는 존재가 어디를 가든, 어떤 시간을 취하든, 그의 뒤를 따라간다. "전진의 원리"[2] ① 라고 명명되

① '전진의 원리'는 정치와 예술, 특히 영화와 현대미술의 관계를 연구해온 프랑스의 철학자 알렉산드르 코스탄조(Alexandre Costanzo)가 왕빙의 영화 문법을 특징짓기 위해 사용한 개념이다. 디디-위베르만처럼 코스탄조 역시 〈이름 없는 남자〉(2010)를

에필로그: 이름 없는 남자

었던 것은 공간과 움직임, 그리고 촬영된 각 존재의 고유한 리듬에 대한 놀라운 존중을 토대로 이해할 수 있을 것이다. 보통 영화감독은 자신의 프레임과 자신의 커트 시간을 보다 잘 제어하기 위해 준비한다. 그는 자신의 배우가 어떤 공간에서 얼마나 오래 무엇을 해야 할지를 지시하고 부과한다. 그는 자신의 현존성을 정초하기 위해 **앞서간다**. 하지만 이 영화에서는 정확히 그 반대이다. 카메라는 피사체의 얼굴과 **전면**을 프레이밍할 수 있는 기회를 오랫동안 놓치게 될지라도 그 피사체를 뒤따라간다. 그것이 무엇이든 예견하거나 명령하길 거부한다. 카메라는 '선취하지도', '포획하지도' 않는다. 그저 '뒤따라갈' 뿐이다. 이것이 아마도 우리에게 시사하는 것은, 풍부한 의미를 갖고 있는 **뒤따르다**(suivre)라는 이 프랑스어 동사 덕분에, 비록 뒤에 물러나 있을지라도 타인의 몸에 고유한 하나하나의 움직임과 시간성을 **동행하**지 않거나 신체적으로 존중하지 않고서는 결코 그를 **이해하**지 못할 것이라는 사실이다('나는 너의 생각의 방향을 이해한다'라는 의미에서의 '나는 너를 따른다').

<center>★</center>

비롯한 〈철서구〉(鐵西區, 2003), 〈중국 여인의 연대기〉(和鳳鳴, 2009) 등과 같은 왕빙의 또 다른 작품들에서 사람이나 풍경 따위의 자연 대상을 찍을 때, 해당 피사체와 일정한 거리를 유지하고 그 피사체의 움직임을 그대로 따라감으로써 피사체의 이동과 함께 새롭게 펼쳐지는 장면들을 가감 없이 생생하게 보여주는 독특한 촬영 방식에 주목한 바 있다. 코스탄조는 이러한 촬영 방식이 왕빙의 영화적 의미에서 중요한 부분을 차지한다는 점에서 '전진의 원리'라고 명명했다. 물론 왕빙의 카메라가 피사체와 함께 앞으로 전진하는(avancer) 것은 맞지만, 여기서 디디-위베르만은 그의 카메라의 위치, 즉 피사체를 '뒤'에서 '따르는' 그의 위치에서 피사체를 진심으로 '이해'하려는 의지와 그에 대한 '존중'의 태도를 읽어내고 있다.—옮긴이

민중들의 이미지

하얀 하늘 아래, '이름 없는 남자'가 오래, 느리게, 얼어붙은 들 사이를 걷는다. 길 하나. 도로 하나. 저 멀리, 집들. 우리는 인간들의 세계 저편에 있지 않다. 우리는 가끔 카메라 바깥을 지나치는 트랙터 소리를 듣는다. '이름 없는 남자'의 치외법권은, 그러니까 성 안토니오식의 은자적 퇴거나 로빈슨 크루소식의 버려진 섬과 같은 홀로 되기와는 다르다. 그것은 온전한 사회와 가까이 닿아 있는 치외법권이다. 은둔에 관한 이 위대한 영화에서 왕빙은 겉보기엔 가족도, 재산도, 집도, 주민등록도, 그리고 우리에게 어쨌든 이 모든 것에 관해 이야기할 수 있는 말도 없어 보이는, 그 또한 하나의 사람인, '이름 없는 남자'에게 귀를 기울이기 위한 적확한 형식을 찾아내는 것 말고는 아무것도 하지 않았다.

느림과 은둔은 함께 간다. 혼자인 사람은 자연스럽게 자신의 동작을 늦추는 법이다. 우리는 들판을 건너 '이름 없는 남자'의 무거운 발걸음을 뒤따르면서, 그가 홀로 자신의 삶의 무게 또한 감당하고 있다는 것을 이미 이해한다. 짝을 이룬 느림과 은둔 속에서 몸짓이 공허하게 수행되고 반복된다. 따라서 우리는 이 영화가 상영되는 97분 동안 그 모든 지속성으로, 그리고 그 모든 반복성으로 재생되는, 결국은 제한된 행동과 마주하게 될 것이다. '이름 없는 남자'가 자신의 폐허 한가운데 앉아 기다리고, 기계적으로 반복되는 이상한 춤을 추듯 땅 위를 밟고, 마른 나뭇가지들을 모으고, 야채를 넣은 국수를 데워 먹고, 플라스틱 병, 양철통, 비닐봉지를 주워 모은 짐을 정리하고, '어느 누구의 것도 아닌'(no man's land) 메마른 땅에 고랑을 파고, 낡은 가위로 세심하게 호박을 썰고, 담배를 피우고,

에필로그: 이름 없는 남자

길가에 고인 빗물을 뜨고, 천 조각, 넝마, 가시덤불 따위를 엮은 것들을 내려놓으며 자신의 은신처―그 자신만의 가난한 보물―를 닫는, 끝날 것 같지 않은 고정된 컷들.

　　왕빙의 영화에서 컷의 길이는 무엇보다 이 미세한 삶의 몸짓에 바쳐진 존중의 제스처로 나에게 다가온다. 그 길이는 우리가 각 몸짓의 미세한 매 순간에, 각각의 상황에서 그것[몸짓]의 필연성에 다가서도록, 그 순간과 필연성을 이해하고 사랑하도록 만드는 놀라운 미덕을 지니고 있다. 그러나 또한 그 길이는 반복과 침묵 탓에, 우리가 프란츠 카프카 혹은 사뮈엘 베케트(Samuel Beckett)의 글을 읽을 때 그처럼 자주, 그처럼 빨리 소환하게 되는 형이상학적인 모든 뒤범벅과 함께, 그 유명한 '존재의 부조리'에 관한 무엇을 우리에게 상기시키기도 한다. '이름 없는 남자'에게서 추상적이고 알레고리적이며 총칭적인 인간, 그리고 세상 바깥에 존재하는 인간을 본다면, 그것은 이 사람의 지친 몸짓―우리로서는 여전히 이해하기 어려운―에서 무의미의 고갈된 역학을 발견하는 것만큼이나 옳지 않을 것이다.

<p style="text-align:center">★</p>

어느 한 순간, 얼어붙은 밭 사이에서, 땅에 웅크린 '이름 없는 남자'가 자신의 하찮은 수확물로 가득 채웠을 커다란 보따리를 등 위에 짊어진 채 가까스로 몸을 세운다(도판5-3, 5-4). 그는 자신의 길, 자신의 일을 다시 시작할 것이다. 마치 프란시스코 고야의 그림 〈짐꾼〉이 되살아나는 것만 같다(도판3-3). 중

<p style="text-align:center">300</p>

민중들의 이미지

도판5-3, 도판5-4. 왕빙, 〈이름 없는 남자〉,
2009, 영화 비디오그램(남자가 짐을 들어올린다)

도판5-5, 도판5-6. 왕빙, 〈이름 없는 남자〉, 2009,
영화 비디오그램(남자가 분변을 줍는다)

국 어딘가, 죽은 옥수수들 한가운데서, 거인 아틀라스(Atlas) 나 히브리의 전통 속에서 세상의 모든 고통을 무심코 짊어지고 있는 의인(Juste)의, 강하지만 동시에 고통스러운 조각상을 보고 있는 것만 같다. 나는 중국의 전통이 이러한 유형의 인물들을 숭배하고 있는지 알지 못한다. 그러나 나는 '이름 없는 남자'가 짐이 없을 때조차도 매일의 삶에 긴밀히 속해 있는 이 무게를, 그의 등 위에 혹과 함께 말 그대로 육화시켜(도판5-5, 5-10) **그 자신이 감당했을** 것이라는 사실에 놀라움을 금치 못한다. 이제 그는 흙을 찾아 다른 곳으로 떠난다. 그는 그 흙을 가져오기 위해 자신의 등 위에 천천히 그것을 짊어질 것이다. 나는 그가 어디로, 무슨 목적으로 그것을 가져오는지 여전히 알지도, 이해하지도 못한다. 그리고 그는 흙을 가만히 밟는다. 나는 그 이유를 알지 못한다.

<p style="text-align:center">★</p>

거의 하얀 하늘 아래, 길이 하나 있다. 우리는 그 길의 끝에서, 짧은 한 순간, 뜨문뜨문하게 나 있는 식물 가운데서 먹을 것을 찾고 있는 양떼를 발견한다. 왕빙은 그곳에서 '이름 없는 남자'의 노동을 촬영한다. 그는 갈라진 아스팔트 위에 남겨진 똥들을 줍고 있다. '이름 없는 남자'는 자루가 부서진 삽의 한 부분을 사용하고 있다. 똥들이 얼어붙어 손으로 떼어내는 편이 낫다(도판5-5, 5-6). 곧 세찬 눈이 내릴 것이다. 멀리서 총소리가 들린다. 딱 그뿐이다.

이것은 가난의 이미지이다. 동물의 배설물을 주워 모으

303

에필로그: 이름 없는 남자

고 있는 한 사람의 이미지. 그런데 무엇에 쓰려고? 나는 보들레르적인 거지의 형상을 생각하고, 아제와 발터 벤야민의 넝마주의를 생각한다. 그러나 여기서 나는 이러한 유비관계를 경계해야만 할 것 같다. 나는 중국의 어딘가, 이곳에서의 삶의 방식에 관해 결국 아무것도 아는 바가 없지 않은가. 왕빙의 영화는 나에게 '이름 없는 남자'가 최후의 거지, 혹은 길에서 집요하게 배설물을 줍고 있는 광인이 아니라, 노동자임을 섬세하게 가르쳐줄 것이다. 그는 어떤 의미에서 최초의 농부이다. 나는 거의 아무것도 소유하지 않고서(돈 문제로 환원될 수 없는 가난에 관한 이 영화에서는 지폐 한 장, 동전 한 닢조차 등장하지 않는다), 혼자서 천천히, 그러나 효율적으로 자신의 생존 조건을 조직하면서 **노동하고** 있는 한 사람이라고 말하고 싶다.

<p align="center">★</p>

하늘이 창백한 푸른빛으로 바뀌었다. 봄이 시작된 듯하다. '이름 없는 남자'가 죽은 나뭇가지들을 줍고, 그것들을 어렵사리 부러뜨린다. 그는 조금 멀리 떨어진 곳에서 부러뜨린 나뭇가지 묶음을 한데 모은다. 그는 곧 자신만의 동굴 속으로 들어가 불을 지피고, 연기 때문에 숨 쉬기 어려움에도 자신의 초라한 음식을 데우고, 그렇게 생존할 수 있을 것이다. 나는 모든 것이 여기에서 시작되었다는 것을 잊지 않고 있다. 카를 마르크스는 지주들의 사적 권리를 강화하기 위한 목적으로 1842년 가결된, 가난한 사람들이 숲에서 땔감을 거두지 못하게 하는 새로운 법안에 대항해, 가난한 사람들의 관습적 권리의 잔

민중들의 이미지

존을 옹호하고자 했다.[3] 마르크스는, 물론 지주가 숲과 숲을 이루는 나무들을 소유하고 있을지라도, 나무에서 떨어지는 죽은 나뭇가지가 더는 나무에 속하지 않기에 나무의 소유자에게 속하지 않는다는 사실을 주장했다. 예전에 가난한 사람들은 생활을 위해 죽은 나뭇가지를 자유롭게 사용할 수 있었다. 이렇게 마르크스는 인류 모두가 **공유재**를 갖고 있음을, 그러나 자본주의는 자연이 남긴 잔여물, 우리가 숨쉬는 공기, 강물, 그리고 우리 인체의 유전자까지도 **사유재**로 만들고 싶어 하며, 이 사유 재산은 이제 소유자를 제외한 모든 인류, 예를 들어 '이름 없는 남자'라는 인류를 전면적인 비존재로 운명 짓는다는 것을 이야기하고자 했다. 따라서 '이름 없는 남자'는 여기에서 우리 가운데 가장 헐벗은 사람에 의한 공동의 재산과 그 사용의 잔존을 구현하고 있다. 그는 폐허의 폐쇄된 공간, 이 동굴의 구멍, 이 들판 위 죽은 나뭇가지, 길 위의 배설물과 같이, 아직 사적 재산의 논리를 벗어나 있는 버려진 것을 사용함으로써만 존재할 수 있다.

★

'이름 없는 남자'는 어떤 사회 계급에 속할까? 나는 중국의 범주를 알지 못한다. 나는 그의 이웃들—그에게는 들판의 길 위에서 그와 마주치는 이웃이 분명 있다—이 '이름 없는 남자'를 현자 혹은 광인, 존경스러운 노동자 혹은 대수롭지 않은 사람으로 인식하는지 알지 못한다. 그는 확실히 룸펜(Lumpen)과 같은 무엇에 속한다. 그는 룸펜-프롤레타리아—마르크스가,

305

자신의 해방을 위해 투쟁하는 사회적 계급으로 스스로를 조직할 수 없기 때문에 '천민' 그리고 '타락한' 인간이라 취급하고 혐오했던—가 아니라, 아마도 룸펜-농부일 것이다. 독일어로 룸펜은 걸레, 누더기, 넝마, 하찮은 물건을 뜻한다. 그것은 '이름 없는 남자'의 공간에 널브러져 있는, 우리가 보고 있는 모든 것(그리고 그 공간 자체를 구성하고 있는 것)이다. 그러나 매우 무례한 의미의 동사형 룸펜은 우리의 이 사람에게는 어울리지 않는다. 왜냐하면 그것은 '떠돌아다니다', 그리고 특히 '빈둥거리다', 하품하는 것 말고는 아무것도 하지 않는다를 뜻하기 때문이다. 반대로 왕빙의 영화는 우리에게 자연의 힘에 지배당하지 않기 위해 그 힘을 사용해 일하고, 자신의 고된 존재 조건을 방법론적으로 조직하는 한 사람을 보여주고 있다.

<p style="text-align:center">★</p>

'벌거벗은 삶'을 굳이 소환할 필요는 없다. 〈이름 없는 남자〉는 절대적 결핍에 관한 영화가 아니다. 그것은 결핍의 조건에서, 그럼에도 일상의 진정한 경제학의 모든 가능성—자원—을 찾아내는 것에 해당하는, 독자적인 삶의 구성에 관한 영화이다. 이것은 가난함의 경험에 관한, 경험으로 변형된 가난함에 관한 영화이다. 우리는 홀거 마인스(Holger Meins)의 대단한 영화 〈오스카 랑엔펠트—12 장면〉(1966), 또는 요한 판데르쾨켄의 다큐멘터리 〈마스크〉(1989)를 떠올릴 수 있을 것이다. 이 두 경우 모두 거의 아무런 외부의 도움 없이 존재를 위한 투쟁의 지성과 경험을 실천하고 있는 사람들을 관찰하고 연구하고

민중들의 이미지

존중하는—그리고 마침내는 존경하는—문제를 다룬 영화였다. 로베르 브레송이 그의 영화 〈사형수가 탈출했다〉를 탈출에 대한 **기술적 이야기**처럼 구축했던 것과 마찬가지로, 왕빙의 영화 역시 먹고 살기 위한 생존의 기술적 이야기처럼 보일 수도 있을 것이다.

'이름 없는 남자'는 그러니까 일을 한다. 그는 살아남기 위해 일한다. 그는 최소한을 갖고서 발명한다. 그는 수선하고 재활용하고 제작한다. 그는 수확한다. 매우 잘 조직된, 생존을 위한 이 **기술적 몸짓** 말고 이 영화에서 무엇을 더 볼 수 있단 말인가? 이 영화에는 장면들만큼이나 몸짓이 있다. 구멍에서 나오기, 구멍 막기, 땅 파기, 흙 지기, 흙을 붓기, 폭우가 남긴 깊은 웅덩이에서 물 긷기, 잡초 뽑기, 줍기, 따기, 쌓기, 목적 없이 정리하기('이름 없는 남자'는 카오스의 강박증자처럼 보인다. 그는 자신의 무질서를 끝없이 자신의 주위로 재배치한다), 아무것도 아닌 것으로 만들기, 담배 말기, 담뱃재 붙잡기, 천천히 담배 피우기, 불 지피기, 호박 자르기, 요리하기, 동굴 속 자신의 거처를 넝마로 구성하기. 그러므로 '이름 없는 남자'는 값진 기량을 소유한 노동자이다. 그는 거의 아무것도 아닌 것에서 무언가를 수확해낼 줄 안다. 이 가난한 사람은 거의 아무것도 소유하고 있지 않지만, 가까이에서 바라보면 집도 일도 없는 사람은 아니다.

★

그의 삶에 가타부타 말할 사람은 아무도 없다. 그는 그의 삶으로 고통받고 있는가? [그에 대해] 아무것도 표현되지 않는다.

307

에필로그: 이름 없는 남자

레온 바티스타 알베르티가 예전에 가난한 자의 주권이라고 정의 내릴 수 있었던—하지만 사실은 블랙 유머의 함의를 많이 지닌—의미 그대로, 그는 객관적으로 자신의 삶의 주권자처럼 보인다.[4] '이름 없는 남자'는 자신의 집을 갖고 있다. 동굴에 불과하지만, 그는 자신의 집에서 주인이다. 그만이 유일하게 각 물건의 정확한 자리를 알고 있다. 오직 그만이 문 역할을 하고 있는 이 동굴의 구멍을 여러 개의 넝마로 열고 닫을 수 있는 복잡한 기술을 알고 있다. 우리는 자신의 동굴 깊숙한 곳에서 세 번에 걸쳐 식사하고 있는 그를 본다. 우리는 이 '실내 장면'에서 왕빙이 스스로 기꺼이 따랐던 일종의 영화적 협약을 이해하게 된다. '이름 없는 남자'가 영화감독을 이 좁은 공간에 초대해 그의 사생활을 함께 했지만, 두 몸의 협소한 운신의 폭, [두 몸의] 근접성에도 불구하고 그 어떤 공모나 무례도 없을 것이다. 왕빙은 마치 한 불교 승려가 자신의 스승이 올리는 기도를 보좌하고 있을 때와 같은 존경심—그의 입장에서 침묵은 절대적이며, 결코 중단되지 않는다—을 갖고서 '이름 없는 남자'의 식사에 참석한다(도판5-7, 5-8).

이런 조건하에서 우리의 눈앞에 이 '이름 없는 남자'의 위대한 존엄성이 모습을 드러내고 선명해진다. 옛날에 렘브란트가 천민, 가난뱅이, 걸인들(도판3-2)의 존엄성을 명확하게 표현했을 때처럼 말이다. 렘브란트의 예술에서처럼 여기서—그러나 거의 모든 것을 결정지었던 것은 일방적인 미학적 선택이 아니라, 무엇보다 동굴 공간과 임시변통의 조명이다—이 **윤리적 밝힘**은 '키아로스쿠로'(chiaroscuro)와 같은 무엇을 관통한다. '이름 없는 남자'의 얼굴은 그의 벌거벗음에서뿐만 아니라, 그의 지

민중들의 이미지

도판5-7, 도판5-8. 왕빙, 〈이름 없는 남자〉, 2009,
영화 비디오그램(남자가 음식을 먹는다)

속적인 비밀스러움에서도 나타난다. 표정의 침묵, 피부의 거침, 각 몸짓의 무게—경제학—, 항상 우리를 빗겨가는 그의 시선의 움직임에서와 같은, 그의 내적 세계의 접근 불가능성, 그가 침을 뱉을 때, 트림을 할 때, 한숨을 짓고, 기침을 하거나 희미하게 중얼거릴 때, 그의 몸이 만들어내는 소리들, 노동의 수행과 생존의 지속에 쓰이는 각각의 물건들—우리가 그것들을 그렇게 부를 수 있다면—과 그의 생명과의 관계에서처럼 말이다.

'이름 없는 남자'의 손은 흙빛이다. 그의 옷가지도 마찬가지이다. 더구나 이 영화에서는, 외부 공간이든(낮은 구름과 희끄무레한 밭), 동굴의 울타리든(때때로 흙으로 더럽히고 아궁이 연기로 가득한) 또는 물건들의 질감이든(더러운 도구와 해진 천), 잿빛이 많다. 여기서 '이름 없는 남자'는 매우 오래된 인류, 즉 자연의 물질에 노출된 인류(땅의 잿빛 원주민)와 매우 현대적인 인류, 즉 노동의 물질(석탄의 잿빛 광부들)에 노출된 인류 사이에 서 있는 것처럼 보인다. 여기서 〈이름 없는 남자〉의 '원시적인' 동굴의 구멍은 왕빙이 〈철서구〉에서 관통하게 될 폐쇄된 공장들의 거대한 잿빛 공간과 정확한 대위법—고독과 내밀함의 운율처럼—을 이룬다.

★

오가는 말—장면 외적인 코멘트는 고사하고—한마디 없는 이 영화에서 왕빙은 각각의 대상, 각각의 물질에 그 고유한 소리를 되돌려주고자 했다. 사물들의 근저에 매우 뚜렷하게 '현존하는' 소리를 포착함으로써 말이다. 이것은 보다 근원적인 음악성

310

민중들의 이미지

의 문제이다. 이 음악성은 영화의 모든 침묵을 관통하고 지탱한다. 이것은 템포의 문제이다. 왕빙은 이 템포를 매 순간의 긴장, 매 순간의 돌발, 매 순간의 사건에서 다룰 줄 안다. 그저 흘러가게만 하는 시간을 어떻게 프레이징할 것인가? 그저 일하게만 하는 시간을 어떻게 시화(詩化)할 것인가? 그저 우리를 파괴하기만 하는 시간을 어떻게 춤추게 할 것인가? 라이너 마리아 릴케(Rainer Maria Rilke)는 자신의 「사물의 멜로디에 대한 메모」에서 "멜로디의 전체성을 통찰하는 자, 가장 고독한 동시에 가장 공동체적일 것이다"[5]라고 적었다. 물론 왕빙은 자신이 촬영하고 있는 존재의 멜로디에 귀를 더 잘 기울이기 위해 자신의 입을 다물었다. 그는 자기 자신의 영화에서 그 어떤 소음—'저자'로서의, '나'로서의—도 내지 않았다. 서로를 존중하는 모든 다큐멘터리스트처럼, 그는 긴 식사 시간을 함께 하거나, 그리고 상상컨대 담배 한 가치가 둘 사이 주고받았던 유일한 것이었을 상황에서조차 단 하나의 질문도 하지 않았다. 그에게는 그의 프레이밍과 컷들의 시간—그 참을성과 끈질김, 말하자면 모든 습관적 시간을 초월한 고집스럽고 완고한 기질—이 스스로 인내심 있는 무언의 질문을 던지는 것만으로 충분했다.

<center>★</center>

아직은 파랗고 엷은 구름이 있는 하늘 아래. 그는 다시 나가 다시 흙을 파고, 다시 흙을 옮겨놓고, 다시 흙을 밟을 것이다. 구름들이 무거워진다. '이름 없는 남자'는 자신의 낡은 플라스틱 병 안에 물을 담고, 수세미를 만들기 위해 짚을 뽑는다. 구름이

311

에필로그: 이름 없는 남자

흩어진다. 그는 다시 삽으로 땅을 일구고, 미친 듯이 자라난 풀들을 뽑는다. 여전히 곱사등을 한 채, 그의 리듬은 항상 그렇게 느리다(차분해서이거나 피로해서일 테지만 둘 사이 더는 차이가 없다). 하늘이 걷히고, 들판이 푸르다. 우리는 이제 겉보기엔 부동 자세로 반복적인(그런데 삶의 전개와 인간의 노동이 그 자체로 변함이 없고 반복적인 것처럼 보일지라도, 시간은 사실 자신의 주체들을, 우리가 강제적이라고 느끼는 방향으로, 아마도 운명이라 이름 붙여야만 하는 무엇에 투사하고 있지 않은가?) 이 영화에서 왕빙이 우리에게 전해준 이야기의 의미를 이해한다. 이 부조리하고 느린 노고, 파헤쳐진 땅, 길 위의 똥들, 짚단, 따라서 이 모든 것에는 매우 단순하고 매우 중요한 운명이 있다. 그것은 이제 '이름 없는 남자'가 옥수수보다 더 작은 키로 거닐고 있는 작은 옥수수 밭이다(도판5-9). 그리고 그것은 이제 그가 한 해 노동의 열매를 수확하기 위해 허리를 연신 구부리고 있는 호박 밭이기도 하다(도판5-10).

★

그리고 하늘이 다시 납빛으로 변한다. 바람이 일며 길 위의 '이름 없는 남자'의 모자를 낚아챈다. 그는 그것을 잡으러 간다. 영화감독의 녹음기 속 바람이 거세다. 폭풍우가 내린다. 렌즈 위로 떨어지는 물, 괘념치 않는다. 오직 '이름 없는 남자'가 하고자 결심했던 것만이 중요하다. 내려치는 비. 높이 자란 풀들이 꺾이고, 헝클어진다. 이 장면은 한참이나 지속된다. 폭풍이 그쳤을 때, 왕빙은 그의 사람—그의 친구라고 말하려 했던—이 해야

민중들의 이미지

도판5-9. 왕빙, 〈이름 없는 남자〉, 2009,
영화 비디오그램(남자가 작물을 수확한다)

도판5-10. 왕빙, 〈이름 없는 남자〉, 2009,
영화 비디오그램(남자가 작물을 수확한다)

도판5-11. 왕빙, 〈이름 없는 남자〉, 2009,
영화 비디오그램(남자가 짐을 다시 진다)

도판5-12. 왕빙, 〈이름 없는 남자〉, 2009,
영화 비디오그램(남자가 자신의 거처로 들어간다)

될 일을 따라 그를 다시 뒤쫓기 시작한다. 들판 위에 떠 있는 화려한 무지개는 이제 겨우 얼핏 보일 것이다. 무엇 때문에 이러한 풍경의 아름다움을 포기하는가? 왕빙은 자연에도, 아름다운 이미지에도 관심이 없다. 그는 일을 한 자연, '이름 없는 남자'의 이미지로 변형된 자연에 관심이 있다. 그런데 그것은 무엇보다 땅의 자연, 생존에 밀착된 자연이다. 그러므로 그것은 비가 떨어지는 지금, 길 위 웅덩이의 자연, 진흙의 자연이 될 것이다. 따라서 '이름 없는 남자'가 앞으로 먹을 죽을 끓이기 위해 웅덩이에서 물을 긷고, 자신의 폐허의 궁정 울타리를 보강하기 위해—짚을 섞은—진흙을 사용하는 행위가 촬영된다.

<p align="center">★</p>

나는 왕빙 영화의 마지막 시퀀스에서 몇몇 정면 컷과 근접 컷 사이의 대조—예를 들어 수레를 끄는 짐승의 재갈을 거칠게 상기시키는, 이빨로 끈을 물어 자신의 짐을 일으키려 애쓰는 '이름 없는 남자'의 모습이 촬영될 때처럼(도판5-11)—때문에, 그리고 예를 들어 그가 길 위에서 멀어지거나 자신의 동굴 속으로 사라질 때처럼, 그가 고독 속에, 자신의 은신처 속에 남겨지는 또 다른 컷들의 후퇴 때문에 충격을 받는다(도판5-12). 이 대조는 왕빙이 동포들을 재현하는 작업에서 심오한 변증법적 본성을 각인시키고 있다. 이 변증법 자체를 통해 우리는 그의 영화의 근본적인 치외법권—그의 연약함, 면도날 위를 걷는 듯한 그의 행보, 그의 사회적 자리매김의 어려움 또한 지시하는 것—을, 그리고 비길 수 없는, 다시 말해 대부분의 기존

317

모델들로 축소될 수 없는 그의 미학적 힘을 이해하게 된다.

왕빙이 무릅쓴 모든 위험이 이 대조 가운데 도사리고 있다. 그것은 **직접적 글쓰기**(이는 왕빙이 촬영된 각 몸짓의 실시간을 존중하는 방식으로, 그로부터 장면들의 비예측, 비검열, 비컷팅의 규칙을 적용했던, 우리가 '다이렉트 시네마'라고 말할 수 있었던 것과 같은)와 **간접적 글쓰기**(프랑수아 줄리앙 François Jullien이 특히 무한히 섬세한 감정 표현에서 중국의 전통 미학을 언급할 수 있었던 것과 같은)를 병행시키는 위험이다.[6] 한편에서 왕빙은 비참함의 물질적이고 육체적인 디테일—'이름 없는 남자'가 식사를 위해 사용하는, 부러진 나뭇가지에 지나지 않는 젓가락으로부터 그가 음식물을 씹고, 소화시키고, 침을 뱉는 소리에 이르기까지, 그리고 그의 더러운 손 또는 그의 가난한 낡은 옷들을 선명하게 잡은 영상에 이르기까지—에 다가가기를 주저하지 않는다. 그러나 또 다른 한편에서 그의 영화는, 이미지의 '투명함을 찾을' 수 있도록 '저속함을 벗어버릴' 것을 화가에게 요구했던 승려 석도(石濤)의 전통적 교훈을 문자 그대로 좇고 있는 것처럼 보인다. 우리는 이를 위해, 석도에 따르면, 우리 자신이 "필연적으로 침투와 이해의 능력이 있다는 것"을 보여주어야 할 것이다. 이 모두는 왕빙이 자신의 촬영된 주체에 대해 너무나 정직하게 드러낸 것들이다. 석도는, 이미지를 제어하는 사람은 "그것이 [아직] 형태가 없을 때 현상을 받아들일" 능력을 갖게 될 것이며, "그는 [자기 자신의 노동] 흔적을 남기지 않고 형태를 제어한다"고 말한다.[7] 이것은 바로 왕빙 자신이 재현하고자 한 '현상의 수용'에 전적으로 바쳐진 한 영화에서, 자기 자신을 드러내는

민중들의 이미지

것을 거부하면서, 자신의 고유한 작업과 자신의 '개인적 스타일'을 과시하길 거부하면서 도달했던 모든 것이기도 하다.

★

왕빙의 영화에는 물론 휴머니티의 심오한—비록 '편린'과 같은 것일지라도—교훈이 있다. 그렇다고 그것은 존재론적 교훈은 아니다(우리가 '존재론'이라 했을 때, 그것이 특별한 존재가 아니라 일반적 존재를 대상으로 삼는 담론을 의미한다면 말이다). 영화감독은 그런 맥락에서 중국 철학의 매우 오랜 교훈—그 교훈은, 프랑수아 줄리앙의 말에 귀를 기울이자면, "본질들에 대한 구상(構想)은 존재하지 않는다"는 것이다. 왜냐하면 중요한 것은 무엇보다 '성숙의 길', 그리고 〈이름 없는 남자〉의 옥수수 밭이 매우 잘 구현하고 있는 '실현의 도약'에 있기 때문이다[8]—과, 우리의 모더니티에 관한 몇몇 중요한 텍스트, 예를 들어 '비인격적이고 유일한 삶', 질 들뢰즈가 철학적 사유의 궁극적 대상으로 간주했던 '내재적 유일한 삶'에 찬사를 보낼 때와 같은,[9] 서구에서 표현된 바 있었던 **유일성의 존중**을 동시에 적용하고 있다.

　　왕빙은 시각예술 영역에서 그를 선행하는 위대한 전통의 예를 본받아, 이미지를 '변형을 묘사하기' 위한 과정으로 만들고 있는데, 그것은 시선을 '명상'의 과정으로 만들기 위한 것이다.[10] 이것은 일종의 영적 수행으로, 자명한 이치로서 몸의 엄격한 규율과 분리할 수 없다. 우리는 이 규율을 영화감독이 그의 영화에서 자신을 드러내지도, '표현하지'도 않으려고 노력하는 그 모든 것에서 부정적인 형태로 파악하게 되는데, 이

319

것은 이미 〈철서구〉라는 영화의 기나긴 시간 속에서 나타난 경이로운 모습이기도 했다. 그런데 왕빙은 다른 한편에서는, 에리히 아우어바흐가 단테—『속어론』을 생각하자—로부터 버지니아 울프, 마르셀 프루스트, 아니면 제임스 조이스에 이르기까지 그 상세한 내용을 매우 잘 분석했던, 중세 서구인들이 세르모 후밀리스(sermo humilis)라고 불렀을 '비천한 언어'와 같은 무엇에 몰두하면서 이 전통 자체를 '세속화하고' 있다.[11]

게다가 우리는 세르모 후밀리스가, 프랑수아 비용으로부터 클로드 괴(Claude Gueux)[2]라는 딱 맞는 이름을 가진 사람에 대한 자신의 글을—빈자들의 범죄 행위와 사형제도에 관한 정치적 논쟁의 맥락에서—다음과 같은 말로 마무리할 수 있었던 빅토르 위고에 이르기까지, 가장 미천하고, 가장 비참한 사람들의 재현에서 근본적인 시적 쟁점을 구성했다는 사실을 알고 있다. "민중이라는 인간의 얼굴, 이것이 문제다. 이 얼굴은 유용한 씨앗들로 가득하다. 그것이 더 잘 여물고 더 잘 자라도록, 그것이 더 빛나고, 덕으로 더 잘 물들 수 있도록 그것을 활용하시라. … 이 민중이란 인간의 얼굴, 그것을 경작하고 개간하고, 그것에 물을 주어 비옥하게 하고, 그것을 밝히고, 그것을 사용하시라. 당신은 그것을 베어버릴 필요가 없다."[12] 그리고 그 너머, 일리아 에렌부르크(Ilya Ehrenbourg), 조지 오웰(George Orwell), 또는 제임스 에이지(James Agee)의 현장조사에서, 나짐 히크메(Nâzim Hikmet)의 〈인간의 풍경〉

② 빅토르 위고가 1834년에 쓴 단편소설의 제목이자 그 소설의 주인공의 이름인 클로드 괴는 바보를 뜻하는 단어 '클로드'(Claude)와 가난뱅이, 거지, 부랑아를 뜻하는 단어 '괴'(Gueux)를 조합해 만든 것이다.—옮긴이

민중들의 이미지

에서, 그리고 피에르 미숑(Pierre Michon)의 〈미세한 삶〉에서 피어난 **하층민들의 시학**이 흐르고 있다.[13] '이마고 후밀리스'(l'imago humilis) 또한 긴 전통이 있는데, 이는 자크 칼로나 도미에의 판화, 16세기의 저속한 장르화(genere basso), 브뤼헐, 고야나 게오르게 그로스의 그림, 아우구스트 잔더, 워커 에반스, 제르맨 크룰이나 마누엘 알바레스 브라보의 사진, 그리고 물론 로버트 플래허티나 프레더릭 와이즈먼, 피에로 파올로 파솔리니 또는 글라우버 호샤, 장 루슈나 레이몽 드파르동의 위대한 영화를 떠올리는 것만으로 충분하다.

★

그런데 〈이름 없는 남자〉의 무엇이, 그것이 아무리 '미세하다' 할지라도, '민중들'에 관한 영화로 간주할 수 있게 하는 것일까? '이름 없는 남자'라는 동굴 거주자의 거처 앞에서 내게 한 생각이 떠올랐다. 그것은 파솔리니가 자신의 영화 〈마태복음〉에서 예루살렘을 마테라의 허름한 동굴 거주자 마을에 위치시킨 것이 진정 틀린 선택이 아니었다는 것이다. 그리고 나는 파솔리니가 종교 이야기를 포기하는 대신, 한 시간 반이란 상영 시간을 오로지 자신의 단역들의 실제 삶, 가능하면 단역 가운데 가장 작은, 예컨대 존재를 위한 싸움으로 말문이 막히고 녹초가 된 스트라치와 같은 단역의 실제 삶에 집중하자고 결심했을 수 있었을 거라 상상했다. 왕빙은 바로 이것을 매우 겸허하게 수행했다. 이것은 그의 눈에 비친 '이름 없는 남자'의 유일한 삶이 어떤 경우라도 한 민중 전체의 삶에 대해 직접적으

321

로 유효하지는 않을 것이라는 사실을 말하는 방식이다(이를 확언하는 것은 민중의 메타포를, 혹은 더 안 좋게는 '이름 없는 남자'가 빠져 나온 공동체의 존재론을 구축하는 것이리라).

　　그렇긴 하지만, '이름 없는 남자'는 역사가 없는 사람도, 사회와 완벽하게 분리된 사람도 아니다. 은둔 자체는 사회에서 하나의 위치 선택이다. 게오르크 짐멜은 『사회학: 사회화 형식 연구』라는 그의 위대한 책에서 그것을 다음과 같이 설명하고 있다. "한 개인이 다른 개인과 아무런 상호적 행위를 하지 않는다는 단순한 사실은 당연히 사회학적 사실이 아니지만, 그렇다고 그가 완전히 은둔의 개념을 고갈시키고 있는 것도 아니다. 그리고 은둔은 그것이 내적인 삶에 강하게 각인되고 중요한 만큼, 그저 동반자의 단순한 부재를 의미하는 것이 아니라, 정확히는 어떤 방식으로든 일단 제공된 다음에 거부된 그의 존재를 의미한다. 은둔은 사회와의 거리라는 효과로, 논란의 여지가 없는 긍정적 의미를 획득한다—지나간 관계의 반향으로서든 앞으로의 관계의 예측으로서든, 향수로서든 또는 자발적 격리로서든 그러하다. 고독한 인간, 그는 자고로 이 땅의 유일한 거주자가 아니다. 비록 사회화가 부정적 가치에 영향을 받는다 할지라도, 그의 상태 역시 사회화에 의해 결정된다는 사실에는 변함이 없다. 은둔의 모든 행복과 모든 고통은 사실은 사회적으로 겪은 영향에 대한 상이한 반응에 지나지 않으며, 은둔은 그 구성원 가운데 하나가 구체적으로 이탈한 상호적 행위이다."[14]

　　〈이름 없는 남자〉의 은둔은 매일 자신의 삶을 계속해왔던 한 사람과 그 사람을 촬영하기 위해 자신의 삶을 중단했던 또 다른 한 사람이 몇 달 동안 대면했던, 말 없이 침묵하고 있

322

는 두 존재의 **상호적 행위**를 통해서만 우리에게 보이고 알려
지게 되지 않았는가? 그리고 이 은둔은, 다른 수준의 유효성으
로 보자면, 이 유일한 존재가 자신의 동포들의 공동체 전체에
대해 취했던, 의심할 여지 없이 훨씬 신비로운 **거리두기 행위**
의 결과—이것은 이 영화가 중국 전역에서 상영될 때 매우 구
체적으로 일어나게 될 것이다—또는 그 반대의 결과가 아닐
까? 그런데 그것이 프랑수아 줄리앙이 시적 영역에서든 정치
자체의 영역에서든 중국적 사유를 그토록 잘 특징짓고 있는
암시적 거리가 아니라면 다른 어떤 거리를 말한단 말인가?[15]

<p style="text-align:center">★</p>

말하자면 〈이름 없는 남자〉는 근원적 절제를 선택함으로써, 그
선택을 우회해, 우리에게 민중들—물론 중국의 민중들일 테지
만, 분명 그것을 넘어서는—에 관해 이야기하고 있다. 겸허는
'이름 없는 남자'이자 매우 단순한 규칙으로 그를 그리고 있는
이 사람의 초상화[왕빙]의 것이기도 할 것이다. 그 규칙은 이
사람을 그의 과거, 그의 생각, 그의 이름, 그의 사회적 위치가 아
닌, 이 사람이 자신의 고독한 삶을 일궈나가기 위한 유일한 몸
짓에서 보여주는 것이다. 결국 그것은 한 민중 전체가 그 민중
의 고양된 사실들, 그 영웅들, 그 군사적 기획들, 그 정치적 운명
을 통해 이야기되었던—적어도 앙드레 말로(André Malraux)
의 관점에서는—『인간의 조건』과 같은 기획과는 정반대되는
것이다. 그 인간의 조건이 왕빙이 묘사한, **이** 가난하고 이 하나
뿐인 인간의 조건 이면에서는 노골적으로 부재한다. 그러나 그

323

것은 알레고리적이거나 전형적인 어떤 작용에 따른 것이 아니라, '이름 없는 남자'가 유일한 존재가 되기 위해서는 그와 동시대의 역사적, 사회적 세계 그 무엇과도 분리되지 않는다는 것을 우리가 깨닫게 되는 단순한 **암시**에 따라 희미하게 그려질 수 있을 것이다.

따라서 이 영화에는 그 어떤 인과적 설명도 없다. 예를 들어 우리는 이 사람이 **왜** 이와 같은 은둔의 조건 속에서 살고 있는지 알 수 없을 것이다. 물론 이른바 '사회라고 하는 것'의 문제에 관해 프랑수아 줄리앙이 명명하고 있는 몇몇 가능한 '경향적 해석'을 추론해낼 여지는 있을 것이다[16](내겐 그럴 만한 역량이 없기 때문에 나는 이에 대해 구체적으로 거론하지는 않겠다). 가까이서 고찰된 이 단순한 몸짓으로부터 우리가 인간의 가장 겸허하고 가장 고독한 몸에 관해 이끌어낼 수 있는—민중들에 대한 질문을 향한—소실점과 같은 무엇 말이다. 그리하여 이웃에 대한 관심의 암시적 효율성—**대면**이라는 그의 선택과 함께—은 평가나 입장 표명으로서가 아니라, 민중들에 대한 질문을 향해 있는, 단순하지만 섬세한 **우회적**[17] 사유로 고려할 수 있을 것이다.

왕빙은 오직 사회적 변형 전체와 관련된 질문을, 우리 휴머니티의 각 편린에 대한 그의 '거리두기 행위'와 관련된 질문을 오로지 **우회**하기 위해서 '이름 없는 남자'에 대한 자신의 근접성을 **우회하지 않고** 촬영하지 않았을까? 내가 감히 영웅이라고 말하지는 않겠지만, 이 '이름 없는 남자'는 중국적 사유가 모든 존재론적 사유—프랑수아 줄리앙이 그리스인들의 "존재의 편견"[18]이라고 불렀던—와 대립해 특별한 효율성을 갖는

324

민중들의 이미지

그 **고요한 변형들**의 예시가 아닐까? '이름 없는 남자'는 아무도 평가하지 않고 아무것도 속단하지 않는다. 다른 계절, 다른 상황, 다른 변형, 상호적이거나 거리를 둔 다른 행위가 있을 것이다. 그러나 이번에는 촬영 시간 동안(그리고 우리가 모종의 비탄으로부터 진실된 존중으로 옮겨가는 영화의 상영 시간 동안) 고요한 변형이 정말로 일어났다. 영화 도입부의 얼어붙은 땅 위 배설물들, 종결부의 옥수수 밭과 풍성한 호박들.

★

따라서 〈이름 없는 남자〉는 그 이야기의 겸허함 자체 덕분에 **없이 살아가기**의 힘겨운 조건에 어찌됐든 내재하는 방편에 관한 진정한—윤리적, 기술적, 행위적, 시적—교훈을 전해준다. 〈철서구〉에서처럼 그 가르침은 **함께 살아가기**의 윤리, 기술, 제스처, 시에 관한 것이다. 어쨌든 왕빙은 발터 벤야민이 그의 「역사의 개념에 대하여」에서 그 원리를 개괄한 바 있던, 유물론적—그리고 시적—역사의 진정한 수행에 자신의 몸을 맡긴다. 그리고 이것은 매우 정확한 두 개의 차원에서 이루어진다.

첫 번째는, 독자적이고 '미물학(微物學)적인' 대상, 벤야민이 역사적 형세의 모든 '긴장'이 결정(結晶)되는 장소 그 자체를 부여한다고 말했던 단자(monade)의 선택과 관련된다. "사유는 단순히 생각의 운동만으로 이루어지는 것이 아니라, 생각의 정지로 이루어지기도 한다. 사유는 그것이 긴장으로 가득 차 있는 성좌 속에서 갑자기 고정되는 순간, 이 성좌를 단자로 결정하는 충격을 전달한다. 유물론적 역사학자는 역사적

325

대상이 그에게 단자로 제시될 때에만 그 역사적 대상에 접근한다. 이러한 구조 속에서 그는 사건들의 메시아적 정지의 신호, 다시 말해 억압받은 과거를 위한 투쟁에서 혁명적 기회의 신호를 인식한다. 그는 역사의 균질한 흐름에서 특정된 한 시대를 떼어내기 위해 이 기회를 포착한다. 마찬가지로 그는 한 시대에서 **그러한 특별한 삶**을, 필생의 작업에서 그러한 특별한 작품을 포착한다. 그렇게 그는 특별한 작품**에서** 필생의 작업을, 필생의 작업**에서** 시대를, 그리고 시대**에서** 역사의 흐름 전체를 수집하고 보존하는 데 성공한다. 역사적 인식에 자양분이 되는 과실은 **그 중심에** 값진 씨앗—그러나 그 맛이 미각으로 식별될 수는 없는—과 같은 시간을 품고 있다."[19]

결국 왕빙은 이러한 역사 개념과 함께, 자신의 고유한 시간에 속하는 모든 연대기 기술자에게 요구되는 "사건의 크고 작음을 구분하지 않고 보고해야" 하며, 따라서 "일어났던 그 무엇도 역사에서 상실되어서는 안 된다는 이 진리의 정당성을 인정하도록" 노력해야 한다는 명징한 확신을 공유한다.[20] 이렇게 왕빙의 〈이름 없는 남자〉는 발터 벤야민이 「역사의 개념에 대하여」라는 논문의 독자에게 던졌던 마지막 요청에, 설령 그것과 거리가 멀다 할지라도, 응답하고 있다. '억압받는 자들의 전통' 또한 이야기되기를.[21] 그리고 '이름 없는 사람들', **나멘로젠**(Namenlosen)—사회에서 사실상 이름도, 말도, 몸짓도, 일조차도 인정받지 못한 사람들—또한 그들의 기록자, 그들의 역사가, 그들의 시인, 그들의 초상화가를 가질 수 있기를. 그들의 힘, **그리고** 그들의 무권력조차 가시화되고 **노출될** 수 있게 하기 위해 모든 것을 무릅쓰고 조용히 세상을 변형시키

326

기. 이것은 항상 두세 개의 단순한 몸짓으로 시작된다. 짐을 들어올리고, 길 위의 배설물을 줍고, 발로 땅을 다지고, 웅덩이에서 물을 길어 올리고, 호박을 따고, 산 속 동굴에서 섭식의 고독을 지켜내는 몸짓.

주

I. 휴머니티의 편린

1. P. Levi, *Si c'est un homme* (1947), trad. M. Schruoffeneger, Paris, Julliard, 1987 (éd. 1997), p. 186: [국역본] 프리모 레비, 『이것이 인간인가—아우슈비츠 생존 작가 프리모 레비의 기록』, 이현경 옮김(돌베개, 2007).

2. M. Blanchot, "L'espèce humaine"(1962), *L'Entretien infini*, Paris, Gallimard, 1969, p. 192.

3. *Ibid.*, p. 200.

4. R. Antelme, *L'Espèce humaine* (1947), Paris, Gallimard, 1957 (éd. 1990), p. 178-180: [국역본] 로베르 앙텔므, 『인류』, 고재정 옮김(그린비, 2015).

5. J.-P. Faye, "Les trous du visage", *Robert Antelme. Textes inédits sur* L'Espèce humaine, *essais et témoignages*, dir. D. Dobbels, Paris, Gallimard, 1996, p. 88.

6. M. Blanchot, "L'espèce humaine", art. cit., p. 195.

7. *Ibid.*, p. 199.

8. *Ibid.*, p. 194.

9. R. Antelme, *L'Espèce humaine, op. cit.*, p. 9.

10. G. Bataille, "L'espèce humaine"(1952), *Œuvres complètes*, *XII*, Paris, Gallimard, 1988, p. 221-225.

11. M. Revault d'Allonnes, *Ce que l'homme fait à l'homme. Essai sur le mal politique*, Paris, Le Seuil, 1995 (rééd. Paris, Flammarion, 2000), p. 11-20 참고할 것.

12. E. Bloch, *Le Principe espérance* (1938-1959), trad. F. Wullmart, Paris, Gallimard, 1976-1991 참고할 것: [국역본] 에른스트 블로흐, 『희망의 원리』(전5권), 박설호 옮김(열린책들, 2004).

13. 특히, C. Douzinas et L. Nead (dir.), *Law and the Image. The Authority of Art and the Aesthetics of Law*, Chicago-Londres, The University of Chicago Press, 1999 참고할 것.

14. G. Didi-Huberman, "L'image-matrice. Histoire de l'art et généalogie de la ressemblance"(1995), *Devant le temps. Histoire de l'art et anachronisme des images*, Paris, Les Éditions de Minuit, 2000, p. 59-83 참고할 것.

15. J. Rancière, "Un droit à l'image peut en chasser un autre"(1999), *Chroniques des temps consensuels*, Paris, Le Seuil, 2005, p. 17-18. 그리고 M. J. Mondzain, *L'image peut-elle tuer?*, Paris, Bayard, 2002, p. 17-18 역시 참고할 것: "'초상권'라는 표현은 가장 완벽한 혼동에서 기인하는데, 그것은 결백한 사람과 희생자를 보호한다는 핑계 아래, 하나의 이미지는 그냥 취해지지 않으며 소유주에게 대가를 치러야 한다는 새로운 시장의 가동을

민중들의 이미지

은폐하기만 할 뿐이다."

16. O. Lugon, *Le Style documentaire. D'August Sander à Walker Evans, 1920-1945*, Paris, Macula, 2001 참고할 것.

17. W. Benjamin, "Petite histoire de la photographie"(1931), trad. M. de Gandillac revue par P. Rusch, *Œuvres, II*, Paris, Gallimard, 2000, p. 320: [국역본] 발터 벤야민, 『기술복제시대의 예술작품/사진의 작은 역사 외』, 최성만 옮김(길, 2007).

18. *Ibid.*, p. 318에서 인용.

19. *Ibid.*, p. 320-321.

20. *Id.*, "Expérience et pauvreté"(1933), trad. P. Rusch, *ibid.*, p. 364-372.

21. B. Brecht, "Sur l'art ancien et l'art nouveau"(1926), trad. J.-L. Lebrave et J.-P. Lefebvre, *Écrits sur la littérature et l'art, I. Sur le cinéma*, Paris, L'Arche, 1970, p. 60. 문제의 저서는 1924년 베를린의 Freie Jungend Verlag에서 출판된 프리드리히의 『전쟁과의 전쟁!』이라는 제목의 사진집이다.

22. E. Jünger (dir.), *Krieg und Krieger*, Berlin, Junker & Dünnhaupt, 1930 참고할 것. 그리고 이 책에 대한 벤야민의 혹독한 비판에 관해서는 "Théories du fascisme allemande. À propos de l'ouvrage collectif *Guerre et guerriers*, publié sous la direction d'Ernst Jünger"(1930), trad. P. Rusch, *Œuvres, II*, op. cit., p. 198-215 참고할 것.

23. E. Friedrich, *Krieg dem Kriege!, op. cit.*, p. 58-61, 78-79, 98-99, etc.

24. *Ibid.*, p. 187, 189-191, 193-194, 216-217, etc. 전쟁이 언어를 근본적으로 변화시킨다는 말은 이미 1918년, 알베르 도자(A. Dauzat)의 책 *L'Argot de la guerre, d'après une enquête auprès des officiers et soldats*, Paris, Librairie Armand Colin, 1918 (réed. 2007)에 나온다.

25. F. Emmanuel, *La Question humaine*, Paris, Stock, 1999 (réed. 2007). N. Klotz et É. Perceval, *La Question humaine*, 2007. 이 영화에 관해서는 M. Girard, "Le cinéma, la mémoire sous la main", *Chimères. Revue des schizoanalyses*, n° 66-67, 2007-2008, p. 257-278 참고할 것.

26. V. Klemperer, *LTI, la langue du IIIe Reich. Carnets d'un philologue* (1947), trad. É. Guillot, Paris, Albin Michel, 2006, p. 31.

27. *Ibid.*, p. 21(Ent-, 다시 말해, '탈-'로 이루어진 단어들의 증가에 관하여).

28. *Ibid.*, p. 34, p. 38.

29. A. Brossat, "Postface, Résister dans la langue", *ibid.*, p. 363-373 참고할 것. 또한 K. Barck, "Intellectuals under Hitler", *A New History of German Literature*, dir. D. E. Wellbery and J. Ryan, Cambridge-London, The Belknap Press of Harvard University Press, 2004, p. 830-835 역시 참고할 것.

30. G. Deleuze et F. Gauttari, *Qu'est-ce que la philosophie?*, Paris, Les Éditions de Minuit, 1991, p. 16: [국역본] 질 들뢰즈·펠릭스 가타리, 『철학이란 무엇인가』, 이정임·윤정임 옮김(현대미학사, 1995).

329

주

31. É. Hazan, *LQR. La propagande du quotidien*, Paris, Raisons d'Agir, 2006.

32. Platon, *Parménide*, 130c-d, trad. L. Robin, *Œuvres complètes*, *II*, Paris, Gallimard, 1950, p. 198-199: [국역본] 플라톤, 『플라톤전집5—테아이테토스/필레보스/티마이오스/크리티아스/파르메니데스』, 천병희 옮김(도서출판 숲, 2016).

33. H. Arendt, *Du mensonge à la violence. Essai de politique contemporaine* (1969-1972), trad. G. Durand, Paris, Calmann-Lévy, 1972 (éd. 1994) 참고할 것.

34. *Id., La Vie de l'esprit* (1975), trad. L. Lotringer, Paris, PUF, 1981 (éd. 2005), p. 37-96: [국역본] 한나 아렌트, 『정신의 삶—사유와 의지』, 홍원표 옮김(푸른숲, 2019).

35. *Ibid.*, p. 37.

36. É. Tassin, "La question de l'apparence", *Politique et pensée. Colloque Hannah Arendt*, Paris, Payot, 1996 (éd. 2004), p. 109, p. 112.

37. H. Arendt, *Qu'est-ce que la politique?* (1950-1959), trad. S. Courtine-Denamy, Paris, Le Seuil, 1995 (éd. 2001), p. 39.

38. *Ibid.*, p. 40.

39. *Ibid.*, p. 42-43.

40. H. Arendt, "De l'humanité dans de 'sombres temps'. Réflexions sur Lessing"(1959), trad. B. Cassin et P. Lévy, *Vies politiques*, Paris, Gallimard, 1974 (éd. 1986), p. 11-41: [국역본] 한나 아렌트, 「어두운 시대의 인간성: 레싱에 관한 사유」, 『어두운 시대의 사람들』, 홍원표 옮김(인간사랑, 2010).

41. *Ibid.*, p. 12.

42. *Ibid.*, p. 37.

43. *Ibid.*, p. 41.

44. *Ibid.*, p. 12.

45. *Ibid.*, p. 13-15.

46. *Ibid.*, p. 18. 저자 강조.

47. *Ibid.*, p. 19.

48. *Ibid.*, p. 23.

49. *Ibid.*, p. 30-31.

50. *Ibid.*, p. 21-23, 34-38.

51. *Ibid.*, p. 33. 이러한 입장들에 대한 코멘트를 위해서는 M. Revault d'Allonnes, "Amor mundi: la persévérence du politique", *Politique et pensée. Colloque Hannah Arendt*, Paris, Payot, 1996 (éd. 2004), p. 55-85. *Id., Fragile Humanité*, Paris, Aubier, 2002, p. 53-115 참고할 것.

52. S. Kracauer, *De Caligari à Hitler. Une histoire psychologique du cinéma allemand* (1947), trad. C. B. Levenson, Lausanne, L'Âge d'Homme, 1973 (rééd. Paris, Flammarion, 1987), p. 12.

53. A. Warburg, "La divination païenne et antique dans les écrits et les images à l'époque de Luther"(1920), trad. S. Muller, *Essais florentins*, Paris, Klincksieck, 1990, p. 245-294 참고할 것.

54. M. Mauss, *Manuel d'ethnographie* (1926-1939), Paris, Payot, 1947 (éd. 1967), p. 85-122 참고할 것.

55. G. Simmel, *Sociologie. Étude sur les*

민중들의 이미지

formes de la socialisation (1908), trad.
L. Deroche-Gurcel et S. Muller,
Paris, PUF, 1999, p. 373-378, etc
참고할 것. 이 문제에 관해서는
또한 H. Böhringer et K. Gründer
(dir.), *Ästhetik und Soziologie um die
Jahrhundertwende: Georg Simmel*,
Francfort-sur-le-Main, Vittorio
Klostermann, 1976 참고할 것.

56. A. Warburg, "L'art du portrait et la
bourgeoisie florentine. Domenico
Ghirlandaio à Santa Trinita. Les
portraits de Laurent de Médicis et
de son entourage"(1902), trad. S.
Muller, *Essais florentins, op. cit.*, p.
101-135. M. Mauss, "Une catégorie
de l'esprit humain: la notion de
personne, celle de 'moi'"(1938),
Sociologie et anthropologie, Paris,
PUF, 1950 (éd. 1980), p. 331-
362. G. Simmel, "La signification
esthétique du visage"(1901), trad.
S. Cornille et P. Ivernel, Paris,
Rivages, 1988, p. 137-144. *Id.*,
Philosophie de la modernité, II (1912-
1918), trad. J.-L. Vieillard-Baron,
Paris, Payot, 1990, p. 149-163 ("Le
problème du portrait").

57. W. Benjamin, "L'œuvre d'art à
l'époque de sa reproductibilité
technique"(1935), trad. R. Rochlitz,
Œuvres, III, Paris, Gallimard,
2000, p. 113 (1938년 판본, *ibid.*,
p. 316): [국역본] 발터 벤야민,
『기술복제시대의 예술작품/사진의
작은 역사 외』, 최성만 옮김(길,
2007).

58. *Ibid.*, p. 79-81 (1938년 판본, *ibid.*, p.
284-285).

59. *Ibid.*, p. 79 (1938년 판본, *ibid.*, p.
282-283).

60. *Ibid.*, p. 78 (1938년 판본, *ibid.*, p.
282).

61. *Ibid.*, p. 93 (1938년 판본에는 나오지
않는 구절).

62. *Ibid.*, p. 94 (1938년 판본에는 나오지
않는 구절).

63. *Ibid.*, p. 94-95 (1938년 판본, *ibid.*, p.
296).

64. *Id.*, "Sur le concept
d'histoire"(1940), trad. M. de
Gandillac revue par P. Rusch,
Œuvres, III, op. cit., p. 431-432:
[국역본] 발터 벤야민, 『역사의
개념에 대하여/폭력비판을 위하여/
초현실주의 외』, 최성만 옮김(길,
2008).

65. *Ibid.*, p. 433.

66. *Ibid.*, p. 429.

67. *Ibid.*, p. 431.

68. *Ibid.*, p. 437.

69. 이것은 미셸 푸코(Michel
Foucault)의 저작 도처에서, 그
이후에는 파르주(A. Farge)의
작업들에서 나타나는 질문이다. A.
Farge, *Le Goût de l'archive*, Paris,
Le Seuil, 1989: [국역본], 아를레트
파르주, 『아카이브 취향』, 김정아
옮김(문학과지성사, 2020), 그리고
id., *Effusion et tourment, le récit des
corps. Histoire du peuple au XVIIIe
siècle*, Paris, Odile Jacob, 2007(이
책은 바로 벤야민과 푸코 두 사람의
레퍼런스로 시작된다). *Id.* (dir.),
*Sans visages. L'impossible regard sur le
pauvre*, Paris, Bayard, 2004, 그리고

Maurice Florence와의 공저 *Archives de l'infamie*, Paris, Les Prairies ordinaires, 2009 또한 참고할 것.

70. W. Benjamin, "Sur le concept d'histoire", art. cit., p. 441.

71. *Id.*, *Paris, capitale du XIXe siècle. Le livre des passages* (1927-1940), trad. J. Lacoste, Paris, Le Cerf, 1989, p. 476.

72. J. Lingwood (dir.), *Susan Hiller: Recall. Selected Works, 1969-2004*, Bâle-Gateshead, Kunsthalle-Baltic, 2005 참고할 것.

73. 오늘날 6,912개의 구어─2008년 9월에 집계된 수치─가운데 절반이 21세기 말이 되기 전에 사라지게 되는데, 이는 통계학적으로 지구상에서 열흘마다 한 개의 언어가 사라지는 결과에 해당된다.

74. C. Vollaire, *Humanitaire, le cœur de la guerre*, Paris, L'Insulaire, 2007 참고할 것.

75. P. Bazin, *Aspects humains et psycho-sociaux de la vie dans un centre de long séjour. À propos d'une expérience en stage interne*, Nantes, Université de Nantes-UER de Médecine et Techniques médicales, 1983.

76. *Ibid.*, p. 11.

77. *Ibid.*, p. 12-23.

78. *Ibid.*, p. 27-41.

79. *Ibid.*, p. 23-26, 34-37, 41-45.

80. *Ibid.*, p. 37.

81. *Id.*, "Entretiens. Propos recueillis par Christiane Vollaire", *Agora. Éthique, médecine, société*, n° 39, 1997-1998, p. 65.

82. *Ibid.*, p. 65-66.

83. *Id.*, *Aspects humains, op. cit.*, p. 52

84. *Id.*, "Entretiens", art. cit., p. 66.

85. *Id.*, *Aspects humains, op. cit.*, pl. 1-20.

86. *Ibid.*, p. 42.

87. *Ibid.*, p. 56.

88. 바쟁이 자신의 사진을 전시하는 벽면에서의 포맷뿐 아니라, 그가 그 사진을 출판하기 위해 구상하는 책에서의 포맷.

89. E. Levinas, *Le Temps et l'autre*, Paris, PUF, 1983, p. 69: 에마누엘 레비나스, 『시간과 타자』, 강영안 옮김(문예출판사, 1996).

90. B. Lamarche-Vadel, "Faces protégées", *Philippe Bazin. Faces, 1985-1988*, Paris, ENSP-La Différence, 1990, p. II. C. Vollaire, *La Radicalisation du monde*, Lectoure, L'Été photographique, 2000, p. 4.

91. G. Deleuze, "Contrôle et devenir"(1990), *Pourparlers*, Paris, Les Éditions de Minuit, 1990, p. 231: [국역본] 질 들뢰즈, 『대담 1972~1990』, 김종호 옮김(솔출판사, 1993).

92. B. Lamarche-Vadel, "Faces protégées", art. cit., p. I-IV. 도미니크 바케(Dominique Baqué)의 경우, 그는 이 나체를, 마치 얼굴이 해부되었거나 부패했다는 듯이, '생살'이라고─내게는 오류처럼 보이는데─말하기까지 하면서 과장한 바 있다: "생살의 이 모든 부패를 나는 여전히 얼굴이라고 부를 수 있을까?" D. Baqué, *Visages. Du masque grec à la greffe du visage*, Paris, Éditions du Regard, 2007, p. 113.

332

민중들의 이미지

93. G. Deleuze, "L'immanence, une vie..."(1995), *Deux régimes de fous. Textes et entretiens, 1975-1995*, éd. D. Lapoujade, Paris, Les Éditions de Minuit, 2003, p. 361 참고할 것.

94. P. Bazin, "Entretiens", art. cit., p. 74.

95. P. Fédida, *Le Site de l'étranger. La situation psychanalytique*, Paris, PUF, 1995, p. 53-69.

96. B. Lamarche-Vadel, "Faces protégées", art. cit., p. III. 보다 최근 저작으로는 V. Devillers et J. Sojcher (dir.), *Portraits de l'autre*, Bruxelles, Les Amis de la Revue de l'Université de Bruxelles, 2006, p. 274-301 참고할 것.

97. B. Lamarche-Vadel et C. Vollaire (préf.), *Philippe Bazin. Nés*, Paris-Maubeuge, Éditions Méréal-Idem + Arts, 1999.

98. T. de Duve (préf.), *Philippe Bazin. Adolescents. Série calaisienne, 1993-1995*, Calais-Bordeaux, Le Channel-William Blake & Co., 1995. 이 시리즈 작업들은 라마르슈-바델이 서문을 쓴 전시 카탈로그에서 상호침투하고 있다. B. Lamarche-Vadel, *Philippe Bazin. Faces, op. cit.*

99. P. Bazin, "Entretiens", art. cit., p. 79.

100. G. Bataille, "Bouche"(1930), *Œuvres complètes*, *I*, Paris, Gallimard, 1970, p. 237-238. P. Fédida, *Par où commence le corps humain. Retour sur la régression*, Paris, PUF, 2000, p. 29-44.

101. B. Lamarche-Vadel, "Nés", *Philippe Bazin. Nés, op. cit.*, p. 8-9. C. Vollaire, "L'intraitable", *ibid.*, p. 87.

102. A. Artaud, "Le visage humain..."(1947), *Œuvres*, éd. É. Grossman, Paris, Gallimard, 2004, p. 153-154.

II. 그룹 초상

1. B. Brecht, "Sur l'art ancien et l'art nouveau", art. cit., p. 60.

2. E. Friedrich, *Krieg dem Kriege!*, op. cit.

3. O. Lugon, *Le Style documentaire, op. cit.*, p. 119-293 참고할 것.

4. M. Foucault, *Le Pouvoir psychiatrique. Cours au Collège de France*, 1973-1974, éd. dirigée par F. Ewald et A. Fontana, Paris, Gallimard-Le Seuil, 2003: [국역본] 미셸 푸코, 『정신의학의 권력—콜레주드프랑스 강의 1973~74년』, 오트르망·심세광·전혜리 옮김(난장, 2014). *Id.*, *Les Anormaux. Cours au Collège de France, 1974-1975*, éd. dirigée par F. Ewald et A. Fontana, Paris, Gallimard-Le Seuil, 1999: [국역본] 미셸 푸코, 『비정상인들』, 박정자 옮김(동문선, 2001). *Id.*, *"Il faut défendre la société". Cours au Collège de France, 1975-1976*, éd. dirigée par F. Ewald et A. Fontana, Paris, Gallimard-Le Seuil, 1997: [국역본] 미셸 푸코, 『사회를 보호해야 한다—콜레주드프랑스 강의 1975~76년』, 김상운

옮김(난장, 2015) 참고할 것.

5. R. Barthes, *La Chambre claire. Note sur la photographie (1980), Œuvres complètes, V. 1977-1980*, éd. É. Marty, Paris, Le Seuil, 2002, p. 792: [국역본] 롤랑 바르트, 『밝은 방』, 김웅권 옮김(동문선, 2006).

6. C. Vollaire, *La Radicalisation du monde, op. cit.*

7. *Id.*, "L'intraitable", art. cit., p. 92.

8. T. de Duve, "L'âge ingrat", dans *Philippe Bazin. Adolescents, op. cit.*, p. 3.

9. P. Bazin, "Entretiens", art. cit., p. 72.

10. *Ibid.*, p. 73과 75.

11. *Ibid.*, p. 67-69.

12. *Id., Aspects humains, op. cit.*, p. 3. 필리프 바쟁을 사진으로 인도했던 이가 바로 장 디외자이드이다. 아마도 바쟁 자신이 기획한 전시의 주인공이었던 아우구스트 잔더의 작품을 포함한 노동 세계의 초상 사진 전통에 흥미를 갖게 만들었던 사람도 디외자이드일 것이다. J. Dieuzaide (dir.), *August Sander*, Toulouse, Galerie municipale du Château d'Eau, 1979(«사회 사진: 아우구스트 잔더»Photographie sociale: August Sander라는 제목으로 파리의 괴테 인스티튜트Goethe-Institut에서 1980년 다시 개최된 전시) 참고할 것. 장 디외자이드에 관해서는 C. Bedat, *Jean Dieuzaide et la photographie*, Toulouse, Publications de l'Université de Toulouse-Le Mirail, 1978. M. Dieuzaide et B. Riottot

El-Habib (dir.), *Jean Dieuzaide. Un regard, une vie*, Paris, Pavillon des Arts-Somogy, 2002 참고할 것. 마지막으로 장 디외자이드가 퀴리 연구소(Institut Curie)의 소아과 의료 서비스에 관한 장루이 쿠르티나(Jean-Louis Courtinat)의 사진 앙케트의 서문을 썼다는 사실에 주목할 필요가 있다. J. Dieuzaide (dir.), *Vivre encore. Jean-Louis Courtinat*, Toulouse, Galerie municipale du Château d'Eau, 1992.

13. G. W. F. Hegel, *Encyclopédie des sciences philosophiques, I. La science de la logique (1827-1830)*, trad. B. Bourgeois, Paris, Vrin, 1970, p. 321: [국역본] 게오르그 빌헬름 프리드리히 헤겔, 『철학강요』, 서동익 옮김(을유문화사, 1983); 『헤겔의 논리학』, 전원배 옮김(서문당, 1978); 『헤겔 논리학』, 김계숙 옮김(서문문화사, 1997).

14. 예를 들어 E. Panofsky, "L'histoire de l'art est une discipline humaniste" (1940), trad. B. et M. Teyssèdre, *L'Œuvre d'art et ses significations. Essais sur les 'arts visuels'*, Paris, Gallimard, 1969, p. 27-52 참고할 것: [국역본] 에르빈 파노프스키, 『시각예술의 의미』, 임산 옮김(한길사, 2013). 나는 *Devant l'image, Question posée aux fins d'une histoire de l'art*, Paris, Les Éditions de Minuit, 1990, p. 105-168에서 이 입장을 비판한 바 있다.

15. M. Foucault, *Les Mots et les choses. Une archéologie des sciences humaines*,

민중들의 이미지

Paris, Gallimard, 1966, p. 398: [국역본] 미셸 푸코, 『말과 사물』, 이규현 옮김(민음사, 2012).

16. H. Arendt, "De l'humanité dans de 'sombres temps'" (1959), art. cit., p. 11-41.

17. 이 흐름에 관해서는 M. de Thézy et C. Nori, *La Photographie humaniste, 1930-1960. Histoire d'un mouvement en France*, Paris, Contrejour, 1992. L. Beaumont-Maillet, F. Denoyelle et D. Versavel (dir.), *La Photographie humaniste, 1945-1968. Autour d'Izis, Boubat, Brassaï, Doisneau, Ronis...*, Paris, Bibliothèque nationale de France, 2006 참고할 것.

18. 특히 H. I. Flower, *Ancestors Masks and Aristocratic Power in Roman Culture*, Oxford-New York, Clarendon Press-Oxford University Press, 1996 참고할 것.

19. 특히 J. M. C. Toynbee, *Roman Historical Portraits*, Londres, Thames and Hudson, 1978 참고할 것.

20. 특히 J. Gardner, *The Tomb and the Tiara. Curial Tomb Sculpture in Rome and Avignon in the Later Middle Ages*, Oxford-New York, Clarendon Press-Oxford University Press, 1991 참고할 것.

21. A. Paravicini Bagliani, *Le Corps du pape* (1994), trad. C. Dalarun Mitrovitsa, Paris, Le Seuil, 1997. *Id*. et P. Toubert (dir.), *Federico II in Sicilia*, Palerme, Sellerio, 1998.

22. E. Kantorowicz, *Les Deux Corps du roi. Essai sur la théologie politique au*

Moyen Âge (1957), trad. J.-P. et N. Genet, Paris, Gallimard, 1989. L. Marin, *Le Portrait du roi*, Paris, Les Éditions de Minuit, 1981 참고할 것.

23. A. Warburg, "L'art du portrait et la bourgeoisie florentine", art. cit., p. 101-135 참고할 것.

24. J. Burckhardt, *La Civilisation de la Renaissance en Italie* (1860-1869), trad. H. Schmitt (1885) revue par R. Klein, Paris, Le Livre de Poche, 1966, I, p. 197-245: [국역본] 야콥 부르크하르트, 『이탈리아 르네상스의 문화』, 이기숙 옮김(한길사, 2003). J. Pope-Hennessy, *The Portrait in the Renaissance*, Washington-Princeton, National Gallery of Art-Princeton University Press, 1966, p. 3-63. E. Castelnuovo, *Portrait et société dans la peinture italienne* (1973), trad. S. Darses, Paris, Gérard Monfort, 1993.

25. 특히 G. Boehm, *Bildnis und Individuum. Über den Ursprung der Poträtmalerei in der italienischen Renaissance*, Munich, Prestel, 1985. N. Mann et L. Syson (dir.), *The Image of the Individual. Portraits in the Renaissance*, Londres, British Museum Press, 1998 참고할 것.

26. 특히 G. Didi-Huberman, "Ressemblance mythifiée et ressemblance oubliée chez Vasari: la légende du portrait 'sur le vif'", *Mélanges de l'École française de Rome – Italie et Méditerranée*, CVI, 1994, n° 2, p. 383-432 참고할 것.

335

27. 특히 J. L. Koerner, *The Moment of Self-Portraiture in German Renaissance Art*, Chicago-Londres, The University of Chicago Press, 1993 참고할 것.

28. S. Ringbom, *Icon to Narrative. The Rise of the Dramatic Close-Up in Fifteenth-Century Devotional Painting*, Doornspijk, Davaco, 1965(éd. 1984) 참고할 것.

29. 특히 A. von Hülsen-Esch, "Gelehrte in Gruppen, oder: das Gruppenporträt vor der Erfindung des Gruppenporträts", *Das Porträt vor der Erfindung des Porträts*, dir. M. Büchsel et P. Schmidt, Mainz, Philipp von Zabern, 2003, p. 173-189 참고할 것.

30. 특히 D. Arasse, "Portrait, mémoire familiale et liturgie dynastique: Valerano-Hector au château de Manta", *Il ritratto e la memoria. Materiali, I*, dir. A. Gentili, Rome, Bulzoni, 1989, p. 93-112 참고할 것.

31. A. Riegl, "Das holländische Gruppenporträt", *Jahrbuch der kunsthistorischen Sammlungen des allerhöchsten Kaiserhauses*, XXIII, 1902, n° 3-4, p. 71-278. 나는 여기서 다음 프랑스어 출판본을 인용할 것이다. *Le Portrait de groupe hollandais*, trad. A. Duthoo et E. Jollet, Paris, Hazan, 2008.

32. *Ibid.*, p. 72-98.

33. *Ibid.*, (1529년에서 1566년까지의 '1차 시기'를 위해서는) p. 99-208, 그리고 (1580년에서 1624년까지의 '2차 시기'를 위해서는) p. 211-319 참고할 것.

34. *Ibid.*, p. 342-405.

35. *Ibid.*, p. 367.

36. F. Laarman, "Riegl and the Family Portrait, or How to Deal with a Genre or Group of Art", trad. M. de Jongh, *Framing Formalism: Riegls's Work*, dir. R. Woodfield, Amsterdam, G + B Arts International, 2001, p. 195-208 참고할 것. 또한 루벤스(Peter Paul Rubens)의 경우에 관해서는 G. Winter, "Peter Paul Rubens, Gruppenbild als Selbstportrait", *Von Rubens zum Dekonstruktivismus. Sprach-, Literatur- und Kunstwissenschaftliche Beiträge. Festschrift für Wolfgang Drost*, dir. H. Kreuzer, K. Riha et C. W. Thomsen, Heidelberg, Carl Winter, 1993, p. 203-227 참고할 것.

37. W. Kemp, *Der Anteil des Betrachters. Rezeptionsästhetische Studien zur Malerei des 19. Jahrhunderts*, Munich, Mäander Verlag, 1983, p. 20-24. *Id.*, "Introduction", A. Riegl, *The Group Portraiture of Holland, op. cit.*, p. 1-57 참고할 것. 리글에게서 이 심리학이 가정하고 있는 개념 작용에 관해서는 M. Gubser, *Time's Visible Surface: Alois Riegl and the Discourse on History and Temporality in Fin-de-Siècle Vienna*, Detroit, Wayne State University Press, 2006, p. 165-177. G. Vasold, *Alois Riegl und die Kunstgeschichte als Kulturgeschichte. Überlegungen zum Frühwerk des Wiener Gelehrten*,

336

Fribourg-en-Breisgau, Rombach,
2004 참고할 것.

38. G. Le Bon, *Psychologie des foules*
(1895), Paris, PUF, 1963 (éd.
2002), p. 125: [국역본] 귀스타브
르 봉, 『군중심리』, 강주헌
옮김(현대지성, 2021); 『군중심리』,
이재형 옮김(문예출판사,
2013); 『군중심리』, 김성균
옮김(이레미디어, 2008);
『군중심리』, 이상돈 옮김(간디서원,
2005). 귀스타브 르봉과 '군중의
공포'에 관해서는 S. Moscovici,
*L'Âge des foules. Un traité historique
de psychologie des masses*, Paris,
Fayard, 1981 (éd. refondue,
Bruxelles, Éditions Complexe,
1991), p. 71-145 참고할 것. 또한
바로우(S. Barrows)의 연구인 *Miroirs
déformants. Réflexions sur la foule en
France à la fin du XIXe siècle* (1981),
trad. S. Le Foll, Paris, Aubier, 1990
역시 참고할 것.

39. S. Sighele, *La Foule criminelle. Essai
de psychologie collective* (1891), trad.
P. Vigny, Paris, Alcan, 1892. *Id.*, *La
coppia criminale. Studio di psicologia
morbosa*, Turin, Bocca, 1893. *Id.*, *La
teoria positiva della complicità*, Turin,
Bocca, 1894(재판본) 참고할 것.

40. G. Didi-Huberman, *Invention de
l'hystérie. Charcot et l'Iconographie
photographique de la Salpêtrière*,
Paris, Macula, 1982, p. 51-62 참고할
것.

41. A. Bertillon, *La Photographie
judiciaire*, Paris, Gauthier-
Villars, 1890. *Id.*, *Identification
anthropométrique, instructions
signalétiques*, Melun, Imprimerie
administrative, 1893(사진 도해집을
포함한 두 권의 책) 참고할 것. 경찰
사진에 관해서는 특히 C. Najman et
N. Tourlière, *La Police des images*,
Paris, Encre Éditions, 1980. C.
Phéline, "L'image accusatrice",
Les Cahiers de la photographie, n°
17, 1985, p. 1-169. I. About, "Les
fondations d'un système national
d'identification policière en France
(1893-1914). Anthropométrie,
signalements et fichiers", *Genèses.
Sciences sociales et histoire*, n° 54,
2004, p. 28-52 참고할 것.

42. *L'Album d'Auschwitz* (1944), éd.
dirigée par S. Klarsfeld, Paris-
Romainville, Fondation pour la
Mémoire de la Shoah-Éditions
Al Dante, 2005. 셰루(Clément
Chéroux)가 집결시킨 도상학
전체를 그룹과 그룹화의 각도에서
재검토하는 것이 유용할 것이다.
C. Chéroux (dir.), *Mémoire des
camps. Photographies des camps de
concentration et d'extermination nazis
(1933-1999)*, Paris, Patrimoine
photographique-Marval, 2001.
마우타우젠 강제수용소의 사진들에
관해서는 I. About, S. Matyus et J.-
M. Winckler (dir.), *La Part visible
des camps. Les photographies du camp
de concentration de Mauthausen*,
Vienne-Paris, Bundesministerium
für Inneres-Éditions Tirésias,
2005 참고할 것. 독일군이 집행한
대량학살 사진 자료에 관해서는

Verbrechen der Wehrmacht.
Dimensionen des Vernichtungskrieges,
1941-1944, Hambourg, Hamburger
Institut für Sozialforschung-
Hamburger Edition, 2002 참고할
것.

43. S. Barron (dir.), *"Degenerate Art".*
The Fate of the Avant-Garde in Nazi
Germany, Los Angeles-Chicago, Los
Angeles County Museum of Art-Art
Institute of Chicago, 1991 참고할
것.

44. H. G. Hiller von Gaertringen (dir.),
Das Auge des Dritten Reiches. Hitlers
Kameramann und Fotograf Walter
Frentz, Munich-Berlin, Deutscher
Kunstverlag, 2007 참고할 것.
나치 영화를 분석하기 위해서는
S. Kracauer, *De Caligari à Hitler,*
op. cit., p. 309-352 참고할 것. 나치
독일의 통치하 시각예술의 위상에
관해서는 É. Michaud, *Un art de*
l'éternité. L'image et le temps du
national-socialisme, Paris, Gallimard,
1996 참고할 것.

45. E. Jünger, *Le Travailleur* (1932),
trad. J. Hervier, Paris, Christian
Bourgois, 1989 참고할 것.

46. *Verbrechen der Wehrmacht, op. cit.,* p.
562-565.

47. E. Jünger, *Le Travailleur, op. cit.,* p.
61-78.

48. *Ibid.,* p. 148.

49. *Ibid.,* p. 149. 윙거의 게슈탈트
개념과 그의 책 『노동자』의 수용에
관해서는 M. Vanoosthuyse, *Fascisme*
et littérature pure. La fabrique d'Ernst
Jünger, Marseille, Agone, 2005, p.

113-140 참고할 것.

50. 이러한 정치-도상학적 유형에
대한 주목할 만한 분석으로 H.
Bredekamp, *Stratégies visuelles*
de Thomas Hobbes. Le Léviathan,
archétype de l'État moderne (1999),
trad. D. Modigliani, Paris, Éditions
de la Maison des Sciences de
l'Homme, 2003 참고할 것.

51. M. Tupitsyn, *Gustav Klutsis and*
Valentina Kulagina: Photography
and Montage after Constructivism,
New York-Göttingen, International
Center of Photography-Steidl, 2004,
p. 152-159, etc. O. Sviblova (dir.),
Une arme visuelle: le photomontage
soviétique, 1917-1953 (2005), trad. E.
Mouravieva, Moscou-Paris, Maison
de la Photographie de Moscou-
Passage de Retz, 2006, p. 125-135,
etc 참고할 것. 이러한 공산주의
도상의 프랑스 버전으로는 G.
Morel, "Du peuple au populisme:
les couvertures du magazine
communiste *Regards,* 1932-1939",
Études photographiques, n° 9, 2001,
p. 45-63 참고할 것.

52. W. Burleson et E. J. Hickman, *The*
Panoramic Photography of Eugene
O. Goldbeck, Austin, University of
Texas Press, 1986. K. Bolognesi
et J. Bernardó (dir.), *Goldbeck,*
Barcelone, Actar, 1999 참고할 것.

53. 발터 벤야민을 기점으로 데오트가
주도했던 이 용어에 대한 성찰은 J.-
L. Déotte, *L'Époque des appareils,*
Paris, Lignes-Manifeste, 2004
참고할 것..

338

민중들의 이미지

54. M. Foucault, *Histoire de la sexualité, I. La volonté de savoir*, Paris, Gallimard, 1976, p. 185: [국역본] 미셸 푸코, 『성의 역사 1: 지식의 의지』(제4판), 이규현 옮김(나남출판, 2020). *Id., Sécurité, territoire, population. Cours au Collège de France, 1977-1978*, éd. dirigée par F. Ewald et A. Fontana, Paris, Gallimard-Le Seuil, 2004, p. 3-25 참고할 것: [국역본] 미셸 푸코, 『안전, 영토, 인구—콜레주드프랑스 강의 1977~78년』, 오트르망·심세광·전혜리·조성은 옮김(난장, 2011).

55. *Id., "Il faut défendre la société". Cours au Collège de France, 1976*, éd. dirigée par F. Ewald et A. Fontana, Paris, Gallimard-Le Seuil, 1997, p. 213 et 216. G. Chamayou, *Les Corps vils. Expérimenter sur les êtres humains aux XVIIIe et XIXe siècles*, Paris, Les Empêcheurs de penser en rond-La Découverte, 2008의 가장 최근 연구를 참고할 것. 또한 역사적, 정치적 성찰에 관해서는 Z. Bauman, *Vies perdues. La modernité et ses exclus* (2004), trad. M. Bégot, Paris, Payot, 2006 참고할 것: [국역본] 지그문트 바우만, 『쓰레기가 되는 삶들—모더니티와 그 추방자들』, 정일준 옮김(새물결, 2008).

56. B.-N. Aboudrar, *Voir les fous*, Paris, PUF, 1999, p. 125-152 참고할 것.

57. P. Bazin, "Photographies de la folie", *Tribune médicale*, n° 313, 1989, p. 18-22. *Id.*, "L'oeil criminel", *Acuité*, n° 4, 1990, p. 51-54. *Id.*, "Le coup d'oeil", *Agora. Éthique, médecine, société*, n° 39, 1997-1998, p. 23-29 참고할 것.

58. *Philippe Bazin. Intérieurs*, Dunkerque, Musée des Beaux-Arts, 2003.

59. M. Foucault, *Naissance de la clinique*, Paris, PUF, 1963, p. 108과 116: [국역본] 미셸 푸코, 『임상 의학의 탄생—의학적 시선의 고고학』, 홍성민 옮김(이매진, 2006).

60. *Ibid.*, p. 119-121.

61. *Ibid.*, p. 122.

62. G. Didi-Huberman, "Charcot, l'histoire et l'art. Imitation de la croix et démon de l'imitation", postface à J. M. Charcot et P. Richer, *Les Démoniaques dans l'art* (1887), Paris, Macula, 1984, p. 125-211 참고할 것.

63. *Id., Invention de l'hystérie, op. cit.*

64. P. Bazin, "Entretiens", art. cit., p. 75.

65. *Ibid.*, p. 71.

66. *Ibid.*, p. 73.

67. *Id.*, "Sur la haute définition", 2001(미간행 텍스트).

68. *Id.*, "Entretiens", art. cit., p. 76.

69. R. Depardon, *Images politiques*, Paris, La Fabrique Éditions, 2004, p. 14.

70. P. Bazin, "Entretiens", art. cit., p. 73.

71. C. Vollaire, *La Radicalisation du monde, op. cit.*, p. 15.

72. P. Bazin, "Entretiens", art. cit., p. 81.

73. *Ibid.*, p. 77.

74. *Ibid.*, p. 76.

75. *Ibid.*, p. 72.

76. C. Vollaire, "L'intraitable", art. cit., p. 85-92.

77. M. Abensour, "De l'intraitable", *Jean-François Lyotard. L'exercice du différend*, dir. D. Lyotard, J.-C. Milner et G. Sfez, Paris, PUF, 2001, p. 241-260.

78. C. Vollaire, "Femmes militantes des Balkans: une nécessaire rencontre", *Transeuropéennes*, n° 17, 1999-2000, p. 105-118 (119-136쪽에 필리프 바쟁의 사진 시리즈가 이어짐). *Id.* (dir.), *Women Activists' Cross-Border Actions. Actions militantes des femmes à travers les frontières*, Paris, Réseaux pour la Culture en Europe, 2002 참고할 것. 반면 이 시리즈는 2002년의 〈대통령〉 이미지 작업과 함께 전시되고 편집되었음.

79. P. Bazin, "Entretiens", art. cit., p. 72.

80. *Walker Evans. Many Are Called* (1938-1941), New Haven-Londres-New York, Yale University Press-The Metropolitan Museum of Art, 1966(éd. 2004) 참고할 것.

81. A. Sander, "Mein Bekenntnis zur Photographie", *Menschen des 20. Jahrhunderts*, Cologne, Kunstverein, 1927, 페이지 없음. Trad. F. Mathieu, "Ma profession de foi envers la photographie", dans O. Lugon, *La Photographie en Allemagne. Anthologie de textes (1919-1939)*, Nîmes, Éditions Jacqueline Chambon, 1997, p. 187. 알프레드 되블린(Alfred Döblin)이 *Antlitz der Zeit. Sechzig Aufnahmen deutscher Menschen des 20. Jahrhunderts*, Munich, Kurt Wolff-Transmare Verlag, 1929, p. 7-15에 쓴 서문 또한 참고할 것(*Ibid.*, p. 188-192에 번역됨).

82. W. Benjamin, "Petite histoire de la photographie", art. cit., p. 314(약간 수정한 번역임).

83. G. Sander (dir.), *August Sander. "En photographie, il n'existe pas d'ombres que l'on ne puisse éclairer"* (1994), trad. D.-A. Canal, Cologne-Bruxelles, August Sander Archiv-Palais des Beaux-Arts, 1996. M. Heiting (dir.), *August Sander, 1876-1964*, Cologne, Taschen, 1999. 잔더의 동시대 유산에 관해서는, S. Lange (dir.), *August Sander, Karl Blossfeldt, Albert Renger-Patzsch, Bernd und Hilla Becher*, Munich, Schirmer-Mosel, 1997 참고할 것. 『20세기 사람들』의 완본판을 위해서는, S. Lange, G. Conrath-Scholl et G. Sander (dir.), *Menschen des 20. Jahrhunderts. Ein Kulturwerk in Lichtbildern eingeteilt in sieben Gruppen*, trad. C. Carrion et B. Murer, Paris, La Martinière, 2002 (7 vols) 참고할 것.

84. D. de Font-Réaulx, "L'album de famille, figures de l'intime", *48/14. La revue du musée d'Orsay*, n° 17, 2003, p. 14-15. G. Badea-Päun, *Portraits de société, XIXe-XXe siècles*, Paris, Citadelles et Mazenod, 2007 참고할 것.

85. 20세기의 그룹 초상에 관해서는 H.-

J. Schwalm, *Individuum und Gruppe. Gruppenbilder des 20. Jahrhunderts*, Essen, Verlag die Blaue Eule, 1990 참고할 것. 초상주의의 그룹 초상에 관해서는 K. A. Sherry, "Collective Subjectivities: The Politics and Paradox of Surrealist Group Portraiture", *Athanor*, XXI, 2003, p. 65-73 참고할 것. 조르주 바타유의 그룹 초상과 '인간의 형상'에 대한 비평에 관해서는 G. Didi-Huberman, *La Ressemblance informe, ou le gai savoir visuel selon Georges Bataille*, Paris, Macula, 1995, p. 36-53 참고할 것. 게르하르트 리히터의 초상에 관해서는 G. Richter, *Textes* (1962-1993), éd. H.-U. Olbrist, trad. dirigée par X. Douroux, Dijon, Les Presses du réel, 1995 (éd. 1999), p. 141. G. Koch, "Le secret de Polichinelle. Gerhard Richter et les surfaces de la modernité", trad. R. Rochlitz, *Gerhard Richter*, Paris, Éditions Dis Voir, 1995, p. 9-28. L. Lang, "La main du photographe. Phénoménologie et politique", *ibid.*, p. 29-53. B. Eble, *Gerhard Richter. La surface du regard*, Paris, L'Harmattan, 2006, p. 59-65 참고할 것.

86. T. de Duve, "L'âge ingrat", art. cit., p. 4.

87. P. Arbaïzar (dir.), *Portraits, singulier pluriel, 1980-1990. Le photographe et son modèle*, Paris, Bibliothèque nationale de France-Hazan, 1997(여기서 필리프 바쟁의 이미지들은 49-55쪽에 나온다)

참고할 것.

88. 아우구스트 잔더의 작업이 의미심장하게도 부재했었던, 알차면서도 논쟁의 여지가 있었던 전시에서 장 클레르(Jean Clair)가 제안했던 것처럼 말이다. J. Clair (dir.), *Identità e alterità. Figure del corpo, 1895-1995*, Venise, Biennale di Venezia-Marsilio, 1995 참고할 것.

89. P. Bazin, *Aspects humains, op. cit.*, pl. 1-20.

90. *Philippe Bazin. Chantiers*, Canterbury, Kent Institute of Art and Design, 1999 (R. Wilson의 텍스트, "Particles of the Museum", p. 2-9와 함께). R. Balau, "Visages, chantiers", *A + Architecture*, n° 142, 1996, p. 45-47 또한 참고할 것.

91. *Philippe Bazin. Porto 2001*, Paris, Intituto Camões, 2005 (J. Lageira, p. 1의 텍스트와 함께). *Philippe Bazin. Dufftown*, Rouen, POC, 2006 (P. Piguet et A. Warner, p. 43-55의 텍스트와 함께) 참고할 것. 물론 이 모든 것에 덧붙여, 건축과 도시계획에 대한 바쟁의 비판적, 사진적 관심에 관한 보다 심층적인 논의가 필요할 것이다. P. Bazin, "Simples façades", *L'Architecture d'aujourd'hui*, n° 308, 1996, p. 18-19. *Id.*, "Andreas Gursky l'extra-terrestre", *ibid.*, n° 310, 1997, p. 10-11. *Id.*, "Le musée Guggenheim de Frank Gehry à Bilbao", *ibid.*, n° 313, 1997, p. 49-67. *Id.*, "Ceux du Cornillon", *ibid.*, n° 317, 1998, p. 18-19 참고할 것.

92. *Id.*, "Inhumain", 2000 (『조각 앞에서』라는 제목의 책 프로젝트를 위해 아직 출판되지 않은 텍스트).

93. *Ibid.*

94. G. Didi-Huberman, "La grammaire, le chahut, le silence. Pour une anthropologie du visage", *À Visage découvert*, Paris, Fondation Cartier-Flammarion, 1992, p. 15-55 참고할 것.

III. 공동체의 나눔

1. 특히 S. Kracauer, "L'ornement de la masse" (1927), trad. S. Cornille, *Le Voyage et la danse. Figures de ville et vues de films*, Saint-Denis, Presses Universitaires de Vincennes, 1996, p. 69-80. T. W. Adorno, "Critique de la culture et société" (1949), trad. G. et R. Rochlitz, *Prismes. Critique de la culture et société*, Paris, Payot, 1986, p. 7-26: [국역본] 테오도르 아도르노, 『프리즘―문화비평과 사회』, 홍승용 옮김(문학동네, 2004). G. Debord, *La Société du spectacle*, Paris, Buchet-Chastel, 1967 (rééd. Paris, Gallimard, 1992): [국역본] 기 드보르, 『스펙타크의 사회』, 유재홍 옮김(울력, 2014); 『스펙타클의 사회』, 이경숙 옮김(현실문화, 1996). 최근의 저작으로는, A. Brossat, *Le Grand Dégoût culturel*, Paris, Le Seuil, 2008 참고할 것.

2. G. Bataille, "L'équivoque de la culture" (1956), *Œuvres complètes*, *XII*, Paris, Gallimard, 1988, p. 437.

3. *Ibid.*, p. 437.

4. *Ibid.*, p. 446.

5. *Id.*, *La Part maudite, III. La souveraineté* (1953-1956), *Œuvres complètes*, *VIII*, Paris, Gallimard, 1976, p. 439: [국역본] 조르주 바타유, 『저주받은 몫: 일반경제 시론―소진/소모』, 최정우 옮김(문학동네, 2022); 『저주받은 몫』, 조한경 옮김(문학동네, 2000).

6. *Id.*, "L'équivoque de la culture", art. cit., p. 444.

7. *Ibid.*, p. 444.

8. *Ibid.*, p. 444.

9. *Ibid.*, p. 443.

10. *Ibid.*, p. 445.

11. *Ibid.*, p. 440.

12. *Ibid.*, p. 444.

13. *Ibid.*, p. 442.

14. *Ibid.*, p. 438-439.

15. *Id.*, "À propos de *Pour qui sonne le glas* d'Ernest Hemingway" (1945), *Œuvres complètes*, *XI*, Paris, Gallimard, 1988, p. 25-26 (일부 텍스트임. 전체 텍스트는 쉬르야M. Surya에 의해 *Georges Bataille, une liberté souveraine*, Paris-Orléans, Fourbis-Ville d'Orléans, 1997, p. 41-47에 복원됨). *Id.*, "Goya" (1948), *ibid.*, p. 309-311. *Id.*, "L'oeuvre de Goya et la lutte des classes" (1949), ibid., p. 550-553.

16. 르장드르(P. Legendre)는 "국가의 온화함"이라는 표현을 Jouir du pouvoir. Traité de la bureaucratie patriote, Paris, Les Éditions de Minuit, 1976, p. 131-209에서 이론화한 바 있다.

ibid., p. 309-311. *Id.*, "L'oeuvre de Goya et la lutte des classes" (1949), *ibid.*, p. 550-553.

16. 르장드르(P. Legendre)는 "국가의 온화함"이라는 표현을 *Jouir du pouvoir. Traité de la bureaucratie patriote*, Paris, Les Éditions de Minuit, 1976, p. 131-209에서 이론화한 바 있다.

17. G. Bataille, "L'équivoque de la culture", art. cit., p. 450.

18. S. Kracauer, "Les actualités cinématographiques" (1931), trad. S. Cornille, *Le Voyage et la danse, op. cit.*, p. 126.

19. 이것은 예를 들어 르보 달론느(M. Revault d'Allonnes)가 철학적 차원에서 구축했던 관점이다. M. Revault d'Allonnes, *Le Dépérissement de la politique. Généalogie d'un lieu commun*, Paris, Aubier, 1999 (rééd. Paris, Flammarion, 2001).

20. 다음 저작들을 참고할 것. P.-O. Lissagaray, *Histoire de la Commune de 1871* (1876), Paris, La Découverte, 1990 (éd. 1996), p. 307-383. J. Bruhat, J. Dautry et É. Tersen (dir.), *La Commune de 1871*, Paris, Éditions sociales, 1970, p. 255-297. C. Lapostolle, "De la barricade à la ruine", *La Recherche photographique*, n° 6, 1989, p. 24: "사진이 실행할 수 있었던 죽음의 끝없는 열거는 폐허를 찍은 사진에서와 같이 거의 유례없는 이미지를 만들어냈다. 예를 들어, 마치 그룹 사진의 죽음의 패러디처럼 배치된 열린 관들에서 번호가 매겨진 열두 명의 코뮌 가담자의 이미지가 그러하다. 이 사진이 코뮌의 죽음을 보여주는 유일한 사진은 분명 아니지만, 그것은 시간이 흐르면서 피의 일주일의 학살에 대한 진정한 상징 가치를 획득하게 됐다."

21. R. Esposito, *Communitas. Origine et destin de la communauté*, trad. N. Le Lirzin, Paris, PUF, 2000, p. 18.

22. M. Blanchot, *La Communauté inavouable*, Paris, Les Éditions de Minuit, 1983, p. 25: [국역본] 모리스 블랑쇼·장-뤽 낭시, 『밝힐 수 없는 공동체, 마주한 공동체』, 박준상 옮김(문학과지성사, 2005).

23. *Ibid.*, p. 9와 54.

24. *Ibid.*, p. 15-17.

25. *Ibid.*, p. 18.

26. *Ibid.*, p. 56.

27. J.-L. Nancy, *Le Partage des voix*, Paris, Galilée, 1982, p. 90.

28. *Ibid.*, p. 90.

29. *Ibid.*, p. 85.

30. *Ibid.*, p. 83.

31. *Id.*, *La Communauté désoeuvrée*, Paris, Christian Bourgois, 1986 (1990년 개정 증보판), p. 35: [국역본] 장-뤽 낭시, 『무위의 공동체』, 박준상 옮김, 그린비, 2022.

32. *Ibid.*, p. 43, 221-222, etc.

33. *Ibid.*, p. 225.

34. *Ibid.*, p. 68.

35. *Ibid.*, p. 207.

36. *Ibid.*, p. 230. 장뤼크 낭시의 이러한 전개에서 내가 표명할 수 있는 유일한 불일치는 그의 '무위'의 공식과 관련된다. 그는 "공동체가

작품의 영역에 속할 수 없다"라고 말한다(*ibid*., p. 78). 이 때문에 그는 할 수 없이 작가를 공통의 것과, 다시 말해 미학을 정치와 분리한다: "나는 작가에 의한 공동체를 다루지 않을 것이다"(*ibid*., p. 89).

37. *Id*., *Être singulier pluriel*, Paris, Galilée, 1996, p. 61-67과 117-123.

38. *Ibid*., p. 23.

39. *Ibid*., p. 12.

40. *Ibid*., p. 80, 83-84.

41. *Ibid*., p. 48과 50.

42. *Ibid*., p. 51.

43. *Id*., *"Cum"* (2000), *La Pensée dérobée*, Paris, Galilée, 2001, p. 118.

44. *Ibid*., p. 118-121.

45. *Id*., *La Communauté affrontée*, Paris, Galilée, 2001, p. 43-47: [국역본] 모리스 블랑쇼·장-뤽 낭시, 『밝힐 수 없는 공동체, 마주한 공동체』, 박준상 옮김(문학과지성사, 2005).

46. 동시대인을 충격에 빠뜨렸을 뿐만 아니라, 하나의 도상학적 전통을 세웠던 많은 비전형적 이미지처럼, 총살당한 파리코뮌 가담자들의 사진은 상당한 저항과 의구심을 불러일으켰다. B. Tillier, *La Commune de Paris, révolution sans images ? Politique et représentations dans la France républicaine (1871-1914)*, Seyssel, Champ Vallon, 2004, p. 66 참고할 것: "[이 이미지]는 그 시대의 상징처럼, 그리고 파리코뮌 신화의 아이콘처럼 집단적 상상력에 재빨리 강력한 인상을 남겼다. 사람들은 이 사진이 '피의 일주일' 동안에, 또는 그 이후 몇일 사이에 베르사이유 군의 지휘하에 만들어졌다고 얘기했다. 그러나 그 무엇도 이 가정을 확증하지는 못한다. 반면 이 이미지는 [동일한] 사진가가 1871년 1월 19일 이후 찍은 다른 사진들과 유사하다. 이 사진들은 번호가 매겨진 열린 관들 안에 누워 있는, 큰 격전을 벌였던 뷔젠발(Buzenval) 전투에서 사망한 국가근위대의 시체들을 보여주고 있다. 따라서 이 이미지가 파리코뮌 가담자들의 시체가 아닐 수도 있다는 개연성이 있다." 이 의구심은 바작(Quentin Bajac)의 책에서 이미 표명된 문제 제기를 첨예화하고 있다. Q. Bajac (dir.), *La Commune photographiée*, Paris, Musée d'Orsay-Éditions de la Réunion des musées nationaux, 2000, p. 112-113. 그런데 두 개의 이미지(*ibid*., p. 70-71)를 비교하기만 한다면, 뷔젠발에서 쓰러진 군인들의 사진은 죽음에 이르기까지 공동체가 아닌 패거리로 찍혔음을 확인할 수 있다. 이들은 모두 사전에 발가벗겨진 다음 마치 새로운 유니폼인 양 수의 같은 천으로 갈아입혀졌다. 반면 파리코뮌의 시체들은 임시변통한 수의를 걸치고 있고, 몇몇은 여전히 그들의 평상복을 입고 있다.

47. 카스토리아디스(C. Castoriadis)는 *L'Institution imaginaire de la société*, Paris, Le Seuil, 1975 (éd. 1999), p. 7-8, 272-295에서 이 점을 매우 힘껏 지지했다: [국역본] C. 카스토리아디스, 『사회의 상상적 제도1』, 양운덕 옮김(문예출판사, 1994).

48. G. Bataille, "Figure humaine"

민중들의 이미지

(1929), *Œuvres complètes, I*, Paris, Gallimard, 1970, p. 181-185. G. Didi-Huberman, *La Ressemblance informe, op. cit.*, p. 36-164 참고할 것.

49. J. Rancière, *La Mésentente. Politique et philosophie*, Paris, Galilée, 1995, p. 88: [국역본] 자크 랑시에르, 『불화—정치와 철학』, 진태원 옮김(길, 2015).

50. *Ibid.*, p. 35. *Id.*, *Le Partage du sensible. Esthétique et politique*, Paris, La Fabrique Éditions, 2000, p. 12: "나는 공통의 존재, 그리고 각자의 자리와 몫을 규정하는 경계 설정을 동시에 보여주는 이 감각적 명증성의 체계를 감각적인 것의 나눔이라 부른다. 따라서 감각적인 것의 나눔은 나눠진 공통과 배타적 몫을 동시에 결정짓는다.": [국역본] 자크 랑시에르, 『감성의 분할—미학과 정치』, 오윤성 옮김(도서출판b, 2008).

51. *Id.*, *Le Partage du sensible, op. cit.*, p. 14와 17.

52. M. J. Mondzain, *Homo spectator*, Paris, Bayard, 2007, p. 12-13. 그리고 보다 최근의 J. Rancière, *Le Spectateur émancipé*, Paris, La Fabrique, 2008 참고할 것: [국역본] 자크 랑시에르, 『해방된 관객』, 양창렬 옮김(현실문화, 2016).

53. M. J. Mondzain, *L'image peut-elle tuer ?*, *op. cit.*, p. 88-90.

54. F. Kervégan, "Peuple", *Dictionnaire de philosophie politique*, dir. P. Raynaud et S. Rials, Paris, PUF, 1996, p. 463. (단수형의) 발견하기 어려운 '민중'에 관해서는, J. Julliard, "Le peuple", *Les Lieux de mémoire, III. Les France, 1. Conflits et partages*, dir. P. Nora, Paris, Gallimard, 1992, p. 185-229 (이 저자는 우리 시대 '모두의 무관심' 속에서 '민중의 종말'을 선고하고 있다), 또는 P. Rosanvallon, *Le Peuple introuvable. Histoire de la représentation démocratique en France*, Paris, Gallimard, 1998 (éd. 2002) (이 저자는 **재현**이란 단어의 두 가지 의미에서 주요 쟁점을 잡아낸다. "재현을 둘러싸고, 위임과 형상화라는 두 어의에서 쟁점이 발생한다."[p. 13]) 참고할 것. 더구나 '민중들'에게, '몫이 없는 자'에게 목소리를 되돌려주려는 사회학이 분명 존재한다. 특히 다음 저작들 참고할 것. G. Simmel, *Sociologie. Étude sur les formes de la socialisation, op. cit.*, p. 453-490 ("Le pauvre"). R. Hoggart, *La Culture du pauvre. Étude sur le style de vie des classes populaires en Angleterre* (1957), trad. J.-C. Garcias et J.-C. Passeron, Paris, Les Éditions de Minuit, 1970. P. Bourdieu (dir.), *La Misère du monde*, Paris, Le Seuil, 1993: [국역본] 피에르 부르디외, 『세계의 비참1』, 김주경 옮김(동문선, 2000); 『세계의 비참2』(2002); 『세계의 비참3』(2002). E. Hobsbawm, *Rébellions. La résistance des gens ordinaires. Jazz, paysans et prolétaires* (1998), trad. S. Ginsburgh et H. Hiessler, Bruxelles, Éditions Aden, 2010: [국역본] 에릭 홉스봄, 『저항과 반역 그리고

345

재즈』, 김정한·정철수·김동택 옮김(영림카디널, 2003). S. Beaud, J. Confavreux et J. Lindgaard (dir.), *La France invisible*, Paris, La Découverte, 2006 (éd. 2008). G. Le Blanc, *Vies ordinaires, vies précaires*, Paris, Le Seuil, 2007, p. 135-200 ("Les voix des sans-voix").

55. P. Lascoumes et H. Zander, *Marx: du "Vol de bois" à la critique du droit. Karl Marx à la "Gazette rhénane", naissance d'une méthode*, Paris, PUF, 1984. D. Bensaïd, *Les Dépossédés. Karl Marx, les voleurs de bois et le droit des pauvres*, Paris, La Fabrique Éditions, 2007 참고할 것.

56. A. Brossat, "Plèbe, politique et événement", *Foucault dans tous ses états*, dir. A. Brossat, Paris, L'Harmattan, 2005, p. 211-230. '다수'와 '무리'를 다른 모델로 삼은, M. Hardt et A. Negri, *Multitude. Guerre et démocratie à l'âge de l'Empire* (2004), trad. N. Guilhot, Paris, La Découverte, 2004: [국역본] 안토니오 네그리·마이클 하트, 『다중—제국이 지배하는 시대의 전쟁과 민주주의』, 정남영·서창현·조정환 옮김(세종, 2008)와 F. Bisson, "Le peuple en essaim", *Multitudes*, n° 45, 2011, p. 75-80 참고할 것. 이 모델에 대한 비판의 경우에는, D. Bensaïd, "Plèbes, classes, multitudes: critique de Michael Hardt et Antonio Negri" (2003), *Une radicalité joyeusement mélancolique. Textes (1992-2006)*, éd. P. Corcuff,

Paris, Textuel, 2010, p. 131-149 참고할 것.

57. M. Breaugh, *L'Expérience plébéienne. Une histoire discontinue de la liberté politique*, Paris, Payot, 2007, p. 87-171(미셸 푸코와 알랭 브로사Alain Brossat의 토론과 함께, p. 140-155).

58. *Ibid.*, p. 11과 166.

59. M. Luther, "Sincère admonestation à tous les chrétiens pour qu'ils se gardent de la révolte et de la sédition" (1522), trad. M. Weyer, *Œuvres*, *I*, éd. dirigée par M. Lienhard et M. Arnold, Paris, Gallimard, 1999, p. 1136.

60. G. Le Bon, *Psychologie des foules, op. cit.*, p. 125.

61. R. Thomson, *The Troubled Republic. Visual Culture and Social Debate in France, 1889-1900*, New Haven-Londres, Yale University Press, 2004, p. 19-76.

62. S. Freud, "Psychologie des foules et analyse du moi" (1921), trad. P. Cotet, A. et O. Bourguignon, J. Altounian et A. Rauzy, *Essais de psychanalyse*, Paris, Payot, 1981 (éd. 1988), p. 117-217: [국역본] 지그문트 프로이트, 『집단심리학과 자아분석』, 이상률 옮김(이책, 2015). 모스코비치(S. Moscovici)에 의해 정석화된 비평을 한눈에 조망하기 위해서는, *L'Âge des foules, op. cit.*, p. 289-377 ("Le meilleur disciple de Le Bon et Tarde: Sigmund Freud") 참고할 것: [국역본] 세르주 모스코비치, 『군중의 시대』, 이상률 옮김(문예출판사, 1996).

민중들의 이미지

63. S. Freud, "Psychologie des foules et analyse du moi", art. cit., p. 133, 143, 167-174, 181.

64. W. Reich, *La Psychologie de masse du fascisme* (1933-1942), trad. P. Kamnitzer, Paris, Payot, 1972, p. 42와 88: [국역본] 빌헬름 라이히, 『파시즘의 대중심리』, 황선길 옮김(그린비, 2006). 또한 헤르만 브로흐(Hermann Broch)의 방대한 미완의 기획 *Théorie de la folie des masses* (1939-1951), trad. P. Rusch et D. Renault, Paris-Tel Aviv, Éditions de l'Éclat, 2008 참고할 것. 포퓰리즘에 대한 현대적 질문에 관해서는 특히 비른바움(P. Birnbaum)의 *Le Peuple et les gros. Histoire d'un mythe*, Paris, Grasset, 1979 (éd. revue et augmentée, Paris, Hachette-Pluriel, 1995)과 타기에프(P.-A. Taguieff)의 *L'Illusion populiste. Essai sur les démagogies de l'âge démocratique*, Paris, Berg International, 2002 (éd. revue, corrigée et augmentée, Paris, Flammarion, 2007) 참고할 것. '민중들의 두려움'이라는 대칭을 이루는 질문에 관해서는 발리바르(É. Balibar)의 *La Crainte des masses. Politique et philosophie avant et après Marx*, Paris, Galilée, 1997, p. 57-129, 221-250 참고할 것: [국역본] 에티엔 발리바르, 『대중들의 공포—맑스 전과 후의 정치와 철학』, 서관모, 최원 옮김(도서출판b, 2007).

65. G. Simmel, *Sociologie. Étude sur les formes de la socialisation*, op. cit.

66. E. Canetti, *Masse et puissance* (1960), trad. R. Rovini, Paris, Gallimard, 1966 (éd. 1998), p. 12-20과 48-78; [국역본] 엘리아스 카네티, 『군중과 권력』, 강두식·박병덕 옮김, 바다출판사, 2010. 또한 헤르만 브로흐의 군중 광기 이론(Massenwahntheorie)에 관해서는 몽동(C. Mondon)의 연구 "Théorie de la masse et philosophie de la culture chez Hermann Broch", *La Foule. Mythes et figures, de la Révolution à aujourd'hui*, dir. J.-M. Paul, Rennes, Presses Universitaires de Rennes, 2004, p. 63-73 참고할 것.

67. G. Agamben, *Homo sacer, I. Le pouvoir souverain et la vie nue* (1995), trad. M. Raiola, Paris, Le Seuil, 1997, p. 79-126 참고할 것: [국역본] 조르조 아감벤, 『호모 사케르』, 박진우 옮김(새물결, 2008).

68. M.-L. Therel, "*Caritas* et *paupertas* dans l'iconographie médiévale inspirée de la psychomachie", *Études sur l'histoire de la pauvreté (Moyen Âge-XVIe siècle)*, dir. M. Mollat, Paris, Publications de la Sorbonne, 1974, I, p. 295-318. B. Aikema et D. Meijers (dir.), *Nel regno dei poveri. Arte e storia dei grandi ospedali veneziani in età moderna, 1474-1797*, Venise, Arsenale Editrice, 1989. P. Helas et G. Wolf (dir.), *Armut und Armenfürsorge in der italienischen Stadtkultur zwischen 13. und 16. Jahrhundert. Bilder, Texte und soziale Praktiken*, Francfort-sur-le-Main, Peter Lang, 2006 참고할 것.

347

69. 이 두 회화 작품은 각각 1495년과
1515년 제작됐으며, 모두 베니스
아카데미아 미술관(Gallerie
dell'Accademia di Venezia)에
소장되어 있다.

70. 이와 동일한 주제를 다룬 다른
작품들이 베를린(Staatliche
Museen), 보스톤(Museum of
Fine Arts), 마드리드(Prado)
또는 비엔나(Kunsthistorisches
Museum)에 있다.

71. R. Mellinkoff, *Outcasts: Signs of
Otherness in North European Art
of the Late Middle Ages*, Berkeley-
Los Angeles-Oxford, University of
California Press, 1993. 주변성과
범죄성의 관계에 관해서 B.
Geremek, *Les Marginaux parisiens
aux XIVe et Xve siècles*, trad. D.
Beauvois, Paris, Flammarion, 1976
(éd. 1991) 참고할 것.

72. P. Kaenel, "L'énigme du *Christ
présenté au peuple* (1655) de
Rembrandt, ou les limites de la
vraisemblance iconologique",
*Florilegium. Scritti di storia dell'arte
in onore di Carlo Bertelli*, Milan,
Electa, 1995, p. 177-183 참고할 것.

73. R. Jütte, *Poverty and Deviance in
Early Modern Europe*, Cambridge-
New York, Cambridge University
Press, 1994, p. 14-20 ("The
visualization of the poor") 참고할
것.

74. R. Chartier, "Les élites et les gueux.
Quelques représentations (XVIe-
XVIIe siècles)", *Revue d'histoire
moderne et contemporaine*, XXI,

1974, p. 388.

75. M. Fatica, *Il problema della mendicità
nell'Europa moderna (secoli XVI-
XVIII)*, Naples, Liguori Editore,
1992 참고할 것.

76. L. B. Alberti, *Momus ou le prince*
(1447년경), trad. C. Laurens, Paris,
Les Belles Lettres, 1993, p. 131-132.

77. C. Ripa, *Iconologia, overo descrittione
d'imagini delle virtù, vitii, affetti,
passioni humane, corpi celesti,
mondo e sue parti* (1593), Padoue,
Pietro Paolo Tozzi, 1611 (rééd.
anastatique, New York-Londres,
Garland Publishing Inc., 1976), p.
175와 177.

78. G. Calmann, "The Picture of
Nobody. An Iconographical Study",
*Journal of the Warburg and Courtauld
Institutes*, XXIII, 1960, p. 60-104
참고할 것.

79. H. Langdon, "Relics of the Golden
Age: the Vagabond Philosopher",
*Others and Outcasts in Early Modern
Europe. Picturing the Social Margins*,
dir. T. Nichols, Aldershot, Ashgate,
2007, p. 137-177 참고할 것.

80. 이탈리아의 경우 특히 다음을 참고할
것. F. Porzio, "La pittura di genere
e la cultura popolare", *La pittura
in Italia. Il Settecento, II*, Milan,
Electa, 1990, p. 531-552. *Id.* (dir.),
*Da Caravaggio a Ceruti. La scena di
genere e l'immagine dei pitocchi nella
pittura italiana*, Milan, Skira, 1998.
D. Benati, "Pittura di genere basso
e di mestieri a Bologna nel XVII
secolo", *Nuovi studi*, III, 1998, n° 6,

348

p. 145-157. *Id.*, *Annibale Carracci e il vero*, Milan, Electa, 2006. A. Bayer, "Brescia and Bergamo: Humble Reality in Sixteenth-Century Devotional Art and Portraiture", *Painters of Reality: The Legacy of Leonardo and Caravaggio in Lombardy*, dir. A. Bayer, New York-New Haven-Londres, The Metropolitan Museum of Art-Yale University Press, 2004, p. 105-112. L. Pestilli, "Blindness, Lameness and Mendicancy in Italy (from the 14th to the 18th Centuries)", *Others and Outcasts in Early Modern Europe, op. cit.*, p. 107-129. 프랑스의 경우에는 특히 다음을 참고할 것. H. Focillon, "Jacques Callot ou le microcosme", *De Callot à Lautrec. Perspectives de l'art français*, Paris, Bibliothèque des Arts, 1957, p. 27-41. J. Choux, *Les Gueux et la noblesse lorraine de Jacques Callot*, Nancy, Éditions Arts et Lettres, 1974. P. Choné et D. Ternois (dir.), *Jacques Callot, 1592-1635*, Nancy-Paris, Musée historique lorrain-Éditions de la Réunion des musées nationaux, 1992, p. 264-293. M. Laclotte, H. Loyrette et J. Thuillier (dir.), *Les Frères Le Nain*, Paris, Éditions de la Réunion des musées nationaux, 1978, p. 134-211. M. K. Smith, *Les Nus-pieds et la pauvreté d'esprit. French Counter Reformation Thought and the Peasant Paintings of the Le Nain Brothers*, Ann Arbor, University

Microfilms International, 1989. J.-Y. Ribault, "Réalisme plastique et réalité sociale: à propos des aveugles musiciens de Georges de la Tour", *Gazette des Beaux-Arts*, 6ᵉ période, nº 104, 1984, p. 1-4. 플랑드르의 경우에는 다음을 참고할 것. E. Sudeck, *Bettlerdarstellungen vom Ende des XV. Jahrhunderts bis zu Rembrandt*, Strasbourg, Heitz, 1931. L. K. Reinold, *The Representation of the Beggar as Rogue in Dutch Seventeenth-Century Art*, Ann Arbor, University Microfilms International, 1981. R. W. Baldwin, "'On Earth We are as Beggars, as Christ Himself Was': The Protestant Background to Rembrandt's Imagery of Poverty, Disability and Begging", *Konsthistorisk Tidskrift*, LIV, 1985, p. 122-135. S. Stratton, "Rembrandt's Beggars: Satire and Sympathy", *The Print Collector's Newsletter*, XVII, 1986, nº 3, p. 78-82. T. Nichols, "The Vagabond Image: Depictions of False Beggars in Northern Art of the Sixteenth Century", *Others and Outcasts in Early Modern Europe, op. cit.*, p. 37-60. 영국과 독일의 경우엔 특히 다음을 참고할 것. J. Barrell, *The Dark Side of the Landscape. The Rural Poor in English Painting, 1730-1840*, Cambridge, Cambridge University Press, 1980. W. C. Carroll, *Fat King, Lean Beggar. Representations of Poverty in the Age of Shakespeare*, Ithaca-

349

New York, Cornell University Press, 1996. C. Sachsse et FL Tennstedt (dir.), *Bettler, Gauner und Proleten. Armut und Armenfürsorge in der deutschen Geschichte. Ein Bild-Lesebuch*, Francfort-sur-le-Main, Fachhochsch.-Verlag, 1983 (éd. 1998). 카라바조의 리얼리즘에 관해서는 특히 다음을 참고할 것. M. Calvesi, *Le realtà del Caravaggio*, Turin, Einaudi, 1990. J. Held, *Caravaggio: Politik und Martyrium des Körper*, Berlin, Reimer, 1996. T. P. Olson, "The Street Has Its Masters: Caravaggio and the Socially Marginal", *Caravaggio: Realism, Rebellion, Reception*, dir. G. Warwick, Newark, University of Delaware Press, 2006, p. 69-81. J. L. Varriano, *Caravaggio: The Art of Realism*, University Park, Pennsylvania State University Press, 2006. 벨라스케스를 위해서는 특히 다음을 참고할 것. V. I. Stoichita, "El retrato del esclavo Juan de Pareja: semejanza y conceptismo", *Velázquez*, Madrid-Barcelone, Fundación Amigos del Museo del Prado-Galaxia Gutenberg, 1999, p. 261-275. G. McKim-Smith, "Velázquez: Painting from Life", *Metropolitan Museum Journal*, n° 40, 2005, p. 79-91.

81. G. Agamben, *Profanations* (2005), trad. M. Rueff, Paris, Payot & Rivages, 2005, p. 91: [국역본] 조르조 아감벤, 『세속화 예찬』,

김상운 옮김(난장, 2010).

82. S. Shesgreen, *Images of the Outcast. The Urban Poor in the Cries of London*, Manchester, Manchester University Press, 2002. J. Burke et C. Caldwell, *Hogarth: gravures. Œuvre complet*, trad. P. Peyrelevade, Paris, Arts et Métiers graphiques, 1968, pl. 167-168, 188, 245, 251, 261, etc. D. Bindman (dir.), *Hogarth and His Times: Serious Comedy*, Londres, British Museum Press, 1997. F. Ogée (dir.), *The Dumb Show: Image and Society in the Works of William Hogarth*, Oxford, Voltaire Foundation, 1997 참고할 것.

83. 특히, R. Xuriguera, *Goya, peintre du peuple*, Barcelone, Comisariat de Propaganda, 1937 (스페인 내전 당시 출판된 텍스트). E. Langui et J. Muller, *Le Drame social dans l'art: de Goya à Picasso*, Bruxelles, Palais des Beaux-Arts, 1960. V. Bozal, *Goya y el gusto moderno*, Madrid, Alianza Editorial, 1994 (éd. 2002), p. 67-108. S. Dittberner, *Traum und Trauma vom Schlaf der Vernunft. Spanien zwischen Tradition und Moderne und die Gegenwelt Francisco Goyas*, Stuttgart, Metzler, 1995. L. Domergue, "Goya y el universe carcelario", *Goya 250 años despues, 1746-1996*, Marbella, Museo del Grabado Español Contemporáneo, 1996, p. 97-110. B. Kormeier, *Goya und die populäre Bilderwelt*, Francfort-sur-le-Main, Vervuert, 1999. V. I. Stoichita 그리고 A. M.

민중들의 이미지

Coderch, *Goya. The Last Carnival*, Londres, Reaktion Books, 1999 참고할 것.

84. J. Benoît et F. Dijoud, "Un tableau révolutionnaire mis en pièces: *Le Triomphe du peuple français au 10 août* par Ph.-A. Hennequin. Histoire et reconstitution", *Revue du Louvre et des musées de France*, XXXIX, 1989, n° 5-6, p. 322-327 참고할 것.

85. N. Hadjinicolaou, "*La Liberté guidant le peuple* de Delacroix devant son premier public", *Actes de la recherche en sciences sociales*, n° 28, 1979, p. 2-26. A. Sérullaz et V. Pomarède, *Eugène Delacroix: La Liberté guidant le peuple*, Paris, Éditions de la Réunion des musées nationaux, 2004 참고할 것.

86. T. Crow, *La Peinture et son public à Paris au dix-huitième siècle* (1985), trad. A. Jacquesson, Paris, Macula, 2000, p. 91-119. R. Schenda, "La lecture des images et l'iconisation du peuple", *Revue française d'histoire du livre*, n° 114-115, 2002, p. 13-30 참고할 것.

87. J. M. Charcot et P. Richer, *Les Difformes et les malades dans l'art*, Paris, Lecrosnier & Babé, 1889.

88. G. P. Weisberg, *Social Concern and the Worker: French Prints from 1830-1910*, Utah, Utah Museum of Fine Arts, 1974. *Id.*, "Proto-Realism in the July Monarchy: The Strategies of Philippe-Auguste Jeanron and Charles-Joseph Traviès", *The Popularization of Images. Visual Culture under the July Monarchy*, dir. P. T.-D. Chu et G. P. Weisberg, Princeton, Princeton University Press, 1994, p. 90-112. M. P. Driskel, "The Proletarian's Body: Charlet's Representations of Social Class During the July Monarchy", *ibid.*, p. 58-89. H. Clayson, *Paris in Despair. Art and Everyday Life under Siege (1870-1871)*, Chicago-Londres, The University of Chicago Press, 2002 참고할 것. 일반적인 작업의 도상학에 관해서는 P. Brandt, *Schaffende Arbeit und bildende Kunst in Altertum und Mittelalter*, Leipzig, Alfred Kröner Verlag, 1927. *Id.*, *Schaffende Arbeit und bildende Kunst vom Mittelalter bis zur Gegenwart*, Leipzig, Alfred Kröner Verlag, 1928. G. Morello (dir.), *Il lavoro dell' uomo nella pittura da Goya a Kandinskij*, Milan, Fabbri, 1991. K. Türk, *Bilder der Arbeit. Eine ikonographische Anthologie*, Wiesbaden, Westdeutscher Verlag, 2000 참고할 것.

89. T. J. Clark, *Le Bourgeois absolu. Les artistes et la politique en France de 1848 à 1851* (1973), trad. C. Iacovella, Villeurbanne, Art Édition, 1992. *Id., Une image du peuple. Gustave Courbet et la Révolution de 1848* (1973), trad. A.-M. Bony, Villeurbanne, Art Édition, 1991.

90. B. Tillier, "Courbet, un utopiste à l'épreuve de la politique", *Gustave*

Courbet, dir. L. des Cars, D. de
Font-Réaulx, G. Tinterow et M.
Hilaire, Paris, Éditions de la
Réunion des musées nationaux,
2007, p. 19-28 참고할 것.

91. M. Fried, *Le Réalisme de Courbet.
Esthétique et origines de la peinture
moderne, II* (1990), trad. M. Gautier,
Paris, Gallimard, 1993, p. 89-114,
235-260과 270.

92. M. Foucault, "La pensée du dehors"
(1966), *Dits et écrits 1954-1988, I.
1954-1969*, éd. D. Defert, F. Ewald
et J. Lagrange, Paris, Gallimard,
1994, p. 518-539 참고할 것.

93. M. Fried, *Le Réalisme de Courbet,
op. cit.*, p. 241.

94. P. Lacoue-Labarthe, "La scène est
primitive" (1974), *Le Sujet de la
philosophie (typographies 1)*, Paris,
Aubier-Flammarion, 1979, p. 185-
216. *Id.* et J.-L. Nancy, "Scène. Un
échange de lettres", *Nouvelle revue
de psychanalyse*, n° 46, 1992, p. 73-
98. L. Schwarte (dir.), *Körper und
Recht. Anthropologische Dimensionen
der Rechtsphilosophie*, Munich,
Wilhelm Fink Verlag, 2003. *Id.*,
"La mise en scène du droit. Le
corps inconnu dans la décision
démocratique", trad. C. Ruelle
et G. Paugam, *Labyrinthe*, n° 23,
2006, p. 31-40 참고할 것. 아울러
C. Matossian, *Espace public et
représentation*, Bruxelles, La Part de
l'oeil, 1996도 참고할 것.

95. M. Schapiro, "Courbet et l'imagerie
populaire. Étude sur le réalisme

et la naïveté" (1941), trad. D.
Arasse, *Style, artiste et société*, Paris,
Gallimard, 1982, p. 328: [국역본]
마이어 샤피로, 『현대미술사론』,
김윤수·방대원 옮김(까치, 1989).

96. 도미에 작품에서의 사회적 몸에
대한 비판적 재현에 관해서는 특히
K. Herding, "Daumier critique
des temps modernes: recherches
sur l'*Histoire ancienne*", *Gazette
des Beaux-Arts*, 6e période, n° 113,
1989, p. 29-44. A. Wohlgemuth,
*Honoré Daumier: Kunst im Spiegel
der Karikatur von 1830 bis 1870*,
Francfort-sur-le-Main, Peter
Lang, 1996 참고할 것. 툴루즈-
로트렉에 관해서는 특히 G. Adriani,
*Toulouse-Lautrec und das Paris um
1900*, Cologne, DuMont, 1978.
R. Castleman et W. Wittrock
(dir.), *Henri de Toulouse-Lautrec:
Images of the 1890s*, New York,
The Museum of Modern Art, 1985
참고할 것. 마네와 사회적 근대성에
관해서는 특히 T. J. Clark, *The
Painting of Modern Life: Paris in
the Art of Manet and His Followers*,
Londres, Thames and Hudson,
1974. D. Kuspit, *Psychostrategies
of Avant-Garde Art*, Cambridge,
Cambridge University Press, 2000,
p. 1-85 참고할 것. 드가의 작품에서
일하고 있는 몸에 관해서는 특히
E. Lipton, "The Laundress in
Late Nineteenth-Century French
Culture. Imagery, Ideology and
Edgar Degas", *Art History*, n° 3,
1980, p. 295-313 참고할 것. A.

민중들의 이미지

Callen, *The Spectacular Body.
Science, Method and Meaning in the
Work of Degas*, New Haven-Londres,
Yale University Press, 1995 참고할
것.

97. S. Moscovici, *L'Âge des foules, op.
cit* 참고할 것. 군중 개념의 역사에
관해서는 J. S. McClelland, *The
Crowd and the Mob. From Plato to
Canetti*, Londres, Unwin Hyman,
1989 참고할 것. 근대의 군중과
그 재현에 관해서는 A. Frey, *Der
Stadtraum in der französischen
Malerei, 1860-1900*, Berlin, Reimer,
1999. D. Kuspit, *Psychostrategies of
Avant-Garde Art, op. cit.*, p. 86-121.
R. Thomson, *The Troubled Republic,
op. cit.*, p. 79-115 ("Picturing and
Policing the Crowd"). I. Blazwick et
C. Christov-Bakargiev (dir.), *Faces
in the Crowd. Picturing Modern Life
from Manet to Today — Volti nella
folla. Immagini della vita moderna da
Manet a oggi*, Londres-Rivoli-Milan,
Whitechapel Gallery-Castello di
Rivoli-Skira, 2004. L. Nochlin,
"Picturing Modernity, Then and
Now", *Art in America*, XCIII, 2005,
nᵒ 5, p. 124-129와 180. M. Cometa,
"Vedere la folla", *Vedere. Lo sguardo
di E.T.A. Hoffmann*, Palerme,
Duepunti Edizioni, 2009, p. 7-106
참고할 것.

98. L. Pearl, *Que veut la foule? Art et
représentation*, Paris, L'Harmattan,
2005, p. 25-47과 67-93 참고할 것.

99. 특히, S. Jonnson, "Society Degree
Zero: Christ, Communism, and
the Madness of Crowds in the Art
of James Ensor", *Representations*,
nᵒ 75, 2001, p. 1-32. P. G. Berman,
*James Ensor: Christ's Entry into
Brussels in 1889*, Los Angeles, J.
Paul Getty Publications, 2002.
M. M. Moeller, "Ernst Ludwig
Kirchner: die Strassenszenen, 1913-
1915", *Museums-Journal*, VIII, 1994,
nᵒ 1, p. 64-65. A.-S. Petit-Emptaz,
"La foule dans l'iconographie de
George Grosz", *La Foule: mythes et
figures, de la Révolution à aujourd'hui*,
dir. J.-M. Paul, Rennes, Presses
Universitaires de Rennes, 2004, p.
223-239 참고할 것.

100. C. Poggi, "*Folla/follia:* Futurism
and the Crowd", *Critical Inquiry*,
XXVIII, 2002, nᵒ 3, p. 709-748.
J. Held, *Avantgarde und Politik in
Frankreich. Revolution, Krieg und
Faschismus im Blickfeld der Künste*,
Berlin, Reimer, 2005. A. Miller,
E. Lupton, M. B. Stroud et W.
Smith (dir.), *Swarm*, Philadelphie,
Fabric Workshop and Museum,
2005. A. Negri, *Carne e ferro. La
pittura tedesca intorno al 1925*,
Milan, Scalpendi, 2007. 포트리에에
관해서는 F. Ponge, "Note sur *Les
Otages*, peintures de Fautrier"
(1945), *Œuvres complètes, I*, éd.
dirigée par B. Beugnot, Paris,
Gallimard, 1999, p. 92-115.
P. Le Nouëne, "Jean Fautrier,
des *Otages* aux *Partisans*, 1945-
1957", *Face à l'histoire, 1933-1996.
L'artiste moderne devant l'événement*

historique, dir. J.-P. Ameline, Paris, Centre Georges Pompidou-Flammarion, 1996, p. 238-243 참고할 것.

101. J. Michelet, *Le Peuple* (1846), éd. P. Viallaneix, Paris, Flammarion, 1974, p. 57와 246: [국역본] 쥘 미슐레, 『미슐레의 민중』, 조한욱 옮김(교유서가, 2021).

102. *Ibid.*, p. 33 (비아라넥스P. Viallaneix에 의해 인용됨). 민중에 대한 미슐레의 개념에 관해서는 P. Viallaneix, *La "Voix royale": Essai sur l'idée de peuple dans l'oeuvre de Michelet*, Paris, Flammarion, 1959 (1971년 개정판) 참고할 것.

103. *La Parole ouvrière, 1831-1850*, 포르(A. Faure)와 랑시에르가 선별하고 제시한 텍스트, Paris, UGE, 1976 (rééd. Paris, La Fabrique Éditions, 2007).

104. V. Hugo, *Les Misérables* (1845-1862), *Œuvres complètes. Romans, II*, éd. G. et A. Rosa, Paris, Robert Laffont, 1985 (éd. 2002), p. 837-839: [국역본] 빅토르 위고, 『레미제라블』(전5권), 정기수 옮김(민음사, 2012); 『레미제라블』(전6권), 송면 옮김(동서문화동판, 2002) 외.

105. C. Baudelaire, [『르 살뤼 퓌블릭』을 위한 텍스트] (1848), *Œuvres complètes, II*, éd. C. Pichois, Paris, Gallimard, 1976, p. 1029-1039.

106. *Ibid.*, p. 1032.

107. E. A. Poe, "L'homme des foules" (1840), trad. C. Baudelaire, *Œuvres en prose*, éd. Y.-G. Le Dantec, Paris, Gallimard, 1951, p. 311-320.

108. C. Baudelaire, "À une mendiante rousse" (1851), *Œuvres complètes, I*, éd. C. Pichois, Paris, Gallimard, 1975, p. 83-85.

109. *Ibid.*, p. 89-92, 106-107, 126-127, 291-292, 295-297, 304-305, 317-319.

110. W. Benjamin, *Charles Baudelaire. Un poète lyrique à l'apogée du capitalisme* (1938-1939), trad. J. Lacoste, Paris, Payot, 1982: [국역본] 발터 벤야민, 『보들레르의 작품에 나타난 제2제정기의 파리/보들레르의 몇 가지 모티프에 관하여 외』, 김영옥·황현산 옮김(길, 2010).

111. *Id.*, "Zentralpark. Fragments sur Baudelaire" (1938-1939), *ibid.*, p. 217와 245-247.

112. *Id.*, "Le Paris du Second Empire chez Baudelaire" (1938), *ibid.*, p. 23-98.

113. C. Andriot-Saillant, "'Tu marches dans Paris tout seul parmi la foule': la poésie moderne en quête de soi (Baudelaire, Apollinaire, Breton)", *La Foule: mythes et figures, de la Révolution à aujourd'hui, op. cit.*, p. 189-209 참고할 것.

114. G. de Nerval, "Le peuple" (1830), *Œuvres complètes, I*, éd. dirigée par J. Guillaume et C. Pichois, Paris, Gallimard, 1989, p. 305-306.

115. A. Rimbaud, "Lettres dites du Voyant" (1871), *Poésies. Une saison en enfer, Illuminations*, éd. L. Forestier, Paris, Gallimard, 1999, p. 83-84.

116. *Id.*, "Orgie parisienne, ou Paris se repeuple" (1871), *ibid.*, p. 98. 랭보와 파리 코뮌에 관해서는, K. Ross, *The Emergence of Social Space:*

354

민중들의 이미지

Rimbaud and the Paris Commune, Minneapolis, University of Minnesota-Macmillan Press, 1988 참고할 것.

117. G. Bataille, "L'abjection et les formes misérables" (1939년경), *Œuvres complètes, II*, Paris, Gallimard, 1970, p. 217-221 참고할 것.

118. W. Benjamin, "Le surréalisme. Le dernier instantané de l'intelligentsia européenne" (1929), trad. M. de Gandillac, revue par P. Rusch, *Œuvres, II, op. cit.*, p. 121-124 참고할 것.

119. L. Beaumont-Maillet, F. Denoyelle et D. Versavel (dir.), *La Photographie humaniste, 1945-1968, op. cit* 참고할 것.

120. 특히, G. Orwell, *Dans la dèche à Paris et à Londres* (1933), trad. M. Pétris, Paris, Éditions Ivréa, 1982 (rééd. "10/18", 2001) 참고할 것: [국역본] 조지 오웰, 『파리와 런던 거리의 성자들』, 자운영 옮김(세시, 2012); 『동물농장.파리와 런던의 따라지 인생』, 김기혁 옮김(문학동네, 2010). J. Agee et W. Evans, *Louons maintenant les grands hommes. Alabama: trois familles de métayers en 1936* (1939), trad. J. Queval, Paris, Plon, 1972 (éd. 2002) 참고할 것.

121. C. Baudelaire, "Une charogne" (1857), *Œuvres complètes, I, op. cit.*, p. 31-32.

122. G. Didi-Huberman, *Ninfa moderna. Essai sur le drapé tombé*, Paris, Gallimard, 2002, p. 89-96. *Id., La Ressemblance informe, op. cit.*, p. 158-164 참고할 것.

123. L. Moholy-Nagy, "Dynamik der Gross-Stadt" (1921-1922), *Malerei Fotografie Film*, Munich, A. Langen, 1927 (rééd. Berlin, Gebr. Mann Verlag, 1986 [éd. 2000]), p. 120-135. *Id., Marseille, Vieux-Port*, 1929 (16밀리 영화), *Berliner Stillleben* et *Berliner Zigeuner*, 1931 (16밀리 영화).

124. T. M. Gunther, "La foule en photographie", *L'Image. Études, documents, débats*, n° 1, 1995, p. 75-84. M. Diers, "'Les représentants représentés'. Reflexion von Bild und Politik in Andreas Gurskys *Bundestag, Bonn*" (2004), *FotografieFilmVideo. Beiträge zu einer kritischen Theorie des Bildes*, Hambourg, Philo & Philo Fine Arts-Europäische Verlagsanstalt, 2006, p. 209-238 참고할 것.

125. W. Benjamin, "Petite histoire de la photographie", art. cit., p. 301. 오늘날 이러한 접근은 특히 페터 가이머(Peter Geimer)의 접근에 해당한다. P. Geimer, "Was ist kein Bild ? Zur & Störung der Verweisung", *Ordnungen der Sichtbarkeit. Fotografie in Wissenschaft, Kunst und Technologie*, dir. P. Geimer, Francfort-sur-le-Main, Suhrkamp, 2002, p. 313-341.

126. 잔존과 파토스포르멜에 관해서는 G. Didi-Huberman, *L'Image survivante. Histoire de l'art et temps des fantômes selon Aby Warburg*, Paris, Les

355

Éditions de Minuit, 2002 참고할 것: [국역본] 조르주 디디 위베르만, 『잔존하는 이미지―바르부르크의 이미지와 미술사의 유령』, 김병선 옮김(새물결, 2022). 바르부르크의 정치적 도상학에 관해서는, M. Warnke (dir.), *Bildindex zur politischen konographie*, Hambourg, Universität Hamburg-Kunstgeschichtliches Seminar, 1993. M. Diers, *Schlagbilder. Zur politischen Ikonographie der Gegenwart*, Francfort-sur-le-Main, Fischer, 1997. C. Schoell-Glass, *Aby Warburg und der Antisemitismus. Kulturwissenschaft als Geistespolitik*, Francfort-sur-le-Main, Fischer, 1998. H. Bredekamp, "Bildakte als Zeugnis und Urteil", *Mythen der Nationen. 1945 ― Arena der Erinnerungen*, dir. M. Flacke, Berlin, Deutsches Historisches Museum, 2004, I, p. 29-66 참고할 것. 에드가르 빈트(Edgar Wind)에 관해서는 H. Bredekamp, B. Buschendorf, F. Hartung et J. M. Krois (dir.), *Edgar Wind, Kunsthistoriker und Philosoph*, Berlin, Akademie Verlag, 1998 참고할 것.

127. A. Warburg, "Texte de clôture du séminaire sur Burckhardt" (1927), trad. D. Meur, *Les Cahiers du Musée national d'Art moderne*, n° 68, 1999, p. 21-23, 또한 나의 논평 "Sismographies du temps: Warburg, Burckhardt, Nietzsche", *ibid.*, p. 5-20 참고할 것.

128. *Id.*, "La divination païenne et antique dans les écrits et les images à l'époque de Luther", art. cit., p. 255와 275-278.

129. L. Binswanger et A. Warburg, *La Guérison infinie. Histoire clinique d'Aby Warburg*, éd. D. Stimilli (2005), trad. M. Renouard et M. Rueff, Paris, Payot & Rivages, 2007 참고할 것.

130. A. Warburg, *Der Bilderatlas Mnemosyne* (1927-1929), éd. M. Warnke et C. Brink, *Gesammelte Schriften, II-1*, Berlin, Akademie Verlag, 2000 (éd. revue, 2003), p. 102-103.

131. *Ibid.*, p. 130-133. 이 마지막 패널들에 대한 논평으로 C. Schoell-Glass, *Aby Warburg und der Antisemitismus, op. cit.*, p. 233-246 참고할 것.

132. N. Mann, "Kulturwissenschaft in London: englisches Fortleben einer europäischen Tradition", *Aby M. Warburg. "Ekstatische Nymphe...trauernder Flussgott". Portrait eines Gelehrten*, dir. R. Galitz et B. Reimers, Hambourg, Dölling & Galitz, 1995, p. 210-227 참고할 것.

133. W. Benjamin, "Sur le concept d'histoire", art. cit., p. 431.

IV. 민중들의 시

1. *Bulletin du Photo-Club de Paris*, 1895, n° 3, B. Chardère, *Le Roman des Lumière. Le cinéma sur le vif*, Paris, Gallimard, 1995, p. 301에서 인용

2. *Ibid.*, p. 293.

3. *Ibid.*, p. 293-301. G. Sadoul, *Histoire générale du cinéma, I. L'invention du cinéma, 1832-1897*, Paris, Denoël, 1948 (1973년 개정 증보판), p. 284-286. N. Burch, *La Lucarne de l'infini. Naissance du langage cinématographique*, Paris, Nathan, 1990, p. 22-28.

4. *Bulletin du Photo-Club de Paris*, *op. cit.*, p. 301.

5. J. Rittaud-Hutinet, *Auguste et Louis Lumière: les mille premiers films*, Paris, Philippe Sers Éditeur, 1990. P. Dujardin, "Domitor ou l'invention du quidam", *L'Aventure du cinématographe. Actes du congrès mondial Lumière*, Lyon, Aléas, 1999, p. 277 참고할 것: "영화의 시간은 민중이 형상화되기 위해 도래하는 바로 그 시간이며, 여기서 민중은 도시와 노동계급 **누구나**(tout venant)라는 범주로 파악되거나, 아니면 **모 씨**(quidam), 다시 말해 권리 주체의 존엄성으로 고양된 **아무나**(n'importe qui)라는 정치적 범주로 파악된다."

6. J.-L. Leutrat, "Modernité. Modernité?", *Lumière, le cinéma*, Lyon, Institut Lumière, 1992, p. 64-70 참고할 것.

7. P. Sorlin, "Foule actrice ou foule-objet? Les leçons du premier cinéma", *L'Image. Études, documents, débats*, n° 1, 1995, p. 63-74 참고할 것.

8. M. Girard, "Kracauer, Adorno, Benjamin: le cinéma, écueil ou étincelle révolutionnaire de la masse?", *Lignes*, N. S., n° 11, 2003, p. 208-225 참고할 것.

9. E. Morin, *Le Cinéma ou l'homme imaginaire. Essai d'anthropologie sociologique*, Paris, Les Éditions de Minuit, 1956 (éd. 1977), p. IX, 208.

10. J. L. Schefer, *L'Homme ordinaire du cinéma*, Paris, Cahiers du cinéma-Gallimard, 1980, p. 11-12, 102.

11. J. Rancière, "Le bruit du peuple, l'image de l'art (à propos de *Rosetta* et de *L'Humanité*)" (1999), *Théories du cinéma*, dir. A. de Baecque et G. Lucantonio, Paris, Cahiers du cinéma, 2001, p. 214.

12. *Ibid.*, p. 213-219. *Id.*, "Le théâtre du peuple: une histoire interminable" (1985), *Les Scènes du peuple (Les Révoltes logique, 1975-1985)*, Lyon, Horlieu Éditions, 2003, p. 167-201 참고할 것.

13. J.-M. Frodon, *La Projection nationale. Cinéma et nation*, Paris, Odile Jacob, 1998. R. Rother (dir.), *Mythen der Nationen: Völker im Film*, Berlin-Munich, Deutsches Historisches Museum-Koehler & Amelang Verlagsgesellschaft, 1998 참고할 것.

14. L. Gervereau, "Échantillons ou masses symboliques? Le rôle des foules et du public à la télévision", *L'Image. Études, documents, débats*, n° 1, 1995, p. 97-123 참고할 것.

15. J.-B. Thoret (dir.), *Politique des zombies. L'Amérique selon George A. Romero*, Paris, Ellipses, 2007 참고할

것.

16. P.-A. Michaud, *Le Peuple des images. Essai d'anthropologie figurative*, Paris, Desclée de Brouwer, 2002, p. 23.

17. *Ibid.*, p. 25-40, 195-248.

18. L. Moullet, *Politique des acteurs: Gary Cooper, John Wayne, Cary Grant, James Stuart*, Paris, Éditions de l'Étoile-Cahiers du cinéma, 1993. R. Bellour, "Le plus beau visage, le plus grand acteur: Lilian Gish, Cary Grant", *Trafic*, n° 65, 2008, p. 82-85 참고할 것. 반대로, "단역과 하찮은 역할, 군중, 무리, 투쟁 중인 계급들, 그리고 전쟁 중인 국가"로 가득 찬 스크린에 관한 성찰이 세르주 다네(Serge Daney)의 말기 텍스트 "Pour une cinédémographie" (1988), *Devant la recrudescence des vols de sacs à main, ... Cinéma, télévision, information (1988-1991)*, Lyon, Aléas, 1991 (1997년 수정 재판본), p. 124-127에 나온다.

19. A. S. Labarthe, "Belle à faire peur", *Lignes*, N. S., n° 23-24, 2007, p. 394.

20. H. Farocki, *Arbeiter verlassen die Fabrik*, 1995. Vidéo, 30 mn. *Id.*, *Reconnaître et poursuivre* (1973-1995), textes réunis par C. Blümlinger, trad. anonyme, Dijon-Quetigny, Théâtre Typographique, 2002, p. 65-72, 118-119 참고할 것.

21. J. Nacache, *L'Acteur de cinéma*, Paris, Nathan, 2003, p. 92-99 참고할 것.

22. T. Jousse, "Seconds rôles: l'album de famille", *Cahiers du cinéma*, n° 407-408, 1988 ("Acteurs"), p. 60-61. N. Rivière, "Le troisième homme et le second couteau dans le cinéma américain des années quatre-vingt-dix", *Brûler les planches, crever l'écran. La présence de l'acteur*, dir. G.-D. Farcy et R. Prédal, Saint-Jean-de-Védas, L'Entretemps Éditions, 2001, p. 339-347 참고할 것.

23. J. Nacache, *L'Acteur de cinéma, op. cit.*, p. 98.

24. A. Gardies, *Le Récit filmique*, Paris, Hachette, 1993, p. 60.

25. J. Nacache, *L'Acteur de cinéma, op. cit.*, p. 99.

26. V. Othnin-Girard, *L'Assistant réalisateur*, Paris, FEMIS, 1988, p. 77-78.

27. S. M. Eisenstein, "Les principes du nouveau cinéma russe" (1930), *La Revue du cinéma. Critique, recherches, documents*, II, 1930, n° 9, p. 20.

28. *Id.*, "Une armée de cent mille hommes devant les caméras" (1928), trad. A. Vitez, *Octobre*, Paris, Le Seuil/Avant-Scène, 1971, p. 149-152.

29. *Id.*, "Le montage des attractions au cinéma" (1924-1925), trad. A. Robel, *Œuvres, I. Au-delà des étoiles*, Paris, UGE-Cahiers du cinéma, 1974, p. 132-133. 이 몽타주와 조르주 바타유 그리고 엘리 로타르가 잡지 『도큐망』의 일환으로 개진했던 인간 형상에 관한 작업과의 긴밀한 유사점에 관해서는 G. Didi-Huberman, *La Ressemblance informe, op. cit.*, p. 280-297 참고할 것.

30. 또 다른 사례들을 위해서는

민중들의 이미지

N. Brenez, *Traitement du lumpenprolétariat par le cinéma d'avant-garde*, Biarritz-Paris, Séguier-Archimbaud, 2006 참고할 것.

31. G. Lewis-Kraus, "Infinite Jetzt", *Omer Fast. In Memory*, dir. S. Schaschl, Bâle-Berlin, Kunsthaus Baselland-The Green Box, 2010, p. 56-63. J.-B. Joly (dir.), *Krassimir Terziev: Extra Work. Taking the Figure of Extras in Cinema Production as Metaphor*, Stuttgart, Akademie Schloss Solitude, 2007 참고할 것.

32. M. Haghighat et F. Sabouraud, *Histoire du cinéma iranien, 1900-1999*, Paris, Éditions BPI-Centre Georges Pompidou, 1999, p. 161-162. 아울러 "[로베르토 로셀리니의] 〈이탈리아 여행〉과 [아바스 키아로스타미(Abbas Kiarostami)의] 〈바람이 우리를 데려다 주리라〉가 어떻게 익명의 민중이 픽션의 스크린을 점령하는 동일한 모션으로 끝이 나는지를 적절하게 기술하고 있는 A. Bergala, *Abbas Kiarostami*, Paris, Cahiers du cinéma, 2004, p. 67 역시 참고할 것.

33. E. Staiger, *Les Concepts fondamentaux de la poétique* (1946), trad. R. Célis, M. Gennart et R. Jongen, Bruxelles, Éditions Lebeer-Hossmann, 1990, p. 73-79 참고할 것.

34. L. Delluc, *La Jungle du cinéma* (1921), *Écrits cinématographiques, I. Le cinéma et les cinéastes*, éd. P.

Lherminier, Paris, Cinémathèque française, 1985, p. 228-238 ("Mémoires d'un figurant"). R. Vailland, "Dans le car des figurants à quatre heures du matin" (1930), *Le Cinéma et l'envers du cinéma dans les années 30*, éd. A. et O. Virmaux, Paris, Le Temps des Cerises-Cahiers Roger Vailland, 1999, p. 171-172.

35. A. Bergala, "Les yeux ouverts, les yeux fermés. *La maison est noire*, Forough Farrokhzad", *Cinéma*, n° 7, 2004, p. 58-66 참고할 것.

36. 영화에서 리얼리즘의 장(場)—물론 고려할 만한—에 관해서는 아망갈(B. Amengual)의 주요 문집인 *Du réalisme au cinéma*, éd. S. Liandrat-Guigues, Paris, Nathan, 1997 참고할 것.

37. E. Auerbach, *Mimèsis. La représentation de la réalité dans la littérature occidentale* (1946), trad. C. Heim, Paris, Gallimard, 1968 (éd. 1992): [국역본] 에리히 아우어바흐, 『미메시스』, 김우창·유종호 옮김(민음사, 2012).

38. *Id.*, *Figura* (1938), trad. M. A. Bernier, Paris, Belin, 1993. 아우어바흐의 이 이중적 측면에 관해서는 L. Costa Lima, "Zwischen Realismus und Figuration: Auerbachs dezentrierter Realismus", *Erich Auerbach. Geschichte und Aktualität eines europäischen Philologen*, dir. K. Barck et M. Treml, Berlin, Kulturverlag Kadmos, 2007, p. 255-

359

주

267 참고할 것. 이탈리아 르네상스 회화에 나타난 이 이중적 측면에 관해서는 G. Didi-Huberman, *Fra Angelico. Dissemblance et figuration*, Paris, Flammarion, 1990 (rééd. 1995) 참고할 것.

39. E. Auerbach, "De la *passio* aux passions" (1941), trad. D. Meur, *Le Culte des passions. Essais sur le XVIIe siècle français*, Paris, Macula, 1998, p. 51-81.

40. J. Nacache, *L'Acteur de cinéma, op. cit.*, p. 99.

41. N. Brenez, *De la figure en général et du corps en particulier. L'invention figurative au cinéma*, Paris-Bruxelles, De Boeck Université, 1998('주변적 인물'에 대한 두 개의 대목이 특히 221-224쪽과 252쪽에 나온다).

42. A. Bazin, "Le réalisme cinématographique et l'école italienne de la Libération" (1948), *Qu'est-ce que le cinéma?*, Paris, Le Cerf, 1958 (éd. 1975), p. 265: [국역본] 앙드레 바쟁, 『영화란 무엇인가?』, 박상규 옮김(사문난적, 2013); 『영화란 무엇인가』, 안병섭 옮김(집문당, 1998).

43. *Ibid.*, p. 266. 브레네즈 역시 연기(acting)의 역사에서 로셀리니의 결정적인 역할을 간과하지 않았다. N. Brenez, *De la figure en général et du corps en particulier, op. cit.*, p. 81-91(〈피오레티〉 관련), 407-413(텔레비전 영화 관련). 또한 *id.*, "*Acting*. Poétique du jeu au cinéma (1)", *Cinémathèque*, n° 11, 1997, p. 24-38 (*Allemagne année zéro*에

관하여) 참고할 것.

44. Hésiode, *Théogonie*, vers 176-198, trad. P. Mazon, Paris, Les Belles Lettres, 1928, p. 38-39 참고할 것: [국역본] 헤시오도스, 『신들의 계보』, 천병희 옮김(도서출판 숲, 2009); 『신통기—그리스 신들의 계보』, 김원익 옮김(민음사, 2003). G. Didi-Huberman, "La couleur d'écume, ou le paradoxe d'Apelle" (1986), *L'Image ouverte. Motifs de l'incarnation dans les arts visuels*, Paris, Gallimard, 2007, p. 67-95. *Id.*, *Ouvrir Vénus. Nudité, rêve, cruauté. L'image ouvrante, 1*, Paris, Gallimard, 1999, p. 9-46 참고할 것.

45. P. P. Pasolini, "La mimèsis maudite" (1966), trad. A. Rocchi Pullberg, *L'Expérience hérétique. Langue et cinéma*, Paris, Payot, 1976, p. 77-84. 이와 비교해야 할 것으로, *id.*, *La Divine Mimèsis* (1975), trad. D. Sallenave, Paris, Flammarion, 1975, p. 83-105. 나는 파솔리니의 텍스트를 전반적으로 프랑스어 번역본 가운데서 인용할 것이다. 원서의 경우 나는 10권으로 구성된 다음 출판본을 사용했다. *Id.*, *Tutte le opere*, éd. W. Siti, Milan, Arnoldo Mondadori, 1998-2003.

46. *Id.*, "Note sur *Le notti*" (1957), trad. H. Joubert-Laurencin, *Écrits sur le cinéma. Petits dialogues avec les films (1957-1974)*, Paris, Cahiers du cinéma, 2000, p. 26.

47. E. Auerbach, "Dante poète du monde terrestre" (1929), trad. D. Meur, *Écrits sur Dante*,

민중들의 이미지

Paris, Macula, 1998, p. 33-189:
[국역본] 에리히·아우어바흐,
『단테—세속을 노래한 시인』, 이종인
옮김(연암서가, 2014).

48. H. Joubert-Laurencin, "Portrait
du cinéaste en poète" (1995),
*Le Dernier poète expressionniste.
Écrits sur Pasolini*, Besançon,
Les Solitaires intempestifs,
2005, p. 95 (하지만 이 책은 장
콕토Jean Cocteau와 마르그리트
뒤라스Marguerite Duras에
관해서는 언급하지 않고 있다). 이
텍스트에 대한 반향으로 같은 저자의
훌륭한 연구서 *Pasolini. Portrait du
poète en cinéaste*, Paris, Cahiers du
cinéma, 1995가 있다. 또한 특집호인
Études cinématographiques, n° 112-
114, 1977 ("Pier Paolo Pasolini,
II. Un cinéma de poésie", dir.
M. Estève)와 A. Prete, "Pasolini:
cinéma et écriture", trad. A. Rocchi
Pullberg, *Revue d'esthétique*, N. S.,
n° 3, 1982, p. 49-54 역시 참고할 것.

49. A. Moravia, "Pasolini, poète civil",
Pasolini, dir. M.-A. Macciocchi,
Paris, Grasset, 1980, p. 83-87.

50. P. P. Pasolini, "La langue écrite de
la réalité" (1966), trad. A. Rocchi
Pullberg, *L'Expérience hérétique*, *op.
cit.*, p. 168.

51. *Id.*, "La volonté de Dante d'être
poète" (1965), trad. A. Rocchi
Pullberg, *ibid.*, p. 65 (이후 기간에
대해서는, R. Campi, "Réécritures
de Dante chez le dernier Pasolini.
Note sur la *Divine Mimèsis*", trad. M.
Rueff, *Europe*, n° 947, 2008, p. 93-

109 참고할 것).

52. *Id.*, *La meglio gioventù. Poesie friulane*
(1941-1953), *Tutte le poesie*, éd. W.
Siti, Milan, Arnoldo Mondadori,
2003, I, p. 1-380. *Id.*, "La poesia
dialettale del Novecento" (1952),
Saggi sulla letteratura e sull'arte,
éd. W. Siti et S. De Laude, Milan,
Arnoldo Mondadori, 1999, I, p.
713-857. *Id.*, "La poesia popolare
italiana" (1955), *ibid.*, p. 859-993.
1944년에서 1974년 사이의 방언에
관한 파솔리니의 수많은 글들은,
ibid., II, p. 3083-3084에 목록화되어
있다. 파솔리니의 방언 용법에
관해서는 K. von Hofer, *Funktionen
des Dialekts in der italienischen
Gegenwartsliteratur: Pier Paolo
Pasolini*, Munich, Wilhelm Fink
Verlag, 1971. M. Teodonio (dir.),
Pasolini tra friulano e romanesco,
Rome, Centro Studi Giuseppe
Gioachino Belli-Editore Colombo,
1997. F. Cadel, *La lingua dei desideri.
Il dialetto secondo Pier Paolo Pasolini*,
Lecce, Piero Manni, 2002 참고할 것.

53. *Id.*, "Le cinéma et la langue orale"
(1969), trad. A. Rocchi Pullberg,
L'Expérience hérétique, *op. cit.*, p.
242.

54. *Ibid.*, p. 244.

55. *Id.*, "Au lecteur non averti" (1970),
trad. J. Guidi, *Poésies, 1953-1964*,
Paris, Gallimard, 1980, p. 289. *Id.*,
"La langue écrite de la réalité", art.
cit., p. 184-196.

56. *Id.*, "La veille" (1961), trad. A.
Bouleau et S. Bevacqua, *Cahiers du*

cinéma, hors-série 1981 ("Pasolini cinéaste"), p. 18. *Id.*, "Le cinéma de poésie" (1965), trad. A. Rocchi Pullberg, *L'Expérience hérétique, op. cit.*, p. 153.

57. *Id.*, "Le cinéma de poésie", art. cit., p. 137.

58. *Id.*, "Journal au magnétophone" (1962), trad. H. Joubert-Laurencin, *Écrits sur la peinture*, Paris, Éditions Carré, 1997, p. 27과 34.

59. *Id.*, "Confessions techniques" (1965), trad. H. Joubert-Laurencin, *Écrits sur la peinture, op. cit.*, p. 61-71.

60. *Id.*, "La veille", art. cit., p. 20.

61. *Id.*, "Hypothèses de laboratoire (notes *en poète* pour une linguistique marxiste)" (1965), trad. A. Rocchi Pullberg, *L'Expérience hérétique, op. cit.*, p. 9-38. *Id.*, "Le code des codes" (1970-1971), *ibid.*, p. 254-262. *Id.*, "*Res sunt nomina*. Le non-verbal comme autre verbalité" (1971), *ibid.*, p. 232-241. 움베르토 에코(Umberto Eco)와의 논쟁에 관해서는 G. Zigaina, *Hostia. Trilogia della morte di Pier Paolo Pasolini*, Venise, Marsilio, 1995 (éd. 2005), p. 223-235 참고할 것. 크리스티앙 메츠(Christian Metz)와의 논쟁에 관해서는 M. Tixier, "Pour un cinéma de poésie. Pier Paolo Pasolini lecteur de Christian Metz", *Europe*, nº 947, 2008, p. 131-147 참고할 것.

62. P. P. Pasolini, "Pasolini l'enragé (장-앙드레 피에시Jean-André

Fieschi와의 대화)", *Cahiers du cinéma*, hors-série 1981 ("Pasolini cinéaste"), p. 45.

63. *Id.*, "1959: l'année du *Général Della Rovere*" (1960), trad. H. Joubert-Laurencin, *Écrits sur le cinéma, op. cit.*, p. 41-42.

64. *Id.*, "Note sur *Le notti*", art. cit., p. 29.

65. *Ibid.*, p. 29-30.

66. *Id.*, "Pour moi, c'est un film catholique" (1960), trad. H. Joubert-Laurencin, *Écrits sur le cinéma, op. cit.*, p. 82-83과 88-91.

67. *Id.*, "Moravia et Antonioni" (1961), *ibid.*, p. 121-124. *Id.*, "Je défends *Le Désert rouge*", *ibid.*, p. 125-129. *Id.*, "Et vint un homme" (1965), *ibid.*, p. 131-133.

68. *Id.*, "Pour moi, c'est un film catholique", art. cit., p. 85-86.

69. *Id.*, *Entretiens avec Jean Duflot* (1969), Paris, Éditions Gutenberg, 2007, p. 43-53 ("Adieu, Rossellini !").

70. *Id.*, "Pasolini recensisce Pasolini" (1971), *Saggi sulla letteratura e sull'arte, op. cit.*, p. 2575와 2580 (주베르-로랑상H. Joubert-Laurencin의 코멘트, « Pasolini aime la réalité » [2001], *Le Dernier Poète expressionniste, op. cit.*, p. 169-178 참고할 것).

71. *Id.*, "Mon goût cinématographique" (1962), trad. S. Bevacqua, *Cahiers du cinéma*, hors-série 1981 ("Pasolini cinéaste"), p. 23.

72. *Id.*, "Journal au magnétophone",

민중들의 이미지

art. cit., p. 32.

73. *Id.*, "Lettres au professeur" (1942), trad. H. Joubert-Laurencin, *Écrits sur la peinture*, *op. cit.*, p. 15-17.

74. *Id.*, "Mamma Roma" (1962), *Per il cinema*, éd. W. Siti et F. Zabagli, Milan, Arnoldo Mondadori, 2001, p. 153.

75. *Id.*, "Qu'est-ce qu'un maître?" (1970-1971), trad. H. Joubert-Laurencin, *Écrits sur la peinture*, *op. cit.*, p. 77-78.

76. R. Longhi, "Gli affreschi del Carmine, Masaccio e Dante" (1949), *Opere complete, VIII-1. Fatti di Masolino e di Masaccio e altri studi sul Quattrocento, 1910-1967*, Florence, Sansoni, 1975, p. 67-70.

77. *Id.*, *Fatti di Masaccio e di Masolino* (1940), *ibid.*, p. 37. Trad. M. Madeleine-Perdrillat, *À propos de Masolino et de Masaccio: quelques faits*, Aix-en-Provence, Pandora, 1981, p. 92.

78. *Id.*, *Opere complete, III. Piero della Francesca (1927), con aggiunte fino al 1962*, Florence, Sansoni, 1980.

79. *Id.*, *Opere complete, XI-1-2. Studi caravaggeschi, 1935-1969*, Florence, Sansoni, 1999-2000. E. Raimondi, *Barocco moderno: Carlo Emilio Gadda e Roberto Longhi*, Bologne, CUSL, 1990. M. Marchesini, *Scrittori in funzione d'altro: Longhi, Contini, Gadda*, Modène, Mucchi Editore, 2005 참고할 것.

80. R. Longhi, *Da Cimabue a Morandi. Saggi di storia della pittura italiana*, éd. G. Contini, Milan, Arnoldo Mondadori, 1993.

81. P. P. Pasolini, "L'art de Romanino et notre temps" (1965), trad. H. Joubert-Laurencin, *Écrits sur la peinture*, *op. cit.*, p. 41-59.

82. *Id.*, "Sur Roberto Longhi" (1974), *ibid.*, p. 80-81. 갈루치(F. Galluzzi)와 웨이스(M. Weis)의 다음 주해를 참고할 것. F. Galluzzi, "Cinema e pittura nel metodo di Roberto Longhi" (2003), *Roba di cui sono fatti i sogni. Arte e scrittura nella modernità*, Milan, Mimesis, 2004, p. 83-98. M. Weis, "Slide Show Inspiration. On the Effect of Roberto Longhi's Interpretation of Art on Pasolini", *P.P.P. Pier Pasolini and Death*, dir. B. Schwenk et M. Semff, Munich-Ostfildern, Pinakothek der Moderne-Hatje Cantz, 2005, p. 53-64.

83. G. C. Argan, "Prefazione", *Pier Paolo Pasolini: i disegni, 1941-1975*, dir. G. Zigaina, Milan, Vanni Scheiwiller, 1978, p. 5.

84. P. Montani, "La "vita postuma" della pittura nel cinema", *Cinema/ Pittura. Dinamiche di scambio*, dir. L. De Franceschi, Turin, Lindau, 2003, p. 32-42, 그리고 그자비에 베르(Xavier Vert)의 〈백색 치즈〉에 관한 저작 *La Ricotta (Pier Paolo Pasolini, 1963)*, Lyon, Aléas Éditeur, 2011 참고할 것.

85. F. S. Gerard, "La toile et l'écran", *L'Univers esthétique de Pasolini*, dir. B. Piniau, Paris, Éditions Persona,

1984, p. 65-89. F. Galluzzi, *Pasolini e la pittura*, Rome, Bulzoni, 1994. *Id.*, "Iconologia di *Teorema*. La scrittura di Pasolini e la pittura degli anni Sessanta", *Roba di cui sono fatti i sogni, op. cit.*, p. 123-139. *Id.*, "Circostanze caravaggesche nell'opera di Pasolini" (1998), *ibid.*, p. 111-122. *Id.*, "Perché i poeti amarono tanto i pittori? Pasolini e le immagini" (2002), *ibid.*, p. 99-109. M. Giuseppucci, "L'umiliato sguardo: Piero della Francesca nella poetica di Pier Paolo Pasolini", *Notizie da Palazzo Albani*, XXI, 1992, n° 1, p. 75-79. G. Zigaina, *Hostia, op. cit.*, p. 31-44. J. M. Ricketts, *Visualizing Boccaccio. Studies on Illustrations of the Decameron, from Giotto to Pasolini*, Cambridge-New York, Cambridge University Press, 1997, p. 90-164. G. Santato, "Pittura e poesia nel cinema di Pier Paolo Pasolini", *Letteratura italiana e arti figurative, III*, dir. A. Franceschetti, Florence, Olschki, 1988, p. 1281-1293. H. Joubert-Laurencin, "Fulgurations figuratives" (2002), *Le Dernier Poète expressionniste, op. cit.*, p. 179-216. G. L. Masoni, *Renaissance, Mannerist and Baroque Painting in the Films of Pier Paolo Pasolini*, Ann Arbor, UMI, 2004. P. M. De Santi, "Pasolini fra cinema e pittura", *Il diaframma di Pasolini. Angelo Novi fotografo di scena. La poesia dell'immagine*, Corazzano, Titivillus Edizioni,

2005, p. 137-151 참고할 것.

86. G. Zigaina (dir.), *Pier Paolo Pasolini: i disegni, op. cit.* F. Galluzzi, *Pasolini e la pittura, op. cit.*, p. 154-178. F. Zabagli (dir.), *Pier Paolo Pasolini: dipinti e disegni dall'Archivio Contemporaneo del Gabinetto Vieusseux*, Florence, Edizioni Polistampa, 2000 참고할 것. 로베르토 롱기가 자신을 위해 그렸던 것처럼, 파솔리니가 카라바조의 〈나르시스〉를 그렸다는 사실에 주목하자. G. Testori, *Disegni di Roberto Longhi*, Milan, Compagni del Disegno, 1980, n° 12 참고할 것.

87. P. P. Pasolini, "Extraits du scénario de *La Ricotta*" (1962), trad. H. Joubert-Laurencin, *Écrits sur la peinture, op. cit.*, p. 19-20.

88. *Id.*, "La langue écrite de la réalité", art. cit., p. 176.

89. *Id.*, "Contre Eisenstein" (1973), trad. H. Joubert-Laurencin, *Écrits sur le cinéma, op. cit.*, p. 163.

90. *Id.*, *Actes impurs* (1946-1947), trad. R. de Ceccatty, Paris, Gallimard, 1983 (éd. 2003).

91. *Id.*, "Entretien avec Bernardo Bertolucci et Jean-Louis Comolli" (1965), *Cahiers du cinéma*, hors-série 1981 ("Pasolini cinéaste"), p. 40-42. *Id.*, "Pasolini l'enragé", art. cit., p. 46.

92. G. Bataille, "L'abjection et les formes misérables", art. cit., p. 217-221. *Id.*, *La Sociologie sacrée du monde contemporain* (1938), Paris, Éditions Lignes & Manifestes, 2004

민중들의 이미지

참고할 것.

93. G. Zigaina, *Hostia*, *op. cit.*, p. 45-75.

94. A. Bergala, "Pasolini, pour un cinéma deux fois impur", *Cahiers du cinéma*, hors-série 1981 ("Pasolini cinéaste"), p. 7-10. M. Vianno, *A Certain Realism. Making Use of Pasolini's Film Theory and Practice*, Berkeley-Los Angeles-Londres, University of California Press, 1993, p. 1-67. F. Vighi, "Beyond Objectivity: The Utopian in Pasolini's Documentaries", *Textual Practice*, XVI, 2002, n° 3, p. 491-510 참고할 것.

95. L. Caminati, *Orientalismo eretico. Pier Paolo Pasolini e il cinema del Terzo Mondo*, Milan, Bruno Mondadori, 2007, p. 31-51. R. Chiesi, "Le corps rêvé et le corps dégradé. Formes de la corporalité pasolinienne de la *Trilogie de la vie* à *Pétrole*", trad. J.-B. Para et C. Gailleurd, *Europe*, n° 947, 2008, p. 148-164 참고할 것. 바르바로(U. Barbaro)가 개관하고 있듯이, 아마도 이런 측면에서 파솔리니를 리얼리즘과 네오리얼리즘의 위대한 타블로 안에 포함시킬 때의 어려움을 시사한다. U. Barbaro, *Neorealismo e realismo*, éd. G. P. Brunetta, Rome Editori Riuniti, 1976.

96. A. Bergala, "Pasolini, pour un cinéma deux fois impur", art. cit., p. 9. 문학적 차원에 관해서는 베네데티(C. Benedetti)의 뛰어난 연구인, *Pasolini contro Calvino. Per una letteratura impura*, Turin, Bollati Boringhieri, 1998 (éd. 2004) 참고할 것.

97. N. Greene, *Pier Paolo Pasolini: Cinema as Heresy*, Princeton, Princeton University Press, 1990. B. Levergeois, *Pasolini: l'alphabet du refus*, Paris, Éditions du Félin, 2005, p. 17-26, 113-148 참고할 것.

98. 파솔리니에게서 오염이라는 편재적 모티프에 관해서는 G. Zigaina, *Hostia*, *op. cit.*, p. 13-30 ("La contaminazione totale"). P. Rumble, *Allegories of Contamination: Pier Paolo Pasolini's Trilogy of Life*, Toronto-Buffalo-Londres, University of Toronto Press, 1996 참고할 것.

99. P. P. Pasolini, "Pasolini l'enragé", art. cit., p. 44.

100. *Ibid.*, p. 45.

101. *Ibid.*, p. 46.

102. *Ibid.*, p. 50. '축출' 자체에 의해 '증폭된 사랑'은 우리가 '동성 문화'라고 부르는 것과는 매우 거리가 먼, 파솔리니의 동성애적 위치와 관련해 중요한 단서를 제공한다는 사실에 주목해야 한다. 카사노(F. Cassano)가 인용한, 실바나 마우리(Silvana Mauri)에게 보낸 이 편지가 이를 증명한다. F. Cassano, *La Pensée méridienne* (1996), trad. J. Nicolas, La Tour d'Aigues, Éditions de l'Aube, 1998, p. 132: "나처럼 규범에 따라 사랑할 수 없는 운명을 갖고 태어난 사람들은 사랑에 대한 질문을 결국엔 과대평가하고 만다. 정상적인 인간—이 얼마나 끔찍한

단어인가—은 순결함, 잃어버린
기회를 체념하고 받아들일 수
있다. 그런데 내게서는 사랑하기의
어려움이 사랑하기의 필요를
강박적으로 만든다. 청소년기,
사랑이 도저히 닿을 수 없는
키메라처럼 보였을 때, 성 기능은
기관을 비대하게 만들었다. 그리고
경험이 쌓이면서 성 기능이
적절한 자기 비율을 되찾았을 때,
키메라는 가장 비참한 일상성에
이르기까지 탈신성화됐고, 악은 이제
만성적이고 치료 불가능한 것으로
전파되었다." P. P. Pasolini, *Lettere
1940-1954*, éd. N. Naldini, Turin,
Einaudi, 1986, p. 389-390 참고할
것. '아브조이'(abjoy)에 관해서는
특히 P. Belperron, *La Joie d'amour.
Contribution à l'étude des troubadours
et de l'amour courtois*, Paris, Plon,
1948 참고할 것.

103. P. P. Pasolini, *Qui je suis. Poeta delle
ceneri* (1966), trad. J.-P. Milelli,
Paris, Arléa, 1999, p. 31.

104. J.-L. Chrétien, *La Joie spacieuse.
Essai sur la dilatation*, Paris, Les
Éditions de Minuit, 2007 참고할 것.

105. M. Mancini et G. Perrella (dir.),
Pier Paolo Pasolini: corpi e luoghi,
Rome, Theorema Edizioni, 1981, p.
254-263 참고할 것.

106. P. P. Pasolini, "Accattone" (1961),
Per il cinema, op. cit., p. 54.

107. *Ibid.*, p. 51.

108. *Id.*, "La langue écrite de la réalité",
art. cit., p. 182-184.

109. *Id.*, "La fin de l'avant-garde"
(1966), trad. A. Rocchi Pullberg,

L'Expérience hérétique, op. cit., p. 98-
101.

110. *Ibid.*, p. 102.

111. *Id.*, "Petits dialogues sur le cinéma
et le théâtre" (1968), trad. H.
Joubert-Laurencin, *Écrits sur le
cinéma, op. cit.*, p. 9.

112. *Id.*, "Sur le cinéma" (1966-
1967), trad. A. Rocchi Pullberg,
L'Expérience hérétique, op. cit., p.
207. 이것은 이미 예이젠시테인이
몽타주의 디오니소스적 근원
현상(Urphänomen)에 관한
(프랑스어로는 미간행된) 한
텍스트에서 말했던 것으로, 내가
Le Danseur des solitudes, Paris, Les
Éditions de Minuit, 2006, p. 177-
179에서 간략하게 언급하기도 했다.

113. P. P. Pasolini, "Observations sur le
plan-séquence" (1967), *ibid.*, p. 212.

114. *Id.*, "Signes vivants et poètes morts"
(1967), *ibid.*, p. 226과 228.

115. *Id.*, "La peur du naturalisme"
(1967), *ibid.*, p. 222.

116. *Id.*, *Pétrole* (1973-1975), trad. R. de
Ceccatty, Paris, Gallimard, 1995
(éd. 2006).

117. *Id.*, "La rabbia" (1963), *Per il
cinema, op. cit.*, p. 399.

118. *Id.*, "La sequenza del fiore di carta"
(1967-1968), *ibid.*, p. 1094.

119. *Ibid.*, p. 1095.

120. *Id.*, "La langue écrite de la réalité",
art. cit., p. 167.

121. *Id.*, "Poésie en forme de rose"
(1964), trad. J. Guidi, *Poésies, op.
cit.*, p. 233.

122. *Id.*, "Godard" (1971), trad. B.

Mangiante, *Cahiers du cinéma*, hors-série 1981 ("Pasolini cinéaste"), p. 28.

123. 비에트(J.-C. Biette)가 "Dix ans, près et loin de Pasolini", *ibid.*, p. 62에서 잘 요약하고 있는 것처럼, "그의 영화는 고다르의 영화에 대한 하나의 해독제와 같다. 그들은 서로가 서로를 매우 잘 보완하고 있다."

124. P. P. Pasolini, "La ricotta" (1962-1963), *Per il cinema, op. cit.*, p. 337.

125. *Id.*, "Le cinéma impopulaire" (1970), trad. A. Rocchi Pullberg, *L'Expérience hérétique, op. cit.*, p. 251.

126. *Ibid.*, p. 252-253. 아울러 *id.*, "La fin de l'avant-garde", art. cit., p. 85-107 참고할 것. 앤디 워홀(Andy Warhol)에게 가해진─특히 역사에 대한 그의 무지에 대해 가해진─비판이 *id.*, "Être est-il naturel?" (1967), trad. A. Rocchi Pullberg, *L'Expérience hérétique, op. cit.*, p. 216-219와 *id.*, "Ladies and Gentlemen. Sur Andy Warhol" (1975), trad. H. Joubert-Laurencin, *Écrits sur la peinture, op. cit.*, p. 87-92에 나온다.

127. R. S. Gordon, *Pasolini: Forms of Subjectivity*, Oxford, Clarendon Press, 1996, p. 138-183 참고할 것.

128. P. P. Pasolini, "La peur du naturalisme", art. cit., p. 221.

129. *Id.*, "Pasolini l'enragé", art. cit., p. 49.

130. *Id.*, *Qui je suis, op. cit.*, p. 20.

131. *Id.*, *Histoires de la cité de Dieu*.

Nouvelles chroniques romaines (1950-1966), trad. R. de Ceccatty, Paris, Gallimard, 1998, p. 147-151.

132. S. Citti, "Tout est style", trad. S. Bevacqua et A. Bergala, *Cahiers du cinéma*, hors-série 1981 ("Pasolini cinéaste"), p. 65.

133. ⟨아카토네⟩의 촬영에 관해서는 특히 N. Naldini, *Pasolini, biographie* (1989), trad. R. de Ceccatty, Paris, Gallimard, 1991, p. 228-240 참고할 것.

134. P. P. Pasolini, "On vient de loin pour découvrir l'Italie" (1960), trad. H. Joubert-Laurencin, *Écrits sur le cinéma, op. cit.*, p. 57-58.

135. *Id.*, "La veille", art. cit., p. 18. 또한, *id.*, *Histoires de la cité de Dieu*, *op. cit.*, p. 162-171, 그리고 *id.*, *La Divine Mimèsis, op. cit.*, p. 83-105('시각적 시'처럼 제시된 사진적 아틀라스)도 참고할 것. 훌륭한 사진적 도상학이 시칠리아노(E. Siciliano)에 의해 총망라되었다. E. Siciliano (dir.), *Pasolini e Roma*, Rome-Cinisello Balsamo, Museo di Roma in Trastevere-Silvana Editoriale, 2005. 끝으로 파솔리니의 헌팅 작업과 촬영에서 수행한 사진가 안젤로 노비(Angelo Novi)의 역할에 관해서는 P. M. De Santi et A. Mancini (dir.), *Il diaframma di Pasolini, op. cit* 참고할 것.

136. P. P. Pasolini, "Contre la télévision" (1966), trad. C. Michel et H. Joubert-Laurencin, *Contre la télévision et autres textes sur la politique et la société*, Besançon, Les

Solitaires intempestifs, 2003, p. 25-26. *Id.*, "Pauvres mais fascistes" (1974), trad. H. Joubert-Laurencin, *Écrits sur le cinéma, op. cit.*, p. 201-204.

137. H. Joubert-Laurencin, *Pasolini, op. cit.*, p. 110-113. P. Beylot, "Politique de l'acteur chez Pasolini", *Europe*, n° 947, 2008, p. 179-193 참고할 것.

138. P. P. Pasolini, *Théorème* (1968), trad. J. Guidi, Paris, Gallimard, 1978 (éd. 2004), p. 29-31.

139. *Id.*, "Acteurs, professionnels ou non" (1973), trad. F. Géré, *Cahiers du cinéma*, hors-série 1981 ("Pasolini cinéaste"), p. 26. 니네토 다볼리에 관해서는 *id.*, "Être est-il naturel?", art. cit., p. 213-214 참고할 것. 〈오이디푸스 왕〉의 촬영 당시 파솔리니의 조수였던 장클로드 비에트(Jean-Claude Biette)는 배우에 대한 영화감독[파솔리니]의 요구에 관해 훌륭하게 묘사한 바 있다: "그는 배우를 결코 재현을 얻기 위한 매개자로 간주하지 않았던 사람이다. 그가 촬영했던 것이 그에게 현실이었던 한(이는 그가 영화에 관한 자신의 글에서 길게 설명했던 것인데), 이러한 영화적 신념에 기초해 그가 촬영한 사람은 바로 현실의 사람들이다. 그러므로 그는 촬영을 초월해 마치 그가 삶 속에 있는 것처럼 그들과 대면한다. 그는 [삶과 영화의] 차이를 구별하지 않는다. 그것은 물론 자연주의를 말하는 것은 아니었다. … 그의 영화 속 모습은 심리학, 즉 이러한 질서의 특정주의를 의미하는 것이 아니라,

오히려 사회적 본질을 의미한다. 그것은 그가 얼굴을 통해 포착하는 사회적 본질이다." J.-C. Biette, "Dix ans, près et loin de Pasolini", art. cit., p. 58-61.

140. P. Lacoue-Labarthe, *Pasolini, une improvisation (d'une sainteté)*, Bordeaux, William Blake & Co., 1995, p. 9와 13.

141. P. P. Pasolini, "Entretien avec Bernardo Bertolucci", art. cit., p. 39.

142. S. Bouquet, *L'Évangile selon saint Matthieu*, Paris, Cahiers du cinéma, 2003, p. 23-37 참고할 것.

143. J. Aumont, *Du visage au cinéma*, Paris, Éditions de l'Étoile-Cahiers du cinéma, 1992, p. 135.

144. 나는 이 점을 정확히 지적했던 조르조 아감벤에게 고마움을 표한다. 또한 S. Bouquet, *L'Évangile selon saint Matthieu, op. cit.*, p. 54-56 참고할 것.

145. L. De Giusti, "Le cinéma de la réalité", trad. A. Bergala et B. Mangiante, *Cahiers du cinéma*, hors-série 1981 ("Pasolini cinéaste"), p. 93-94. M. Mancini et G. Perrella (dir.), *Pier Paolo Pasolini: corpi e luoghi, op. cit.*, p. XIX-XXIII. P. Kuon (dir.), *Corpi/Körper. Körperlichkeit und Medialität im Werk Pier Paolo Pasolinis*, Francfort-sur-le-Main, Peter Lang, 2001 참고할 것.

146. P. P. Pasolini, *Qui je suis, op. cit.*, p. 36.

147. 파솔리니 영화에서 신화가 해낸

민중들의 이미지

역할에 관해서는 특히 B. Amengual, "Quand le mythe console de l'histoire: *OEdipe roi*", *Études cinématographiques*, no 109-111, 1976, p. 74-103. J. Magny, "*Accattone, Mamma Roma:* une écriture mythique en voie de développement", *ibid.*, p. 15-19. H. Joubert-Laurencin, *Pasolini, op. cit.*, p. 206-233. G. Zigaina, *Hostia, op. cit.*, p. 237-259와 279-293. M. Fusillo, *La Grecia secondo Pasolini. Mito e cinema*, Scandicci, La Nuova Italia, 1996 (신개정판, Rome, Carocci Editore, 2007). A. Oster, "Moderne Mythographien und die Krise der Zivilisation: Pier Paolo Pasolinis *Medea*", *Zeitschrift für Ästhetik und allgemeine Kunstwissenschaft*, LI, 2006, n° 2, p. 239-268 참고할 것.

148. 이에 관해서는 푸코의 아름다운 글을 다시 읽어야 한다. M. Foucault, "Les matins gris de la tolérance" (1977), *Dits et écrits, 1954-1988, II. 1976-1979*, éd. D. Defert, F. Ewald et J. Lagrange, Paris, Gallimard, 1994, p. 269-271.

149. P. P. Pasolini, "Pasolini l'enragé", art. cit., p. 47.

150. P. Citati, "Une douloureuse douceur" (1975), trad. J.-B. Para, *Europe*, n° 947, 2008, p. 5-6.

151. P. P. Pasolini, *Entretiens avec Jean Duflot, op. cit.*, p. 185-198.

152. *Id., Qui je suis, op. cit.*, p. 24, 28.

153. 〈살로 소돔의 120일〉에 관해서는 특히 H. Joubert-Laurencin, *Pasolini,*

op. cit., p. 265-296. S. Murri, *Pier Paolo Pasolini: Salò o le 120 giornate di Sodoma*, Turin, Lindau, 2001 참고할 것.

154. P. P. Pasolini, *La Longue Route de sable* (1959), trad. A. Bourguignon, Paris, Arléa, 1999, p. 19-20.

155. 빈켈보스(K. Winkelvoss)가 훌륭하게 분석한 "Devant Tadzio", *Penser par les images. Autour des travaux de Georges Didi-Huberman*, dir. L. Zimmermann, Nantes, Éditions Cécile Defaut, 2006, p. 67-93 참고할 것.

156. P. P. Pasolini, *Histoires de la cité de Dieu, op. cit.*, p. 11-14.

157. C. Baudelaire, "Le peintre de la vie moderne" (1863), *Œuvres complètes, II, op. cit.*, p. 695: [국역본] 샤를 보들레르, 『보들레르의 현대 생활의 화가』, 박기현(인문서재, 2013).

158. S. Weigel, "Aby Warburgs "Göttin im Exil". Das "Nymphenfragment" zwischen Brief und Taxonomie, gelesen mit Heinrich Heine", *Vorträge aus dem Warburg-Haus*, IV, 2000, p. 65-103. G. Didi-Huberman, *L'Image survivante, op. cit.*, p. 249-306 참고할 것.

159. G. Didi-Huberman, *Ninfa moderna, op. cit* 참고할 것.

160. P. P. Pasolini, *Théorème, op. cit.*, p. 62. 또한, *id., Entretiens avec Jean Duflot, op. cit.*, p. 195-117 ("Éloge de la barbarie, nostalgie du sacré")도 참고할 것.

161. *Id., Appunti per un poema popolare*, cité et traduit par R. de Ceccatty,

Pier Paolo Pasolini, Paris, Gallimard, 2005, p. 120.

162. Lévi-Strauss, *La Pensée sauvage*, Paris, Plon, 1962, p. 3-47 참고할 것: [국역본] 클로드 레비-스트로스, 『야생의 사고』, 안정남 옮김(한길사, 1996).

163. P. P. Pasolini, *Histoires de la cité de Dieu*, *op. cit.*, p. 97-98.

164. *Id.*, "Être est-il naturel?", art. cit., p. 216.

165. *Id.*, "Nous sommes tous en danger" (1975), trad. C. Michel et H. Joubert-Laurencin, *Contre la télévision*, *op. cit.*, p. 93.

166. *Id.*, *Entretiens avec Jean Duflot*, *op. cit.*, p. 173-183. 〈살로 소돔의 120일〉이 대표적 우화처럼 나타나는, 파시즘의 '무의식적 호모-에로틱'의 구성 요소에 관해서는 *id.*, "D'Annunzio" (1974), trad. R. de Ceccatty, *Descriptions de descriptions*, Paris, Payot & Rivages, 1984 (éd. 1995), p. 169-175 참고할 것.

167. *Id.*, "Néo-capitalisme télévisuel" (1958), trad. C. Michel et H. Joubert-Laurencin, *Contre la télévision*, *op. cit.*, p. 19-23.

168. *Id.*, "La fin de l'avant-garde", art. cit., p. 88-89. *Id.*, "Le véritable fascisme et donc le véritable antifascisme" (1974), trad. P. Guilhon, *Écrits corsaires*, Paris, Flammarion, 1976 (éd. 1987), p. 76-77. *Id.*, *Lettres luthériennes. Petit traité pédagogique* (1975), trad. A. Rocchi Pullberg, Paris, Le Seuil, 2000 (éd. 2002), p. 55-58.

169. *Id.*, "Le génocide" (1974), trad. P. Guilhon, *Écrits corsaires*, *op. cit.*, p. 260-266. *Id.*, *Lettres luthériennes*, *op. cit.*, p. 179-187.

170. *Id.*, "Acculturation et acculturation" (1973), trad. P. Guilhon, *Écrits corsaires*, *op. cit.*, p. 49와 51.

171. A. Rocchi Pullberg, "Régression-inversion. Critique de la raison progressiste dans la poésie de Pasolini", *Pasolini*, dir. M.-A. Macciocchi, *op. cit.*, p. 317-336. X. Daverat, "S'il n'y a plus de peuple. Dialogues avec Gramsci", *Europe*, n° 947, 2008, p. 48-68.

172. F. S. Gerard, *Pasolini ou le mythe de la barbarie*, Bruxelles, Éditions de l'Université de Bruxelles, 1981 참고할 것.

173. A. Ferrero, *Il cinema di Pier Paolo Pasolini*, Venise, Marsilio, 1977 (éd. 2005), p. 109-155 ("La ricerca dei popoli perduti e il presente come orrore"). R. de Ceccatty, *Pier Paolo Pasolini*, *op. cit.*, p. 112-143 참고할 것.

174. C. Schoell-Glass, *Aby Warburg und der Antisemitismus. Kulturwissenschaft als Geistespolitik*, *op. cit.*

175. R. Schérer, "L'alliance de l'archaïque et de la révolution" (1999), *Passages pasoliniens*, Villeneuve d'Ascq, Presses Universitaires du Septentrion, 2006, p. 17-30. 보다 최근의 연구인 D. Marguet, "Pier Paolo Pasolini à l'épreuve de l'étranger", *Théâtres de*

민중들의 이미지

la mémoire, mouvement des images, dir. C. Blümlinger, M. Lagny, S. Lindeperg, F. Niney et S. Rollet, Paris, Presses Sorbonne Nouvelle, 2011, p. 139-144 참고할 것.

176. L. Canfora, "Un démocrate antique", trad. C. Groschène, *Europe*, n° 947, 2008, p. 27.

177. W. Benjamin, "Sur le concept d'histoire", art. cit., p. 431.

178. E. De Martino, *La fine del mondo. Contributo all'analisi delle apocalissi culturali* (1961-1965), éd. C. Gallini, Turin, Einaudi, 1977 (éd. 2002).

179. *Ibid.*, p. 359-554.

180. *Ibid.*, p. 555-627.

181. *Ibid.*, p. 628-684. *Id.*, *Morte e pianto rituale. Dal lamento funebre antico al pianto di Maria* (1958), Turin, Bollati Boringhieri, 1975 (éd. 2005). *Id.*, *Sud e magia*, Milan, Feltrinelli, 1959 (éd. 1993). *Id.*, *La terra del rimorso. Contributo alla storia religiosa del Sud*, Milan, Il Saggiatore, 1961 (éd. 1996) 참고할 것.

182. *Id.*, *Furore simbolo valore*, Milan, Il Saggiatore, 1962 (rééd. Milan, Feltrinelli, 1980 [éd. 2002]).

183. *Id.*, *Storia e metastoria. I fondamenti di una teoria del sacro* (1953-1958), éd. M. Massenzio, Lecce, Argo, 1995.

184. P. P. Pasolini, *Une vie violente* (1959), trad. M. Breitman, Paris, Union générale d'Éditions, 1982 (éd. 1998): [국역본] 피에르 파올로 파솔리니, 『폭력적인 삶』, 이승수 옮김(민음사, 2010); 박명욱 옮김(세계사, 1995).

185. L. Caminati, *Orientalismo eretico*, *op. cit.*, p. 44, 51과 105-108. 또한 M. A. Bazzocchi, *I burattini filosofi. Pasolini dalla letteratura al cinema*, Milan, Bruno Mondadori, 2007, p. 108, 130, 138과 147도 참고할 것.

186. E. Vigano (dir.), *Neorealismo: la nuova immagine in Italia, 1932-1960*, Milan, Admira Edizioni, 2006 참고할 것.

187. 민고치에 관해서는 C. Landricina (dir.), *Gianfranco Mingozzi: i documentari*, Rome, Studio tipografico, 1988 참고할 것. 에르네스토 데마르티노와 그의 조력자들이 구축한 시청각 아카이브에 관해서는 F. Faeta, *Strategie dell'occhio. Saggi di etnografia visiva*, Milan, Angeli, 2003 참고할 것.

188. H. Foster, *The Return of the Real. The Avant-Garde at the End of the Century*, Cambridge-Londres, The MIT Press, 1996, p. 171-203 ("The Artist as Ethnographer"): [국역본] 할 포스터, 『실재의 귀환』, 최연희·이영욱·조주연 옮김(경성대학교출판부, 2010).

189. 다음을 참고할 것. M. Mancini et G. Perrella (dir.), *Pier Paolo Pasolini: corpi e luoghi, op. cit.*, p. 119-292 ("I modi del comportamento"). E. Golino, *Pasolini: il sogno di una cosa. Pedagogia, eros, letteratura dal mito del popolo alla società di massa*, Bologne, Il Mulino, 1985, p. 123-

141. L. Canova, "'Per quartieri sparsi di luce e miseria'. Pier Paolo Pasolini e Roma tra pittura, cinema, scrittura e fotografia", *Storia dell'arte*, n° 107, (nuova serie n° 7), 2004, p. 135-151. L. Caminati, *Orientalismo eretico*, *op. cit.*, p. 14-19와 97-108. 우리는 또한 파솔리니가 체칠리아 만지니(Cecilia Mangini)의 1959년 다큐멘터리 〈스텐달리〉에 삽입된 텍스트의 저자였음을 기억할 것이다.

190. P. P. Pasolini, "Hypothèse de laboratoire", art. cit., p. 28-30.

191. *Ibid.*, p. 16., "Le cinéma de poésie", art. cit., p. 135-136.

192. *Id.*, "Étroitesse de l'histoire et immensité du monde paysan" (1974), trad., P. Guilhon, *Écrits corsaires*, *op. cit.*, p. 83-88.

193. *Id.*, Histoire de la cité de Dieu, *op. cit.*, p. 43. 파솔리니에게서 비판적 폭력으로서의 고대에 관해서는 O. Bohler (dir), *Pier Paolo Pasolini et l'Antiquité*, Aix-en-Provence, Institut de l'Image, 1997 참고할 것.

194. P. P. Pasolini, *Lettres luthériennes*, *op. cit.*, p. 21.

195. A. de Jorio, *La mimica degli Antichi investigata nel gestire napoletano*, Naples, Fibreno, 1832. 잔존의 인류학을 위한 이 저작의 중요성에 관해서는 G. Didi-Huberman, *L'Image survivante*, *op. cit.*, p. 203-223 참고할 것.

196. P. P. Pasolini, "Les gens cultivés et la culture populaire" (1973), trad. P. Guilhon, *Écrits corsaires*, *op. cit.*, p.

231과 235-236.

197. G. Agamben, "Qu'est-ce qu'un peuple?" (1995), trad. D. Valin, *Moyens sans fins. Notes sur la politique*, Paris, Payot & Rivages, 1995, p. 39: [국역본] 조르조 아감벤, 『목적 없는 수단』, 김상운·양창렬 옮김 (난장, 2009).

198. *Ibid.*, p. 40-41.

199. *Id.*, "Les langues et les peuples" (1995), trad. D. Valin, *Moyens sans fins*, *op. cit.*, p. 73-81 (베커-호의 저작을 아감벤이 주해한 저작인 *Les Princes du jargon. Un facteur négligé aux origines de l'argot des classes dangereuses*, Paris, G. Lebovici, 1990 [Paris, Gallimard, 1992년 증보판]).

200. *Id.*, "Les corps à venir. Lire ce qui n'a jamais été écrit" (1997) [프랑스어로 된 원래의 텍스트], *Image et mémoire. Écrits sur l'image, la danse et le cinéma*, Paris, Desclée de Brouwer, 2004, p. 118 (아감벤이 언급한 존-레텔의 저작은 다음과 같다. A. Sohn-Rethel, *Von der Analytik des Wirtschaftens zur Theorie der Volkswirtschaft, methodologische Untersuchung mit besonderem Bezug auf die Theorie Schumpeters*, Emsdetten, Lechte, 1936).

201. *Id.*, *Enfance et histoire. Destruction de l'expérience et origine de l'histoire* (1978), trad. Y. Hersant, Paris, Payot, 1989, p. 19: [국역본] 조르조 아감벤, 『유아기와 역사: 경험의 파괴와 역사의 근원』, 조효원 옮김 (새물결, 2010).

202. *Id.*, "Notes sur le geste" (1992), trad.

민중들의 이미지

D. Loayza, *Moyens sans fins, op. cit.*, p. 59.

203. *Ibid.*, p. 63.

204. G. Didi-Huberman, "L'image-aura. Du maintenant, de l'autrefois et de la modernité" (1996), *Devant le temps. Histoire de l'art et anachronisme des images*, Paris, Les Éditions de Minuit, 2000, p. 233-260.

205. G. Agamben, "Note sur le geste", art. cit., p. 68-71.

206. *Id.*, *La Communauté qui vient. Théorie de la singularité quelconque* (1990), trad. M. Raiola, Paris, Le Seuil, 1990: [국역본] 조르조 아감벤, 『도래하는 공동체』, 이경진 옮김(꾸리에, 2014).

207. *Ibid.*, p. 16. 아감벤은 여기서 '곁에서 보이는 것'이란 뜻의 파라데이그마(para-deigma), 또는 '곁에서 연기(연주)하는 것'이란 뜻의 Bei-spiel라는 단어의 어원을 상기시키고 있다(아감벤의 사유는 자명하게도 이 즉각적 언급이 가정하게 하는 것보다 훨씬 더 복잡한 것으로 드러난다. 나는 이 각주에 이어 *Survivance des lucioles*, Paris, Les Éditions de Minuit, 2009[(국역본) 조르주 디디위베르만, 『반딧불의 잔존』, 김홍기 옮김(길, 2020)]에서 파솔리니와 아감벤 사이의 관계를 명확히 밝히고자 했다).

208. *Ibid.*, p. 25.

209. *Ibid.*, p. 26-27.

210. *Ibid.*, p. 69.

211. *Ibid.*, p. 101.

212. *Ibid.*, p. 9.

213. *Ibid.*, p. 10-11. 파솔리니의 '페티시 배우'에 관한 해석―정신병리학이 아닌, 페티시와 관련하여 아감벤이 개진한 분석을 원용한―을 위해서는 H. Joubert-Laurencin, "Acteurs fétiches: le rêve d'une chose" (1990), *Le Dernier Poète expressionniste, op. cit.*, p. 37-59 참고할 것.

214. G. Deleuze, *Cinéma 1. L'Image-mouvement*, Paris, Les Éditions de Minuit, 1983, p. 243-244: [국역본] 질 들뢰즈, 『시네마1―운동-이미지』, 유진상 옮김(시각과언어, 2002) ; 『영화1』, 주은우·정원 옮김(새길아카데미, 1996).

215. *Ibid.*, p. 283-284.

216. *Ibid.*, p. 175.

217. *Id.*, *Cinéma 2. L'Image-temps*, Paris, Les Éditions de Minuit, 1985, p. 7-9: [국역본] 질 들뢰즈, 『시네마2―시간-이미지』, 이정하 옮김(시각과언어, 2005).

218. *Ibid.*, p. 42.

219. *Ibid.*, p. 239.

220. *Ibid.*, p. 228.

221. *Id.*, *Cinéma 1. L'Image-mouvement, op. cit.*, p. 36.

222. *Id.*, *Cinéma 2. L'Image-temps, op. cit.*, p. 281.

223. *Ibid.*, p. 282-291.

224. F. Fanon, *Les Damnés de la terre*, Paris, François Maspero, 1961 (Paris, La Découverte, 2002년 재판본): [국역본] 프란츠 파농, 『대지의 저주받은 자들』, 남경태 옮김(그린비, 2004).

225. G. Deleuze et F. Guattari, *Qu'est-ce*

que la philosophie?, op. cit., p. 167.

226. F. Kafka, *Journaux* (25 décembre 1911), trad. M. Robert, *Œuvres complètes, III*, éd. C. David, Paris, Gallimard, 1984, p. 196: [국역본] 프란츠 카프카, 『카프카의 일기』, 장혜순·이유선·오순희·목승숙 옮김(솔출판사, 2017). 또한 공동체에 관해서는 *id.*, *Œuvres complètes, II*, éd. C. David, Paris, Gallimard, 1980, p. 560-561 ("Communauté"), 629 참고할 것.

227. G. Deleuze et F. Guattari, *Kafka. Pour une littérature mineure*, Paris, Les Éditions de Minuit, 1975, p. 33: [국역본] 질 들뢰즈·펠릭스 가타리, 『카프카—소수적인 문학을 위하여』, 이진경 옮김(동문선, 2001); 『소수 집단의 문학을 위하여: 카프카론』, 조한경 옮김(문학과지성사, 1992).

228. G. Deleuze, "L'immanence, une vie...", art. cit., p. 361-362.

229. *Ibid.*, p. 363.

에필로그: 이름 없는 남자

1. 왕빙, 〈이름 없는 남자〉, 2009. 디지털 컬러 영화, 97분.

2. A. et D. Costanzo, "Le principe d'avancée", *Wang Bing*, Paris, Galerie Chantal Crousel, 2009, p. 1-12 참고할 것.

3. P. Lascoumes et H. Zander, *Marx : du "Vol de bois" à la critique du droit. Karl Marx à la "Gazette rhénane", naissance d'une méthode*, Paris, PUF, 1984. D. Bensaïd, *Les Dépossédés.*

Karl Marx, les voleurs de bois et le droit des pauvres, Paris, La Fabrique Éditions, 2007 참고할 것.

4. L. B. Alberti, *Momus ou le prince* (1447년경), trad. C. Laurens, Paris, Les Belles Lettres, 1993, p. 131-132.

5. R. M. Rilke, "Notes sur la mélodie des choses" (1898), trad. C. David, *Œuvres en prose. Récits et essais*, éd. C. David, Paris, Gallimard, 1993, p. 676: [국역본] 라이너 마리아 릴케, 『현대 서정시, 사물의 멜로디, 예술에 대하여 외』, 장혜순 옮김(책세상, 2001).

6. F. Jullien, *La Valeur allusive. Des catégories originales de l'interprétation poétique dans la tradition chinoise*, Paris, PUF, 1985 (éd. 2003), p. 161-222 참고할 것.

7. Shitao, *Les Propos sur la peinture du moine Citrouille-amère* (1710), trad. P. Ryckmans, Paris, Hermann, 1984, p. 117.

8. F. Jullien, *Le Détour et l'accès. Stratégies du sens en Chine, en Grèce*, Paris, Grasset, 1995 (éd. 2010), p. 287-350 참고할 것.

9. G. Deleuze, "L'immanence : une vie..." (1995), *Deux régimes de fous. Textes et entretiens, 1975-1995*, éd. D. Lapoujade, Paris, Les Éditions de Minuit, 2003, p. 361.

10. F. Jullien, *La grande image n'a pas de forme, ou du non-objet par la peinture*, Paris, Le Seuil, 2003, p. 233-350 참고할 것.

11. E. Auerbach, *Mimèsis, op. cit.*, p. 183-212 그리고 518-548 참고할 것.

374

민중들의 이미지

12. V. Hugo, *Claude Gueux* (1834), éd.
 E. Buron, Paris, Librairie Générale
 Française, 1995, p. 87.

13. I. Ehrenbourg, *My Paris* (1933),
 trad. O. Ready, Paris, Éditions, 7L,
 2005. G. Orwell, *Dans la dèche à
 Paris et à Londres* (1933), trad. M.
 Pétris, Paris, Éditions Ivréa, 1982
 (rééd. « 10/18 », 2001). J. Agee et W.
 Evans, *Louons maintenant les grands
 hommes. Alabama : trois familles
 de métayers en 1936* (1939), trad.
 J. Queval, Paris, Plon, 1972 (éd.
 2002). N. Hikmet, *Paysages humains
 (1941-1945),* trad. M. Andaç, Lyon,
 Parangon/Vs, 2002. P. Michon, *Vies
 minuscules,* Paris, Gallimard, 1984
 (éd. 1996) 참고할 것.

14. G. Simmel, *Sociologie. Étude sur les
 formes de la socialisation* (1908), trad.
 L. Deroche-Gurcel et S. Muller,
 Paris, PUF, 1999, p. 108-109 ("Le
 sens sociologique de la solitude").

15. F. Jullien, *Le Détour et l'accès* , *op.
 cit.*, p. 449-466 참고할 것.

16. *Id.*, *La Propension des choses. Pour
 une histoire de l'efficacité en Chine*,
 Paris, Le Seuil, 1992, p. 190-194.

17. *Id.*, *Le Détour et l'accès, op. cit.*, p.
 147-178.

18. *Id.*, *Les Transformations silencieuses*,
 Paris, Grasset, 2009, p. 36-53.

19. W. Benjamin, "Sur le concept
 d'histoire", art. cit., p. 441-442.

20. *Ibid.*, p. 429.

21. *Ibid.*, p. 433.

역자가 이 책과 인연을 맺은 것은 이 책이 아직 출판되기 전인 2000년대 후반 무렵 프랑스에서 미술사를 공부하던 시기로 거슬러 올라간다. 이 시기에 역자는 지인의 소개로 파리의 사회과학고등연구원(EHESS)에서 매주 열렸던 디디-위베르만의 강의에 시간이 날 때마다 참석하곤 했는데, 그때 그가 다뤘던 강의 내용이 몇 년 후 책으로 출판된 『민중들의 이미지』에 관한 것이었다. 일반인에게도 청강이 열려 있었던 이 강의는, 자리를 잡지 못해 통로 계단에까지 쪼그리고 앉아 강의를 듣는 사람들로 극장식 강의실이 항상 가득 찰 만큼 인기가 많았다. 미술사와는 무관해 보이는 뤼미에르 형제의 무성영화를 보여주거나 벤야민의 사진에 관한 텍스트를 읽어줬던 그의 강의를 처음 접했을 때 역자는 적지 않은 당혹감을 느꼈던 것으로 기억한다. 미술사를 전공했던 역자의 기대와는 꽤나 거리가 먼 내용들이었기 때문이다. 일정한 시간적 연속성 없이 과거와 현재가 혼재하고, 사진, 영화, 도해집, 인류학적 기록물 등 예술 안팎의 폭넓고 이질적인 장르를 넘나드는 그의 '특이한' 수업에 과연 '미술사'라는 이름을 붙여도 되는지 의구심마저 들었다. 그러나 이 책의 번역을 통해 디디-위베르만의 사유를 조금 더 깊이 들여다볼 수 있는 기회를 갖게 되면서, 역자는 그러한 의구심이 예술과 역사에 대한 뿌리 깊은 고정관념에서 비롯된 것임을 새삼 깨닫게 됐다.

지금까지 출판된 단행본만 따져도 58권에 이르는 디디-위베르만의 연구 영역은 랑시에르가 "무제한의 서고"(infinite

library)[1]라고 표현할 정도로 경이로울 만큼 광범위하다. 자칫 산만해 보일 수 있지만, 책마다 연구자로서 주제에 대해 갖고 있는 긴장감과 연구의 깊이나 밀도 어느 것 하나 모자라는 게 없다. 그리고 마치 처음부터 앞으로 전개될 자신의 모든 작업의 큰 그림을 미리 구상하고 있었다는 듯, 각각의 책이, 그리고 책에 쓰인 각각의 문장, 표현, 단어가 어느 순간 서로 유기적인 접점을 형성하고 있는 것을 발견하게 된다. 아마도 거기에는, 이 책의 해제에서 언급한 것처럼, 확고한 '예술철학'과 '역사철학'을 토대로 그의 모든 연구가 개진될 수 있었기 때문이라 짐작해본다.

이 책의 번역 작업은 결코 녹록치 않았다. 디디-위베르만이 펼치는 사유의 깊이를 헤아리고 그 호흡을 따라가는 것도 문제였지만, 그의 특유의 글쓰기 스타일을 우리말로 옮기는 문제 또한 컸다. 특히, 문학적 수사와 학술적 정확성의 변증법적 결합을 통해 완성되고 있는 그의 글쓰기에서 어느 한쪽도 소홀히 할 수 없었기에 어려움이 많았다. 역자는 단어의 의미와 문장의 구조를 최대한 원문에 가깝게 살리면서 그 고유한 어휘와 운율, 문장 형태 등의 문학적 측면을 훼손하지 않으려고 공을 들였지만, 독해가 매우 까다로운 문장의 경우 부득이 원문의 형태를 조금씩 변형하여 의역할 수밖에 없었음을 밝힌다.

또 다른 한편, 이 책에는 매우 많은 양의 레퍼런스가 등장한다. 역자이기 이전에 독자로서 여러 지성의 다양한 사유

[1] J. Rancière, "Images Re-read", trans. Elise Woodard et als., *Angelaki. Journal of* *the Theoretical Humanities* 23(4), 2018, p. 17.

377

를 저자가 제시하는 관점에서 새롭게 접할 수 있어 유익한 독서였고, 이를 계기로 이들 각자의 사유를 더 깊이 알고 싶은 마음이 생겼다는 것 또한 고마운 일이었다. 언급된 모든 레퍼런스를 다 찾아볼 수는 없었다. 그러나 중요하다고 판단되는 경우, 가능한 한 그 원전을 읽고 어떤 맥락에서 참조된 것인지 파악하고자 했다. 레퍼런스 가운데 적지 않은 책들이 이미 한국어로 번역되어 있는데(본문의 미주에 해당 국역본을 추가로 달아놓았다), 번역 과정에서 해당 국역본도 같이 참고했다. 이 책에서 직접 인용된 단어, 표현, 문구의 경우, 그것이 인용된 맥락을 고려해 다시 번역했기 때문에 기존 국역본과 다소 차이가 날 수 있다. 특히 이탈리아어, 독일어, 영어 등, 프랑스어가 아닌 외국어로 쓰인 텍스트의 인용어나 인용문의 경우, 이중 번역이라는 단점을 감수하더라도 이 책에서 번역된 프랑스어를 기준으로 그것을 우리말로 옮기려고 했는데, 이 또한 인용어나 인용문과의 착종 속에서 새로운 사유를 빚어내는 디디-위베르만 특유의 글쓰기 방식을 우선적으로 고려하고자 했기 때문이다. 물론 이 과정에서 인용된 단어나 문장이 본래 언어에서 갖고 있는 의미를 파악하기 위한 노력 역시 소홀히 할 수는 없었다.

번역을 다 마무리한 시점까지 결정을 내리지 못했던 것은 이 책의 제목이다. 원제목 *Peuples exposés, peuples figurants*에서 특히 figurants이 중의적 의미를 갖고 사용된 터라 고민이 깊었다. 영미권에서는 이 책이 *Exposed Peoples, Peoples as Extras*라고 소개된 사례가 있다. 이처럼 figurant(s)이란 단어는 영화의 엑스트라, 즉 '단역(들)'로 번역될 수 있다. 실제로 디디-

378

민중들의 이미지

위베르만은 이 책에서 이 단어가 갖고 있는 의미를 여러 측면에서 검토하고, 영화와 단역의 관계에서 은닉된 층위를 드러내기 위해 상당한 지면을 할애하고 있다. 그런데 이 figurant(s)은 '형상화하다'라는 뜻의 동사 figurer의 현재분사형으로 peuples을 수식하는 형용사 역할을 해서 '형상화하는'이라고도 번역될 수 있다. 이런 용법이 결코 일상적이지는 않지만, 디디-위베르만 자신이 무의식적 기억의 돌발적인 출현을 의미하는 프로이트의 '증상' 개념을 설명하면서 이것을 '형상화하는 형상'(figure figurante)이라고 부르고, '형상화된 형상'(figure figurée)과 대립시킨 바 있다.[2] 같은 맥락에서, 억압받고 은폐된 무의식적 기억이 증상으로 현현하는 것처럼, 그러한 기억과 동일한 운명에 처한 민중 역시 완전히 사라지지 않고 늘 잔존하면서 '스스로를 형상화한다'고 말할 수 있을 것이다.[3]

우리말에는 프랑스어 figurant(s)과는 달리 '단역'과 '형상화'의 의미를 모두 갖고 있는 단어가 존재하지 않는다. 때문

[2] 박기현, 「현대 프랑스 시각 문화 이론 연구: 조르주 디디-위베르만의 '징후의 미학'을 중심으로」, 『인문과학연구』 제47집, 2015, pp. 206-207에서 재인용.
[3] 디디-위베르만은 민중들의 형상화를 '가시적인 것'(le visible)과 구별하여, 불안하고 모호하고 불확정적인 방식으로 나타나는 프로이트의 '증상' 개념처럼, 다양한 해석의 가능성에 열려 있는 '시각적인 것'(le visuel)의 영역에 속하는 것으로 보았다. 이 시각적인 것은, 겉으로 드러나지 않는 비가시적이며 부수적인 것으로 배제되지만 다른 차원의 깊이를 갖고 있는 영역으로서, 디디-위베르만이 가시적 미메시스와 구별되는 촉각적 '자국'(empreinte)이나 스투디움적 디테일과 구별되는 추상적 형태의 '자락'(pan)이라는 개념을 통해 접근하고자 했던 영역이기도 하다. (L. Schwarte, "The People-Image: the Political Philosophy of Georges Didi-Huberman", *Angelaki. Journal of the Theoretical Humanities* 23(4), 2018, p. 81 참고). 디디-위베르만의 '자국' 개념에 대해서는 G. Didi-Huberman, *La Ressemblance par contact. Archéologie, anachronisme et modernitéde l'empreinte*(Minuit, 2008)를, '자락' 개념에 대해서는 *Id., Fra Angelico. Dissemblance et figuration*(Flammarion, 1990, 1995) 참고할 것.

옮긴이 후기

에 역자는 이 두 단어 가운데 하나만을 선택할 수밖에 없었다. '단역으로서의 민중들'이 아닌 '형상화하는 민중들'이란 표현을 선택한 것에는, 이 책에서 디디-위베르만이 영화의 단역에 주목했던 보다 근본적인 이유가 무엇이었는지를 고려했기 때문이다. 디디-위베르만은 물론 영화의 단역을 역사의 민중들로 간주하고 있지만, 그에게 더 큰 의미를 갖는 것은 민중들의 역사적 위상에 대한 논의 이전에, 민중들이 존엄성을 가진 주권적 주체로서 스스로를 '형상화하는' 모습을 발견하는 데 있었다고 여겨진다. 따라서 역자는 오랜 고민 끝에 figurant(s)을 어떤 고정된 모습으로가 아니라, 사라지지 않고 잔존하면서 그 모습을 끝없이 변화시킨다는 의미에서 '형상화하는'으로 옮겼다.

제목에서 역자를 고민에 빠뜨렸던 또 다른 단어는 peuple(s)이다. 같은 단어가 디디-위베르만의 글이 수록된 『인민이란 무엇인가』(Qu'est-ce qu'un peuple ?)에서 '인민'으로 이미 번역된 경우를 생각하지 않을 수 없었다. 민중과 거의 같은 사전적 의미를 갖고 있는 이 '인민'이란 말은 북한에서 일상적으로 쓰이고 있는 용어로, 북한의 사회과학원이 출판한 『조선말대사전』에 의하면, 국가와 사회의 주체이자 혁명의 주체로서 이미 주권을 쟁취한 존재를 가리킨다.[4] 따라서 이 책에서 디디-위베르만이 말하는 이름도 몫도 없는 자로서의 peuple(s)과는 다소 거리가 있다. 디디-위베르만이 복수로서의 peuples을 통해 호명하는 것은, 이 책에서 엄밀히 개진되고 있듯이, 정치적 주체만으로도 계급적 주체만으로도 한정되지

[4] 진태원, 「용어 해설」, in 자크 랑시에 2015), p. 289 참고.
르, 『불화―정치와 철학』, 진태원 옮김(길,

민중들의 이미지

않는, 개별적이면서도 보편적인 억압 속에 놓인 사람들이다. 그것은 차라리, 김나현의 관점처럼, 주권적 이념의 정치적 주체로서의 '인민'과 피억압의 계급적 주체로서의 '노동자' 사이 어디쯤에서 호명되고 있다고 할 수 있다.[5] 동시에 그것은 이미 사라지고 있는 공동체와 아직 도래하지 않은 공동체의 사이 어디쯤에서 호명되고 있다는 의미에서 '시대착오적인' 것으로, 포기될 수도 없고 꺼지지도 않는 여린 빛이기도 할 것이다. 역자는 이런 맥락에서 디디-위베르만의 peuple(s)의 용법과 우리말 민중의 운명 사이 연관성을 찾을 수 있다고 보고 이 단어를 '민중'으로 옮겼다.[6]

★

애초 1년을 계획하고 시작했던 번역 작업에 꼭 세 배의 시간이 더 걸렸다. 작업하는 과정이 육체적으로, 정신적으로 때론 심한 통증과 번민을 주기도 했다. 역자 자신의 부족한 지식과 능력을 자책하는 날이 많았다. 그럼에도 역자가 그 긴 시간을 견딜 수 있었던 것은, 디디-위베르만의 민중들에 대한 '시대착오적' 사유가 지금 우리 시대에도 여전히 가치 있을 뿐만 아니라, 그가 자신의 글쓰기를 통해 연약한 반딧불과도 같은 민중들의

[5] 김나현, 「민중의 자기재현 수사학: 1970~80년대 민중시 연구」, 연세대학교 박사 논문, 2020 참고.
[6] 한국에서 민중이라는 집단 주체 개념의 구성 과정에 대해서는 황병주, 「1960년대 비판적 지식인 사회의 민중 인식」, 『기억과 전망』 제21집, 2019; 김미란, 「'시민-소시민 논쟁'의 정치학」, 『현대문학의 연구』 제29집, 2006; 송은영, 「1970년대 후반 한국 대중사회 담론의 지형과 행방」, 『현대문학의 연구』 제53집, 2014; 이남희, 『민중 만들기』, 이경희·유리 옮김(후마니타스, 2015) 참고할 것.

옮긴이 후기

잔존을 드러내는 실천이 얼마나 소중하고 눈물겹도록 아름다운 일인지를 조금씩 알 수 있었기 때문이다.

믿음직한 선배에게서 그가 먼저 경험한 무엇인가를 선물 받는 느낌으로, 디디-위베르만이 이 책에서 언급했던 작품들을 하나하나 다시 찾아보는 기쁨도 매우 컸다. 그의 책을 통해 이 작품들의 가치를 더 많이 발견할 수 있었고, 이 작품들을 통해 그의 책의 의미를 더 깊이 이해할 수 있었다. 여기서 디디-위베르만의 텍스트는 그 안에서 거론되는 작품들, 사유들의 읽기를 병행할 때 그 진면모가 더욱 잘 드러날 수 있다는 점을 강조하고 싶다. 그의 텍스트는 그가 인용하고 분석하고 있는 수많은 영화, 사진, 회화, 저서 등과의 변증법적 몽타주 속에서 상호 충돌하고 대화하는 하나의 '아틀라스'를 이루고 있다. 이러한 '상호텍스트적' 체험을 통해서 쉽게 독해되지 않던 텍스트의 의미가 열리고, 독자의 마음속에서 그 의미들이 빛을 반짝이며 생동하게 되리라 생각한다.

또한 역자가 이 책을 번역하면서 알게 되었던 또 다른 소중한 사실은, 세상엔 생각보다 많은 이들이 인간의 존엄성을 보여주고 들려주기 위해 묵묵히 자신의 작업을 계속 하고 있다는 것이다. 아마도 이 책의 가장 큰 미덕 가운데 하나는, 이 책이 독자에게 이와 같이 조용히 빛나고 있는 작업과 작품을 더 많이 발견하고 함께 나누려는 마음을 갖게 한다는 데 있지 않을까? 역자 또한 이 책을 읽으면서 느끼고 생각하고 경험했던 것을 번역을 통해 독자와 오롯이 함께 나눌 수 있기를 바란다.

디디-위베르만의 사유에 대한 독자의 앎의 깊이가 조금이나마 더 깊어질 수 있기를 바라는 마음으로 최선을 다해 번

민중들의 이미지

역에 임했다. 번역문을 거듭 읽으면서 고치기를 반복했지만, 여전히 오류가 남아 있을 거란 불안감을 아직도 떨칠 수는 없다. 번역된 책에 어떤 문제가 있다면 그것은 오로지 역자의 부족함 때문일 것이다. 그 부족함을 채울 수 있는 조언과 질책에 겸허한 자세로 귀를 열어두자고 마음을 다잡는다.

끝으로 역자가 이 책의 번역을 제안했을 때 흔쾌히 그 제안을 받아주시고, 오랜 시간 인내심을 갖고 기다려주신 현실문화연구의 김수기 대표님께 감사의 인사를 드린다. 꼼꼼히 교정을 봐주시고, 번역의 오류를 바로잡는 데 값진 의견을 주셨을 뿐 아니라, 이 책의 미주에 언급된 레퍼런스의 모든 국역본을 일일이 찾아 달아주셨다. 그리고 바쁜 시간을 쪼개어 번역에 도움을 주신 프랑스의 명순 선생님과 새날, 성희 언니와 연주, 격려와 응원으로 늘 힘이 돼준 가족들, 특히 번역 과정 내내 같이 공부하면서 자신의 생각을 아낌없이 보태준 오랜 친구이자 동료 연구자 창조에게 고마운 마음을 전한다.

2023년 3월 어느 봄날, 고양동에서

옮긴이 후기

[해제] 디디-위베르만의 미술의 역사 다시 쓰기★

1. 들어가며

조르주 디디-위베르만은 전통적 의미의 미술사가로 규정하기엔 상당히 특이한 위치를 차지하고 있다. 그동안 『이미지 앞에서』, 『시간 앞에서』, 『잔존하는 이미지』 등과 같은 책을 통해 꾸준히 보여줬듯이,[1] 그는 시간을 거슬러 잔존하는 것들, 지엽적이거나 비가시적인 것들에 먼저 관심을 기울여 왔다. 이는 예술작품의 심미적, 형식적 측면에만 초점을 맞춘 배타적, 자율적 미술사, 혹은 미술을 일방적 진화나 쇠퇴의 과정으로 간주하는 연속적, 결정론적 미술사가 배제해온 것들이다. 일견 반미술사적으로 보일 수 있는 이런 태도는 1982년에 발표된 그의 첫 번째 저서 『히스테리의 발명』에 이미 반영돼 있었다고 볼 수 있다.[2] 이 책은 19세기 말 장 마르탱 샤르코의 지휘 아래 살페트리에르 정신병원에서 임상의학의 목적으로 촬영됐던 정신병 환자 사진에 대한 연구로, 그가 박사 학위를 받은 후 이듬해 단행본으로 출판된 것이다.

★ 이 해제는 역자가 디디-위베르만의 책을 번역하면서 발표했던 논문을 수정·보완하여 작성된 것이다(여문주, 「디디-위베르만의 변증법적 몽타주를 통한 민중들의 형상화와 미술의 역사 다시 쓰기」, 『프랑스문화예술연구』 제79집, 2022, pp. 99-134).

[1] G. Didi-Huberman, *Devant l'image. Question posée aux fins d'histoire de l'art,* Paris, Les Éditions de Minuit, 1990; *Id., Devant le temps. Histoire de l'art et anachronisme des images,* Paris, Les Éditions de Minuit, 2000; *Id., L'image survivante. Histoire de l'art et temps des fantômes selon Aby Warburg,* Paris, Les Éditions de Minuit, 2002.

[2] *Id., Invention de l'hystérie. Charcot et l'Iconographie photographique de la Salpêtrière,* Paris, Macula, 1982.

민중들의 이미지

이처럼 미술사가로서 디디-위베르만의 지금까지 연구는 회화나 조각 같은 전통적 미술 장르를 넘어선 사진, 영화, 무용, 문학 등 여타 분야를 아우르고, 미학과 철학뿐만 아니라 정신분석학, 인류학, 기호학, 사회학 등 다양한 학문 분과를 자유롭게 넘나들고 있다.[3]

디디-위베르만의 이러한 초학제적 미술사 연구는, 비슷한 시기 한스 벨팅(Hans Belting), 아서 단토(Arthur Danto) 등으로 대표되는 미술사가들의 잇따른 '미술(사)의 종말'의 선언과 유사한 맥락에서 읽힐 수 있을 것이다.[4] 이들 역시 기존의 합목적적이며 선형적인 미술사 전개가 그 유효성을 상실했다고 보았으며, 서구 중심의 절대적 시간성을 벗어난 미술사 재구성의 필요성을 요청했기 때문이다. 다만 디디-위베르만의 이러한 미술사적 전환을, 동시대 미술의 이른바 '반미학적' 실험들, 예를 들어 팝아트, 개념미술, 미디어 아트 등 기존의 형식주의 모더니즘에 기초한 미술사의 거대 담론으로 포섭하기 어려운 새로운 형식의 미술이 출현한 것에 대한 응답으로 보기는 어렵다. 오히려 그의 전환은 '미술의 종말'에 대한 선언 이후에도 여전히 위계 지어진, 혹은 과거와는 다른 양상으로

<hr />

[3] 전통적 미술사학에서 이미지 역사학으로의 전환을 가져온 학자로서 그의 연구 영역의 폭과 내용을 현대 프랑스 시각문화 연구의 흐름 속에서 보다 자세히 다룬 박기현의 논문, 「현대 프랑스 시각 문화 이론 연구: 조르주 디디-위베르만의 '징후의 미학'을 중심으로」,『인문과학연구』제47집, 2015, pp. 191-197 참고할 것.
[4] H. Belting, *Das Ende der Kunstges-* *chichte?*, München, Deutscher Kunstverlag, 1983; A. Danto, "The End of Art", in *The Death of Art*, Berel Lang(ed.), New York, Haven Publishing, 1984. 벨팅과 단토의 새로운 미술사적 접근에 관해서는 김진아의 논문, 「'미술의 종말' 시대의 미술사: '역사적인 것'과 '미적인 것'을 넘어서」,『서양미술사학회 논문집』제43권, 2015 참고할 것.

해제

보다 강화된 새로운 영토 밖으로 밀려나 망각되거나 은폐된 것들을 역사의 대상으로 가시화하고 의미화하기 위한 실천이었다고 봐야 할 것이다.

이미지 논쟁과 '역사의 눈'

『민중들의 이미지—노출된 민중들, 형상화하는 민중들』(이하『민중들의 이미지』)은 모두 6권으로 구성된 '역사의 눈'(L'Oeil de l'histoire) 총서 가운데 네 번째로 출판된 책이다.[5] '역사의 눈'은 조르주 바타유의 소설『눈 이야기』[6]에 대한 디디-위베르만의 오마주로 선택된 제목이다.[7] 바타유의 소설 제목에서 두 단어를 그대로 가져오되 그 위치를 서로 뒤바꾼 일종의 언어유희라고 할 수 있다. 그러나 이때 histoire라는 단어의 무게 중심을 '이야기'에서 '역사'로 옮기고,[8] œil라는 단어의 의미는 '눈'에서 '이미지'로 치환된다. '역사의 눈' 총서 기획에 직접적 계기를 제공했던 텍스트「모든 것을 무릅쓴 이미지들」에서 디디-위베르만은 이 '역사의 눈'을 다음과 같이 기술한다. "[그것은] 하나의 순수한 이미지, 불충분하지만 필수적인, 부정확하지만 참된 이미지이다. 물론 그것은 역설적

⑤ G. Didi-Huberman, *Peuples exposés, peuples figurants*, Paris, Les Éditions de Minuit, 2012.
⑥ G. Bataille, *Histoire de l'œil*(1928), Paris, Gallimard, 1993: [국역본] 조르주 바타유,『눈 이야기』, 이재형 옮김(비채, 2017).
⑦ 디디-위베르만 자신이 '역사의 눈'과 바타유의 소설『눈 이야기』사이 직접적 관계에 대해 자세히 밝히고 있지는 않지만,

우리는 바타유가 그의 소설에서 눈을 인간의 성기와 같은 것으로 간주하면서 그러한 눈을 통해 인간 존재의 억압된, 보다 원초적이고 근원적인 측면을 적나라하게 직시하도록 만들고 있다는 점에서 그 연관성을 가늠해볼 수 있을 것이다.
⑧ 프랑스어 단어 histoire는 '이야기'(story)와 '역사'(history)라는 두 가지 의미를 동시에 갖고 있다.

인 진실의 참됨을 말한다. 여기서 나는 이미지를 역사의 눈이라고 말하겠다."[9] 이렇게 눈과 이미지가 등가로 대체됨으로써 이미지는 눈에 보이는 수동적 대상에 그치지 않고 스스로가 바라보는 능동적 주체가 된다. '역사의 눈'은 민중처럼 분명 역사를 구성하고 구축하는 존재임에도 역사에서 배제되어 비가시적인 운명에 있었던 것들을 바라본다. 디디-위베르만은 이 바라봄의 실천을 통해 민중처럼 비가시적이었던 것에 형상을 부여해 가시화하는 것이 바로 '역사의 눈'의 "집요한 사명"이라고 말한다.[10]

이미지와 역사와의 관계를 다룬 이 총서는, 「모든 것을 무릅쓴 이미지들」이라는 글이 그 기획에 직접적인 계기를 제공했다는 점을 눈여겨볼 필요가 있다.[11] 이 글은 발표되자마자 프랑스 지식인들 사이에서 격렬한 논쟁을 불러일으켰다. 한편에서는 홀로코스트는 상상될 수도 재현될 수도 없다는 주장과, 다

[9] G. Didi-Huberman, *Images malgré tout*, Paris, Les Éditions de Minuit, 2004, p. 56: [국역본] 조르주 디디-위베르만, 『모든 것을 무릅쓴 이미지들』, 오윤성 옮김(레베카, 2017). 디디-위베르만은 2001년 1월 12일부터 3월 25일 사이 파리의 오텔 드 쉴리(Hôtel de Sully)에서 열렸던 전시 ≪수용소의 기억≫(Mémoire des camps: Photographies des camps de concentration et d'extermination nazis, 1933-1999)의 도록에 아우슈비츠-비르케나우의 존더콘만도가 찍은 네 장의 사진을 분석한 글을 「모든 것을 무릅쓴 이미지들」(Images malgré tout)이라는 제목으로 수록했다. 해당 글은 몇 년 후 같은 제목으

로 출판된 그의 책 1부에 포함되어 있다.
[10] *Ibid.*
[11] 이 글은 *Le monde*와 *Les temps modernes* 등의 저널을 중심으로 이미지를 통한 역사적 사건에 대한 기억, 그것을 다룬 이미지의 상투화와 그 증거 능력의 한계, 그리고 역사가들을 포함한 우리 모두의 이미지에 대한 인식론적, 윤리적 태도 등의 문제를 둘러싸고 격렬한 논쟁을 불러일으켰다. 이 논쟁에 관한 보다 자세한 내용은 박기현의 논문, 「이미지를 통한 역사의 독해가능성 연구: 조르주 디디-위베르만의 『그럼에도 불구하고 이미지들』을 중심으로」, 『프랑스문화연구』 제43집, 2019, pp. 309-353 참고할 것.

해제

른 한편에서는 그럼에도 역사를 알기 위해서는 이미지를 통해 상상해야 한다는 주장이 팽팽하게 대립했다. 이러한 이미지 논쟁은 수전 손택(Susan Sontag), 장프랑수아 리오타르, 루이 마랭 등에 의해 본격적으로 쟁점화된 재난 또는 재앙의 '재현 (불) 가능성'에 대한, 아직 끝나지 않은 논쟁의 연속선상에 있다고 할 수 있다. '역사의 눈' 총서 또한 역사 앞에서 이미지의 무력함을 주장하는 비판적, 회의적 입장에 대한 직접적 응답의 형식으로 기획된 것이다. 그러나 이 책에서 디디-위베르만은 어떤 특별한 역사적 사건에서 호명될 수 있는 민중이 아닌, 오히려 모리스 블랑쇼나 조르주 바타유가 말한 '인류'와 근접한,[12] 보다 보편적인 개념으로서의 민중과 관련된 이미지론을 개진하고 있다. 오늘날 역사적 과거로서가 아니라 현재의 보편적 주체로서의 민중과 그 민중의 이미지를 사유한다는 것은 얼마만큼의 '시대착오적' 위험을 감수하는 일이라 할 수 있을 것이다. 삶의 온갖 장면들이 도처에서 파편화된 구경거리가 되고 있는 이 '미디어의 시대'에 민중이라는 개념 역시 부서지고 조각나 사라지고 있는 듯이 보이기 때문이다. 하지만 이 책은 오히려 민중의 이미지를 끊임없이 시대착오적인 것으로 만들고 있는 이 시대의 이미지 정치학의 문제 자체를 본격적으로 제기하고 있다.

우리 현대사에서 민중 역시 비슷한 운명에 처해 있는 듯하다. 한때 이 민중이란 단어는 얼마나 뜨겁고 생생했던가. 하지만 언제부터인가 우리는 스스로를 더는 민중이라 부르지

[12] M. Blanchot, "L'espèce humaine" (1962), in *L'Entretien infini*, Paris, Gallimard, 1969; G. Bataille, "L'espèce humaine"(1952), in *Œuvres complètes, XII*, Paris, Gallimard, 1988.

민중들의 이미지

않게 됐다. 한국의 지성을 끓어오르게 만들었던 민중에 대한 열띤 논의와 논쟁은 1980년대 말 이후 국내외의 정세 변화와 더불어 급격히 사그라졌고, 민중이란 단어 역시 점차 우리 일상 언어에서 자취를 감추었다. 이 단어는 이제 불특정 다수의 개성 없는, 따라서 쉽사리 특정 이념이나 유행에 휩쓸릴 경향성이 강한 무리를 가리키는 '대중', 혹은 정치적 단위체의 구성원으로서 그 단위체의 법적, 행정적 보호를 받고 권위를 누리는 '시민' 또는 '국민'이란 단어로 대체되었다.

　　그렇다면 우리는 묻지 않을 수 없다. 왜 다시 민중인가? 왜 민중을 드러내는 일이 중요한가? 민중은 정말로 역사의 저편으로 사라졌는가? 민중이란 단어 자체가 일상 언어에서 퇴화된 지 오래인 지금, 이 '시대착오적' 단어가 왜 다시 소환되어야 하고, 왜 다시 논의되어야 하는가? 디디-위베르만이 우리 시대 예술가와 역사가가 수행해야 할 가장 근본적이며 중요한 일 가운데 하나를, 민중의 존재를 '노출'하고 '형상화'하는 것이라고 보는 이유는 무엇인가? 미술사가로서 그가 인류학, 사회학 혹은 정치학의 논의 대상에 더욱 적절해 보이는 이 민중의 문제에 관심을 갖게 되었던 이유는 무엇인가?

2. 민중들(의 노출)의 위기

디디-위베르만이 『반딧불의 잔존』[13]에서 내비쳤던 직관을 토

[13] G. Didi-Huberman, *Survivance des lucioles*, Paris, Les Éditions de Minuit, 2009: [국역본] 조르주 디디-위베르만, 『반딧불의 잔존』, 김홍기 옮김(길, 2020).

389

대로 민중의 문제를 본격적으로 다룬 책 『민중들의 이미지』는 "민중들이 노출된다"(Les peuples sont exposés)⑭라는 짧지만 강렬한 문장으로 시작된다. 주지하다시피 미술의 역사에서 인간을 형상화하는 장르인 초상화나 초상 조각은 동서양을 막론하고 오랫동안 왕족, 귀족, 부르주아, 성인(聖人) 등 지배 계층만을 대상으로 했으며, 이들의 권력과 위력을 노출하는 데 집중되어 있었다. 말하자면 미술의 역사에서 이미지에 대한 민중의 권리 부재는 민중의 정치적 참여 권한의 부재와 다름없었다.

그렇다면 디디-위베르만의 "민중들이 노출된다"는 이 문장은 과거와 달리 이제 민중들이 온전한 정치적 주체가 되었다는 것을 뜻할까? 우리 일상 언어에서 민중이란 단어 자체가 더는 유효하지 않게 되었다는 사실, 혹은 그것이 더는 억압된 피지배 계층을 지칭하는 것이 아닌, 알랭 바디우(Alain Badiou)가 명시한 것처럼 그 자체로는 적어도 중립적 개념이 되었다는 사실은,⑮ 이제 모든 사람이 자신을 표현할 수 있는 재현 수단에 언제든 접근할 수 있게 되었고, 자신의 의견을 대표할 수 있는 대의민주주의 정치가 구현된 결과라고 해석할 수 있을까?

이런 기대와는 달리 디디-위베르만은 이내 '노출'이란 단어가 갖는 또 다른 층위를 드러낸다. 그는 오늘날 민중들은 "결핍 노출되어"(sousexposés)—예를 들어 특정 민중의 존재가 미디어의 통제와 검열에 의해 축소되거나 은폐될 때처럼—

⑭ Id., *Peuples exposés, peuples figurants, op. cit.*, p. 11.
⑮ 알랭 바디우, 「'인민'이라는 말의 쓰임에 대한 스물네 개의 노트」, 알랭 바디우 외, 『인민이란 무엇인가?』, 서용순 외 옮김(현실문화연구, 2014), pp. 9-28 참고.

민중들의 이미지

있거나, 아니면 "과잉 노출되어"(surexposés)—예를 들어 미디어의 스포트라이트를 받아 반복적으로 노출됨으로써 스테레오타입이 될 때처럼—있다고 말한다.[16] 오늘날 민중들은 스스로를 노출하기 위한 모든 조건—기술적 조건으로서 최첨단의 재현 미디어와 정치적 조건으로서 민주주의—을 그 어느 때보다 더 잘 갖추고 있으며, 따라서 더욱 가시적이 된 시대를 살고 있는 것처럼 보이지만, 노출의 이러한 결핍과 과잉 사이에서 그들은 오히려 비가시적인 존재가 되었으며, 그들의 미학적, 정치적 재현 속에서 오히려 그들의 존재 자체가 사라질 **위험에 노출되어** 있다는 것이다.[17]

이러한 사태는 발터 벤야민이 「기술적 복제 가능성 시대의 예술작품」에서 사진이나 영화와 같은 복제기술에 의해 예술작품의 '제의가치'가 '전시가치'로 전환된 시대, "민주주의의 위기는 정치인의 전시 조건의 위기"라고 했던 말을 환기시킨다.[18] 물론 여기서 '전시'로 번역되고 있는 벤야민의 개념 Ausstellung 역시 예술작품이나 상품 따위의 전시와 같은 제한적 의미를 넘어서는, 보다 근본적이고 존재론적인 의미로서 '밖으로 드러냄'을 뜻하는 노출에 가까울 것이다. 민주주의 국가는 헌법적 지위가 보장된 국민을 국가라는 체계의 전면에 노출시키지만, 이러한 국가 체계의 전체성으로부터 탈구된 존재

[16] G. Didi-Huberman, *Peuples exposés, peuples figurants, op. cit.*, pp. 15-16.
[17] *Ibid.,* p. 15.
[18] W. Benjamin, "L'œuvre d'art à l'ère de sa reproductibilité technique"(1935), trad. R. Rochlitz, in *Œuvres, III*, Paris, Gallimard, 2000, p. 93: [국역본] 발터 벤야민, 『기술복제시대의 예술작품 / 사진의 작은 역사 외』, 최성만 옮김(길, 2007); 『기술적 복제가 가능한 시대의 예술작품』, 신우승 옮김(전기가오리, 2016); 『기술적 복제시대의 예술작품』, 심철민 옮김(비, 2017).

391

들, 전체성의 셈과 몫으로부터 누락된 '비(非)부분' 혹은 '잉여'들, 엄연히 존재하지만 노출되지는 않은 존재들을 은폐하고 있다. 민중들은 여성과 남성, 정규직과 비정규직, 정상인과 장애인, 합법 체류자와 불법 체류자 등, 국가가 통제하고 관리하기 더욱 용이한 범주로 해체·분류되어 그들을 연결하는 고리를 잃어버리고, 심지어는 상호 대립 관계로 내몰리기까지 한다.

또 다른 한편에서 우리는 개인 블로그, SNS, 유튜브 등을 통한 발언과 노출의 기회가 획기적으로 확장된 시대를 살고 있다. 네트워크의 새로운 기술적 조건과 작동 방식은 기존의 사회적 공간을 분할하고 배치했던 권력관계를 변화시키고 그 변화를 전시한다. 네트워크는 기존의 계급적 분할을 넘어 모두에게 자유롭게 자신을 노출할 기회를 주고 있지만, 정작 우리는 자신의 자유로운 의견과 개성을 전시할 것을 지속적으로 강요받는, 다시 말해 자유가 강요되는 기이한 역설적 경쟁 속에 놓인다. 이때 노출―흥행의 지표―은 바로 수치화되어 그 자체로 하나의 권력이 된다. 결과적으로 소수의 흥행과 다수의 구경꾼을 만들어내는 방식으로 권력이 재분할되고 불평등은 오히려 강화된다. 소수의 특별한 '인플루언서'는 스타처럼 선망의 대상이 되고, 그들을 부르는 말 뜻 그대로 그렇지 못한 다수의 평범한 '유저'들의 사고와 행동에 영향을 미친다. 이렇게 우리는 지배와 피지배의 권력관계로 이루어진 사회 구조의 구태가 기술적 매개를 통해 자유라는 착시 속에서 새로운 양상으로 재생산되는 상황을 목도한다. 그런데 네트워크상의 재현에서 더욱 심각한 문제는, 네트워크에서 다수의 민중들의 목소리와 얼굴이 배제되고 있다는 사실 자체를 우리가 망각하게 된다는 점이다.

민중들의 이미지

3. 이미지로 사유된 민중 개념

오늘날 이렇게 민중들의 전시 조건이 위기에 처한 상황에서, 디디-위베르만이 자신의 이미지론을 통해 지속적으로 요청하고 있는, '이미지로 사유'한다는 것은 무엇을 말하는가? 그것은 일차적으로는 그림, 사진, 영화 등의 물질로서 우리 눈앞에 제시되는 것을 사유의 대상으로 삼는다는 것을 의미할 것이다. 우리가 보통 이미지 비평가를 생각할 때 쉽게 떠올리게 되는 이미지에 **대한** 사유 말이다. 이미지 비평가로서 디디-위베르만 역시 수많은 이미지들을 살핀다. 그러나 이 살핌 속에서 그가 특별히 찾고 있는 이미지는 대문자 A로 시작하는 위대하고 숭고한 미술(Art)이나 세간의 이목을 끄는 화려하고 값비싼 이미지라기보다는, 오히려 하찮고 평범해 보이는 것들, 따라서 시간이 지나면서, 디디-위베르만이 "인류학적 동역학과 퇴적 작용"에 의해 대부분 파괴되어 불완전하고 파편적인 형태로 **잔존**한다고 말했던 것들이다.[19] 그것은 대부분 우리의 시선을 벗어나 있는, 이를테면 1944년 8월, 존더코만도라 불렸던 특별 작업반의 일원이 아우슈비츠-비르케나우의 절멸 수용소에서 목숨을 걸고 비밀리에 찍은 네 장의 사진과 같은 것들이다.[20] 이 사

[19] G. Didi-Huberman, *L'image survivante. op. cit.*, p. 41.

[20] 나치가 그 흔적을 없애고자 했던 유대인 말살의 현장이 이 사진들을 통해 세상에 알려지게 되었다. 이 사진 분석을 통해 드러낸 역사와 이미지 사이 관계에 대한 디디-위베르만의 입장, 특히 상상력을 가동시켜야 한다는 그의 논점은 당시 프랑스 지식인들 사이에 매우 큰 파장을 불러일으켰고, 아직도 다양한 지적 논쟁의 장에서 꾸준히 언급되고 있을 만큼 이미지에 대한 그의 첨예한 정치적, 윤리적 태도를 표방하고 있다.

진들은 거칠게 잘리고 불안하게 흔들리며 보잘것없어 보이는, 역사적 현실의 매우 작은 편린에 불과하다. 그러나 그 편린은 디디-위베르만이 로베르 앙텔므의 진술을 토대로 말한 "상상 불가능한 것의 감정을 거쳐 획득한 **상상력**"[21]을 통해 역사적 사실을 **알 수 있게** 하는 이미지이기도 하다. 물론 이때의 상상력은 근거 없는 공상이나 환상과 구별되어야 할 것이다. 그것은, 디디-위베르만이 보들레르의 말을 빌려 설명한 것처럼, 사물들 사이의 "내밀하고 비밀스러운 관계, 그 대응점과 유사점"을 감지하고 읽어낼 수 있는 **비판적 능력**에 가깝다.[22] 그러한 능력은 누군가에 의해 사전에 짜인 기획의 틀을 벗어날 때 발휘된다. 따라서 상당한 용기가 필요하다. 위험을 무릅쓴 상상을 위한 이 탈선은 대상을 다른 거리, 다른 지점에 놓이게 함으로써 오히려 보이지 않았던 대상의 모습이 드러나게 만들 수 있다. 이 상상력은 나아가 자신의 목숨을 걸고 당시의 참담한 상황을 세상에 알리고자 했던 사람들의 위험과 고통을, 그들과 같은 인간, 즉 인류로서 함께 나눌 수 있는 **공감적**, **실천적 능력**이기도 하다.

또한 디디-위베르만의 이미지로 사유하기는, 벤야민의 역사 개념을 정초시켰던 밤하늘의 '성좌' 이미지처럼, 직관적으로 그러나 폭넓고 깊이 있는 철학적 토대 위에서 포착했던 이미지를 **통해** 민중들에 대한 사유를 펼치는 것이기도 하

[21] *Id.*, *Peuples exposés, peuples figurants*, *op. cit.*, pp. 13-14.
[22] *Id.*, "Atlas: Remonter le monde" (entretien avec Catherine Millet), *Artpress*, 2010.

(https://www.artpress.com/2010/11/22/georges-didi-huberman-atlas-comment-remonter-le-monde/) 참고.

민중들의 이미지

다. 그것은 이를테면 디디-위베르만이 『반딧불의 잔존』에서 민중에 대한 메타포로 선택했던 **'반딧불'의 이미지**와도 같은 것이다.[23] 그가 단테의 『신곡』 지옥편에서 찾아낸 이 '루치올라'(lucciola)는 조르조 아감벤이 언급한, 다른 모든 이미지들을 삼켜버리는 '군림'과 '영광'의 이미지, 혹은 그것의 현대적 버전인 미디어의 스펙터클 이미지와는 달리,[24] 매우 작고 연약한 빛을 발하면서 우리와 가까운 거리에서 갑자기 산발적으로 나타나 사라지길 끝없이 반복한다.[25] 디디-위베르만의 이러한 반딧불의 이미지는, 1941년 파시즘이 득세하던 시절이었음에도 청년 파솔리니를 자신의 민중에로 이끌었던 반딧불처럼[26] 민중들로 연결된다. 반딧불이는 밤이 되면 자신의 모습을 드러낸다. 여기서 우리는 밤의 역설을 발견한다. 밤은 체제의 보호와 혜택으로부터 벗어난, 또는 배제된 비가시적 영역이지만 반딧불이는 그러한 밤의 영역에서 오히려 빛을 발하는 존재이기 때문이다. 밤은 그렇다면 지배자들의 환한 낮과는 또 다른 역사가 만들어지고 이야기되는 시간일 것이다. 어두움은 말하자면 단 하나의 절대적 빛에 의해 가려졌던 수많은 '반딧불-민중들'의 존재를 드러내주는 무대일 것이다. 이 무대는 무대 바깥의 크고 강력한 서치라이트가 아니라, 무대 안의 민중들 스스로가 발산하는 작고 연약한 빛에 의해 조명된다. 이미지 철학자로서 디디-위베르만이 주목했던 이미지는 이렇게 반딧불

[23] *Id.*, *Survivance des lucioles, op. cit.*, p. 74.

[24] 조르조 아감벤, 『왕국과 영광: 오이코노미아와 통치의 신학적 계보학을 향하여』, 박진우, 정문영 옮김(새물결, 2016)

참고할 것.

[25] G. Didi-Huberman, *Survivance des lucioles, op. cit.*, p. 99.

[26] *Ibid.*, pp. 15-16.

해제

이라는 메타포를 매개로 '이미지-반딧불-민중'의 조합을 만들어냄으로써 마침내 민중에 대한 사유로 귀결된다.

반딧불의 메타포를 통한 디디-위베르만의 이러한 민중에 대한 사유는 아비 바르부르크의 '잔존' 개념에서 비롯되었다고 볼 수 있다.[27] 디디-위베르만은 반딧불이를 "빛나고, 춤추고, 떠돌고, 잡히지 않고, 저항하는 존재"[28]로 묘사한다. 그것은, 『반딧불의 잔존』을 번역한 김홍기가 이 책의 해제에서 잘 요약하고 있듯이, 밤의 무대를 대낮처럼 바꿔버린 대도시의 강한 인공 빛에 의해, 또는 개발을 명목으로 오염되고 훼손된 환경에 의해, 이제는 분명 우리와 더 먼 곳으로 사라진, 미약하나 무언가에 구속되길 거부하는 자유로운 존재이며, 그리하여 어디선가 번식의 욕망으로 아직도 사랑의 춤을 추는, 그 자체로 아름다우며 정념에 휩싸인 존재이기도 하다.[29] 이렇게 반딧불이는 "내쫓기는 민중"이자, 동시에 공동체를 만들기 위해 "잔존하고 저항하는 민중"으로 표상된다.[30] 따라서 민중들은 특정 시기와 특정 지역에서 역사적으로 진화하거나 퇴화하

[27] 미술사학자로서 바르부르크는, 이를테면 이탈리아 르네상스 미술이나 중세의 기독교적 도상 속에 남아 있는 고대적 이미지들의 흔적처럼, 이미지는 어느 순간 생성되고 소멸되는 것이 아니라 잔존한다고 보았다. 평생에 걸쳐 '고대의 잔존'(Nachleben der Antike)에 천착했던 그는, 고대의 "위대함과 쇠퇴라는 시간적 모델"에 의해 조직된 빙켈만(Johann Joachim Winckelmann)의 근대 미술사학의 기획과는 달리(Id., L'image surviviante, op. cit., pp. 17-18), 잔존의 개념을 통해 예술은 그 형식을 바꿀 뿐 시간을 관통해 자신의 삶을 연장한다고 보았다. 바르부르크의 이러한 시간성 개념은 주류 미술사에서는 다뤄지지 않지만, 그럼에도 잔존하고 있는 수많은 이질적이며 불연속적인 미술의 양식과 요소의 변이를 해명할 수 있게 한다.

[28] Id., Survivance des lucioles, op. cit., p. 19.

[29] 김홍기, 「그럼에도 불구하고 이미지가 말한다는 것」, 조르주 디디-위베르만, 앞의 책(2020), pp. 200-201 참고.

[30] 같은 글.

396

민중들의 이미지

는 것이 아니라, 강한 서치라이트가 닿지 않은 곳에서 산발적으로 자신의 모습을 드러내는 반딧불이처럼, 억압받고 내쫓긴 존재이지만 **모든 곳에서 늘 살아남아 있는** 존재이다. 디디-위베르만은 이런 맥락에서 민중들이야말로 잔존의 "영역"과 "조직망"을 잘 보여주고 있으며, 바로 거기서 잔존의 "초영토성", 잔존의 "주변화", 잔존의 "저항과 반항적 자질이 표명된다"고 역설한다.[31] 프로이트의 정신분석학적 '증상' 개념을 중심에 두었던 박사 논문을 포함한 그의 초기 사유가 이렇게 바르부르크의 '잔존' 개념과 만나면서 보다 명확한 정치적 차원을 획득할 수 있게 된다.[32]

디디-위베르만이 각별한 애정을 갖고서 관심을 기울이는 것은 바로 이러한 잔존의 이미지, '모든 것을 무릅쓰고' 살아남은 이미지들이다. 그렇다면 이 억압받고 은폐된 민중들은 어떻게 자신이 죽지 않고 살아남아 있다는 것을 **가시화**하는가? 예술가들은 돌발적이고 충동적인 방식으로 드러나는 민중들의 잔존 '증상'—프로이트의 정신분석학적 의미에서의—을, 강한 서치라이트에 의해 밋밋하게 균질화된 민중들의 각기 다른 얼굴의 주름을, 그 얼굴에 새겨진 수많은 이질적인 시간의 굴곡을 어떻게 하나의 예술적 언어로 다시 드러내 **형상화**할 것인가?

[31] G. Didi-Huberman, *Survivance des lucioles, op. cit.*, p. 61.
[32] 앨리슨 스미스(Alison Smith)는 디디-위베르만이 *Survivance des lucioles*(2009)을 통해 보다 열성적이고 폭넓은 독자층이 형성되었으며, 이 책에서 다룬 핵심 개념과 메타포가 정치적 투쟁의 언어에 진입하게 되었다고 보았다(A. Smith, *Georges Didi-Huberman and Film: The Politics of the Image*, London; New York, Bloomsbury Academic, 2021, p. 116).

397

4. 역사의 시간성과 민중들의 형상

'잔존'하는 민중의 '시대착오적' 시간성

미술사가로서 디디-위베르만은 "역사철학과 특정한 **시간적 모델**의 선택 없는 미술사가 존재하지 않는 것처럼, 예술철학과 특정한 **미학적 모델**의 선택 없는 미술사 또한 존재하지 않는다"라고 말한다.[33] 물론 이 말은 빙켈만(Johann Joachim Winckelmann)에 의해 정립된 선형적 체계의 미술사를 비판하기 위해 언급된 것이긴 하지만,[34] 디디-위베르만은 그러한 빙켈만적 미술사와는 전혀 다른 종류의 미술사를 제시하기 위해 그 자신이 특히 지속적으로 영감을 받았던 아비 바르부르크와 발터 벤야민을 염두에 두고 있었을 것이다. 이 두 사람은 그의 미술사적 실천에 '**시대착오**'라는 시간적 모델과 '**변증법적 이미지**'라는 미학적 모델을 제시했기 때문이다.

앞서 언급한 바르부르크의 '잔존' 개념은 고대에서 중세, 르네상스로 이어지는 기존의 연속적 역사의 시간성과는 다른, 모순적, 복합적 시간성을 제시한다. 중세 이후 서구 미술의 시기 구분이 르네상스, 즉 '부활'이라고 명명되었던 것에는, 근대 미술사학을 정립한 사람으로 잘 알려진 빙켈만을 위시한 기존의 주류 미술사가들에 의해, 중세의 긴 암흑의 시간, 미

[33] G. Didi-Huberman, *L'image survivante*, *op. cit.*, pp. 15-16.

[34] 디디-위베르만은 빙켈만의 기획 전체가 고대 미술의 '위대함'(grandeur)과 그 이후 고대 미술의 '쇠락'(décadence)이라는 미학적 모델에 기초해 조직되었다고 지적한다. 그에 의하면 이 모델은 '비관주의적'인데, 왜냐하면 빙켈만은 그 기원에서 진보와 변화를 거쳐 완성된 고대 미술이 시간이 지나면서 결국 쇠퇴와 몰락, 소멸을 겪는다는, 이상주의적 미술의 파괴를 전제하고 있기 때문이다(*Ibid.*, pp. 17-18 참고).

민중들의 이미지

술의 죽음의 시간을 거쳐 고대 미술의 이상이 부활한 것이라는 관점이 반영돼 있었다. 그러나 바르부르크는 고대 이후에도 다양하고 이질적인 시간과 공간 속에서 고대적 이미지들이 출몰하는 현상에 주목하고, '고대의 잔존'이라는 개념을 통해 고대가 시간을 관통해 늘 살아남는다고 보았다. 이렇게 바르부르크는 기존의 탄생에서 죽음과 부활로 이어지는 질서정연한 시대 구분을 무화시키는 여러 **시간들의 무질서한 동시적 '뒤얽힘', 그 복잡성**을 드러내는 새로운 시간 개념을 제시하게 된다.[35] 그것은 역사주의(실증주의) 역사학에 의해 연대기적(chronique)으로 기술된 역사에 대립하여, 누락되거나 방기되었던 다른 시간들을 역사의 결을 거슬러 탐색하는 시대착오적인 시간성, 보다 정확히 말하자면 '비연대기적인' 혹은 '탈연대기적인'(anachronique) 시간성이다. 그것은 또한 무의식 속에 억압된 원초적 기억이 지금 다시 출몰하는 프로이트의 '증상' 개념에서처럼, 현재의 상태에 변화를 가져오는 과거이자, 잠

[35] 바르부르크의 '잔존' 개념을 통한 시대착오라는 시간성 문제를 집중적으로 다룬 『잔존하는 이미지』를 참고할 것. 한편, 우리는 바르부르크가 천착한 '고대의 잔존'과 관련하여 잔존하는 것의 기원으로 이해될 수 있는 이 고대라고 하는 것이 어떤 의미를 갖는지 질문할 수 있을 것이다. 그것은 절대적 혹은 이데아적 의미를 갖는 기원을 말하는가? 이 질문에 대한 답은 디디-위베르만이 『잔존하는 이미지』에서 언급한, 잔존하는 것의 '기원'(원천)—벤야민의 Ursprung—을 대하는 계보학자(역사학자)의 태도에서 찾을 수 있을 것 같다. 디디-위베르만에 의하면, 바르부르크 자신이 영향을 받았던 니체적 의미의 계보학은 조상, 원천, 기원의 연속성을 확립하는 작업과는 거리가 멀다. 그는, 미셸 푸코가 말한 것처럼, 모든 것은 본질적으로 변화하기 때문에 역사의 어떤 불변성에도 의지하지 않아야 하지만, 그렇다고 기원의 개념 자체를 거부할 수는 없다고 지적한다. 이때 그가 염두에 두고 있는 기원은, "여기서는 드러나지만 저기서는 묻혀 있거나, 여기서는 화석화되어 있지만 저기서는 끝없이 다시 발아하는" 것으로서의 '리좀적' 뿌리, 즉 단 하나의 기원점이 아닌, 서로 복잡하게 얽혀 있고 연결되어 있는 지점들을 가리킨다(*Ibid.*, pp. 173-176).

해제

자던 과거를 흔들어 깨워 다시 자신 앞에 세우는 현재라는, 서로 다른 두 시간성의 복잡한 상호작용이기도 하다.

　　여기서 시대착오가 기존의 역사학을 대체하는, 역사학의 유일하고 절대적인 시간 모델로 제시된 것은 물론 아니다. 그것은 역사를 구성하는 또 다른 시간들을 불러내 **변증법적**으로 **대결**시킴으로써, 이질적 시간들 사이의 충돌 그 자체로부터 역사에 대한 새로운 시각을 제시할 수 있으며, 종국에는 보다 온전한 역사를 정초할 수 있다는 점에서 그 의미를 찾을 수 있다. 아마도 이런 맥락에서 디디-위베르만은 "흥미로운 역사학은 … 연대기와 시대착오가 만드는 리드미컬한 유희, 그것들이 주고받는 춤"[36]이라고 표현했을 것이다. 따라서 시대착오는 역사 자체에 대한 거부가 아니라, 절대적으로 유일한 하나의 역사, 그 역사의 바깥에 있는 수많은 다른 역사들을 간과하거나 인정하지 않는 역사에 대한 거부로 이해할 필요가 있다.

　　시대착오라는 시간적 모델에 기초한 미술사가로서 디디-위베르만의 작업은 일정 시간이 경과한—흔히 미술사적으로 조망할 수 있는 시간적 거리가 확보된 시점—이후, 우리가 과거에 완결된 예술작품에 대해 수행하는 역사화의 작업, 즉 애도나 추모의 작업, 더는 이 세계에 존재하지 않는다는 것에 대한 확인의 작업과는 거리가 멀다. 그것은 완료형의 '과거'(passé)—불어의 'é'(발음 'ㅔ')로 밀어 넣거나 닫아버리는—가 아니라, "시대착오가 모든 동시대성을 관통하고 있다"[37]는

[36] *Id., Devant le temps, op. cit.*, p. 39.　　　[37] *Ibid.*, p. 15.

민중들의 이미지

그의 주장처럼, 현재와의 변증법적 상호작용 속에서 늘 서로 영향을 미치면서 살아 있는 다른 차원의 과거―벤야민이 말한 '예전'(l'Autrefois)―를 기술하는 것이다.

　　이러한 역사관에 비추어보았을 때, 그렇다면 기존의 역사에서 배제되고 누락되었던 잔존의 민중을 시간을 거슬러 역사의 전면에 드러내는 일이 왜 중요한지 짐작할 수 있다. 기존의 역사는 지배계급이 역사의 유일한 주체로서 자기 계급의 이데올로기를 강화하는 방식으로 기술되어왔다. 그 안에서 민중은 역사 기술의 주체도 대상도 아니었다. 이에 반하여 디디-위베르만은 민중과 그들의 삶이 표상된 이미지를 중심으로 역사 인식의 새로운 차원을 펼쳐낸다. **민중**은 기존의 지배 이데올로기에 의해 쓰인 역사에서 누락된 존재로서, 다른 역사 기술을 가능케 하는 대상이자, 반딧불이처럼 덧없고 미약하나 여전히 생명의 빛을 발하고 있는 그 잔존의 존재 방식을 통해 **역사의 진정한 시간성**을 밝혀낼 수 있기 때문이다.

　　　　　'종'과 '인간적 양상' 사이 민중의 얼굴

따라서 미술사가로서 디디-위베르만이 주목하게 될 작업이란 당연히 잔존하는 민중들을 노출하고 형상화하는 작업일 것이다. 그런데 민중들을 스테레오타입으로 축소하지 않고 노출하는 일은 결코 쉽지 않다. 그 어려움은 근본적으로 민중이란 존재 자체가 갖고 있는 모호성, 복잡성에서 기인한다. 바디우는 그 자체로 중립적 용어로서 '인민'(민중)이 다양한 지역의 역사적, 정치적 맥락에서 상당히 제한적 의미를 부여받으며 사용되는 여러 사례를 적고 있다.[88] 이 용어가 오늘날 중립적으로 사용

된다는 것은, 바디우 자신이 예시하고 있는 것처럼, 그것이 상황에 따라 때론 매우 상이한 의미로 굴절될 수 있다는 것을 뜻한다. 또한 민중의 개념을 파악하는 데 있어 문제를 보다 어렵게 만드는 것은, 억압받는 대상이든 혁명의 주체든 각자가 유일하면서도 서로 다른 복수의 사람들로 이루어진 민중의 다양성과 다수성에 있다. 이런 맥락에서 디디-위베르만은 '정체성', '동일성' 또는 '일반성', '총체성' 등의 개념으로 규정할 수 있는 민중은 존재하지 않는다고 단언한다.[39] 외부로부터 철저하게 고립된 어떤 민중을 상상할 때조차, 그 민중은 자신의 내부에서 개별자들의 나이, 성별, 생사 등의 수많은 차이들로 이루어지며, 또한 그런 이질적 조합으로 이루어진 다수의 또 다른 민중들의 복잡성과 비순수성을 전제한다고 보았기 때문이다.[40]

　　그는 민중을 이루는 이러한 개인의 개별적 특징을, 그가 『민중들의 이미지』에서 집중적으로 분석하고 있는 사진가 필리프 바쟁이 사용했던 표현을 가져와 **"인간적 양상"**이라 부르고 있는데,[41] 이 표현은 인간의 존재론적 '유일성'이라는 개념과 관련된다. 즉 어떤 한 사람에게서 그가 유일하기 때문에 나타나는 그만의 고유한 모습, 그가 이 세계에서 느끼고 생각하고 운동하며 살아가면서 그의 육체에 새긴 혹은 새겨진, 타자의 그것과 구별되는 그만의 특별하고 특이한 흔적을 가리킨다. 그렇다면 이렇게

[38] 알랭 바디우, 「'인민'이라는 말의 쓰임에 대한 스물네 개의 노트」, 앞의 책 (2014), pp. 9-28 참고할 것. 바디우의 해당 글이 실린 책 『인민이란 무엇인가?』에서는 같은 단어 peuple을 '민중'이 아닌 '인민'으로 번역했다.

[39] 조르주 디디-위베르만, 「감각할 수 있게 만들기」, 같은 책(2014), p. 98.
[40] 같은 글.
[41] Id., Peuples exposés, peuples figurants, op. cit., p. 35.

민중들의 이미지

다양한 인간으로 이루어진 민중을 어떻게 형상화할 것인가?

여기서 관건은, 전체주의가 인류를 하나의 인간적 양상의 규칙 속에 종속시키는, 이를테면 1932년 새로운 국가 건설을 위한 민중 총동원에 가담했던 에른스트 윙거가 말한 "개인을 … 하나의 유형으로 재현"[42]함으로써 '동일자'로 조직했던 것과는 달리, 어떻게 이러한 인간적 양상의 개별적 차이를 인류에 귀속시킬 수 있는가이다. 물론 여기에 정해진 법칙이란 없다. 다만 그것은 '인간적 양상'과 인류라는 '종' 사이 긴장을 유지할 때 기대될 수 있는 형상이다. 디디-위베르만에 의하면, 그 자신이 벤야민의 열렬한 독자였고, 바르부르크의 '잔존' 개념이 갖는 인류학의 이론적 진가를 인정한 매우 드문 철학자들 가운데 하나였던 아감벤은, 그의 책 『도래하는 공동체』에서 '예' 또는 '임의적인 것'이란 개념을 통해 '공통적인 것'의 형상화 가능성을 가늠케 한 바 있다. 여기서 '예'란, 디디-위베르만의 설명에 따르면, "귀납이 특수에서 보편으로 나아가고, 연역은 보편에서 특수로 나아"갈 때, "특수에서 특수로 나아가는 역설적인 제3종의 운동"을 말한다.[43] 이러한 '예'가 갖는 실질적인 역량은 그 독특성을 유지하면서도, "선험적으로 정식화할 수 없는 어떤 일반적 규칙에 대한 예시로 만든다"는 데 있다.[44]

한편, '임의적인 것'은 절대적 중립성을 갖는데, 아감벤은 그 중립성을 '공통적인 것'과 '고유한 것'─디디-위베르만식으로

[42] E. Jünger, *Le Travailleur*(1932), trad. J. Hervier, Paris, Christian Bourgois, 1989, p. 149, repris in *ibid.*, p. 69.

[43] G. Agamben, *Signatura rerum. Sur la méthode,* trad. J. Gayraud, Paris, Vrin, 2008, pp. 19-20; 24, repris in G. Didi-Huberman, *Survivance des lucioles, op. cit.*, pp. 95-97.

[44] G. Didi-Huberman, *Survivance des lucioles, op. cit.*, pp. 96-97.

해제

말하자면 '종'으로서의 인류와 '인간적 양상'으로서의 개인—을 가르는 날카로운 능선에 비유한다.[45] 이를테면 임의적인 얼굴은 관습이나 에토스에 의해 어느 한쪽으로 넘어가면서 인류가 되기도, 개인이 되기도 한다는 것이다.[46] 그렇지만 그 능선으로부터의 넘어감은 균형의 깨짐이라기보다는, 인류와 개인의 두 비탈 사이 균형을 유지하면서 종이 되자마자 즉시 인간적 양상으로 되돌아오는, 또는 그 역으로의 동시적 '오고감'(aller-retour)일 것이다.

디디-위베르만은 그런 맥락에서 민중들의 노출을 바라보는 우리를 제시된 형상, 즉 자신의 세계 속에 고정된 닫힌 이미지를 관조하는 '관객'(spectateurs)이 아닌, 그러한 동시적 오고감 속에서 "얼핏 보이는"[47] 형상을 '기대하는 사람'(expectateurs)이라고 했을 것이다.[48] 따라서 그 임의적 얼굴은 어떤 총체나 종합으로 환원 불가능한 유일한 얼굴이지만, 동시에 자신의 동족

[45] G. Agamben, *La Communauté qui vient. Théorie de la singularité quelconque*, trad. M. Raiola, Paris, Le Seuil, 1990, pp. 26-27: [국역본] 조르조 아감벤, 『도래하는 공동체』, 이경진 옮김(꾸리에, 2014).

[46] G. Didi-Huberman, *Peuples exposés, peuples figurants, op. cit.*, p. 225 참고.

[47] 디디-위베르만은 2015년 스위스의 사스페(Saas-Fee)에 소재한 유럽대학원(European Graduate School)에서의 공개 강의에서 이 '얼핏 보임'(aperçues)을 달아나는 비전을 표현하기 위한 하나의 가능한 글쓰기 형식(문학적 장르)으로 규정한 바 있다. 여기서 그는 이 단어가 여성형 복수라는 점을 강조하는데, 왜냐하면 어떤 목록을 개관하는 '개요'라는 뜻으로 쓰이는 남성형 단수 aperçu와는 상관없이, 이 여성형

복수 aperçues는, 이를테면 단테의 베아트리체, 페트라르카의 로라, 바르부르크의 님프, 혹은 파리의 거리를 지나가는 여성 보행자라는 보들레르적 단어의 활용을 환기시키기 때문이다. 이들은 우연히 나타나 이내 사라지고 마는, 따라서 무의미한 파편과도 같은 존재처럼 보일 수 있다. 그러나 그만큼 경이롭고 강렬하며, 유쾌하면서도 불안한 인상을 남기는 존재이기도 하다. 매우 복잡하고 이질적인 감정의 동요를 일으키는 이 '얼핏 보임'은 그렇게 얼핏 보인 것에 대해 잘 알지 못하기 때문에 그것을 상상하고, 생각하고, 창작하게 만들고 싶어 하는 욕망이며, 그렇게 얼핏 보인 것이 기이하고도 아름답기 때문에 그 짧은 순간의 달아나는 비전을 영속적인 이미지로 만들고 싶어 하는 욕망을 함축한다.

민중들의 이미지

공동체에 "열려 있으며 … 예측 불가능하고 … 중요한" 얼굴이 된다.[48] 여기서 열려 있다는 것은 물론 정형화되고 고정된 클리셰를 부단히 깨어버리는 끝없는 변이들에 대해서도 열려 있다는 뜻일 것이다. 그럼으로써 또는 그럼에도 불구하고 우리는 그렇게 재형상화된, 아니 재형상화하는 양상 속에서 민중으로서 우리 자신을 서로 '얼핏' 알아볼 수 있게 될 것이다.

5. 변증법적 몽타주의 이미지로 사유하기

몽타주 형식으로 형상화된 민중들

'시대착오'라는 시간적 모델은 바르부르크의 검은 장막 위에 붙여진, 서로 대립하고 충돌하는 이질적 이미지들의 '므네모시네 아틀라스'[50]처럼, 또는 벤야민의 "예전이 지금과 만나 하나의 섬광 속에서 형성된" 밤하늘의 '성좌'처럼,[51] 필연적으로 **몽타주**를 '시각적 모델'로 삼게 된다. 벤야민은 자신의 역사 개

[48] *Ibid.*, p. 226.
[49] *Ibid.*, pp. 225-226.
[50] 그리스 신화에 등장하는 '기억의 여신'의 이름에서 따온 '므네모시네 아틀라스'는 바르부르크가 1927-29년 사이에 고대부터 동시대까지 서구 문명의 기원과 전개를 미술 도판, 우표, 엽서, 신문, 광고 등에서 본격적으로 수집한 1,000여 점의 사진 복제 이미지들을 수십 개의 검은 패널 위에 조직해 보여주고자 했던 '미완의' 프로젝트를 말한다. 다양하고 때로는 서로 이질적인 이 이미지들은 일정한 위계 없이 언제든 재배치(remontage)될 수 있는데, 바르부르크는 이때의 이미지들 사이의 충돌과 연상 관계를 통해 연대기적, 공간적 질서를 초월한 집단 기억의 모델을 구축하고, 그 의미를 다시 찾아내고자 했다. 디디-위베르만에게서 바르부르크의 므네모시네 아틀라스는 플라톤 이후 물질과 현상 너머의 이데아를 중심으로 구축된 서구의 관념론적 인식론의 전통과 미학적 패러다임을 해체하고, 지식의 가능한 새로운 형식을 끝없이 제시할 수 있는 이론적, 실천적 모델에 해당한다.
[51] W. Benjamin, *Paris, capitale du XIXème siècle - Le Livre des Passages*, Paris, Éditions Cerf, 2006, p 479. 여기서 '예전'과 '지금'이라는 용어는 과거와 현재라는

념에 대한 사유에서 몽타주 방식으로 만들어진 **변증법적 이미지**를 "챔피언, 스타 그리고 독재자가 승리자가 되는"[52] 그곳에서 그들에 맞서 저항할 수 있는 유일한 대안으로, 우리의 "비관주의를 조직"[53]할 수 있는 방법으로 제시하고 있다.

　　디디-위베르만은 『민중들의 이미지』에서 민중의 존재처럼 기존의 미술사 기술에서 방치되거나 누락된 영역을 새롭게 탐색한다. 이 책에는 민중과 관련된 총 59개의 이미지가 등장한다. 이 이미지들은 렘브란트, 고야, 쿠르베의 데생과 판화뿐만 아니라, 필리프 바쟁의 초상 사진, 뤼미에르 형제의 기록 영화, 파솔리니와 로셀리니의 픽션 영화, 왕빙의 다큐멘터리 영화, 또는 데 마르티노의 사진 기록물에 이르기까지 예술작품 외에도 이른바 '이미지 공간' 속에서 찾아낸 인류학적 자료들을 아우른다. 그런 맥락에서 일종의 '메타아카이브'라 할 수 있는 이 이미지들은 그

연속적 시간성의 개념과는 다른 차원의, 변증법적 긴장 속에서 서로가 서로를 끝없이 변화시키는 불연속적이며 비균질적인 시간성 개념으로 제안된 것이다. 역자마다 이 두 단어의 우리말 번역에 조금씩 차이가 있는데, 이것은 프랑스어 번역에서도 예외는 아니다. 다만 여기서 중요한 핵심은 '예전'이나 l'Autrefois를 그대로 직역한 '다른 날'이란 우리말처럼, 이 시간은 그저 다른 시간대의 날일 뿐 사라진 날은 아니며, 그리하여 '지금', '오늘날'에도 여전히 그 모습을, 그 흔적을 나타내는 시간 개념으로 이해하는 데 있을 것이다.

[52] *Id.*, "L'œuvre d'art à l'ère de sa reproductibilité technique", *op. cit.*, p. 94.

[53] *Id.*, "Paralipomènes et variantes des 'thèses sur le concept d'histoire'", trad. J.-M. Monnoyer, in W. Benjamin, *Écrits français*, Paris, Gallimard, 1991, p. 350. 이 '비관주의를 조직하기'에 대한 내용은 벤야민의 「초현실주의—유럽 지식인들의 최근 스냅 사진」(1929)이라는 텍스트에 보다 자세히 기술되고 있다. 여기서 그는 "아이들과 손자들의, 보다 더 아름다운 미래"와 같은 이미지만으로 시를 지으며, 정치적 실천을 이상주의적, 도덕적 당위와 결부시키는 낙관주의에 대항하여, "정치에서 도덕적 메타포를 추방하는 일, 정치적 행동의 공간에서 백 퍼센트의 이미지 공간(Bildraum)을 발견하는 일"을 통해 비관주의를 조직할 것을 역설하고 있다(발터 벤야민, 『역사의 개념에 대하여, 폭력비판을 위하여, 초현실주의 외』, 최성만 옮김(길, 2008), pp. 164-165.

406

자체가 **잔존의 이미지**이며, 또한 서로가 이질적인 시간 속에서 생산된 이미지라는 점에서 **시대착오적인 이미지**이다. 디디-위베르만은 이 이질적 이미지들을 이 책 전반에 걸쳐 서로 대립하거나 충돌을 야기하는 몽타주의 형식으로 제시한다.

다른 한편으로는, 디디-위베르만이 면밀한 분석을 통해 주목하고 있는, 민중들을 다룬 예술작품 역시 흥미롭게도 그 자체가 몽타주를 주요한 시각적 모델로 삼고 있음이 드러난다. 이는 시대착오적 잔존의 형상화 작업이 역사가의 그것이든 예술가의 그것이든 필연적으로 몽타주를 시각적 모델로 삼게 된다는 것의 방증처럼 보인다. 예를 들어 그것은, 바로 이 책에서 다루고 있는 영화감독들이 역사의 민중들에 해당하는 영화의 단역을 형상화하는 문제에 직면하여 각자가 선택했던 영화적 형식에 반영되고 있다. 말하자면 그것은 예이젠시테인의 대표작 〈파업〉(1925)의 마지막 학살 시퀀스에서 롱 숏과 미디엄 숏으로 찍은 민중들의 최후의 절규와 죽음의 파토스적 이미지를, 클로즈업으로 찍은 도축되는 소들의 다큐멘터리적 이미지와 충돌시키는 몽타주이다. 또는 로셀리니의 〈로마, 무방비 도시〉에서 여주인공 피나의 죽음이나 〈스트롬볼리〉에서 참치잡이 같은 특정 장면에서 '종교적 몸'과 '세속적 몸', '세계의 몸'과 '인간의 몸', '성적인 몸'과 '사회적 몸'이 끝없이 몸짓과 정동을 교환하고 대립시키는, 그리하여 실재를 더욱 의심스럽고 불안하게 만드는 몽타주이기도 하다.[54] 또 다른 한편으로 그것은 파솔리니의 영화 〈백색 치즈〉(1962)

[54] 디디-위베르만은, 역사학자이자 사회학자인 로장발롱(Pierre Rosanvalon)이 민중의 집단적 감정을 "내용면에서 빈약하고, 어떤 단단한 관계도 없으며, 일시적

에서 16세기 이탈리아의 매너리스트 화가 폰토르모와 피오렌티노의 그림을 천연색으로 재연하는 '타블로 비방'의 장면이 영화의 기본적인 흑백 화면과 충돌하면서 만들어내는 시각적, 조형적 차원의 몽타주이다. 또한 이 영화 〈백색 치즈〉의 주인공이 영화 속에서 영화감독 역할을 맡은 오손 웰즈에 의해 고용된 하찮은 단역에 불과한 인물이라는 점에서 단역과 주인공, 몫이 없는 자와 몫을 가진 자가 정치적으로 충돌하고 있는 또 다른 차원의 몽타주이기도 하다.

이처럼 디디-위베르만이 분석하고 있는 작품들은 이질적인 이미지들 사이의 대립과 충돌을 야기하는 몽타주를 시각적 모델로 삼고 있는데, 이러한 대립과 충돌이 종종 각각의 이미지 안에서 중층적으로 작동하기도 한다. 예를 들어 파솔리니의 또 다른 영화 〈아카토네〉(1961)에서 주인공 아카토네는 일방적으로 억압받고 착취당하는 하층민으로도, 그저 가난하고 불쌍한 민중으로도 묘사되지 않는다. 그에게는 자기 삶의 운명적 비참함과 그 속에서 살아남기 위해 스스로가 선택한

인 융합밖에 하지 못하는 … 따라서 어떤 장래나 행동력도 약속하지 못하는" 존재로 보았던 것과는 달리(조르주 디디-위베르만, 「감각할 수 있게 만들기」, 앞의 책(2014), p. 106에서 재인용), 감정은 이미지처럼 그 자체로 변증법적이기 때문에 이미지처럼 역사에 기입된 것으로 보아야 한다고 주장한다. '역사의 눈' 총서의 마지막 권에 해당하는 *Peuples en larmes, peuples en armes*(Paris, Les Éditions de Minuit, 2016)은 특히 정념과 이미지 사이의 관계를 예이젠시테인의 영화를 중심

으로 논의한다. 여기서 그는 예이젠시테인의 대표작 〈전함 포템킨〉에서 한 선원의 죽음에 대한 여인들의 통곡 장면—롤랑 바르트가 상투적이라고 비판했던—에서 나타난 이 여인들의 '정념'(émotions)이, 나라는 개인의 '슬픔'(chagrin)을 넘어서 어떻게 우리라는 공동체의 '운동'(motion)으로 이어지는지, 어떻게 민중들의 '눈물'(larmes)이 분노로, 항의로 그리고 혁명의 '무기'(armes)로 전환되는지를 집중적으로 분석한다.

민중들의 이미지

인간적 비열함이 공존한다. 이런 내적 충돌은 민중을 스테레오타입으로 평면화하지 않고, 갈등하고 변화하는 존재로서 형상화하기 위한 영화감독의 미학적 선택이자 윤리적이며 정치적인 선택으로 나타난다. 이처럼 몽타주의 미덕은, 디디-위베르만이 예로 들었던 리펜슈탈의 〈의지의 승리〉(1935)에서처럼 전체주의적 비전에 의해 그려진 민중의 이미지와는 달리,[55] 민중을 구성하는 개인의 다양하고 복잡하며 때론 모순적이까지 한 '인간적 양상'을 드러낼 수 있다는 데 있다.

변증법적 몽타주의 글쓰기

디디-위베르만은 이런 몽타주 이미지들에 대한 분석과 함께, 민중과 관련된 다양한 사상과 이론을 대립, 충돌시키는 몽타주의 글쓰기를 시도한다. 앞서 그 영향 관계를 언급했던 바르부르크와 벤야민 외에도, 그는 프로이트와 바타유, 푸코와 아감벤, 파솔리니 등, 그들 역시 잔존의 이미지로 시대착오적, 고고학적 사유를 펼쳤던 이들을 수시로 소환한다. 이러한 인용에서 드러나는 디디-위베르만의 특징적인 글쓰기 스타일 가운데 하나는 그가 자신의 문장 속에 인용되는 말을 특별한 구별의 규칙 없이 자유롭게 편집하여 뒤섞는 것이다. 이를테면 한 문장 안에서 디디-위베르만 자신의 말과 인용된 저자의 말이 혼합되어 있거나, 디디-위베르만 자신의 문장과 인용된 저자의 문장이 단절 없이 연결되어 한 단락을 구성하는 경우도 빈번하다. 이러한 문장 구조 탓에 그를 포함한 둘 이상의 저자의 사유

[55] G. Didi-Huberman, *Peuples exposés, peuples figurants, op. cit.*, p. 68 참고할 것.

가 한 문장 안에서 혹은 한 단락 안에서 서로 대립하고 충돌하게 된다. 그 충돌은 때론 팽팽한 긴장 관계를 만들기도 하고, 때론 강한 증폭 효과를 가져오기도 한다. 그런데 이렇게 문장 속에서 자유롭게 충돌시키는 인용구의 사용과는 대조적으로, 인용된 단어와 문장의 모든 출처가 지나치다 싶을 정도로 정확히 각주에 명시되어 있다. 이것은 그가 '저자'(auteur)이기 이전에, 벤야민이 그러했듯, '인용자'(citateur)로 남기 위해 선택한 글쓰기 방식이라고 할 것이다.[56] 이것은 타자의 말을 자기 것으로 삼는 전유나 전용의 패러프레이징이 아니라, 타자의 말을 따옴표 안에 그대로 살려두면서 한 문장의 앞과 뒤에 혹은 문장 중간에 위치시키는 변증법적 몽타주의 글쓰기라고 할 수 있다.

반딧불의 메타포에서 알 수 있듯이, 그의 글 전반에 걸쳐 정교한 분석적 언어와 나란히 비유, 은유 등, 통상적인 미술사 기술에서 배제되고 억압되는 문학적 수사가 자유롭게 구사되고 있다는 것 또한 디디-위베르만의 글쓰기 스타일로 언급될 수 있을 것이다. 운율을 살린 단어, 다양한 의미가 함축된 중의어, 유사한 소리로 다른 의미를 갖는 유음어 등의 사용뿐만 아니라, 호흡이 매우 길거나 매우 짧은 문장의 병치, 혹은 추측과 가정의 미래형 동사의 활용 역시 눈여겨볼 그의 글쓰기 특징에 해당한다. 말하자면 그의 글쓰기는 자유로운 시인의 감수성과 엄격한 역사학자의 정확성 사이에서 이루어진다고 할 수 있다. 이러한 시적이고 문학적인 문체는 이미지로 사유하기를 요청하는 텍스트에서 그 자체로 생동감을 부여하

[56] *Id.*, "Ce qui rend le temps lisible, c'est l'image"(entretien réalisé par Susana Nascimento Duarte et Maria Irene Aparício), *Cinema* 1, 2010, pp. 128-129.

민중들의 이미지

지만, 그것이 논리적이고 분석적인 스타일과 대립하고 충돌할 때 그의 텍스트 전체에 긴장감과 리듬감을 부여함으로써 사유의 흐름을 더욱 살아있게 만든다. 이는 일종의 스타일의 몽타주라 할 수 있을 텐데, 말하자면 그것은 그가 『민중들의 이미지』에서 '시 영화'로 간주한 파솔리니 영화 속 배우들의 '고증된 몸짓'과 '서정적 몸짓'의 대립과 충돌이 만들어내는 '형상적 섬광'의 몽타주 효과와 근본적으로는 다르지 않을 것이다.[57]

　　민중들의 노출의 위기에 맞서, 그리고 그에 대한 '비관주의를 조직하기' 위해 미술사가로서 디디-위베르만 자신의 선택은, 그들의 존재가 성공적으로 형상화된 사례들을 가려내고 그 의미를 밝혀내는 것이었을 텐데, 우리가 여기서 주목할 부분은, 이처럼 그가 분석을 통해 드러내는 이 사례들의 몽타주 형식에 디디-위베르만 자신의 몽타주 방식의 글쓰기가 더해져, 결국 이미지와 이미지 사이, 텍스트와 텍스트 사이, 또는 텍스트와 이미지 사이에 훨씬 복잡하고 중층적인 구조의 시각적, 이론적 몽타주가 완성된다는 것이다.

<div align="center">★</div>

이렇게 시각적 모델로 선택된 몽타주는 이제 이미지로 사유하기의 보다 중요한 층위를 드러낼 것이다. 그것은 벤야민이 말한 것처럼, 밤하늘에서 예전의 별이 지금의 별과 만나 멈춘 상태에서 성좌를 형성하는 "멈춰선 변증법적 이미지"이다.[58] 그것은 "과거가 현재로 뚫고 나올" 때의, 그리하여 현재를 변화시킬 뿐만 아니

[57] *Id., Peuples exposés, peuples figurants,*
op. cit., pp. 168-179 참고.

해제

라 과거 또한 변화하는, 시대착오적 시간성이 자아내는 이미지이다. 그것은 다양하고 이질적인 요소들 사이 긴장을 유지하고 있는 대립 상태의 멈춘 이미지를 말한다. 완결된 종합을 위해 차이를 지양하는 것―헤겔적 변증법―이 아니라, 오히려 그 멈춤을 통해 차이가 더욱 선명하게 드러나게 하는 이미지이다. 그리고 '예전'의 별과 '지금'의 별의 충돌로 아주 잠깐일지라도 그 열린 틈을 통해 '미사유'와 무의식의 모호하고 비밀스러운 영역, '사유 불가능의' 영역을 새롭게 탐험하게 함으로써 또 다른 인식의 차원을 **끝없이** 펼쳐내는 이미지이다.[59] 바로 이 지점에서 몽타주를 통한 이미지 사유의 또 다른, 보다 중요한 가치가 드러난다. 시대착오의 역사철학은 몽타주를 통해, 눈앞에 제시된 자료의 합리적, 과학적 증거 능력에만 의존함으로써 실증주의 역사학이 방기한 영역을 마침내 불러낼 수 있게 되기 때문이다. 디디-위베르만이 왜 미술에서 이미지라는 영역으로, 혹은 미술사에서 **'시각적 인류학'**, **'이미지 문화학'**이라는 보다 광범위한 영역으로 이동할 수밖에 없었는지를 이해할 수 있는 대목이다.

따라서 이미지로 사유하기는 적극적 실천이기도 하다. 왜냐하면 디디-위베르만은 바르부르크와 벤야민에게서 발견한 사유의 방법론적 모델을 자신의 **변증법적 글쓰기**를 통해 **실천적 차원**으로 확장하고 있기 때문이다. 그것은 기존의 이론에만 의존하고 이미지를 직접 응시하지 않는 평론가와 미술사가를 각성시키는 글쓰기이다. 그것은 이미지와 이미지 사이 충돌을 감각과 사유를 통해 포착하고 경험할 때 비로소 그

[58] W. Benjamin, *Paris, capitale du xixe siècle*, *op. cit.*, pp. 479-480.

[59] G. Didi-Huberman, *Devant l'image, op. cit.*, p. 15.

민중들의 이미지

들이 참조하는 이론이 더욱 풍부해지고 강한 힘을 발휘한다
는 사실을 일깨우는 글쓰기이다. 만약 미술이, 예술이 닫힌 제
도에 의해 규정되고 소수의 특정한 사람에 의해서만 창작되고
향유되는 것이 아니라면, 디디-위베르만이 시도한 이미지의
사유는, 벤야민이 보았던 것처럼 밤하늘의 빛나는 별들이 누
구에게나 열려 있듯이, 특별히 미술사적, 역사적 지식을 가진
이에게만 제한된 것은 분명 아닐 것이다.

6. '그럼에도 불구하고' 민중을 …

1975년, 자신의 비극적 죽음을 맞이했던 해에 파솔리니는 1930-
40년대 파시즘의 권력과 감시의 맹렬한 빛에도 불구하고 잔존
하고 있었던 저항의 '반딧불-민중'이 이제는 소멸하고 말았다고
선언한다. 그의 글과 영화에서 선명하게 드러나는 민중에 대한
깊은 사랑은 반딧불이의 소멸에 대한 선언과 함께 절망으로 변
하고 만다.[60] 그로부터 몇 년이 지나 1978년에 발간된 『유아기와
역사』라는 책에서 아감벤은 「이야기꾼」에서 "경험의 시세"[61]가
하락했다는 벤야민의 말을 전용해, 그와 동시대인의 전기와 경
험이 파괴되었다고 선고한다.[62] 디디-위베르만이 『반딧불의 잔
존』에서 이 두 사람의 절망과 파국적 진단을 연결하고 있는 것

[60] *Id.*, *Survivance des lucioles*, *op. cit.*, pp.
21-26 참고.
[61] W. Benjamin, "Le conteur. Réflexions
sur l'oeuvre de Nicolas Leskov", trad.
Maurice de Gandillac, revue. P. Roch-
litz, in *Œuvres*, *III*, *op. cit.*, p. 115.

[62] G. Agamben, *Enfance et histoire. De-
struction de l'expérience et origine de l'his-
toire*(1978), trad. Y. Hersant, Paris, Payot,
1989, pp. 19-20: [국역본] 조르조 아감벤,
『유아기와 역사—경험의 파괴와 역사의
근원』, 조효원 옮김(새물결, 2010).

413

은 물론 우연의 일치가 아니다.[63] 두 사람 모두가 파시즘이라는 역사적 전체주의보다 훨씬 더 전면적이고 무조건적이라고 판단했던, 소비자본주의라는 새로운 형태의 전체주의 앞에서 더는 희망이 없다는 생각을 공유하고 있었기 때문이다.

이 『유아기와 역사』 이후 30년이 지나 출간한 『왕국과 영광』에서 아감벤은 서구 권력의 역사에서 인간에 대한 종교적, 정치적 통치의 경영학으로서의 '오이코노미아'(oikono-mia)의 기원과 그 형성 과정을 고대까지 거슬러 올라가 추적한다.[64] 그러나 디디-위베르만은, 벤야민의 열렬한 독자로서 그의 철학적 고고학을 계승한 아감벤의 글에는 벤야민 자신이 『아케이드 프로젝트』나 「역사 개념에 관하여」에서 프랑스 대혁명, 1848년 혁명, 7월 혁명 등, 민중이 정치적 주체로서 왕국과 영광의 규칙을 변화시키는 사례들을 찾아냈던 것과는 달리, "대항-주체"로서의 민중들의 "대항-시간", "대항-타격"에 관한 기술이 부재한다고 지적한다.[65] '예'를 통해 그만의 독특한 사유를 전개하면서도, 아감벤이 슈미트(Carl Schmitt), 기 드보르로부터 이끌어낸 결론을 보면, 이를테면 '갈채'라는 특수한 예로부터 오로지 갈채만 할 수 있는 민중이라는 고정된 형상만을 도출함으로써, "민중의 증후적, 예외적, 대항적 역량을 상실한 예"가 되고 말았다고 보았기 때문이다.[66]

디디-위베르만은 민중의 소멸에 대한 파솔리니의 절망

[63] G. Didi-Huberman, *Survivance des lucioles, op. cit.*, p. 103 참고.
[64] 조르조 아감벤, 앞의 책(2016) 참고할 것.

[65] G. Didi-Huberman, *Survivance des lucioles, op. cit.*, p. 94.
[66] *Ibid.*, pp. 96-97.

민중들의 이미지

적 슬픔, 또는 완전한 파국 이후에만 새로운 공동체가 도래한다고 믿었던 아감벤의 묵시록적 전망만이 과연 우리에게 유일하게 허락된 것인지 반문한다. 파솔리니가 로마 근교에서 젊은 시절 보았던 그 경이롭고 아름다운 반딧불이는 우리 시대에 분명 희박해졌다. 그러나 디디-위베르만은 반딧불이가 도시의 서치라이트와 오염에 의해 더 깊은 어둠, 더 맑은 공기를 찾아 우리 시야에서 사라졌을 뿐, 그 사라짐이 존재 자체의 소멸은 아니라고 역설한다. 따라서 그는 소멸한 것은 반딧불이 아니라, 그것을 보고자 하는 우리의 욕망—정치적 희망—과 그것에서 새로움을 발견하는 우리의 능력이라고 단언한다. 그리고 반딧불이의 춤은 바로 이 "어둠(절망)의 한복판에서 이루어진다는 사실, 즉 공동체를 만들려는" 구애와 짝짓기의 "욕망의 춤 이외의 다른 것이 아니라는 사실을 알아야" 한다고 주장한다.[67] 그 욕망을 포기하길 단호히 거부하는 그는, 아감벤의 묵시록적 선언에도 불구하고 그 자신이 민중을 "유일한 개체"로 보았다는 사실을 상기시키면서 아감벤에게서조차 매우 미약하지만 잔존하고 있는 희망의 불씨를 찾으려 한다.[68] 그것은 파솔리니에게서도 마찬가지이다. 파솔리니 자신이 찾아내고 자신의 시와 영화를 통해 형상화해냈던 민중들의 언어와 얼굴과 몸짓은, 나치의 말살 기계에도 불구하고 한 친구 K의 존재가 로베르 앙텔므의 책을 통해 독자 공동체를 형성하면서 잔존하고 있듯이,[69] 우리에게 그들의 존재가 소멸하지 않고 잔존하고 있음을 계속해

[67] *Ibid.*, p. 46.
[68] *Id.*, *Peuples exposés, peuples figurants, op. cit.*, pp. 225-226.
[69] R. Antelme, *L'Espèce humaine, op. cit.*, 1957, pp. 178-180, repris in *ibid.*, p. 12 참고.

서 상기시키고 있기 때문이다.

디디-위베르만은 예술가가 소멸해가는 민중들, 형상을 잃어가는 민중들에 그들의 형상을 되돌려줌으로써 자신의 책임을 완수한—벤야민이 위기의 순간 가려내고자 했던 것과 다르지 않을—'성공적 심급'을 발견하고, 그것이 나타나는 양상, 즉 형상화의 형식과 방법을 글쓰기를 통해 드러냄으로써, 역사가로서 자신의 책임을 단순한 구호가 아닌 실천에 옮기고 있다. 그 안에서 민중들은 흩어지고 찢겨진 불완전한 형태로 잔존하지만, 우리는 마침내 그들이 역사 속에서 스스로를 형상화하고 있음을 확인하게 된다. 그저 희망은, 권력과 미디어가 분열과 소멸을 획책함에도, 오늘날 민중이 잔존의 형식으로 그것에 저항하고 있으며, 바로 그 안에 공동체를 이룰 수 있는 가능성을 품고 있다는 사실 자체에, 그리고 그러한 사례들을 포기하지 않고 찾아내려는 "끝의 끝이 없는"[70] 작업에 있을 것이다.

따라서 우리는 디디-위베르만이 예술가와 역사가의 책임—그 자신의 책임이기도 한—을 단호하게 규정하기 위해 했던 그의 말이 단순한 선언적 구호에 그치지 않고, 단어 하나하나에 절박하고 절실한 의지로 새겨져 있다는 것을 알게 된다. 그 절박함, 절실함은 말하자면 블랑쇼가 인류의 "가혹한 … 책임"[71]이라고 했을 때의 그것과 크게 다르지 않을 것이다. 디디-위베르만이 적어도 『민중들의 이미지』에서 말하고 있는 민중들은 세상을 단숨에 전복하는 위대한 혁명을 꿈꾸지 않는다.

[70] G. Didi-Huberman, *ibid.*, p. 93.　　　*cit.*, p. 192.
[71] M. Blanchot, "L'espèce humaine", *op.*

민중들의 이미지

그들은 세상을 바꾸는 혁명의 주체로서 웅대하고 영속적인 민중이 아니다. 그가 반딧불의 이미지로 표상하고 있는 민중은 한없이 작고 연약하지만, 왕빙의 영화 〈이름 없는 남자〉에서 자신의 삶의 무게—존재의 고통—를 온전히 자신의 몸으로 감당하고 있는 한 남자처럼, 각자가 인간으로서 존엄성과 현존성을 지켜내고 있는 민중들이다. 그렇다면 디디-위베르만의 반딧불에의 비유는 단순히 민중의 존재론으로 환원될 수도 없고, 민중에 대한 순진한 이상주의나 순박한 낙관주의의 표상으로 치부될 수도 없을 것이다. 그가 반딧불의 이미지로 민중을 비유할 때 우리가 주목해야 할 것은, 그가 찾아낸 수많은 예술가들이 그들의 작품을 통해 그리했던 것처럼, 그의 글쓰기역시 강한 빛에 가려 보이지 않을지라도 분명 어딘가에서 어느 순간 미미한 빛으로 잔존하고 있는 민중들의 흔적을, 그 잔존을, 그 '형상화된', 아니 '형상화하는' 이미지를 발굴하려는 욕망이고, 포기하지 않고 그 의지를 실행에 옮기려는 작업이라는 것이다. 그런데 이 일은 비단 예술가와 역사가의 일만이아닌, 수많은 이미지와 같이 살고 있는 우리 시대, 우리 모두의일이기도 할 것이다.

417

인명 색인

민중들의 이미지

인명 색인

민중들의 이미지

인명 색인

423

인명 색인

민중들의 이미지

425

인명 색인

작품 색인

민중들의 이미지

민중들의 이미지

430

민중들의 이미지

431

작품 색인

민중들의 이미지
노출된 민중들, 형상화하는 민중들

초판　　　2023년 10월 10일

지은이　　조르주 디디-위베르만
옮긴이　　여문주
펴낸이　　김수기
디자인　　신덕호

펴낸곳　　현실문화연구
등록　　　1999년 4월 23일 / 제2015-000091호
주소　　　서울시 은평구 불광로 128 배진하우스 302호
전화　　　02-393-1125
팩스　　　02-393-1128
전자우편　hyunsilbook@daum.net
ⓗ　　　　hyunsilbook.blog.me
ⓕ　　　　hyunsilbook
ⓣ　　　　hyunsilbook

ISBN　　　978-89-6564-286-2 (03600)

이 저서는 2022년 대한민국 교육부와
한국연구재단의 지원을 받아 수행된 연구임
(NRF-2022S1A5B5A16049171)

지은이 조르주 디디-위베르만 (Georges Didi-Huberman)

철학, 정신분석학, 인류학, 미술사, 사진 및 영화 등 다양한 학제의 연구 성과를 가로질러 이미지에 관한 초학제적 이론을 정립하고자 하는 조르주 디디-위베르만은 이미지-몽타주의 사유 이론을 개진하는 미술사학자, 철학자일 뿐 아니라 자코메티, 시몬 앙타이, 장뤼크 고다르, 파솔리니, 하룬 파로키, 세르게이 예이젠시테인 등의 작품을 다루는 비평적 해석가다. 니체의 계보학, 프로이트의 형상성이 디디-위베르만의 사유에 큰 영향을 미쳤다. 조르주 바타유의 '도큐망'(documents), 벤야민의 '아케이드 프로젝트', 아비 바르부르크의 '므네모시네'를 관통하는 시각적 사유 역시 디디-위베르만의 연구와 실천의 근간을 이루고 있다. 1982년 히스테리 환자들의 사진에 대한 도상학적 연구서를 쓴 이후 쉰 편이 넘는 저작을 펴냈다. 예술사의 주제와 방법론에 도전하는『이미지 앞에서』(1990),『프라 안젤리코: 비유사성과 형상화』(1990),『우리가 보는 것, 우리를 응시하는 것』(1992),『잔존하는 이미지』(2002) 등을 비롯하여 역사 이미지에 대한 문제의식을 담은『그럼에도 불구하고, 이미지』(2003),『반딧불의 잔존』(2009)을 펴낸 후 2009년에서 2016년 사이에는 '역사의 눈'이라 이름 붙인 여섯 권의 시리즈에서 브레히트, 하룬 파로키, 고다르, 예이젠시테인, 파솔리니 등을 다루었다. 마드리드 레이나 소피아 미술관, 파리 퐁피두센터, 프레누와, 팔레 드 도쿄, 주 드 폼므 등에서《아틀라스》,《자국》,《장소의 우화》,《새로운 유령들의 역사》,《봉기》등의 전시를 기획했다. 2015년 아도르노 상을 수상했다.

옮긴이 여문주

홍익대학교 예술학과를 졸업하고, 파리 1대학과 파리 10대학에서 미술사를 전공했다. 19세기 문화 현상 '키치'와 동시대 복제기술 사진과의 관계를 다룬 연구로 미술사 박사학위를 받았다. 홍익대학교, 중앙대학교 등에서 미술사, 사진사, 사진미학 등을 강의했다. 최근 발표한 논문으로, 「1970년대 한국의 실험미술에서 사진의 활용과 지표적 징후들」(2022), 「앙드레 바쟁의 리얼리즘 미학의 사진적 확장」(2020),「3D 기술 복제가 예술작품의 수용방식에 미치는 영향」(2019) 등이 있다. 현재 전남대학교 문화융합연구소에서 학술연구 교수로 1980년대 민중미술과 결합한 새로운 사진적 실천들을 연구하고 있다.